彭吉象 著

影视美学
Yingshi Meixue

（第3版）

北京大学出版社
PEKING UNIVERSITY PRESS

图书在版编目（CIP）数据

影视美学 / 彭吉象著. —3 版. —北京：北京大学出版社，2019.10
（博雅大学堂. 艺术）
ISBN 978-7-301-30738-0

Ⅰ.①影… Ⅱ.①彭… Ⅲ.①电影美学—高等学校—教材 ②电视—艺术美学—高等学校—教材 Ⅳ.①J901

中国版本图书馆CIP数据核字（2019）第186418号

书　　名	影视美学（第3版）
	YINGSHI MEIXUE（DI-SAN BAN）
著作责任者	彭吉象　著
责 任 编 辑	谭　艳
标 准 书 号	ISBN 978-7-301-30738-0
出 版 发 行	北京大学出版社
地　　址	北京市海淀区成府路205号 100871
网　　址	http://www.pup.cn　新浪微博：@北京大学出版社
电 子 邮 箱	编辑部 wsz@pup.cn　总编室 zpup@pup.cn
电　　话	邮购部 010-62752015　发行部 010-62750672　编辑部 010-62707742
印 刷 者	北京中科印刷有限公司
经 销 者	新华书店
	720毫米×1020毫米　16开本　22.5印张　350千字
	2002年2月第1版　2009年5月第2版
	2019年10月第3版　2024年8月第8次印刷
定　　价	65.00元

未经许可，不得以任何方式复制或抄袭本书之部分或全部内容。
版权所有，侵权必究
举报电话：010-62752024　电子邮箱：fd@pup.cn
图书如有印装质量问题，请与出版部联系，电话：010-62756370

目 录

第3版前言　/1

上编　影视美学简史　/3

第一章　经典电影美学理论时期（20世纪60年代之前）　/5

第一节　早期电影美学理论　/5

第二节　苏联蒙太奇电影流派与蒙太奇电影美学理论　/18

第三节　好莱坞戏剧化电影与类型电影理论　/29

第四节　意大利新现实主义与纪实美学　/42

第五节　法国新浪潮与现代主义电影　/56

第二章　现代电影美学理论时期（20世纪60年代之后）　/71

第一节　电影符号学　/71

第二节　电影叙事学　/86

第三节　精神分析学电影理论　/97

第四节　意识形态批评与其他理论　/109

第五节　后现代主义与影视艺术　/129

下编　影视美学概论　/141

第三章　影视艺术的文化特性　/143
第一节　大众传媒与大众文化　/143

第二节　社会语境中的影视文化　/165

第三节　影视艺术的民族性与国际传播　/182

第四章　影视艺术的美学特性　/206
第一节　综合性与技术性　/206

第二节　逼真性与假定性　/220

第三节　造型性与运动性　/240

第四节　电视艺术美学特性初探　/262

第五节　数字技术时代的影视美学　/275

第五章　影视艺术的审美心理　/296
第一节　镜像世界与视觉心理　/296

第二节　梦幻世界与深层心理　/314

第三节　期待视界与接受心理　/330

主要参考书目　/348

第3版前言

《影视美学》(第3版)在2009年版的基础上,进行了修订和补充。"影视美学"这门课程,笔者先后在北京大学和重庆大学讲授了20多年,在长期的教学科研与影视实践活动中,不断丰富和完善着这本教材。目前全国不少高等院校的艺术院系、传媒学院,乃至新闻学院、中文系等都将本书指定为教材或辅助教材。它是普通高等教育"十二五"国家级规划教材,被评为北京市高等教育精品教材,也被教育部研究生工作办公室推荐为全国研究生教学用书。

由于影视艺术是当今世界发展迅速的艺术门类,所以笔者根据时代进展对全书作了不少修订与补充。特别是在数字技术时代,虚拟现实技术(VR)、增强现实技术(AR)、混合现实技术(MR)、人工智能技术(AI)等高科技手段对影视艺术产生了巨大的冲击,改变着影视艺术的面貌。从全世界来看,电影、电视、电话、电脑"四电合一"的趋势日益明显。毫无疑问,随着信息社会的来临,高新科技不但给影视艺术的创作与传播带来了机遇和挑战,而且给影视艺术的教学与科研带来了机遇和挑战。正因为如此,笔者带领北京大学艺术学院博士生团队先后完成了国家社科基金特别委托重大项目"数字技术时代的中国电视"和中央电视台重点研究课题"机遇与挑战:电视专业化频道的营销策略",进而把新的科研成果融汇到教学与教材之中,为本书的修订奠定了基础。

与此同时,近年来中国电影取得了长足的发展,电影院线的规模不断扩大,观众人数不断增加,票房不断攀升。尤其是《战狼》(2017)和《我不是药神》(2018)等一批优秀影片的问世,标志着国产电影逐渐走向成熟。特别是2019年春节《流浪地球》的上映,使2019年被称为"中国科幻电影元年",美国《纽约时报》甚至认为这"标志着中国电影制作新时代的到来",预示着中国电影工业未来的发展趋势。从这个意义上讲,中国正在开始从一个电影大国迈向一个电影强国。今天的世界,中华民族伟大复兴已经成为不可抗拒的历史潮流。党的二十大报告明确提出"增强中华文明传播力影响力","不断提升国家文化软实力

和中华文化影响力"，电影是非常重要的传播媒介，也是我们"讲好中国故事、传播好中国声音，展现可信、可爱、可敬的中国形象"的重要艺术形式，因此，我们不仅要发展电影产业，也需要进一步加强对电影文化的研究，从而更好地发挥电影的效应。

在21世纪，人类社会正步入一个崭新的信息时代和数字技术时代。如果说在漫长的人类历史上，农业社会的标志是农耕技术，工业社会的标志是机械技术，那么，21世纪信息社会的标志毫无疑问是数字技术。数字技术给电影业和电视业带来了翻天覆地的巨大变化，甚至产生了一种新的影视美学，即"虚拟美学"。正因为如此，本书专门在第四章增加了第五节"数字技术时代的影视美学"，阐述了数字技术与电视媒体、数字技术与电影艺术、数字技术时代的多媒体视像文化、数字技术时代的虚拟美学等内容。当然，在充分肯定数字技术给影视艺术带来巨大机遇的同时，我们也要特别强调影视艺术应当始终坚持"内容为王"，注重作品的艺术意蕴、文化内涵和人文精神，而国产电影和电视剧还应当体现出一种中国艺术精神。

在本书第1版的"后记"中笔者曾谈到，自从1978年考入北京大学后，笔者先读本科，后又跟随朱光潜、宗白华等6位导师学习美学。应当说，我们是"文化大革命"后北大第一批美学硕士研究生，也是朱先生和宗先生美学专业的关门弟子。朱光潜先生有一句名言"不通一艺莫谈艺"，就是说首先必须精通一门艺术，然后才有资格来谈论艺术，研究美学。因此，当时我们8个美学专业的硕士研究生都分别去寻找自己喜爱的一门艺术钻研学习，笔者选择了电影艺术。北京大学当时没有专门研究电影的教授，笔者在偶然的机会认识了中国电影评论学会首届会长钟惦棐先生，并参加了钟先生当时领导的"电影美学小组"的一些活动，从此走上了影视美学的教学与研究道路。如今，四十年弹指一挥间，朱光潜、宗白华、钟惦棐三位导师均已作古，而影视美学的教学与研究在我国仍然处于开创阶段。正如钟惦棐先生当年经常感叹的，"电影理论有愧于电影实践"，今天我们完全可以套用钟先生的话："影视美学有愧于影视实践。"正因为如此，导师们的教诲时时鞭策着笔者，不敢怠慢，修订此书。在影视美学探索的道路上，正可谓"路漫漫其修远兮，吾将上下而求索"。

彭吉象

2023年于北京大学

上编

影视美学简史

第一章
经典电影美学理论时期
（20世纪60年代之前）

第一节　早期电影美学理论

长期以来，电影被称作第七艺术，电视被称作第八艺术。因为在电影、电视诞生之前，人类已经有了绘画、雕塑、建筑、音乐、舞蹈、戏剧等六门艺术。与此同时，电影与电视由于有许多共性，被人们看作姊妹艺术，甚至被直呼为"影视艺术"。

从1895年12月28日法国的卢米埃尔兄弟在巴黎一家咖啡馆放映他们自己拍摄的影片算起，电影只有一百多年的历史。而从1936年11月2日英国广播公司正式播出电视节目以来，电视只有八十多年的短暂历史。显然，影视艺术堪称人类艺术殿堂里最年轻的姊妹艺术。但是，作为现代科技的产物与综合艺术的结晶，其发展之快，影响之大，覆盖面之广，观众数量之众多，却是其他任何艺术都无法相比的。

然而，电影自问世之日起，在相当长的一段时间里，一直被当作集市上的一种杂耍。庆幸的是，卢米埃尔兄弟、梅里爱、格里菲斯等早期电影艺术家们的创作实践与艺术追求，以及雨果·闵斯特堡、贝拉·巴拉兹等早期电影理论家们的辛勤探索，证明了电影确实是人类原来不曾有过的崭新的艺术门类，具有自己独特的艺术语言和审美规律。从这个意义上讲，早期这批电影艺术家和理论家对电影艺术的形成与发展，可谓功不可没。

（一）电影心理学的出现

雨果·闵斯特堡（1863—1916）是德国著名的心理学家，曾受聘于美国哈佛大学担任教授。1916年，他出版了《电影：心理学研究》，首次

从电影心理学的角度论证了电影是一门艺术。但是，由于电影艺术当时还处于十分幼稚的童年时期，许多人仍然把电影看作是一种记录活动影像的杂耍，因此，闵斯特堡的这部著作并没有引起他所处时代的人们的注意。直到20世纪下半叶，电影理论研究进入世界发达国家的高等学府和科研机构，学术地位得到社会公认，电影研究开始作为人文科学领域中的新学科出现，这部尘封了近半个世纪的专著才引起了人们的极大兴趣和重视。许多电影理论研究者发现，闵斯特堡的这部著作堪称世界电影理论史上第一部有分量的专著，例如法国著名电影理论家让·米特里在60年代谈到闵斯特堡的这本专著时，不禁大发感慨："那么多年来，我们怎么都会不认识他呢？他在1916年对电影的了解，已经等于我们今天所可能知道的一切！"

闵斯特堡最大的贡献在于，他从电影的经验感知入手，尤其是从视知觉的生理和心理角度，分析和解释了电影影像的深度感和运动感，提出机械地复制现实不可能成就真正的艺术，并且通过分析电影和戏剧、摄影的区别，论证了电影确实是一门独立的艺术。正是出于这样的理论思考，闵斯特堡着重研究了观众感知电影影像的各个方面，包括深度感、运动感、注意力、记忆和想象、情感，等等。特别是深度感和运动感，可以说是电影影像感知的基础，也可以说是电影（包括后来的电视）所特有的一种全新的艺术知觉形式。

闵斯特堡指出，电影银幕是二维的平面，但观众在看电影时却感受到了三维的空间。"因而，如果把这种图像的平面性当作电影的基本特性，那就没有掌握住它的特性。这种平面性确实是电影技术构成的一个客观部分，但并不是我们真正看到的电影演出的特征。在看电影时，我们处在三维空间之中，影片中人物或动物的运动，甚至无生命事物的运动，例如小溪中水的流动或微风中树叶的摆动，都立即给予我们以强烈的深度感。电影中许多次要的运动特征也可以帮助我们获得这种深度感。"[1]闵斯特堡强调指出，观众之所以能在二维平面的电影银幕上感受到三维立体的电影空间，除了生理、视觉上的因素外，在很大程度上是电影的运动使观众产生了一种独特的内心体验，观众明知道图像是平面的，却不

[1]〔德〕雨果·闵斯特堡：《深度和运动》，彭吉象译，载《当代电影》1984年第3期。

能排除对深度的实际感受，因为电影画面上的各种运动使观众得到了银幕具有纵深感的印象。显然，银幕上的这种深度并不是真实的深度，而是电影观众独特的心理体验造成的深度。正如闵斯特堡所言："我们并没有被欺骗，我们充分意识到这种深度，但又并不把它当真。"[2]同时电影的深度感又离不开电影的运动感，闵斯特堡进一步指出："电影中关于深度的问题很容易被忽视，但运动的问题却迫使每一个观众都加以注意。看起来似乎电影的真正特性就在这里，而关于画面运动的解释也正是心理学家们必须面临的主要任务之一。"[3]

电影银幕上出现的其实只是一幅幅逐格显现的静止画面，但在电影观众的头脑中却出现了运动的影像，除了生理上的视觉滞留现象所造成的运动幻觉外，主要是人的心理中一种天生的组织原则在起作用。于是，当电影观众面对银幕时，他所看到的运动好像是真实的运动，但这种运动是观众自己的心理所臆造的，是观众复杂的思维活动把单幅静止的画面组织成连续运动的画面，从而感受到了银幕上的运动。因此，闵斯特堡认为，从心理学角度来看，电影并不存在于胶片之上，甚至不是存在于银幕之上，而是存在于观众心理之中。正是观众的感觉、知觉、联想、想象、情感、理解等诸多心理功能，使得电影给观众带来的感受比现实生活中真实的场面更加生动丰富。闵斯特堡明确指出，为了理解电影的作用与效果，必须求助于心理学。显然，在电影刚刚问世不久的童年时期，闵斯特堡从心理学角度对电影艺术本性进行的这些探索，无疑是难能可贵的。

鲁道夫·阿恩海姆（Rudolf Arnheim，1904—2007，也译作鲁道夫·爱因汉姆），是原籍德国的著名心理学家，于第二次世界大战爆发后移居美国。阿恩海姆作为第一位系统研究电影视觉表现手段的格式塔心理学家，对包括绘画、雕塑、电影等在内的视觉艺术的研究堪称成绩卓著。阿恩海姆作为重要的格式塔学派成员，于1932年在德国出版了理论专著《电影作为艺术》，移居美国后，又将部分章节略加修改，连同后来写的其他四篇有关电影的文章合成一册，于1957年以原书名重新出版。在这部著

[2]〔德〕雨果·闵斯特堡：《深度和运动》，彭吉象译，载《当代电影》1984年第3期。
[3] 同上。

作中，阿恩海姆从格式塔心理学（或称完形心理学）的立场出发，十分周密地分析了无声电影的艺术手段的一系列特点，严厉驳斥了电影不是艺术的错误观点，详细地论证了电影并不是机械地记录和再现现实的工具，而是一门崭新的艺术。

20世纪30年代，尽管电影在世界各国已经相当普及，而且这门新兴艺术已经引起了众多欧洲先锋派艺术家的兴趣和重视，但是，在当时的知识界和文化界，仍有许多人固执地认为电影只不过是机械地再现现实。[4]阿恩海姆详细分析了电影艺术表现手段的特点，尤其是紧紧抓住电影形象与现实形象之间的根本差别，诸如立体事物在平面上的投影、深度感的减弱、画面的界限和物体的距离，等等，由此推断出电影银幕上的形象和物质世界里的形象是有差别的。[5]基于这样的立场，阿恩海姆在他的著作《电影作为艺术》里对无声电影和黑白电影进行了十分精彩的论述和分析（实际上是对无声电影数十年的创作实践进行了理论上的概括和总结）。阿恩海姆这部著作的成就主要体现在以下几个方面：第一，他在电影的童年时期就大声呼吁重视这门新兴艺术，并且从心理学的角度分析论证了电影独特的审美感知方式和艺术创造方式，为电影艺术最终在艺术殿堂里确立自己的地位，做出了不可磨灭的理论贡献和历史贡献。第二，阿恩海姆在这部著作里，分析并阐述了苏联蒙太奇电影美学大师爱森斯坦、普多夫金，以及美国著名电影艺术家卓别林等一批无声电影时期的优秀艺术家的创作理念和优秀作品，实际上是对无声电影的实践经验作了比较全面的理论总结，而且这些研究结果往往又是从心理学的角度来阐释的，具有独特的学术价值。第三，他对电影视觉画面的研究，尤其是对电影视觉表现手段的阐释十分精辟，具有理论概括与指导实践的双重意义，他对电影技巧的分类研究更是为后来的电影语法理论奠定了基础。

但是，正如哲人的名言所说，真理往前迈出半步就是谬误，阿恩海姆对黑白无声电影的偏爱，使他固执地站在拒绝电影艺术领域一切技术进步的错误立场上。为了避免人们把电影仅仅看作是对自然生活的模仿，

[4]〔德〕鲁道夫·爱因汉姆：《电影作为艺术》，杨跃译，中国电影出版社1981年版，第8页。
[5] 同上书，第35页。

替电影在艺术殿堂里争得一席之地，阿恩海姆反对一切可以使电影更加逼真地反映现实的技术进步。为此，他极力反对有声电影，鼓吹无声片；极力反对彩色电影，鼓吹黑白片。阿恩海姆认为，为了保持电影的艺术地位、防止电影陷于自然主义、避免电影变成抄袭生活的工具，唯一的办法就是禁止使用声音、色彩等新的技术手段，防止电影艺术家运用这些技术手段来自然主义地再现现实。显然，阿恩海姆的这个结论是错误的。他的错误首先在于没有弄清楚自然主义只是一种创作方法，有声电影和彩色电影完全可以不采用自然主义的创作方法。其次，阿恩海姆不懂得电影艺术美学特性中的逼真性与假定性具有辩证统一的关系，电影艺术离不开艺术创造的假定性，也离不开反映现实的逼真性。

（二）电影文化学的出现

在世界电影理论史上，匈牙利的贝拉·巴拉兹（1884—1949）堪称第一位系统探讨电影文化和电影美学的学者。贝拉·巴拉兹在20世纪20年代前，主要从事文学创作和艺术哲学研究，同时还是一位积极的社会活动家。他早年在布达佩斯大学艺术系的课堂上聆听过尼采的授课，在此期间广泛涉猎了文学以及戏剧、美术、音乐等多个艺术门类。在对这些艺术门类进行比较研究之后，巴拉兹提出，每一门艺术都应该有自己的理论和美学。同时，通过比较研究他还发现，在当时所有的艺术门类中，唯有戏剧能对人类文化产生全面的影响，因为阅读小说是个人行为，戏剧演出却是集体观赏。20年代后，由于匈牙利民主革命遭到王室复辟势力的镇压，巴拉兹被迫流亡国外。在此期间，电影这一蓬勃新兴的群众艺术形式引起了他浓厚的研究兴趣。从此之后，巴拉兹全力以赴地投身到电影理论的教学与研究之中，先后出版了《可见的人类：论电影文化》（1924）、《电影的精神》（1930），以及《电影文化》（1945）等三部重要著作。1949年，巴拉兹猝然逝世。巴拉兹具有深厚的艺术知识和哲学修养，在电影理论和电影文化等方面的研究上取得了令人瞩目的成就，主要表现在以下几个方面：

首先，贝拉·巴拉兹开创了对电影文化的研究。自从电影诞生之后，就有不少电影界人士和其他学者极力证明电影是一门独立的艺术。然而，

巴拉兹进一步提出：电影不仅仅是一门独立的艺术，而且已经形成一种新的文化。于是，巴拉兹将自己的两部著作都以"电影文化"来冠名。但是，这种观点长时期内并未得到普遍的赞同，例如他的最后一部著作《电影文化》，俄文本译作《电影艺术》，英文本译作《电影理论》，中文本和意大利文本均译作《电影美学》，这种现象反映了"电影文化"的提法长期不被人们所接受，也反映了电影文化学这门新兴学科举步维艰的境遇。直到20世纪末，越来越多的人才开始认识到影视文化的巨大影响，尤其是预感到21世纪多媒体视像文化将给人类社会带来多方面的冲击。直到此时，人们才认识到半个世纪前贝拉·巴拉兹的天才预言，正是他首先指出，电影艺术的产生揭开了人类文化历史的新的一页。

巴拉兹认为，电影作为一种新的艺术和文化，极大地发展了人的感受能力。他强调指出，在古代，人类主要通过各种手势动作和面部表情来相互交流，随之出现了古老的视觉艺术的黄金时代。印刷术出现之后，人类越来越依赖抽象的文字，而忽视感性的形象。但是，人类的很多感情和思想并不是都可以用语言文字来表达，在丰富多彩的生活常青树面前，语言文字常常显得苍白无力。巴拉兹指出，电影的出现可以说是人类文化史上的又一个转折点。他形象地比喻道：电影使人们突破了印刷文字的局限，重新确立了视觉文化的地位，人类又重新变成了高级阶段的"可见的人类"（他甚至以此作为他的一本书的书名）。巴拉兹认为，以电影为代表的高级阶段的视觉文化，可以"表达那种即便千言万语也难以说清的内心体验和莫名的感情。这种感情潜藏在心灵最深处，决非仅能反映思想的言语所能传达的；这正如我们无法用理性的概念来表达音乐感受一样。面部表情迅速地传达出内心的体验，不需要语言文字的媒介"[6]。正是在这种意义上，巴拉兹坚定地认为，作为人类文化发展史上的又一重大事件，以电影为代表的视觉文化的出现，其重要意义绝不亚于以印刷术为代表的印刷文化。巴拉兹指出，随着电影的出现，"我们不仅亲眼看到了一种新艺术的发展，而且看到了一种新的感受能力、一种新的理解能力和一种新的文化在群众中的发展"[7]。巴拉兹的天才预言已被

[6]〔匈〕贝拉·巴拉兹：《电影美学》，何力译，中国电影出版社1982年版，第25页。
[7] 同上书，第19页。

后来的事实所证明，而且，连他自己也没有想到，他关于新的视觉文化的看法得到了印证：20世纪后半叶电视的迅猛发展，形成了独特的影视文化，揭开了人类文化史上崭新的一页。而在21世纪，由于计算机技术、网络技术、多媒体虚拟现实技术、增强现实技术等高科技的出现，影视文化正在迅速转变为多媒体视像文化，对人类社会生活的方方面面产生巨大的冲击，对人类历史文化进程产生深远的影响。

其次，贝拉·巴拉兹的贡献在于，他通过电影艺术自身的发展过程，以及电影同其他艺术形式的联系，仔细分析和探讨了电影艺术本身的特性。巴拉兹谈道："电影摄影机是从欧洲传入美洲的。然而，为什么电影艺术却是从美洲流传入欧洲的呢？为什么这门新艺术的独特表现形式首先出现在好莱坞而不是在巴黎呢？欧洲向美洲学习一种艺术，这是历史上破天荒第一次。"[8] 巴拉兹认为，电影是20世纪的新兴艺术，需要创造新的艺术形式和新的艺术语言，而这些在欧洲保守的文化传统下却难以实现，美国好莱坞的一批先驱者正是在这个方面做了大胆的探索，尤其是格里菲斯功不可没。"天才的格里菲斯所摄制的影片不仅形式新颖，而且在思想内容上也是非常进步和具有强烈民主倾向的。"[9] 巴拉兹详尽分析了无声电影的艺术经验和有声电影的功过得失。他特别强调了摄影机的创造性作用，认为摄影机变化多端的方位正是电影艺术得以产生新形式和新语言的基础，而且使得电影艺术在原则上和方法上有别于其他任何一种艺术。巴拉兹认识到"方位变化的技巧造成了电影艺术最独特的效果——观众与人物的合一：摄影机从某一剧中人物的视角来观看其他人物及其周围环境，或者随时改从另一个人物的视角去看这些东西。我们依靠这种方位变化的方法，从内部，也就是从剧中人物的视觉来看一场戏，来了解剧中人物当时的感受"[10]。巴拉兹十分重视观众的眼睛与摄影机镜头"合一"的现象，认为这正是电影艺术与其他艺术不同的地方，通过摄影机可变的拍摄距离和方位、特写镜头、蒙太奇等有别于其他艺术的表现手法，电影观众仿佛具有一种亲临其境的幻觉，产生与剧中人物"合一"的心理效果，而这也正是电影独特的艺术魅力之所在。巴拉

[8]〔匈〕贝拉·巴拉兹：《电影美学》，何力译，第33页。
[9] 同上书，第36页。
[10] 同上书，第74页。

兹还凭借其渊博的艺术知识，从东西方艺术的比较角度进一步论证了这种"合一"现象对于欧洲传统艺术来说是难以想象的，而在东方艺术中却是十分正常的。他甚至在自己的书中列举了中国古代"画中人"的故事，来阐述欣赏者与艺术作品亲密无间的"合一"状态可以使欣赏者获得前所未有的审美愉悦。只不过，欧洲此前的"任何其他艺术都从未获得过这种'合一'的效果。而电影在艺术上的独特创举也就表现在这里"[11]。电影艺术"不仅消除了观众与艺术作品之间的距离，并且还有意识地在观众头脑里创造一种幻觉，使他们感到仿佛亲身参与了在电影的虚幻空间里所发生的剧情。像这样一种打破传统的新艺术当然应该是先进思想意识的产物"[12]。

再次，贝拉·巴拉兹的远见卓识使他在半个多世纪前就意识到科学技术的发展给电影艺术带来的巨大影响。当有声电影刚刚出现，并且立即遭到阿恩海姆这样著名的理论家和卓别林这样优秀的电影艺术家的一致反对时，巴拉兹却独树一帜地表达了对有声电影的种种期望。巴拉兹以辩证的观点，一方面客观分析了有声片的出现冲击和毁坏了无声电影长期的艺术实践积累起来的经验，但在另一方面他也指出："在艺术领域里，每一次技术革新都带来新的灵感。……正因为我们承认有声电影是一种伟大的新艺术，我们才对它有所要求。我们的要求是：有声电影不应当仅仅给无声电影添些声音，使之更加逼真，它应当从一个完全不同的角度来表现现实生活，应当开发出一个全新的人类经验的宝库。"[13]为此，巴拉兹仔细研究了如何在电影中更加艺术地运用声音，比如怎样运用声音来推动剧情的发展，怎样运用声音来感染观众，甚至探讨了声音蒙太奇和非同步声音效果等多方面的问题。考虑到当时有声电影刚刚问世，而人们普遍对有声电影感到不满的历史状况，贝拉·巴拉兹在那个时代能提出这样的见解无疑是难能可贵的。

最后，早在电影艺术尚未成熟时，贝拉·巴拉兹就已经指出电影是最具有群众性的艺术。"我们都知道并且也都承认，电影艺术对于一般观众的思想影响超过其他任何艺术。""提高群众对电影的鉴赏能力，实质

[11]〔匈〕贝拉·巴拉兹：《电影美学》，何力译，第33页。
[12] 同上书，第35页。
[13] 同上书，第182页。

上意味着提高世界各民族的智力。然而,我们几乎还没有人认识到,我们没有把群众的鉴赏能力提高到应有的高度是一件多么危险、多么不负责任的事情。"[14]正因为如此,巴拉兹早在半个多世纪前就大声呼吁应当在学校开设电影课程,应当加强对电影艺术的研究,采用各种方法来提高电影观众的审美趣味和艺术鉴赏力。在他看来,电影艺术的诞生不仅创造了新的艺术作品,而且使人类获得了一种新的能力,以便感受和理解这种新的艺术。因此,巴拉兹谈道:"目前我们急需培养群众对电影的鉴别能力,使他们能够对这种最足以左右群众趣味的艺术发生影响和作用。要使每一本关于艺术史和美学史的教科书最后都加上关于电影艺术的章节;要使电影艺术终于能在我们大学的讲座中、在我们中学的课程表上都占有一席地位,否则,我们世纪这一最重要的艺术现象就不可能在我们这一代人的思想意识里深深地扎下根子。"[15]巴拉兹关于电影艺术应当进入大学校园的想法,直到20世纪60年代才在世界发达国家逐步实现。而迄今为止,我国也已经有数百所大学开设了各种类型的电影课程。

(三)先锋派电影运动

乔治·萨杜尔在他的著作中,辟出专章来介绍法国和其他国家的先锋派电影。他指出:"先锋派出现于电影方面在1925年前后,比它出现于绘画或诗歌方面晚了一二十年。"[16]事实上,现代主义艺术出现的时间要更早一些。一般认为,西方现代主义艺术的萌芽始于19世纪中叶出现的象征主义,标志是法国象征主义诗人波德莱尔的诗集《恶之花》的问世。而现代主义艺术思潮的正式形成,确实是在19世纪末与20世纪初,包括先锋派在内的多个现代主义艺术流派正是在这一时期相继出现的。西方文艺中现代主义的产生和发展有着深刻的社会根源和思想根源。从一定意义上完全可以讲,没有西方现代主义哲学,就没有西方现代主义文艺,正是前者为后者提供了哲学和美学理论基础。现代主义文艺思潮

[14]〔匈〕贝拉·巴拉兹:《电影美学》,何力译,第3页。
[15]同上书,第5页。
[16]〔法〕乔治·萨杜尔:《世界电影史》,徐昭、胡承伟译,中国电影出版社1995年版,第229页。

迅速影响到文学、绘画、音乐、戏剧等各个艺术门类,各种标新立异的艺术流派接踵问世,而电影这位最年轻的缪斯女神正是在这个时期诞生,这种特殊的生存环境不能不对她的成长和发展产生极其深刻的影响。

20世纪20年代,欧洲大陆上出现了先锋派电影运动,其中心是法国和德国,并影响到瑞典、西班牙等欧洲大陆国家。当时,电影正处于默片(无声)时期,一小批青年电影艺术家为了使电影摆脱庸俗的商业化倾向,不再被当作一种"活动画面"的新兴娱乐,真正走上电影化的道路,于是努力探求新的电影表现形式,向其他艺术门类学习,追求"绘画电影"(graphic cinema)、"纯电影"(cinema pure)和"主观电影"(subjective cinema),为电影在艺术领域中争得一席之地。

先锋派电影运动首先向绘画学习。从19世纪末开始,西方现代绘画和造型艺术流派繁多,印象派、立体主义、未来主义、构成主义、达达主义等众多流派纷纷提出自己的主张,醉心于对新艺术形式的探索。受其影响,先锋派电影中最早出现的是印象派电影和抽象电影。法国印象派电影的主将是路易·德吕克(1890—1924),他大力强调电影的"上镜头性",赞赏并提倡通过"上镜头性"来表现自然的诗意的顷刻,"上镜头性"这一概念甚至成为当时法国电影的基本美学标准之一。德吕克也强调电影向绘画学习:"绘画也是吸引人的。当时的风格和综合方式是和当时所流行的那种朴质、单纯的线条相适应的,而这种线条也正是我们经常想在电影中看到的。"[17]印象派电影十分重视电影画面的造型风格,例如阿倍尔·冈斯的影片《车轮》中著名的"翻车"段落,运用了高速(升格)和慢速(降格)摄影,并运用印象派画家对光线的处理方法来表现火车向悬崖疾驶最后翻车的悲惨场面。马赛尔·莱皮埃的《黄金国》描写了一个为孩子而牺牲自己的西班牙舞女,片中有许多场景向印象派绘画学习,以至于乔治·萨杜尔赞叹道:"看到片中格拉那达城的阿尔汉勃拉宫时,就宛如看到一幅模糊不清的、稍微变样的莫奈的油画。"[18]对画面造型的这种追求,在后来的先锋派抽象电影中更是被推向极端。一些导演专门寻求各种图形和线条的美,致力于以摄影影像为基

[17]〔法〕路易·德吕克:《上镜头性》,载李恒基、杨远婴主编:《外国电影理论文选》,第60页。

[18]〔法〕乔治·萨杜尔:《世界电影史》,徐昭、胡承伟译,第198页。

础来构成抽象图形,如法国费尔南德·莱谢尔的《机器舞蹈》。更有甚者干脆把画好的抽象图形拍摄在胶片上,如瑞典画家艾格林在德国拍摄的影片《对角线交响乐》,就是一部从头至尾以许多螺旋形和梳齿形的线条构成的抽象动画片。在此之后,艾格林还拍摄了《平行线交响乐》和《地平线交响乐》这两部抽象动画片。于是,法国著名的先锋派电影导演阿倍尔·冈斯兴高采烈地欢呼:"画面的时代到来了!"毫无疑问,印象派电影和抽象电影在探索电影艺术的画面构图、视觉效果、光线处理、造型风格,以及发掘镜头艺术潜力等方面,都做了许多大胆的尝试,并取得了一定的成果,但他们把画面造型推向极端,甚至将电影变成了几何图形的卡通游戏,显然是将电影艺术引入了一条死胡同。

先锋派电影运动也向音乐学习。在世界电影史上,既从艺术实践上加以探索又从艺术理论上加以概括,从而真正发现并提炼出电影节奏美的,当首推先锋派电影。毋庸置疑,电影存在着节奏,而且电影节奏是由内部节奏和外部节奏、情节节奏和情绪节奏交融组成的一种复杂节奏。而音乐这门古老的艺术,在漫长的发展历程中早已对节奏做了多方面的探索,节奏也成为音乐艺术非常重要的艺术语言和美学特性之一。音乐在节奏方面积累的丰富经验,值得电影这门年轻的艺术学习。先锋派电影艺术家们正是在这个方面做了许多有益的探索。拍摄过影片《对角线交响乐》的艾格林就公开宣布:"我要在纯艺术领域内造成一种重大的变革,即一种抽象的形态,就像通过听觉传达给我们的音乐感觉一样。"[19]而抽象电影中最著名的大概要算德国的瓦尔特·鲁特曼于1927年拍摄的影片《柏林:一个大都市的交响乐》,以柏林城市的各种建筑与景物为对象,表现它们的造型美,并加以升华,使人感受到音乐的旋律和节奏,影片至今仍受到纯电影追求者们的推崇。尤其是法国著名先锋派电影理论家莱翁·慕西纳克,凭借渊博的知识和敏锐的艺术感觉,在20世纪20年代法国先锋派电影运动开展之际写了大量的理论文章和影片评论。特别值得指出的是,莱翁·慕西纳克可以说是最早对电影节奏从理论上进行研究和概括的电影人。在《论电影节奏》中,慕西纳克谈道:"很少有人懂得赋予一部影片以节奏和赋予画面以节奏有着相等的重要性","节

[19]〔法〕乔治·萨杜尔:《世界电影史》,徐昭、胡承伟译,第231页。

奏并不单纯存在于画面本身，它也存在于画面的连续中。电影表现的大部分威力正是依靠这种外部节奏才产生的，而它的感染力是那样强烈，使得许多电影工作者都不知不觉地在寻找这种节奏（但他们并没有去研究这种节奏）"。[20] 确实，尽管许多人在电影艺术创作实践中运用节奏，但很少有人对节奏加以理论概括和总结，只有慕西纳克较早从音乐节奏与电影节奏的比较入手，探讨了电影节奏存在的意义和价值，指出电影虽然是空间艺术，但它同时也是时间艺术，因而电影可以并且应该具有节奏。特别是节奏作为人的一种心灵上的需要，补充和强化了人的空间感和时间感，电影的节奏吸取了音乐的优点，艺术家完全可以通过节奏使观众产生一种激情。慕西纳克指出："如果我们试着对电影的节奏进行分析研究，那么，我们发现电影的节奏和音乐的节奏是十分相似的……在我看来，电影诗将是未来的电影中一种高级的表现形式，这种表现形式和交响诗十分接近，前者进入眼睛的画面是和后者进入耳朵的音响是一致的。"[21] 显然，慕西纳克对电影节奏的研究，至今仍有参考的价值。

先锋派电影运动还向文学学习。乔治·萨杜尔指出："继抽象艺术和达达主义之后，法国电影走向了超现实主义的道路。谢尔曼·杜拉克根据诗人安东南·阿尔都所写的剧本摄制的《贝壳与僧侣》，可以说是第一部超现实主义的作品。"[22] 法国先锋派电影运动中的超现实主义流派，力图将文学中的超现实主义创作方法运用到电影艺术创作中。1924年，以布勒东为首的一批法国作家发表了《超现实主义宣言》，并在巴黎成立了超现实主义研究会，以柏格森的直觉主义和弗洛伊德的精神分析学为理论依据，认为只有潜意识或无意识的领域，以及梦境、幻觉、本能、呓语等超现实的生活，才是文学真正应当探索的未知领域和神秘世界。因此，超现实主义文学在创作中主张"无意识的书写"，主张随意打破语言的常规，强调对幻觉和梦境等无意识领域的表现。先锋派电影运动中的超现实主义电影流派，正是以超现实主义文学为先导，反对电影表现故事，认为电影应当在纯粹的视觉中寻找激情。创作者将电影作为抒发主

[20]〔法〕莱翁·慕西纳克：《论电影节奏》，载李恒基、杨远婴主编：《外国电影理论文选》，第62页。

[21] 同上文，第63页。

[22]〔法〕乔治·萨杜尔：《世界电影史》，徐昭、胡承伟译，第235页。

体潜意识或无意识心理冲动的手段，将梦幻境界作为电影最高的美学境界。杜拉克指出："当然，电影可以叙述故事，但是不要忘记，故事是没有什么价值的，故事只是一个表面。第七艺术，即电影艺术，那是深藏在表面的故事底下的、变得可以感觉到的东西，那是不可捉摸的、音乐般的表现。"[23]这位法国女导演本人的影片《贝壳与僧侣》就是一部超现实主义代表作，表现了一个在性欲上得不到满足的僧侣的一连串狂乱幻想。这个僧侣竭力追求一个女人，但这个女人却爱上了别人。影片通过这个僧侣性压抑所形成的梦幻世界和变态心理，体现出弗洛伊德精神分析学的观点，反映了潜藏在人的无意识深处的各种欲望和本能冲动。在此之后出现的《一条安达鲁狗》，是西班牙导演布努艾尔在画家萨尔瓦多·达利的协助下写出剧本并拍摄的，被认为是超现实主义电影的另一部代表性作品。它讲述了一个精神困顿的流浪汉的一连串梦境，并以富有强烈刺激性的银幕效果来体现人物纷乱的内心活动。比如银幕上出现了许多这样的镜头：钢琴上放着一只腐烂的驴子，手心里爬着一窝蚂蚁，眼睛被剃刀划成两半，等等。正如乔治·萨杜尔所言："《一条安达鲁狗》虽并不含有什么暗示的意义，但却经常地应用超现实主义的、甚或古典的比喻法。例如被一片浮云分成两半的月亮，用来比喻被割破的眼睛，由此引出那个眼睛被剃刀一下子划开的有名镜头。"[24]

先锋派电影运动深受现代主义美学思潮的影响，排斥电影的叙事性，反对讲述故事和刻画人物，主张"纯粹的运动""纯粹的节奏""纯粹的情绪"。创作者往往把物放在比人更重要的位置上，热衷于表现抽象的线条和图形，运用光影和节奏来构成无意义的画面，这使得先锋派电影有"拜物主义"的称号。这种做法无视电影艺术的本质特征，反而把电影的表现领域限制在一个非常狭隘的范围内，不可避免地使影片缺乏艺术感染力，其直接后果便是不能吸引观众，使得先锋派电影很快就衰微了。但是，先锋派电影运动在促使电影成为一种艺术，尤其是在探索电影语言方面取得了不凡的成就。他们在电影的画面构图、造型意识、视觉形象、节奏处理等方面进行了大胆的探索，积累了许多创作经验。后期先

[23]〔法〕谢尔曼·杜拉克：《电影——视觉的艺术》，载李恒基、杨远婴主编：《外国电影理论文选》，第83页。
[24]〔法〕乔治·萨杜尔：《世界电影史》，徐昭、胡承伟译，第236页。

锋派电影在探索人的内心世界，尤其是人的潜意识与无意识领域等方面取得了一定的成就，证明了"以媒介的表现能力为基础的'纯电影'同样能够被用来表达自我，即这些影片所描写的主体已不是外部现实本身，而是影片制作者本人，也就是影片作者把自己化为剧中人"[25]。后来的法国"新浪潮"电影的主要人物都承认自己受到过先锋派电影的影响，其重要影响由此可见一斑。此外，先锋派电影运动还丰富和拓展了电影的艺术表现形式，为电影由单纯的娱乐变成独立的艺术做出了贡献。

第二节　苏联蒙太奇电影流派与蒙太奇电影美学理论

电影自诞生之日起，就一直在寻找自己特殊的表现形式。

卢米埃尔兄弟发明电影后，一直致力于纪录片的拍摄，并在纪录电影的拍摄过程中，开始对电影语言进行探索。梅里爱却走上了另外一条道路，他是电影史上第一位把电影引向戏剧的艺术家，开启了艺术电影发展之门。但是，正如贝拉·巴拉兹所说，真正使电影成为"一门全新的艺术"，还是应当归功于美国著名导演格里菲斯。格里菲斯堪称电影艺术史上的一座丰碑，他继承了电影人自电影诞生以来艰难探索所取得的经验，创作出具有永恒生命力的艺术作品，使电影真正登上了艺术的殿堂，对后世的电影创作产生了深远的影响。正是在这个意义上，巴拉兹指出："电影艺术上的这一革命性的新创在第一次世界大战时期出现于美国的好莱坞。格里菲斯这位伟大的天才就是我们所应感谢的人。他不仅创造了杰出的艺术作品，而且创造了一门全新的艺术。"[26]尤其是格里菲斯的两部巨片《一个国家的诞生》(1915) 和《党同伐异》(1916)，对电影艺术语言和表现手段等进行了多方面的探索。

那时，人们已经发现胶片可以剪开，再用药剂溶解接合起来，这样就可以把摄影机放在几个不同的位置，对一场戏从不同的距离、不同的角度拍摄，然后再把这些镜头连接起来，于是就有了镜头的"剪接"

[25]〔美〕尼克·布朗：《电影理论史评》，徐建生译，中国电影出版社1994年版，第52页。
[26]〔匈〕贝拉·巴拉兹：《电影美学》，何力译，第16页。

(cutting)。之后，人们进一步发现，镜头的这种变换和连接绝不只是一个简单的技术操作问题，不同的接法产生的效果很不一样，而且可以体现创作者的思想意图，于是出现了"剪辑"(editing)。这就为蒙太奇电影美学观的诞生奠定了技术和艺术基础。

真正使蒙太奇成为一种艺术手法的是美国导演格里菲斯。他在《一个国家的诞生》中，交错地使用远景和大特写，使得片中有些画面富有史诗的情调，特别是其中的"平行剪辑""最后一分钟营救"等叙事手法影响巨大，成为经典叙事模式。乔治·萨杜尔认为："《一个国家的诞生》首次在美国上映的日子乃是好莱坞统治世界的开始，同时也是至少在以后几年间好莱坞艺术称霸世界的发端。"[27] 格里菲斯在另一部影片《党同伐异》中，有意识地将影片分解成一系列不同的镜头，用全景、远景来介绍环境，用近景、特写来突出细节，并创造了镜头的快速交叉剪接。这部影片由四个独立的故事组成，充分利用蒙太奇的时空跳跃性，完全突破了戏剧美学的"三一律"，在电影艺术史上开辟了一个新时代——蒙太奇的电影时代，标志着电影作为一门全新的独立艺术登上了历史舞台。

虽然格里菲斯掌握了蒙太奇技巧，但他并没有能够从理论上加以研究和总结。首先提出并认真探索了蒙太奇学说的是苏联电影导演库里肖夫和他的学生爱森斯坦及普多夫金。在电影史上，正是他们第一次把蒙太奇从电影技巧上升到美学的高度。一般认为，蒙太奇有三个发展阶段：叙事蒙太奇阶段、艺术蒙太奇阶段和思维蒙太奇阶段。格里菲斯等人的贡献主要在叙事蒙太奇阶段，至于艺术蒙太奇阶段和思维蒙太奇阶段，主要凝聚了苏联电影大师们的智慧结晶。法国著名电影理论家马赛尔·马尔丹认为："爱森斯坦为电影带来的贡献——思维蒙太奇正是电影语言的独特手段发明史上的重要阶段之一。"[28]

蒙太奇，是法文 montage 的音译，原意是装配、构成，引申用在电影艺术里就是剪辑与组接。苏联电影艺术家们借用这个词来作为镜头、场面或段落组接的代称，使得蒙太奇成为电影美学中一个十分重要的专业名词。蒙太奇的完整内容或概念内涵，至少应当包括以下三个方面：第

[27]〔法〕乔治·萨杜尔:《世界电影史》，徐昭、胡承伟译，第137页。
[28]〔法〕马赛尔·马尔丹:《电影语言》，何振淦译，中国电影出版社1980年版，第137页。

一，在技术层面上，作为技术手段的蒙太奇，可称为叙事蒙太奇。这是指将时间、空间中断的胶片连接起来，以保持叙事的连贯性。一组镜头可以组合成蒙太奇句子，若干蒙太奇句子或场面可以组合成蒙太奇段落，从而形成连续不断的整部影片。最初，蒙太奇只是指画面与画面的承接关系，后来发展到包括场面与场面、段落与段落、画面与声音、声音与声音之间的组合关系。但是不管怎么样，这个意义上的蒙太奇始终只是电影特有的一种技术手段或叙事方式。第二，在艺术层面上，作为艺术手段的蒙太奇，可称为艺术蒙太奇。在这个意义上，蒙太奇作为一种电影修辞手段，可以通过镜头、场面、段落的分切与组接，对素材进行选择、取舍、修改、加工，创造出独特的电影时间和空间，并且通过象征、隐喻和电影节奏产生强烈的艺术效果，进而创造出电影艺术（包括后来的电视艺术）所独有的叙述方式与艺术形式。第三，在美学层面上，作为思维方式的蒙太奇，可称为思维蒙太奇。思维蒙太奇作为电影艺术（包括后来的电视艺术）反映现实的独特艺术方法，是此前其他传统艺术所没有的，是影视艺术独有的形象思维方法。影视艺术的编剧、导演，以及其他主创人员在进行创作时，都必须遵循思维蒙太奇方式。可见，蒙太奇思维或思维蒙太奇堪称影视艺术独特的思维方法。

苏联蒙太奇学派及其理论，之所以在整个世界电影理论史上有着十分重要的地位，正是由于他们对艺术蒙太奇进行了实践探索与经验总结，尤其是对蒙太奇思维进行了理论概括。他们将蒙太奇作为一种思维方式或一种哲学来看待，这可以说是电影美学上具有重大意义的突破。苏联蒙太奇电影美学流派的发展大致可以分为三个阶段：以维尔托夫和库里肖夫为代表的准备阶段，以爱森斯坦为代表的高峰阶段，以普多夫金为代表的完成阶段。他们共同的特点，是将理论与创作结合起来。他们中的多数人都是著名导演，有丰富的创作实践经验，在此基础上进行研究，由实践升华到理论，使得蒙太奇电影美学流派更加具有特点。

（一）维尔托夫与库里肖夫

维尔托夫是苏联的纪录片大师，也是著名的电影眼睛派的创始人与代表人物。维尔托夫早在1918年，就成为苏维埃最早的新闻纪录片《电

影新闻周报》的编辑和剪辑师，之后他又通过新闻片的剪辑，制作了最早的历史长片《内战史》。维尔托夫发起并组织了电影眼睛派，认为电影镜头比人的眼光更客观，主张实况拍摄，反对一切虚构和编造。他特别倡导将摄影机隐蔽起来进行拍摄，也就是在被拍摄者毫无觉察的情况下来拍摄"生活即景"。维尔托夫还认为，电影眼睛比人的眼睛更加完美，因为电影摄影机完全可以把从天上到地下的世间万物展示给人们，但他也强调指出，电影真实地记录现实并不意味着简单地记录生活，电影眼睛应当在保持镜头内容真实的前提下，通过对镜头的选择、剪辑、组接，以及配加字幕等方式赋予生活素材以特定的含义。这就意味着蒙太奇在纪录片中不再只是连接镜头的技术手段，而是成为分析概括生活的意识形态工具。

作为苏联蒙太奇学派的创始人之一，库里肖夫的研究成果为蒙太奇电影美学理论的形成奠定了基础。作为卓越的电影教育家，他通过几个著名的"库里肖夫实验"，简明扼要地阐明了究竟什么是蒙太奇：

① 一个青年男子从左向右走来。
② 一个青年女子从右向左走来。
③ 两人见面、握手，青年男子用手指点着。
④ 一幢白色大建筑物（白宫）。
⑤ 两人向台阶走去。

这些镜头依次连接起来，然后放映在银幕上，结果，观众认为这完完全全是在同一地点、连续发生的一场戏，认为两个青年是在白宫门前相会。实际上，上面人物的每一个镜头都是在苏联拍摄的，只有白宫那个镜头是从美国影片上剪下来的。在不同时间、不同地点拍摄下来的镜头通过蒙太奇手法连接在一起，创造出实际上并不存在的电影时间与空间，由此可见电影艺术的表现能力之强。

另一个著名的"库里肖夫实验"，是库里肖夫从库存的废片中，找出沙皇时期一位男明星的一个没有任何表情的特写镜头，然后将这个镜头分别与一盆菜汤、一口棺材、一个女孩的镜头并列组接在一起。当他放给不知道其中奥妙的观众看时，许多观众都交口赞扬这个天才演员"表演杰出"，说他一会儿在那盆汤前表现出饥饿难熬的样子，一会儿在棺材

面前表现出沉痛悲哀的忧伤，一会儿又在小女孩面前表现出慈父般的感情。实际上，这位男明星根本就没有进行任何"表演"。根据这一实验，库里肖夫得出结论：造成电影观众情绪反应的，并不是单个镜头的内容，而是几个画面之间的并列，影片结构的基础来自镜头的组合，即蒙太奇。这就是电影史上有名的"库里肖夫效应"。

库里肖夫通过这些实验证明，将不同镜头创造性地加以并列或组接，便可以获得一种新的含义。库里肖夫由此认为，蒙太奇原则是电影艺术特性的基础，也是银幕表现力的集中体现。尽管维尔托夫与库里肖夫在电影美学的追求上有很大的不同，但是他们在理论与实践方面，确实为苏联电影美学流派的形成做了准备与奠基的工作。当然，蒙太奇学派的最终成熟还要靠集大成者爱森斯坦与普多夫金。

（二）爱森斯坦的电影实践与理论

无论是在电影创作还是电影理论上，爱森斯坦都堪称世界电影发展历史上一位里程碑式的人物，他在这两个方面都具有极其辉煌的成就。

从创作实践来看，爱森斯坦先后拍摄了《罢工》《战舰波将金号》《十月》《总路线》《墨西哥万岁》《亚历山大·涅夫斯基》《伊凡雷帝》等多部影片。特别值得指出的是，爱森斯坦是一位擅长将创作实践与理论研究结合起来的电影大师。他坦承自己从一开始就把艺术创作与理论分析这二者结合在一起："时而以分析来评论'作品'，时而又用作品来检验这样或那样的理论假设。……这两方面的工作给了我以同等的好处。"[29]爱森斯坦在这两个方面都做出了卓越的贡献，其影响至今不衰。尤其是他的著名影片《战舰波将金号》（1925），被公认为世界电影史上的经典作品，对后来电影艺术的发展产生了重大影响。这部影片在两次"世界电影十二部佳作"的评选中均排名第一位，而且在英国《画面与音响》编辑部先后四次邀请国际知名影评家评选"世界电影十大佳片"的活动中次次入选，充分显示出这部影片在世界电影史上的重要地位。

[29]〔苏〕尤列涅夫编：《爱森斯坦论文选集》，魏边实、伍菡卿译，中国电影出版社1962年版，第502页。

从理论上看，爱森斯坦将蒙太奇理论上升到哲学美学的高度，使蒙太奇电影美学理论在世界电影理论史上占据了重要的历史地位。在这个方面，爱森斯坦最大的贡献在于，他和普多夫金等人一道总结和发展了此前的成果，在世界电影史上第一次把蒙太奇从电影技巧上升到电影美学的高度。爱森斯坦的理论主要集中在蒙太奇思维和理性蒙太奇这两个方面。他认为，蒙太奇不仅是一种电影技术手段，而且是一种思维方式，而理性蒙太奇的实质就在于通过不同画面的撞击产生思想。爱森斯坦把辩证法应用到蒙太奇理论中，他在《蒙太奇在1938》一文中指出："两个蒙太奇镜头的对列，不是二数之和，而是二数之积。"显然，这里已经有了系统论的味道。他还强调，"把无论两个什么镜头对列在一起，它们就必然联结成新的观念，也就是由对列中产生出一种新的性质来"。爱森斯坦还特别强调镜头之间的冲突以及镜头内部的冲突，在《在单镜头画面之外》一文中，爱森斯坦研究了如何在单镜头画面中通过不同因素的综合来产生新的性质，此外，他还研究了蒙太奇如何通过镜头（正）与镜头（反）的对立冲突来实现矛盾的统一，认为电影应当通过艺术家对生活的选择、提炼、概括和加工，更集中、更典型地反映现实生活。以爱森斯坦为代表的蒙太奇学派，不仅把蒙太奇作为一种叙事的手段，而且主张把它作为一种表达思想的手段，镜头并列不单纯是为了叙述故事，而是为了使观众产生一种心理冲击，引起他们的思考。

作为电影导演兼电影理论家，爱森斯坦博学多识，懂得好几种语言，留下了数百万字的理论遗产。他善于旁征博引，从而使得他的理论思想既丰富渊博又难以把握。在论述蒙太奇理论时，爱森斯坦也从东方象形文字中得到许多启发。例如，爱森斯坦在论述两个镜头对列必然产生新的观念和新的性质时，就引用了大量中文和日文的例证。爱森斯坦指出：

> 问题在于，两个最单纯系列的象形文字的综合（说得更准确些是结合），并未被看作是它们二者之和，而是二者之积，即是说被看作是另一个次元，另一个等量级的值……
>
> 例如，水和目的形象描写，就意味着"泪"，
>
> 将门的图形同耳字的形象描写结合起来就是"闻"，
>
> 犬和口——是"吠"，

口和子——是"叫",

口和鸟——是"鸣",

刀和心——是"忍",等等。

这岂不就是——"蒙太奇"吗!!是的。这和我们在电影中所做的完全一样,我们尽量将一些单义的、在涵义上中立的、映象描写的单镜头画面,按涵义的前后关系和涵义的系列来加以对比。在任何电影技法的叙事中,都避不开这种方法和手法。而在这种凝缩的和纯净的形式中,则蕴含着"理性电影"的始发点。这是一种我们正在探索着的用富有最大简洁性的视觉叙事来表现抽象概念的电影。我们仅向这条道路的先驱者,已故的(久已辞世的)仓颉的方法表示敬意。[30]

爱森斯坦在后期进一步从人类思想发展史的角度来研究蒙太奇思维。他指出,人类思想的发展经历了古希腊朴素辩证法、文艺复兴后形而上学思维和科学的辩证唯物论这样三大阶段,而蒙太奇实质上是以一般思维的高级阶段——辩证思维为基础的艺术思维,是人类一种先进的艺术思维方法。应当指出,蒙太奇产生的心理根源,在于人的感知、理解、联想、想象等诸种审美心理功能的复杂融合,使得人类可以利用联想和想象把不同的事物连接在一起,并从中领悟出某种哲理和意蕴;蒙太奇产生的美学依据,在于艺术是主客体审美关系的产物,艺术既是再现的又是表现的,电影艺术同样渗透着艺术家的思想、感情、态度和创作意图。此外,还需要指出,蒙太奇理论的产生也有着现代主义文化的背景。尤其是艺术中的构成主义和未来主义,对苏联电影蒙太奇学派的影响极大。构成主义主张"作品是构成,是组合",未来主义主张造型艺术应当是"有动感的立体主义"。作为西方现代主义艺术理论柱石的《艺术》(克莱夫·贝尔著)也正是在20世纪20年代问世,它的基本理念"有意味的形式",就是主张以艺术形式来暗示和传达思想。显然,这些主张对早期蒙太奇理论是有一定影响的。

[30]〔苏〕爱森斯坦:《在单镜头画面之外》,转引自李恒基、杨远婴主编:《外国电影理论文选》,第138页。

爱森斯坦、普多夫金等人对电影的蒙太奇特性做了许多细致深入的研究，特别是上升到辩证思维的高度来认识蒙太奇的性质，在电影美学史上产生了巨大的影响。他们的蒙太奇理论在电影艺术实践中也取得了巨大的成功，尤其是爱森斯坦的《战舰波将金号》和普多夫金的《母亲》，成为世界电影史上的不朽作品。在《战舰波将金号》著名的"敖德萨阶梯"这场戏中，爱森斯坦将沙皇士兵的脚、士兵举枪齐射的镜头，与惊慌逃命的群众、相继中弹倒下的群众、血迹斑斑的阶梯、一辆载着婴儿的摇篮车滚下阶梯等镜头交叉剪辑在一起，表达出极其愤慨的情绪，给观众造成强烈的心理冲击，使他们久久不能忘记这场大屠杀的血腥悲惨情景，堪称成功运用蒙太奇手法的杰出段落。此外，在拍摄这部影片的过程中，摄影师在曾是沙皇行宫的阿鲁普津偶然发现了石阶上的三只大理石狮子，一只熟睡，一只苏醒，一只正在爬起，于是，爱森斯坦便巧妙地运用蒙太奇手法，将这三个单独的镜头迅速组接，构成石狮子卧着、抬起头、跃起的电影形象，以这种具体生动的直观形象体现出人民奋起反抗沙皇的主题思想。这个石狮子形象，也成为世界电影史上成功运用蒙太奇手法的范例。

（三）普多夫金的电影实践与理论

　　普多夫金在1920年就读于苏联国立电影学校，并在库里肖夫电影工作室从事创作，后来由于同库里肖夫在电影观念上的分歧而离开，开始独立的创作活动。1925年，他执导了第一部大型科学片《脑的机能》，以及喜剧片《棋迷》，1926年导演了世界电影史上的重要作品《母亲》，获得了国际上的赞誉，不少人认为这是普多夫金最好的一部影片。在此之后，他又相继执导了《圣彼得堡的末日》《成吉思汗的后代》《苏沃诺夫大元帅》《海军上将纳希莫夫》等许多影片。普多夫金关于电影理论的著作并不多，却影响深远，被译成多种文字，对苏联乃至世界各国电影艺术的发展产生了重要影响。普多夫金的蒙太奇理论与爱森斯坦的理论有许多相同之外，但是也存在着重大的分歧。

　　从相同之处来看，普多夫金同爱森斯坦一样，十分强调蒙太奇在电影艺术中的重要地位与作用，强调蒙太奇不仅仅是一种技巧，更是一种

艺术方法或修辞手段，尤其是电影艺术反映现实的一种独特的艺术方式，是以前其他各门艺术从未有过的。普多夫金指出："电影艺术的基础是蒙太奇。……必须注意：人们往往不是从蒙太奇的本质来全面地解释或理解它的涵义。有些人天真地认为，蒙太奇的意义只是单纯地把影片的片断按适当的时间的顺序连接起来。"[31] 普多夫金将当时非常年轻的电影艺术同文学、摄影、戏剧等进行了比较之后，着重指出："电影是在大踏步地迅速前进。它的表现手段是无穷无尽的。但不要忘记，只有当电影摆脱了那种与它毫不相干的艺术形式即戏剧的控制之后，它才能走上真正艺术的道路。现在，电影已开始具有它自己的表现方法。利用蒙太奇手法使观众在思想上与情感上受到感动，这对于电影具有极重大的意义，因为这样才可以使电影摆脱戏剧的方法。我坚信，像电影这样伟大的具有国际性的艺术，是必须沿着这条道路向前发展的。"[32]

另一方面，爱森斯坦本人曾经谈到他与普多夫金在蒙太奇理论上的巨大分歧："我眼前摆着一张被揉皱而发黄了的小纸片。上面有一段很难理解的记录：'联结——普（多夫金）'和'碰撞——爱（森斯坦）'。这是在'爱'——我，同'普'——普多夫金之间就蒙太奇这一主题进行的一场激烈争论的物质痕迹（约在半年以前）。"[33] 显然，普多夫金与爱森斯坦最根本的分歧在于他们两人对蒙太奇有不同的理解和侧重：从叙事角度来看，普多夫金更多地强调蒙太奇的叙事功能，侧重于强化观众习以为常的叙事法则；而爱森斯坦则更多地强调蒙太奇的冲突功能，侧重于破坏人们长期习惯的叙事法则。从观众心理来看，普多夫金强调影片应当感染观众、交流情感，主张影片的效果应当同观众的心理历程一致；而爱森斯坦则更多地强调理性蒙太奇是对现实的哲学理解，主张通过蒙太奇的象征、隐喻等功能来启迪观众思考，通过理性电影来揭示生活的社会意义和哲学意义。从影片制作来看，在创作实践中，普多夫金重视现实主义创作原则，再加上普多夫金本人具有精湛的演技，因此他在影

[31]〔苏〕普多夫金：《论电影的编剧、导演和演员》，何力译，中国电影出版社1980年版，第9页。

[32] 同上书，第12页。

[33]〔苏〕爱森斯坦：《在单镜头画面之外》，载李恒基、杨远婴主编：《外国电影理论文选》，第146页。

片摄制过程中十分重视发挥演员的演技，并且非常注重保持影片流畅的叙事风格，蒙太奇在他的影片中被运用得十分自然，成为剧情发展的一个要素。普多夫金的蒙太奇理论在一定程度上对20世纪三四十年代的美国好莱坞与苏联情节剧电影产生了重大影响。而爱森斯坦在拍摄《战舰波将金号》时，受到维尔托夫和先锋派文学理论的影响，拒绝使用化妆、布景、摄影棚，甚至拒绝使用职业演员，主张拍摄纪实风格与哲理意蕴相结合的影片。从两人的文化背景来看，爱森斯坦比普多夫金更具有现代主义文化背景。正因为如此，法国著名电影理论家乔治·萨杜尔指出："爱森斯坦和普多夫金之间虽然有某些类似的地方，但这两位伟大的导演根本各不相同，在所有的基本观点上，他们几乎是完全对立的。"[34]如果做个比喻的话，"爱森斯坦的影片好像是一种呐喊，而普多夫金的影片则恰如一首很吸引人的抑扬顿挫的歌曲"[35]。实际上，爱森斯坦与普多夫金在蒙太奇理论上的根本分歧，反映出十月革命前后苏联两种截然不同的意识形态。虽然这两位大师的影片内容都是无产阶级革命斗争的历史，但在电影语言上，爱森斯坦是革命的、颠覆的，而普多夫金则是温和的、抒情的。如果说爱森斯坦的蒙太奇理论是通过革命颠覆旧政权的产物，那么普多夫金的蒙太奇理论则是夺取政权后维护、巩固新秩序的产物，因而前者更像"呐喊"，后者更像"歌曲"。如果说爱森斯坦的蒙太奇理论更加具有历史价值与理论价值，将蒙太奇美学推到了高峰，那么普多夫金的蒙太奇理论则更加具有现实意义与实践意义，时至今日仍然对影视艺术创作具有现实指导意义。

普多夫金不但致力于蒙太奇的理论探讨，而且强调应当把蒙太奇看作是从心理上引导观众的一种方法，并且从这个角度把蒙太奇分为五种类型：

"对比蒙太奇"，通过尖锐的对立或强烈的对比，产生相互强调、相互冲突的作用，强化所表现的内容、情绪和思想。例如，著名纪录片导演伊文思把焚毁小麦的镜头和饥饿儿童的镜头组接在一起，充分体现出资本主义危机时期的特征。

[34]〔法〕乔治·萨杜尔：《世界电影史》，徐昭、胡承伟译，第223页。
[35]同上书，第222页。

"平行蒙太奇",就是在结构上将两条情节线并列表现,使它们彼此紧密联系、互相衬托补充。它可以是镜头与镜头的并列,也可以是场面与场面、段落与段落的并列。最著名的例子就是普多夫金导演的《母亲》中,一方面,涅瓦河的冰块逐渐融化汇聚成奔涌的洪流,另一方面,游行示威的工人队伍逐渐壮大,形成不可阻挡的潮流。

"隐喻蒙太奇",就是通过镜头与镜头、场面与场面的组接,借助独特的电影比喻,使画面的潜在内容浮现出来,赋予画面以新的含义。最成功的例子就是上面提到的《战舰波将金号》中三个石狮子镜头的蒙太奇组接,具有深刻的寓意。

"交叉蒙太奇",普多夫金又把它叫作"动作同时发展的蒙太奇",也就是把两个同时进行的场面分成许多片断,交替地在银幕上出现。"交叉蒙太奇"是一种利用观众情绪造成紧张气氛的艺术手法,运用得相当广泛。

"复现式蒙太奇",普多夫金也称之为"主题的反复出现",即代表着影片主题思想的事物在关键时刻一再出现在银幕上,通过视觉上或听觉上的重复,达到强调内容和深化主题的目的。《战舰波将金号》中有一个水兵摔盘子抗议让他们吃长蛆的肉的动作,这个动作是影片的重点,触发了水兵的起义,爱森斯坦从多个不同角度用一系列镜头来拍摄这个动作,通过银幕上这一形象的反复出现达到了加深观众印象和强化影片内涵的目的。

虽然苏联电影大师们在蒙太奇的美学探索中做出了卓越的贡献,但爱森斯坦等人过分夸大了蒙太奇的作用。爱森斯坦提出了"理性电影"的理论,认为蒙太奇能够表达抽象的思想和概念,并且不是从形象上而是从逻辑上表达思想,甚至声称自己准备把马克思的《资本论》搬上银幕。爱森斯坦的这些主张,给电影艺术理论探讨带来了许多混乱,并成为某些电影大师(包括他本人)在创作上失败的重要原因。爱森斯坦的影片《十月》松散杂乱,有许多晦涩难懂的隐喻镜头,例如,被推翻的亚历山大雕像忽然又竖立起来,令观众难以接受和理解;他的另一部影片《总路线》也带有非常明显的图解和说教意味,影片中没有有血有肉的人物,也没有连贯的情节和生活的气息,这使得影片虽经多次修改勉强上映,仍然不受观众欢迎。正如乔治·萨杜尔所指出的:"在美学上,他所表现的'和谐的蒙

太奇'变成了一种纯粹的隐喻,这种隐喻如果不是令人难以理解,就是显得幼稚可笑。"[36]苏联这几位著名大师的失败,说明蒙太奇虽然在电影艺术中有着十分重要的作用,但任何过分夸大或把它绝对化的做法,都只会给电影理论研究造成混乱,给电影创作带来损失。

第三节 好莱坞戏剧化电影与类型电影理论

20世纪30年代,随着声音进入电影和有声片问世,电影也随之转入了戏剧化时期。美国著名电影史研究专家罗伯特·艾伦与道格拉斯·戈梅里在他们合著的《电影史:理论与实践》一书中,专门辟出专章来研究"美学电影史"。他们指出:"自20世纪10年代以来在西方占主导地位的电影风格被称为经典好莱坞叙事风格。这个术语意指电影元素的一种特定组构范式,它的整体功能就是以一种特定的方式讲述一个特定类型的故事。好莱坞电影叙述的故事包括一条连续的因果链,动因是某个角色的欲望或需求。通常的解决方式就是满足那些特定的欲望或需求。"[37]

显然,经典好莱坞电影的"整体功能就是以一种特定的方式讲述一个特定类型的故事",而这种"特定的方式"正是20世纪三四十年代风靡一时的戏剧化风格,进而形成了好莱坞全盛时期所特有的类型电影,使得好莱坞影片可以归纳为一个个"特定类型"。

(一)好莱坞戏剧化电影美学观

美国电影理论家斯坦利·梭罗门指出,声音进入电影,引起了电影美学观念的变化。他在《电影的观念》一书中,专门探讨了"对话进入电影",以及"有声片的美学问题"等。斯坦利·梭罗门认为,声音进入电影以后,立即引起了巨大的变化,"最优秀的电影创作者立即看出,问题在于怎样使用声音为电影开辟新的表现渠道。早期对声音进行的一

[36] 〔法〕乔治·萨杜尔:《世界电影史》,徐昭、胡承伟译,第220页。
[37] 〔美〕罗伯特·艾伦、道格拉斯·戈梅里:《电影史:理论与实践》,李迅译,中国电影出版社1997年版,第108页。

些试验取得明显成功，因此第一部受到公众欢迎的有声片《爵士歌王》(1927)发行之后不到十年，电影创作者已经基本上找出了今天仍然流行的在艺术上使用声音的所有方法"[38]。他还进一步指出，声音进入电影，使得影片中人物对话成为可能，从而大大丰富了电影的艺术表现力。"电影业由于对话的出现而加强了信心，认为电影现在能够做到戏剧和小说一直在做的事了：讲述关于人的复杂故事，而且故事中的人物能用语言来表述自己的问题。声音出现之后，电影看来不仅能够赶上，而且还能超过其他叙事艺术。"[39]

正因为如此，戏剧化电影应运而生。声音成为电影语言的新元素后，电影自然要向戏剧学习，因为戏剧艺术主要依靠人物的对话，于是，电影艺术掌握了声音之后便顺理成章地从蒙太奇美学转向戏剧美学。尤其是19世纪以来，世界戏剧进入了一个令人瞩目的时代，挪威的易卜生、法国的左拉、俄国的契诃夫等一批优秀的戏剧大师有着很强的探索与革新精神，开创了多姿多彩的艺术风格与流派，创作了大批杰出的戏剧作品，使戏剧艺术进入全盛时期。戏剧的辉煌成就，使年轻的电影艺术自愧不如，甘拜下风，因而，这段时期的电影主要向戏剧学习，从重视蒙太奇转向重视戏剧性，从重视影片的隐喻、象征转向重视电影的情节、表演。可以说，在20世纪三四十年代，世界各国的电影都进入戏剧化电影阶段，具有某些共同特征，其中，尤以美国好莱坞电影最为典型。

戏剧化电影是20世纪三四十年代在世界各国电影中占主导地位的电影样式，其特点是以戏剧冲突律为基础，采用传统戏剧式的结构原则。一般来讲，戏剧化电影并不照搬戏剧作品的结构形式，而是结合电影艺术自身的特点，将戏剧冲突律融会其中。"好莱坞电影就是以戏剧美学为基础，它严守三一律和戏剧冲突律，形成一套固定的剧作形式。影片主要靠演员对话推进情节。从无声电影到戏剧化电影，标志着电影美学的一大发展。在戏剧化电影前期，围绕着对话、音乐和音响，美国电影进行了许多试验，特别是在剧作和演员方面，作出了贡献，至今值得我们研究。"[40]

好莱坞电影堪称戏剧化电影的典范，以戏剧美学为基础，按照戏

[38]〔美〕斯坦利·梭罗门：《电影的观念》，中国电影出版社1983年版，第195页。
[39] 同上书，第197页。
[40] 罗慧生：《世界电影美学思潮史纲》，山西人民出版社1985年版，第157页。

剧冲突律来组织和结构情节，它的表现方法包括戏剧性情节、戏剧性动作、戏剧性冲突、戏剧性情境等。具体而言，戏剧化电影主要有这样几个特征：

（1）戏剧化电影具有明显的开端、发展、高潮和结局，具有鲜明的线性结构方式，要求情节与情节之间互为因果、层层递进。例如好莱坞影片《魂断蓝桥》（1940），开端是玛拉与罗依偶然相遇，一见钟情；发展是罗依突然接到命令，马上要去前线，两人未来得及结婚，罗依就出发了，之后玛拉被芭蕾舞团开除，在贫困与绝望中沦为妓女；高潮是罗依阵亡的消息纯属谣传，他突然从前线返回，带着玛拉去自己的庄园举行婚礼，但玛拉内心的隐痛迫使她奔向罗依母亲的房间，倾诉了自己不幸的遭遇，并且独自离开了庄园；结局是玛拉在滑铁卢大桥上撞车自尽，罗依陷入长久的思念和悲痛之中。

（2）戏剧化电影强调按照戏剧冲突律来组织和推进情节，并往往采取"强化"的方法，使冲突尖锐激烈，情节跌宕起伏，以浓郁的戏剧性感染观众。例如好莱坞惊险片《卡萨布兰卡》（1943），就是围绕着美国人里克开的饭店来展开各种冲突，不论是反法西斯的一对流亡恋人——依尔莎和拉斯诺，还是德国秘密警察头目司特拉斯少校与法国伪政权警察局长雷诺上尉，乃至专门高价倒卖出境护照的尤加特，各式各样的人物与事件都围绕着里克这个轴心来展开，引起一连串的矛盾冲突。

（3）戏剧化电影常大量利用悬念、巧合、误会、偶然性等，造成剧烈的戏剧性动作和紧张的戏剧性情境。从本质上说，戏剧乃是动作的艺术，直观的动作是戏剧艺术的基本表现手段，也是戏剧性的根基。但是，戏剧性动作必须放在一个有内在推动力的戏剧性情境中，才有可能真正展开，而这种戏剧性情境的内在推动力就是悬念。戏剧化电影必须借助强烈的戏剧性悬念来推动剧情，激起观众的关心、期待、惊奇等情感，引导观众通过银幕形象去感受和理解作品的内涵。在希区柯克等人的影片中，有大量这方面的例子。

（4）戏剧化电影往往具有情节剧的特点，强调以情动人，通过悲欢离合的情节来达到煽情的目的，唤起观众对主人公的同情，宣扬善必胜恶或惩恶劝善等道德训诫。例如获6项奥斯卡金奖的好莱坞影片《鸳梦重温》（1942），故事情节曲折动人，描写了因战争而丧失记忆、后来又

因爱情而恢复记忆的男主人公查尔斯与女演员波拉之间曲折缠绵的爱情。在影片中这对恋人因邂逅而结合,又从分离到团圆,导演注重以情动人,把人物的内心变化描绘得淋漓尽致,尤其是善于利用细节描写烘托人物内心感情,使情节丝丝入扣、动人心弦。

(5) 戏剧化电影往往追求人物形象的类型化。所谓类型化人物,正如英国文艺理论家福斯特所说,就是具有单一性格结构的人物,也就是说用一个专有名词或集合名词便能够概括的人物。福斯特认为,文艺作品塑造类型人物的最大好处就在于,读者或观众可以轻而易举地分辨并记住他们。这种类型人物善恶分明,正面人物与反面人物的界限十分清楚。当然,这种类型人物最大的弱点在于,人物性格未免太露太浅,不够丰富。好莱坞生产的大量西部片,主人公几乎都具有善恶分明的类型化倾向,无论是英雄牛仔与印第安人,还是警长与匪徒,几乎全都可以用类型来划分。

(6) 戏剧化电影往往具有唯美主义的审美倾向。正如乔治·萨杜尔所言:"对白、歌曲和音乐使电影不得不求助于舞台戏剧。对舞台剧的模仿曾引起不少错误,但就像梅里爱时代的情形一样,这却是一种必然的过程。而且从这种模仿中也曾产生了一些新的影片样式。"[41]好莱坞戏电影人在努力探索电影艺术表现手段上下过许多功夫,除了西部片以外,大部分好莱坞影片都在摄影棚里拍摄,对灯光、道具、服装、舞美、音乐、音响等都极其讲究,尽可能地营造出一个梦幻般的银幕世界。事实上,好莱坞电影的这种唯美主义倾向,正是根源于好莱坞戏剧化电影创造银幕梦幻世界的美学追求。

好莱坞戏剧化电影在20世纪三四十年代达到高峰,并很快风靡全球,使得戏剧化电影迅速在世界各国银幕上占据了重要的地位。有的学者甚至把这一时期干脆称为电影戏剧化时期。由此不难看出,好莱坞戏剧化电影美学观在世界电影史上产生了巨大影响。但是,20世纪40年代出现的意大利新现实主义电影运动,以及巴赞和克拉考尔在五六十年代大力倡导的纪实性电影美学观,使得好莱坞电影渐趋颓势,不再具有昔日的辉煌。直到60年代末、70年代初,美国好莱坞经历了漫长的低谷时

[41]〔法〕乔治·萨杜尔:《世界电影史》,徐昭、胡承伟译,第283页。

期之后，再经过一个缓慢的渐变过程，才终于完成了向新好莱坞的转化。

（二）好莱坞戏剧化类型电影

从广义上讲，类型电影并没有地域或时代的限制，泛指按照各种不同类型或样式的规定和要求制作出来的影片，强调影片创作的规范化、程式化、模式化。从狭义上讲，类型电影主要是指20世纪三四十年代在好莱坞占统治地位的一种影片制作方式与创作方法，此后又不断地得到完善和发展。类型电影之所以诞生于好莱坞，绝不是偶然的。

20世纪三四十年代既是戏剧化电影美学观的高峰期，也是好莱坞电影的鼎盛期。从诞生之日起，好莱坞电影就是以商业和票房为目的的大众文化产业。要想获得经济效益，就必须最大限度地迎合观众、取悦观众。类型片的产生，正是由于制片商为攫取最大利润，对一些受到观众欢迎的影片大量仿制，从中寻找和归纳出一些成功的模式。这些模式具有票房上的保险系数，能够保证投资获得回报，取得较好的商业效果，久而久之，就形成了某些相对稳定的影片类型。所以，商业化考虑应当说是好莱坞类型电影产生的关键原因，制片厂制度与明星制度则是好莱坞类型电影制作的重要保障。

但是，与此同时，我们也不能忽视，好莱坞类型电影的产生，在商业化考虑的背后，还潜藏着对观众审美心理的深入研究。这种观众心理研究，一方面包括对观众接受心理的研究，另一方面也包括对观众"深层集体心理"（克拉考尔语）的研究。

从观众接受心理研究的角度来看，观众心理存在着保守性与变异性这两种相反相成的倾向。如果从现代著名心理学家皮亚杰的"发生认识论"的角度来分析，就是观众在欣赏影片时，一方面要按照自己原有的审美心理图式去"同化"作品，使之适应自己原有的欣赏习惯或审美趣味，呈现出鉴赏心理的保守性；另一方面，观众又具有追求新奇的心理欲望，且其审美心理图式有"顺应"或调节的功能，能够不断接受新信息并改变原有的审美心理结构，从而表现出鉴赏心理的变异性和发展性。因此，观众审美心理中的期待视界必然呈现出复杂的现象。好莱坞的类型电影正是充分利用了观众审美心理中的这种复杂的期待视界。

与此同时，从观众"深层集体心理"研究的角度来看，好莱坞类型电影创作者又总是在研究大多数观众的心理与思想，研究他们的欲望与需求，通过制造"白日梦"，使广大观众的"集体无意识"（荣格语）得到宣泄，使其"深层集体心理"在类型电影制造的虚幻梦境中得到宽慰与安抚。正如美国电影学者尤第斯·赫斯在《类型电影的现状》一文中所说的："这类影片之所以产生和在商业上大获成功，是因为它们暂时解除了人们在认识到社会和政治冲突后产生的恐惧心情，它们帮助打消了人们在这种冲突的压迫下可能萌发的行动念头。类型电影引起满足感而不是触发行动要求，唤起恻隐之心和恐惧感，而不是导致反抗；它们是为统治阶级的利益服务的，因为它们大力帮助维持现状，给受压迫的人们以安抚，诱使这些由于缺乏组织而不敢采取行动的人们满心欢喜地接受类型电影中对各种经济和社会冲突提出的荒谬的解决办法。当我们回到我们生活在其中的社会时，这些冲突依然存在，于是我们便再到类型电影中去寻求安抚和宽慰——这就是类型电影受欢迎的原因。"[42] 显然，好莱坞类型电影能够迎合大多数观众的心理，创作者通过"旧瓶装新酒"的办法，在不同的历史时期制造出同一类型的不同影片，创造出逃避现实的梦幻环境，使一代代观众的"集体无意识"得到宣泄。

类型电影种类繁多，划分方法也各不相同，难以找到绝对统一的分类标准。仅就故事片而言，一般认为，好莱坞类型片大致可以划分为以下12类：西部片、喜剧片、犯罪片（惊险片）、科幻片、歌舞片、战争片、爱情片、伦理片、动作片、灾难片、儿童片、恐怖片（惊悚片）。近年来，随着数字技术的迅速发展，好莱坞出现了第13种类型电影，即魔幻片，例如广大观众喜爱的《哈利·波特》系列电影、《指环王》系列电影、《纳尼亚传奇》系列电影、《阿凡达》，以及李安导演的《少年派的奇幻漂流》，等等，都可以归属于魔幻片。魔幻片与科幻片最大的区别在于：科幻片随着科技的发展今后有可能成为现实，如《星际穿越》；但魔幻片却不一样，即使科技再发达，《哈利·波特》魔法学校中的一把普通扫帚也不可能飞起来。

[42]〔美〕尤第斯·赫斯：《类型电影的现状》，转引自邵牧君：《西方电影史概论》，中国电影出版社1984年版，第32页。

在所有的类型片中，西部片应当说最能反映好莱坞类型电影的特点。西部片是好莱坞特有的一种影片类型，也可以说是最富有美国特色的类型电影。法国著名电影理论家安德烈·巴赞不但撰写过《西部片的演变》《西部片的典范》等多篇文章，还干脆直截了当地将西部片称为"典型的美国电影"。巴赞指出："西部片是大抵与电影同时问世的唯一一种类型影片，而且近半个世纪以来经久不衰、充满活力。尽管自30年代以来西部片的创作题材和创作风格瑕瑜互见，但至少应当对其在商业上始终成功这一点感到惊异，这毕竟是它繁荣发展的标志。"[43]西部片主要以19世纪下半叶美国人开发西部荒野土地为历史背景，在好莱坞电影史上经久不衰。自1904年的《火车大劫案》开始，延续至今，出现了成百上千部影片。西部片的故事情节往往非常简单，甚至剧中的人物也是定型化或模式化的，"但是，这些情节和人物在西部片里都是被神化了，人物善恶分明，好的极好，成为美国人民崇尚的坚忍不拔、不畏艰险、见义勇为、扶弱凌强的英雄精神的化身；坏的极坏，集中代表了一切不法之徒的残暴与贪婪"[44]。正是由于西部片体现出这种善必胜恶的道德理想，因而在美国影坛上长盛不衰。西部片被有些专家称为美国民族文化的典型电影样式，也是由于它再现了美国西部独特的历史地理风貌，在起伏的群山和荒凉的平原中，再现出当年人们开发西部的历史情景。巴赞进一步认为，以上这些西部片的形式特征，其实只是这些类型片的符号或象征，西部片经久不衰的深层奥秘在于开发西部的美国神话。他说："因此，西部片的历史真实性与这种类型影片热衷表现奇特环境、夸大渲染事实和塑造扭转乾坤式的人物的明显倾向并不矛盾，相反，历史的真实性是西部片的美学和心理的基础。"[45]

概括起来讲，西部片作为"典型的美国电影"，大体上经历了这样几个阶段：第一个阶段是20世纪二三十年代的"经典西部片"。这个时期的代表作是约翰·福特的《关山飞渡》(1939)。这时期的影片大多表现白人移民在开发西部荒野土地时，遭到野蛮粗鲁的印第安人袭击，作为标准硬汉的牛仔总是见义勇为，最终取得胜利，实现英雄、美女大团

[43]〔法〕安德烈·巴赞：《电影是什么？》，崔君衍译，中国电影出版社1987年版，第230页。
[44] 邵牧君：《西方电影史概论》，第41页。
[45]〔法〕安德烈·巴赞：《电影是什么？》，崔君衍译，第240页。

圆的结局。这些影片甚至形成了一种固定的模式，即"白人移民遭威胁，英雄牛仔解危难，除暴安良歼歹徒，英雄美女大团圆"。显然，这时期的影片再现了美国西部开发过程中白人移民与当地土著居民之间的激烈冲突。当然，影片往往都是站在种族主义的立场上，极力渲染印第安人的野蛮、蒙昧，大肆宣扬所谓"西部英雄"的丰功伟绩。第二个阶段是20世纪四五十年代的"成年西部片"。这个时期涌现出威尔曼的《黄牛惨案》（1942）、霍克斯的《红河》（1948）、齐纳曼的《正午》（1952）、史蒂文森的《原野奇侠》（1953）等一批著名作品。这时期的西部片不单是表现人与自然的关系，而且更注意表现在西部这个特定环境里人与人之间的复杂关系。弥漫在"经典西部片"中的那种英雄主义色彩和乐观主义精神已渐渐消失，西部英雄不仅要和暴力抗争，而且要同白人移民中的邪恶势力交锋，这使得西部英雄常常感到困惑与苦恼。与此同时，"成年西部片"在对待印第安人的态度上也发生了明显的变化，种族主义倾向减弱，取而代之的是怀疑主义和对已逝去的英雄时代的失落感。这个时期，西部片作为一种类型日渐成熟。第三个阶段是20世纪60年代左右的"心理西部片"。代表作有《山地枪战》（1962）、《布奇·卡西迪和阳舞仔》（1969）等。"心理西部片"受到60年代现代主义文艺思潮的影响，出现了反英雄化的趋势，影片中的主人公不再是昔日的西部英雄，而是常常悲观厌世、空抱遗憾，仿佛在慨叹着西部片的衰亡。20世纪七八十年代，西部片作为一种类型电影几乎在美国影坛销声匿迹。直到20世纪90年代初，在"重新阐释美国西部历史"的旗号下，以《与狼共舞》为标志的新时代的西部片，以及《八恶人》（2015）、《暴力山谷》（2017）等再度卷土重来，开启了西部片新的历史阶段。荣获1991年7项奥斯卡金像奖的《与狼共舞》，堪称史诗性西部片。这部电影一反过去好莱坞西部片把印第安人描写成恶魔的传统，从正面描写了印第安人的文化与生活，还印第安人以尊严。尤其是气势恢宏、蔚为壮观的猎牛场面，以及西部山区、草原、峡谷、河流的壮丽景色，使这部影片真正实现了巴赞所预言的："我们也倾向于这种看法，因为西部片是扎根于美国民族历史之中的，它是对这段历史的直接或间接的歌颂。"[46] 从某种意

[46]〔法〕安德烈·巴赞：《电影是什么？》，崔君衍译，第243页。

义上来说，近百年发展历程中美国西部片的几个阶段，正体现出各个时期美国电影对自己民族的历史和现实的深刻反思。特别是2015年上映的《荒野猎人》，引入了数字技术，令西部片的面貌焕然一新。与此同时，好莱坞西部片中，不仅白人内部分成正反两派，印第安人也有了好坏之分，相对而言更加客观真实了。

西部片之所以能延续这样长的时间，具有如此大的影响，绝非偶然。西部片体现出强烈的美国民族精神，特别是美国人推崇的个人主义和竞争冒险精神。从心理学上看，西部片触及人类本性中的某些方面，可以满足人们潜意识里深藏的进攻欲和冒险欲。此外，西部片再现了美国西部独特的历史地理风貌，起伏的群山、荒凉的草原使长年生活在喧闹都市而深感厌倦的市民们从银幕上体验到一种回归自然的快感。再加上西部片强烈的戏剧性和娱乐性，吸引着世界各国的观众，更使得西部片在好莱坞电影史上经久不衰。

喜剧片，可以说是好莱坞电影中另一具有特色的类型，尤其是喜剧大师卓别林的杰出表演，使得好莱坞影片为世界各国观众所熟悉和喜爱。卓别林成名之前，好莱坞喜剧多半以噱头和笑料来吸引观众，演技低劣，缺乏深意。直到20世纪20年代至40年代，天才的喜剧大师卓别林头戴礼帽，穿着窄小的上衣和肥肥的灯笼裤，手执一根拐杖，迈着滑稽的步法出现在银幕上，相继出演了《淘金记》《城市之光》《摩登时代》《大独裁者》等一系列杰出作品，才使得喜剧电影具有了深刻的社会意义。这些影片通过卓别林所塑造的一系列"流浪汉"形象和各种表面看似滑稽可笑的现象来表现社会的悲剧，令观众笑中带泪。例如，《摩登时代》中的工人查理，整天处在非常紧张的劳动之中，不停地拧紧一颗颗螺丝帽，他的神经绷到了极点，终因支撑不住而失去理智，下班后走在路上竟将行人衣服上的纽扣当成螺丝帽去拧。于是，查理被关进疯人院，等到病愈出院时，他却失业了。影片中喜剧大师卓别林一连串的滑稽表演逗得观众哈哈大笑，但笑完之后却陷入深思。影片表现的是20世纪现代化大工业生产条件下工人的遭遇，查理是一个可笑而又可怜的人物，他生活在一个"人被异化为物"的社会。正是在这些"含泪的喜剧"中，卓别林以其精湛的表演揭露和讽刺了资本主义社会的种种弊病；在这种喜剧性与悲剧性的交融中，观众获得了富有社会意义的审美享受。

犯罪片是好莱坞又一个重要的影片类型。提到好莱坞的犯罪片，不能不提到著名的"悬念大师"希区柯克。在55年的从影生涯中，他拍摄了53部影片，其中久负盛名的有《39级台级》（1935）、《蝴蝶梦》（1940）、《深闺疑云》（1941）、《疑影》（1943）、《美人计》（1946），以及后来的《精神病患者》（1960）、《群鸟》（1963），等等。希区柯克电影艺术的最大特色，是极其巧妙地将悬念有机地融入影片的情节之中。他对电影观众的欣赏心理很有研究，擅于调动观众的好奇心，精心结构出一个个情节曲折跌宕、人物命运吉凶难卜的惊险故事，通过悬念手段构成特殊的戏剧性情境，塑造出形形色色的性格化人物。由于希区柯克的卓越贡献，他两度获得奥斯卡最佳导演奖，并于1979年获得奥斯卡终身成就奖。希区柯克这位举世闻名的悬念大师对电影惊险样式的探索和突破，为世界各国犯罪片与惊险片的创作者提供了多方面的借鉴。由于希区柯克擅于以悬念来掌控观众的审美心理，并做了许多有价值的艺术探索，他的影片受到了世界各国电影理论研究者的关注和重视，他们纷纷从不同角度进行分析与研究。英国新批评学派学者运用新批评方法，对希区柯克影片的整体和细节进行分解研究，对影片文本进行阐释和读解；女性主义电影批评学者认为希区柯克的影片和其他好莱坞影片一样，满足了男人对女人的窥视癖，这在希区柯克的影片《后窗》和《精神病患者》中体现得最为明显；反思的元批评论学者则认为，希区柯克的影片一方面诚如女性主义电影批评所言的具有窥视癖，另一方面又具有反思性，反过来正是对窥视癖这类病态心理的治疗和批评；精神分析论学者以《精神病患者》《群鸟》等影片为例，说明希区柯克的影片受到了弗洛伊德精神分析学说的影响。这些研究表明，希区柯克的影片至今仍有着深远的影响和特殊的艺术魅力。

此外，好莱坞类型电影还包括科幻片如《星球大战》系列等歌舞片如以歌为主的《音乐之声》和以舞为主的《出水芙蓉》等，战争片如《巴顿将军》《拯救大兵瑞恩》等，爱情片如《乱世佳人》《魂断蓝桥》《罗马假日》等，伦理片如《克莱默夫妇》《金色池塘》等，灾难片如《后天》《2012》等，儿童片（卡通片）如《功夫熊猫》《疯狂动物城》等，动作片如《真实的谎言》和《007》系列等，恐怖片（惊悚片）如《闪灵》《惊声尖叫》等，以及近年来随着数字技术发展起来的魔幻片。数量众多的类型电影，充分展现出电影艺术的无穷魅力。

（三）新好莱坞电影

旧好莱坞电影经历了 20 世纪三四十年代的黄金时期之后，便进入了长期的困顿与低谷，经受了种种危机与冲击，经过一个缓慢的演变过程，终于在 20 世纪 60 年代末与 70 年代初实现了历史性的转折，走向新好莱坞，从而开启了好莱坞的第二个辉煌时期。新好莱坞电影究竟是从何时开始的？我们难以确定具体的时间，只是一般认为亚瑟·佩恩的《邦妮和克莱德》（1967）作为里程碑，较为鲜明地体现了新好莱坞电影与旧好莱坞电影的不同之处。

旧好莱坞向新好莱坞的演变，有着诸多的原因，包括政治、经济、社会思潮、艺术观念等各种因素，甚至还有电影与新兴媒体电视从激烈竞争到结成伙伴等方面的原因。这其中，第二次世界大战之后，观众群体所发生的变化，以及欧洲电影的冲击和影响最为重要。二次大战结束后，世界政治格局发生了巨大变化，特别是战争与动荡给人们心理留下了难以磨灭的创伤和阴影，与此同时，战后经济的重建与起飞，科学技术的突飞猛进，尤其是数量众多的西方现代主义哲学流派的重大影响，以及大部分西方发达国家在 20 世纪 60 年代之后进入后工业社会，使得西方文化迅速进入了所谓的后现代主义时期。著名的后现代主义问题研究学者杰姆逊教授指出："我曾提到过文化的扩张，也就是说后现代主义的文化已经是无所不包了，文化和工业产品和商品已经是紧紧地结合在一起，如电影文化，以及大批生产的录音带、录像带，等等。在 19 世纪，文化还被理解为只是听高雅的音乐，欣赏绘画或是看歌剧，文化仍然是逃避现实的一种方法。而到了后现代主义阶段，文化已经完全大众化了，高雅文化与通俗文化，纯文学与通俗文学的距离正在消失。商品化进入文化意味着艺术作品正成为商品，甚至理论也成了商品；……总之，后现代主义的文化已经从过去那种特定的'文化圈层'中扩张出来，进入了人们的日常生活，成为消费品。"[47] 从一定意义上讲，新好莱坞电影正是后现代主义文化的重要组成部分。

[47]〔美〕弗雷德里克·杰姆逊：《后现代主义与文化理论》，唐小兵译，陕西师范大学出版社 1986 年版，第 148 页。

综观新好莱坞电影，我们不难发现它与旧好莱坞电影之间存在着许多区别，或者说它具有许多新的特点：

第一，新好莱坞电影受到了欧洲电影的深刻影响。二次大战之后，欧洲电影开始逐渐复兴，首先是意大利新现实主义电影异军突起，其强烈的社会批判性与纪实主义风格震惊世界影坛；之后，法国新浪潮电影冲击银幕，向当时占统治地位的商业电影和陈旧的电影观念发起了猛烈的攻击，它对传统道德观念的否定，对电影创作个人风格的张扬，对电影语言和电影手法的革新，都成为新好莱坞电影学习和借鉴的榜样。从某种意义上讲，"欧洲艺术电影的美学观和价值观与美国电影完全不同，具有自己的一套形式规律、风格特点和观赏方式。同好莱坞电影相比，两者反差极大：一个强调自然真实本身就是电影的表现手段，一个确认人为加工和创造才叫艺术；一个精于'找到故事'，一个擅长'制造故事'；一个专注把梦幻变成现实，一个倾心把现实变成梦幻。但是，正是向两极的发展产生了巨大的张力，两者的不断交流和碰撞带来了世界电影的进步。从历史上看，好莱坞电影出现的每一次高潮都伴随着同欧洲电影的交流、吸收和同化过程"[48]。例如，新好莱坞代表作《邦妮和克莱德》就是一部与旧好莱坞影片迥然不同的作品，甚至被称为美国现代电影的一个里程碑。这部影片的导演亚瑟·佩恩既继承了好莱坞电影的传统，又受到战后欧洲艺术片，特别是新浪潮电影的深刻影响，他创作的这部影片同时具有惊险片、警匪片、传记片、公路片、喜剧片等类型片的特点，采用分段结构来叙事，融入了新浪潮电影的诸多技巧。尤其是这部影片作为一部以反对暴力为主题的暴力影片，刻画了反对传统价值观和对现实不满的年轻一代，影片离经叛道的思想引起了美国社会的极大争论。可见，"电影的现代化并非发生于真空。它代表了美国电影从60年代末到70年代中期一个更加广泛的发展趋势。从文化上来说，类型的变化是以好莱坞为主的美国电影整体演变的一部分。这种演变的标志就是艺术风格的融合，特别是艺术电影、法国'新浪潮'电影与好莱坞电影的制作风格的融合"[49]。当然，新好莱坞电影毕竟是从旧好莱坞

[48] 汪春蕾：《旧好莱坞向新好莱坞的演变》，载王亮衡主编：《电影学研究（第一辑）》，中国广播电视出版社1997年版，第491页。
[49] 黄式宪主编：《电影电视走向21世纪》，中国电影出版社1997年版，第87页。

的土壤里生长出来的,新好莱坞电影的创作者们充分利用旧好莱坞电影长期积累的丰富经验,在此基础上借鉴、吸收、改造和利用欧洲艺术电影的新鲜经验,从而形成了自己既不同于旧好莱坞,也不同于欧洲艺术电影的新的美学体系。应当指出,好莱坞电影向欧洲电影靠拢,也就是商业电影艺术化、艺术电影娱乐化的趋势正在不断加强,2000年奥斯卡最佳影片奖颁给影片《美国丽人》就是一个最好的证明。

第二,新好莱坞电影完全突破了旧好莱坞戏剧化电影美学观的束缚。旧好莱坞戏剧化电影美学观在20世纪三四十年代称霸世界,盛极一时。新好莱坞的一个重大变化就是彻底摒弃了戏剧化电影美学体系,强调向自然真实靠拢。其剧作不再是封闭式的剧情结构,更不是按照戏剧冲突律来组织和推进情节,因为这种遵循因果律的传统叙事方式已经不能适应善于思索的年轻一代观众的审美心理。新好莱坞电影仍然继承了旧好莱坞善于讲故事的传统,但力图为故事开辟广阔的社会背景,使其具有社会批判的价值,并将故事有机地融入纪实性结构之中,体现出纪实性与意识性、情节性与哲理性的有机综合。与此同时,新好莱坞影片的主人公不再是善恶分明的类型化人物,而是具有更加复杂的内心世界,并且有着前所未见的精神空虚与情感失落。创作者塑造出更加立体化与心理化的人物,把电影镜头深入到人的内心深处乃至潜意识的领域。此外,新好莱坞电影主要采用实景拍摄方式,不再像旧好莱坞电影主要在摄影棚里拍摄,自然也摒弃了旧好莱坞电影豪华的布景、舞美、灯光、服装和道具,更加追求纪实性和真实感,尽可能保持日常生活的自然形态或原生状态。

第三,新好莱坞电影擅于迅速适应社会和时代的需要。正如罗伯特·艾伦与道格拉斯·戈梅里所说的:"好莱坞电影风格经久不衰的一个原因是它的弹性。它能顺应经济变革和技术革命,调整来自其他风格体系的影响和半个多世纪以来成千上万电影创作者各自的美学要求。……简言之,如果好莱坞电影这一概念从历史角度讲十分有用,那么我们就不应把它理解为一种静止僵化的实体,而应当把它看作是一套与历史同在的实践。"[50]新好莱坞涌现出亚瑟·佩恩、斯坦利·库布里克、弗朗西

[50]〔美〕罗伯特·艾伦、道格拉斯·戈梅里:《电影史:理论与实践》,李迅译,第112页。

斯·科波拉、马丁·斯科西斯、乔治·卢卡斯、史蒂文·斯皮尔伯格、伍迪·艾伦等一批优秀的导演，正是他们成功地使新好莱坞电影完成了商业电影艺术化、艺术电影娱乐化的过程。这正好符合了后现代主义文化中"高雅文化与通俗文化，纯文学与通俗文学的距离正在消失"（杰姆逊语）的趋势。从总体上讲，新好莱坞电影既批判扬弃传统，相对地摆脱过去；与此同时，又继承借鉴传统，血缘上与传统有着不可分割的联系。新好莱坞的导演们对欧洲艺术电影大师们始终怀有崇敬之情，借鉴欧洲电影的艺术手法，自由地处理时间和空间，经常运用慢镜头、定格、跳接、主观镜头、景深镜头、意识流、内心独白、变速摄影、变焦摄影等多种表现手法，运用新的镜头语言来加强视觉冲击力，在摄影机运动、声画处理、剪辑技巧等方面也都有新的尝试。但是，新好莱坞的导演们丝毫也不掩饰他们同旧好莱坞传统的联系，他们的影片常常是各种传统好莱坞类型片的大杂烩，或者说是旧类型的新变种，使传统好莱坞电影在新形势下呈现出一种综合发展的演变趋势，新的类型不断从旧的类型中脱胎生长。尤其是这批新好莱坞导演们处于科学技术迅猛发展的年代，擅于运用高科技来武装商业电影，通过大量的特技制作效果来满足观众的感官享受，使得好莱坞始终是一个神奇而又充满活力的梦幻工厂。

第四节　意大利新现实主义与纪实美学

20世纪三四十年代以好莱坞为代表的戏剧化电影美学观，是电影美学发展史上的一个重要阶段，它对于以隐喻、象征为主要表现手段的默片（无声电影）来说，是一个历史的进步。但是，随着电影艺术日益发展成熟，戏剧美学观严重地束缚着电影艺术的进一步发展，使得电影不能充分发挥自己的艺术手段和美学特性。于是，20世纪40年代中期以意大利新现实主义电影为代表的纪实性电影美学观应运而生，并在战后世界各国电影中广泛流行。20世纪五六十年代，法国著名电影理论家安德烈·巴赞和德国著名电影理论家齐格弗里德·克拉考尔将纪实性电影美学观系统化和理论化，改造成以"照相本性论"和"物质现实复原论"

为核心的纪实美学，至今仍然对世界各国的电影创作产生着重大而深刻的影响。

（一）纪实性电影美学的先驱

早在电影初创时期，以卢米埃尔和梅里爱为首，就已经开始形成两大片种或两大流派，即纪录片与故事片、纪实派与演出派、写实主义与技术主义。前者强调电影的照相性，突出电影摄影机独特的纪录和揭示功能，反对滥用蒙太奇分割镜头，注重运用长镜头和景深镜头来表现人物和事件；在剧作上反对人工编造故事情节和类型化的人物性格，要求到生活中去发掘真实事件和细节，强调电影的逼真性。后者强调戏剧冲突律的结构原则，注意运用戏剧性情节、戏剧性动作和戏剧性情境来强化冲突、层层递进，删除一切对故事情节没有直接推进作用的细节，追求人工雕琢的美，强调电影的假定性。

纪实性电影美学观的奠基者，是20世纪20年代苏联纪录电影大师维尔托夫和美国纪录电影大师弗拉哈迪。维尔托夫于1921年创立了电影眼睛派，他把电影摄影机比作人的眼睛，认为电影镜头是"中性的"，不带有任何主观色彩，甚至比人的眼睛更为客观和完善，可以"出其不意地捕捉生活"，因此，电影必须忠实地摄录生活，把生活原原本本地记录下来。维尔托夫十分重视电影的活动照相性，认为高度的逼真性是电影最重要的美学特性。弗拉哈迪则在理论和实践上，对纪实性电影美学观的发展作出了贡献。弗拉哈迪拍摄的《北方的纳努克》这部杰作，记录了生活在北极冰天雪地中的因纽特人的劳动和生活，反映了他们与大自然艰苦斗争的实际情况。但是，弗拉哈迪并不是单纯地记录现实生活，而是大胆地把真实的生活场面与其想象和诗意完美地结合起来，使得影片具有强烈的艺术感染力。弗拉哈迪为了拍摄这部纪录片，事先进行了创作构思，特意邀请当地的纳努克一家充当这部影片的"演员"，并且按照自己的创作要求和拍摄需要，重新盖了一间较大的冰屋。尤其值得指出的是，弗拉哈迪在《北方的纳努克》中，成功地运用了长镜头来拍摄猎捕海象这一著名场面，真实地记录了猎象人勇敢灵巧地与海象搏斗的动人情景。这一情

景也成为后来的长镜头理论所推崇的典范镜头。维尔托夫和弗拉哈迪的这种纪实性电影美学观,对苏联和西方纪录电影的发展产生了重大的影响。

20世纪30年代,以格里尔逊为首的英国纪录电影学派继承和发扬了这一传统。他们一方面强调纪录片应当富有创造性地对真实生活场面进行实录;另一方面又十分注意在再现真实生活场面时进行艺术加工,因为摄影机的"眼睛"(镜头)比人的眼睛有更大的表现力。所以,在格里尔逊等人拍摄的一大批纪录影片中,画面构图、镜头剪辑和音画配合等都相当讲究。尤其需要指出的是,英国纪录电影学派十分注意拍摄普通人和劳动者的社会生活和艰苦劳动场面,例如著名影片《锡兰之歌》忠实地记录了锡兰制茶业工人的劳动情况,《夜邮》则实地摄录了开往苏格兰的列车上邮务员沿途紧张收发邮件的情景,显示了电影作为直接反映现实生活的艺术手段的巨大能力。这些优良的传统对后来的意大利新现实主义运动产生了深刻的影响。

(二)意大利新现实主义

乔治·萨杜尔指出:"意大利新现实主义的勃兴是西方世界战后最重要的现象。"[51]他还指出:"新现实主义充满活力,能够不断更新,日益多样化。……到了1950年左右,这股浪潮越过国界,为许多国家提供了一种新的导演手法,也因此而涌现出一些国际知名的明星。"[52]安德烈·巴赞也曾写过多篇文章来介绍和评价意大利新现实主义,他甚至认为:"影片《游击队》《擦鞋童》和《罗马,不设防的城市》的问世开辟了银幕上由来已久的现实主义与唯美主义彼此对立的新阶段。"[53]他说:"新现实主义的基本含义首先就在于不仅与传统的戏剧性体系相对立,并且通过对一定的现实的整体性的肯定而与一般现实主义的习见特点相对立。"[54]

20世纪40年代中期在意大利出现的新现实主义电影运动,继承了电

[51]〔法〕乔治·萨杜尔:《世界电影史》,徐昭、胡承伟译,第393页。
[52] 同上书,第402页。
[53]〔法〕安德烈·巴赞:《电影是什么?》,崔君衍译,第271页。
[54] 同上书,第371页。

影史上的写实主义传统，把纪实性电影美学观推向了高峰。意大利新现实主义电影运动作为一次从内容到形式的彻底的美学革命，响亮地提出了"把摄影机扛到大街上"的口号，不再局限于用电影来讲述故事，而是致力于按照生活的原貌去真实地再现生活，把镜头对准生活在社会底层的普通人的痛苦和不幸，注重表现意大利人民的反法西斯斗争，反映第二次世界大战后的社会问题。1945年，意大利著名导演罗西里尼的影片《罗马，不设防的城市》的诞生，标志着新现实主义电影运动的开始。之后又相继出现了罗西里尼的《游击队》（1946），维斯康蒂的《大地在波动》（1948），德·西卡的《擦鞋童》（1946）、《偷自行车的人》（1948）和《温别尔托·D》（1952），德·桑蒂斯的《艰辛的米》（1949）、《橄榄树下无和平》（1950）和《罗马11时》（1952）等一系列优秀影片。新现实主义电影运动前后延续了7年时间，在20世纪50年代初期逐渐走向衰落。然而，作为一种创作方法和电影风格，新现实主义电影至今对现代电影创作仍然有着深远的影响。

"把摄影机扛到大街上"作为新现实主义电影运动的响亮口号，有着深刻的历史背景和社会根源，是意大利战后特定的历史条件和政治形势下反法西斯斗争的产物。在第二次世界大战期间，意大利法西斯头目墨索里尼拨出巨额资金，仿照好莱坞建立起庞大的意大利电影企业，利用电影作为欺骗人民的麻醉剂和宣传工具。那段时期，意大利电影基本上分为三种样式：一种是宣传片，露骨而又狂热地宣传法西斯主义，颂扬法西斯军队的侵略和占领；一种是白色电话片，专门描写资产阶级男女间的爱情纠葛，由于当时意大利富有家庭大多使用白色电话机，并在这类影片的背景中常常出现而得此名；一种是书法派影片，专门讲究技巧，远离现实，对形式的精细要求犹如对待书法一样。显然，法西斯意大利电影完全脱离现实社会，这种粉饰和欺骗手段深深激怒了正直的、有良心的意大利电影工作者，长期处于蒙蔽状态下的意大利人民也深深厌恶这种电影谎言。"把摄影机扛到大街上"正反映出新现实主义创作者对长期统治意大利影坛的虚假之风的强烈不满和激烈反叛，渴望用摄影机来反映普通人的日常生活与尖锐的社会问题。于是，新现实主义电影运动便在战后迅速发展起来，赢得了国际和国内的广泛声誉。

"把摄影机扛到大街上"这一响亮口号，集中体现为意大利新现实主

义电影把镜头对准千千万万普通人的生活，反映战后意大利尖锐的社会问题，揭露穷困和失业给生活在社会底层的普通人民带来的种种苦难。正如意大利新现实主义电影导演维斯康蒂所说的："新现实主义首先是个内容问题。"正因为如此，新现实主义电影第一次真正地、自觉地把现实生活中的普通人，尤其是社会最底层的劳苦大众作为银幕的主人公，以严格的纪实风格反映普遍的社会问题，通过摄影机捕捉大量真实感人的生活细节，真正实现"还我普通人"的美学追求，表现出一种人道主义的立场。例如，著名影片《罗马11时》就是根据当时发生的一件惨案而拍摄的。某家公司准备招一名女打字员，可是，清早就有几百名妇女拥挤在楼梯上和大街上排队应考，争先恐后，你推我挤，使得楼梯倒塌造成悲剧。警察前来调查事故的责任者，但谁都没有责任，结果只好不了了之。然而，大楼门外仍有一个姑娘还在等待，希望得到这唯一的职位。影片的结尾令人伤心，人们为了混碗饭吃已经付出了鲜血和生命的代价，但仍在苦苦地期待和盼望；同时也发人深思：这场悲剧的产生，难道不应归咎于战争的恶果和社会的不公吗？另一部著名影片《偷自行车的人》，犹如战后意大利社会的一幅全景画，到处是贫民窟和瓦砾堆，街上衣衫褴褛的流浪汉和失业者比比皆是。一位失业工人的谋生工具自行车被人偷去，他和孩子找遍全城也没有找到，为了养家糊口，迫不得已只好去偷别人的自行车，结果却被当场抓获，处境更加悲惨。这部影片也是根据当时报纸上的一条普通新闻拍摄的，同样是人们司空见惯的凡人小事，但透过极度贫穷使得善良的普通人铤而走险这一事实，揭露出战后激化的各种社会矛盾。

"把摄影机扛到大街上"这个口号，既鲜明地体现出意大利新现实主义电影的美学主张，也代表了新现实主义电影的创作方法。"把摄影机扛到大街上"这一口号，在世界电影发展史上具有重要意义，标志着电影创作方法与摄制手法的巨大变化。因为在此之前，电影生产几乎完全工业化，尤其是在好莱坞，基本上是在摄影棚里拍摄，对灯光、布景、服装、道具等都极其讲究。这个口号的提出，重新确立了纪实性美学原则，实景拍摄创造了更为电影化的真实空间。在制作方式上，意大利新现实主义电影之所以放弃在摄影棚内人工搭置的布景中拍摄，大量采用实景，一开始是由于战争破坏了大部分摄影棚，剩下的一些也是租金昂贵，迫使电影工作者更多地采用实景、外景拍摄。当然，从电影技术来看，战

后出现的轻便摄影机、高速感光胶片、磁带录音机等一系列新技术成果，也使得实地拍摄具有了基本的物质基础和必要的技术条件。然而，最主要的原因是新现实主义者自觉地以纪实性为美学基础，坚持对电影真实性和逼真性的美学追求。新现实主义电影的重大革新，是把摄影机放到真实的生活之中，多拍实景、外景，取消了舞台化的照明技术和摄影陈规，力求创造一种接近纪录片的质朴真实感。为了更接近生活，新现实主义电影还大量起用非职业演员，例如《偷自行车的人》中的男主角就是由一位失业工人扮演的，《温别尔托·D》中的退休老职员是由一位退休的老教授扮演的。这种做法虽然可以增加影片的真实感，但也有局限性和片面性。事实上，不少优秀的新现实主义电影仍然选用优秀演员来主演。在电影手法上，新现实主义大量采用中、远景，摇镜头和长焦距镜头，用纪录片的方式来拍摄故事片，没有精心设计的场面调度和镜头处理，拒绝玩弄技巧，强调影片的朴实自然和浓郁的生活气息，不主张在镜头角度和蒙太奇手法上多下功夫。在剧作上，新现实主义电影的叙事结构一般都比较简单，常常采用单线结构，按照时间顺序来叙述，情节不复杂，重要人物较少，特别注意细节的真实性，拒绝和排斥人工编造的戏剧性，主张从日常生活中去发掘潜藏的戏剧性冲突和情节，突破传统的戏剧化电影起承转合的结构框架，特别是一反好莱坞惯用的大团圆结局，采用更为开放的叙事方式，按照生活的实际流程，甚至通过散漫无序的事件的累积来结构影片，从平凡而朴实的生活素材中提炼出隐蔽的、潜在的、往往不被人注意的主题和题材。

意大利新现实主义电影运动虽然在创作上很有成就，但在理论上却缺乏系统的概括和阐释。或许，最能体现这一电影流派美学思想的，要算柴伐梯尼的《谈谈电影》这篇文章。柴伐梯尼是意大利新现实主义电影运动的倡导人之一，也是《偷自行车的人》《小美人》《温别尔托·D》《罗马 11 时》等许多著名影片的编剧。柴伐梯尼在《谈谈电影》一文中，阐述了他个人对新现实主义电影的若干见解，从中可以看出新现实主义电影在美学上的贡献和局限。

柴伐梯尼论述的问题十分广泛，概括起来有以下几个方面：(1) 电影应当"直接地注意各种社会现象，而不要通过什么虚构的故事（不管它编得有多好）"，这就要求电影从生活出发，抛弃人为编造戏剧性情

和结构的方式,真实而自然地展现社会生活的本来面貌。(2)电影并不排斥戏剧性,但是,"使我感兴趣的总是我们凑巧碰到的事情的戏剧性内容,而不是我们计划好的戏剧性内容",这就需要对生活进行认真的观察和深入的发掘。(3)电影还应当"通过活生生的,我能直接与之生活在一起的真实人物来表现现实",也就是在银幕上表现日常生活中的普通人,因为千千万万的观众自己就是生活的主角。(4)"电影的巨大力量使它负有重大的责任",因而电影应当关注尖锐的社会问题,反映和表现人民切身感受到的各种迫切问题。(5)"把(影片的)结局问题留给观众去考虑",因为这种开放式的结局更能启发观众思考,从而获得更多的启迪和美感。[55]显然,从以上这些论述可以看出,意大利新现实主义电影在内容和形式上都有自己独特的美学追求,它的这些美学主张至今仍对电影创作产生着重大的影响。

然而,柴伐梯尼又认为:(1)对于电影来说,生活中"每一件琐细的事都将变成一个金矿",不仅一位工人丢失一辆自行车可以拍成一部影片,就连"一个妇女到一家鞋店去买一双鞋,也可以拍成一部放映两小时的影片"。这种推向极端的做法,否定了电影作为一门艺术需要对生活进行提炼、概括和加工,也忽视了电影艺术家对生活的认识和思考,必然使得影片缺乏深度。今天看来,意大利新现实主义电影确实存在这方面的弊病。(2)对于电影来讲,"重要的是,要善于探究出事情与事情的发生过程,事实与事实的产生过程",这就把电影的纪实性局限于人的外部生活,不重视表现人的内心世界,使作品流于表面,显得肤浅。(3)"不应该出现只负责写电影剧本的编剧","演员,作为扮演另外一个人的人,跟'故事'一样,是没有存在理由的"。[56]这种轻视电影剧作和表演技巧的做法,无疑会给电影艺术的发展带来阻力。正由于种种客观原因和自身的局限,意大利新现实主义电影运动在50年代初期开始衰落。可以说,意大利新现实主义电影的衰落,既有政治、经济、社会等诸多外部因素,也是新现实主义电影的自身局限所导致的必然结果,尤其是将纪实性美学追求推向极端,导致其艺术创造自我封闭、影片内容单调、手段贫乏,难以适

[55] 以上均见〔意〕柴伐梯尼:《谈谈电影》,载《电影艺术译丛》1957年第2期。
[56] 同上。

应新一代观众的需要。但是，意大利新现实主义电影及其美学主张，却在世界电影艺术发展史上具有里程碑式的重要意义，对后来的电影创作和电影美学的发展产生了深刻的影响。意大利新现实主义电影主张的纪实美学，通过巴赞和克拉考尔的理论研究，从实践升华到理论的高度。

（三）巴赞与纪实美学

法国电影理论家安德烈·巴赞（1918—1958），被西方电影研究者普遍看作是继以爱森斯坦为代表的苏联蒙太奇学派之后，在世界电影理论史上的第二个里程碑。巴赞一生写过大量的电影评论文章，并与友人合办了著名的《电影手册》月刊。尽管巴赞没有留下系统的理论著作，但他撰写的大量文章广泛运用了哲学、心理学、社会学、美学观点，突破了传统电影理论的研究格局，极大地丰富了电影理论。巴赞的名字与意大利新现实主义、法国新浪潮电影，特别是电影纪实美学紧紧地联系在一起。巴赞的理论在世界电影艺术史上具有转折性的关键作用，他可以当之无愧地被称为电影纪实美学的一代宗师。作为电影纪实美学大师，巴赞的理论主要包括电影影像本体论和电影语言进化观这样两个部分。

巴赞的电影影像本体论，主要集中体现为摄影影像与客观现实中的被摄物同一。在《摄影影像的本体论》和《"完整电影"的神话》等文章中，巴赞都指出，摄影影像从本体论的角度来看完全不同于传统的各门艺术门类，因为传统艺术必须以人的参与作为基础，是人工干预的结果，而摄影和电影借助于先进的技术手段，有了不让人介入的特权。为了进一步阐明电影影像的独特性，巴赞将摄影与绘画加以比较："摄影影像具有独特的形似范畴，这也就决定了它有别于绘画，而遵循自己的美学原则。摄影的美学特性在于揭示真实。"[57] 他特别强调："因此，摄影与绘画不同，它的独特性在于其本质上的客观性。"[58] 巴赞高兴地赞叹道："这是完整的写实主义的神话，这是再现世界原貌的神话；影像上不再出现艺术家随意处理的痕迹，影像也不再受时间的不可逆性的影响。"[59] 与此同

[57]〔法〕安德烈·巴赞：《电影是什么？》，崔君衍译，第13页。
[58] 同上书，第11页。
[59] 同上书，第21页。

时，巴赞批驳了把电影的发明仅仅归结为科学发现或工业技术的观点，指出电影是人类在漫长历史发展进程中追求逼真地复现现实的心理的产物。为了替自己的美学理论寻找依据，巴赞求助于心理学，他在影像本体论的基础上，提出了电影的心理学起源问题，认为电影发明的心理学根源是人类渴望再现完整现实的幻想。他在《摄影影像的本体论》这篇纲领性文章中，通过造型艺术（包括各种雕刻和绘画）的起源和历史演变，论述了人类从古至今都有"用逼真的摹拟品替代外部世界的心理愿望"[60]，而这种心理愿望来自于人类自古便有的集体无意识心理：与时间抗衡，使生命永存。巴赞将这种心理称为"木乃伊情结"，因为古代埃及宗教宣扬以生抗死，认为肉体不腐则生命犹存，而木乃伊正是通过把人体外形完整地保存下来，与时间和死亡抗衡。在巴赞看来，视觉艺术经历了"木乃伊——雕刻——绘画——摄影——电影"这样一个历史发展的过程，以满足人们延续生命的幻想。因此，巴赞认为："如果用精神分析法研究造型艺术，就可以把涂防腐香料殓藏尸体看成是造型艺术产生的基本因素。精神分析法追溯绘画与雕刻的起源时，大概会找到木乃伊'情意综'。"[61] 而这一点，同样也是电影发明的心理根源，只不过随着文明的进步，"它涉及的不再是人的生命延续的问题，而是更广泛的概念，即创造出一个符合现实原貌，而时间上独立自存的理想世界"[62]。这就是电影诞生的心理基础，也是电影技术和电影艺术发展的方向："电影这个概念与完整无缺地再现现实是等同的；他们所想象的就是再现一个声音、色彩、立体感等一应俱全的外部世界的幻景"[63]。当然，巴赞后来也意识到，作为艺术的电影不可能实现对客观现实的完整再现，因此，他在数年后的文章《杰作：〈温别尔托·D〉》中又提出了"电影是现实的渐近线"[64]的观点，借此说明电影应当不断地向现实靠拢，但又不可能完全等同于现实。

巴赞的电影语言进化观，正是建立在他的影像本体论基础之上。巴

[60]〔法〕安德烈·巴赞：《电影是什么？》，崔君衍译，第8页。
[61] 同上书，第6页。
[62] 同上书，第7页。
[63] 同上书，第19页。
[64] 同上书，第353页。

赞理论的产生及发展，表明现实主义美学倾向于20世纪50年代在电影领域重新崛起。正如尼克·布朗所言的："巴赞理论最重要的特点在于他是通过电影史、通过电影语言的演进来阐明他的美学观点的，总之，这里没有半点简单化。"[65]正因为如此，巴赞的电影理论体系不但具有一种历史意义上的总结性，而且具有一种实践意义上的前瞻性。在《电影语言的演进》一文中，巴赞特别强调了从无声到有声给电影美学带来的革命性变化，此外，他还分析了苏联蒙太奇学派、德国电影学派对画面造型的追求，以及后来占统治地位的好莱坞的表现手法，评价了它们的利弊得失，特别是赞扬意大利新现实主义为电影注入了新的血液。巴赞敏锐地觉察到意大利新现实主义电影流派的重大美学意义，系统地概括了这批影片的鲜明特征。巴赞指出，新的题材和内容需要用新的形式与手法来表现，意大利新现实主义电影"推动了表现手段的进步，促进了电影语言的顺利发展，扩大了电影风格化的范围"[66]。当然，巴赞没有完全排斥蒙太奇，他只是强调蒙太奇并不是电影艺术唯一的手段和要素，指出蒙太奇理论的弊病在于将真实的空间劈成一堆碎片，也就是一组画面，然后再将这堆碎片（画面）组接起来，创造出原来并不具有的意义，这就违背了电影的空间真实。巴赞推崇奥逊·威尔斯和威廉·惠勒等人采用的景深镜头，认为景深镜头不仅具有技术上的意义，而且具有美学上的意义。在此基础上，巴赞进一步以意大利新现实主义电影为例，论述了现实主义是电影语言的演进趋向。他认为，电影只有作为真实的艺术时，才能达到完满。电影不仅具备摄影再现空间的性能，而且可以记录时间，从而保持空间的真实统一与时间的真实延续。空间和时间的真实问题，始终是巴赞纪实美学关注的焦点。

应当指出，巴赞的电影理论是一个复杂的体系。从巴赞的著作中，可以明显地看到柏格森生命哲学、现象学，以及存在主义等西方现代主义哲学的影响。巴赞的现实主义理论主要关注心理的真实，或者说主要是感知的真实，因为在电影中，人们"不仅经验到电影所表达的真实，也可以感受到他们自己内心的真实"[67]。从这个观点来看，电影是再现真

[65]〔美〕尼克·布朗：《电影理论史评》，徐建生译，第69页。
[66]〔法〕安德烈·巴赞：《电影是什么？》，崔君衍译，第283页。
[67]〔美〕达德利·安德鲁：《主要电影理论》（英文本），牛津大学出版社1976年版，第190页。

实的，但这种真实主要是感知的真实。巴赞指出："我们用现实的幻象取代了客观现实，它是抽象性（黑白双色、银幕平面）、假定性（如蒙太奇法则）和客观现实的化合物。这是一种必然性的幻象，但是，它会很快使人迷惑，失去对现实本身的知觉，在观众的脑海中，真实的现实与它在电影中的表象合而为一。"[68] 由此可见，巴赞的电影理论既包括了纪实美学，又包括了心理主义；既主张电影应当表现对象的真实与空间时间的真实，又主张电影应当创造现实的幻景，表现人的内心生活的真实。前者使他从理论上成功地概括和总结了意大利新现实主义电影的艺术特征，后者则使他当之无愧地被奉为法国电影"新浪潮之父"。这种看似矛盾的现象，其实并不矛盾，其根源就在于巴赞电影理论体系的复杂性。正是由于以上原因，巴赞的电影理论不仅在60年代以后影响了法国新浪潮的一批导演，乃至意大利的安东尼奥尼和费里尼等人，与此同时，更与克拉考尔的理论一道，掀起了纪实美学的高潮，对当时的电影创作与电影研究产生了巨大而深远的影响。"他的理论在几个方向上展开——从方法论的观点看，这种做法也许是独一无二的，因为电影'理论'和对具体影片的'评论'结成了一种真正辩证的和建设性的联系。除此之外，巴赞针对电影美学的深远的历史背景所提出的问题，也许超过了任何其他理论家。"[69]

（四）克拉考尔与"物质现实复原论"

德国社会学家与电影理论家齐格弗里德·克拉考尔（1889—1966）为了躲避纳粹的迫害，先是流寓法国，后来长期侨居美国。尽管一生只写过两部电影专著，但它们已经使得克拉考尔在电影理论史上占有不容忽视的地位。非常有趣的是，巴赞和克拉考尔这两位纪实美学大师仿佛在一问一答，巴赞的代表作似乎是在发问——《电影是什么？》，而克拉考尔的代表作似乎是在回答——《电影的本性——物质现实的复原》。正是在这部著作中，克拉考尔提出并论证了他关于电影本性的"物质现实

[68]〔法〕安德烈·巴赞：《电影是什么？》，崔君衍译，第285页。
[69]〔美〕尼克·布朗：《电影理论史评》，徐建生译，第81页。

复原论"。克拉考尔的另一部著作《从卡里加里到希特勒》，是一部具有独到见解的电影社会学著作，在一定程度上为后来的结构主义电影意识形态学说开了先河。

在《电影的本性——物质现实的复原》一书中，克拉考尔在"自序"里开宗明义地讲道："我这本书跟这方面绝大多数其他著作不同的地方，在于它是一种实体的美学，而不是一种形式的美学。它关心的是内容。它的立论基础是：电影按其本质来说是照相的一次外延，因而也跟照相手段一样，跟我们的周围世界有一种显而易见的近亲性。当影片记录和揭示物质现实时，它才成为名副其实的影片。"[70] 克拉考尔认为，如果说电影是一门艺术，那么它就是一门和其他艺术都不相同的艺术，因为只有电影艺术与摄影艺术，是能保持其素材的完整性的艺术。这就是说，电影艺术与其他各传统艺术门类的本质区别在于电影具有照相的本性。

克拉考尔认为电影的特性可以分成基本特性与技巧特性两个方面："基本特性是跟照相的特性相同的。换言之，即电影特别擅长于记录和揭示具体的现实，因而现实对它具有自然的吸引力。"[71] 所以，电影的基本特性其实就是电影的照相本性和记录功能，特别擅长于记录和复现具体的客观现实。他甚至认为，只有当影片记录和展示具体的现实时，才真正成为名副其实的影片。于是，电影的本性与照相一样，无非是物质现实的复原。当然，电影与照相毕竟是两门不同的艺术，电影是用现代科学技术武装起来的时空综合艺术，因此，"在再现物质现实时，电影和照相在两个方面有所不同：影片表现在时间中演进的现实；它借助于电影技术和手法来做到上述这一点"[72]。

克拉考尔接着阐述了电影的技巧特性，认为在电影的各种技巧特性中，有一些是借用照相的技巧，有一些则是电影自身所具有的技巧，比如剪辑。剪辑的功用是组接镜头，使之产生特殊的意义，而这对照相来说是不可能的。不过，克拉考尔显然更看重电影的基本特性，而不是技巧特性。他说："基本特性和技巧特性是有很大区别的。对一部影片的电

[70]〔德〕齐格弗里德·克拉考尔：《电影的本性——物质现实的复原》，邵牧君译，中国电影出版社1981年版，第3页。
[71] 同上书，第35页。
[72] 同上书，第51页。

影化程度起决定作用的通常是前者而不是后者。假定说，有一部影片按照电影手段的基本特性的要求，记录了物质现实的一些有趣的方面，但它在技巧上则很差劲，然而，这样一部影片却要比一部用尽了各种电影手法和特技、但在内容上缺乏摄影机面前的现实的影片更符合电影的定义。"[73]于是，克拉考尔进一步分析了电影的两种主要倾向：现实主义的倾向和造型的倾向。他还详尽分析了电影的各种要素，如演员、对白、音响、音乐、观众等，以及各种影片的类型，如实验片、纪录片、情节片、纪实影片等。他批评了一些影片（如历史片、制造梦幻的故事片等），认为它们不是真正的电影；他也表扬了另一些影片（如意大利新现实主义影片等），赞扬这些影片真正体现出电影深刻的本性。在此基础上，他强调电影是别具特色的艺术，可以反映日常生活的瞬间。

尼克·布朗教授指出："克拉考尔把摄影作为其电影理论的基础，这就与爱因汉姆站在了同一起点上。克拉考尔的理论有两个基本特点：（一）开列出特别适于电影描述的题材。（二）强调电影与摄影的近亲性。克拉考尔关于电影与现实之关系的先设条件表明了他的美学是如何提出和验证电影特性的。"[74]事实的确如此，克拉考尔从电影的照相本性出发，"开列出特别适于电影描述的题材"，认为电影具有"记录的功能"和"揭示的功能"。在所谓"记录的功能"中，克拉考尔尤其推崇电影表现运动，认为"追赶""舞蹈"和"发生中的活动"这样三类运动称得上是最上乘的电影题材。在所谓"揭示的功能"中，克拉考尔认为电影不但可以纪录日常生活情景，而且可以逼真地揭示在正常条件下看不见的东西。克拉考尔把"在正常情况下观察不到的现象"分成三类："第一类包括小得非肉眼所能一下注意到或甚至觉察到的物象，和大得没法看全的物象。"[75]在影视艺术中，这种小的物象是以特写的形式来表现的，通过电影特写镜头，诸如面部特写、眼睛特写、双手特写等，揭示主人公复杂的内心活动。至于大的物象，则是指摄影机可以展现辽阔的原野或广阔的天空，而这是以前其他任何艺术都无法达到的效果。"第二类在正常

[73]〔德〕齐格弗里德·克拉考尔：《电影的本性——物质现实的复原》，邵牧君译，中国电影出版社1981年版，第36页。

[74]〔美〕尼克·布朗：《电影理论史评》，徐建生译，第57页。爱因汉姆即阿恩海姆。

[75]〔德〕齐格弗里德·克拉考尔：《电影的本性——物质现实的复原》，邵牧君译，第57页。

条件下看不见的东西是转瞬即逝的东西。属于这一类的，首先是变化倏忽的景象——'掠过平原的一朵云影，迎风飘摇的一片树叶'。这类变幻无常、一如梦境的景象虽然只是影片故事的辅助元素，但观众却往往在故事忘怀已久之后仍时时想起这样画面。"[76]情况确如克拉考尔所言，电影艺术中的这些画面逼真地展现在观众眼前，令观众久久难以忘记。例如影片《阿甘正传》片头，一片羽毛被微风吹拂着在空中轻轻飞舞，飘过汽车、飘过公路，最终落在了一个坐在路边长椅上等候公共汽车的男人的脚下，他就是影片的主人公阿甘。阿甘轻轻捡起羽毛，若有所思地看着，深深陷入了对往事的回忆中，这片飘忽不定的羽毛，似乎就是阿甘动荡不安的一生的象征。"第三类，也是最后一类在正常条件下看不见的东西，是那些属于头脑里的盲点之列的现象，习惯和偏见使我们不去注意它们。"[77]例如，熟悉的城市、街道和环境，由于观众已经对它们司空见惯，因而可能会视而不见，而当它们逼真地出现在电影里时，立刻就会给观众带来新的感觉。克拉考尔认为，必须从美学的高度来认识电影的这种客观真实性。他说："一部影片只有当它是以电影的基本特性作为结构基础的条件时，它在美学上才是正当的；这就是说，跟照片一样，影片必须记录和揭示物质的现实。"[78]

毫无疑问，克拉考尔的"物质现实复原论"为电影纪实美学的确立和发展从理论上起到了促进的作用。但是，这一理论的弊端也显而易见，正如尼克·布朗所言："克拉考尔的这种'写实主义'理论是反戏剧、反象征、反实验、反文学、反绘画的。换言之，他坚持不把电影当作艺术来对待。"[79]正因为其理论的片面性、极端性和机械性，尤其是脱离电影创作实践的书斋式研究方法（这一点与巴赞始终关注电影史与电影实践的研究途径迥然不同），"克拉考尔将大部分影片视为非电影的而加以排斥。《电影的本性》提出了一个涉及电影理论中多种扬此抑彼现象和二元论的问题"[80]。此外，巴赞在后期同意电影记录的范围也包括人的内心活

[76]〔德〕齐格弗里德·克拉考尔：《电影的本性——物质现实的复原》，邵牧君译，第65页。
[77] 同上书，第67页。
[78] 同上书，第46页。
[79]〔美〕尼克·布朗：《电影理论史评》，徐建生译，第65页。
[80] 同上书，第63页。

动,但克拉考尔则始终认为电影记录的范围应限于表面上可见的事物。

综上所述,可以看出,以巴赞和克拉考尔为代表的纪实美学强调电影艺术的逼真性,强调电影的照相性和记录功能,克服了蒙太奇电影美学观和戏剧化电影美学观的某些局限性。纪实美学成为场面调度派的理论基础,场面调度派强调电影摄影机独特的记录和揭示功能,主张用景深镜头和长镜头来保持空间和时间的完整性。这些主张自然有其合理之处。但是,巴赞和克拉考尔的理论也有着严重的缺陷(尤其是克拉考尔是把这种照相本体论的电影美学推到极端):过分夸大电影艺术的记录功能,忽视甚至否认主观因素;用表象真实代替生活真实,用现象真实反对本质真实;用所谓"纯客观态度"反对电影艺术的创造性,甚至企图取消电影艺术家的作用,这在理论上是荒谬的,在实践中也是不合理的。实际上,和其他任何艺术一样,在客观世界和艺术作品之间,仍然离不开电影艺术家这个"中介"。

第五节　法国新浪潮与现代主义电影

所谓现代主义电影,主要是将现代主义美学原则与创作原则运用于影片创作的流派。现代主义第一次进入电影,是在20世纪20年代以法国和德国为核心的先锋派电影运动中,这场运动前后持续了10年左右,在无声电影时期通过向绘画、音乐和文学等传统艺术门类学习,寻找电影的表现形式,为电影进入艺术殿堂做了多方面的努力,力求使电影从单纯的娱乐成为新兴的艺术。20世纪20年代末期开始出现的实验电影,则是以美国为中心发展起来的一种非商业电影。这类电影大多数是短片,没有传统的故事情节,主要表现风格是超现实主义和抽象主义,可以称之为有声电影时代的先锋派电影。实验电影从20世纪40年代中期开始迅速发展,是20世纪50年代末期西方现代派电影兴起的前奏。从20世纪50年代末期开始,直到20世纪60年代,以法国新浪潮电影为代表,欧洲现代主义电影创作者拍摄了许多著名影片,引起世界关注,标志着现代主义电影的崛起和勃兴。

（一）法国新浪潮与左岸派

西方文学艺术中的现代主义美学思潮开始于19世纪末，确立于20世纪20年代。现代主义流派繁多，包括象征主义、表现主义、印象主义、超现实主义、未来主义、存在主义、荒诞派、意识流等。在文艺的各个领域，各种各样标新立异的艺术流派接踵问世，令人目不暇接。可见，电影自诞生之日起，面对的就是这样一个大千世界，这对它的成长产生了极其深刻的影响。

西方文艺中现代主义的产生和发展有着深刻的社会根源和思想根源。从社会根源来看，20世纪以来，西方社会发生了剧烈的变化，也经历了巨大的灾难，在不到30年的时间内，相继爆发了两次世界大战，造成了人类历史上前所未有的浩劫。战后，在五光十色、瞬息万变的西方社会中，现代科学技术造就了高度发达的物质文明。但是，谁也不曾预料到，竟然会出现这样奇怪的鲜明对照：伴随着科学技术的巨大发展，西方现代非理性主义泛滥；伴随着高度发达的社会生产和物质文明，人们的精神极度空虚、困惑和烦恼。西方现代主义文艺正是在物质与精神、感性与理性的巨大裂痕中产生的。

从思想根源来看，西方现代主义哲学的各种流派，尤其是叔本华的唯意志论、尼采的"酒神"精神和超人哲学、弗洛伊德的精神分析学、柏格森的生命哲学、萨特的存在主义哲学等，为西方现代主义美学思潮提供了哲学基础，形成了一股强大的西方现代非理性主义思潮。这股非理性主义思潮广泛渗透在西方社会生活、文学艺术乃至一切思想文化领域中。完全可以这样说，如果没有现代非理性主义理论，就不会有西方现代主义文学艺术；而西方现代主义文学艺术所具有的生动性、通俗性、直接性，又使得现代非理性主义对社会的影响进一步扩大。从总体上讲，西方现代主义文艺的基本倾向是揭露社会的种种弊病和阴暗面，抗议对人被异化的倾向，宣泄普遍存在的人的孤寂感和苦闷心情；当然，其中充塞着丑恶、怪诞、色情、暴力等内容。从艺术的角度来看，西方现代主义文艺强调表现个人的直觉、本能、情绪、心理、幻觉、梦境等，在艺术形式上或追求隐晦紊乱，或追求荒诞变形，或追求迷狂空幻，反传统和追求新奇成为其美学目标。

正是在这样的社会背景与文化背景下，法国电影新浪潮与左岸派应运而生了。在1959年的戛纳国际电影节上，一批法国青年导演拍摄的影片震惊影坛，引起轰动。这其中有特吕弗的《四百下》、阿伦·雷乃的《广岛之恋》、加缪的《黑人奥尔菲》等，这些影片具有前所未见的电影观念和崭新的表现形式，令人耳目一新。在此后的两年多时间里，一大批新人涌入影坛，先后有67名年轻的新导演陆续登场，拍摄了上百部影片。于是，法国新闻界便将1959年前后突然涌现的这股影片热潮称为"新浪潮"。

严格地讲，新浪潮电影主要是指法国年轻导演戈达尔、特吕弗、雷维特、夏布鲁尔等人在50年代末和60年代初拍摄的影片，这批影片敢于打破传统，具有强烈的个人色彩，由于在影片题旨和表现技法方面类似而被认为构成了一个电影流派。但是，必须指出，尽管新浪潮导演具有较为一致的美学观念和艺术追求，但他们并没有一个明确的纲领或统一的宣言，每个人的风格也不相同，只是由于美学倾向的一致性而被认为形成了艺术流派。非常有趣的是，新浪潮的导演中有不少人是法国著名电影杂志《电影手册》的青年评论家，因此，作为《电影手册》主编的纪实美学大师安德烈·巴赞便被尊奉为"新浪潮之父"。

此外，还应当指出，几乎在同一时期出现的左岸派，因成员都住在巴黎塞纳河的左岸而得名，主要有阿伦·雷乃、阿涅斯·瓦尔达、罗勃—格里耶、玛格丽特·杜拉、亨利·科尔皮等人。这批成员中，一类是长期从事电影创作的导演，如雷乃和瓦尔达等人；另一类则是以文学创作为主的编剧，如罗勃—格里耶和杜拉等人。实际上，左岸派也并没有形成一个团体，他们只是因为彼此趣味相投，经常聚集在一起并在创作上相互帮助而已。左岸派最重要的代表作品是阿伦·雷乃的《广岛之恋》《去年在马里昂巴德》，以及科尔皮的《长别离》等。左岸派的影片具有强烈的个人风格，敢于向传统挑战，与新浪潮有许多相似之处，因而他们的作品也常常被归入新浪潮，甚至有人把左岸派看作是新浪潮的一个组成部分。当然，这二者之间也存在着某些差异，比如左岸派导演从不改编现成的文学作品，而是为创作的影片专门编写剧本，因为他们得天独厚地拥有几位文学功底深厚的作家担任编剧。又如，左岸派导演更加擅长深入探究人的内心世界，善于将文学刻画人物心灵的方法运用到电影中，

尤其喜欢用存在主义和精神分析学说来解释人们在生活中的各种心理和行为，深受当时盛行于法国的新小说派的影响，将现代主义文学的许多手法移植到电影中。其中，罗勃—格里耶本身就是新小说派的重要成员，善于将现实时空与心理时空交错展开，在其创作的影片中现在、过去、未来、现实、回忆、幻想、意识、无意识等同时并存，从而使得影片具有浓郁的现代主义色彩。

从总体上来看，法国新浪潮与左岸派电影尽管存在着某些差异，但是它们在美学倾向上有不少共同之处，尤其是以下几点：

第一，法国新浪潮与左岸派导演均反传统。他们反对法国电影界的僵化状态，要求废除从戏剧借鉴来的编剧理论，摒弃以导演资历为基础的制片制度，抛弃得到公认的商业化成功模式，代之以具有鲜明个人化风格的创作方式。他们尤其反对好莱坞推崇的制片人中心制，强调电影创作重要的不是制作而是自我表现，真正的电影创作者应该是导演本人。新浪潮的主要人物深受巴赞纪实美学的影响，具有强烈的反传统意识，被称为"《电影手册》派"。他们在制片方式上的变革具有深远的意义。这一创新潮流在电影史上第一次大规模地把具有现代主义倾向的影片带入商业发行网，使现代主义思潮从此真正在世界影坛上占据了一席之地。在这方面，新浪潮与左岸派同20年代过于追求影片的"纯形式感"的先锋派，已经有了很大的区别，走出了一条介于实验电影与商业电影的中间道路。

第二，新浪潮与左岸派都十分强调突出个人风格。这批青年导演大胆提出了将电影变为个人化艺术的主张，认为影片应成为个人的作品，导演应在影片中体现出个人的风格，表达自己对世界、人生、社会、政治、宗教、道德等诸多方面的见解与感受。新浪潮主将之一特吕弗，更是明确提出了"作者电影"理论。特吕弗在《电影手册》上撰文指出："在我看来，明天的电影较之小说更具有个性，像忏悔，像日记，是属于个人的和自传性质。年轻的导演们将用第一人称表达自己，叙述他们的经历。"[81] 特吕弗首倡"作者电影"理论，主要针对被他斥为刻板僵化、陈旧保守的法国主流商业电影，其核心在于强调电影是一种个人的艺术，

[81] 转引自尹岩：《弗·特吕弗其人其作》，载《北京电影学院学报》1988年第1期。

导演即一部影片的作者，应当完全根据自己的构思来创作具有个人风格的影片，并在一系列影片中保持其风格的一贯性。当然，"作者电影"理论后来也分化为两派：一派认为导演个性主要体现在影片的艺术风格上，只有作品一贯具有某种独特风格的导演方可称为作者；另一派则认为导演个性主要体现在其多数作品共有的主题上，只有作品具有一贯的主题和丰富内涵的导演才能称为作者。

在"作者电影"理论的指导下，法国新浪潮拍摄了一批具有鲜明个人印记的自传性影片，尤其是特吕弗本人的成名作《四百下》（1959），既是新浪潮电影运动的代表作品，也是他首倡的"作者电影"理论的成功实验之作，还是一部具有崭新面貌的自传体影片。在这部影片中，特吕弗以自己早年的坎坷经历为契机，以影片主人公安托万为替身，展现了自己的童年怎样因缺乏人间之爱而步入歧途。有评论认为，在特吕弗所有的影片中几乎都可以找到他自己的影子，继《四百下》之后，他又以安托万为主人公，以相继拍摄了《二十岁之恋》《偷吻》《夫妻之间》和《飞逝的爱情》这几部编年史般的自传体影片，借助影片来剖析自我，探索人生的真谛，这些影片被称为"特吕弗自传体系列片"。

除新浪潮导演外，左岸派导演也十分注重体现"作者电影"的特色。由于左岸派编剧、导演中有许多人来自文学界，他们的作品既具有独特的个人风格，又具有浓厚的文学色彩，特别是十分关注人的种种心理状态与精神活动，甚至有评论认为左岸派影片的主题始终围绕着"记忆与遗忘"的矛盾来展开。

还需要补充的一点是，"作者电影"论与类型电影论已成为人们研究欧美电影的两种主要方法论，一般来讲，前者更侧重于作品的艺术性，后者更侧重于影片的大众娱乐性。"在1965—1980年之间写作的大部分美国电影史著作或是采取了一种明确的作者论立场，或是受到了它的影响。"[82]甚至有评论认为，由旧好莱坞发展到新好莱坞，"作者电影"理论在一定程度上起到了推波助澜的作用。

第三，新浪潮与左岸派电影大胆革新电影语言，对电影艺术形式的发展产生了巨大影响。新浪潮与左岸派在电影形式和电影语言方面的突

[82]〔美〕罗伯特·艾伦、道格拉斯·戈梅里：《电影史：理论与实践》，李迅译，第95页。

破与创新,可以说是全方位的。

首先,在影片叙事结构上,新浪潮和左岸派特别突出反传统,彻底抛弃了传统电影的一元化结构形式,大量采用时空颠倒、多线交叉的叙事方式,以一大堆无逻辑事件的组合来代替线性叙事结构。如特吕弗的影片在叙述方式上打破了线性因果叙事的模式,代之以琐碎的日常生活事件。戈达尔更是拒绝采用传统的剪辑原则,抛弃传统连贯式或直线式的叙事方式。他创造了大幅度跳跃的"跳接"手法,在事先几乎没有任何暗示的情况下,从一个场景骤然跳到另一个场景。这种"跳接"手法在影片剪辑方式上引起了一场革命,逐渐成为一种非常普遍的剪辑手法,大大加快了影片的节奏。左岸派的阿伦·雷乃在自己的影片中彻底打破了传统的时空观念,将线性的、客观的物理时空改变为复杂的、主观的心理时空,在不断的追叙和回忆中,通过大量的闪回和画外音等手段,将过去与现在、现实与想象、纪实与虚构等组合在影片之中。

其次,新浪潮与左岸派在摄影方面也有许多创新,努力探索各种新的摄影手段。新浪潮遵循巴赞纪实美学,大量利用真实的自然光源,采用实景拍摄方式,运用抢拍、跟拍和景深镜头、长镜头等拍摄方法,将新闻片和纪录片的多种手法移植到故事片的摄影中,追求自然逼真的纪实风格。左岸派则更加讲究画面构图和用光效果,大量运用意识流镜头、主观镜头、变速摄影,着重表现人物的内心世界与意识流动。

最后,新浪潮与左岸派在音响、对白、色彩处理,乃至演员表演等方面都有所创新。新浪潮影片大量采用自然音响、环境音响和同期录音来加强影片的真实感,并且运用背景音响、特殊音响和重叠音响来渲染环境氛围和人物情绪。左岸派更是十分重视对声音的运用,除了大量运用对白、旁白和内心独白外,还十分注意利用音响、音乐和寂静来拓展声音空间,运用声画对位来强化影片的表现能力,通过时空交错来表现人物复杂的内心世界。正是这种探索的热情和勇气,使他们能够打破传统的束缚,以锐意创新的精神尝试了许多新颖的表现手法,对世界电影艺术的发展产生了重要影响。

（二）欧洲现代派电影

20世纪五六十年代，几乎与新浪潮和左岸派同时，在法国之外的其他国家欧洲出现了一批现代派影片，其中最重要的作品包括瑞典导演英格玛·伯格曼的《第七封印》(1955)、《野草莓》(1957)、《处女泉》(1960)和《假面》(1966)，意大利导演安东尼奥尼的《奇遇》(1960)、《夜》(1962)、《蚀》(1964)、《红色沙漠》(1964)和《放大》(1967)，意大利导演费里尼的《甜蜜的生活》(1960)、《八部半》(1962)、《朱丽叶与精灵》(1965)和《费里尼·萨蒂里康》(1969)等。这批影片同新浪潮与左岸派的代表作品，如戈达尔的《筋疲力尽》(1960)、《放纵生活》(1962)、《狂人彼埃罗》(1965)，阿伦·雷乃的《广岛之恋》(1959)、《去年在马里昂巴德》(1961)，玛格丽特·杜拉的《印度之歌》(1975)，罗勃—格里耶的《横跨欧洲的快车》(1966)，等等，一起在欧洲掀起了一股现代派电影的新浪潮。

20世纪五六十年代在欧洲出现的这批影片，可以被视为具有商业性的现代派电影。正是这一点，使它和20年代欧洲大陆上出现的先锋派电影运动区别开来。"60年代中期，麦茨把法国和意大利出现的这批新哲理性电影统称为'现代电影'，它既与一般商业性故事片不同，又与不参与商业流通的先锋派电影不同，立意和手法新颖而又'完全可以看得懂'。后来不少研究者干脆把这类新电影叫作'现代派'(modernise)电影，以区别于另外两个极端：商业性故事片与先锋派电影。"[83] 从一定意义上讲，欧洲现代派电影实际上是一种比较接近西方现代主义文学，但相比之下更加通俗化和大众化的作品。

虽然20世纪20年代的先锋派电影和50—60年代以新浪潮为代表的现代派电影都奉行现代主义电影美学观，但两者有很大的不同。首先，以新浪潮为代表的现代派电影，已经不再像先锋派电影那样抽象乏味地搞"纯粹的运动和节奏"，也不再把物抬到高于人的地位，而是注意表现现代人的心理和情绪，以"意识银幕化"代替"画面抽象化"，多多少少都有一点故事情节，并且力图用凶杀、性生活等刺激性镜头来吸引观众。

[83] 李幼蒸：《当代西方电影美学思想》，中国社会科学出版社1986年版，第191页。

其次，以新浪潮为代表的现代派电影，反对戏剧性情节，但不排斥故事性，反对塑造人物性格但竭力表现人物内心；反对理性，但注重表现作者的"自我"。这些使得现代派电影不像先锋派电影那样只是沙龙里极少数人玩味观赏的纯艺术，而是具有了更多的观众，获得了知识阶层和中产阶级的青睐。显然，新浪潮电影代表着一种更完备、更成熟的现代主义电影。从这个意义上讲，"这就是麦茨所指的'现代电影'，或更准确地说，'现代派电影'。这个概念就不只是指一切运用了现代电影技巧的影片，而同时兼顾到了影片的内容。因此，现代派电影就变成了很大一类电影的统称，它在主题上最突出的特点是：表现人生哲理和探索主观心理。这一特点不仅使它异于一般故事片，而且也不同于注重表现外在现实的新现实主义电影。不过，对于西方电影研究者来说，现代派电影的明确标志首先不在主题方面，而在表现风格和技法方面。因此，我们也可以说，现代派电影就是那些用'现代'电影手法来表现哲理性主题的电影"[84]。

尽管欧洲现代派电影呈现出多元化趋势，几乎每位电影艺术大师都有自己独特的风格，但他们的影片却有一个共同的基本特征：受到西方现代主义哲学和美学思潮的深刻影响。这些影响既表现在影片的哲理性主题方面，同时也体现在影片的表现手法和风格等方面。尤其是萨特的存在主义和弗洛伊德的精神分析学说，对欧洲现代派电影的影响巨大。从总体上来看，西方现代主义哲学和美学思潮对现代派电影的影响可以大致归纳为以下几点：

第一，受西方现代主义哲学本体论上的人本主义色彩的影响，欧洲现代派电影反对传统情节。

什么是情节？英国文艺理论家福斯特在《小说面面观》中作了解释。他认为，"故事"只是将一个个事件串联起来，其中不需要必然的因果联系；"情节"却是一系列有因果联系的事件，具有内在的逻辑和客观规律。可见，"情节"必然遵循客观的逻辑和规律。西方现代主义哲学把"我"的存在及"我"的意识看成是世界万物产生的根源（叔本华就声明"世界是我的表象和意志"），认为世界本身是混沌的，毫无规律可言。受其

[84] 李幼蒸：《当代西方电影美学思想》，第195页。

影响，西方现代派文艺体现出"反情节"的美学倾向，例如60年代初期法国出现的新小说派，就竭力主张突破传统的小说结构和情节叙事，把现实、想象、回忆、梦境、潜意识的活动交叉连接在一起，因此，其故事情节不连贯、不完整，缺乏逻辑性。50年代出现的荒诞派戏剧，也反对完整的戏剧情节和戏剧冲突，主张运用象征、隐喻、夸张、怪诞的手法，将现实生活的本来面目加以扭曲和变形，采用荒诞的形式来体现荒诞的内容。

这种"反情节"的倾向，恰恰是新浪潮等现代派电影所追求的。"西方现代派电影的反传统性首先正是表现方式上的离异性，这一点与现代派文学和其他现代派艺术的情况十分类似，反传统叙事中的直线性、逻辑性与连续性为它们的共同的特点。"[85]例如，在新浪潮代表人物戈达尔的《筋疲力尽》中，男主人公米歇尔在影片开始时偷了一辆汽车，然后又莫明其妙地杀死了警察，这两个事件毫无因果关系可言，更没有内在的必然逻辑。米歇尔并不是精神病患者，他偷车和杀人也并非出于迫不得已的原因。支配米歇尔行为动机的或许只是柏格森所说的"生命冲动"，它是不稳定的，也是不可捉摸的，就像炸药爆炸一样释放出其所积蓄的能量。米歇尔正是这样，想干就干，然后再干别的。米歇尔的女朋友帕特丽夏是爱他的，但在影片结束时，帕特丽夏同样出于莫明其妙的原因，突然向警察告密，最终导致警察在大街上枪杀了米歇尔。帕特丽夏这一令人吃惊的举动，也没有丝毫的必然性。

左岸派代表人物阿伦·雷乃导演的《去年在马里昂巴德》也是一个典型的例子。这部影片中的人物甚至连姓名都没有，其叙事整部影片表现的是：在一座神秘奇特的国际疗养院式的大旅馆里，走廊上寂静无人，到处是阴暗森冷的装饰品，住在这里的都是一些不知姓名的上等人，女士A和她的丈夫也住在这里。后来，忽然来了个陌生男人X，X不断地向A讲，他们两人去年曾在马里昂巴德这儿见过面，并且彼此相爱，约定今年在此相会，他现在来此地履行去年的承诺，要求A离开丈夫同他私奔。女士A一开始根本不相信X的话，以为他在开玩笑或行骗，后来由于X一再肯定确有此事，把许多去年的细节说得活灵活现，A于是逐

[85] 李幼蒸：《当代西方电影美学思想》，第199页。

渐怀疑自己的记忆力，终于相信了他，同意离开丈夫和他私奔。这部影片毫无情节，主要表现两人的心理反应和意识流动，把想象与现实交织在一起，把过去、未来和现实混淆起来，完全是对精神状态的展现。当有人问编剧罗勃—格里耶："男子 X 和女士 A 过去是否曾在马里昂巴德相会？"罗勃—格里叶回答道："我也不知道，你自己去想吧！"这个回答体现出现代派电影艺术家的真实思想：世界本来就没有"真"，本身就是毫无道理、莫明其妙的，人根本无法把握和解释这扑朔迷离、混沌神秘的大千世界。

正是在这个意义上，美国电影理论家斯坦利·梭罗门认为："因此，可以把人们谈得最多的那些电影创作者的作品所表现出来的现代主义，看成是从新的方向解决形式问题的一种尝试。对于绝大多数新一些的电影创作者来说，那种老式的、合乎逻辑的和按部就班地展开故事的做法，已经没有多少意义。他们用来代替的做法，是描绘一个面临一系列有趣情境的人物，例如《筋疲力尽》；或者是表现一个令人难于捉摸的情境，在这种情境中，叙事的时间进程没有太大的重要性，例如《去年在马里昂巴德》。"[86]

第二，受西方现代主义哲学世界观的唯我主义色彩的影响，欧洲现代派电影强调表现作者"自我"。

西方现代主义哲学认为，世界是无法认知的，只有人的自我感觉、情绪状态才是真实可靠的。柏格森主张艺术家凭直觉去表现心灵状态，弗洛伊德强调艺术应当表现潜意识中未得到满足的本能和欲望，萨特认为文艺正是表现"自我"作为本体存在的最适当的形式。上述这些非理性主义美学思想，使现代主义文艺思潮中的"自我表现"说获得了新的理论武装，强调以深奥的隐喻、离奇的象征、飘忽不定的联想、扭曲变形的形象来表现"自我"；注重对内心情感的真实表现，而不是对客观世界的逼真模仿。

意大利著名电影导演费里尼于 1962 年摄制的影片《八部半》，是一部充满作者"自我"主观意识的影片。用费里尼自己的话来讲，他是通过对自己以往创作生涯的回顾，来"叙述一个处于混乱中的灵魂"，并且

[86]〔美〕斯坦利·梭罗门：《电影的观念》，第 257 页。

通过影片中人物经历的精神危机，来"表现处于危机中的普通人"。这部影片获得莫斯科国际电影节大奖，多年来不断被各国电影理论家们研究探讨，在西方现代电影的艺术发展史上有着重要的地位。乔治·萨杜尔认为："《八部半》是一部吐露内心隐秘的作品，很似虚构的自传，情节繁多，表面上看来似乎很混乱，却安排得颇具匠心。"[87]《八部半》表现了一位很有名气的电影导演（也就是本片的男主人公吉多）在拍摄完第八部影片之后，来到温泉疗养地构思下一部影片，但他的创作和个人生活都陷入极度的混乱中。吉多在创作上思想枯竭，剧本构思迟迟不能完成，十分焦灼痛苦、悲观绝望。吉多企图用爱情、友谊和生活享乐来逃避创作上的失败所造成的精神痛苦，然而爱情和友谊的毁灭反而加重了他的精神创伤，使他陷入更深的绝望之中而不能自拔。吉多同自己的妻子露易莎在感情上无法沟通，夫妻关系名存实亡，表面上又不得不摆出"相敬如宾"的姿态；吉多从情妇嘉娜身上寻求性刺激，但嘉娜是一个非常庸俗的女人，嘉娜之所以同吉多发生关系并非为了爱情，而是借此来为她的丈夫找门路；吉多一直渴望找到作为美的象征的"理想的女人"，当他见到年轻的女演员克劳莉娅后，立即对她产生了好感，甚至在幻想中把她当作美和纯洁的女神，然而克劳莉娅仍然是一个灵魂庸俗的女人，她只不过是在利用吉多，以便在他导演的影片中扮演女主角。在这种绝望和苦闷的状态下，吉多精神崩溃了，他最后只拍成了半部电影。影片结尾时，穿着白色制服的少年吉多吹着笛子登场，暗喻着吉多的创作生涯终结，他只拍摄了八部半电影，所以这部电影片因此而得名。

这部影片正如法国电影理论家麦茨所分析的，采用了套层结构，是一部"自我反思型的艺术作品"。《八部半》整部影片采用了主人公吉多的主观视点：一方面是吉多在创作上彷徨痛苦，竭尽全力也找不到出路；另一方面是吉多在三个女性之间彷徨痛苦，既无法摆脱性的诱惑，又渴望得到精神沟通，最终仍然陷入绝望的境地。这两个层面不断穿插交织，象征着"自我"与"本我"的不断搏斗，形成了一种复调结构。影片中的主人公吉多实际上是作者本人的化身，费里尼承认《八部半》这部影片带有"自传性质"，吉多的惶惑与苦闷也正反映了他自己的心理状态。

[87]〔法〕乔治·萨杜尔：《世界电影史》，徐昭、胡承伟译，第 405 页。

费里尼在1969年拍摄的另一部影片《费里尼·萨蒂里康》走得更远，使他的"自我表现"达到了顶峰。《萨蒂里康》本是罗马帝国宫廷大臣阿尔比特罗于1世纪写的小说，流传至今的只有一些零星的片断，费里尼在这部小说的标题前加上自己的名字，突出表明了这部影片主要表现他自己对荒淫无耻、醉生梦死的古罗马社会的思索和感想。

　　瑞典著名导演、现代主义电影大师英格玛·伯格曼的所有影片几乎都同他自己的生活经历有关，并且大部分影片都由他自己编剧兼导演。他的影片具有十分明显的"主观电影""内省电影"色彩。伯格曼在毕生的电影创作中，都致力于探索"灵魂的电影"，以电影的形式去思考和探索人类生存的各种问题，包括人生、生命、死亡、命运，等等，用"意识银幕化"的方式来体现自己的哲学思想和宗教观念。伯格曼的代表作《第七封印》描写14世纪初，瑞典由于战争和瘟疫的摧残，到处是贫穷、饥饿和死亡，远征归来的十字军骑士布洛克感到精神幻灭，恰在这个时候他碰到了身穿黑衣、头戴黑帽的死神。死神酷爱下棋，强迫布洛克和他对弈。在此期间，布洛克经历了不少事情，在见到流浪艺人约夫和他的妻子之后，终于明白人怎样才能在动荡不安的时代和充满罪恶的世界里寻求人生的价值，他抓住机会在死之前拯救了这对夫妇，以弥补虚度一生的内心悔恨。这部影片与伯格曼的其他大部分作品一样，执着地探求存在与虚无、生命与死亡、生育与衰老的哲理。伯格曼善于用生动的电影形象来表现抽象的哲学概念，将写实与隐喻、哲理和诗情巧妙地熔于一炉，创造出自己独特的风格。西方影评界指出，《第七封印》虽然以中世纪为背景，却表现出伯格曼本人对威胁人类命运的核战争的极度不安和对人类前途的悲观绝望。在他看来，毁灭是不可避免的，只有爱和生育才是永恒的。显然，影片受到存在主义哲学的深刻影响。伯格曼的另一部代表作《处女泉》描写三个牧羊人强奸了年轻姑娘卡琳，并且残暴地杀害了她，卡琳的父亲最后为女儿报仇，处死了他们。这部影片充满了暴力、罪恶的形象，表现了人与人之间极度冷漠的可怕图景，体现出伯格曼对人们人性丧失感到十分失望的态度。影片结尾，被杀害的处女卡琳尸体下面奇迹般地出现了泉水，象征着精神"干枯"的世界又恢复了平衡。

　　第三，受西方现代主义哲学认识论的非理性主义色彩的影响，欧洲现代派电影强调表现内心。

现代非理性主义的一个突出特征，是夸大人的感觉、欲望、情绪、本能。在他们看来，人们只能在一种迷狂、恍惚、朦胧的状态中，通过自我意识去把握自身和世界。柏格森认为"神秘的直觉"具有无限的创造力，胡塞尔现象学崇尚"本质直觉"（凭借直觉去发现本质），詹姆斯的"意识流"学说主张人的意识流动构成其内心世界，弗洛伊德作为"无意识之父"更是注重分析人的原始冲动和欲望。

《野草莓》（1957）是瑞典著名导演伯格曼执导的一部"意识流"经典作品，通过医学教授伊萨克晚年获得荣誉学位那一天从早到晚的经历与内心活动，剖析了人生的悲剧性。乔治·萨杜尔认为："在《野草莓》一片中，伯格曼终于达到他艺术的最高峰，这部影片通过一个既令人喜欢、又令人讨厌的老人对人生的探求，把爱情与死亡、过去与现在、梦想与生活联合在一起。"[88]影片开始便是老教授起床前的一场噩梦：广场上空空荡荡，街道上渺无人迹，一口大钟没有指针，一辆无人驾驶的灵车在道路上飞驰，而灵车中躺着的却是老教授本人……奇特的梦魇暗示着人生的烦恼和忧患，尤其是对人生被笼罩在死亡阴影下的恐惧。影片的主要情节是老教授和儿媳妇一道开着汽车去某大学接受荣誉学位，在路上回顾自己的一生，引起了一系列回忆、联想、幻觉、梦境，表现了一个不断变幻、流动的主观意识过程。在这部影片中，紊乱飘忽的梦境与真实的生活混杂在一起，两者之间并没有什么明显的界线。例如，当老教授驱车经过他青年时代游玩的草地时，在那里看到几十年前的恋人仍然和原来一样年轻；当他开车路过一片树林时，又忽然看到了早已死去的妻子。在这种意识之流中，过去、现在、未来混淆在一起，时间的间隔并不存在，一切都是自然出现。而且，老教授与他回忆和幻觉中的人物，甚至包括他自己年轻时的形象，常常处于同一个镜头画面中，但他又不能与年轻时代的自己及恋人、妻子交流，就像一个被生活排除在外的旁观者和孤独者。《野草莓》运用意识流手法，将理性的清醒状态、半清醒的状态（如想象、联想）、非清醒的状态（如梦境、幻觉）交织在一起，展示了一个孤独老人对死亡的恐惧和对人生的烦恼。18世纪艺术家史泰格尔就曾经哀叹："我们所做的事，所获得的成就都是暂时的，终归

[88]〔法〕乔治·萨杜尔：《世界电影史》，徐昭、胡承伟译，第461页。

化为乌有。死亡在背后处处窥视着,我们所过的每一片刻,不管过得好或坏,都使我们越来越靠近死亡。……我们是多么软弱无能,要跟巨大的自然力及相互冲突的欲望作斗争,好像一出世就注定要遭到触礁之难,被抛到陌生世界的海岸上去。"[89]

《广岛之恋》(1959)由法国新小说派代表人物玛格丽特·杜拉编剧,阿伦·雷乃导演,是另一部著名的"意识流"影片。这部影片描写一位法国女演员到日本广岛拍摄宣扬和平的影片,与一位日本男建筑师邂逅,产生了爱情。然而,广岛在第二次世界大战期间遭受原子弹袭击的可怕场面,不断地震动着女主人公的心灵,使她在朦胧中时时回忆起自己过去的一段经历:第二次世界大战末期,在家乡——法国的内韦尔,她爱上了一个纳粹德国士兵,两人经常偷偷会面,这个德国士兵后来被游击队打死了,她自己也受到父母和乡亲的谴责,甚至被剃光头发关在粮仓里,遭受种种屈辱。战后,她离开家乡,决定一去不返,永远忘掉过去的一切。然而,这段混杂着欢乐与痛苦的体验是无法忘却的,始终像梦魇一样压在她的意识深处。当她和日本情人在一起时,随着她意识的流动,纪录片式的镜头却再现了当年广岛原子弹爆炸后的凄惨情景;当画外音传来这位女演员和情人在广岛幽会的窃窃私语时,画面上却是她处于流动状态的意识活动她和德国士兵幽会的情景。影片通过这种声画对位体现出意识的绵延。詹姆斯认为:"意识是在流动着的。'河'或'流'乃是最足以逼真地描述它的比喻。此后我们在谈到它的时候,就把它称为思想流、意识流,或主观生活流。"[90]《广岛之恋》正是通过这种意识流手法,将两个时间和两个空间合而为一,扩大了影片的内涵和容量,并赋予影片浓烈的哲理色彩。

存在主义者认为人生是混乱和荒诞的,世界是不可理解和难以捉摸的。意大利著名导演安东尼奥尼在20世纪60年代拍摄的现代人的感情三部曲——《奇遇》《夜》《蚀》,贯穿着同一个主题:"人与人在思想感情上难以沟通"。这些影片通过人与社会敌对、人与人互不理解、人寻找不到自我来表现人的心灵的"绝对烦恼"。在表现方式上,这些影片完全抛弃

[89] 古典文艺理论译丛编辑委员会编:《古典文艺理论译丛》第二册,人民文学出版社1961年版,第69页。

[90] 〔美〕威廉·詹姆斯:《心理学原理》(英文本),1890年版,第239页。

了传统的戏剧结构和合乎情理的情节安排，不表现人物的性格，注重表现人物的心理活动，渲染人的孤独与空虚。例如《奇遇》讲述了一次郊游中，青年女子安娜突然在海岛上失踪，安娜的男朋友桑德罗与安娜的女友克拉乌迪娅一同去寻找她。在寻找过程中，两人发生了关系，但感情上却不能互相理解，这如同安娜突然失踪一样扑朔迷离，支配人物行动的是原始冲动和欲望。尤其是男主人公桑德罗虽然对安娜已经不感兴趣，但仍然坚持毫无意义的寻找，安娜究竟为什么而失踪，最后到底是死是活，影片也并未交代。这种违背逻辑的故事安排显然是导演有意为之。《夜》的内容更加简单，丽迪娅和焦瓦尼已结婚10年，突然在一个夜晚感情发生了破裂，这种破裂并非某个事件或某次争吵所导致，仅仅由于他们忽然发现彼此原来并不相爱。影片既没有表现他们过去的生活以追溯两人感情破裂的原因，也没有用任何戏剧性事件来强化他们的矛盾冲突，两人情感的破裂只有一种解释，那就是萨特所说的：人与人永远处于敌对的状态。

如前所述，欧洲现代派电影的产生和发展，有其特定的社会根源和思想根源。以新浪潮为代表的现代派电影反映了西方社会中的重重危机和矛盾，深刻揭示出这个社会中被扭曲和异化的人的精神世界，而且在电影的艺术形式和表现手段方面进行了许多探索，值得我们深入思考和认真借鉴。

第二章
现代电影美学理论时期
（20世纪60年代之后）

第一节　电影符号学

在世界电影理论史上，20世纪60年代可以被看作是具有分水岭式的重要意义的时代。这么讲主要有两个原因：其一，是克里斯蒂安·麦茨的著作《电影：语言还是言语》于1964年出版，标志着电影符号学的问世。在此之前的传统电影理论，主要关注电影与现实世界的关系问题。从电影符号学开始，现代电影理论更多地关注电影文本及其与观影者之间的关系等问题，由对电影艺术的研究转变为对电影文化的研究。其二，是从60年代以来，电影正式进入大学课堂，西方发达国家的大学开始把电影学作为教学与研究的一个重要学科，并将电影学的研究同传播学、结构主义符号学、人类学、心理学、文化学、意识形态理论等结合起来。甚至有学者认为："电影学与传统电影理论的最大区别就在于，电影学在电影机构之外，（传统）电影理论在电影机构之内。电影学建立在对于电影的多学科分科研究及广泛吸收20世纪人文学科研究成果的基础之上。其基本特点是把电影作为一个重要的社会现象进行多学科、全方位的系统研究和全面概括。近年来，电影学各分科的研究也呈现出交叉、综合的趋势。"[1]

正是从这个意义上讲，20世纪60年代电影符号学的问世具有分水岭式的重要意义。在此之前的传统理论均被称作经典电影理论，主要研究电影的本性，其中涉及电影与其他艺术的关系，以及电影与现实的关系等问题。从电影符号学开始的现代电影理论，主要是对电影文化进行研究，尤其重视研究电影文本以及电影与观影者的关系，并且注意运用人文社会科学的多学科研究成果与方法，使电影学的研究基本上能与其

[1] 王志敏：《现代电影美学基础》，中国电影出版社1996年版，第5页。

他人文学科同步发展。

（一）结构主义语言学

电影符号学诞生于法国，其标志便是克里斯蒂安·麦茨的《电影：语言还是言语》(1964)，其背景是 20 世纪 60 年代法国结构主义思潮的兴起。电影第一符号学主要是语言学模式的研究，也就是运用结构主义语言学的研究方法，分析电影作品的结构形式。因此，谈论电影符号学，不能不首先谈到结构主义语言学。

结构主义的先驱，是瑞士著名语言学家索绪尔和布拉格学派语言学家雅各布逊，结构主义的代表人物是列维-斯特劳斯、福柯、罗兰·巴尔特、拉康等人。索绪尔和雅各布逊的语言学理论成为结构主义的基石，索绪尔的《普通语言学教程》更是成为结构主义语言学的经典著作。结构主义语言学提出的语言与言语、组合与聚类、能指与所指、外延与内涵等概念的区分，是 20 世纪语言学领域划时代的革新之举。索绪尔提出了语言的结构主义模式，强调研究语言的共时性结构比研究语言的历时性结构更为重要，同时，他还提出将语言（langue）和言语（parole）区分开来，认为语言是相互存在差异的符号系统，包括语法、句法和词汇，是由社会约定俗成的符号系统。而言语则是语言的个人声音表达，也就是指个人说的话。如果说语言是藏在水下的一座冰山，言语则只是露出水面的一小部分冰峰。索绪尔的这种区分，对结构主义语言学的发展是极为重要的。"语言和言语的区别一般是指我们在英语里叫作'语言'（language）的抽象语言系统，和在具体的日常情境中由说这种语言的人所发出的我们称为'言语'（speech）的话语之间的区别。索绪尔自己的类比是：犹如称为'象棋'的那套抽象的规则和惯例，与真实世界中人们实际所玩的一盘盘象棋游戏这两者之间的不同。……语言也是一样。语言的本质超出并支配着言语的每一种表现的本质。然而，假如离开了言语提供的各种表现，它便失去了自己的具体的存在。"[2] 索绪尔将语言和言语区分开来，认为语言学主要不是研究个别言语而应去研究整个语言系统。结构主义也认为，个别作品类

[2]〔英〕特伦斯·霍克斯：《结构主义和符号学》，瞿铁鹏译，上海译文出版社 1987 年版，第 11 页。

似于言语，只是一种工具，文学家们用它们来描述文学的性质，使文学研究从具体作品转到总体文学，从个别文本进入抽象模式。显然，这种结构主义语言学的研究方法，对于后来的电影符号学是有很大启迪的。

索绪尔认为，语言是一种抽象的符号系统，因而符号和符号之间的关系正是语言学研究的对象。"语言符号的特性可以根据符号的'概念'和'音响—形象'这两个方面的关系来确定，或者可以用索绪尔著作中著名的术语来说，就是所指（signifié）和能指（signifiant）。因此，一棵树的概念（即所指）和由词'树'（即能指）形成的音响—形象之间的结构关系就构成一个语言符号，而一种语言正是由这些符号构成的。"[3] 显然，能指和所指这两个术语是互相界定的，能指是符号的表示成分，所指是符号的被表示成分，而能指与所指两者之间的结构关系就构成了符号。所以，这里的"树"只是符号的"树"，或者说是"树"的概念，而不是树本身。树本身只是符号的参照物（referent）。符号的意义产生于能指与所指的结合，这被看作一种意指作用或表意行为。在符号中，能指和所指的关系是一种约定俗成的关系。一方面，能指和所指之间是一种随意性关系，除了历史的、文化的、民族的约定俗成外，没有任何内在原因可以解释，例如"猫"（中文），在英语中是"cat"，在法语中是"chat"。另一方面，所指仅仅是符号的所指，因此，所指不是一个事物，所指只是一个概念或一种规定，这个概念或规定只在它所在的符号系统内才是有意义的。法国符号学家罗兰·巴尔特曾用一个生动的比喻来解释："如果玫瑰花在法国意味着激情的话，这样，一束玫瑰花就是'能指'，激情就是'所指'。两者的关系产生第三个术语，即这束玫瑰成了一个'符号'。"[4] 电影符号是"视听符号"或"形象符号"，也就是说，电影符号是由影像和声音构成。因此，电影符号的能指，包括画面的能指和声音的能指。

电影符号不同于自然语言符号，在电影符号中，影像和声音既是能指，又是所指，银幕上出现一匹马，这匹马既是能指又是所指，即镜头所表达的物象和含义就包括在镜头之中，一匹马就是一匹马。因此，电影符号学家莫纳科将电影符号称为短路符号，能指就等于所指。电影符号的

[3]〔英〕特伦斯·霍克斯：《结构主义和符号学》，瞿铁鹏译，第16页。
[4]〔法〕罗兰·巴尔特：《神话学》（英文本），1964年版，第118页。

这种特殊性，源于电影符号是一种诉诸观众视觉、听觉的形象符号，是观众可以直接感知的实在的物质形态。意大利符号学家艾柯进一步认为，电影符号是一种"肖似符号"，这种肖似符号在外形上与被表达者十分酷似，但并不一定完全等同。例如影片《摩登时代》中，导演先拍摄一群羊，然后是一群工人涌出地下铁道。导演用羊群与人群并列来暗示二者具有共同的群体性，而导演的这种安排又暗示着工人地位低下，犹如牲畜。

在"能指"与"所指"的基础上，形成了"外延"与"内涵"这对范畴。"所谓'外延'，我们通常是指使用语言来表明语言说了些什么；'内涵'则意味着使用语言来表明语言所说的东西之外的其他东西。"[5]法国符号学家罗兰·巴尔特认为，外延符号（包括外延的能指和外延的所指）又构成了内涵的能指。这种内涵的能指（包括外延能指和外延所指的外延符号），再和内涵的所指一起，共同构成内涵符号。如此一来，便形成了两个层次或两级系统，从而使得内涵具有了更加复杂的意义。从一定程度上讲，内涵概念包含反映对象本质属性的意义，例如"狼吃羊"的外延概念，构成了"残酷"的内涵意义。在电影符号学中，外延是指电影画面和声音本身所具有的意义，内涵则是电影画面和声音所传达出的"画外之意"或"弦外之音"，也就是画面和声音内在潜藏的深层含义。电影的内涵，需要观众在欣赏影片的过程中调动全部审美心理，运用感觉、知觉、联想、想象、情感、理解等多种审美心理功能，才能准确地加以把握。因此，电影的内涵与欣赏主体（观众）的社会、道德、文化等观念有关，也与欣赏主体的艺术修养和审美能力分不开。

麦茨认为："电影符号学可以设想为内涵的符号学，也可以设想为外延的符号学。这两大方面具有各自不同的着眼点，而且，显而易见，在电影符号学研究有所进展，并开始形成一套知识体系之后，必然会对内涵的表意作用和外延的表意作用同样加以研究。研究内涵时，我们更接近于作为艺术的电影（'第七艺术'的概念）。……至于在一切美学语言中起着重要作用的内涵，它的所指就是文学或电影的某种'风格'、某种'样式'（史诗或西部片）、某种'象征'（哲理、人道主义、意识形态等）、某种'诗意'；它的能指就是外延的符号学整体，就是说，既是能指，又是

[5]〔英〕特伦斯·霍克斯：《结构主义和符号学》，瞿铁鹏译，第137页。

所指。"[6]麦茨还以美国好莱坞类型片中常见的码头场景为例，指出依靠近乎昏暗的灯光效果拍摄的码头画面，便是外延的能指；而被表现的码头，荒凉阴森，堆满了木箱和吊车，则是外延的所指。以上两者的结合构成内涵的能指，于是确立了内涵的所指。这个镜头的内涵的所指便是给人一种焦躁不安或冷酷无情的印象。麦茨最后归纳为："电影美学家们常说，电影效果不应当'无端乱用'，而应当始终为'情节服务'：这就是说，只有在内涵的能指同时利用了外延的能指和外延的所指时，内涵的所指才能确立。因此，可以按照从语言学中借鉴的方法来研究作为艺术的电影（研究电影的表现力）。"[7]

此外，索绪尔的结构主义语言学还特别强调聚类关系与组合关系，这两种关系被称为语言结构的两根轴。组合关系是指话语中的成分总是根据一定的造句规则组成相互联结的整体，按照时间先后呈线性顺序排列；而聚类关系则是指由于具有某种类似性，因而可以在组合关系内某一相同位置上互相替代同类意义的单位。组合关系也称句段关系，可以比作一种横向的水平关系；聚类关系也称联想关系，可以比作一种纵向的垂直关系。在语言学中，组合与聚类是互相依存的。例如，"我去图书馆"这句话，就可以被看作一种组合关系。这句话中的"我"，可以被替代为"你""他""她"等，而这句话中的"图书馆"，又可以被替代为"教室""宿舍""餐厅"等，显然这就是一种聚类关系。结构主义语言学的这两个重要概念，被电影符号学所借用。麦茨认为，对于电影符号学研究来讲，组合关系比聚类关系更加重要，主要有两个理由。第一个理由是电影与文学不同，电影导演主要运用镜头来创作，而文学作者主要运用词汇来创作。一位文学家不管多么具有创造性，基本上只能使用收集在词典里的现成词汇，极个别的作家也许会别出心裁地创造几个新词，但绝不可能太多。一位电影导演则不同了，世界上没有一部电影镜头大全之类的书籍，可以说任何一个镜头都离不开导演和摄影师的创造与想象。从这个意义上讲，电影的聚类关系就没有什么意义了。用麦茨的话来说，电影的聚类关系似乎注定是局部的和片面的，这显然是因为创造的作用在电影语言中比在其他

[6]〔法〕克里斯蒂安·麦茨：《电影符号学的若干问题》，载李恒基、杨远婴主编：《外国电影理论文选》，第382页。

[7] 同上文，第383页。

语言中更为重要。第二个理由是电影叙事形式非常值得研究，麦茨的电影符号学主要是按照时空逻辑在叙事的段落层次上分析影片的编码，因此，研究镜头的组合关系自然成为重点。麦茨明确讲道："电影符号学的研究恐怕主要侧重于组合关系，而不是聚类关系。"[8] 他进一步解释道："大多数叙事性影片的主要的组合关系形式却相差无几。电影叙事形式通过无数部影片的程式和重复，稳定下来，逐渐具有比较固定的形态，当然，这些形式绝不是一成不变的……用索绪尔的一个思想来解释电影，我们可以说，叙事影片的大组合段可能有变化，但是任何人都不能随心所欲地改变它。"[9] 麦茨本人正是根据结构主义语言学的理论，提出了关于电影八大组合段理论。麦茨的八大组合段正是主要沿组合关系轴进行的研究，但也仍然涉及聚类关系。

应当看到，结构主义十分复杂，索绪尔和雅各布逊的语言学理论作为结构主义的基石，产生了广泛的影响。与此同时，法国人类学家列维-斯特劳斯开始借用语言学模式分析人类亲属关系，探讨如何将结构主义语言学的方法用来分析非语言学材料，尤其是他关于人类亲缘关系基本结构和神话结构等方面的研究，成为结构主义的典型分析方法。此外，以罗兰·巴尔特为代表的新评论派，以及热拉尔·热奈特、格雷马斯等人，还有德里达、福柯、拉康等后结构主义者，均对电影理论的发展产生过重大影响。

但是，麦茨的电影第一符号学主要还是受到了结构主义语言学的巨大影响。正如尼克·布朗所说："电影之所以成为符号学的一个研究对象，原因在于它作为一个交流系统有赖于通过日常事物和行为营造意义。电影符号学自创立伊始就采用了结构主义模式和方向。巴尔特《符号学原理》的四大组构范畴——语言（language）与言语（speech）、能指与所指、组合（syntagm）与聚类（paradigm）、外延（denotation）与内涵（connotation）——是电影符号学的依据。从巴尔特开始，语言学似乎成为普通符号学的基本参照点。显然，这样一来便确立起使电影符号学成为一个论题的框架。"[10]

[8]〔法〕克里斯蒂安·麦茨:《电影符号学的若干问题》,载李恒基、杨远婴主编:《外国电影理论文选》,第386页。

[9] 同上文,第388页。

[10]〔美〕尼克·布朗:《电影理论史评》,徐建生译,第102页。

(二)电影第一符号学

一般认为,电影符号学有电影第一符号学和电影第二符号学的区分。电影第一符号学是随着法国结构主义思潮的兴起,而于20世纪60年代中叶诞生的,其标志便是麦茨的《电影:语言还是言语》,还有意大利帕索里尼的《诗的电影》、温别尔托·艾柯的《电影符码的分节》等。电影第一符号学主要运用结构主义语言学的研究方法,分析电影作品的结构形式。从这个意义上讲,电影第一符号学是以语言学模式来研究电影艺术,以瑞士结构主义语言学家索绪尔的学说为理论基础。电影符号学对西方电影理论产生了巨大影响,自从20世纪60年代中期以后,西方电影研究者均认为传统经典电影理论陈旧过时,纷纷尝试采用电影符号学来分析影片的结构和类型,并在此基础上发展出电影叙事学和精神分析学理论。在此之后,随着现代电影理论的发展,更是相继出现了意识形态电影批评、女性主义电影批评、后工业化与后殖民主义电影批评等多种学说与理论。因此完全可以讲,电影符号学在电影理论发展史上具有划时代的重要意义。

以电影符号学为代表的现代电影理论与传统的经典电影理论相比,确实是有很大的区别。首先,从研究对象来看,传统经典电影理论主要研究电影艺术与现实世界的关系问题,更多地把银幕当作一幅图画(蒙太奇电影美学)或者一扇窗户(纪实美学),观众可以通过这幅图画或者这扇窗户来观察生活。显然,经典理论在更大程度上坚持现实主义原则,着重对电影本性的研究,例如克拉考尔就明确提出电影的本性是物质现实的复原。但是,以电影符号学为代表的现代理论,却主要是把电影当作一种语言或一门学科来研究,前期主要运用结构主义语言学来研究电影中符号与结构的性质和作用等问题,后期更是转而研究电影与观影者之间的关系问题。应当看到,研究对象的这种变化反映出西方哲学的巨大变化,因为西方哲学正是从古典的本体论,经过近代认识论,发展到现代语言学。其次,从研究内容来看,传统经典电影理论把电影当作一门与众不同的独特艺术来研究,尤其关注电影的实用性和艺术性。然而,以电影符号学为代表的现代理论却把电影看作一种独特的艺术语言,侧重于对电影语言表达方式与意义的研究。再次,从研究体系来看,传统经典电影理论,无论是蒙太奇学派、类型电影理论,还是纪实美学,彼此之间缺乏必然的联系,更找

不到递进发展的关系。而现代电影理论从符号学开始,一方面发展出电影叙事学,另一方面又同精神分析学结合产生了电影第二符号学,紧接着在阿尔都塞的意识形态理论基础上,派生出各种批评流派,乃至于发展到晚近的解构主义理论,呈现出一脉相承的发展轨迹。与此同时,现代电影理论比经典电影理论更加富于学术性与体系性。从某种意义上讲,以电影符号学为代表的现代理论促成了电影学这门新兴学科的诞生,不仅使电影理论与电影创作区分开来,而且使电影理论与电影评论区分开来,使电影学最终成为拥有与其他人文学科同等地位的一门独立学科。最后一点,也是最重要的一点,就是从研究方法来看,传统经典电影理论主要运用传统文艺理论的方法,侧重于对电影艺术自身的本体研究。而从电影符号学开始的现代电影理论,从一开始就注意运用语言学、心理学、哲学、社会学、人类学、信息科学等多学科的研究成果,注重对电影文化进行跨学科研究,不再像以前的传统经典理论重视对电影创作实践经验的总结,而是侧重于将人文科学的最新研究成果运用到电影学领域之中。

从总体上讲,电影第一符号学主要集中研究以下三个方面:其一是确定电影的符号学特性;其二是划分电影符码的类别;其三是开始分析电影作品(影片文本)的叙事结构。[11]

第一,确定电影的符号学特性。

电影符号学首先面临的问题,就是电影究竟是不是一种语言。关于这个问题,曾经有三种主要看法:让·米特里认为,电影不等同于语言,因为电影影像没有能指、所指的区别。影像不只是符号,电影的诗意才是米特里美学体系的最高层次,他的美学观被认为是对蒙太奇派与长镜头派的综合。让·米特里生前最后一部论著便是《电影符号学质疑》。温别尔托·艾柯则从美学走向信息科学,他提出用"符码"(code)这一术语来代替"语言",主张对电影影像进行三层分节(图像、符号和义素)。克里斯蒂安·麦茨花了大约10年的时间来研究这个问题,他最后得出的结论是,电影不是普通语言学意义上的一种语言。或者换个说法,他认为电影语言是一种无语言结构的语言。

[11] 以上划分法参见《电影艺术词典》编辑委员会编:《电影艺术词典》,中国电影出版社1986年版,第85页。

麦茨并不认为自己花费10年工夫得出这个结论是白费时间，因为他发现应当对"电影语言"这一概念做出新的规定。正如尼克·布朗所说："麦茨在《电影：语言还是言语》中曾断言'电影不是一种语言'，但是在该文的结尾他却出人意料地声称：'电影符号学现在可以开始了。'他要做的工作就是严格检验有关'电影语言'一说的种种隐喻用法，以确定电影可否被视为严格意义上的一种语言。他最后得出的回答是否定的。电影不是语言学意义上的一种语言。"[12]

于是，电影符号学自然转向另一个问题：电影如果是一种语言，那么它与普通语言有何异同？在这个问题上，麦茨提出了电影语言与普通语言的四个基本区别：其一，电影语言与普通语言不同，它不是一种交流手段，银幕与观众之间不存在双向交流（用现代传播学术语来讲，它是一种单向传播）。因此，电影不是通信工具，而是表达工具，即一种表意系统。更何况观赏电影时，观众并不是直接面对演员，银幕上出现的只是他（她）们的影像。其二，电影语言与普通语言的内部结构不同。普通语言中词汇的能指与所指之间是一种任意的、约定俗成的关系，如汉语中的"太阳"，英语称为"sun"，日语则称为"日"，物与词之间没有类似性关系。而在电影中，影像能指与所指之间的意指性联系却是以"类似性原则"为基础。在任何国家或任何民族的电影中，在银幕上作为表意要素的太阳与在银幕外拍摄的太阳在形状上完全一致，两者之间具有一种类似关系。麦茨认为，电影观众正是借助知觉类似原则来识别影像的。其三，普通语言具有分节性结构特点，如法国语言学家马丁内提出了音素和语素组成的普通语言的双层分节结构，而且基本的离散单元如音素，可加以确定。但是，在电影语言中找不到相当于音素和语素的东西，就是说在电影语言中不存在这类基本的离散性单元成分。麦茨指出："影片本身没有任何相应于纯区分性的第二分节单位的元素，一切单位（甚至像'化'或'划'这类最简单的单位）都有直接涵义。"[13]其四，电影的基本单位似乎呈连续性，这使电影表达面的分层无法进行，人们难以找到它逐级构成的表意体系，无法对连续的完整的银幕形象进行有

[12]〔美〕尼克·布朗：《电影理论史评》，徐建生译，第104页。
[13]〔法〕克里斯蒂安·麦茨：《电影符号学的若干问题》，载李恒基、杨远婴主编：《外国电影理论文选》，第392页。

规则的形式解剖，尤其是阐释电影表达面的形式意义成为一种相当艰巨而又精细的工作。正如尼克·布朗所说："麦茨放弃了把影像或镜头当作一个单位（结构主义理论所要求的单位）来对待的努力，而转向镜头之外去寻找可以作为单位的表意结构。他在电影与电影叙事体的密切联系中找到了这种电影的定型化结构方式。确实，麦茨争辩说，当电影成为讲述故事的媒介时，它就变成了一种语言，而电影语言与讲述故事的方式密切相关，或者更确切地说，电影与所述的故事密切相关。"[14]

"符号学在英语中有两个意义相同的名词：semiology 和 semiotics，这两个词都用来指这门科学，它们的唯一区别在于，前者由索绪尔创造，欧洲人出于对他的尊敬，喜欢用这个名词；操英语的人喜欢使用后者，则出于他们对美国人皮尔士的尊敬。"[15] 与此相应，电影符号学也分成以法国麦茨为代表的索绪尔体系和以英国的彼特·沃伦为代表的皮尔士体系。他们从不同的符号学方法论出发，建立了各自不同的电影符号学分析体系。

英国电影符号学家彼特·沃伦属于皮尔士符号学体系。彼特·沃伦认为，皮尔士关于三种类型的符号的理论对于电影符号学十分有用。皮尔士将符号分为三种类型：象形符号、指示符号和象征符号。象形符号是能指（标记者）与所指（被标记者）有某种内在或外在的类似性的符号，用皮尔士的话来说，就是"某种借助自身和对象酷似的一些特征作为符号发生作用的东西"[16]，例如照片、地图、肖像画等。指示符号是"某种根据自己和对象之间事实的或因果的关系而作为符号起作用的东西"[17]，也就是符号和它所代表的对象之间并不类似，只有某种经验上的因果联系。例如敲门声意味着客人到来，喇叭声表明汽车驶近，烟是火的标志，等等。象征符号是指标志者与被标志者之间并无类似性，也无经验上的因果联系，而是"某种因自己和对象之间有着一定的惯常的或习惯的'规则'而作为符号起作用的东西"[18]，也就是符号与所代表的对象按照社会习惯形成某种关

[14]〔美〕尼克·布朗：《电影理论史评》，徐建生译，第104页。
[15]〔英〕特伦斯·霍克斯：《结构主义和符号学》，瞿铁鹏译，第127页。
[16]《皮尔士选集》（英文本）第2卷，美国哈佛大学出版社1958年版，第304页。
[17] 同上。
[18] 同上。

系。例如鸽子意味着和平，狐狸意味着狡猾，等等。彼特·沃伦在《电影的符号和意义》（1969）一书中，按照这种体系去研究电影符号学，借用皮尔士的分类法，把好莱坞影片归入象形符号系统，把西班牙导演布努艾尔拍摄的《一条安达鲁狗》等超现实主义影片归入象征符号系统，把纪录影片归入指示符号系统。后来的英国电影理论家阿米斯，进一步按照这个符号分类原则来研究世界电影的流派，把它们分为技术主义、写实主义和现实主义三大类。

第二，划分电影符码的类别。

尼克·布朗指出："在麦茨的著作中，术语'符码'也许是最重要的批评或理论范畴。"[19]这里的"符码"是一个符号学术语，是指传达一组信息时，不同符号系统的变换规则和保证参加交流过程的人能够理解的约定性规则。从广义上看，普通语言中的语法、电信中的莫尔斯电码、计算机编制程序的二进制数字系统等，都可以说是符码。法国符号学家罗兰·巴尔特甚至认为，在人类生活中，符码的概念相当广泛。在《符号学原理》一书中，他详细论证了食品、神话、影像、文学作品的人物类型等，都可以构成符码。同一种符码具有系统性、同质性、连贯性等多种特点。符码规则可以通过大量实践操作或交流活动逐渐形成，也可以人为制定。此外，把要传达的信息组成符码，就叫作编码。

尼克·布朗指出，在麦茨著名的八大组合段之中，"麦茨列出了他所认为的电影的符码，或电影的'一套符码'，即'大组合段范畴'。从本质上讲，这一表格列出了镜头与镜头之间或段落与段落之间可能形成的时空联系。例如，他确定出在格里菲斯式的'营救'结构中屡见不鲜的交替组合段，即在受难者镜头与营救者镜头之间来回切换。麦茨列出了一个含有八种可能形式的表格，该表格可以说明两个镜头中的事件或动作之间的关系"[20]。麦茨正是以结构主义语言学为理论前提，区分出电影的八大组合段，试图以此来涵盖全部蒙太奇叙事结构，甚至希望将此作为电影的一套符码。麦茨的八大组合段图式如下：

[19]〔美〕尼克·布朗：《电影理论史评》，徐建生译，第107页。
[20] 同上书，第104页。

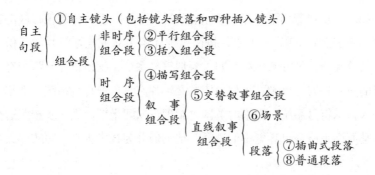

"自主镜头"中的四种插入镜头是：①非叙事插入镜头。如《城南旧事》中井窝子出现6次，表现四季变化；又如《绝响》中空巷镜头被插入4次。②主观插入镜头。用来表现回忆、梦想、幻觉，如《野草莓》中老教授驱车经过他年轻时游玩的草地时，接下来插入的是他曾经的恋人镜头。③被移位的插入镜头，在一组正常系列镜头中插入另一片断，如《战舰波将金号》故事中，战舰开炮时，插入三个石狮子镜头。④说明性插入镜头，用来表现放大的细部，如《卡萨布兰卡》中，李克收到一张字条并将它打开，下个镜头便是字条全文。

麦茨的八大组合段概念（简称GS）在西方电影界产生了很大的影响。所谓组合段就是把一部影片看作由镜头、场面和段落构成的整体，按照电影"文法"来进行分切，每一个组合段就是一个可理解的独立段落。麦茨的八大组合段包括：①"自主镜头"，即表现完整情节的镜头段落，或被称作组合段的插入镜头。②"非时序平行组合段"，即不同画面表现的并非真实的时间，例如前一个镜头表现某人上火车，后一个镜头却是他到站下车了。③"非时序括入组合段"，几个事件之间有相同的关系，例如通过化入化出或淡入淡出表示某人的回忆。④"描写组合段"，例如影片中的环境描述，画面上先出现一条河，再出现河岸，最后是岸边的小屋。⑤"交替叙事组合段"，也就是交叉式蒙太奇，如《摩登时代》中画面上先是一群羊，然后是一群工人涌出地铁。⑥"直线叙事组合段"，此组合段中的"场景"相当于戏剧中的一场戏，如《黑炮事件》中的"工地出事"。⑦"插曲式段落"，将几个特意挑选的非连续性的场景，通过压缩有意识地组织在一起，如影片《公民凯恩》中凯恩与妻子的关系逐渐恶化的段落，就是用渐显渐隐等手法将两人在一起吃早饭的六个场景连接在一起。⑧"普通段落"，通

过任意选取的几个镜头，体现出几个不同的时间或地点，从而展现某一过程。此种方式在电影叙事中较为常见，如《黄土地》影片中表现迎亲队伍的三个镜头，分别在相距几里的三个场地拍摄。

麦茨的大组合段概念提出后，不仅在西方电影理论界引起广泛关注，而且被应用到具体的电影作品分析之中。麦茨本人就运用了大组合段概念来分析雅克·罗齐埃的影片《再见，菲律宾》。另一位法国电影理论家雷蒙·贝鲁也发表了《明显性与符码》(1974)一文，阐述了镜头之间层次分明的关联形式与影片叙事的密切关系。美国著名电影理论家布里安·汉德逊更是肯定了麦茨的大组合段概念对影片文本分析的重要意义。他在1977年指出："麦茨的大组合段绝对地支配着迄今为止的几乎一切文本分析。最典型的例子是，文本切分的问题往往就以大组合段的名称提出，而且几乎总是出现于分析的开始处。人们所选择和所应用的切分方法几乎毫无例外地就是大组合段方法。"[21]

但是，麦茨的大组合段概念也遭到了许多人的批评。如意大利符号学家格罗尼就认为，电影信息十分复杂，绝非麦茨的大组合段概念可以涵盖，他指出，电影信息应是多重代码的文本。汉德逊也认为大组合段概念并不是一剂灵丹妙药，不应当成为电影文本分析的普遍图式。事实上，就连麦茨本人也并不认为他的分类已经完善，因为他的大组合段概念仅仅涉及了电影语言研究中一个很小的部分，即镜头或段落之间的关系，尤其是传统经典影片的主要剪辑关系。电影语言本身还有相当多的未知领域等待研究。麦茨自己也越来越感觉到大组合段概念有欠精密，于是，在60年代末随着文本叙事理论的兴盛，特别是在他的老师罗兰·巴尔特有关文学叙事理论的名著《S/Z》(1970)问世之后，麦茨本人对大组合段概念重新检讨，承认这仅仅是电影文本层面的多种切分方法之一，而电影的语言学研究只是刚刚开始。

第三，分析电影作品（影片文本）的叙事结构。

从某种意义上讲，电影第一符号学中影响最大可能要算影片文本读解。美国的布里安·汉德逊在1977年秋季号的《电影评论》中撰文指出："电影符号学在更广阔的电影理论史中有其自己的历史，虽然它总是表现

[21] 转引自李幼蒸：《当代西方电影美学思想》，第78页。

为超越或取代先前的各种努力。自从60年代电影符号学出现以来，它已经历了复杂的演变，既相对于电影理论的老问题而言，又相对于它所提出的新问题而言。目前，在电影符号学发展到它的最前沿的今日，我们看到了文本符号学。"[22]或许这是因为文本分析在电影语言研究中具有较大的实用性，因此更受电影批评家们重视。

"文本"（text）原是结构主义和符号学的一个术语，指在空间与时间中存在的任何表意系统。而"电影文本"则有两层含义，既包括具体的电影文本（即影片的组织结构），也可以泛指一般电影文本（即各影片共同具有的组织结构）。文学文本的研究可以追溯到俄国形式主义的代表人物普洛普和法国结构主义代表人物列维-斯特劳斯，特别是在60年代以后，随着结构主义叙事学在电影理论研究中的运用而出现了电影叙事学，影片文本分析得到了进一步的发展。详细地研读影片文本成为电影符号学的重要内容。麦茨和许多电影理论家都对影片文本进行过详细的研究，如法国电影理论家贝卢尔曾对希区柯克的影片《群鸟》的一个段落进行了详尽分析；又如，法国《电影手册》编辑部更是采用多元分析法对美国著名导演约翰·福特的影片《少年林肯》进行了详细解读。"电影语言学意义上的文本概念，并不是指作品，而是指构成作品的语言符号及其编码程序。对影片的文本分析，并不同于一般的作品分析。它不从本质论的意义上研究电影的美学特性，也不研究某部影片的艺术风格，而是探讨影像编码的互动，探讨文本结构化的样式。电影的文本分析与文学的结构主义一样，着意建立的都是一种关于描述对象的'关系学'。而且，这种关系的构成依据，不在作者的主观意愿，而在文本中的一系列相关因素。"[23]

如何在电影文本研究中确定最基本的研究单位呢？麦茨认为，电影画面形象并不像有的电影研究者所说的那样相当于字词，更不相当于语素，而是相当于一个完整句，一个镜头就可以表现一个事件。麦茨强调，电影语言必须考虑到若干不同的基本元素，至少应包括影像、对白、音乐、音响、文字等五个方面的内容，影片的意义正是依靠这个符号系统来创造的。正因为如此，麦茨放弃了把影像或镜头当作一个单位，转而寻找

[22] 转引自李幼蒸：《当代西方电影美学思想》，第81页。
[23] 贾磊磊：《电影语言学导论》，中国电影出版社1996年版，第70页。

电影叙事的结构方式。于是，麦茨发现虽然电影中的影像（镜头）与普通语言中的词汇有着不同的特性，但是影像的组合方式却像普通语言一样具有约定性，这也成为他的大组合段概念的理论依据。麦茨进一步认为，一部影片就是"一个独特的符号系统"，于是他在《泛语言与电影》一书中提出了"影片文本"的概念，从而开拓了电影符号学解读文本的新途径。

正如尼克·布朗所说："麦茨把独自成章的作品称为一个'文本'，或更确切地说，称为一个'单独系统'。它是符码将文本内容编为一体的地方。为了构成电影的语言，仅仅分析一个单独的文本系统是不够的，应当广泛研究一系列影片。只有研究了足够数量的影片，并且整理出这些影片中电影修辞格之间的逻辑关系之后，才能够确立符码。在这一框架中，文本分析确实是与人们通常所说的批评大不相同的一种运作。"[24]因此，所谓解读文本，在电影中就是分析影片的内在系统，研究其中一切可见的或潜在的含义，在各种符码和能指的交织中寻找其精密的结构。解读文本，就需要对一部影片的段落构成、镜头组接、影像结构、声音元素等多方面的表意功能，进行尽可能详尽的关联性研读。尤其是因为影片文本创造着自己独有的符码，这些符码或许只是这个文本所独有的，与其他文本不同，因此，对影片文本的解读就成为一个多层次的动态过程。于是，麦茨的电影符号学不得不从对符码的梳理分类过渡到对符码产生的过程进行研究。每个文本都是一个实例，一个凝聚着多种多样的符码和表意过程的特定结构。在这个意义上，文本分析已经不再局限于纯形式的描述，多多少少也涉及影片的内容和意识形态。随着文本解读的进一步发展，文本分析也形成了一个包括全文本、内文本和泛文本在内的体系，从而使得文本分析不仅研究电影语言符号的编码与结构，而且涉及不同影片之间的联系和社会语境（泛文本）的含义。由于文本具有重新组合语言的功能，也就成为语言活动的空间，同时也是意义生成的场所。但是，由于语言是先于文本而存在的，所有的文本其实都是其他文本的"内文本"。文本之间的这种关联性拓展了文本的意义范畴，使真正的文本分析必须进入到各个不同的心理层面和社会层面才能完成。

从这个意义上讲，电影第一符号学暴露出严重的局限性和狭隘性。事

[24]〔美〕尼克·布朗：《电影理论史评》，徐建生译，第108页。

实证明，电影符号学中的电影符码分节等理论，在某种意义上走进了死胡同。尤其是过分依赖结构主义语言学，甚至照搬语言学的一整套术语，体现出电影第一符号学僵化的一面。正因为如此，20世纪70年代以后，电影符号学出现了两种分化趋向：一种趋向是发展出现代结构主义电影叙事学，另一种趋向是电影符号学与精神分析学结合，产生了电影第二符号学。

第二节　电影叙事学

由于电影叙事学是由电影符号学发展而来，所以，在某种意义上，可以把电影叙事学看作是电影符号学的一个分支。

电影叙事学从20世纪70年代开始发展，直到20世纪80年代之后才逐渐成为一种系统的理论。从一开始起，电影叙事学就借用了文学叙事学的概念和方法，以结构主义和普洛普理论为基础，强调对影片的叙事结构进行内在性和抽象性的研究。因此，谈到电影叙事学，不能不首先谈到叙事学的概念和方法，尤其是结构主义叙事学和普洛普理论。

（一）结构主义叙事学

现代叙事学的形成与俄国形式主义有着十分密切的关系。虽然早在20世纪二三十年代，俄国形式主义就已经出现，但直到普洛普的代表作《俄国童话形态学》（1928）正式出版，特别是20世纪60年代前后该书的英译本出版之后，才在西方引起了广泛的关注和讨论。普洛普这本著作的最大贡献在于突破了以往叙事分析的传统结构，首次运用了严谨的方法研究叙事，开启了叙事学科学性研究的先河。

以往俄国学者对童话故事的分析主要是搜集基本的母题，并对这些母题加以分类。普洛普认为这种传统分析方法不能令人满意，缺乏科学性与逻辑性。他认为对故事的分析应以故事的结构为着眼点，尤其是应当以功能为民间故事的基本单位。普洛普强调应当根据人物的功能来研究故事，人物的功能代表了故事的基本成分。普洛普指出："功能单位是人物的行为，

行为之成为功能单位，则依赖于其在整个故事发展中所具有的功用（或意义）而定。"[25] 本着这种原则，普洛普分析了一百多个俄国童话，研究它们共同的叙事结构，发现所有这些故事的基本组成单位，无非是 31 项功能，包括"离家出走""禁止""违反禁止"等。他认为童话故事的特征是经常把同样的行为功能分配给各式各样的人物，功能数目有限，而故事中的人物数目却可以无限。在此基础上，普洛普又分析了故事中人物的类属情况，他仅仅用七种角色就概括了童话故事中的各种人物：①反面角色（侵犯者）；②提供者；③助手；④公主和她的父亲；⑤送信人；⑥英雄；⑦假英雄。各种角色都有其动作范围，包含上述 31 项功能中的一项或几项功能。通过这种分析，普洛普总结出一整套公式，他认为用这套公式可以解释一切俄国童话，如同运用数学公式可解决一切数学题一样。显然，普洛普的最大贡献是提出了一套作品分析的实际方法，尤其是以功能作为基本单位的想法引起了人们的广泛注意，开创了叙事结构的科学研究之先河。

 法国著名人类学家、结构主义的奠基人列维-斯特劳斯对于神话的研究，更是大大推进了现代结构主义叙事分析，他的重要著作《结构人类学》《神话学》等影响极大。列维-斯特劳斯认为，神话研究不应该局限于对个别神话的分析，而是应该去探究各种神话之中的永恒普遍原则，因此，他对普洛普的研究方法评价很高，并致力于将结构主义语言学的原理用于神话研究。但是，列维-斯特劳斯的研究方法与普洛普也有很大的区别：首先，列维-斯特劳斯不像普洛普那样主要关注故事的横向组合关系，而是主要关注故事的纵向聚类关系，也就是在历时性与共时性这两个向度中，更加侧重于对共时结构的探讨；其次，与普洛普强调研究故事中的人物行为即功能不同，列维-斯特劳斯主张把某种功能和一个特定的主题联系起来，于是，他把神话尽可能简化分解为最小的基本单位（比如俄狄浦斯杀死父亲）。

 列维-斯特劳斯将结构主义语言学原则引入神话研究，认为神话是一种语言，也要受制于类似语言结构的规律。如同索绪尔区分语言和言语一样，神话也具有双重结构，当然，神话只是语言的一部分，神话中的语言显示出独特性，即比普通语言表达具有更加复杂的性质。神话像语

[25]〔俄〕普洛普：《俄国童话形态学》（英译本），美国得克萨斯大学出版社 1968 年版，第 21 页。

言一样，是由若干要素单元构成的，这种要素可称为神话素。

　　列维-斯特劳斯进行神话分析的具体方法是：先分析一个个神话，把这些神话故事分解成尽可能短的句子即神话素，然后把所有这些句子（神话素）按共时、历时的原则纵横排列，再通过比较找出它们共同的"关系集束"。一切关系都可以还原为两项对立关系，而神话实质上就是人类企图调解这些对立关系的一种密码。例如，列维-斯特劳斯对俄狄浦斯神话作了这样的结构分析：他将三个故事分解为句子（神话素），从历时与共时两方面加以排列并画出图表，尤其是列出了四个纵列，其中每一列都可以看作是一个结构要素单元，构成一个"关系集束"。因此，我们在阅读这幅图表（见表1）时，一方面需要按历时性的横向组合关系来阅读，另一方面更重要的是按共时性的纵向聚类关系来阅读。按照列维-斯特劳斯

表1　俄狄浦斯神话分析

对血缘关系的态度		对人类起源问题的态度	
过高估计	过低估计	从人那里来	从大地那里来
卡德摩斯寻找妹妹欧罗巴①			
		卡德摩斯杀死毒龙②	
	地生人（武士）互相残杀③		
	俄狄浦斯杀死父亲拉伊俄斯④		
		俄狄浦斯杀死斯芬克司⑤	
俄狄浦斯娶了他的母亲伊俄卡忒⑥			
	厄忒俄克勒斯杀死了他的弟弟波吕尼刻斯⑦		
安提戈涅埋葬了哥哥波吕尼刻斯⑧			
			拉伊俄斯的父亲是跛子⑨
			拉伊俄斯是左撇子⑩
			俄狄浦斯是肿脚⑪

的说法，讲述神话应当按从左到右、再从上到下的顺序；而理解神话则应当按从上到下、再从左到右的顺序来进行。所有垂直的聚类关系形成了一个个"关系集束"。其中，第一纵列是过分看重血缘关系，第二纵列是过分看轻血缘关系，第三纵列是人战胜妖怪，第四纵列则把人看成某种程度上的怪物。而第一与第二列、第三与第四列又分别形成了两组对立项。这两组对立项透露出俄狄浦斯神话的深层结构是人类生于大地还是生于男女关系这两种对立关系的调解。他认为神话思维总是从意识到对立走向对立的解决，通过神话来解决事实上无法解决的矛盾。他总结说："我们发现的是关于人的起源的两种对立意见的一个奇怪的逻辑表述：一种观念是人生于大地，另一种观念是人生于男女。这些神话传说通过想象把二者等同起来，从而解决了这个冲突。"[26]

以上故事中，卡德摩斯与欧罗巴是腓尼基国王的子女，欧罗巴被宙斯变成一头可爱的白牛骗走，神谕卡德摩斯跟着小牛走到某地建造城市（后来的忒拜王国），遇见毒龙，杀死之后拔下毒牙长成武士（即地生人或播种成人），后成为忒拜城元老。而另外两个故事，相对来讲大家都比较熟悉。

此外，列维-斯特劳斯还借用语言学模式来分析人类亲属关系，尤其关注舅父在亲属关系网中的位置。他发现儿子、父亲、舅父这三个男人和母亲这个女人构成的四项关系都是二元对立的。他进一步认为，仅仅就生物学结构而言，用三个元素就足以说明问题。但是，从社会结构来看，则必须具有全部四个元素：舅父的存在意义重大，表明了一个男人必须通过婚姻契约关系从另一个家庭中寻找一个女人，人类社会正是通过这种互易契约和女人交换形成了一个自我再生产的系统。尼克·布朗指出："这个系统（亲属关系的这一基本结构），解决了自然与文化的关系，并且使禁止乱伦的做法恰恰成为两者的中和。列维-斯特劳斯的有关亲属系统的论文显示了他借鉴自语言学的方法，并提出了重要的社会文化论题。《神话的结构研究》从同样的视角出发，并且被一些电影批评家用作分析电影叙事的一个方法。其出发点是在众说纷纭的情况下如何解释神话的

[26]〔法〕列维-斯特劳斯：《结构人类学》（英文本），1958年版，第215—217页。

问题。列维-斯特劳斯的出发点是下述前提：神话是某种复杂的语言。"[27] 显然，列维-斯特劳斯对神话的研究运用了结构主义语言学方法，将神话作为整体系统进行由表及里的结构分析，在神话研究中透过历时性的表层结构，把握其共时态的深层结构。

在普洛普和列维-斯特劳斯的影响下，一批西方文学研究与电影研究的学者，纷纷开始从叙事结构的研究出发，深入探讨叙事语法。其中，法国学者格雷马斯堪称结构主义叙述学分析方法的代表人物，他最有影响的两本著作《结构语义学》和《意义》，代表了结构主义对叙事语义分析所做的最为全面严谨的理论建设。格雷马斯深受索绪尔关于二元对立原则的影响，认为人们对这些对立物的感觉构成了符号的基本结构的基础。这种思想成为他的结构主义语义学的理论基础。格雷马斯的贡献主要集中在角色模式与语义方阵这两个方面。

格雷马斯认为，虽然每一个故事都有着性格不同、关系各异的人物，但其实这些无限变化的类型与关系都是由有限的基本类型变化衍生而来的。在普洛普的七种角色基础上，格雷马斯加进了句子里主谓语成分的相应观念，尤其是依据二元对立的原则，提出了六种角色的分类方法：指使者、承受者、主角、对象、助手、对手。从叙事观点看，这些角色又构成了基本故事的各种内在关系。指使者引发主角的行动，行动又有一定的对象，主角往往有对手，阻拦其获得对象；但通过助手的帮助，主角终于克服困难，并获得对象而将之授予承受者。这六个角色代表一定的语法与主题关系，如下图所示：

这一模式的用途远远超出了神话范畴，格雷马斯自己后来讲道："尤其是带六个行为者的行为模式获得了某种成功，它常被人使用，人们几乎把它当作文本的一致的组织形式。"[28]

[27] 〔美〕尼克·布朗：《电影理论史评》，徐建生译，第94页。
[28] 转引自怀宇：《普洛普及其以后的叙事结构研究》，载《当代电影》1990年第1期。

格雷马斯的另一贡献是语义方阵，或称符号学矩阵。这种为理解叙事作品的总体结构而建立的符号学矩阵，可以说是含义的构成模式，也是理解含义的最基本的结构。从二元对立原则出发，格雷马斯认为，我们构造结构的知觉要求我们承认这种公式，即 A 和 B 的对立等于 –A 和 –B 的对立。这个公式是二元对立的基本结构的简洁表达，如果把它展开，其实包含着对一个实体的两个方面的确认和区分，也就是实体的对立面和对实体的否定，由此组成一个矩形符号图形，它可以说是一切意义的基本细胞。格雷马斯指出普洛普的 31 项"功能单位"中，有许多"功能单位"蕴涵着逻辑上相反的关系。如"禁忌"与"违禁"其实是一件事情对立的两个方面；另外，"命令"与"受命"也是相互对应的。如果把这四个动作放在一起，那么它们就组成了一个具有相互关联的矩阵：

这个模式建立在基本的二元对立基础之上，形成四元相对体，蕴涵着两种不同的对立关系。这种符号学矩阵是一种抽象的、普遍的模式，也是一种有效的基本分类模式，其中的四角完全可以由不同的实项来取代。这个矩阵既可以用于静态的非叙事文的分类，也可以用于动态的叙事文的分类。显然，采用符号学矩阵，可以深化对叙事结构的分析。从这个意义上讲，格雷马斯的贡献在于使叙事结构研究进入了第三个阶段，即确定行为方式和进行符号学矩阵分析的阶段。

此外，法国当代叙事学家热拉尔·热奈特于 1972 年发表的《叙事话语——方法的论文》，已经成为叙事学的经典著述之一。热奈特首先分析了叙事文本和想象世界的关系，这些研究成果也被电影叙事学所采用。热奈特认为，在叙事文本与想象世界之间存在着"顺序""时间"和"视角"三种关系。"顺序关系"是指叙事文本中事件发展的先后顺序同想象世界中事件发展的顺序可能不一致，如采用闪回、跳接等手法的影片就是明显的例子。所谓"时间关系"则是指叙事文本中的时间一般都短于想象世界中的时间，例如银幕上人物从上飞机到下飞机，只用几秒钟的镜头，却可

以表示想象世界中数小时的旅行时间。所谓"视角关系",主要指叙事文本的叙述方式,尤其表现在谁是叙事者和人物视点变化这两个问题上,例如摄影机可以采取摄影师的视角,也可以采取影片中任何一个人物的视角。显然,热奈特的这些理论对电影叙事学来说是十分有用的。

(二)电影叙事学

电影叙事学是在20世纪70年代才发展起来的。电影叙事学不仅吸收和运用了结构主义语言学的基本概念和范畴,而且借鉴和参考了文学叙事学长期积累的经验与方法。与此同时,它还充分考虑到电影的特点,将电影技术因素作为叙事因素来考虑,突破了传统研究方法只将故事结构和人物性格变化过程作为叙事因素的局限。也因此,电影叙事研究从一般研究阶段深入到定量分析的阶段,更加具有系统性与科学性。此外,这种研究方式不仅推动了电影叙事技巧的发展,同时也影响了场面调度、摄影机位、景深景别、灯光音响等具体技术手段的变化。

电影叙事学借用了格雷马斯等人的理论模式,来解决电影中的叙事结构。与此同时,电影叙事学又借鉴了热奈特的有关学说,来研究电影叙事文本中的叙事时态、叙事语式、叙事语态、叙事角度等问题,其中对叙事角度的论述较为透彻。由于电影叙事学是直接在文学叙事学的影响下产生的,而文学叙事学的研究对象主要是小说,所以电影叙事学的主要兴趣是研究故事片的叙事功能与结构。但是,由于电影表达面包括影像、对白、音乐、音响、色彩、字幕等多种因素,因此它比仅仅以文字作为表达手段的文学要复杂得多。此外,由于电影表达面缺乏文字语言那种较为严格完善的语法规则,只能部分借用文学叙事学的方法,所以,电影叙事学的研究可以说尚处于初级阶段。

电影叙事学关注功能和结构问题,于是"陈述"和"话语"这两个概念就显得尤其重要。在某种意义上讲,陈述更接近语言,而话语则更接近言语,语言和言语的区分自然也适用于陈述和话语。陈述与叙述和视角有关,它是产生话语的行为机制,甚至可以说,正是陈述的行为产生了话语的文本。从表面上看,一部影片的意义和特性主要是通过话语来表现的;但实际上,陈述才是一个隐秘的叙事者,它在暗中控制着整部影片的场面

调度、镜头运动、用光、剪辑,等等,也就是说,它在暗中控制着影片叙事中的言语问题。所以,完全可以将语言和言语的比喻用在陈述和话语上。如果将陈述比作象棋规则,话语就是一盘盘象棋游戏,象棋规则在暗中控制着象棋游戏;如果将陈述比作大海中的一座冰山,那么话语只是露出水面的冰山的极小部分,冰山的大部分实际上深藏水中。

法国电影叙事学家弗朗索瓦·若斯特十分重视电影中的陈述与话语,并为此专门撰写了《电影话语与叙事:两种考察陈述问题的方式》一文。若斯特谈道:"构成这篇文章基础的是一个在读解过程中产生的简单问题,即如何说明电影中的陈述或话语?从自然语言来看,陈述概念确实覆盖了许多领域。那么,既包括自然语言,而其本身又不是一种语言的电影的情形又是怎样的呢?"[29]若斯特经过研究发现,同普通语言(即自然语言)相比,电影中的陈述与话语更加复杂,而且永远具有一种不确定性。若斯特通过大量的例证分析后得出了两点结论:"从这些简略描述的特征中可以引出以下有关方法论的结论:1. 对电影话语和陈述行为的研究在符号学的框架中还未能富于成效地展开,这主要是因为今天的符号学不是一种创作理论,而更多地致力于影像读解。……2. 电影话语研究借助于文本分析比依赖符号学更容易取得成功。"[30]鉴于以上的结论,若斯特进而将研究重心转移到叙事上。他认为,我们是考察电影话语还是考察叙事,将导致理论方法的根本改变。电影在事实上可以说是双重话语,一方面它是创造电影形象的创作者的话语,另一方面又像文学那样注重文本内的叙事层面。但是,由于影像永远不可能说出来,而只能展示出来,所以对叙事的研究便常常与对视角的研究联系在一起。

正因为如此,当代电影叙事学十分关注叙事角度问题,也就是十分关注"谁在叙述"与"谁在看"的问题。弗朗索瓦·若斯特指出:"影片里同样有一个组织者,虽然他不被称为说话者,这个掌握一切的组织者是暗含的,他特别负责引导人物说话。我将这些真正说话的人物称为言明的叙述者。影片组织者是通过某个视角被体现出来的,或者是高高在上的摄影师的视角,或者是言明的叙述者的视角,或者又是什么别的人的视角;

[29]〔法〕弗朗索瓦·若斯特:《电影话语与叙事:两种考察陈述问题的方式》,载张红军编:《电影与新方法》,中国广播电视出版社1992年版,第432页。

[30] 同上文,第438页。

这就是视角问题，包括所知角度（focalisation）、视觉角度（ocularisation）、听觉角度（auricularisation）。在我看来就是如此。"[31] 显然，在这里，若斯特是借用热奈特的叙事角度的概念，根据电影艺术作为视听综合艺术的特点，将原来文学中的叙事角度一分为三，变为电影中的所知角度、视觉角度和听觉角度。

所谓"所知角度"，主要处理观众对故事的所见所闻与影片中人物对故事所知之间的关系，它又可以分为三种情况：观众所知角度——观众比影片中的人物知道得早或知道得多；人物所知角度——影片中人物的行为动作出乎观众预料；内知角度——观众既看到人物所经历的事，又知道人物头脑中的思想，常常通过人物行动画面加上内心独白来获知。所谓"视觉角度"，若斯特认为："因为每个镜头都表明摄影机的一个位置，所以我们可以认为镜头本身就是一个视点。而二者必居其一：摄影机或使人联想到某个人物的眼睛，或像是置于所有人物之外。"[32] 前一种情况叫作内视觉角度，主要是指一种主观视角，也就是摄影机与影片中某位人物认同的视觉角度；后一种情况叫作零视觉角度，是指一种客观的视觉角度，或者说仅仅是一种摄影机的客观视角。所谓"听觉角度"，则是充分考虑到电影作为视听艺术，声音在影片中的重要作用，它也同样可以分为内听觉角度和零听觉角度两种。内听觉角度主要是指一种主观听觉角度，也就是说，画面强调表现了影片中某个人物对某种声音的反应；另一种是零听觉角度，是指一种客观的听觉角度，主要是指与画面相对应的客观音响并没有被影片中的人物所特别注意。

由于叙事角度问题在电影叙事学中显得十分重要，也由于摄影机的变化使电影艺术叙事角度日趋复杂，因此，除若斯特外，还有许多电影学学者对此发表了自己的看法。例如，法国电影学教授雅克·奥蒙于 1981 年发表了著名论文《视点》，他认为："电影很早就学会了通过变换镜头方位和把若干镜头组接在一起使视点多样化，并通过摄影机的运动使视点有

[31] 刘云舟：《弗朗索瓦·若斯特谈当代电影叙事学和电影符号学》，载《当代电影》1989 年第 3 期。

[32]〔法〕弗朗索瓦·若斯特：《叙述学：对陈述过程的看法》，载张红军编：《电影与新方法》，第 429 页。

所变化。"[33] 与此同时，奥蒙又指出叙事性电影的视点总是或多或少地代表了影片创作者或影片中人物的视点，因而更为复杂。此外，奥蒙还特别强调，影片中的这种视点"又最终受某种思想态度（理智、道德、政治等方面的态度）的支配，它表达了叙事者对于事件的判断"[34]。奥蒙由此认为，视点的问题牵涉到若干相关问题，由于电影具有叙事性与再现性的双重性质，这一问题变得更为复杂。

此外，美国电影学学者贝纳德·迪克在1977年出版的《电影的剖析》一书中，也辟出专门的章节来分析电影的叙事手段和视点。迪克将小说的视点与电影的视点进行了比较："既然影片能用第一人称和第三人称叙述，那么，小说中存在的一些视点（无所不在的作者、隐形的作者等）也同样在影片中存在。"[35] 迪克指出，在小说中无所不在的作者常常用第三人称讲述人物的故事，在电影中，当摄影机表现得无所不在的时候，它的行为很像一个"无所不在的作者"，这是第一种方式。迪克将第二种方式称为"隐形的作者"，由于有些小说写得如此非个人化，以致显得没有作者，有的电影导演也竭力不使自己的感情介入影片，仿佛一位隐形的作者，新好莱坞著名导演库布里克的《巴里·林登》（1975）就是这样的一部影片。迪克把第三种方式称为"叙事者—代理人"，这种人物常常与所叙述的事件有关，例如影片中的某个人物回忆主人公的少年时代时，就扮演着这样的角色。迪克将第四种方式称为"自觉的叙事者"，虽然作者并没有采用第一人称叙事，但观众完全清楚影片叙述的正是作者本人的思想与经历，意大利著名导演费里尼的影片《八部半》就是这方面的典型例子。迪克还归纳出第五种情况，即"可信的和不可信的叙事者"，他认为，当"叙事者所说所做的符合作品的标准（即隐形作者的标准）时，则是可信的，与此相反，则是不可信的"[36]。

由于西方现代派电影的出现，电影叙事手段问题显得更加复杂。"在古典叙事片中，叙事机制只存在于框面以外，它组织着叙事文本，但不直

[33]〔法〕雅克·奥蒙:《视点》, 载张红军编:《电影与新方法》, 第447页。
[34] 同上文, 第448页。
[35]〔美〕贝纳德·迪克:《电影的叙事手段》, 载李恒基、杨远婴主编:《外国电影理论文选》, 第516页。
[36] 同上书, 第521页。

接显现。现代电影中叙事机制或叙事者可参与文本的叙事,希区柯克和戈达尔等许多导演都采取过这类叙事手法。而黑泽明的《罗生门》一片竟选择了三位叙事者来叙述想象世界中的同一事件。"[37]实际上,黑泽明的《罗生门》中,一共有四种说法。只不过影片在拍摄多襄丸、真砂和武士三个人的三种说法时,都采用了主观视角,摄影机突出了每个人物各自的主观态度。其实还有第四种说法,即躲在丛林中的樵夫的说法,由于他不是当事人而是旁观者,因而摄影机极力造成拉开距离的印象,但实际上他的说法也并不完全客观真实,因为他掩盖了自己偷走武士胸口上的那把刀的事实。正是由于以法国"新浪潮"为代表的现代派电影给电影叙事学带来了许多新的课题,克里斯蒂安·麦茨专门研究了所谓现代电影与叙事性的问题。他认为,现代派电影"所有这些新的开掘都与叙事有关,新的电影远未抛开故事,而是为我们叙说更多样、更繁杂、更错综的故事"[38]。他认为自己过去提出的八大组合段概念并没有过时,在现代电影中仍然经常被使用,只不过这场电影革新运动使电影表现手段更加丰富,有待研究者不断进行理论上的总结。麦茨最后概括道:"电影一旦与叙事相结合(这种结合的后果即使不是无穷的,至少目前还未结束),它看来就在类似信息之上附加另一套符码化结构系统,这是逐步达到的(格里菲斯的功劳最大),这是对画面的一种超越。"[39]

然而,光靠麦茨这一套"符码化结构系统"根本无法解决电影的叙事问题,这也正是电影叙事学面临的困境。同电影第一符号学一样,电影叙事学的不足之处,同样在于仅仅局限于在电影文本领域内进行单纯的语言研究,没有进入社会文化层次。它们共同的弊端都在于将能指和所指截然对立,只关注能指的结构形式,却把所指完全排斥在外。事实上,电影叙事语言在根本上是社会文化的编码。所以,只有将电影文本放置到社会泛文本的语境之中进行研究,电影叙事问题才能从社会历史文化的角度得到全面的阐释。

[37] 李幼蒸:《当代西方电影美学思想》,第159页。
[38] 〔法〕克里斯蒂安·麦茨:《现代电影与叙事性》,载李恒基、杨远婴主编:《外国电影理论文选》,第559页。
[39] 同上文,第558页。

第三节　精神分析学电影理论

如前所述，电影符号学在20世纪70年代以后向两个方向发展，其中之一便是将结构主义语言学的模式与精神分析学的模式结合起来。这在电影理论研究中是一个巨大的变化，尤其体现在它使电影的本体研究真正进入电影的文化研究，并为后来的意识形态电影批评和女性主义电影批评理论奠定了基础。

正是从这种角度出发，尼克·布朗将这种变化称为从结构主义向后结构主义转变。他认为这种转变的原因，一方面是由于人们对结构主义符号学的批评；另一方面是随着人文科学研究新思潮的出现，人们终于认识到过去被长期忽视的"主体"的重要性，产生了新的观念和新的研究方法。尼克·布朗指出："后结构主义电影理论产生了重大的影响，但是它并不能像电影符号学那样成为一个严谨的体系。从与电影有关的角度看，后结构主义分为若干各有其侧重点的鲜明倾向。它们包括：1.'第二符号学'，即麦茨原来对电影语言的研究在精神分析方面的延伸。2. 从电影的意识形态方面对电影进行的政治性批评。3. 对电影中有关女性的表现进行女性主义的批评。对于这些倾向我们将分别研究，但是由于这些倾向均以不同的方式有赖于精神分析，所以不妨先概述一下电影理论中经常用到的弗洛伊德和拉康著作中的几个概念。"[40] 显然，我们的分析也应当从这里开始。

（一）精神分析学与电影

人们普遍认为，电影第一符号学主要采用了语言学的模式，而电影第二符号学则主要采用了精神分析学的模式。克里斯蒂安·麦茨本人自70年代以来，也越来越倾向于在电影学的研究中，将结构主义符号学与精神分析学的模式结合起来。麦茨的《想象的能指》（1975）的问世，标志着电影第二符号学的诞生。

事实上，精神分析学与电影之间的联系早已开始。甚至可以说，从

[40]〔美〕尼克·布朗：《电影理论史评》，徐建生译，第112页。

电影诞生之日起，这种关系便已经开始。十分巧合的是，电影的诞生是1895年，也正是在这一年，弗洛伊德与布洛依尔合作出版了《歇斯底里研究》一书，标志着精神分析学的诞生。正如尼克·布朗教授所指出的："精神分析学与电影的关系具有漫长而复杂的历史。电影于1895年在西方出现，与弗洛伊德第一批著作的出版同时，与1900年出版的《释梦》仅距五年。这种历史的巧合仅仅暗示着两者间复杂的文化联系，虽然这种类似性曾是用于解释电影魔力的最初理论范畴之一。1920年以来，人们一直在研究梦与电影的关系，但是，直到40年代以及70年代更近期的法国人的著作中，对它的研究才趋于严谨。"[41]

奥地利著名心理学家西格蒙德·弗洛伊德创立的精神分析学，堪称20世纪最重要的心理学理论，采用一种独特的精神分析方法来研究人的无意识，其主要内容包括无意识论、本能论、泛性论、梦论、人格论等。在此基础上产生的精神分析得到学美学理论，最基本的美学主张就是强调人的无意识与本能冲动在人类艺术创造和审美活动中的决定作用。一般认为，弗洛伊德的《释梦》（又译《梦的解析》）一书，奠定了精神分析学的基础。这本书在西方被认为是弗洛伊德最伟大的著作，与达尔文的《物种起源》及哥白尼的《天体运行论》并称为人类近代三大巨著。弗洛伊德学说的核心是无意识理论。他认为，人的意识是一个由深到浅、由下至上的多层次结构，也就是由意识、前意识、无意识共同形成的一个动态结构。无意识遵循的是快乐原则，只顾自己快乐，毫不顾及现实是否允许。而意识遵循的则是现实原则，只让本能按照现实所允许的方式出现。因此无意识时刻想冲破意识的防线，意识则时刻加强防范和抵制。于是，人的深层心理中便随时存在着意识与无意识的激烈斗争。为了更准确地描述这种结构，弗洛伊德后来又将它分成"本我"（id）、"自我"（ego）和"超我"（superego）这样三个部分，从而建立了三重人格理论。弗洛伊德把人的这种心理结构比喻为海洋中的一座冰山，意识只不过是露在水面上的冰山顶峰，水面下还有一个看不见的广阔无垠的无意识世界。这座冰山的最下面一层是"本我"，它是人的各种原始本能、冲动和欲望在无意识领域的总和，其核心是生的本能和死的本能。其中，生的本能包括生存本能和性

[41]〔美〕尼克·布朗：《电影理论史评》，徐建生译，第136页。

本能，死的本能则是以破坏为目的的攻击本能。第二层叫"自我"，它同"本我"相对立，因为本能冲动在人类的文明社会中是不能够肆无忌惮、为所欲为的，"自我"就犹如一个看门人，专门控制和压抑各种不符合现实标准的本能冲动。最上面一层是"超我"，它是道德的、宗教的、审美的理想形态，"超我"一方面对"自我"起监督作用，另一方面又与"自我"一起，从道德理想的高度来管制"本我"的非理性冲动。

除上述理论之外，弗洛伊德还十分强调性本能理论。他认为，本能是人的心理和行为的内在动力，每一种本能都是身体需要的心理代表。在人的各种本能中，弗洛伊德认为，性本能处于特别重要的地位，它对于人格的成长、人的心理和行为都具有重大意义。他甚至认为，如果说本能是无意识活动的动力源泉，那么性本能则是这个源泉的核心。弗洛伊德指出："性的冲动，广义的和狭义的，都是神经病和精神病的重要起因，这是前人所没有意识到的。更有甚者，我们认为这些性的冲动，对人类心灵最高文化的、艺术的和社会的成就作出了最大的贡献。"[42]

由于弗洛伊德的性本能理论与后来的法国结构主义精神分析学家拉康的"二次同化"理论关系密切，因此有必要在这里稍加介绍。弗洛伊德认为，生命伊始，人的性功能就产生和发展了。人的性欲经历了几个不同的发展阶段，在每个阶段，身体上都有一个能使"力比多"（性力）兴奋满足的中心，叫作动情区。第一阶段是口腔阶段，动情区是嘴，婴儿吸吮奶头是最初的性欲冲动，甚至婴儿将手指放在嘴里也是一样。第二阶段是肛门阶段，动情区是肛门，此时幼儿的性冲动与肛门的性觉区有关。第三阶段（3岁至6岁）是阳物崇拜阶段，动情区是生殖器，但由于儿童生殖器尚未成熟，整个冲动力较为薄弱。第四阶段是性欲潜伏阶段（6岁以后到青春期），这时期的性欲发展受到压抑，以停顿和颠倒的形式表现出来，快感的来源转移至外部世界，并且常常以对外界的好奇心获得满足和以知识的获得为目的。第五阶段是生殖欲期（青春期至成年期），这时性欲的发展进入实际的生殖阶段。在这五个阶段的划分中，弗洛伊德尤其注重对儿童性欲的研究，并且引入了"力比多"（libido）概念。弗洛伊德认为，力比多类似于饥饿，实质上就是性欲后面的一种潜力。在弗洛伊德看来，

[42]〔奥〕弗洛伊德：《精神分析引论》，高觉敷译，商务印书馆1984年版，第9页。

成年人的人格是在其早期阶段形成的，他尤其重视对第三阶段（3岁至6岁）儿童性欲的研究。弗洛伊德认为，这个阶段的儿童会经验到"俄狄浦斯情结"（Oedipus complex）和"厄勒克特拉情结"（Electra complex）。所谓"俄狄浦斯情结"，也称恋母情结，是指这个阶段的男孩更加依恋母亲，总想独享母亲之爱，进而仇视自己的父亲，这一概念的名称取自于古希腊索福克勒斯的悲剧《俄狄浦斯王》，该剧故事的核心是弑父娶母。所谓"厄勒克特拉情结"，也称恋父情结，是指这个阶段的女孩更加依恋父亲，表现出对阳物的羡慕，具有一种恋父仇母的倾向，这一概念的名称取自于索福克勒斯的另一出悲剧《厄勒克特拉》，该剧故事的主要内容是某国王为王后所害，公主厄勒克特拉促使她的弟弟俄瑞斯特斯杀死母亲，终于为父亲报了仇。

此外，对梦的解析也是弗洛伊德精神分析学的一个重要方面，并发展为一种全面的释梦理论。弗洛伊德曾经说过，梦的学说"在精神分析史中占一特殊的地位，标志着一个转折点。有了梦的学说，然后精神分析才由心理治疗法进展为人性深度的心理学"[43]。尽管对梦的解释，人类有着漫长的历史，但弗洛伊德无疑是给予梦以系统解释的第一人。精神分析学说对梦做出了独特的阐释，在它看来，无意识的冲动乃是梦的真正创造者，梦实质上是一种愿望的表达，被压抑的本能欲望改头换面地在梦中得到满足。梦的工作正是通过凝缩、移置、具象化、二度装饰等手法，对潜意识本能欲望进行加工或改装。在弗洛伊德的所有理论中，梦的解析与电影的关系最为密切，梦的工作与电影创作有惊人的相似之处，电影观众与梦境的关系也体现在观影主体与做梦主体的类似上。

综上所述，无意识论与人格论、本能论与泛性论，以及梦的解析等内容，构成了弗洛伊德精神分析学理论的基本内容。与此同时，弗洛伊德一生中还写了不少有关文学艺术问题的论文或著作，对一系列文系问题进行了精神分析学的解释，对美学和文艺学产生了很大的影响。例如，弗洛伊德采用"性欲升华说"来解释艺术创作的本质和动力，撰写了《列奥纳多·达·芬奇和他童年的一个记忆》（1910）这篇论文，将达·芬奇的艺

[43]〔奥〕弗洛伊德：《精神分析引论》，高觉敷译，第3页。

术创作和科学研究能力归结为他童年时期被压抑的性欲的转移与升华，甚至将《蒙娜·丽莎》神秘的微笑也归于达·芬奇的恋母情结。另外，弗洛伊德还对文学史上的三部杰作即索福克勒斯的《俄狄浦斯王》、莎士比亚的《哈姆雷特》、陀思妥耶夫斯基的《卡拉玛佐夫兄弟》也进行了精神分析学的解释，认为这三部作品具有同一个主题——弑父，其中都隐藏着作家最深层、最原始的心理冲动，即童年时期产生的恋母情结。在此基础上，弗洛伊德将艺术看作一种白日梦，如同梦的工作是对潜意识本能欲望乔装打扮一样，艺术创作也是将被压抑的本能欲望变成可供别人欣赏的艺术作品。正是在这里，弗洛伊德发现了艺术家与白日梦幻者和精神病患者的某些相似之处，因为他们都是一些幻想过于丰富、过于强烈的人。艺术实质上与白日梦一样，同样是人们的精神避难所，可以使被压抑的潜意识欲望在想象王国中获得一种假想的满足。关于这一点，弗洛伊德在《自传》中说得十分透彻："显然地，想象的王国实在是一个避难所。这个避难所之所以存在，是因为人们必须放弃现实生活中的某些本能的需求，而不得不痛苦地从享乐主义原则退缩到现实主义原则。这个避难所就是在这一个痛苦的过程中建立起来的。"[44]

弗洛伊德精神分析学是一个庞大的体系，还有许多内容在此不能一一尽述。从总体上讲，弗洛伊德学说的最大贡献是对无意识领域的发现和研究，对哲学、伦理学、美学、人类学、社会学、心理学、医学、语言学，以及文学艺术的广大领域都产生了深远的影响。当然，弗洛伊德精神分析学的弊病也是十分明显的，其中最根本的一点，就是他仅仅从生物学的意义上去理解人，把人的一切行为的根本动因都归结为人的性欲本能。因而这一学说自问世以来便遭到了来自各方面的批评，其中包括弗洛伊德的女儿和两个最得意的学生——一个是阿德勒，一个是荣格。他们在弗洛伊德学说的基础上分别创立了自己的理论，阿德勒建立了个体心理学体系，荣格建立了集体无意识原型说，使得精神分析学很快分化出许多派别。

法国著名思想家和精神分析学家雅克·拉康，将弗洛伊德精神分析学与结构主义结合起来，形成了自身的结构主义精神分析学理论，并使

[44] 转引自高宣扬编著：《弗洛伊德传》，作家出版社1986年版，第275页。

之成为法国当代人文思想的重要组成部分，对文艺学和电影学的研究产生了很大影响。拉康力图重新解读弗洛伊德学说，致力于将无意识语言化，从而将以本我为核心的精神分析学更加科学化与学术化，使无意识理论从弗洛伊德的精神病学领域真正进入到人文社会科学的领域。拉康的主要观点集中体现在他关于无意识的两个著名论断上：其一是"无意识是他者的话语"，这一论断曾受到萨特的赞扬，萨特认为这一论断十分深刻。其二是"无意识有语言的结构"，这一论断更是明确提出无意识是一种具有类似语言系统的话语。拉康关于人格系统的三层结构理论——理念我（idea I）、镜像我（specular I）、社会我（social I），以及"一次同化"和"二次同化"的理论，都是以这两个论断为基础。拉康理论对弗洛伊德理论的修正，主要体现在他将结构主义语言学和弗洛伊德精神分析学结合起来，并用他自己的实在界、想象界、象征界这三个层次论，取代了弗洛伊德关于本我、自我、超我的三层说。拉康理论的核心，是关于镜像阶段与主体结构的理论。

尼克·布朗指出："当代最著名的精神分析学家是雅克·拉康，至少从电影研究的观点来看如此。拉康自认为他的理论是对弗洛伊德的回归。尽管如此，拉康与弗洛伊德肯定不是一回事，而且拉康在弗洛伊德的学说上又添加了一些新的特定内容——特别是将索绪尔对语言的描述纳入了精神分析理论。当代符号学和精神分析学之所以看起来似乎殊途同归（至少在法国是如此），原因之一就在于它们都参照了索绪尔的理论并对意义问题有相似的理解。"[45]正是由于将结构主义语言学引入了精神分析，拉康认为对无意识的研究应当在现代语言学的水平上进行。于是，他把人的世界划分出三道界限：其一是在无意识之前的东西（因而不可能知道）；其二是将无意识的语言与意识的语言作出了区分；其三是在意识的语言内将能指与所指作出了区分。拉康认为，这三个层次不可沟通，需要分别处理。显然，拉康独特的创见是把无意识看作一种类似于语言的结构，从而在意识与无意识之间建立了清楚的联系，上面所引的拉康关于无意识的两个著名论断正是由此得来的。拉康所说的"无意识有语言的结构"，就是指无意识可比拟于语言的话语或文本，其组成规则与语言规则类似。拉康由此指

[45]〔美〕尼克·布朗：《电影理论史评》，徐建生译，第118页。

出症状、梦、动作倒错与笑话有同态结构。在它们中有同样的压缩与移位的结构法则在起作用：它们是无意识的法则。这些法则与语言中形成意义的法则是一样的。拉康的另一句名言"无意识是他者的话语"似乎更难理解，因为"他者"（autre）一词在法国哲学与精神分析学中经常出现，但用法并不统一。大体而言，不能把"他者"理解作具体的个人。按照拉康的说法，"他者"既指母位（非实在之母）又指父位（非实在之父），即欲念与法则统一之位。显然，拉康的无意识理论已经与弗洛伊德的学说有了很大的区别，拉康基本上扬弃了弗洛伊德学说中过分的生物学阐释，转而从列维-斯特劳斯有关心理、文化、语言三维关系的理论中汲取营养，从语言学的角度探讨无意识问题。

对于电影学研究来说，拉康理论中最具影响的是"镜像阶段论"和"主体结构论"。"作为对主体的一种解释，拉康的理论提出了主体与语言的关系问题——无论是主体形成之前还是之后。的确，在拉康的理论中，主体在获得语言能力之前，它与世界的关系有一个专有名字——'想象界'；主体获得语言能力之后，它与世界的关系也有一个专门的术语'象征界'。拉康对想象界的解释见于他的一篇最著名的论文《形成'我'之功能的镜像阶段》（1949）。这篇论文在电影研究领域具有政治学和符号学两方面的重要意义。"[46]在这篇论文中，拉康首先提出了著名的"镜像阶段论"。他认为，刚生下来的婴儿不能区分物我，更没有主客体之分，只是一个"非主体"的存在物。从6个月到18个月——"镜像阶段"，婴儿才到达生存史上的第一个重要转折点。这一时期婴儿首次在镜中看见了自己的形象，认出了自己，并且发现自己的肢体是一个整体。婴儿在镜前的这种自我识别，标志着"我"的初次出现，拉康将这个过程称为"一次同化"。在这个阶段，婴儿的想象世界打开了，这个想象的世界也就是拉康所说的"想象界"。但是，主体的真正形成还有待于"二次同化"，也就是从"想象界"发展到"象征界"。这个时期也被称作"俄狄浦斯情结阶段"，实际上就是指幼儿通过意识到自己、他人和世界的关系，接受了社会文化结构与语言象征结构，从而使自己本身被"人化"或者"主体化"。按照拉康的理论，只有在象征与语言的世界出现之后，主体演化才进入到第二

[46]〔美〕尼克·布朗：《电影理论史评》，徐建生译，第119页。

个转折点，或者换句话说，幼儿只有进入"象征界"才成为主体，才由自然人变成社会人。"象征界"的作用就是将人的本能纳入社会的规范，随着主体走进语言以及语言对主体的改造，人的社会性与文化性实现了。拉康关于"镜像阶段"的理论，直接影响到电影美学观念的变化，使传统经典电影理论"银幕／画框"与"银幕／窗户"的隐喻，发展到当代电影理论"银幕／梦"与"银幕／镜"的观点（关于这方面的情况，请参见本书第五章第一节与第二节）。

拉康从"镜像阶段论"又引申出"主体结构论"。他认为，主体是由"实在界""想象界""象征界"三个层次组成的，这三个层次重叠并存于主体之内。所谓"实在界"，并不是指客观现实界，而是指主观现实界，它是欲望和本能聚集的地方。所谓"想象界"，则是"一次同化"的结果，此时婴儿面对的是一个充满欲望、想象与幻想的世界，也是一个形象的世界，婴儿的"我"首次出现了。所谓"象征界"，则是"二次同化"的结果，经过"俄狄浦斯情结阶段"，幼儿既按照男女性别来确立自己的身份和构建人格，同时又在这样一个象征与语言的符号世界中，参照孩子与父母的关系模型，建立起主体与社会的关系。或者换句话讲，只有当幼儿顺利进入社会文化象征秩序之后，主体才真正得以确立，而这一重要过程是伴随着语言的出现才完成的。联想到弗洛伊德关于"本我""自我"和"超我"的三重人格理论，显然这两个模型之间存在着某些相似之处。但是，二者之间又存在着明显的区别。拉康理论对弗洛伊德学说的修正，主要表现在他把结构主义语言学概念引入了精神分析学。与此同时，拉康理论与结构主义符号学也有很大的区别，因为"结构主义符号学感兴趣的是对系统的描述，而精神分析符号学感兴趣的则是主体与系统的关系。从某种意义上说，两者（符号学和精神分析学）之间的兼容性是由于拉康对弗洛伊德理论的符号学化才成为可能的"[47]。

（二）电影第二符号学

电影第二符号学其实就是电影的精神分析符号学，它首先是一种关

[47]〔美〕尼克·布朗：《电影理论史评》，徐建生译，第122页。

于观影主体的理论。麦茨认为，只有在语言学模式与精神分析模式相结合的研究中，才能真正弄清楚电影的实体性即本体的问题。因此，在其代表性著作《想象的能指》的第一部分，麦茨通过对电影机构的分析，对电影作品产生意义的过程和机制进行了阐述。在该书的第二部分，麦茨更是通过对故事与话语的研究，进一步探讨了电影观赏机制中的二次认同理论。"以两个阶段（即第一符号学和第二符号学）来说明当代电影理论的发展仅有一定道理。作为麦茨的著作《想象的能指》中的一个描述，这一区分确实表明了符号学从一种结构符号学发展为一种主体符号学的过程。第二阶段仍然研究'特性'，但是这时研究的不是符码，而是能指，即影像的具体特征。具体地说，第二符号学是围绕电影观者与电影影像之间的心理关系而建立起来的。"[48]

麦茨首先承认他是运用弗洛伊德和拉康的理论来研究电影问题的，在《想象的能指》中他谈道："弗洛伊德第一次独立而且是辉煌地为文学和艺术实验一种精神分析的研究，一项新的事业不能期望在第一次尝试就充分明确。"[49]麦茨发现电影与梦有许多相似性，对此进行了深入的探讨。确实，当观众坐在黑暗的电影院里观赏电影时，观影主体与做梦主体、银幕上的画面与梦境中的画面、观影的情境与做梦的情境都十分类似，事实上，电影创作过程与做梦的过程也十分类似（可参见本书第五章第二节）。与此同时，麦茨也承认观赏电影与做梦存在着区别：电影观众知道自己在看电影，做梦的人却不知道自己在做梦；观赏电影时观众处于一种知觉状态，需要现实的刺激物，做梦却是一种幻觉状态，做梦者不需要现实的刺激物。然而，麦茨认为，尽管观影状态与做梦状态存在着区别，但毕竟也存在着许多类似之处，因而两者存在着一种"亲属关系"——睡眠程度的问题。虽然看电影的人是醒着的，做梦的人是睡着的，但坐在黑暗的电影放映厅里的观众，可以说是处于昏昏欲睡的清醒状态，也可以说是处于似乎清醒的睡梦状态，正是在这种意义上，我们将电影称作"白日梦"。

麦茨进一步对电影的运作与电影机构进行了分析，他在《想象的能指》一书中指出："我们的目的是用想象的能指这个词来指一些仍然还很

[48]〔美〕尼克·布朗：《电影理论史评》，徐建生译，第164页。
[49]〔法〕克里斯蒂安·麦茨：《想象的能指》（英文本），美国印第安纳大学出版社1982年版，第25页。

少为人所知的研究途径。按照这种新的研究途径,'电影的运作'(某类特定能指的社会实践)深深植根于由弗洛伊德学说充分阐明的广阔的人类学图景之中:电影情境与镜像阶段,与欲望的无限运动,与窥视癖究竟有何关系。在'想象的能指'中进行的各种研究被置于这样一个领域内,它并不就是电影的领域、观众的领域,也不就是代码的领域(以及其他的领域)。我探索了这些领域间的区分,于是发现,'想象的能指'在某种'共同的躯干'中同时包含了各种领域,因此它等于是在其可能性的条件下被观察的电影机器本身。"[50]麦茨认为,电影观众之所以自觉自愿地花钱走进电影院,其原因就在于电影机构的存在。作为整体的电影机构(cinematic institution)由三部分电影机器共同组成:外部机器(电影作为工业)、内部机器(观众心理学)和第三机器(电影批评、电影观念)。电影机构的目的就是建立一种"使观众自动光顾影院的机制",因为只有观众自愿花钱买票看电影,才能"使拍另一部影片成为可能,并因而保证了电影机构的预先自动生产"。因此,从这个意义上讲,第一机器(外部机器)的所有机制,都集中在保证它所生产出来的电影作品为第二机器(内部机器)所接纳,尽量为观众提供"好的对象",而不是"坏的对象"。在这方面,电影机构的第三机器也发挥着相当重要的作用。为了证明这一点,麦茨以法国"新浪潮"的代表人物作为例子。他指出,法国"新浪潮"的这些代表人物早年作为批评者为《电影手册》撰稿时,曾经严厉谴责了当时流行的所谓法国"优质影片",认为这批影片刻板僵化,充满陈词滥调,继而提出用"作者论"这种新的创作方法和批评方法,来与之对抗。麦茨认为,正是对"坏的对象"的谴责,才使得"新浪潮"影片出现后,被作为"好的对象"受到热烈欢迎。麦茨强调"电影是从欲望而不是从不愿意中产生出来的,是从电影使之愉快而不是不愉快的希望中产生出来的"。电影机构的目标,就是要建立和维持同电影的"好的对象"的关系。事实上,麦茨在这里仍然是把电影当作梦境,仍然坚持弗洛伊德关于"梦是本能欲望的满足"这一原则,以梦的"快乐原则"来衡量电影。

此外,麦茨还对故事与话语进行了研究。麦茨认为,无叙事者的故事

[50] 〔法〕克里斯蒂安·麦茨:《想象的能指》,转引自李幼蒸:《当代西方电影美学思想》,第 166 页。

与梦境很相似，因为做梦者也从不认为自己是叙事者。麦茨以这一立论为基础，对传统电影与观众的关系进行了研究。麦茨发现，传统电影对于观众的吸引力，既不是由于观众的"一次认同"，也不是由于观众的"二次认同"，而仅仅是由于观众与"看"的行为本身认同，正所谓"看本身就是快感的源泉"（劳拉·穆尔维语）。麦茨认为，如同拉康所讲的"想象界"中的情况一样，电影观众的心理与幼儿心理的发展十分相似，电影正是利用电影机器与无意识结构的类似性来发挥强烈的感染观众的作用的。麦茨还提出，"看"有两种方式："相互看"与"单向看"。前者是一种不纯粹的窥视，后者则是一种完全的窥视。电影观众正是与窥视癖者一样，以直接窥睹无法获得的对象为满足，犹如做梦者的无意识欲望在梦中得到满足一样，电影观众的这种"单向看"的方式也是以一种视觉恋物主义为基础的。在电影观赏中，观众成为一个隐蔽的窥视者，眼睁睁地看着银幕上的影片像讲故事一样滔滔不绝，而真正的叙事者却被隐藏起来。

正如尼克·布朗所说的那样："《想象的能指》一书是麦茨关于影片——观看关系问题的主要论著，它是源自'镜像阶段'概念的拉康式的描述。影片犹如一面缺少观者映像的镜子——从不见观者的身影。但是，观众面对影片形成的心理活动却类似拉康对镜像阶段中的主体的描述——严格地讲，观众与能指的关系是一种呈现为'电影窥淫癖'的性欲力的激情关系。这就是一个观者观看他人的表演，而他人仿佛并不知道自己正面对摄影机表演。观者与演员之间这种联系激发出观众的性欲力，这一点为电影能指所特有。在'电影裸露癖'中，表演者袒露自己供人观看，却佯装不知被人窥视。"[51]

法国著名电影学者让-路易·博德里的论文《基本电影机器的意识形态效果》，也被普遍看作是电影第二符号学的重要论文。在这篇论文里，博德里同样求助于精神分析学和拉康理论，将观众在电影院中的体验同拉康的"镜像阶段"进行了类比，认为两者十分相似。博德里指出："放映机、黑暗的大厅、银幕等元素以一种惊人的方式再生产着柏拉图洞穴——对唯心主义的所有先验性和地志学模型而言的典型场地——的场面调度。对这些不同元素的安排重构着对拉康发现的'镜子阶段'的释放所必需的情境。

[51]〔美〕尼克·布朗：《电影理论史评》，徐建生译，第138页。

'镜子阶段'发生于出生后6—18个月的婴儿期。它以一个不完整身体的镜像为媒介产生作为一种想象功能的'我'的结构或雏形。'镜式影像将其外观赋予镜中那个不可触及的映像'（拉康语）。然而，对这种可能成立的自我的想象构造来说，一定会有拉康所强调的两个互补条件：移动能力并未完全获得与视觉组织力的早熟。如果有人认为这两个条件——不能移动与视觉功能的优势——在电影放映时会再次出现，也许他就会假设：这不只是一个简单的类似。"[52]博德里由此认为，在黑暗的电影放映厅里观众注视着明亮的银幕，犹如婴儿注视着镜子，两者都"不能移动"，又都具有"视觉功能的优势"。在这样的情境中，电影观众首先与银幕上的人物影像认同，而后又与作为"主体的眼睛"的摄影机认同，于是，观众便可以通过这种双重认同机制，如做梦一般使无意识欲望在想象中得到满足。而电影犹如梦的运作一样，通过移置作用与装饰作用，使许多深层的本能欲望以合理合法的方式在银幕上展现出来，使观众的窥视癖和观淫癖在相当大的程度上得到满足，观众被压抑的欲望因而得到宣泄。

博德里进一步认为，电影机器具有天生的意识形态性，他借用拉康理论来说明这种意识形态效果，包括将观影者构造成一个先验的主体或想象中的统一体。虽然有人主张电影技术属于自然科学，但是博德里更倾向于意识形态的阐释。博德里认为，在电影中，摄影机和剪辑方法、透视法和连续性结合起来，造成了一个非常特殊的观影主体，博德里称之为"先验的主体"。"影像、声音和色彩把客观现实幻觉化了。但这只是对由于限制了自己的约束力而使主体的可能性或力量得以扩大的那种客观现实的幻觉化。"[53]博德里由此断言，电影事实上是一种运动的幻觉，而人们却把这种幻觉误认为实际的运动；电影所创造的真实印象，其实并不是真实世界的印象，电影模拟的现实实际上是自我的现实。因此，博德里针锋相对地和以巴赞、克拉考尔为代表的纪实美学唱起了反调，并大胆地断言，电影的发明并不像巴赞所说的是为了完整地再现现实，而是为了寻找一种可以产生梦一般幻觉效果的能指，这才是电影发明的真正动力。博德里认为，同镜像阶段一样，电影银幕充满了欲望、想象、幻想和视觉形象，正如拉

[52]〔法〕让-路易·博德里：《基本电影机器的意识形态效果》，转引自李恒基、杨远婴主编：《外国电影理论文选》，第494页。

[53]同上书，第491页。

康所言，镜像是主体与包括他人在内的客体进行"自恋性"同化的原型，正是这一原型为电影观众深层心理分析提供了模型。

加拿大电影学者比尔·尼柯尔斯在为博德里这篇文章所写的按语中指出："转向拉康和精神分析探讨也使我们转向意识形态，但这里所说的意识形态从某种程度上讲离开了政治的、经济的或社会舞台上的特定场合。这是一种主体的和主体性的意识形态。毫无疑问，它支持着阶级的、性别的、种族的和民族的特定意识形态，然而它也会独自导向那种离开特定历史条件的唯心主义主体观或自我观。"[54] 显而易见，博德里正是介于精神分析学与意识形态批评之间，他的《基本电影机器的意识形态效果》是电影第二符号学的重要论文，甚至有学者认为博德里的这篇文章"标志着电影的精神分析符号学（即第二符号学）的建立"[55]；与此同时，又不可否认这篇文章也是较早运用意识形态批评方法对电影进行分析的重要论文之一。当然，博德里在这篇文章中主要探讨了摄影机与主体的关系，在他看来，电影制作与放映中的意识形态机制似乎都集中到这个问题上，关键就在于观影主体能否在一种镜式反映的特殊模式中构成并领悟自己，从而实现双重认同。博德里最后指出："由此而言，可以把电影看成是一种从事替代的精神机器。它与占统治地位的意识形态所规定的模型相辅相成。……电影的生产方式，它在多重决定中'运作'的过程都与这一'无意识'相关，其中尤其要指出的是对工具手段的依赖。因此，对基本机器的反思应该能够并入关于电影意识形态的一般理论。"[56]

第四节　意识形态批评与其他理论

电影中的意识形态批评虽然是以电影符号学、电影精神分析学为自己的理论基础，但它们却几乎是同时出现的，前后相距很短的时间。

电影的意识形态批评，与电影的女性主义批评、法兰克福学派对大

[54] 转引自李恒基、扬远婴主编：《外国电影理论文选》，第483页。
[55] 同上书，第460页。
[56] 〔法〕让-路易·博德里：《基本电影机器的意识形态效果》，转引自李恒基、杨远婴主编：《外国电影理论文选》，第497页。

众文化的批评、电影的后现代与后殖民主义批评，乃至电影的解构主义批评等既有联系，又有区别。还有一点需要特别指出的是，过去的电影理论（包括所有的经典电影理论和此前的现代电影理论），几乎都是只谈电影不谈电视。而从意识形态批评开始，女性主义批评、法兰克福学派、后现代与后殖民主义批评等，都已经将电视纳入批评视野，甚至将研究与批评的重心，逐渐从电影转向电视。这种现象充分表明，电视作为当代最重要的大众传播媒介之一，正在人类社会生活的方方面面发挥着重要作用。电影、电视共同组成的影视文化，给20世纪的人类生活带来了深刻的影响。进入21世纪以来，电影与电视融合的趋势日益明显，特别是在数字技术条件下，电影、电视、电脑、电话"四电合一"的趋势正在形成。

（一）意识形态批评与电影

如上所述，作为当代西方重要的电影理论流派之一，意识形态批评是在电影符号学、电影精神分析学，乃至电影叙事学等共同奠定的理论基础上发展起来的。但是，电影中意识形态批评的出现，更重要的理论根源则是阿尔都塞的意识形态理论。

法国著名的"新马克思主义"理论家路易·阿尔都塞主要是一位哲学家，理论研究范围相当广泛，虽然他从不涉及电影理论，但他的意识形态理论却对影视研究产生了深刻的影响。阿尔都塞将结构主义符号学与精神分析学结合起来，用于研究马克思主义关于经济基础和上层建筑的理论，相继发表了《保卫马克思》（1965）、《阅读〈资本论〉》（1965）等一批论著，在西方学术界产生了重要影响，尤其是他的代表性论文《意识形态与意识形态国家机器》（1970）更是引起了强烈反响，奠定了他作为结构主义精神分析的马克思主义理论家的地位。后来的电影意识形态批评学者，纷纷从这篇论文中来寻找理论依据。

在《意识形态与意识形态国家机器》这篇论文中，阿尔都塞借用了拉康的"误识理论"，及其对"想象界"与"象征界"的区分，详尽地阐述了他自己的意识形态理论。阿尔都塞首先解释了什么是"意识形态国家机器"，他认为，在马克思主义理论中，国家机器包括政府、军队、警察、法庭、监狱，等等，他将其合称为"强制性国家机器"。与此同时，阿尔

都塞又将一些专门化的机构和团体称为"意识形态国家机器",包括宗教(各种教会系统)、教育(各种公立或私立学校)、家庭、工会、党派社团,以及"传播媒介意识形态国家机器(出版、广播、电视,等等)和文化的意识形态国家机器(文学、艺术、体育比赛,等等)"。[57] 他认为,二者之间的主要区别在于:"强制性国家机器"只有一个,主要运用暴力手段发挥其功能作用;"意识形态国家机器"则有许多种,主要以意识形态方式发挥其功能作用。

在此基础上,阿尔都塞进一步提出了关于意识形态的三个命题:(1)"意识形态没有历史"[58]。(2)"意识形态是一种'表象'。在这种表象中,个体与其实际生存状况的关系是一种想象关系。"[59] (3)"意识形态把个体询唤为主体"[60]。如果把阿尔都塞关于意识形态的这三个命题同拉康关于"实在界""想象界""象征界"的三个层次联系起来,显然可以发现它们存在着某种内在的对应关系。这就是说,第一个命题可联系"实在界",第二个命题可联系"想象界",第三个命题可联系"象征界"。犹如拉康的三层次可以构成统一的主体结构,阿尔都塞的这三个命题同样可以形成一个以意识形态为核心的经济基础和国家机器的特殊结合体。

在"意识形态是一种'表象'"这一命题中,阿尔都塞强调了意识形态的想象性特点,他认为意识形态并不能够反映人的真实生存状态,而是只能构成一种"影射着现实的幻象"。用阿尔都塞的话来讲,原因就在于从现实到意识形态发生了一种"想象性畸变",从而建立了这种想象关系。或者换句话讲,这种个体与其实际生存状况的想象关系是建立在"误识"基础上的。我们可以把这种观念看作是阿尔都塞对拉康镜像理论的一种发展。前面我们讲过,拉康的"镜像阶段论"认为婴儿在半岁到一岁半期间,由于在镜中看到了他自己及母亲的完整形象,便误认为自己的身体是完满而协调的。其实,此时的婴儿尚未发育成熟,对自己身体的完整映像只是一种错觉,他错认了自身的特性,因为他尚不能把自己的表象与母亲的表

[57]〔法〕阿尔都塞:《意识形态与意识形态国家机器》,载李恒基、杨远婴主编:《外国电影理论文选》,第630页。
[58] 同上文,第643页。
[59] 同上文,第645页。
[60] 同上文,第653页。

象区分开来,拉康把这种错觉以及其中包含的现实失真的图景称为"想象界",把这种自我与自我表象的关系称为镜像阶段的"自恋"。阿尔都塞正是借用了拉康的这种"误识"模式,来阐述意识形态在想象关系中失真再现的观点。

在"意识形态把个体询唤为主体"这一命题中,阿尔都塞提出了"询唤"(interpellation)这个概念。在阿尔都塞看来,意识形态国家机器的基本职能就是让个体进入社会机构并为其提供位置。在这个问题上,阿尔都塞也参照了拉康关于"象征界"的理论,幼儿只有进入"象征界"才能成为主体,幼儿主体的确立与他进入语言的符号体系有关,语言符号体系先于幼儿而存在,幼儿只有接受语言符号体系之后,才能使自己被"主体化"。阿尔都塞认为,公民个体与社会机构之间的意识形态关系也与此相似,社会制度先于个体而存在,个体只能通过规定的角色进入社会制度,意识形态正是通过对个体与社会之间的想象关系来界定实际存在状况,从而实现"意识形态把个体询唤为主体"。实际上,这种"询唤"过程,就是个体被改造为主体的过程。阿尔都塞举了一个例子来说明这种"询唤"过程:一个人正在街上行走,另一个人从背后跟他打招呼:"嘿!叫你呢!"阿尔都塞谈道:"假定我所设想的理论场景是在街上,那么被召唤的个体就会转过身来。就这样仅仅做个一百八十度的转身,他就变成了一个主体。为什么呢?就是因为他已经承认那个召唤'的确'是冲着他的,并且认为'被召唤者确实是他'(而不是别人)。"[61] 阿尔都塞认为,这种情况与意识形态把个体召唤或询唤为主体是一回事,意识形态正是以这种方式"在个体中'招募'主体(它招募所有个体)或把个体'转变为'主体(它转变所有个体)"[62]。显而易见,阿尔都塞在这里所讲的"意识形态把个体询唤为主体",从本质上讲就是要让个体臣服于主流意识形态,使主体不再对社会秩序构成威胁,绝对服从权威,自愿接受驱使,成为国家机器的驯服臣民。这也就是阿尔都塞所讲的个体与其实际生存状况之间的想象关系。尼克·布朗指出:"阿尔都塞说,意识形态把个体询唤为主体。换言之,意识形态将具体的、现实的和经验的个人变成服从一个具体表述性机构的

[61]〔法〕阿尔都塞:《意识形态与意识形态国家机器》,载李恒基、杨远婴主编:《外国电影理论文选》,第 656 页。

[62] 同上。

主体的个人。'询唤'是社会机器为具体个人提供一个位置的过程。阿尔都塞认为，只有与主体联系起来才可以理解意识形态，而且他对主体的理解尤其符合拉康的精神分析学中的主体。阿尔都塞采用了拉康提出的主体是语言的产物的概念。"[63]

此外，阿尔都塞在《阅读〈资本论〉》中，还提出了如何阅读文本的观点，即"依据症候阅读"。他认为，在阅读时不能仅仅停留在对表面论述作简单的、直接的阅读，而应当透过文字的表层结构去发掘深层结构，不仅要看到白纸黑字的原文，而且应当注意把握隐藏其中的深刻含义。如同医生看病要依据症状一样，读书也要"依据症候"，将埋藏在正文之中的无意识症候发掘出来。实际上，阿尔都塞的这个方法是从弗洛伊德精神分析学那里借鉴来的，弗洛伊德正是在患者看似平常的一些事情中，发现其复杂隐秘的心理情结。

意识形态理论对电影研究产生了重大影响，尤其是对电影作为纯艺术的观点提出了针锋相对的挑战，因为电影本身就被看作一种意识形态。电影首先是一种工业，与其他工业一样，电影生产也是商品生产，要体现资本的简单再生产和扩大再生产，它的价值消费过程也是实现资本增值的过程。其次，电影的形象直观性和大众性使其能够在广泛程度上左右观众的意识。从表面上看电影似乎是对现实社会的机械复制，但实际上它是在按照国家意识形态的规则虚构现实。当观众希望通过电影来认识生活与社会时，他们实际上已经承认和接受了电影创造的生活与社会。显然，电影同其他意识形态方式一样，把个体的人变为主体臣民，也就是把个体同化，以进行社会形态再生产。电影的一切艺术功能或技术手段都只是某种意识形态的策略代码，电影的不同叙事方式也是由不同历史阶段的意识形态决定的。当然，这种关系并不是公开的或直接的，而是常常暗含在社会无意识或政治无意识之中，因此，对电影的分析往往成为对社会历史的分析的一部分。

阿尔都塞的意识形态理论为电影的意识形态批评提供了理论基础。1969年10月，法国最重要的电影刊物《电影手册》发表了该刊编委科莫里和纳尔波尼联合撰写的长篇评论《电影·意识形态·批评》，强调电影

[63]〔美〕尼克·布朗：《电影理论史评》，徐建生译，第141页。

批评应当综合考虑政治因素、经济因素和意识形态因素，从而认清电影固有的政治性和意识形态性。在这篇评论中，他们首先指出："在法国，大部分影片和大部分书籍杂志一样，都是在资本主义的经济制度占统治地位的意识形态范围内生产和发行的。的确，严格地说来，全部都是，无论它们采取什么手段来设法摆脱它都是不可能的。"[64]他们指出，影片作为一种特殊的产品，受到市场规律的支配，是在一种既定的经济关系的体制下制作出来的。因而，电影创作者仅靠自己的努力是无法改变那种支配他的影片生产和发行的经济关系的。科莫里还重点批评了以巴赞为代表的电影再现现实的理论，认为这种理论是一种谎言，甚至将其称为一种反动的理论。科莫里指出："如果说电影'复制'现实，而'现实'只不过是占优势的意识形态的一种表现。从这点来看，经典的电影理论认为摄影机是一种不偏不倚的工具，它能够通过'具体的现实'来捕捉世界，或者说是受孕于那个世界。这种理论显然是反动的。事实上，摄影机所摄入的世界是主导意识形态一个模糊的、无形的、没有理论化的、未经深思熟虑的世界。"[65]科莫里对巴赞的写实理论持批评态度，认为整个电影机制完全是一种意识形态机器。"因此，当我们着手制作一部影片时，从第一个镜头开始，我们就被这样一种状况所困扰，即必须不按那些事物的真实面目，而是按通过意识形态折射出来的面目来复制。这包括生产过程中的每一层面：主题、风格、形式、意义，以及叙事传统。这全都突出总的意识形态的交流方式。影片是意识形态在自我表述、自我交流、自我认识。一旦我们明白了正是这种体系的本性使电影成为意识形态的一种工具，我们就会看到电影创作者的首要任务就是揭示电影的所谓'对现实的描写'。"[66]显而易见，《电影手册》编辑部的成员们已经不满足于电影研究的理论探讨，而是要将其转化为一种批评实践。他们认为西方电影界"那种毫无意义、轻描淡写的传统评论到处可见，且陈腐不堪"[67]，意识形态理论作为一种电影批评理论，其对象主要是好莱坞经典影片，即主流影片。1970年《电影

[64]〔法〕科莫里、纳尔波尼：《电影·意识形态·批评》，载张红军编：《电影与新方法》，第349页。
[65] 同上文，第351页。
[66] 同上文，第352页。
[67] 同上文，第359页。

手册》刊登的《约翰·福特的〈少年林肯〉》一文，成为用意识形态批评方法分析电影的经典性文献。

正如尼克·布朗所说："在电影领域内，意识形态批评（ideological critique）的形成与1968年以后《电影手册》的工作密不可分。在这一转移中，《电影手册》那篇关于约翰·福特的影片《少年林肯》的论文是一篇核心文章。"[68]确实如此，这篇文章发表后，在欧美各国电影界产生了很大的影响，尤其对影评界的影响巨大且深远。可以说从这篇文章之后，各国影评文章中关于意识形态、深层心理、结构符号学、政治经济因素等方面的分析逐渐增多，呈现出一种新的发展趋势。署名《电影手册》编辑部的《约翰·福特的〈少年林肯〉》这篇文章长达三万余字，共分为二十五个小节，每节均有标题。这篇影评文章的核心是对影片文本进行批评性读解，首先区分文本说明了什么和未明说什么，并根据阿尔都塞的意识形态批评理论，努力透过影片的表层结构去发掘深层结构，找出隐藏其中的深刻含义。因此，这篇文章首先研究和分析影片"与其社会背景的关系是什么？影片与总的意识形态系统如何发生联系？这篇文章提出了一条通过影片与美国意识形态的关系去看经典美国电影的新途径。《电影手册》把这篇批评性文章说成是一种'读解'，一种在复杂的方法论框架中进行的极为特别的读解"[69]。

这篇文章首先分析了《少年林肯》这部影片是1939年拍摄的，而这个时期的美国正处于国际国内的各种危机之中，好莱坞在票房收入方面也遇到了极为严重的困难。文章阐述了这部影片正是在30年代末期美国这种社会政治、经济、文化状况下产生的，了解这个历史背景，才能理解这部影片。文章接着指出，在这种现实状况下，美国共和党与民主党的斗争加剧，面临着1940年即将来临的总统大选，20世纪福克斯公司与导演约翰·福特联手推出了《少年林肯》这部影片，其实质就在于试图用林肯这一历史人物来为共和党助威。共和党代表了大企业主的利益，因此也受到好莱坞电影业巨头们的拥戴。文章指出，正是出于这样的动机和目的，这部影片在制作中巧妙地运用了意识形态策略，把林肯从一个历史人物美化

[68]〔美〕尼克·布朗：《电影理论史评》，徐建生译，第123页。
[69]同上文，第131页。

成一个神话人物,"从而使他成为在所有场合下都能起作用的一个万能的角色。在福特的故事中,林肯一直是作为一种神话,一个值得人仿效的人物,一个美国的象征出现,他到处介入是理所当然的……我们将会看到,在用了许多歪曲和自相矛盾的代价后,他只能被刻画成一个福特式的人物(通过建立在虚构程序上的他和建立在他的历史真实上的虚构)"[70]。

为了深入地揭露这种"历史真实上的虚构",这篇文章进一步将《少年林肯》这部影片分割成若干场景,并对每个场景提出这样一个问题:其中的情节与未明说的东西(政治性场景和性场景)有什么联系?通过运用阿尔都塞的"依据症候阅读"方法,这篇文章发现,一方面这部影片尽量淡化林肯的政治色彩,尽量渲染他的道德完美,甚至连林肯一生中最辉煌的政治业绩即反对南方各州奴隶制的斗争,也被轻描淡写地一笔带过。这种巨大的疏忽实际上是一种精心策划的意识形态策略,其真正目的是强调林肯不仅是共和党人的总统,不仅是南北战争的英雄,而是由于他有着高尚的道德,因而具有万能的力量。文章指出:"这种由政治上的隐蔽(指在美国的社会关系方面,在林肯的经历方面)所组成的计划,在理想主义道德观的面具下,通过显示'精神性',具有用金色的神话给资本的起源进行镀金的作用,美国资本主义相信在这种'精神性'中找到了它的起源和看到它万世长存的正当理由。林肯未来的种子早就在他的青年时代播下——美国的未来(它的永存的价值)已经写进了林肯的美德中去了,包括共和党和资本主义。"[71]

另一方面,文章指出,影片为了塑造林肯道德完美的形象,又刻意描写了林肯在道德上的严格自律与禁欲主义。林肯"这个人物的感召作用产生于他对爱情享乐的摒弃,因为他拒绝了性的引诱而增强了他的感召力;林肯如此完美地结合在故事中,对性的侵犯和策划是如此警觉,而这种侵犯和策划之所以产生只是由于他拒绝对女人不断的进攻表示让步,女人的进攻正是被来自他阉割(禁止)声望的魅力所激起的"[72]。影片正是通过以上两方面创造了林肯神话。最后,这篇文章总结道,通过对影片整体

[70]〔法〕《电影手册》编辑部:《约翰·福特的〈少年林肯〉》,载李恒基、杨远婴主编:《外国电影理论文选》,第 677 页。

[71] 同上文,第 682 页。

[72] 同上文,第 713 页。

的重新读解,"让我们看到制作这样一部影片所花的代价,所费的心机和所绕的迂回曲折的圈子,这一切只是为了把某种意识形态的设想贯穿到影片中去"[73]。

为了便于研究电影叙事的意识形态效果,分析影片的叙事结构和表述结构,法国著名电影学者让·乌达尔和原籍以色列的美国电影学者丹尼尔·达扬先后提出了著名的"缝合系统"理论。他们认为,传统电影尤其是好莱坞影片,常常有意掩饰其意识形态作用,这些躲藏在电影形象画面背后的主观因素,相当于拉康镜像阶段的"不在者"或"不在的系统",而这也正是影片意义的真正来源。这个"不在的系统"往往借助一些手段来蒙蔽观众的注意力,并在暗中进行操纵,将某种意识形态隐蔽地强加给观众。这种意识形态的隐身术被称为"缝合系统"。乌达尔和达扬从西方古典绘画中得到启发。西方古典绘画基本上是再现性的,但它并不是同画面上所再现的客观对象一样自然地存在。事实上,它已经事先规定好了观者对画面的读解方式,只不过,它的读解代码并不是观者可以直接察觉到的,而是始终隐藏在幕后。此外,他们还从西方古典绘画的视点问题中得到启示,这种视点实际上提供了观者对它的读解规则,观者的接受自由已经被限制,因此观者的想象只能与绘画包含的主观性相符合,其实,这个圈套正是以拉康所说的以主体的想象性机能为根据的。乌达尔和达扬认为,对古典绘画的分析可以为电影研究提供借鉴。对于电影观众来说,银幕画面相当于古典再现性绘画,电影观众的位置也相当于绘画的观者,所以,电影观众同样会落入这种形象性圈套。达扬明确指出:"如果说电影是由一系列镜头组成的,它们是按一定的方式被制作、选择和组接的,那么这些操作将为设计和实现某种意识形态的立场服务。"[74]他认为,作为一个独立思考的观众,应当不断地追问"是谁在看","谁编排的这些形象","为了什么目的他们要这么做",等等。

乌达尔和达扬认为,电影中的"缝合系统"集中体现为电影镜头的组接术。经典好莱坞电影常常使用一种所谓"正反拍镜头"的叙事性和修辞

[73]〔法〕《电影手册》编辑部:《约翰·福特的〈少年林肯〉》,载李恒基、杨远婴主编:《外国电影理论文选》,第711页。

[74]〔美〕丹尼尔·达扬:《经典电影的引导符码》,载比尔·尼柯尔斯主编:《电影与方法》(英文本)第1卷,美国加州大学出版社1976年版,第447页。

性组接形态。其实,从某种意义上讲,"正反拍镜头"就是一种视点镜头。例如,如果影片中有 A、B 两个人物,镜头 1 是角色 A 朝画面右侧看,镜头 2 是角色 B 朝画面左侧看,镜头 3 是 A 的面部特写。那么,依据电影的叙事规则我们不难理解,镜头 2 即角色 B 的镜头,代表着人物 A 的视线或一瞥。而镜头 3 即角色 A 的镜头,代表着人物 B 的视线或一瞥;画面通过这三个单人镜头暗示出他们在彼此相望。乌达尔和达扬由此认为,在传统电影中,一个镜头往往引出或意指下一个镜头,镜头 1 为镜头 2 的能指,镜头 2 则为镜头 1 的所指,依此类推。也就是说,一个镜头的意义有待于下一个镜头出现后才能完全显示出来。在镜头 1 中,人物 A 的目光注视着什么,这个位置迅速被镜头 2 中的人物形象所取代。于是,当一个镜头转换为另一个镜头时,观众的视线被粗暴地隔断了,观众被剥夺了观看权,这就使观众在读解过程中出现了欠缺。然而,此时另一个人物形象(B)的出现弥补了前面的欠缺,也就是用另一个能指补上了这一欠缺。这种强制性意指作用本来是十分专断和粗暴的,但是,"缝合系统"却十分巧妙地通过先后出现的两个角色来填补观众被打断的想象关系,使观众对自己拥有判断能力的自由程度深信不疑,从而永远同化在电影故事的形象世界之中。这就是"缝合系统"神奇的引导代码作用,因为在电影中,几乎没有一个镜头能够只靠它本身就构成一个完整的陈述句,一个镜头的意义取决于下一个镜头。实际上,"缝合关系"就是通过这种方式"缝合"了观众与电影世界在心理上或想象关系上的"缝隙"。此外,"这种电影修辞格,即正反拍镜头,对于经典好莱坞电影的句法来说非常重要,它就是阿尔都塞所说的呼唤过程的电影对应物。因为一个故事中的角色显然不能叙述故事,所以正反拍镜头系统掩盖了下述问题:'谁在从头到尾地叙事?'这种神秘化是更广泛的修辞学的一部分,它在那个缺席者之外又引出一个叙述者,但却用正反拍镜头系统掩盖了叙事者的权威性。从这个意义上讲,观者的修辞作用的依据是构成阿尔都塞所说的主体与意识形态的关系的那种误识"。[75]

电影的意识形态批评主要表现为对电影制作机制的社会性批评,主要是通过文本所指来研究文本的能指结构,进而探讨决定这种能指的社会

[75] 〔美〕尼克·布朗:《电影理论史评》,徐建生译,第 146 页。

文化语境，并且分析在这种关系中观影主体的位置。在意识形态批评论者看来，电影中的一切艺术手法或技术手段都成了某种意识形态的策略代码，各种电影的不同叙事方式也是不同的意识形态各取所需的结果，甚至电影中能指和所指的意指关系也并不简单，因为其中往往暗含着一种社会无意识或政治无意识。这样一来，对电影的研究显然离不开对社会历史的研究。虽然阿尔都塞并没有专门讨论过电影和电视，但是他确实把传播媒介统统归入"意识形态国家机器"，持意识形态批评观点的学者们正是从这一角度入手，从社会学而不是从美学出发来研究电影和电视。因此，如果说精神分析学被引入电影，主要是对电影的本体论提出了挑战，那么，意识形态批评理论被引入电影，则主要是对电影作为艺术的传统命题提出了挑战。当然，意识形态批评理论本身也遭到了来自多方面的批评，电影史毕竟不是社会历史，电影作品首先还是一个艺术作品，而不是政治文本，尤其是电影的艺术手法或技术手段，也就是电影的能指结构到底有多少意识形态性，是大可质疑的。实际上，只有将电影的能指结构和故事的所指结构结合起来研究才有意义，而这一点，恰恰是意识形态电影批评论者所忽略的。

（二）女性主义理论与电影

女性主义理论的产生与女性运动分不开。女性运动的第一次高潮发生在 20 世纪初，法国著名女作家西蒙娜·波伏娃的《第二性》可以看作是此次运动高潮的理论结晶。女性运动的第二次高潮发生在 20 世纪 60 年代，在这场运动中，女性主义者们发现，男女的不平等不仅存在于选举权、就业权、受教育权、经济权等社会政治经济领域，而且在文化中也有深深的烙印。在文学艺术创作中，特别是主流的男性文学作品中，有大量的性别歧视现象存在。在这种情况下，女性主义文学理论便应运而生了。

女性主义文学理论作为一门学科，一般认为是在 20 世纪 60 年代诞生的，以美国女性主义者凯特·米勒特的《性政治》一书的问世为标志，展示了文艺批评的一种崭新的视角。"女性主义文学理论主要是一种政治性的文学理论，这已经是共识。其政治性一方面表现在它与女性主义运动的密切关系上，即它的实践性上，一方面表现在它的理论方法上：女性主义

文论，尤其是其中的英美学派，特别注重对文学进行社会历史分析，致力于从文学文本中揭示出性别压迫的历史真相，即便是更注重对文学创作的语言本体进行研究的法国学派，也是将女性写作当作一种颠覆性的、抗拒旧有文化和性政治秩序的力量来看待的。"[76]

作为一种新兴的文艺理论流派，女性主义文学理论呈现出一派纷繁复杂的景象，出现了许多派别。除了一般按地域划分为英美学派与法国学派外，还有按历史发展线索划分的纵向分类法和横向分类法等多种方法。其中，纵向分类法可以以美国女性主义批评家伊莱恩·肖尔瓦特为代表，她把女性主义文学理论分成了女性美学、妇女批评、后结构主义女性主义和性别理论等四个阶段。横向分类法可以以吉尔伯特和格巴的著名论文《镜与妖：对女性主义批评的反思》为代表，她们将女性主义批评家分为"镜子式的批评家"和"妖女式的批评家"两种类型，前者基于文学是客观现实的反映这一前提，利用文本考察社会与心理的联系，对男性或女性笔下的女性形象进行鉴定，是一种理性态度的社会历史批评；后者却是满怀激情，坚决反对"菲勒斯中心主义"，反抗父权思想系统，强调以一种全新的女性语言来进行创作和批评。

女性主义文学理论的思想根源和理论基础错综复杂。"女性主义批评运用得最多的是马克思主义的社会历史批评方法、精神分析方法以及解构主义方法等。马克思主义的方法运用阶级和种族的观念，对妇女所受的压迫进行分析，关注这种压迫在妇女形象和妇女创作上的表现；精神分析的女性主义文论运用弗洛伊德和拉康的理论，分析妇女创作中女性欲望的无意识表现，探索女性欲望的被压制状况；解构主义女性主义则以一种抗拒的面目出现，致力于以'他性'代替'缺乏'，以多元论代替二元对立。另外，女性主义文论也深受接受美学、读者反应批评、新历史主义等诸种理论的影响。"[77]事实上，作为一场思想文化运动的女性主义思潮，是在20世纪六七十年代以来后结构主义兴起的宏大背景中展开的。以雅克·德里达、米歇尔·福柯、雅克·拉康等人为代表的后结构主义文化思潮，对发达工业社会的语言、意识形态结构采取了批判的立场。他们试图指出占

[76] 张岩冰：《女权主义文论》，山东教育出版社1998年版，第4页。
[77] 同上书，第18页。

主导地位的"意识形态国家机器",如何以一种富于魅力和利于消费的形式,有效地实现其腐蚀和压抑社会大众的本质功能。后结构主义运动的影响遍及当代西方文化的各个领域,正是在这一解构化的文化思潮中,女性主义成为一支不容忽视的批判力量。

女性主义电影批评是女性主义理论的一个分支,其代表性论著首推美国女性主义电影学者劳拉·穆尔维的著名论文《视觉快感与叙事电影》(1975)。此外还有克里斯廷·格莱德希尔的论文《当代女性主义理论的最新发展》、密切尔的《精神分析与女权主义》等。女性主义电影批评的矛头直指电影业对女性创造力的压制和银幕上对女性形象的剥夺。作为一种大众传媒和形象性的娱乐形式,影视艺术最鲜明地体现出意识形态的制约。"电影和电视作为再现社会的主要传播媒介,对创造和确立各种社会成规与性别成规来说,是十分重要的。就达到一致程度而言,'女性主义电影理论'可谓女性主义社会运动在传播媒介方面的理论和批评分支。对电影和电视在树立男人和女人的再现模式和行为模式方面的实际意义的假定,是女性主义电影理论的依据。有一类女性主义电影理论的出发点是下述两个推断:其一,大多数美国影片是由男人和为男人拍摄的,而女人则变成了一种景观;其二,从叙事的角度讲,美国影片多将男性表现为主动者,而把女性打发到配角位置上。"[78]确实,好莱坞的经典电影与许多美国电视剧,常常采用特有的修辞手段,使女性的视觉形象成为色情的消费对象。因此,女性主义电影批评的首要任务,就是通过对好莱坞经典电影模式的视听语言的解构式批判,来揭露其意识形态深层的反女性本质。女性主义电影批评的批判焦点直接指向商业电影中的消极层面,不仅指出了好莱坞电影对女性的压抑和歧视,更重要的是指出了维系这种关系的语言结构。这就是说,好莱坞电影对女性的歧视与压抑是建立在好莱坞影片特定的语言模式之上的,而后者的确立又与美国资本主义商业社会的政治、经济和意识形态密不可分。从这个意义上讲,女性主义对好莱坞电影的批评,已经突破了艺术批评的范畴,成为一种具有鲜明社会批判意义的文化批评。

作为女性主义电影批评的代表性论著,劳拉·穆尔维的《视觉快感与

[78]〔美〕尼克·布朗:《电影理论史评》,徐建生译,第149页。

叙事电影》给精神分析理论注入了尖锐的女性主义观点。穆尔维首先指出，西方文化基本上是父权制的和以男性为中心的，要把精神分析理论当作一种分析父系社会无意识如何构成电影叙事模式的政治武器来运用。在穆尔维看来，精神分析学本身就是父权主义的，在弗洛伊德和拉康的学说中，男性都是正方（具有菲勒斯），而女性的特征却是缺失（没有菲勒斯），可见其是一种父系语言。那么，女性主义者为什么要采用这样一种方法呢？穆尔维认为，这是因为没有别的语言体系可以运用，只能依靠过去父系社会制造的工具来反对父系秩序，精神分析学至少可以帮助人们理解父系秩序。电影作为一种先进的表象系统，发展并完善了由父系社会无意识所形成的带来快感的"看"的主要方式，其特点是通过对视觉快感的熟练掌控，把色情编码到文法语言之中，从而使观影主体产生迷恋，好莱坞电影堪称这方面的典范。穆尔维指出："好莱坞风格（包括一切处于它的影响范围之内的电影）的魔力充其量不过是来自它对视觉快感的那种技巧娴熟和令人心满意足的控制，这虽然不是唯一的，但却是一个重要的方面。在丝毫没有受到挑战的情况下，主流电影把色情编入了主导的父系秩序的语言之中。在高度发展的好莱坞电影中，只有通过这些编码，那些异化的主体才得以接近于找到一丝的满足：通过它那形式的美和对他自己的造型迷恋的作用。本文将讨论影片中的色情快感，它的意义，尤其是妇女形象的中心地位的交织。"[79]

于是，穆尔维将思考集中到一个关键问题上：影片究竟能给观众提供一种什么样的快感和愉悦呢？她发现主要是一种视觉的愉悦，或者说是观看的愉悦，由此她提出了著名的论断："看本身就是快感的源泉"。穆尔维指出："电影提供若干可能的快感。其一就是观看癖。在有些情况下，看本身就是快感的源泉。正如相反的形态，被看也是一种快感。最初，弗洛伊德在他那《性别的三篇论文》中，把观看癖分离出来，作为性本能的成分之一，它是作为相对独立于动欲区之外的内驱力而存在的。在这一点上，他把观看癖和以他人为看的对象联系在一起，使被看的对象从属于有控的和好奇的目光之下。"[80] 按照精神分析学的看法，这种观看癖是人的本能，

[79]〔美〕劳拉·穆尔维:《视觉快感与叙事电影》,载张红军编:《电影与新方法》,第208页。
[80] 同上文,第209页。

包括看和被看，二者都能产生快感。但是，这种倾向发展到极端，就会成为一种变态，前者可以发展为窥淫癖，后者可以发展为裸露癖。

穆尔维进一步分析道，在传统的电影情境中，这种观看癖的快感结构存在着两个相互矛盾的方面。第一个方面的观看癖，是通过观看另外一个作为性刺激对象的人来获得快感，这暗示着主体的性欲快感和银幕上的对象是分离的（主动的观看癖），其原因来自弗洛伊德所说的性本能的机能。第二个方面的观看癖，则是通过自恋和自我的构成发展起来的，它来自观众对于银幕上类似于他本人的人物形象的认同，其原因是弗洛伊德所说的性的力比多。虽然存在着如上两个方面，但是在电影的历史进程中，似乎已经发展出一种特殊的幻觉，使得力比多和自我之间的这种矛盾找到了解决之道，使得性的本能与认同过程可以具有同一种含义。其原因就在于，好莱坞的经典电影使得作为表象／形象的女人把这一矛盾现象具体化了。

因此，穆尔维进一步分析了父系社会中高度发达的好莱坞电影如何将女人作为被看的形象，而男人却成为观看的主动者。她指出："在一个由性的不平衡所安排的世界中，看的快感分裂为主动的／男性和被动的／女性。起决定性作用的男人的眼光把他的幻想投射到照此风格化的女人形体上。女人们在她们那传统的裸露癖角色中同时被人看和被展示，她们的外貌被编码成强烈的视觉和色情感染力，从而能够把她们说成是具有被看性的内涵。作为性欲对象被展示出来的女人是色情奇观的主导动机……主流电影干净利落地把奇观和叙事结合了起来。在常规的叙事影片中，女人的出现是奇观中不可缺少的因素。"[81] 穆尔维认为，在好莱坞电影世界里，男人控制着电影的幻想，同时进一步作为叙事的代表出现，作为观众观看的承担者，把这观看转移到银幕上。穆尔维由此提出了男性窥视的三种模式，实际上也就是好莱坞电影的三种主要叙事模式。

第一种是认同式的窥视模式。观众与银幕上的男主人公认同，将其作为自己的银幕替代者。男主人公把两种威力集于一身：控制事态的威力和色情观看主动性的威力，从而给观众提供了一个完整的、理想化的、可供观众认同的自我表象。通过这种认同，当男主人公最后终于征服和占有女明星时，由于和男性明星的认同，并参与他的威力，观众也能间

[81]〔美〕劳拉·穆尔维：《视觉快感与叙事电影》，载张红军编：《电影与新方法》，第212页。

接地占有女明星。显然，实现这种议同的影片采用的是客观视点的叙事手法，有着自然流畅的叙事、客观剪辑的方式和平稳的时空转换。

第二种是窥淫癖模式。其实质是男人对女人的窥视。穆尔维认为："希区柯克从来不隐瞒他对窥淫癖的兴趣，不论是电影的还是非电影的，他的男主人公是象征或秩序和法律的楷模———一名警察（《晕眩》）、一个有钱有势的占支配地位的男性（《玛尔妮》）——但是他们的色情内驱力却把他们导入一种折衷的境地。驱使他人屈从于他的虐待狂式的意志，或者屈从于他的窥淫癖的目光的力量转移到那作为这两者对象的女人身上。"[82] 在《晕眩》《玛尔妮》《后窗》这样一批影片中，"看"成为情节的中心，或者严格地讲"窥视"成了整部影片的中心。影片采用了主观视点的叙事手法，摄影机的处理完全符合窥视侦察的要求，而且采用主观剪辑的方式，也就是从影片中男主人公的主观感觉出发来组接镜头，镜头的安排有意突出了男主人公的主观感受，有别于生活中的客观物象。

第三种是恋物的观看癖模式。穆尔维谈到，好莱坞导演斯登堡曾经说，欢迎把他的影片上下颠倒来放映，从而使故事和人物的纠葛不至于干扰观众对银幕形象的欣赏。穆尔维认为，这一陈述泄露了天机，却是真诚的。"他强调这样一个事实：对他来说，由画框所框住的画面空间要比叙事或认同过程更重要。希区柯克进入的是窥视的侦察的一面，而斯登堡却创造了最终恋物，一直发展到为了使形象与观众发生直接的色情联系，宁肯中断男主人公的富有威力的观看（也就是传统叙事故事片中的那种特征）。作为被摄体的女人的美和银幕空间合并了；她不再是犯罪的承担者，而是一个完美无缺的产品，她那由特写所分解的和风格化的身体就是影片的内容，并且就是观众的看的直接接受者。"[83] 正因为如此，斯登堡甚至被某些西方电影评论家们赞誉为最善于运用象征符号的导演，"抓住人们欲望的要害，把人的本性用一种使电影达到艺术顶峰的方式揭示给人们自己"，"在银幕上表现性的最重要的大师是斯登堡，他的影片在各方面都远远超过了其他好莱坞导演。……正如布努埃尔之于超现实主义者直接承接于荣格的影响一样，斯登堡抓住某些动物、物体和人之

[82]〔美〕劳拉·穆尔维:《视觉快感与叙事电影》, 载张红军编:《电影与新方法》, 第217页。
[83] 同上文, 第216页。

间的联系,挑起我们最深藏的好色感情"。[84]

穆尔维的这篇文章产生了很大的影响,被公认为女性主义电影理论的重要著述。美国电影学著名学者安德鲁教授在《电影理论概念》一书中,赞扬该文"把精神分析与电影风格学这两个领域最清晰有力地联系起来"。尼克·布朗也指出,穆尔维这篇论文"旨在公开揭露父权制度下女人被压抑的事实和特点,并为改变摄影机、演员和观众之间的传统关系提供论据。借助这种分析,穆尔维可以合乎情理地说,精神分析学可以作为一种政治斗争的武器用于女性主义的电影批评和电影制作。虽然穆尔维描述了男性观者的视觉愉悦,但是,她却留下了女性观者在男性把持的电影中究竟得到了何种愉悦这样一个悬而未决的问题。女性主义电影研究虽然是在80年代勃然兴起,但我们可以说它始见于穆尔维的观点和文章中"[85]。这里提到的穆尔维留下的悬而未决的问题,由克里斯廷·格莱德希尔在70年代末从反面作出了回答。格莱德希尔在《女性主义批评的最新发展》这篇文章中,依据拉康的精神分析学,提出了两个问题:电影中的女性能够说出真正属于女性自己的话语吗?电影影像可以为女性说话吗?她对这两个问题的回答都是"不"。她认为,因为女性不是男性,因此,女性在电影中是不露面的、不作声的,女性没有自己的话语,因为她们没有说话权。

显然,以穆尔维、格莱德希尔等人为代表的女性主义电影批评家们,一致认为以往的电影语言是父系社会的产物,尤其是以好莱坞为首的传统主流电影存在着严重的性别歧视。在好莱坞电影中,主动的男性和被动的女性构成了两极,在电影的观赏过程中,起决定作用的是男性的目光,而女性在影片中作为一种"奇观",始终只是被看和被展示的对象。女性被排斥在好莱坞主流电影的中心地位之外,她们被编码为具有强烈视觉魅力和色情感染力的形象,甚至变成物化的形象,以满足观众潜意识中的欲望。

作为当代电影理论的一个重要流派,女性主义电影批评具有激烈的批判立场和高度综合的方法论基础,采用了符号学、叙事学、精神分析

[84]〔美〕托马斯·R.阿特金斯编:《西方电影中的性问题》,郝一匡、徐建生译,中国电影出版社1999年版,第28页。
[85]〔美〕尼克·布朗:《电影理论史评》,徐建生译,第153页。

学、意识形态理论和马克思主义等多种学说,对发达的好莱坞电影工业及制作方式加以批判,尤其是通过对好莱坞经典电影的视听语言的解构式批判,来揭露其深层意识形态的反女性本质,批判并试图颠覆发达资本主义社会的语言和意识形态结构。尼克·布朗指出,女性主义理论是一般电影理论的一次发展,"从这个意义上讲,女性主义电影理论不仅是构成电影理论总体的各种范型的一次延伸,而且是概念上的挑战。……从这个意义上看,过去十年中欧美主要理论动力体现为(或曰可追溯到)女性主义课题"[86]。

(三)法兰克福学派

作为西方马克思主义的重要流派之一,法兰克福学派虽然并没有直接研究电影、电视,其对大众文化和文化工业的批判,却对电影、电视等大众传媒产生了巨大而深远的影响。

法兰克福学派这个名称来源于德国法兰克福城的社会研究所,该所作为独立实体,名义上隶属于法兰克福大学,曾于20世纪40年代迁往美国,后来又于50年代迁返德国。该学派本来只是德国和美国学术界的一个思想流派,然而在20世纪60年代中期以后,却在世界各国产生了很大影响。法兰克福学派的主要代表人物是马尔库塞、阿多诺、弗罗姆等人。法兰克福学派提出了一种社会批判理论,并以此为根据对大众文化与文化工业进行了猛烈的抨击。人们注意到,法兰克福学派影响最大的时期也是电视大发展的年代,因而他们的观点明显带有对包括电视在内的大众传媒的批判色彩。

法兰克福学派的代表人物马尔库塞,也是现代西方社会最有名的批判家。马尔库塞在他的代表作《单面人》中,认为在发达工业社会,技术的进步带来了富裕,创造了一种生活方式,它可以调和反对这种社会制度的力量,因为人们一旦把物质需求作为自己的最基本的需求,就会出现人与整个社会制度的一体化。这样,现代发达工业社会把人变成了"单面人",使人满足于现状,习惯于这种病态的安乐生活,从而丧失了人的重

[86]〔美〕尼克·布朗:《电影理论史评》,徐建生译,第157页。

要的另一面：否定的和批判的原则。于是，"现实的便是合理的，既定社会尽管有种种不是，倒也不负众望"[87]。这种"单面人"虽然物质生活得到了某种满足，却丧失了批判思维与独立思考的能力，变成了统治制度的消极工具。马尔库塞还强调指出，科学技术越发展，现代发达工业社会就越有能力通过报刊、广播、电影、电视等媒介加强对人们心理的控制与操纵。甚至本来应当具有社会批判功能的艺术，也被发达工业社会所同化，变成对社会进行粉饰或调和的工具。"这种艺术与日常秩序间的基本裂隙，曾在艺术异化中保持开放，现在却被前进中的技术社会逐渐封闭起来。"[88]在马尔库塞看来，发达工业社会伴随着科学技术的发展与物质生活的富裕，却造成了文化否定性的减弱，造成了大众文化的出现。从这个角度出发，马尔库塞愤怒地指出："单面思想是由政策制订者及他们的大众信息筹办员们系统地促成的。……大众交流与传播工具，吃穿住日用品，具有非凡魅力的娱乐与信息工业输出，这些也同时带来了人为规定的态度、习俗以及多少舒适的方式……它们所携带的训诫就不再是宣传，而是变成了一种生活方式。而且作为一种美好的生活方式，它抗拒质变。一种单面思想与单面行为模式就这样诞生了。"[89]

　　法兰克福学派的另一位代表人物是阿多诺。他一生勤于笔耕，著述颇丰，其全集多达23卷。阿多诺对大众文化持批评态度。在他看来，大众文化呈现出商品化的趋势，具有商品拜物教的特性，尤其是大众文化生产的标准化与同一化，导致人们的个性被扼杀，剥夺了个人的自由选择。这种大众文化导致了真正意义上的艺术衰落，变成以娱乐为手段达到逃避现实生活与调节世俗心理的目的。阿多诺满怀忧虑地指出，大众传媒与文化工业对此起到了推波助澜的作用，加速了艺术商品化的进程，通过大量生产和复制千篇一律的作品来不断扩大流行文化的影响。阿多诺讲道："今天，在这个无意象的世界上，对艺术的需求正在增长。这也包括大众的需求。他们初次与艺术接触，是通过人们发明的机械复制手段。遗憾的是，这些外在艺术的时尚，无助于消除我们对艺术前景的疑虑，也不足以证明艺术的继续存在。这些需求——它们魔术般地形

[87] 〔德〕马尔库塞：《单面人》，左晓斯等译，湖南人民出版社1988年版，第68页。
[88] 同上书，第55页。
[89] 同上书，第10—12页。

成,因为这是对丢掉幻想的慰藉——的互补性将艺术搞得支离破碎,结果使艺术沦为'世界甘愿受骗'这句谚语的佐证。……就艺术迎合社会现存需求的程度而言,它在很大程度上已成为一种追求利润的商业。作为商业,艺术只要能够获利,只要其优雅平和的功能可以骗人相信艺术依然生存,便会继续存在。表面上繁荣的艺术种类与艺术复制,如同传统歌剧一样,实际上早已衰亡和失去意义,但官方的文化观却无视这一事实。"[90] 显然,阿多诺的否定性美学,正是通过文艺来彻底否定资本主义的工业文明所造成的异化现实,尤其是对大众文化采取不妥协的批判态度。特别是大众传媒的出现,更是使得大众文化变成了一种"复制"的文化,不仅物质产品可以复制,精神产品同样可以复制,甚至类型、风格、样式等全都可以复制。这些为数众多的复制物铺天盖地,使人们变成了大众传媒的奴隶,失去了个性和创造力,失去了对人生的独特体验,最终将个性完全消融在共性之中,从而导致生活方式的平面化、消费行为的模式化,以及审美趣味的肤浅化。正因为如此,阿多诺常常喜欢将这种文化工业比喻成一种只具有瞬间效应的"焰火",以五彩缤纷的喧闹场景来娱人耳目,借助各种先进的技术手段来包装自己的产品,却不能满足任何真正的精神需要,因为这些文化工业的产品从一开始就是为了在市场上销售而被生产出来的。

值得注意的是,法兰克福学派的代表人物在对文化工业深表忧虑和大加谴责的同时,也在一定程度上承认文化工业内在的潜力,乃至于对抗社会控制力量的批判潜力。例如阿多诺一方面猛烈抨击大众文化与文化工业对人性的压抑与肢解,另一方面又有保留地吸收了本雅明的技术至上主义思想,肯定了技术概念在美学中应占有重要地位,认为美学的任务就是用理论去把握社会技术在审美领域的展开。特别是在《电影的透明性》一文中,阿多诺甚至指出文化工业在迅速成长起来之后,已经变得越来越具有独立性和对抗性,成为"含有自己制造的谎言的解毒药"。当然,不管是从负面还是正面的角度来揭示文化工业的实质,阿多诺等法兰克福学派的学者们始终怀着一种文化拯救的使命感。

[90]〔德〕西奥多·阿多诺:《美学理论》,王柯平译,四川人民出版社1998年版,第32页。

第五节　后现代主义与影视艺术

西方发达国家是否已经进入了后现代时期？这个问题不仅在西方发达国家的学术界和理论界引起了广泛争论，近些年来在我国学术界和理论界也引起了人们的极大兴趣，在各种学术会议或报纸杂志上展开了热烈的讨论。概括起来讲，在这个问题上，目前大致有以下三种主要观点：第一种持认同态度，第二种持反对态度，第三种持折衷态度。

显然，在西方发达国家是否已经进入了所谓"后现代"社会的问题上，各种意见之间存在着严重的分歧。但是，十分有趣的一点是，学者们几乎都承认后现代主义文化思潮的存在。例如，持反对态度的学者一方面强调："我们认为，西方社会的发展从整体上看并未超出'现代'的范畴。……对五六十年代以后的时期即所谓'后现代'时期，我们宁可把它称为'晚期资本主义时期'或'现代晚期'。"[91]然而，另一方面他们也承认："'后现代'的问题显然只能是和'现代'的问题相对比而得到理解。针对一种现代主义（modernism），相应地就可能有一种'后现代主义'（post-modernism）。建筑上的'后现代主义'提出较早，也比较明确。原因是它的针对性很明确。简单地说，建筑上的'现代主义'就是格罗皮乌斯和'包豪斯'。这种建筑风格从 20 世纪二三十年代起逐渐主导了整个建筑业。……后现代主义的建筑则刚好在造型风格上与现代主义唱对台戏。"[92]由此可见，尽管在西方发达国家是否已经进入后现代社会的这个问题上存在着较大的分歧，但是，各派意见几乎都承认后现代主义文化思潮的存在。事实上，后现代主义文化思潮不但对各门艺术产生了巨大影响，而且对当代美学理论（包括影视美学理论）产生了深刻的影响。

（一）大众传播媒介与后工业社会

美国未来学家托夫勒在 20 世纪 80 年代初期出版的《第三次浪潮》中，将人类文明分为三个时期："第一次浪潮农业阶段，第二次浪潮工业阶段，

[91] 聂振斌、滕守尧、章建刚：《艺术化生存》，四川人民出版社 1997 年版，第 15 页。
[92] 同上书，第 7 页。

和目前正在开始的第三次浪潮。"[93] 他还进一步预言："第三次浪潮不仅加速信息流动，而且还深刻改变人们赖以行动与处世的信息结构。第三次浪潮到来，使强大的群体化传播工具被非群体化传播工具所削弱。"[94]

美国社会学家丹尼尔·贝尔更是明确提出了后工业社会的理论，敏锐地注意到工业社会正在发生深刻的转型：一个以信息为主要资源，以科学技术为先导，依靠知识经济来推动的新型社会范式正在形成，他将其称为后工业社会。丹尼尔·贝尔指出："在今后 30 年至 50 年间，我们将看到我称之为'后工业社会'的出现。正如我所强调的，这首先是社会结构的变化，其结果在具有不同政治和文化构造的社会中将有所不同。然而，作为一种社会形态，它将是 21 世纪美国、日本、苏联和西欧社会结构的一个主要特征。关于后工业社会的思想现正处在抽象概括的水平。"[95] 按照丹尼尔·贝尔的看法，20 世纪 70 年代以后的世界基本上可以划分为三种社会形态：亚非拉等发展中国家处于前工业社会阶段，西欧和日本等国家目前尚处于工业化社会阶段，而美国则已率先进入了后工业社会阶段。前工业社会主要是通过体力劳动从自然界获取经济增长的资源；工业化社会主要是通过人与机器的合作，将自然环境改造成为技术的环境；后工业社会则是将信息技术作为获取经济增长的主要动力，将商品生产型社会转变为知识经济型社会。

由此可见，后工业社会正在给人类社会的方方面面带来巨大的变化，科学技术、全球市场和知识信息成为社会运转的最重要的条件。丹尼尔·贝尔认为，后工业社会的来临，使现代主义面临消解与庸俗化，自文艺复兴以来人的理性的神圣性在后现代的话语中已经不复存在。现代主义在高扬人的个性、竭力推崇自我、向社会和传统挑战的过程中，终于走到极端而堕入虚无，从而造成了现代文化的断裂。从这个意义上讲，后现代主义是现代主义发展的必然结果。

在后工业社会与后现代文化中，大众传播媒介扮演着十分重要的角色。在某种意义上甚至可以讲，后工业时代也是人类历史上前所未有的信息传播时代。美国先锋派电影理论家扬布拉德甚至认为："'后工业时

[93]〔美〕阿尔温·托夫勒:《第三次浪潮》，朱志焱译，三联书店 1983 年版，第 3 页。
[94] 同上书，第 17 页。
[95]〔美〕丹尼尔·贝尔:《后工业社会的来临》，高銛译，商务印书馆 1984 年版，第 2 页。

代'，即控制论与信息论时代的'新人'，需要一种适合新时代的新艺术与新语言。电影和其他电子影视工具已经使人类交流方式发生了根本革命，视觉图像的交流功能在人类社会中将变得空前重要。科技创造的新视觉语言理应大幅度地取代旧的文字语言，这不仅是通讯方式的革命，也是生活方式的革命。"[96]扬布拉德的预言正为今天飞速发展的现实所验证，原有的电影和电视，加上迅猛发展的计算机和手机，成为"科技创造的新视觉语言"，正在形成一种崭新的视像文化，逐渐取代原来的印刷文化或文字文化，对人类社会的各个方面产生深远的影响。

在现当代社会中，大众传播媒介一直是人们争议最多的话题之一。一方面，大众传媒的发展是全球现代化进程的重要组成部分，它依靠强大的科技力量作为基础，以最快的速度和最广的空间，向人们提供新闻信息和娱乐节目。大众传媒的平等性和广泛性，使得它从诞生之日起就与大众文化结下了不解之缘。完全可以讲，大众传媒是大众文化的物质前提，没有大众传媒，就没有大众文化。尤其是大众传媒对全球的覆盖，通过先进的科学技术得以完成，形成全球规模的文化市场，使大众文化最终成为庞大的文化产业。另一方面，大众传播媒介又受到了众多的批评。丹尼尔·贝尔就曾愤怒地斥责影视等大众传媒："传播媒介的任务就是要为大众提供新的形象，颠覆老的习俗，大肆宣扬畸变和离奇行为，以促使别人群起模仿。传统因而日显呆板滞重，正统机制如家庭和教会都被迫处于守势，拼命掩饰自己的无能为力。"[97]与此同时，丹尼尔·贝尔还认为："整个视觉文化因为比印刷更能迎合文化大众所具有的现代主义的冲动，它本身从文化意义上说就枯竭得更快。"[98]在后工业社会，原有的大众传播媒介加上新兴的国际互联网，正在发挥着更大的作用。这也使得后工业社会甚至被人们称为传播媒介社会、信息社会，等等。

在这个信息传播占据重要地位的后工业社会，文化观念正在发生根本性的转变。正如美国加州大学希利斯·米勒在为了回答中国学者的通讯式采访提问而专门撰写的《现代性、后现代性与新技术制度》一文中所言："当印刷业逐渐让位于电影、电视和因特网时，正如现在以剧增的速度所

[96] 转引自李幼蒸：《当代西方电影美学思想》，第262页。
[97]〔美〕丹尼尔·贝尔：《资本主义文化矛盾》，蒲隆等译，三联书店1989年版，第36页。
[98] 同上书，第157页。

发生的,所有那些界限、边界和隔墙全都发生了变化。所有那些曾经坚实的边界现在都模糊了。自我化解成了由许多自我构成的一个多元体,其中每一个都是由我碰巧使用过的添加装置生产的。……从笛卡尔到胡塞尔的整个哲学所依赖的主客体二分法也就消失了,因为电视、电影或因特网的屏幕既不是客观的,也不是主观的,而是通过'连接'而与其融为一体的一个活动的主体性的延伸。德里达所说的新电传技术将导致哲学的终结,也许就是这个意思。再现与现实之间的对立也消失了。所有那些蜂拥而至的电视、电影和因特网上的影像,由机器所唤起或魔术般地使之出现的众多鬼魂,打破了虚构与现实之间的区别,正如机器打破了现在、过去和未来之间的区别一样。"[99]虽然希利斯·米勒严厉批评了影视与互联网等大众传媒对文化的负面作用,但与此同时,他也认为,随着从书本时代向超文本时代、从印刷时代向电子时代的迅速转变,"新传媒技术不仅决定性地改变了日常生活,而且改变了政治生活、社区生活和社会生活。对于现代性和后现代性、民族主义和国际主义、抵制全球金融资本主义霸权的各种手段、意识形态、大学、性别、种族和阶级等所有那些问题的回答都由于我的这样一个信念而曲折地表达出来,即新传媒技术是所有这些领域的决定性因素"[100]。

(二)后现代主义批评

后现代主义作为一种产生于西方并波及全球的文化思想,是随着现代主义的衰落而逐渐崛起的。后现代主义是同后工业时代相适应的一种文化思潮,表现为对现代主义的批判与超越。从一定意义上讲,后工业社会是后现代主义产生的时代土壤,后现代主义是后工业社会的文化表征。

著名的后现代问题专家弗雷德里克·杰姆逊,被认为是二次大战以后美国最重要的马克思主义批评家。杰姆逊认为,后现代主义是晚期资本主义或跨国资本主义时代的产物。杰姆逊讲道:"我认为资本主义已经历了三个阶段:第一是国家资本主义阶段,形成了国家的市场,这是马克思写

[99]〔美〕希利斯·米勒:《现代性、后现代性与新技术制度》,陈永国译,载《文艺研究》2000年9月第5期。

[100] 同上。

《资本论》的时代。第二阶段是列宁的垄断资本或帝国主义阶段，在这个阶段形成了不列颠帝国、德意志帝国等。第三阶段则是二次大战之后的资本主义。第二阶段已经过去了。第三阶段的主要特征可以概述为晚期资本主义，或多国化的资本主义。这一阶段在60年代有其几种体现，这是一个崭新的、与前面各阶段根本不同的新时代。"[101] 根据这种资本主义社会形态三阶段划分法，在进行文化分析时，杰姆逊进一步将社会发展形态与文化范式相对应。杰姆逊认为，人类在农业社会时期是有规范的，而早期资本主义却是一个"规范解体"时期，人们在文艺中崇尚现实主义；垄断资本主义是一个"规范重建"时期，先锋艺术家们努力寻找一种新的领地，以恢复一小片具有鲜明个性和主体色彩的圣洁世界；晚期资本主义则是一个患精神分裂症的"消除规范"时期，具有反叛精神的艺术家们采取极端的形式抨击所有合理的规范，反叛一切社会形态，这种否定一切的态度正代表了后现代主义的特点。

显然，根据杰姆逊关于社会形态和文化范式的划分方法，市场资本主义时代出现的是现实主义，垄断资本主义阶段出现的是现代主义，而晚期资本主义（跨国资本主义）出现的是后现代主义。这三个社会阶段既相互联系，又有明显区别。而与之相对应的现实主义、现代主义、后现代主义亦反映了不同的心理结构，分别代表了不同的主体对世界的体验和自我的体验。显然，后现代主义是伴随着现代主义的衰落而崛起的，作为西方后工业社会的产物，它虽然与现代主义存在着一些相对意义上的延续关系，但在实质上却完全不同于现代主义。从这个角度来看，后现代主义是对现代主义的一种批判和超越。正因为如此，我们必须将后现代主义与现代主义相互对照和比较，才能进一步加深对后现代主义的理解与认识。

概括起来讲，现代主义与后现代主义的区别主要表现在以下五点：

第一，首先从哲学基础来看，如果说现代主义的思想根源主要是康德的批判理论、叔本华的唯意志论、柏格森的生命哲学、弗洛伊德的精神分析学，等等，那么，后现代主义的思想根源则主要来自存在主义哲学、悲观主义和非理性主义、解构主义，等等。此外，如果说现代主义文论更多地倾向于认识论，那么，后现代主义文论则更多地趋向于本体

[101]〔美〕弗雷德里克·杰姆逊：《后现代主义与文化理论》，唐小兵译，第5页。

论。至于尼采哲学，虽然二者都将其作为理论根源，却各有侧重。尤其是在尼采日神精神与酒神精神之中，现代主义文艺追寻日神精神，因为尼采把自我作为日神，象征光明与和谐、理智与均衡。从日神精神的角度来看，就算人生是场梦，也要有滋有味地做好这场梦；就算人生是场悲剧，也要有声有色地演好这场悲剧。日神精神致力于以美的面纱遮盖人生的悲剧面目，教人们不要放弃人生的欢乐。酒神精神则致力于揭开面纱，直视人生悲剧。与日神精神相比，酒神精神具有更加浓郁的悲剧色彩。然而，后现代主义文艺却追寻酒神精神，因为尼采将酒神精神直接与生命力等同起来，他把这种本能和情欲、创造与破坏的生命意志看作世界的本质，推崇极端的虚无主义与反理性主义，后现代主义正是希望在这种酒神精神的氛围中，对现存的一切从怀疑走向反叛。

第二，在人的主体性这个问题上，两者也存在着尖锐的对立。现代主义文化尽管形态各异，但基本原则却是相同的，差不多都打着张扬主体的旗号，因此，现代主义总是一方面向传统的理性观念和现实主义挑战，另一方面又极力弘扬个性与表现自我，努力探索各种新奇别致的形式技巧和表现手法，以表现自我的内心世界，乃至无意识、潜意识等深层心理，具有鲜明的自我中心特色。与此相反，后现代主义却丧失了人的主体性，突出自我怀疑，强调主体丧失，反对一切中心，包括权力中心、权威中心和自我中心，认为作家、艺术家不是什么非凡的"创世者"，而是同生活中千千万万平凡人一样充满了困惑与烦恼。应当承认，从文艺复兴到现代主义，西方文化长期以来一直认为人是自然的中心，自我是社会的中心，张扬个人主义，但是，这种传统却被后现代主义一扫而光，彻底抛弃。打个比方，如果说现代主义的反叛表现在"上帝死了，只有人的主体存在"，那么后现代主义的反叛则更加彻底，表现在"主体也已经死亡，人再也没有主体性可言"，怀疑一切，既怀疑外在世界，也怀疑自我。如果说，现代主义体现了主体在世界中的异化以及对这种异化的反抗，那么，后现代主义则体现了主体在异化中的死亡以及对这种死亡的漠然。

第三，如果说现代主义致力于建构，那么后现代主义则更多地致力于解构。不管怎么样，现代主义认为世界还是一个整体，而且现代主义当初的反叛是为了摧毁一种陈旧的秩序，并用他们自己的新秩序取而代之。

但是，后现代主义却力图打破整体性观念，以解构主义为理论基础，以零散化、边缘化、多元化来取代整体性。后现代主义认为，世界其实是支离破碎的。这种破碎世界多的是边缘，少的是本质；多的是偶然，少的是必然；多的是碎片，少的是整体。在这种解构主义思潮的影响下，后现代主义力图消解一切区别和界限。首先，后现代主义力图消解艺术与非艺术的区别，与此同时，后现代艺术在有意消解艺术与生活以及艺术与非艺术的界限时，也导致了个人风格的彻底丧失。其次，后现代主义力图消解各个艺术门类之间的区别，如果说古典主义艺术基本上确立和划分了各艺术门类的界限，现代主义艺术同样遵守了各艺术门类的规则和范式，那么后现代主义艺术却是努力消解以上这一切。后现代主义艺术追求的是混杂和拼接，追求以一种"不确定性"原则建构作品世界，体现为非原则性和零乱化，主张拼贴的文本。最后，后现代主义消解了精英文化与大众文化、高雅文化与通俗文化的界限。如果说，在现代主义文化中始终存在着先锋文化（或精英文化）与大众文化（或通俗文化）之间的冲突，那么，到了后现代主义，这两极被彻底消解，从而导致了文化上的通俗化和随意性。实际上，后现代主义真正推举的是大众文化，面对整个被商品化了的社会，在大众传播媒介的推波助澜下，后现代主义使大众文化更趋向于平面化和游戏化。

第四，如果说现代主义文艺作品大多晦涩难懂，需要读者和观众具有相当高的文化水平和艺术修养，并且在欣赏过程中还要不断地阐释和发掘，才能真正理解作品的深层内涵和潜在意蕴，获得审美的意义，那么，后现代主义追求的却是一种平面感，反对文艺向深度开掘，追求一种轻松的享受。后现代主义主张颠覆一切深度模式：其一是反对康德模式，即区分主体与客体、时间与空间的模式；其二是反对黑格尔模式，即区分现象与本质、偶然与必然的模式；其三是反对弗洛伊德模式，即区分意识与无意识、自我与本我的心理分析模式；其四是反对萨特模式，即区分真实与非真实、异化与非异化的存在主义模式；其五是反对索绪尔模式，即区分语言与言语、能指与所指的结构主义符号学模式。后现代主义要求打破以上五种模式，用表层和现象来取代深层和本质，追求人物平面化、时空平面化、观念平面化，使得文化进一步向世俗文化、商品文化和消费文化发展。

第五，后现代主义突出"复制"。复制使得艺术成为"类像"（simu-

lacrum），即并非原件的东西，也叫作摹本。尤其是在影像文化时代，为了适应商品社会和消费社会的需求，工业化大生产和大众传播媒介经过大批量复制生产来实现广泛传播，包括电影、电视、广告、摄影、计算机，等等，正在改变着人们的思维方式和生活方式。美国著名学者雅各布逊认为，每个时代的文化中都有某种主导性因素，也就是说，不同时代的文化中，某一方面的文化因素占据主导地位，其他要素则相对处于次要地位。他发现，文艺复兴时期的西方文化是视觉性（主要是美术）居于主导地位的文化，而浪漫主义是音乐性处于主导地位的文化，现代社会则是语言性（如文学）处于主导地位的文化。照此类推，当代社会应当是以电子媒介为手段的影像文化阶段。在这种影像文化中，人们看到的"现实"并不是现实本身，而是现实的影像。正如解构主义学者们所言，商品物化的最后阶段是形象，商品拜物教的最后阶段是将物转化为物的形象。复制必然导致距离感的消失和平面化的出现。大众传播媒介就是典型的复制工具，它们日复一日、年复一年地复制出大量产品供人们消费。因此，从一定意义上讲，后现代主义是伴随大众传媒的迅速发展而成长起来的。

综上可知，现代主义与后现代主义之间存在着明显的区别。从美学的角度来看："现代主义的美学将主体的表现、主体间的传播沟通、符号系统与主体精神结构的对应转化、符号体系的意义阐释、以不断创新的象征形式重建生命价值等一系列课题提升为美学的基本主题，取代了传统的美学主题。而后现代主义美学则强调了美学的另一种根本转变：主体的自由表现变成为机械的复制，主体间的个性化沟通变成为大众传播，符号系统与主体精神结构的对应转化关系变成为符号系统与市场需求结构之间的适应性关系，符号体系的意义阐释变成为符号体系的形式替换和技术装饰，艺术的更新放弃了深度意义追寻而转向表层快感满足。"[102]

后现代主义对于我们来说，并不是遥远的神话，而是实在的现实。虽然中国作为发展中国家，远未进入后工业化社会，但是，后现代主义在我国文学艺术包括影视艺术中已经开始有所体现。影视艺术中出现的《大话西游》《春光灿烂猪八戒》《第一次的亲密接触》等作品，便是明显的例子。如同一些学者所指出的那样，由于社会经济与文化发展的不平

[102] 吴予敏：《美学与现代性》，西北大学出版社 1998 年版，第 81 页。

衡，我们这里的后现代主义是作为一种文化价值符号被硬搬过来的，但它们的存在也是不争的事实。在后现代主义思潮的影响下，大众文化进一步向世俗文化、商品文化、消费文化、游戏文化发展，消费社会的意识形态取代了理想主义的崇高，喜剧时代的来临使人们告别了悲剧，平面时代的来临使文学艺术不再具有任何深度。后现代主义取笑一切严肃，调侃一切神圣，嘲弄一切规则，抛弃一切深度。后现代主义常用的概念和范畴，表明了"后现代主义的下述特点：不确定性、片断性、非圣化、忘我／无深度、不登大雅之堂、混杂、狂欢、功能／参与、构成主义以及内在性"[103]。显然，后现代主义的这种颠覆论、怀疑论、否定论和颓废论具有极大的消极影响。

但是，我们也应当看到，后现代主义作为现代主义的继承者，对其弱点的把握最为透彻，攻击性最强，破坏力最大，并最终摧毁了西方文艺界雄霸近百年之久的现代主义。后现代主义激烈的反叛性与颠覆性，使其成为西方当代社会中最勇猛的一匹黑马，如同浮士德与堂·吉诃德一样，对现行制度和秩序发起攻击。正如著名后现代主义研究学者佛克马所说：后现代主义者是这样一批人，"他们常常通过否定自己赖以生存的社会和文化网的正统性来与这种状况抗争，他们把这张网看作是某种偶然发展起来的产物。因此，他们对为现状提供正统性的概念持怀疑态度。他们否认以正义和理性的形而上学概念、以对好与坏的陈腐的划分或以简单的因果逻辑关系为基础的正统性"[104]。从这个意义上讲，后现代主义者确实在某种程度上类似于西西弗的神话中推石上山的主人公。

（三）后殖民主义批评与跨国传播

后殖民主义与后现代主义有着密切的联系。从一定意义上讲，后现代主义是后殖民主义的理论基础，而后殖民主义则是后现代主义的政治话语和文化话语的进一步延伸。

后殖民理论是一种多元文化理论，它与后现代主义理论相呼应，主

[103]〔荷〕佛克马、伯顿斯编：《走向后现代主义》，王宁等译，北京大学出版社1991年版，第100页。
[104] 同上书，第97页。

要研究殖民时期之后,特别是在当今世界处于全球化语境的情形下,有关种族主义、文化帝国主义、国家民族文化、文化权力身份等的一系列新课题。关于后殖民主义兴起的时间,学术界有不同的看法,一般认为于二战以后正式出现,其理论成熟的标志性著作首推原籍巴勒斯坦、后为美国纽约哥伦比亚大学教授的萨义德的《东方主义》(1978)。之后,又有其他许多学者相继发表论文和著作,着重分析了后殖民的媒体帝国主义、民族国家话语,分析揭露了文化殖民主义的内蕴及历史走向。尤其是20世纪90年代,四位国际知名学者相继加盟后殖民主义批评阵营,他们是法国解构主义学者德里达、美籍印度裔女学者斯皮瓦克、英国学者伊格尔顿、美国学者杰姆逊,从而使得后殖民主义批评成为西方90年代文坛的一种显学。

世纪之交,在全球化问题日益突显的背景下,后殖民主义批评显得越来越重要。一般来讲,全球化包括经济全球化、信息全球化等,尤其是在跨国公司激增和互联网发展的情况下更加明显。但是,在文化是否全球化的问题上,人们却爆发了激烈的争论,出现了文化本土化(冲突论)和文化全球化(融合论)之争。在这方面,后殖民主义批评直接批判帝国主义和欧洲文化中心论,尤其是批判西方人眼中的所谓"东方主义"。在萨义德看来,这种"东方主义"其实是西方为自己的经济、政治、文化利益所编造的一整套重构东方的战略,并使西方得以用新奇和带有偏见的眼光去看待东方。以欧洲文化中心论的视角看待东方,必然会带来许多关于东方文化的误会和歪曲,其背后是帝国主义的文化霸权主义。西方向东方推行自己的"东方主义",本质上就是推行一种殖民文化观念。如果说,殖民主义是依靠武力对弱势国家进行侵略,那么,后殖民主义则是依靠文化侵略对其他国家进行控制。

后殖民主义批评是一种具有国际文化政治视野的理论,并且逐渐形成了一系列自己的概念和范畴。其中,最具有特色且成为中心范畴的是"本土"(native)与"他者"(the other)。在西方,西方是本土,东方是他者;在东方,东方是本土,西方是他者。本土作为主体、自我、民族、普遍性、同化、整体等,具有自己的范畴体系;他者作为客体、异己、国外、特殊性、差异、片断等,显示出外在于本土的身份和角色。特别需要指出的是,他者作为后殖民主义的核心范畴,并非第三人称的那个人,而是本土以外的他国,还有他国的政治、意识形态和文化,以及其他的种

族、民族、宗教等文化蕴涵。他者体现出差异。在后殖民主义批评家看来，没有他者，也就失去了本土与他者的关系，难以显示出后殖民的差异。例如，虽然世界许多国家都流行现代主义文学艺术，但是，现代主义主要是一种西方精神，包括中国在内的亚非拉美第三世界国家各有自己的现代主义文学艺术，然而，这种现代主义仍然与西方关系密切，是一种他者的本土化，因此，必须正视这个他者。本土与他者的关系，在一定程度上反映出民族主义与殖民主义的抗争。在此基础上的第三世界文化批评，实质上是对西方文化中心主义的冲击和批评。例如，杰姆逊在《处于跨国资本主义时代中的第三世界文学》一文中，将视点集中在后殖民语境中第三世界文化的变革与前景上，他一方面看到后现代、后殖民时期全球文化的趋同性，另一方面也看到当今世界上不同文化的冲突和对抗，并且试图在第一世界文化和第三世界文化（即中心文化与边缘文化）的二元对立关系中，寻找后殖民条件下第三世界文化的命运。

在全球化语境下，大众传播媒介（报纸、杂志、广播、电影、电视、互联网）发挥着越来越重要的作用，尤其是卫星电视和国际互联网，更是把整个世界变成了地球村。许多学者对大众传播媒介在当今社会中所起的这种特殊的重要作用进行了研究，发表了各不相同甚至彼此对立的意见。例如，英国著名学者约翰·汤林森的《文化帝国主义》出版于20世纪80年代中期，侧重于对西方后殖民主义话语进行分析，尤其是重点分析了众多学者关于媒介帝国主义的论述。汤林森的西方中心论顽固立场，使他否认利奥塔和杰姆逊等人的后现代媒介批判理论，坚持认为第一世界媒介只是中性地、平等地传播，而不会将意识形态强加于第三世界。在此基础上，汤林森也不同意文化帝国主义是某种原有的本土文化被外来文化"侵略"的说法，而宁愿用"影响"这一概念，并且强调思考文化帝国主义的方式应由地理范畴（本土与外国文化）转为历史范畴（传统与现代），从而否定文化的差异性、民族性，单方面强调其同一性、全球性。

在这个问题上，美国著名的后现代主义学者杰姆逊针锋相对地提出了不同的看法。杰姆逊认为，后现代主义时期，经济依赖是以文化依赖的形式出现的，第三世界由于经济相对落后，文化也处于非中心地位，而第一世界由于具有强大的经济实力与科技实力，掌握着文化输出的主导权，通过大众传播媒介把自身的价值观和意识形态编码在整个文化机器中，强

制性地灌输给第三世界。处于边缘地位的第三世界只能被动接受，其文化传统面临威胁，母语在流失，文化在贬值，价值观也受到巨大冲击。在跨国资本主义文化运作中，充满诱惑和魅力的银幕和荧屏发挥着特别重要的作用，它们将不同文化、不同习俗、不同阶层、不同民族的人都整合到大众传媒系统之中。在第三世界，这些貌似消遣的文化娱乐节目如果放任下去，就会导致后殖民主义文化垄断，使其失去本土文化的特色，造成文化价值观的混乱。杰姆逊期望第三世界文化真正进入与第一世界文化"对话"的话语空间，成为一种特异的文化表意方式，破除第一世界文本的中心性，进而在后现代、后殖民语境中展示出其自身的风采。

下编

影视美学概论

第三章
影视艺术的文化特性

第一节　大众传媒与大众文化

从严格意义上讲，电影与电影艺术，电视与电视艺术，分别属于两种不同的概念。作为大众传播媒介，电视既有新闻功能，也有娱乐功能。电视艺术主要具有娱乐功能。从20世纪下半叶以来，电影与电视已经影响到人类社会生活的各个方面，包括政治、经济、文化、科技、教育等诸多领域，已经成为当代社会文化信息结构中一个极其重要的部分。电影、电视作为覆盖面广、辐射性强的传播媒体，在现代人的生活中已经不可或缺。另一方面，电影艺术与电视艺术作为最年轻的艺术种类，拥有得天独厚的现代科技以及综合性艺术的优势，后来居上，成为当今最有影响的艺术门类，也成为当代社会中最具影响力的大众文化形式。

（一）作为大众传播媒介的电影和电视

国内外大多数学者都认为，虽然传播学起源于20世纪初，但真正成为一门学科是在20世纪四五十年代，至今仅有几十年的短暂历史，堪称一门新兴学科。但是，传播在人类史上却有着悠久的历史和漫长的演进过程。

从总体上讲，人类传播的演进大致可以划分为六个阶段。第一个阶段是传播的开端，也被称作形体和信号时代。从类人猿到早期猿人的出现，经历了数百万年的漫长进化时期。猿人为了生存，必须制造工具和传播信息，主要利用声音、面部表情、身体动作等作为沟通的基本手段。

第二个阶段是语言的产生，也被称为说话和语言时代。至少在数万年前，这时的克罗马侬人已经开始说话了。人类开始使用语言这种符号

系统进行传播，具有十分重要和深远的意义，大大推动了人类思维能力的发展和人类社会的进步，使得人类文化知识积累、发展和传播的速度日益加快。

第三个阶段被称作文字时代。大约数千年前，世界若干地方开始出现古代文字，如古代两河流域和古埃及出现了象形文字，我国出现了甲骨文，等等。文字的发明与使用可以说是人类文明史上最有意义的重大成就之一。

第四个阶段被称作印刷时代。我国西汉时就已发明了纸，东汉蔡伦改进了造纸技术，并经由阿拉伯传入欧洲。此外，始于中国的木版印刷术，也在15世纪中叶的欧洲被改造为金属活字印刷术，尤其是德国人古登堡印刷出几百本《圣经》，标志着人类大规模印刷时代的开始。印刷术的大规模采用，大大加快了文化的传播与发展进程。

第五个阶段是大众传播时代，也被称作传播史上的电子时代。虽然早在十六七世纪就已开始出现印刷报纸，19世纪印刷技术的进步更是使得报纸、书籍、杂志在社会上迅速普及开来，但是，真正的大众传播时代是在20世纪初伴随着电影、广播、电视的发明和普及开始的。电子媒介的出现和普及，标志着大众共享信息时代的开始，在传播史上具有划时代的巨大意义，使得传播方式更加丰富多样，传播速度大大加快，传播信息日益增多，传播对象遍及世界。完全可以说，大众传播媒介本身既是工业化社会发展到信息化社会的产物，与此同时，又已经并且正在人类社会的历史发展进程中发挥着越来越大的推动作用，在初具端倪的知识经济中更是必将展现其巨大的潜力。

而信息高速公路和网络传播时代的来临，给人类社会的各个方面造成了影响深远的巨大冲击，也意味着影视文化向视像文化发展。信息高速公路和国际互联网使人类的传播方式发生了根本性的变革，从单向性的大众传播发展到交互式的大众传播，这一时期可以被称作第六个阶段，即网络传播时代，标志着人类传播又一个新时代的来临，也标志着视像文化的崛起。

至少在当前，大众传播媒介的主要形式还是报刊、广播、电影和电视，以及正在蓬勃发展的国际互联网（包括手机和电脑）。尤其是电影和电视在20世纪共同组成了影视文化，对人类社会生活的许多方面都产生

了深远而重大的影响。电影和电视作为记录、保存、普及、传播文化的重要手段，其巨大作用甚至可以同人类文明史上文字的创造、印刷术的发明等相媲美。在没有影视这种现代化大众传播媒介之前，人类的文明成果主要是通过书籍、报刊等印刷品，以及某些艺术门类（如绘画、雕塑、音乐等）来记录、保存、传播和交流的。电影、电视的出现，在相当大的程度上改变了这种状况，电影和电视也成为当今社会最大众化、最有影响力的传播媒介。从这种意义上讲，影视文化的产生可以说是人类文化传播史上自语言、文字、印刷术产生以来的一次划时代革命。

被称为"传播学鼻祖"的美国传播学家威尔伯·施拉姆认为，人类传播方式的变化速度在不断加快，这种速度本身就具有深远的意义："从语言到文字，几万年；从文字到印刷，几千年；从印刷到电影和广播，400年；从第一次实验电视到从月球播回实况电视，50年。下一步是什么？某些新形式媒介正在地平线上出现……但是十分清楚的是，我们正在进入一个信息时代，在这个时代里，与其说是自然资源而不如说是知识有可能成为人类的主要资源以及力量和幸福的必不可少的条件。"[1] 显然，作为传播学权威，威尔伯·施拉姆早在几十年前就已经预见到，除了电影、广播、电视外，"某些新形式媒介正在地平线上出现"，他还预见到在信息时代里，知识和信息将成为人类的主要资源。今天，正在飞速发展的国际互联网与知识经济，已经在一定程度上证实了施拉姆的预言。

还应当指出的是，电影、电视的出现，甚至推动了传播学这门新兴学科的诞生。虽然人类社会早就存在着语言、文字、书籍等多种传播方式，但是，对大众传播的研究却始于20世纪初，最初萌生于社会对报刊的影响的兴趣，随之而来的则是对广播、电影等新兴的大众媒介的极大关注。尤其是电视出现后，其传播速度之快和范围之广引起世界的震惊，推动了人们对大众传播媒介的研究，导致了传播学这门新兴学科的诞生和迅速发展。从这里我们不难看出，电影、电视作为现代化的大众传播事业，具有多么重要的影响与作用。

作为传播学最基本的概念，汉语中的"传播"相当于英语中的

[1]〔美〕威尔伯·施拉姆、威廉·波特：《传播学概论》，陈亮等译，新华出版社1984年版，第19页。

"communication",虽然这两个词的含义也存在着一些差异,但在传播学中,主要采用了这两个词的含义的共同之处,即它们都意味着信息的传布和交流。关于"传播"的定义,目前世界各国有上百种说法,但大体上来讲,主要有"共享说""影响说""交流说""符号说"等几种主要理论。从根本上讲,传播无非是信息交流的行为或过程。人类的传播有多种类型,较为通行的分类方法是将其划分为自我传播、人际传播、组织传播、大众传播等四种类型。

现代传播研究兴起于美国,直到20世纪40年代作为一门新兴学科的传播学才宣告诞生,真正成为一门独立学科。作为传播学最重要的奠基人之一,美国著名政治学家哈罗德·拉斯韦尔曾经对传播过程和传播的基本模式进行了深入的研究,提出了著名的5W模式,阐明了构成传播模式的五个基本要素和环节:

拉斯韦尔的5W模式,实际上是系统地概括和总结了传播过程中客观存在的五个基本构成要素:

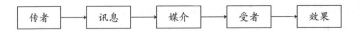

与此同时,拉斯韦尔的5W模式,也首次明确界定了传播学的研究领域,这就是:

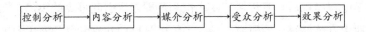

拉斯韦尔的这一模式,堪称线性传播过程的经典模式,但该模式也有很大的缺陷,尤其是忽略了反馈机制的作用,因此,后来又出现了控制论模式、社会系统模式等多种传播模式,迄今为止,已有近百个模式。但不管怎样,拉斯韦尔的5W模式,特别是其中五个要素的区分,至今在传播学研究领域中具有重要的作用。

"传播给人类社会带来了重大影响。广播、电视等电子媒体使传播活

动发生了根本性的变化。纵观古今中外的历史，我们可以看到，从人际传播到大众传播，传播者都在试图把预期的社会功能予以充分发挥，传播在社会生活中举足轻重的地位日益显著。"[2]尤其是20世纪从印刷媒介（报纸、杂志、书籍）发展到声像媒介（广播、电影、电视），可以说是大众传播媒介发展史上一个具有里程碑意义的巨大变化。不再以文字，而是主要以声音和图像作为传播手段的广播、电影和电视，依靠电子技术的高科技威力，对人类社会生活的方方面面产生了极其重要而深远的影响。

　　加拿大传播学家麦克卢汉对大众传播媒介进行了独到的研究，提出了"媒介是人的延伸"的观点，认为人类之所以发明创造如此多样的媒介，归根结底是为了延伸人的视觉和听觉功能。他也最早提出了"地球村"的概念，认为在人类社会早期的口头传播时代，人们的交流只能面对面进行，属于部落化阶段；印刷媒介出现后，人类用印刷的文字进行传播，脱离群体的个体也同样可以进行社会交流，属于个体化阶段；而电子媒介出现后，电视、卫星及其他传播媒介突破了时间、空间的局限，大大缩短了时空的距离，使得人类又重新接近，整个地球仿佛变成了一个村庄，属于"地球村"时代。"这一概念，是麦克卢汉最早提出来的。他指出，电视和卫星等技术的出现，使地球'越来越小'，人类已跨越空间和时间的限制，使信息在瞬息之间即可传送到世界的每一个角落，因而，地球已变成了一个小村庄。'村民'即人类相互之间的信息传播和思想交流极为方便。在这个信息爆炸的时代，任何国家都不可能再与世隔绝而游离于地球村之外……'地球村'的出现不仅改变了人体感官的功能，还有效地改变了人类的观念和生活方式。传统的时空观受到冲击，平民百姓的视野超出了国界的限制。这一切，使人类变得相互更了解，彼此更依赖，更富有想象力和创造性。"[3]

　　大众传播媒介可以说影响到人类社会生活的各个方面。大众传播媒介具有传播信息、引导舆论、教育大众、提供娱乐等四项基本功能，其中，传播信息是大众传播媒介最基本和最重要的功能，而提供娱乐则在媒介传播活动中占据了相当大的比例。与此同时，大众传播媒介除了具有积极的

[2] 胡正荣：《传播学总论》，北京广播学院出版社1997年版，第152页。
[3] 张国良主编：《传播学原理》，复旦大学出版社1995年版，第128—129页。

一面，也具有消极的一面，除了具有正面功能，也具有不可低估的负面功能。"美国传播学的集大成者威尔伯·施拉姆对前人的研究进行归纳、分析和总结后，认为大众传播具有四项社会功能：1.大众传播是社会雷达，具有寻求、传递和接收信息的功能，用于监视社会环境；2.大众传播具有操纵、决定和管理功能，对受众进行诱导、劝服、解释信息，并引导其作出决定；3.大众传播具有指导功能，也就是教育功能；4.大众传播具有娱乐功能，施拉姆认为这项内容所占比例非常巨大。"[4]

电视首先是人们获取新闻信息的重要来源。在电视出现之前，人们获取新闻信息主要是依靠报纸和广播；而当电视普及后，由于电视作为新闻媒介具有独特的优势，因而迅速成为广大群众获取新闻信息的主要来源。尤其是电视具有同时性的特长，可以采取现场直播的方式，客观逼真地将正在发生的事情再现在观众面前，使广大观众仿佛身临其境，不由自主地参与进来。电视所具有的这种亲密性（观众参与方式）与及时性（现场直播方式），充分体现出电视传播的优势。此外，电视节目（包括社会教育性节目、服务性节目以及教学节目等）承担着传播知识、普及科技、服务社会、提高群众思想道德修养，乃至于教学等多种功能。当然，收视率最高的还是电视的文艺类节目，比如电视综艺晚会、电视歌舞片、电视文艺专题片、电视风光片，特别是为数众多的电视剧（含电视小品、单本剧、连续剧、系列剧等），与此同时，电视台还经常播出中外影片，深受广大观众欢迎，体现出影视文化的魅力。

（二）大众文化与影视艺术

"社会的发展，科学技术的进步，人类生活方式的变化，向审美社会学提出了一些新的课题，在过去并不存在，或并不显著，而在当代却十分突出，引起人们普遍的关注，围绕这些问题展开了激烈的争论。"[5] 应当说，大众文化就是这些"新的课题"之一。从某种意义上讲，作为精英文化的对立面，大众文化是在工业社会中产生的。在当代社会，大众文化遵

[4] 胡正荣：《传播学总论》，第 154 页。
[5] 叶朗主编：《现代美学体系》，北京大学出版社 1988 年版，第 318 页。

循市场规律并以产业化的方式生产,通过大众媒介进行传播,将城乡大众作为消费对象。

资料表明,"大众文化"(mass culture)这一概念最早出现在美国哲学家奥尔特加的《民众的反抗》一书中,主要是指在一个地区、社团或国家新近涌现的、被一般人所信奉和接受的文化。大众文化是大众社会的产物。"大众文化往往是通过大众文化媒介(电影、电视、无线电、报纸、杂志等)来传达和表现,尽管这种文化暂时克服了人们在现实中的茫然感、孤独感和生存的危机感,但它也很有可能大大降低人类文化的真正标准,从而在长远的历史中加深人们的异化。"[6]

事实上,从20世纪中期开始,以马尔库塞、阿多诺等人为代表的德国法兰克福学派,就一直在对大众文化和电影、电视等大众传播媒介进行系统的研究和批判。法兰克福学派认为,后工业社会以现代科学技术为手段,将整个人类社会高度地统一化、标准化、精致化了,大众传播媒介(电影、广播、电视)的出现及其广泛普及彻底改变了西方传统文化的性质。在西方历史上一直具有独立性、自由性和批判性的文化,在后工业化社会里被商品化了,成为一种文化工业,与社会融为一体,使得社会失去了反省和批判的力量。因此,法兰克福学派对社会批判的一个重要方面就是对大众文化的批判。"阿多诺一直对文化工业(cultural industry)表现出莫大的敌视和忧虑。'文化工业'实际上是'大众文化'的一个取代性术语。在他看来,大众文化整体上是一种大杂烩,是由上而下地强加给大众的。因此,他宁愿选用'文化工业'这一概念。阿多诺把文化工业的起源追溯到17世纪,认为那是以娱乐为手段,旨在达到逃避现实生活和调节世俗心理之目的的产物。他不无惋惜地感叹道:纯粹的大众娱乐骗走了人们从事更有价值和更充实的活动的能量与潜力,由此而引发的文化工业亦然。正是这种文化工业,在现代大众媒介和日益精巧的技术效应的协同下,借用源于自由竞争资本主义的意识形态中的'伪个体主义',张扬戴有虚假光环的总体化整合观念,一方面极力掩盖处于严重物化和异化社会中的主体—客体关系之间与特殊——一般关系之间的矛盾性质,另一方面则大量生产和复制千篇一律的东西来不断扩展和促进'波普文化'(pop culture)

[6] 参见《文化学辞典》中的"大众文化"词目,中央民族学院出版社1988年版,第33页。

向度上的形式和情感体验的标准化。"[7]法兰克福学派从艺术的企业化谈艺术的蜕变，指出当代社会把艺术转变为文化工业，又以文化工业组织社会，操纵人的日常经验，以艺术的蜕变以及与之相应的人的经验的蜕变来消除人和艺术中的与社会非同一的因素。

在对大众文化进行研究和批判的基础上，法兰克福学派着重对大众传播媒介进行了系统、深入的分析批判。马尔库塞认为，发达的工业社会是一个高度技术化了的单向度社会，它首先通过技术对人和自然的征服来达到政治整合，接着又向文化领域大举进军，使文化与之同一。他特别强调，大众传播媒介把艺术、政治、宗教、哲学等与商品融合，使之变为一种商品形式，形成社会整合文化。在这种发达的工业社会亦即后工业社会中，高级文化蜕变为大众文化，精神文化蜕变为物质文化。马尔库塞特别愤怒地指出，在大众传播媒介造成的单向度社会中，古典的优秀艺术在当代社会失效，现代艺术的反抗力量被当代社会所同化。在当代社会，文化趋于一体化，这种同化和一体化在法兰克福学派看来是扼杀自由和个性的，也是必须批判的。阿多诺更是认为，电影、广播、电视等大众传播媒介造成了个人与社会的同一，促进了社会的机械化和标准化。电影以一整套制作程序代替了以前各门艺术的创造，把艺术创作过程变成了一种技术制作过程，由服从艺术规律变为服从商业规律；电视和广播更是把各类节目编织在一起，供消费者随意选用，艺术品转变为消费品，艺术欣赏规律蜕变为商品消费规律。艺术原本是个性对抗共性、自由对抗法则的一块圣地，但在当代社会，文化的工业化已经使艺术的自由精神干枯了，人们从中已经吸收不到个性和自由的气息，得到的只是与社会同一的思想。

另一位研究后现代问题的著名学者杰姆逊更是认为，在后现代社会，商品化的形式在文化、艺术，乃至无意识领域几乎无所不在，处处渗透着资本和资本的逻辑，晚期资本主义的殖民化和资本化侵入各个领域。杰姆逊不无忧虑地谈道："我曾提到过文化的扩张，也就是说后现代主义的文化已经是无所不包了，文化和工业产品和商品已经是紧紧地结合在一起，如电影文化，以及大批生产的录音带、录像带，等等。在19世纪，文化还被理解为只是听高雅的音乐，欣赏绘画或是看歌剧，文化仍然是逃避现

[7]〔德〕西奥多·阿多诺：《美学原理》，王柯平译，"引言"，第3页。

实的一种方法。而到了后现代主义阶段，文化已经完全大众化了，高雅文化与通俗文化，纯文学与通俗文学的距离正在消失。商品化进入文化意味着艺术作品正成为商品，甚至理论也成了商品。……总之，后现代主义的文化已经从过去那种特定的'文化圈层'中扩张出来，进入了人们的日常生活，成为消费品。"[8] 显然，在发达的商业社会，人们习惯于按照需要／消费的模式生存，大众文化产品的出现不可避免，大众传播媒介更是起到了推波助澜的作用。

在对大众文化进行批判的同时，我们也不能不看到，社会生活的变化、现代科学技术的巨大进步，以及大众传播业的迅速发展，给人类的思想与生活带来了巨大的变化。面对这个商品化和技术化的社会，文化艺术也不可能独善其身。商品社会的特征就是大众性，必然出现大众生产、大众市场和大众消费，大众文化正是商业社会发展起来的文化。这就是说，尽管存在着种种弊端和消极影响，大众文化在当代社会生活中的出现却是历史的必然。尤其是我国文化的大众化转型，更是伴随着经济体制的改革（从计划经济向市场经济转变）、社会经济的发展、人民生活水平的提高，以及消费社会和泛大众文化消费群体的形成等，这些都为我国大众文化的迅速发展准备了社会条件。从这种意义上讲，大众文化的兴起是在我国总体的社会变革和体制转换的历史背景下发生的，不是历史的偶然，而是历史的必然，不是历史的倒退，而是历史的选择。作为一种文化转型，它也是我国社会转型的一个组成部分。正因为如此，在我国当代人文知识分子中出现了明显的分野："有的人把大众文化当作当代社会民主化的硕果，是社会稳定、文化平等、话语霸权解体的历史进步；而另一些批评家则将大众文化看成是人类文明的式微，是资本对文化、传统、信仰、价值观念的挑战，是财富对人类精神的专制。有的人甚至把大众文化看成是人类精神上的鸦片、可卡因。显然，如何面对这样一个时代，已经成为现实向我们——我们的文明，我们的历史，我们的未来和我们的存在——所提出的一种挑战，无可逃避，也不能逃避。"[9]

大众文化给当代审美文化带来了许多新的课题，其中尤以通俗艺术

[8] 〔美〕弗雷德里克·杰姆逊:《后现代主义与文化理论》, 唐小兵译, 第 148 页。
[9] 尹鸿:《镜像阅读: 九十年代影视文化随想》, 海天出版社 1998 年版, 第 16 页。

与严肃艺术的矛盾最为突出。无论是在艺术内容、艺术形式还是艺术接受、艺术功能上，通俗艺术与严肃艺术都存在着明显的区别。如何看待当代社会中通俗艺术与严肃艺术的矛盾呢？一种意见认为应当取消通俗艺术，另一种意见则认为不必过问，顺其自然。显然，这两种意见都过于极端，存在着片面性。"我们认为，对于当代社会中严肃艺术和通俗艺术的矛盾，比较科学的态度是应该同时考虑到以下两个方面：首先，必须看到当今社会客观存在着多种消费者类型和多种精神需求，这就决定了通俗艺术与严肃艺术必然长期共存，而不可能互相取代或合二而一。第二，这种共存可以有两种局面，一种是互相对峙，互相冲击，两者的鸿沟不断扩大；一种是互相制约，互相补充，各自吸取对方的合理因素来改造自己。当然，第二种格局是比较可取的。为了形成这种互相补充的格局，应分别从两方面来努力。从通俗艺术这方面来说，主要应着力于提高它的审美素质。……我们应该努力促使通俗艺术的审美素质（包括内容和形式）从较低层次向较高层次发展，逐步减少和淘汰那些极度庸俗低劣的作品。从严肃艺术这方面说，主要应着力于缩小它与一般大众的距离，增强它的可欣赏性（可读性、可视性、可唱性等），使之为更多的消费者所喜闻乐见。这样从通俗艺术与严肃艺术两个方面努力，就能够缓解它们之间的矛盾冲突。"[10]

必须指出，这种精英文化与大众文化、严肃艺术与通俗艺术、高雅艺术与商业艺术之间的矛盾、对峙和冲突，在影视艺术中表现得十分突出。仅以电影为例，在中外电影界，大多数影片毫无疑问都可以归属于商业片和娱乐片，但我们也可以找到实验电影、现代派电影以及传统艺术电影，它们当然都可以归属于精英文化与严肃艺术。此外，某些具有较高文化品格和富于艺术创新的商业片，同样在一定程度上具有严肃艺术与高雅艺术的审美素质。实验电影、现代派电影、传统艺术电影和商业电影这四者，在对现实世界、对艺术自身的态度，以及对接受者（观众）的态度等几个方面都有所区别。实验电影通常被称作"先锋电影"，常常在价值观上对现实和观众持拒斥态度，它最突出的特点是对电影艺术形式的革新与探索。现代派电影处于实验形态与传统形态之间，艺术形式上主要追求电影艺术语言的探索与创新，以此表现主观感受、潜意识与梦幻等，通过象

[10] 叶朗主编：《现代美学体系》，第327页。

征、隐喻和荒诞来体现超越现实的意蕴。传统艺术电影则是把电影当作再现或表现现实的手段,具有深刻的思想意蕴和独特的艺术创造,体现出较高的文化品格与艺术价值,具有经久不衰的艺术魅力。可见,将实验电影、现代派电影、传统艺术电影归属于严肃艺术是理所当然的。从这个意义上讲,"电影大致可分为四个层面:最超前的是实验电影,其次是现代派电影,然后是传统艺术电影,而最保守、最具模式化的是商业电影。当然,这四级之间并没有壁垒森严、不可逾越的界限,它们像光谱一样逐渐过渡,甚至相互转化。如果将其放回到历史中去考察,那么,最超前的实验电影往往到一定时候就变成了传统电影。不过,如果进行定性分析,那么,在最有代表性的影片中,还是可以十分清晰地发现它们质的区别"[11]。

与此同时,我们也不能不承认,影视既是现代化的大众传播媒介,又是具有巨大影响力的大众艺术。此外,还必须指出的是,影视也是一种特殊形态的商品。影视正是如此集传播、艺术、文化、商品于一身,影视艺术生产是一种特殊而高尚的艺术生产。

事实上,早在诞生的初期,电影、电视的商品属性就已经开始显露出来。法国的卢米埃尔兄弟因为在巴黎的一家咖啡馆里首映了电影,在短短的一年多时间内便成了富翁。而正是争拍影片的热潮,使得20世纪20年代洛杉矶近郊的小镇好莱坞迅速变成一个新兴的城市,其速度之快,犹如淘金热促成了旧金山的出现一样。在美国,"待到30年代中期,电影已经与钢铁和汽车工业平起平坐,成为国民经济总产值的一个主要行业"[12]。而好莱坞作为一个电影工业和商业的体系,最终是听命于金融巨头和银行老板的。尤其是近年来,一批高投入、高科技影片的上映不仅产生了轰动效应,而且也带来了巨额收入。如美国1993年的影片《侏罗纪公园》,是由著名导演斯皮尔伯格根据同名小说改编的。该片将遗传基因技术作为构思起点,大量采用了计算机动画和特技,令观众眼花缭乱,目不暇接。该片投资7500万美元,国内外收入高达8亿多美元,取得了巨大的经济效益,成为美国电影业走出低谷、全面复苏的一个标志。美国1997年的影片《泰坦尼克号》,更是以投资2亿多美元,票房收入和其他收入高达30

[11] 朱辉军:《电影形态学》,中国电影出版社1994年版,第110页。
[12] 〔美〕希柯尔:《好莱坞一百周年》,《世界电影》1992年第4期。

多亿美元的惊人业绩，开创了世界电影史上前所未有的纪录。在此之后，又涌现出一批类似的影片，其中有些巨片也获得了高额的票房收入。

改革开放以来，我国电影界围绕电影体制改革、电影市场与消费等一系列问题展开了热烈的讨论。尤其是当社会主义市场经济逐步确立、商品经济大潮席卷各个角落之时，人们终于认识到，影视艺术的存在也是以经济条件为前提的，影视作品的摄制、发行与放映都必须以雄厚的资金为前提。此外，为了保证影视艺术的再生产，从业者必须通过影视艺术这种特殊的文化商品获得利润、积累资金。在市场经济条件下，人们必须按市场经济规律办事，这是最基本的道理。其实，从影视艺术的生产与消费的过程也可以清楚地看到上述特点。电影生产实际上具有现代企业生产的特征，从某种意义上说，电影制片厂就是一个现代化的企业，电视制作中心或影视文化公司也具有相同的性质。影视艺术生产的经济效益，直接关系到影视企业的资金积累和扩大再生产的能力。电影与电视在消费方式上则有所不同，电影主要是靠票房收入来收回成本并获取利润，而电视则主要是靠广告收入和收视费来达到同样的目的。因而，上座率与收视率成为影视文化中的两个重要概念。

但是，我们又必须看到，影视艺术作品不仅是一种特殊的商品，而且更应当具有社会价值和审美价值，这样才能承担审美教育与认知、审美娱乐与宣泄等诸多功能。影视艺术尽管从总体上讲属于大众娱乐范畴，但其本质毕竟是艺术，绝不能容忍商品拜物教的观念来助长影视艺术的媚俗倾向，并因此而降低影视艺术的文化品位和美学品位。"因此，我们认为，在电影观念上，对于一个电影艺术工作者来说，应该理直气壮地坚持：电影首先是一门艺术。我们面对的是艺术创造而不是一般的商品生产，一切对于艺术的基本要求同样适用于电影。同时，我们也承认，电影艺术是以电影工业为基础的，因而它不可能脱离工业生产和商品流通的基本规律。所以，电影是工业与艺术、商品价值和美学价值的一种对立统一物。对于电影工业来说，这种统一是以经济利益为立足点的，但对于电影艺术来说，这种统一则是以艺术价值为支撑点的。只有在这样一种工业与艺术的张力中，电影才能继续创造出新的辉煌。"[13]

[13] 尹鸿：《镜像阅读：九十年代影视文化随想》，第36页。

（三）影视艺术的巨大影响力

作为现当代人类社会的大众文化或大众艺术，电影与电视具有最广泛的群众性和巨大的影响力，遍及世界各个国家、地区和民族，遍及各个国家的城市与乡村。电影、电视已经成为当代人类社会生活的重要组成部分，成为我们时代的重要的文化现象。尤其是随着社会生活的急剧变化、科学技术的飞速发展和人们物质生活水平的不断提高，广大人民群众对精神文化生活提出了越来越高的要求，艺术早已不再是少数人的特权。电影、电视的观众覆盖面之广泛，也是其他传播媒介和艺术门类所难以企及的。电影可以迅速传送到世界各地，从而废除了旧社会形态中艺术品的独占与贵族化，真正普及到全社会，使大众共享。电视更是可以通过遍布全球的通信卫星网，向分布在无限广阔地域的观众传送信息；一些重大的新闻事件或体育比赛，可以同时被世界各国数以亿计的观众同时收看。如每四年一次的奥运会盛况，全世界绝大多数国家的人们只需坐在家里通过电视机就可以收看到。又如，1969年7月20日美国宇宙飞船"阿波罗11号"登月的过程通过卫星传播到数十个国家，全球共有7.2亿人同时收看了这一节目。相信到人类登上火星之时，电视收视率更是将会成倍增长。还有，电影、电视还具有快捷方便的特点和优势，总是关注着时代和社会的焦点问题并迅速做出反应。

总之，电影、电视既是一种耗资巨大的物质生产，又是一种影响巨大的精神生产，是影响亿万人精神文化生活的重要艺术。尤其是作为大众传播媒介的电视，其影响面更是极为广泛，从政治、经济、文化、科技、教育、军事等各方面，到普通老百姓的日常生活，无一不包。电影和电视作为大众传媒，具有传播信息、引导舆论、教育大众、提供娱乐等多种功能。其实，影视的这些功能并不是泾渭分明、互不相干的，而是彼此渗透、相互交叉的，是彼此联系的一个内在整体。

仅从艺术的角度来看，影视艺术的巨大影响力和观众收看率，也是其他艺术门类所难以比拟的。影视艺术的巨大社会影响力，主要体现在审美教育与认知作用、审美娱乐与宣泄作用，以及不容忽视的负面作用等几个方面。

影视艺术具有审美教育与认知作用。同其他艺术一样，影视艺术的

审美教育作用，主要是指人们通过影视欣赏活动，受到真、善、美的熏陶和感染。优秀影视作品通过潜移默化、寓教于乐、以情感人，引起人们思想、感情、理想、追求的深刻变化，有助于人们树立正确的人生观和世界观。尤其是电影作为当代社会的大众艺术，其渗透力、包容性与覆盖面均为其他艺术所不及，使观众不知不觉地受到感染，心灵得到净化，从而对人们的思想情感和精神面貌起到潜移默化的教化作用。影视艺术的审美认知作用，是指人们通过影视艺术鉴赏活动，可以加深对自然、社会、历史、人生的认识。

电影、电视可以通过直观可视的艺术形象，将早已逝去的古代生活或难以见到的异国生活置于人们眼前，真正做到"观古今于须臾，抚四海于一瞬"，大大拓展人的视野，使人们对中外古今的社会生活有更加全面的了解。鲁迅曾说过："我不知道你们看不看电影，我是看的，不看什么'获美'、'得宝'之类，是看关于非洲和南北极之类的片子。因为我想自己将来未必到非洲或南极去，只好在影片上得到一点见识了。"[14] 大至天体、小至细胞，上至日月星辰、下至地理生物的自然现象，都是影视艺术所涉及的广阔领域，可以帮助人们增长多方面的科学知识。

必须指出，影视艺术的审美教育与认知功能的发挥，是一个长期的、潜移默化的过程，传播学关于大众传播效果的研究也证明了这一点。尽管在大众传播研究中，效果研究的历史最长，却争议最大，先后经历了从"强效果论"到"弱效果论"，再到"回归强效果论"三个阶段，涉及大众传播对个人、群体、社会、文化等多方面的影响。然而，越来越多的学者将注意力集中到大众传播效果的间接的、长期的和潜在的影响上。传播学权威施拉姆认为，大众媒介的传播效果是长期的和潜移默化的。他说："所有电视都是教育的电视，唯一的差别是它在教什么。……我们关于电视的说法，或多或少也可以适用于所有其他媒介。人们甚至是在没有觉察到的情况下在向它们学习的。对于这种由偶然的、无意的、经常的、并非预期的学习造成的技巧、价值和信念的人类社会化所作的贡献，是再也找不到

[14] 鲁迅：《鲁迅书信集》下卷，人民文学出版社1976年版，第983页。

更好的例子的。"[15]施拉姆还特别强调了电视等大众媒介对儿童和青少年的巨大影响,他甚至认为:"我们让各种媒介,特别是电视担负了帮助我们的孩子们长大成人的任务的主要部分。虽然我们可能无法说出任何特定时间的特定节目所有的特殊的效果,但其长期的效果将存在于我们生命的所有时日之中。"[16]大众传播效果研究中,不管是"规范论模式"还是"含义论模式",都可以被归为间接影响理论体系,都认为大众传媒会对个人和群体、社会和文化产生长期的、间接的、潜移默化的影响。从这种意义上讲,影视艺术的审美教育与认知作用,也必然是通过寓教于乐、以情感人起到潜移默化的长期教化作用。

影视艺术也具有审美娱乐和宣泄作用。科林伍德在谈到作为娱乐的艺术时,认为艺术就是创造一种虚拟情境,使情感在这种虚拟情境中释放出来,感受娱乐的体验不是为了追求任何目的,只是为了在艺术欣赏者身上唤起某种情感,并在一种虚拟情境的范围内释放这种情感。他说:"如果一件制造品的设计意在激起一种情感,并且不想使这种情感释放在日常生活的事务之中,而要作为本身有价值的某种东西加以享受,那么,这种制造品的功能就在于娱乐或消遣。"[17]影视艺术作品也是一种审美娱乐或宣泄的文化产品,为观众提供视觉、听觉的生理和心理享受,使观众仿佛身临其境、沉醉其中,通过提供虚拟情境、唤起情感来取悦观众,并使观众的情感得以无害地释放宣泄。

影视艺术具有审美娱乐作用,主要是通过影视欣赏活动,使人们的审美需要得到满足,获得精神享受和审美愉悦。尤其是看电视,已经成了许多人在工作和学习之余最主要的闲暇活动与娱乐方式。当衣、食、住、行等物质生活需要得到满足之后,人们对精神生活的需要就会越来越高。无论是体力劳动者还是脑力劳动者,都需要在紧张的劳动之余,通过休息和娱乐来消除疲劳,而欣赏电影或电视作品,可以使人们的审美需要得到满足并获得精神享受。

现代心理学研究表明,影视艺术可以通过纯形式特征给予观众视觉、

[15]〔美〕威尔伯·施拉姆、威廉·波特:《传播学概论》,陈亮等译,第261页。
[16] 同上书,第266页。
[17]〔英〕科林伍德:《艺术原理》,王至元、陈华中译,中国社会科学出版社1985年版,第80页。

听觉上的生理享受，给人以生理、心理上的快感。影视艺术有一种代偿与宣泄作用，即观众在银幕或荧屏的作用下获得愿望的代偿性满足，同时使压抑的情感得到宣泄。弗洛伊德认为，人的各种本能、欲望和冲动，在文明社会中总是受到各种社会规范、文化习俗、法规法律和伦理道德等的压抑，只有通过神话、宗教、梦幻、艺术等的转移升华，才能以合法手段成为社会可接受的宣泄形式。具有梦幻性特征的大众文化恰恰能满足人们逃避现实的这种心理倾向，电影和电视可以满足观众内心深处潜藏的种种无意识欲望，为大众提供一种既实现本能欲望又和社会认同的"白日梦"。克里斯蒂安·麦茨认为，在欣赏影片的过程中观众将现实与梦幻、真实与想象融合在一起，产生了做"白日梦"的幻觉。电影创造的"白日梦"，可以说是在此之前的任何艺术门类都不曾有过的。它通过虚构的现实来调和人们心中本我与自我、快乐原则与道德原则之间的矛盾冲突，使观众在银幕的作用下获得愿望的代偿性满足。好莱坞正是制造愿望满足的庞大机器，并因此而获得"梦幻工厂"的称号。显然，影视艺术的这种宣泄作用，使观众在本能欲望得到满足时释放了紧张情绪，也使其在生理、心理上体验到某种轻松欢悦，在一定程度上具有治疗效果。与此同时，从"宣泄"这个词在希腊文中的原义来看，"宣泄"也可以译作"净化"或"陶冶"。自从古希腊亚里士多德在《诗学》中提到"宣泄"这个词以来，许多学者都认为它也是指通过文艺的宣泄作用，来达到心灵的净化和道德的提升。

此外，影视艺术也具有巨大的负面作用。首先，在商业利益的驱使下，电影和电视往往强调和突出暴力与色情内容，对广大观众，特别是成长中的青少年和儿童造成了极为负面的影响，一些西方学者也对此忧心忡忡。有的美国学者直截了当地指出："没有一门艺术像电影这样放肆地向它的观众提供性满足。"[18] 施拉姆在《传播学概论》一书中曾谈到，每个美国高中学生在成长过程中，至少从电视上已经看到了上万起谋杀、枪击等暴力事件。丹尼尔·贝尔对此概括道："人们在电影上看到的对暴力和残忍的炫耀并不是想达到净化，反而是追求震惊、斗殴与病态刺激。"[19] 银幕与荧屏上暴力和色情的泛滥，对青少年尤其具有腐蚀作用，西方媒体中的

[18]〔美〕托马斯·R.阿特金斯编:《西方电影中的性问题》，郝一匡、徐建生译，第11页。
[19]〔美〕丹尼尔·贝尔:《资本主义文化矛盾》，蒲隆等译，第170页。

暴力和性的负面影响，早就引起了社会各界的关注与批评。

其次，电影制造的"白日梦"幻景，满足了人们追求梦幻世界的需要，而电视表面上似乎以更为纪实的方式作用于人，但其实仍然是一种人工制造的仿真世界。事实上，电影制造的虚假图景，已经剥离了人与人、人与现实的密切关系，造成类似麻醉作用的冷漠，淹没了个体人性的情感反应。电视更是有过之而无不及，使得人与人的交流越来越被大众媒介的交流所代替，甚至发展到"媒介依赖"的生存状态，进一步丧失掉人们之间相互依赖的情感。以美国学者格伯内为代表的"教化理论"学者认为，一个人看影视作品越多，其内心建构的社会现实就越有可能像影视艺术创造的世界，而不像现实本身。

再次，影视艺术以图像符号代替了文字符号，这种"肖似符号"根本不需要从"能指"到"所指"的思维过程，当然也就不像文字那样需要通过接受教育才能理解。银幕和荧屏上的图像，几乎是老少咸宜，于是人们越来越习惯于"精神快餐"，习惯于不假思索地接受外来信息，迷恋沉醉于直观的复制影像，不愿意进行文字的阅读和思辨，抽象思维能力日趋衰退。这样一来，审美文化越来越趋向于娱乐文化，深度文化越来越趋向于平面文化，文字文化越来越趋向于图像文化。

最后，英国文化批评学派、德国法兰克福学派等许多批评群体都对电视媒介进行了严厉的批评，认为电视媒介和其他大众文化畸形扩张，作为艺术、商业、政治、宗教的混合体，通过对闲暇时间的控制来操纵大众的思想，是一种使人丧失批判能力和否定能力的单面文化，在一定程度上导致了人文精神的衰颓和生存意义的丧失。

（四）20世纪的影视文化

电影和电视给现当代社会带来了极大的冲击，日复一日、年复一年地对人们产生正面和负面的影响。不管你是喜欢还是厌恶，是接受还是排斥，影视文化的存在已是不容低估的客观事实。在一定程度上，完全可以说，电影、电视改变了我们的生活习惯、思维方式、行为准则，乃至心理结构。影视作为一种普遍存在的文化，已经远远超越了艺术的范畴，需要从文化哲学的层面来加以观照，才能深刻理解影视文化的深远影响。

早在半个多世纪之前，匈牙利著名电影理论家贝拉·巴拉兹就天才地预见到："电影艺术的诞生不仅创造了新的艺术作品，而且使人类获得了一种新的能力，用以感受和理解这种新的艺术。"[20] 他还进一步指出："电影艺术的产生增强了人的理解能力，因而揭开了人类文化历史的新的一页。正如音乐的影响促进了人类听音乐和理解音乐的能力一样，电影艺术的丰富内容也促进了人类欣赏和理解影片的能力。……我们不仅亲眼看到了一种新艺术的发展，而且看到了一种新的感受能力、一种新的理解能力和一种新的文化在群众中的发展。"[21] 巴拉兹当时已经以一位艺术理论家和学者的敏锐感觉，注意到电影的出现是用图像符号代替了文字符号，以图像直接作用于人的感官和思想，消除了人类的知觉与符号之间的距离，造就了一种完全不同于文字阅读的思维方式和认知过程。

巴拉兹在他的另一本专著《可见的人类》中，更是详细论述了视觉文化在无声片时期的发展过程，将其称为"人类文化史上的一个转折点"。巴拉兹认为，在文字和印刷术尚未出现之前，即"古老的视觉艺术的黄金时代里"，画家完全可以画出人的形体，乃至人的精神、思想和心灵。而在印刷术出现后，人的心灵便更加集中表现为文字，越来越忽视手势、动作和面部表情等丰富多彩的形体语言。于是，"可见的思想就这样变成了可理解的思想，视觉的文化变成了概念的文化。这当然有种种社会原因和经济原因，才使生活的一般面貌发生了变化"。[22] 他又说："目前，一种新发现，或者说一种新机器，正在努力使人们恢复对视觉文化的注意，并且设法给予人们新的面部表情方法。这种机器就是电影摄影机。它也像印刷术一样通过一种技术方法来大量复制并传播人的思想产品。它对于人类文化所起影响之大并不下于印刷术。"[23]

事实确实如此，巴拉兹在半个多世纪前所预言的现象，今天正引起越来越多的人的关注和思考。人类传播方式，从动作、语言、文字、印刷术，发展到电影和电视，可以说是一个质的飞跃。人类文化，从口头文化到印刷文化，再到 20 世纪的影视文化，恰如巴拉兹所说是"我们文化史

[20] 〔匈〕贝拉·巴拉兹：《电影美学》，何力译，第 18 页。
[21] 同上书，第 19 页。
[22] 同上书，第 25 页。
[23] 同上书，第 28 页。

上的一个转折点"。从这种意义来看，巴拉兹认为："这一点又证明了人类精神的发展是一个辩证的过程。人类精神的发展促进了它的表现手段的发展，而发展了的表现手段则又反过来促进和加速了人类精神的发展。因此，如果电影扩大了表现的可能性，能够被表现的精神领域当然也随之扩大了。"[24]

随着电视的出现，巴拉兹的预言进一步得到了证实，正如美国学者丹尼尔·贝尔所指出的那样："当代文化正在变成一种视觉文化。"[25]尤其是随着大众文化时代的来临，影视文化更是如鱼得水，日趋强势。对于普通大众来讲，影视文化的影响已经大大超过了书面文化，图像的魅力已经大大超过了文字，这已然成为不争的事实。"我们在此所关心的是，在我们这个已经被称作进入信息时代的地球上，当电视作为大众传播媒介的一种而占据了人们更多的闲暇时间之后，当电视成为当代人日常生活中、价值观念的传授中不可或缺的角色之后，它在人们的意识深处，在人们的行为之中以及行为的背后，在人们的意识中以及表现在行为中的某些隶属于文化范畴之内的东西，是否已经具有了崭新的、不同于以往任何时期的意义了呢？'文化'和'大众传播'这两个概念的扩张，正是工业化社会不断向后工业化社会转变的各发达国家从20世纪60年代后半期开始凸现的、引人注目的现象之一。自这个时期以来，生活空间和信息空间相互渗透；媒介角色迅速互换；艺术变为了一种时尚……"[26]根据巴赞所谓"木乃伊情意综"的理论，以生抗死、与时间相抗衡是人类的基本心理要求。从这种意义上完全可以说，正是人类渴望征服时间、完美地记录和再现客观世界的巨大动力，促进了电影、电视的诞生与发展。记录形象与记录声音交汇在一起，使活动的影像出现在银幕和荧屏上，终于实现了人类千百年来的梦想。

不可否认，影视语言与文字语言之间确实存在着相当大的区别。影视语言主要包括画面、声音、蒙太奇等，都是完全直观的、可视可闻的。影视观众无需像文学读者那样，首先必须学会识字，然后才能阅读文学作品。对于文学作品来讲，读者必须经历一个长期艰苦的文化学习过程，学

[24]〔匈〕贝拉·巴拉兹：《电影美学》，何力译，第28页。
[25]〔美〕丹尼尔·贝尔：《资本主义文化矛盾》，蒲隆等译，第192页。
[26] 钟大年等主编：《电视跨国传播与民族文化》，北京广播学院出版社1998年版，第68页。

习识字,学习语法,学习文字的基本规则,然后方能展开阅读的过程。而对于银幕和荧屏上的一切,观众却可以凭借其直观经验,基本上明白影视作品所要表达的一般意义。正如巴拉兹所说,在文字出现之前,人类最初传达思想和情感只能靠表情、手势等符号和口头语言,因此,"图画"和"声音"显得格外重要。在相当漫长的历史时期里,它们是人类主要的传播手段。

考古资料证明,充分发展的文字的历史不过5000年。而在几万年间,远古人类只能把要记录或交流的事情画在洞壁和岩石上。在这个历史时期,人们主要是通过图像与物体的形似关系来理解符号的意义。人类早期出现的一些文字也主要是一些依附于事物本身形状的象形文字,如古埃及的象形文字、中国的甲骨文、古印度河流域的文字,等等。尤其是古埃及的象形文字具有两种基本特征,既表意又表音;中国古代的甲骨文开始出现大批形声字,而且这种象形文字的结构已由独体趋向合体,是当时一种相当进步的文字。只是随着人类文明的进步,语言文字越来越发达和丰富,语言符号的抽象性也就越来越强。从外在形态来看,文字符号越来越远离被描述者本身,文字逐渐走出了象形化与图像化的阶段,形成了抽象化的语言文字体系。施拉姆认为:"正如语言是由于感到有必要把各种事件和经验抽象化而产生一样,文字也一定是由于感到有必要把图像抽象化以及使语词符号比别人能听到的转瞬即逝的几秒钟持续更长时间而产生的。"[27] 文字的发明与使用,是人类文明发展历程中最具意义的成就之一,也是人类传播史上一个重要的里程碑。

从表面上看,影视语言的出现似乎使人类又倒退到最初的直观具象阶段,也就是直接通过图像与物体的形似关系来理解符号的意义。从某种程度上来讲,象形文字和影视语言都是依赖被表现对象的外形建立起来的符号表意体系。传播学者认为:"一般来说,具象视觉符号是大量的、初级的传播符号,用简洁明白、形象直观的方式,表达某种特定场合中的特殊意义;抽象视觉符号往往是一定文化的积淀,以高度概括的形式在一般的层次上综合地反映某种事物的特征。如前文所指出,从具象到抽象也

[27] 〔美〕威尔伯·施拉姆、威廉·波特:《传播学概论》,陈亮等译,第11页。

一个逐步演绎的渐变过程，其间没有绝对的界限。"[28] 那么，作为20世纪现代科学技术的产物，电影、电视所具有的语言体系却似乎又倒退到原始语言的感知体系上，这种十分有趣的矛盾现象应当引起我们关注。正因为影视语言的这种矛盾性或两重性，一方面使得影视语言具有最广泛的普及性和群众性，在直观具象的层次上消除了成人与儿童、文化人与文盲之间的差异；另一方面也使得影视语言遭到了来自多方面的批评，诸如影视作品过分视觉化的倾向使得影视观众以具象直观的感知方式取代了文学阅读中想象性的阅读方式，助长了观影过程中的观看癖与自恋欲，等等，有人甚至将其称为影视语言的"退化机制"，美国女性主义电影批评家劳拉·穆尔维就对好莱坞商业化的电影语言形式进行了猛烈的抨击。但是，与此同时，我们也应当看到，影视语言的出现绝对不能简单地看作是人类语言的退化，更不能将影视语言等同于文字出现之前的原始"图画"与"声音"。

电影、电视是人类文化与科技发展的产物，标志着人类历史上第一次出现了电子声像媒介，即同时以声音和图像作为传播手段，不仅对原有的文字与印刷媒介造成了巨大的冲击，而且对整个人类社会的历史文化进程也产生了深刻的影响。因此，影视语言向直观形象的回归，只能被看作是人类语言文化超越了抽象文字之后，在更高层次上的一种影像语言，是一种螺旋式的上升。

以影像为本体，是现代电影语言学的逻辑起点，影像分析也是影视语言研究的首要环节，因为电影、电视都是由一系列连续活动的影像构成的。但是，正如著名格式塔心理学家鲁道夫·阿恩海姆所说："视觉形象永远不是对于感性材料的机械复制，而是对现实的一种创造性把握，它把握到的形象是含有丰富的想象性、创造性、敏锐性的美的形象。一个不可否认的事实是：那些赋予思想家和艺术家的行为以高贵性的东西只能是心灵。心理学家们已经发现，这一事实实际上并不是一种偶然的和个别的现象，它不仅在视觉中存在着，而且在其他的心理能力中也存在着。人的各种心理能力中差不多都有心灵在发挥作用，因为人的诸心理能力在任何时候都是作为一个整体活动着，一切知觉中都包含着思维，一切推理中都包

[28] 张国良主编:《传播学原理》，第104页。

含着直觉,一切观测中都包含着创造。"[29]从这个意义上讲,巴拉兹的预言确实是天才的判断,因为他早在半个世纪前就已经预见到电影语言的出现是"我们文化史上的一个转折点",而且,"这一点又证明了人类精神的发展是一个辩证的过程"。[30]高级阶段与低级阶段的某些相似或相同之处,仿佛是一种倒退或回归,但其实是在更高阶段上新的飞跃。

实际上,现代人的文化心理结构已经发生了根本性的变化,人们对视觉艺术的认识和理解变得更加复杂和细致,对图像的阐释也与过去不大相同。例如,著名的德国艺术史学家潘诺夫斯基认为,图像的意义至少必须在以下三个层面上加以把握,这就是:"自然的意义""习俗的意义"和"内在的意义"。作为声像媒介的影视语言,更是充分利用了现代科技和人类文化的种种成果,充分调动和运用了影视艺术的时空和视听元素、镜头景别,以及摄影(像)机的运动,等等,其含义越来越复杂。尤其是世界电影史和电视史上,一代又一代的电影家和电视家们不断地在创造和发展着影视语言,极大地丰富了影视语言的表述形式,使得影视语言日趋丰富和完美。如果把影视语言放到人类文化的历史长河中去考察,就会发现它是以人类的形象思维与抽象思维的结合、以视觉与听觉的综合运用为基础。作为视听语言的高级形态,影视语言在人类的文化交流与信息传播中具有重要地位。

正因为如此,看电影和读电影、观赏电影和鉴赏电影二者之间存在着相当大的差别。对于前者来说,确实可以不分老幼,甚至文盲也可以看电影。但是,读解和鉴赏电影就如同阅读和鉴赏文学作品一样,离不开熟悉和掌握影视艺术的基本知识与规律,离不开熟悉和掌握影视语言的主要特征与变化发展,离不开欣赏大量优秀的影视艺术作品,离不开相应的历史、文化等多方面的知识,如此才能真正做到读解和鉴赏电影。这也是普通高等院校之所以开设影视鉴赏课程,将其作为美育与艺术教育的一个组成部分,作为大学生人文素质教育内容之一的原因。实际上,在影视语言(包括画面、声音、蒙太奇等)之中,不但可以看到世界影视史的发展历程,而且可以看到现代科技迅猛发展所带来的成果。影视语言虽然是以

[29]〔美〕鲁道夫·阿恩海姆:《艺术与视知觉》,滕守尧、朱疆源译,中国社会科学出版社1984年版,"引言",第5页。
[30]〔匈〕贝拉·巴拉兹:《电影美学》,何力译,第24、28页。

自然符号完成的，是由表现性的"直接意指记号"组成，喻体与被喻体处于重合状态，没有能指和所指的区别，但是，由于运用了画面、文字、语言、音乐、音响等多种媒介手段，成为高信息量媒介的综合体，已经具备了巨大的审美表现力、艺术表现力和思想表现力。

第二节　社会语境中的影视文化

美国著名电影史研究专家罗伯特·艾伦与道格拉斯·戈梅里合著的《电影史：理论与实践》（1985）一书出版不久，便被欧美许多国家的高等院校列为电影课程的主要教科书，几十年来一直受到欧美电影学术界的广泛重视和热烈欢迎。在这本书中，作者提出了一种独到的电影史研究观念和方法："把电影看成一个开放系统的历史——这种观念在编史学上有若干后果。'解释'一桩电影史事件就意味着具体说明电影各方面（经济的、美学的、技术的和文化的）之间的关系，以及电影与其他系统（政治、国家经济、其他大众传播媒介、其他艺术形式）之间的关系。确定一个开放系统内部的'诸原因'便成了电影史学家的一项具有挑战性的工作，因为电影系统中诸因素之间的关系是相互交叉、复合的，不是单线的。"[31]因此，该书的核心部分是由美学电影史、技术电影史、经济电影史、社会电影史等四个部分共同组成。其中，社会电影史具有十分重要的地位和作用，因为"电影的大众性使许多社会科学家和历史学家越来越确信，电影总是要反映特定时代中社会的欲望、需求、恐惧与抱负的"[32]。显然，社会性与时代性是影视文化研究不能回避的课题。

（一）影视艺术与深层集体心理

作为20世纪最有影响力的大众艺术，影视艺术总是对时代和社会的一切都非常敏感，快捷地作出反应。从古至今，艺术都是人类文化宝库中

[31]〔美〕罗伯特·艾伦、道格拉斯·戈梅里：《电影史：理论与实践》，李迅译，第280页。
[32] 同上书，第201页。

一份极其珍贵的财富。各个国家、各个民族或各个时代的艺术，往往成为它自己所属的那个国家、那个民族或那个时代的文化的突出代表。作为现代最具影响力的影视艺术自然也不例外。尤其是电影、电视作为一种极其复杂的社会文化现象，能够集中反映时代和社会的信息，传达民族文化心理的嬗变、时代观念的更迭和社会意识的变化。作为20世纪人类文化所开拓的新领域，伴随着从工业化社会向信息化社会的飞速发展，电影和电视作为大众传播媒介正发挥着巨大的作用，其影响涉及政治、经济、社会、伦理、科技、教育，乃至生活习惯、民风民俗等方面。因此，影视文化的意义绝不仅仅在其自身，由它可以观照特定时代和特定社会的文化精神。反过来当然也可以说，不同时代、不同社会的文化精神，也必然会给影视文化留下深深的烙印。

从这种意义上讲，影视艺术作为时代的多棱镜，总是要折射出不同时代的社会文化现象；它们又如同社会的万花筒，展现出一幅幅社会生活的斑斓图景。世界各国的优秀影片、优秀电视剧或电视专题片都可以证明，其深刻的思想内涵和感人的艺术魅力离不开特定的时代精神和时代情绪，离不开社会生活中涌现出来的为人们所普遍关心或思考的矛盾与问题，离不开在观众中引起巨大思想冲击的社会思潮。因此，同传统艺术门类诸如音乐、舞蹈、绘画、雕塑等相比较，影视艺术更适宜于表现错综复杂、剧烈变化的社会现实生活，更适宜于表现富有时代特征的社会重大现实问题。

"电影作为大众娱乐媒介，其通俗性引动了电影史学家和社会史学家在观念上的一个转变：从把电影作为无与伦比的洞察力之源发展为把电影看成是民族的文化。……进而言之，影片是社会的再现，尽管这种再现是间接的、隐晦的。这就是说，电影的影像和声音、主题与故事最终都是从它们的社会环境中派生出来的。"[33] 显然，作为大众娱乐媒介和大众艺术的电影，也是一种社会历史的记录手段，尽管其对社会的再现采用了艺术的方式，因而是"间接的"和"隐晦的"，但它毕竟还是从"社会环境中派生出来的"。建立在现代科技手段基础之上的影视艺术，不但能够十分逼真地为人们展现出一幅幅鲜明的社会生活画面，使人们从中观察到各个社

[33]〔美〕罗伯特·艾伦、道格拉斯·戈梅里：《电影史：理论与实践》，李迅译，第207页。

会生活的状况和时代风云的变迁，更重要的是，它们能够反映出大众欲望和集体无意识，也就是具有社会性和时代性的"深层集体心理"（克拉考尔语）。

所谓"深层集体心理"，就是一定历史时期的心理现象。"社会心理是指一种不规范的、处于模糊状态的社会意识，它包括社会政治心理、社会审美心理、民族文化心理等方面，其基本特点就是自发朴素性、日常经验性和群众普遍性。所谓自发朴素性，即指它是人们在一定的社会生活实践中自然而然产生的，没有经过思维的专门加工，是一种原始的、不自觉的意识。所谓日常经验性，即指它没有经过理论升华，而是人们在日常生活中形成的一种经验性意识。所谓群众普遍性，即指它往往会成为某一时期较流行的风俗习惯，并对人们的思想规范和行为规范发生潜移默化的影响。"[34]

著名德国电影理论家齐格弗里德·克拉考尔认为，电影母题所反映的不仅是个别电影观众的心理状态，而且是整个社会的心理状态，因为电影是一种集体的而不是个人的事业。既然电影是大众艺术，电影的母题就必须反映大众的欲望。克拉考尔指出："电影在反映社会时所显示出的与其说是明确的教义，不如说是心理素质——它们是一些延伸于意识维度之下的深层集体心理。"[35]在他看来，存在于电影中的母题不仅反映出大众欲望和大众心态，而且可以成为社会某个时期历史进程与深层心理的证据，克拉考尔本人的专著就是这方面的典型。"对于电影与社会之关系的有力的史学论述是齐格弗里德·克拉考尔在1947年发表的著作《从卡里加里到希特勒》。克拉考尔的结论为世界电影史的许多研究找到了途径。他的方法也被看作是其他历史研究的基础。克拉考尔在《从卡里加里到希特勒》一书中分析了第一次世界大战到希特勒兴起之间的德国影片，他认为，电影提供了过去某个时期社会内部运作的精确反映。"[36]克拉考尔总共考察了大约100部他认为包含类似母题的德国影片，指出这些母题是第一次世界大战之后，作为战败国的德国整个社会心理创伤的征兆，也是20年代德

[34] 周斌：《论电影社会心理学批评》，载《复旦学报》（社科版）1997年第5期。
[35] 转引自〔美〕罗伯特·艾伦、道格拉斯·戈梅里：《电影史：理论与实践》，李迅译，第211页。
[36] 同上书，第201页。

国人民倾向于接受权威统治并将其作为唯一可行的国家问题解决方式的无意识征兆。尤其是克拉考尔着重分析的德国德克拉制片厂1920年摄制的黑白无声片《卡里加里博士》，以强烈的表现主义风格塑造了一位疯狂幻想、残忍固执的博士形象，成为世界电影史上被评论得最多的影片之一。克拉考尔正是从这部影片和具有类似母题的一批德国影片中，看到了当时社会历史条件下德国中产阶级的不成熟和软弱，看到了一种把德国导向希特勒法西斯政权的深层思想倾向，认为这些影片强烈地反映出当时德国民众集体无意识心理的内在张力，即对暴力权威的臣服。克拉考尔认为，存在于这类电影中的母题不仅反映出大众的心态即"深层集体心理"，事实上，它们还预示了德国社会所发生的事件，"一切都好像刚刚在银幕上发生过，最后厄运的黑暗前兆无不应验"[37]。

如果说弗洛伊德精神分析学理论揭示了电影与梦的亲缘关系，那么，荣格的"集体无意识"理论则进一步揭示了电影与深层集体心理的直接关系。"集体无意识"是荣格理论的核心部分，它反映了人类在以往历史进程中的集体经验。荣格认为，无意识具有两个层面：表层只关系到个人，可称之为个体无意识；而深层无意识是与生俱来的，称之为"集体无意识"。荣格曾说："我之所以选择'集体的'这个术语，因为无意识的这一部分不是个体的，而是普遍的；同个人心灵相比较而言，它或多或少地具有在所有个体中所具有的内容和行为模式。换言之，由于它在每一个人身上都是相同的，因此它构成了一种超个性的共同心理基础，而且普遍存在于我们每个人的身上。"[38] 这种"集体无意识"虽然体现在每个社会成员个体身上，但是它的本质却是社会性的。当然，"集体无意识"与"深层集体心理"之间也有根本的区别：前者根源于原型，后者来源于社会；前者来自先天，后者却为养成；前者追溯至远古，后者却植根于现代。

正如克拉考尔所言："我们所说的一个国家的精神，并不是指一种确切的民族气质，而只是确认某国在某一历史时期的集体心态和集体倾向。例如，在第一次世界大战后的德国普遍存在什么忧虑和什么希望，这就是

[37] 〔德〕齐格弗里德·克拉考尔：《从卡里加里到希特勒》（英文本），美国普林斯顿大学出版社1947年版，第272页。

[38] 〔瑞士〕荣格：《四个原型》（英文本），1972年版，第3页。

值得一提的典型问题。"[39]克拉考尔认为,如果所有经济的、社会的和政治的因素都不足以说明纳粹精神在德国土地上繁荣的真正原因,那是因为"在经济蜕变、社会需求和政治阴谋的可见的历史的后面,隐藏着一个更隐蔽的历史,德国人民的深层倾向的历史。通过电影揭示这些倾向,就能帮助我们理解希特勒的上台及其影响"[40]。

从某种意义上讲,影视创作始终与观众的欣赏心理密切联系,并且不断受到这种深层集体心理直接或间接的影响。影视社会学、影视文化学、影视心理学和影视美学都应当将这种深层集体心理作为主要研究对象之一,从各个不同的角度对其进行认真仔细的分析和探讨。如果对中外影视史上某些主要美学思潮或主要艺术流派追根溯源、仔细探究的话,也可以或多或少、或直接或间接地发现其与当时社会的深层集体心理之间的联系。20世纪40年代意大利新现实主义电影美学流派的兴起,正在于电影艺术家们敏锐地把握住了当时的社会思潮和社会情绪,把镜头对准了生活在社会底层的普通人的痛苦和不幸,反映出第二次世界大战后意大利普遍存在的社会问题和深层集体心理。又如,在20世纪70年代末期达到高潮的新德国电影运动,同样是由于电影艺术家们敢于直面现实,把战后联邦德国存在的物质、精神、道德等方面的诸多社会问题,同纳粹法西斯历史浩劫紧密联系在一起,深入挖掘现实社会问题和人的精神世界。尤其是法斯宾德著名的"德国女性四部曲",仿佛是一部二战及战后德国社会生活的历史长卷,展现出整整一个历史时期德国社会的现实问题和德国民众的深层集体心理,受到了广泛的欢迎。

从影视观众学的角度来看,影视艺术的接受文本具有意识形态性。一般来说,影视观众所关注的问题就是现实生活中最为突出和急需解决的问题,也是社会和时代的敏感问题或热点问题。正因为如此,观众的深层集体心理总是随着时代的变迁和社会的进展而不断发生变化。从这个意义上讲,"时代的变迁和电视观众群体的变化十分密切。如同什么样的时代有什么样的电影一样,什么样的时代也有什么样的电影观众。时代对电影观众有相当的制约作用。观众是一个不固定的社会群体,是

[39]〔德〕齐格弗里德·克拉考尔:《从卡里加里到希特勒》,"引言",转引自李恒基、杨远婴主编:《外国电影理论文选》,第273页。
[40] 同上书,第276页。

社会的组成部分。观众的多与少,对一部作品的好与恶,不仅决定于作品本身,更决定于这个时代的主流意识形态、社会思潮、政治、经济诸因素。随着时代的变化,上述诸因素同时会起变化,于是导致观众的多少的差异,导致观众对电影要求、希望、评判、好恶的差异。比如,时代的变化会直接导致社会审美心理的变化。……特定时代中,如果电影反映了这一时代社会审美心理的主流,那么就会被观众所欢迎,所推崇;反之,则会被抛弃,被贬斥。这无论是从世界电影史还是从中国电影史来看,都是如此"[41]。事实确实如此,中外电影史都证明了以上的论断。

下面,我们就从20世纪中国社会历史时代的变迁和中国电影的发展变化之间的关系入手,来对电影艺术与深层集体心理之间的关系作进一步的分析与探讨。

(二)百年沧桑的中国社会与中国电影

百年风云,百年沧桑! 20世纪的中国社会经历了巨大的历史变革,在奋斗与曲折、黑暗与光明的艰难搏斗中前进。在21世纪,中华民族正生机勃勃地屹立于世界东方。与此同时,自1905年诞生以来,中国电影在一百多年的风云起伏和沧桑变换中,同样经历了一个艰难曲折的发展历程。作为最年轻的艺术门类,中国电影自诞生起就与中国现当代社会的历史发展结下了不解之缘。虽然电影艺术有自己特殊的发展规律,但是,如果仅仅从电影社会学和电影文化学的角度来观察,便不难发现,中国电影发展史的几个重要时期,都直接或间接地反映出中国社会各个历史时期的重大变革,都直接或间接地反映出各个历史时期特殊的时代精神和时代情绪,都直接或间接地反映出时代风云的起伏与社会生活的变化,都直接或间接地反映出具有社会性与时代性的"深层集体心理"。

中国电影发展史上的第一个重要时期是20世纪三四十年代。在这个历史时期,中华民族正处在内忧外患、危机重重的局面中,掀起了抗日救亡的爱国热潮。社会的巨大动荡不可能不对电影产生巨大的影响。左翼电

[41] 章柏青、张卫:《电影观众学》,中国电影出版社1994年版,第260—261页。

影运动、抗战电影,以及战后现实主义电影相继在这个时期出现。这个时期的中国电影,在批判黑暗政治、讴歌民主自由、鼓舞大众抗日救亡等方面,取得了辉煌的成就。左翼电影运动的《桃李劫》《十字街头》《马路天使》,抗战电影《八百壮士》《塞上风云》《保卫我们的土地》,以及现实主义电影《一江春水向东流》《万家灯火》等一批优秀影片,可以说是这个时期最为杰出的典范之作,掀开了中国电影史上光辉的一页。

这批影片具有强烈的社会性和时代感,真实地反映了社会各阶层人们的生活状况和思想变化,反映出具有时代特征的深层集体心理。如堪称中国电影史上经典作品的《一江春水向东流》(1947),就是以现实主义的创作精神和创作方法及时反映现实生活,揭露社会矛盾。这部影片通过一个家庭的变化,浓缩了从战时到胜利、从沦陷区到大后方、从城市到农村、从平民到官僚的社会生活,生动逼真地再现了抗战时期和二战胜利以后的中国社会生活。影片反映了沦陷区老百姓在日寇铁蹄下的悲惨遭遇,而此时大后方的官僚资产阶级却过着纸醉金迷、腐败荒淫的生活,两者形成极为鲜明的对比。正是由于这部影片具有深刻的社会内涵和强烈的时代色彩,以及生动的故事情节和典型的人物形象,因而成为中国电影史上的一座丰碑。不难看出,20世纪三四十年代的现实主义电影,由于其丰富的社会内涵、浓郁的时代气息、和典型的人物形象,被普遍认为是中国电影史上的一个艺术高峰,许多影片至今被人们所喜爱和称道,显示出长久的艺术生命力和深远的影响。

中国电影发展史上的第二个重要时期是中华人民共和国成立以后的十七年(1949—1966)。从中华人民共和国成立初期蓬勃发展,到1956年前后掀起高潮,再到1959年达到高峰,直到"文革"前未能进一步发展的创新时期,"十七年"中国电影经历了一个曲折的发展过程。这个时期的中国电影犹如社会和时代的晴雨表,直接反映出社会的风风雨雨和复杂多变的政治气候。在这个时期,中国电影走上了一条自己的发展道路。

"十七年"中国电影最主要的特点,就是鲜明的现实性与强烈的时代感。这个时期的中国电影注重反映现实生活,洋溢着浓郁的时代气息,凝聚着强烈的时代精神。中国电影的美学风格在中华人民共和国成立后发生了引人注目的嬗变,"由于影片题材及主题大幅度转向'歌颂

倔强的、叱咤风云的和革命的无产者',银幕上出现了中国影坛此前鲜见的一种'崇高壮美'的审美形态。这种美学风格实际上是时代精神的折射"[42]。显然,"十七年"中国电影以"崇高壮美"为美学基调,吻合了当时整个的社会情绪和群众心理,与这一历史时期昂扬向上的深层集体心理同形同构。正因为如此,"十七年"中国电影才在曲折坎坷的发展道路上不断前进,取得了令人瞩目的辉煌成绩,出现了一大批深受广大人民群众喜爱的优秀影片。就风格样式而言,"十七年"中国电影同样折射出这个历史时期的社会情绪和深层集体心理,数量最多、成就最大、占主导地位的是革命抒情正剧,如《青春之歌》《红色娘子军》《柳堡的故事》《林则徐》《小兵张嘎》等。"这种样式的影片内容大多是直接表现人民的革命斗争生活,通过影片的情节、人物和电影语言,直接抒发创作者的革命情怀。革命正剧要正面塑造英雄形象,通过人物的命运和情节的发展,自然地揭示主题思想,影片的抒情性、叙事性和戏剧性比较完美地融为一体。'十七年'除了革命的抒情正剧这种主导样式之外,还有多向探索:史诗式电影,如《南征北战》;散文式电影,如《林家铺子》、《早春二月》;惊险样式电影,如《神秘的旅伴》、《羊城暗哨》等。"[43] 显然,不管"十七年"中国电影的风格、样式、体裁和主题有什么变化,也不管是描写现实生活还是描写革命历史题材,现实性与时代感始终是这个时期中国电影的鲜明特征,体现出这个时代的深层集体心理。"'十七年'的影片,都十分注重表现政治气氛和时代脉搏,以及人物生活的具体环境的地方色彩。我们通过'十七年'的中国电影,可以看到中国历史上涌现出来的形形色色的风云人物和普通平凡的劳动者以及他们成长、战斗、生活的环境。可以说,'十七年'的中国电影像一面镜子,通过这面镜子,我们可以了解中国的历史,了解中国文化,了解中国人民,了解中国的风土人情。总之,'十七年'的中国电影,注重真实地反映生活,反映时代。"[44]

中国电影发展史上的第三个重要时期是20世纪80年代(1976—1989)。粉碎"四人帮"以后,中国历史开始了一个新时期。尤其是十一

[42] 彭吉象主编:《影视鉴赏》,高等教育出版社1998年版,第184页。
[43] 舒晓鸣:《中国电影艺术史教程》,中国电影出版社1996年版,第136页。
[44] 同上书,第133页。

届三中全会的召开，具有划时代的伟大意义，社会的政治、经济、文化等各方面都发生了巨大变化，文艺有了大的发展。这个时期的鲜明特征是改革开放和思想解放运动，同时伴随着政治、经济体制的变革潮流，以及文化艺术和思想界的启蒙倾向。在这样的社会文化背景下，新时期的文学艺术自觉地汇入时代潮流，作为大众文化形态的电影艺术自然也不例外。中国电影在这个历史时期达到了上座率高峰，处于空前活跃的状态。尽管新时期的电影创作呈现出多元化的绚丽景象，但这一时期的思想解放运动毕竟是时代的主要特征，因此，对民族现实和历史的文化反思，自然而然地成为中国新时期电影的主潮。新时期电影的文化反思，主要体现在以下几个方面：

第一，对"文化大革命"的文化反思。新时期银幕上较早出现的《泪痕》《小街》《巴山夜雨》等影片，都贯穿着对这个已逝去时代的深刻反思，揭露"文化大革命"发生的历史文化背景，由较为狭窄的政治视野转向更加宏阔的文化视野，逐渐抓住了"人的觉醒"这个根本的精神发展趋势。

第二，对中国农民的文化反思。农村是自然经济和血缘纽带保存得十分完整的地方，千千万万农民正是在贫瘠的土地上繁衍生息，体现出面对苦难的生存伟力。《黄土地》通过翠巧一家的命运来探究民族的现实和历史，揭示了千百年来封建统治与落后的经济文化给我们民族带来的沉重的精神枷锁，其造成的可怕的愚昧、狭隘和麻木犹如幽灵般盘踞在民族的深层历史文化之中。《芙蓉镇》则通过"文化大革命"这一段动乱的历史，描写了李国香、王秋赦这种践踏别人而又自我践踏的人物，也刻画了胡玉音、秦书田这种身处逆境仍然奋起抗争的普通人，显示了正义与邪恶、人性与非人性的搏斗。尤其是《乡音》和《人生》这两部农村题材影片，人们更是见仁见智、众说纷纭，赞誉者称其为乡间小路的绝唱，贬斥者则认为流露出陈旧落后的文化意识。实际上，这两部影片在文化反思中的矛盾、惶惑，恰恰是时代精神的真实写照。当农村从极端落后的封建王国中觉醒，向着现代化飞跃时，必然伴随着民族灵魂的裂变与剧痛。这种种矛盾、惶惑，其实质乃是商品经济与小农经济、朦胧的现代意识与残存的田园牧歌之间的冲突，这种处于新旧变革大震荡中的文化反思，正体现出传统与变革的剧烈冲突。而这两部影片主题的多义性和模糊性，正好反映社会生活的复杂性和变革性。在改革

开放的时代,传统文化历史积淀较深的农村自然成为新旧文化矛盾冲突的焦点。

第三,对中国妇女的文化反思。在中国封建社会里,家庭与国家同构,这个结构体系的核心是儒家文化和宗法制度,而"三纲五常""三从四德"等观念,正是这种伦理本位的封建秩序和传统文化的必然产物。在这一时期,涌现出《良家妇女》《湘女萧萧》《青春祭》《如意》《女儿楼》《山林中头一个女人》等一大批影片,从不同视角对妇女的命运和重负进行了深刻的剖析。美国电影理论家乔治·布鲁斯东认为:"看了一个民族的影片,就可以了解这个民族的心理历史。"[45]中国妇女题材影片真实展现了封建礼教的樊笼禁锢着的人的觉醒,展现出传统道德文化积淀如何在人们的灵魂深处世代相袭,通过妇女的心态和命运透视出深层的民族文化心理。

第四,对中国知识分子的文化反思。新时期中国电影冲破了长期极"左"思潮的桎梏,在银幕上大胆地讴歌了曾经被压抑和贬斥的知识分子形象,在思想解放的浪潮中为知识分子正名疾呼,涌现出《天云山传奇》《牧马人》《人到中年》等一批知识分子题材的优秀影片。尤其需要指出的是,影片《黑炮事件》的"赵书信性格"体现了创作者对中国知识分子全面的文化哲学思考。在赵书信这个知识分子人物身上,一方面有着强烈的民族尊严感和爱国主义热情,另一方面又有自我的丧失和主体意识的失落。这部影片的可贵之处,正在于通过剖析这种二重性的文化品格,唤起人们探索民族灵魂,有批判地继承和认同现代文化品格。

第五,对中国青年一代的文化反思。新时期电影中既有揭示改革开放初期城市青年心态的《逆光》《夕照街》,也有反思知识青年命运与生活的《我们的田野》《十六号病房》,还有发掘青年大学生独特的生活矛盾及其潜在文化心理的《女大学生宿舍》《见习律师》,更有展现出现代商品社会氛围中个体户青年的追求的《雅马哈鱼档》《珍珍的发屋》,从不同视角对处于改革开放大潮中的青年人的复杂心态进行了剖析。尤其是《给咖啡加点糖》这部影片,在中国电影界较早地触及后现代主义文化母题,通过富有表现力的视听形象,呈现出现代城市中文明人的孤独和困惑,揭示了现代人内心的分裂。如果说现实主义电影致力于反映世界,现代主义电影

[45]〔美〕乔治·布鲁斯东:《从小说到电影》,高骏千译,中国电影出版社1981年版,第49页。

致力于体验世界,那么,这部影片以及后来的一批类似影片则力图超越二者,致力于重新感知世界。

新时期电影的文化反思,一方面是中西文化撞击的产物,伴随着改革开放和外来文化的引进,伴随着民族文化寻根的反思;另一方面是由于改革浪潮不可阻挡地冲向各个角落,在传统向现代的嬗变中,新旧文化之间的激烈冲突引起了电影艺术家们的深深思索。

20 世纪 90 年代,中国由计划经济转向市场经济,商品经济大潮冲击着政治、经济、文化、社会的各个层面,中国电影也随之进入了一个特殊的历史发展时期,即大众文化时代。在这样的社会文化语境下,伴随着商品经济的迅速发展和好莱坞影片的强烈冲击,出现了三种类型的中国电影:一是受到政府行政支持的"主旋律"电影,二是正在苦苦挣扎与拼搏的艺术电影,三是迅速发展进而日益主流化的娱乐电影。同其他文学艺术一样,中国电影和电视的这种大众化转型,使社会文化在 20 世纪末出现了新的特征:"在功能上,它成为一种游戏性的娱乐文化;在生产方式上,它成为一种由文化工业生产的商品;在文本上,它成为一种无深度的平面文化;在传播方式上,它成为一种全民性的泛大众文化。"[46] 伴随着 20 世纪 90 年代的经济转型、社会转型与文化转型,影视艺术的大众化转型已成为时代潮流。在这样的社会历史背景下,娱乐性的商业电影大量生产,迅速成为这一时期中国电影的主要组成部分。

在商品经济大潮的巨大冲击下,中国电影的创作与理论都出现了诸多困惑,产生了截然对立的两种观点:一种观点认为商业永远支配着艺术,电影作为大众消费的文化商品就应该媚俗,票房价值正反映了电影娱乐大众的社会本性;另一种观点则针锋相对,认为电影首先是一门艺术,应当追求审美价值,具有教育功能、认识功能和审美功能,关注重大的社会现实问题。于是,在 20 世纪 90 年代的中国影坛,一方面涌现出数量巨大的娱乐性商业电影,诸如张艺谋的《菊豆》《大红灯笼高高挂》《摇啊摇,摇到外婆桥》,陈凯歌的《霸王别姬》《风月》等一批"新民俗电影";还有何平的《双旗镇刀客》《炮打双灯》,以及《新龙门客栈》《黄飞鸿之狮王争霸》等一批"新武侠电影";更有为数众多、类型各异的娱乐片。另

[46] 尹鸿:《世纪转型:当代中国的大众文化时代》,载《电影艺术》1997 年第 1 期。

一方面，也有一批采用"泛情化"叙事策略的主旋律电影，如《周恩来》《焦裕禄》《孔繁森》《离开雷锋的日子》；以及沿袭纪实性电影美学思潮，关注社会现实生活中普通百姓疾苦的影片，如张艺谋的《秋菊打官司》《一个都不能少》《我的父亲母亲》，周晓文的《二嫫》等；还有一批从平民化视角关注个体命运与人生境遇，尤其是致力于表现人生境遇的尴尬与无奈的"新体验电影"，例如李少红的《四十不惑》、黄建新的《背靠背，脸对脸》、夏刚的《大撒把》、张艺谋的《有话好好说》，等等。

显然，20世纪90年代中国电影创作实践与理论探索所面临的困惑，其实质乃是中国电影在发展道路上和新的历史时期必然面临的转型。事实上，百余年的世界电影史早就证明，电影与生俱来便具有双重属性，将商业性与艺术性、娱乐性与文化性、商品价值与审美价值集于一身。只不过在百余年的发展历程中，由于国情不同，中国电影一直同社会政治运动联系密切，如20世纪三四十年代电影号召抗日救亡、宣传民族解放，五六十年代电影以抒情正剧歌颂工农兵，强调的都是用艺术的手段来实现电影的教化功能，以审美的方式来达到鼓舞、团结人们的目标。因此，中国电影长期的传统观念是重教化、轻娱乐，重艺术、轻商品。然而，当历史车轮驶入20世纪90年代，随着中国经济体制由计划经济向市场经济转型，社会和文化也开始转型。面临社会转型的中国电影，既不应该成为商品拜物教的俘虏，一味媚俗，完全无视电影的社会功能和审美功能；也不应该顽固保守，跟不上时代的发展，完全否认电影的娱乐功能和商品属性。

从根本上来讲，电影的发展既离不开商业性，也离不开艺术性。电影作为大众艺术与工业生产，不能不考虑票房价值与商品流通，但为了具有市场竞争力和吸引观众，又需要具有较强的艺术感染力，这使得电影既具有商品性，又具有艺术性。商业性和艺术性犹如电影的双翼，带动着电影腾飞；又像是电影的双脚，推动着电影前进。事实上，电影艺术虽然从总体上可以划分为艺术电影与商业电影两大类别，但是，优秀的艺术片同样有很高的票房价值，而优秀的商业片也往往具有较高的文化品格。世界电影史上，除了许多优秀的艺术片具有较高的文化品格外，大量优秀的商业片也同样具有较高的艺术价值，真正做到了娱乐性、观赏性与艺术性、审美性的有机统一。对于这批优秀影片，我们甚至很难

将它们划归为艺术片还是商业片,因为它们已经具有了完美的双重性。卓别林的一系列喜剧影片和希区柯克的一系列惊险影片,可以说都是商业片在这个方面最好的范例。尤其是在当代,商业电影艺术化、艺术电影商业化,正逐渐成为世界电影发展的趋势。处于社会转型期的中国电影,无疑可以从中学到许多值得借鉴的经验,真正发挥出电影双重属性的巨大潜力。

21世纪以来,中国电影业适应市场经济,形成国营、民营、海外资本三足鼎立的投资格局。从2003年起,国产电影业开始复苏。特别是在《英雄》《无极》等一批大片遭到观众的强烈批评之后,以《集结号》《梅兰芳》为代表的一批国产大片逐渐走向成熟,一批中小投资影片也呈现出良好的发展势头。2017年,描写中国退伍军人营救海外侨胞的影片《战狼2》,一举创造国内票房56亿元的奇迹;2018年,《我不是药神》显示出现实主义题材电影在新时代的创新与发展;《流浪地球》的出现,不但使2019年被称为"中国科幻电影元年",而且被美国《纽约时报》网站称为"将标志着中国电影制作新时代的到来"。2019年暑假期间,《哪吒之魔童降世》一举刷新了国产动画电影票房纪录。总而言之,中国正在从一个电影大国逐步迈向电影强国。从这个意义上讲,中国电影在21世纪中叶或许会迎来第四次发展高潮。

(三)影视艺术多样性的时代风格

我们在充分肯定影视艺术具有社会性和时代性的同时,又必须注意到,影视艺术的时代风格也具有多样性的特点。毫无疑问,任何影视作品都必然会留下时代的烙印,从总体上反映出其所处社会的风貌。但这并不是说,每一个时代只能有一种风格,恰恰相反,影视艺术的时代风格具有多样性的特点,呈现出异彩纷呈、百花争艳的局面。影视艺术的社会性和时代性也绝不意味着电影、电视只是机械地记录生活或照搬生活,任何影视作品都是艺术家对社会生活的能动反映与艺术创造的产物。电影、电视表现社会生活并不是纯客观的记录,其中必然渗透着创作者对生活的认识、评价和判断,融会着艺术家的艺术创造和审美追求。影视艺术家在进行艺术创作时,一方面需要从社会生活中汲取素材和灵感,将生活作为艺

术创作的源泉和基础；另一方面又需要对社会生活与时代风云作出判断和评价，通过各自不同的艺术手法和表现形式，将自己的情感、思想、愿望、理想熔铸到影视作品之中。于是，同一个时代的影片，可能呈现出不同的艺术风格，甚至同一个题材的影片，也可能具有迥异的艺术特色。在这方面，西方20世纪六七十年代的政治电影和七八十年代的道德题材电影，或许是最好的例证。

"在西方电影理论史上，对电影社会心理学的探讨甚早，而且近年来从这一角度开展批评也越来越受到重视。譬如，美国的一些电影社会心理学家就往往受雇于好莱坞，注重研究、分析电影观众的审美心理、审美趣味和审美要求的变化，为各电影制片公司出谋划策，使之能不断调整制片方针，及时拍摄出观众所需要的、喜欢看的影片。如70年代科幻片、政治片的相继勃兴，80年代伦理片的再度崛起，就因迎合了当时社会的需要和观众的心理，从而推动了电影创作与电影事业的发展。"[47]事实确实如此，西方20世纪六七十年代的政治电影和七八十年代的道德题材电影就是"迎合了当时社会的需要和观众的心理"，应运而生并且迅速发展起来。这些影片在关注人们普遍关心或思考的重大社会问题，满足广大观众深层集体心理的同时，在同一个电影母题之下，又具有多姿多彩的艺术风格和艺术特色。

20世纪六七十年代席卷西方影坛的政治电影，相继在法、意、美、日等国家流行开来。政治电影的出现，有着深刻的社会背景和时代根源。正如克拉考尔所言，电影母题反映出大众的心态，即深层集体心理。随着西方经济的起飞，物质生活大繁荣，社会矛盾和政治矛盾也日益尖锐，暴力、吸毒、犯罪等活动普遍存在，精神空虚和道德堕落导致了危机四伏的社会环境，造成社会动荡不安。西方电影界一般认为，法国影片《Z》(1969)标志着政治电影的诞生。这部影片以60年代希腊议员兰布拉基斯被右翼军人势力杀害的真实事件为原型，影片上映后，轰动了法国和其他许多欧美国家，在观众中大受欢迎，掀起了一股政治电影热潮。这类政治电影主要表现当代或历史上的政治事件、政治运动和政治人物，尤其是敢于揭露当代某些重大社会问题与政治黑暗。虽然这些政治电影具有相同的

[47] 周斌：《论电影社会心理学批评》，载上海《复旦学报》（社科版）1997年第5期。

主题和类似的题材，但风格却迥异。从总体上讲，政治电影至少可以划分为以下几个类型：

第一类是表现真人真事或取材于真人真事的政治电影。这类影片包括上面提到的《Z》，由原籍希腊的法国导演加夫拉斯执导，加夫拉斯执导的另外两部影片《招供》和《失踪》，也都是以真人真事为原型。特别是荣获1972年戛纳国际电影节金棕榈奖的意大利影片《马太伊案件》，更是一部典型的纪实风格电影，是一部根据真实事件拍摄的采访报道式政治电影，以意大利民族石油工业巨子马太伊之死为线索展开调查，以其高度的思想性和新颖的艺术形式受到国际电影界的赞誉。

第二类是直接抨击官场和法庭的腐败黑暗，揭露社会邪恶势力与阴暗面的政治电影。这类影片包括荣获奥斯卡最佳外语片奖的意大利影片《对一个不受怀疑的公民的调查》，以及同属意大利影片的《一个警察局长的自白》《以意大利人民的名义》《等待审判人》，还有法国影片《国家利益》《警察之战》，美国影片《噩梦》《教父》《教父Ⅱ》，日本影片《华丽的家族》《金环蚀》《追捕》，等等。这些影片在揭露社会黑暗时，往往把矛头指向社会的上层，如政界、军界、财界、司法界等，以尖锐敏感的政治问题为主要内容，向社会矛盾的深层开掘，显示出宏阔的视野和批判的深度，将深刻的揭露与无情的嘲讽结合在一起。

第三类是从政治历史的角度去观察或剖析重要历史事件和人物的政治电影。这类影片包括意大利影片《希特勒的最后十天》《墨索里尼的最后行动》，美国影片《总统班底》，英国影片《豺狼的日子》，等等。这些影片直接触及重大政治问题，如《总统班底》直接表现震惊美国朝野的"水门事件"，而《豺狼的日子》则直接讲述了阴谋刺杀戴高乐总统的一个未遂事件。

此外，政治电影还包括社会政治片（如意大利影片《工人阶级上天堂》）、政治寓言片（如意大利影片《道路阻塞》）、政治喜剧片、政治新闻片等多种类型。这些数量巨大、种类繁多的政治电影，正是适应六七十年代西方的社会需要和时代要求而迅速发展起来的，呈现出各种不同的艺术风格和审美特色。

20世纪七八十年代风靡欧美影坛的道德题材电影，可以说是另一个极好的范例。20世纪70年代以来，由于各种复杂的社会原因，道德观念、

价值准则等方面的问题越来越引起人们的关注，世界各国的电影人也开始把镜头对准人们日常生活中最普遍的问题，诸如家庭问题、婚姻问题、青少年问题、老年和子女问题，等等，使得道德题材影片（或称家庭伦理片）应运而生。

道德题材电影反映出人们对当今社会道德伦理诸多问题的忧虑与不安。事实上，道德题材就是社会题材，这类作品所反映的就是最具有普遍性的社会问题。虽然世界各国这一时期的道德题材影片大多反映了同样的社会问题，具有相同的时代特征，但其具体风格和特色却有所不同。尽管这类影片为数众多，但大致可以划分为以下几种类型：

第一类是纪实风格的道德题材影片。美国自20世纪70年代末的《克莱默夫妇》开始，之后出现了《普通人》《金色池塘》，一直到《母女情深》，这些充满生活气息、追求纪实风格的影片连续获得奥斯卡各项大奖，也因其深刻的社会内容和朴实无华的艺术风格得到了世界影坛的首肯和观众的普遍欢迎。如《克莱默夫妇》把美国每年发生的上百万起的家庭崩溃事件搬上银幕，触及当时美国和西方社会普遍存在的中年婚姻问题；《金色池塘》则反映了老年人的生活这一越来越严重的现代社会问题，细致入微地描绘了一对老夫妇晚年的生活，许多纪实性场景给观众留下了深刻的印象。

第二类是悲喜剧风格的道德题材影片。如苏联著名导演梁赞诺夫的"爱情三部曲"（《命运的嘲弄》《办公室的故事》和《两个人的车站》），就属于这种风格。这些影片成功地运用喜剧的方式来表现人物悲剧性的命运，并且深入挖掘了形成人生悲剧的社会根源。其中《两个人的车站》是通过一位不走运的钢琴师普拉东与餐厅服务员薇拉在车站相遇到相爱的故事，幽默而细腻地揭示了普通人丰富的内心世界，真实地反映了苏联现实生活中存在的一些问题，将悲剧因素与喜剧因素有机地融合到一起。

第三类是抒情诗风格的道德题材影片。如日本的《绝唱》《远山的呼唤》等影片，都属于这种风格。《绝唱》中，小雪思念远在国外的顺吉时，两人远隔重洋遥遥对唱伐木歌，以及大海波浪层层推进等空镜头的运用，产生了渲染气氛、寓情于景、情景交融的艺术效果。《远山的呼唤》更像是一首优美抒情的田园诗，以质朴自然、纯净清新的笔调，展现了民子与流亡犯人耕作之间的爱情故事，揭示了普通人内心深处真诚善良的精神世界。

第四类是青少年道德题材影片，通常被称为"青春片"。在苏联的道德题材影片中，青春片占有相当大的比例，这些影片试图从道德伦理角度来分析青少年的行为动机与生活态度，揭示出家庭解体、婚姻破裂、两性关系紊乱等一系列社会问题对青少年身心健康的重大影响。如苏联导演索洛维约夫拍摄的"青春片三部曲"（《童年过后100天》《游泳救护员》和《嫡系后裔》），以及《中学生圆舞曲》《我的死应归罪于克拉瓦》等。青春片在日本也十分盛行，如曾被选为日本十大佳片之首的《青春杀人者》，以及受到日本电影界重视的《第三垒》，都较为典型。

第五类是心理探索道德题材影片。例如，苏联影片《辩护词》，表现了女律师伊琳娜在处理案件过程中，不断对自己的恋爱与婚姻进行反思，进而表现人们的道德面貌，探索人的精神世界。另一部苏联影片《没有证人》，全片只有两个连姓名都没有的主人公——"她"和"他"，以独特的手法将"他"的卑鄙灵魂层层剥开，赤裸裸地呈现在观众面前。

第六类是暴露性道德题材影片。如日本与法国合拍的影片《官能的王国》，以及日本影片《天国车站》，都是取材于轰动日本的女人杀死丈夫或情人的真实案件，虽然也揭露了社会的阴暗面，但由于过分渲染反面现象，充满了性与暴力镜头。

显然，从世界影坛上20世纪六七十年代的政治电影和七八十年代的道德题材电影的众多类型中，我们不难看出，在每一个特定时代，总是会形成广大民众所关注的社会焦点问题，影视艺术家们只要敏锐地把握住特定时代的深层集体心理，就可以从中提炼出富有时代特征的影视母题。六七十年代关注社会政治黑暗的深层集体心理促成了政治电影，七八十年代忧虑伦理道德状况的深层集体心理又产生了为数众多的道德题材影片。与此同时，同一母题完全可以产生不同风格的影片。影视艺术时代风格的多样性，首先来自艺术家独特的创作个性。影视艺术家自身独特的生活环境、人生阅历、性格气质、文化修养等的主观原因，造成了他们千差万别的艺术风格。时代风格的多样性更是来自社会生活的丰富多样性。尽管处于同一时代，甚至是针对同一电影母题，但社会生活本身有着无比丰富的内容，给艺术风格的多样性提供了客观的基础。此外，时代风格的多样性也来自影视观众审美需求的多样化，正是广大观众审美需要的千差万别，反过来刺激和推动着影视作品形成不同的艺术风格。也正是由于艺术风格

既有多样性，又有民族特色和时代特色，才使得中外影视作品琳琅满目、多种多样、百花齐放、异彩纷呈。

第三节 影视艺术的民族性与国际传播

20世纪80年代中期，中国电影理论界展开了一场长达数年的激烈争论，争论的焦点是所谓"电影民族化"问题。主张"电影民族化"的学者认为："电影的故乡在西方，是'舶来品'。一种外来的艺术移栽到民族的土地上，总要经历一个引进、消化、吸收的融合过程，才能化为真正的民族自己的艺术。"[48] 而反对"电影民族化"的学者则认为："'民族化'是一个针对外来文化的口号。它要求把外来文化的影响置于民族文化传统的管辖之下，把外来文化改造（化）成符合民族传统特点的形态。"[49] 尽管两派意见针锋相对，但在一点上却大同小异，彼此并没有根本的区别，这就是在一定程度上都承认电影的民族性。

影视艺术的民族性是一个不争的事实。"电影民族性差异是客观存在的，否则哪来实践上的苏联、法国、意大利、美国等电影学派呢？"[50] 那么，究竟什么是影视艺术的民族性呢？"'在每一个国家之中，都有一种中心精神在对外放射。'（韦勒克、沃伦：《文学理论》）这个'中心精神'就是法国学者洛里哀所说的民族的'先天的倾向'，普列汉诺夫所说的'民族的精神本性'，就是我们所说的以文化—心理模式为主体的民族性。'文学——民族的精神本性的反映'（《没有地址的信》），同样，电影——民族的精神本性的反映。"[51]

今天，在全球化语境下，影视艺术的民族性更是面临着许多新的问题。一方面，影视艺术的国际交流形成了多元文化的跨国交流；另一方面，国际影视文化传播的不平衡现象，又给发展中国家的影视艺术造成了后殖民状态的国际化语境。

[48] 罗艺军：《三十年代电影的民族风格》，载《电影艺术》1984年第8期。
[49] 邵牧君：《电影美学随想纪要》，载《电影艺术》1984年第11期。
[50] 韦菁：《论电影的民族性显现》，载《电影艺术》1986年第10期。
[51] 同上。

（一）影视艺术的民族性

影视艺术的民族性，主要是指各民族的影视作品都以反映本民族的社会生活与民族精神，尤其是以反映本民族的文化心理模式为主，并且注意表现鲜明的民族风格和民族特色。影视文化最大的特点，就在于影视的表意符号具有世界通用性，比文字符号更加容易跨文化交流，因此，人们常常通过某一个国家的电影和电视作品，来直观地了解和认识这一个国家的历史和现实，形象地感受和体验这个国家的社会与文化。正如美国电影学者理查德·希克尔指出的："无论怎样，对于任何认真对待美国电影的人来说，谁会怀疑一个民族的经历、它的风土（物质的、文化的和精神的）不可避免地会从它的电影中流露出来，并会与在异国他乡拍摄的影片有所区别？"[52]

从一定意义上讲，影视艺术的民族性，或者说由此而产生的民族特色与民族风格，是由作品表现的民族的地理环境、社会状况、文化传统、风俗习惯等因素决定的，体现出其表现民族的审美理想与审美需要，尤其是其表现民族的文化心理结构。当然，这一切又是深深植根于这个民族的社会基础与经济生活中的。从内容上来看，各民族的影视作品往往都是致力于反映其本民族的社会生活与精神生活，致力于选择具有民族特色的主题与题材，选择具有民族特点的山川风貌与地域风光，将镜头对准具有民族色彩的社会风俗与风土人情，塑造出具有民族精神与民族性格的人物形象。从形式上来看，优秀的影视作品常常继承和发展了其本民族优秀的美学传统与艺术传统，通过不断创新与探索，寻求适应大众审美趣味与欣赏习惯的影视语言和艺术手法。

正因为如此，影视艺术的民族性，首先体现在对民族生活的展现。民族生活包括物质的和精神的两个方面，它们构成一个特定的文化环境，形成一种特定的文化氛围。因此，电影在体现民族特色时，既要表现浓郁的民族情感和特定的民族生活，更要注重对民族现实和历史进行深刻的反思，自觉地把握和呈现民族文化心理结构。

综观世界各国的影片，几乎都毫无例外地从不同角度来表现本民族

[52] 郝一匡等编译：《好莱坞大师谈艺录》，中国电影出版社1998年版，第2页。

的社会生活与精神风貌，具有鲜明的民族特色和民族风格。这些影片或侧重于表现外在的民族特色，如民风民俗、风土人情、地域风光，或侧重于表现内在的民族精神，如民族性格、民族气质、民族文化等。这方面的例子可以说不胜枚举。

富于民族性并且注重对本民族历史和现实进行深刻反思的，当首推"新德国电影"运动。国际上许多电影评论家认为，"新德国电影"运动是第二次世界大战以来，继意大利新现实主义和法国"新浪潮"之后所出现的又一次电影新潮流。"新德国电影"运动开始于1962年春的奥伯豪森电影节，当时有26位德国青年电影工作者联名发表宣言，宣告要"运用国际性的电影语言来创立新的德国电影"。经过艰苦的探索，20世纪70年代终于涌现出以法斯宾德、施隆多夫、赫尔措格、文德斯等为代表的新一代导演，他们的影片接连在世界几个重大的国际电影节上获得大奖，在国际影坛上引起轰动，并且在许多国家受到观众的热烈欢迎。20世纪七八十年代，"新德国电影"运动迎来了繁荣时期。尤其是被称为"新德国电影"运动主将的法斯宾德，先后拍摄了著名的"德国女性四部曲"，包括《玛丽娅·布劳恩的婚姻》（1978）、《莉莉·玛莲》（1980）、《罗拉》（1981），以及《维洛尼卡·福斯的欲望》（1982）。在这些影片中，法斯宾德把好莱坞的叙事手法和德国式的理性批判出色地融合在一起，组成了一幅以第二次世界大战以及战后社会现实为背景的德国社会生活的历史长卷，凝聚着其对德国民族历史与现实、社会与文化的深刻反思。影片既有完美的艺术性与观赏性，又有深刻的哲理思想。此外，施隆多夫的《铁皮鼓》（1979）、赫尔措格的《人人为自己，上帝反大家》（1974）、文德斯的《柏林上空》（1987）等影片，也都具有类似的特点。

"新德国电影"运动成功的奥秘，就在于创作者善于运用新的电影语言来表现其本民族的生活，对德意志民族的历史和现实进行深刻的哲理思辨和文化反思。"新德国电影"运动中涌现出来的优秀影片，大多表现了德国的民族性格或民族文化。德国人历来擅长理论思维，哲学特别发达，从18世纪末以来，相继出现了康德、黑格尔、叔本华、马克思、尼采等举世闻名的哲学家。然而，就是这样一个理性思维极其发达的民族，却在20世纪上半叶连续掀起了两次世界大战。尤其是法西斯怎么

会把一些人引到歇斯底里的狂热程度？奥斯维辛和达豪的集中营怎么会出现那样疯狂的大屠杀？战后德国的经济奇迹和阴暗画面怎么会如此有机地交织在一起？这些问题始终萦绕在德国电影艺术家们的头脑里，迫使他们在自己的作品里对民族的历史与文化作出反思。

"新德国电影"运动的出现绝不是偶然的，它是在第二次世界大战之后德国社会特定的政治、经济、文化背景下，发生的一场前所未有的、具有深刻影响的电影革新运动。这场运动恢复了德国电影20年代在世界影坛上曾经享有的引以为豪的地位，重新向世界展现了德国民族电影的新风采。"新德国电影"运动的优秀影片，都极具民族性。这批影片大多通过描写希特勒带来的历史灾难与战后德国的现实问题，站在文化哲学的高度来剖析本民族的历史悲剧与社会现实，并进一步思索德意志民族文化心理和民族精神的历史蜕变过程。当然，"新德国电影"的民族特色不仅表现在内容上，也体现在艺术风格上。德国电影历来以重视哲理性和心理描写著称，以法斯宾德为首的一批"新德国电影"艺术家们更是继承和发扬了这一传统，运用隐喻和象征等电影手法来集中表达某种哲理，采用间离效果，努力发挥内心独白、旁白、字幕等电影手段的心理描写作用，从而形成了自己富于民族色彩的艺术风格，以崭新的面貌出现在欧洲大陆。

印度电影也极富民族特色。印度是世界上电影产量很高的国家，影片产量曾经连续二十多年雄居世界之首。印度也是一个文明古国，尤其富有历史悠久的音乐和舞蹈传统。音乐与舞蹈已经成为印度各民族社会生活不可缺少的重要组成部分，在重大集会乃至宗教仪式上都必不可少。正因为如此，印度电影最鲜明的民族特色就是载歌载舞，几乎达到了无片不歌、无片不舞的奇特境地。与此相应，印度电影大多采用神话、宗教、历史、爱情、家庭等传统题材，讲究豪华的场面、艳丽的服饰、漂亮的明星、诗意的台词和感人的故事，创造一个歌舞升平与充满梦幻的世界。印度民族电影中，除了绝大多数追求票房价值的商业片外，也有少量具有社会意义的艺术片，例如《两亩地》《流浪者》等。特别是获得戛纳电影节国际奖的印度影片《两亩地》，曾受到法国著名电影史学家乔治·萨杜尔的高度赞扬。乔治·萨杜尔指出，《两亩地》"使印度终于跻身国际电影艺术之列，比其他任何一部豪华的彩色片作用都大。这部影片虽然具有深刻的民族

性,却能触动广大的国际观众"[53]。

日本电影素来被认为具有浓郁的民族色彩,其特殊风格逐渐被世界影坛所重视,尤其是那些民族色彩比较浓厚、艺术性比较高的影片。"那么日本电影的特点,究竟表现在哪些方面呢?首先,它在风格上和西方电影有很大的不同。日本是一个东方国家,有自己优秀的文化传统,从文学、诗歌、音乐到美术,都有自己的民族特色,这些传统的特色在电影里应该说都有所反映。"[54]正因为日本电影继承和发扬了本民族优秀的文化传统,所以在银幕上塑造了一批具有鲜明特色的人物形象,在艺术上形成了具有自身特点的民族风格,并且涌现出一批享誉世界影坛的电影艺术家。作为国际上最著名的导演之一,黑泽明先后拍摄了《罗生门》《影子武士》等多部影片,在日本乃至国际影坛引起轰动。此外,以沟口健二和小津安二郎为代表的一批导演,从本民族的文化特点出发,致力于探索日本电影的民族风格。他们的影片《西鹤一代女》《近松物语》等,被公认为具有浓郁民族特色的电影作品。

除了以上列举的美国好莱坞西部片和"新德国电影"运动、印度电影和日本电影之外,世界各国电影无不具有民族性,具有浓郁的民族风格和特色。诸如苏联电影、意大利电影、法国电影,乃至颇具拉美特色的墨西哥电影、巴西电影、阿根廷电影等,可以说无一例外。显然,民族性是优秀影视作品的自觉追求,这是因为在人类社会还以民族形态存在和发展的情况下,一般文化都带有特定的民族色彩。不同民族的人,由于受到不同社会生活、文化传统、种族和地域的制约,其文化意识和心理结构必然有自己的特征。电影的民族性,说到底也就是如何在银幕上表现民族文化的问题。一方面,电影越有民族性,才越有国际性;另一方面,电影越有民族性,也就越需要对民族文化进行自觉的超越。

(二)中国影视艺术的民族特色

中国影视艺术有着鲜明的民族风格和浓郁的民族特色。综观中国电

[53] 〔法〕乔治·萨杜尔:《世界电影史》,徐昭、胡承伟译,第584页。
[54] 邵牧君:《西方电影史概论》,中国电影出版社1984年版,第41页。

影艺术发展史,从20世纪三四十年代的现实主义电影,到五六十年代的"十七年"电影,再到20世纪80年代的新时期电影,乃至20世纪90年代转型期的优秀影片,以及21世纪的优秀国产影片,可以看出一条连绵不断的发展线索。20世纪中国影坛上出现了许许多多优秀的影片,尽管它们属于不同的历史时代,具有不同的主题和题材,但都具有一个共同的特点,这就是无不在内容和形式上呈现出浓郁的民族生活内蕴,体现出强烈的民族气质和民族精神,从而具有鲜明的民族风格和民族特色。综观中国电视艺术发展史,电视艺术自1958年诞生以来,在六十余年的时间里取得了飞速的发展。其中,电视剧更是成为广大观众喜闻乐见的艺术形式之一,综艺晚会、电视专题片等也深受欢迎。在中国优秀电视剧作品中,既有根据古典名著改编的长篇电视连续剧,也有把现当代文学名著搬上屏幕的杰出作品,更有反映中国大地改革开放现实生活的众多优秀电视连续剧。尽管题材广泛,内容丰富,但无论是历史题材还是现实题材,是自创还是改编,都同样具有鲜明的民族风格和民族特色。

中国影视艺术的民族性,以及由此而形成的民族风格和民族特色,首先表现为对中华民族历史和现实的深刻把握与发掘,并且以此作为中国影视作品弘扬民族精神和文化传统的核心内容。凡是优秀的影视作品,无不体现出时代风云与社会变迁,反映出我们民族的生活与民族的心理,表达出民族的情感和民族的意愿,呈现出民族文化传统和文化心理,传达出具有民族性与时代性的深层集体心理。从总体上讲,五千年中华文化所形成的社会结构与文化范式,是一种"宗法—专制社会结构下的伦理—政治型文化范式"[55]。这样一种"宗法社会结构不仅影响社会风俗、社会心理,而且作用于中华文化的意识形态领域,如伦理学说、道德观念、宗教信仰、价值标准等诸多方面,从而形成有别于世界其他民族文化的独特的'伦理型'范式"[56]。显然,这种"伦理—政治型文化范式"不能不对中国的文学艺术(包括影视艺术)产生巨大而深远的影响。中国古代的民族文化心理结构是在血缘宗族观念的基础上形成的,是特定的国家和民族所固有的一种集体无意识,通过长期的历史发展,积淀在人们的深层精神世界

[55] 冯天瑜等:《中华文化史》,上海人民出版社1990年版,第231页。
[56] 同上书,第234页。

中，具有一种无形的强大的精神凝聚力。正因为如此，中华传统文化中忧国忧民的忧患意识、血浓于水的民族凝聚力、"天行健"而自强不息的主体意识、具有强烈社会性的人文意识，以及"天人合一"的超越意识，始终贯穿在历朝历代的优秀文学艺术作品中，乃至于作为"舶来品"的影视艺术，一旦踏上中国大地，成为中华民族的影视艺术，也概莫能外。与此同时，中华传统文化某些愚昧、落后的阴暗面，也在八九十年代的一些中国电影，尤其是一些国际获奖影片中被淋漓尽致地展现出来。

从总体上讲，在一个多世纪的中国电影艺术史和半个多世纪的中国电视艺术史上，具有五千年历史的中华民族文化传统，特别是其中忧国忧民的忧患意识和重视家庭亲情的伦理意识始终占据着主流地位，只不过在不同历史时期具有不同的侧重和表现而已。例如，20世纪三四十年代在内忧外患、民族存亡的关键时刻，出现了宣传抗日救亡、揭露社会黑暗、向往民族自由的抗战电影、左翼电影和现实主义电影。20世纪80年代的新时期电影更是积极投身到这个时期的思想解放运动之中，通过各种不同的题材、类型和风格，对我们民族的历史和现实进行了深入的探索和发掘。中华文化史上，"文以载道"始终是历朝历代文艺家们追求的目标，他们向来都把文艺当作教化社会、教育民众的重要工具，具有强烈的责任感。正因为如此，中国影视艺术史上，一大批优秀的影视艺术家总是站在时代的前列，关注着国家的前途、民族的命运、人民的甘苦、社会的动向，通过自己的影视作品来思考并回答重大问题的社会现实。所以，他们的影视作品总是具有浓郁的民族性，具有鲜明的时代印记，体现出他们对民族历史与现实的思考。当改革开放大潮席卷中国大地的时候，面对传统与现代、封闭与开放、乡村文化与城市文化、内陆文化与沿海文化的冲撞，影视艺术家们迅速推出了《乡音》《人生》《野山》《老井》《情满珠江》《篱笆·女人和狗》等一系列影视作品。这些作品透视了社会转型期人们的生活历程与心路历程，揭示出历史发展的必然趋势，揭示出改革开放给城乡社会生活带来的巨大而深刻的变化。另外，中国影视艺术的民族风格和民族特色，还体现在艺术家形象地传达出民族的情感和意愿，如《林则徐》《甲午风云》《高山下的花环》《四世同堂》《鸦片战争》等一批优秀影视作品，讴歌了从民族英雄到普通百姓所具有的崇高的爱国主义情感，显示了中华民族不畏强暴的民族气节和

民族情感。中国影视艺术的民族风格和民族特色，更体现在艺术家进一步追溯民族文化传统和民族文化心理，从更为广阔的文化背景来把握民族精神和民族灵魂。《城南旧事》《北京人在纽约》等，通过对故乡土地的深切眷念，折射出中华民族强大的凝聚力；《黄土地》《围城》等，则通过深刻的文化反思，自觉地把握与呈现民族文化心理，更加富有思想深度与哲理意蕴。

 20世纪90年代以来，在商品经济大潮的冲击下，中国影视艺术发生了巨大的变化，尤其是伴随着改革开放、西方文化的大量涌入，更是发生了许多前所未有的新情况。新旧文化的冲撞、东西方文化的冲撞，使影视艺术家们产生了许多困惑和迷茫，与此同时也为他们带来了许多新的观念与机遇。影视文化的大众化转型成为历史趋势，娱乐性和观赏性越来越成为衡量影视艺术作品的主要标准。但是，悠久的民族文化传统所形成的"伦理—政治型文化范式"虽然受到了巨大的冲击，却并没有退出历史舞台。这种文化范式具有极强的适应力，随着新形势的发展，不断地进行着自身的调整、变革与整合。

 从总体上讲，90年代这种"伦理—政治型文化范式"对中国影视作品的影响，表现为"政治"因素逐渐减弱与淡化，而"伦理"因素不断增加与强化。于是，我们看到了这个时期主旋律电影的伦理化与泛情化，看到了这个时期电视剧的平民化与生活化。90年代初期，长篇电视连续剧《渴望》造成了前所未有、万人空巷的轰动效应，甚至在该剧播映时间，人们在北京街头难以找到出租车，因为出租车司机都放弃赚钱机会回家看《渴望》了。事实上，这部长篇电视连续剧的故事并没有什么新意，只是仿照西方电视肥皂剧的模式，讲述了几对年轻人复杂的爱情纠葛。《渴望》也是我国第一部以室内剧方式制作的大型家庭伦理题材电视剧，体现出中国传统文化"老吾老以及人之老，幼吾幼以及人之幼"的美德，尤其是塑造了刘慧芳这样一位集中体现出东方女性美的主人公形象，为骚动不安的社会情绪找到了一条宣泄的渠道，因而产生了出人预料的轰动效应。从一定意义上讲，《渴望》打开了过去一向被视为禁区的家庭伦理剧的大门，以十分贴近普通百姓生活的方式，以充满东方传统伦理亲情的内容，抚慰人们干涸的心灵，满足人们对情感的渴望。与此同时，尽管《渴望》在创作与制作上还有许多不足之处，但它毕竟在两

个方面对 20 世纪 90 年代的影视艺术创作产生了重大影响：一是它比较成功地应用了大众艺术的叙事方式，其中的"寻找"等叙事母题更是具有不衰的魅力，给大众化和通俗化的电视剧创作提供了许多启示；二是它打开了潘多拉的魔盒，使关注普通人情感生活的伦理题材蔓延到影视艺术创作的诸多领域，迅速涌现出一大批具有东方传统文化色彩的伦理题材故事片和电视剧。

于是，中华民族独特的"伦理—政治型文化范式"，在 20 世纪 90 年代的文学艺术特别是影视艺术创作中，几乎全部转化为"伦理型文化范式"。伦理在中国传统文化中始终占据着重要地位。中西伦理观的差异，甚至成为中西文化的根本差异之一。中西文化的这种差异性表现在："中国文化以家族为本位，注意个人的职责与义务，西方文化以个人为本位，注重个人的自由和权利。中西文化的这一差异，早在'五四'时期就被人们清楚地揭示出来了。"[57]因此，在 20 世纪 90 年代特定的社会历史条件下，伴随着经济转型、社会转型与文化转型，面对纷繁复杂、变化多端的各种社会现象，危机感、失落感、孤独感、苦闷感，乃至于"世纪末心态"等交织在一起，人们渴望心灵的沟通，渴望情感的交融，渴望亲情的安抚，加之传统文化重伦理、重亲情的历史积淀，形成了带有历史和现实双重烙印、具有时代特征的深层集体心理。

正是在这种传统伦理道德与日常现实生活处于对立统一的矛盾境遇中，在富有民族性与时代性的深层集体心理的驱动下，出现了电影《四十不惑》《心香》《红发卡》《不能没有你》《爱情麻辣烫》《网络时代的爱情》等等，以及电视剧《爱你没商量》《风雨丽人》《咱爸咱妈》《儿女情长》《牵手》《姐妹》《道北人》《贫嘴张大民的幸福生活》，等等。这一大批影视艺术作品，都以贴近普通老百姓日常生活的方式，以具有东方文化特色的人伦亲情，来温暖和抚慰人心，这也使得家庭和社会伦理道德题材的影视作品几乎占领了这个时期的银幕和荧屏。这一时期的主旋律影视作品，也多采取泛情化的策略，将主题伦理情感化，突出主人公人格的崇高与感情的魅力，充分体现出中国传统"伦理—政治型文化范式"的特点。例如，电影《孔繁森》作为一部真实人物的传记片，就是通过许多细节来刻画主人

[57] 张岱年、程宜山：《中国文化与文化论争》，中国人民大学出版社 1990 年版，第 66 页。

公克己奉献、鞠躬尽瘁的道德境界；又如影片《焦裕禄》，也是通过许多感人的情节和细节来描绘主人公的道德情操和奉献精神。此外，还有《蒋筑英》《凤凰琴》《炮兵少校》《民警故事》等众多影片，可以说是同样的类型。甚至历史题材影视作品也采取同样的泛情化策略，影片《周恩来》就是着力塑造出高度伦理化的人物形象，体现出中国传统的人文精神和人文理想，展现出主人公非凡的人格魅力，具有巨大的情绪感染力。此外，《毛泽东的故事》《毛泽东和他的儿子》《刘少奇的四十四天》《周恩来伟大的朋友》等影片，以及电视连续剧《李大钊》《西行漫记》等，都具有这种共同的特征。

还需要特别指出的是，我们民族这种独特的"伦理—政治型文化范式"，不但对主旋律电影和艺术电影产生了巨大的影响，而且对我们民族电影中为数众多的娱乐片或商业片也产生了不容忽视的影响。例如，武侠电影就是中华民族特有的一种电影类型，在中国、新加坡，乃至全世界华人社会都深受欢迎。它的成功在于："武侠电影的发展，不仅是电影的商业性的具体体现，而且是电影的民族性的具体体现。在这一意义上，商业电影与民族电影，或电影的商业性与民族性，有着极为密切的内在关系，可以说血脉相通。这是因为商业电影要使广大观众喜闻乐见，必须具备民族性的特点，即不仅表现民族文化及价值观念，且形式上还要符合民族大众的审美心理及其接受模式。"[58] 比如，1992年中国台湾十大卖座国语片中，有七部是古装武侠片；而中国香港1993年电影市场票房收入超过千万元大关的影片中，武打动作片占一半以上；另据不完全统计，90年代期间，仅内地与港台合拍的武侠片就超过了百部。[59]

武侠文化可以说是中华民族传统文化的特产，武侠文化的历史渊源可以追溯到先秦时代，美国斯坦福大学刘若愚教授在《中国之侠》一书中认为，侠与侠文化在战国时期最为兴盛，秦汉之后仍流风不绝。[60] 侠与侠文化在历朝历代的史传、诗歌、小说、戏剧中都有所反映。作为一种民族文化的理想人格，替天行道、扶弱济贫、行侠仗义、铲除邪恶的侠及侠文化的产生，有着深刻的民族历史和文化心理根源，体现出中国传统文化的

[58] 陈墨：《刀光侠影蒙太奇：中国武侠电影论》，中国电影出版社1996年版，第7页。
[59] 同上书，第164页。
[60] 参见刘若愚：《中国之侠》，周清霖译，上海三联书店1992年版。

丰富性与复杂性。中国武侠电影正是以此为依据，在百余年的发展历程中数度掀起创作高潮，生产出数以千计的武侠影片。其中，最为引人注目的武侠电影，包括超级影星李小龙的《唐山大兄》《精武门》《猛龙过江》等，在海内外华人世界大受欢迎，并且真正做到了民族性与国际性的有机融合。"李小龙及香港电影的整体上的成就及经验，恰恰在于其在国际化的潮流中保持了民族的特色。"[61]

此外，20世纪八九十年代中国武侠电影最著名的导演徐克，先后拍摄了《笑傲江湖》《黄飞鸿》《新龙门客栈》等一系列经典影片。徐克在谈到他的成功经历时，曾对采访的记者讲到，电影有几种最基本的感染力，其中之一便是"泥土性"。徐克说："广大观众对泥土性、传统根源是有感觉的。"[62]而根据金庸小说改编的电影和电视剧，更是多达数百部（集）。在这些影视作品中，历史视野、江湖传奇和人生故事三者被有机融汇在一起，达到了相当高的艺术境界，其原因就在于："唯金庸小说既保持了传统的价值观念及民族风格，又有深刻的现代性的透视方法与艺术表现"[63]。

中华民族传统文化，尤其是独特的"伦理—政治型文化范式"，在海峡两岸的影视艺术创作中鲜明地体现出来。台湾著名导演李行、李翰祥、白景瑞、胡金铨等，拍摄了一批具有深刻文化内涵与浓厚乡土气息的影片。被称为80年代台湾新电影里程碑的影片《儿子的大玩偶》，是由侯孝贤等三人执导的，由几段独立的故事组成，被赞誉为"唤醒民族意识的电影"。侯孝贤执导的《风柜来的人》《冬冬的假期》《童年往事》也都具有浓郁的民族风情与民族特色。

尤其值得指出的是，在国际文化交流日益频繁、东西方文化冲撞加剧的情况下，被誉为台湾最重要的导演的李安，连续拍摄了《推手》（1991）、《喜宴》（1993）和《饮食男女》（1994）这"家庭三部曲"。有评论家认为，李安其人和其电影一样，都是中西文化冲突与结合的产物。李安后来拍摄的《卧虎藏龙》等影片也均是如此。李安出生于中国台湾，在著名的美国纽约大学电影学院学习电影，获得硕士学位。李安的电影是渗

[61] 陈墨：《刀光侠影蒙太奇：中国武侠电影论》，第398页。
[62] 同上。
[63] 罗卡、石琪：《访问徐克》，载家明主编：《溜走的激情：80年代香港电影》，香港电影评论学会2009年版，第94页。

透着中华传统文化精神，注重探讨东方式的家庭伦理亲情和人际关系，并且着重剖析和展现新的历史时代条件下中西文化之间的冲突、对立、渗透与和解，在大的文化背景下来表现伦理道德问题。李安的影片《推手》是借中国太极拳的推手，以及退休拳师坎坷的黄昏恋，来探讨人际关系的平衡问题；《饮食男女》则是以退休名厨朱师傅同三个女儿和女邻居之间的微妙关系，巧妙地将弗洛伊德精神分析学中的"恋父情结"与东方传统人伦关系交错在一起；而在《喜宴》中，东方式的家庭亲情与西方式的同性恋现象形成尖锐的对立和冲突，最后达到宽容与和解，表现了代表东方传统文化的"父权"的屈服与让步。"从李安三部电影的构思与情调来看，与内地涉及同类题材的影片形成了一种明显的反差。……在20世纪80年代以前，内地新潮电影对中西文化交流的主要态度是排斥的。这种状况到20世纪90年代以后才发生了某些变化，但是，在表现父子、父女代际关系时，更侧重矛盾冲突的不可调和性，而不是矛盾冲突和解。而台湾的情况则有所不同，由于传统文化与西方文化的共存与经济起飞相联系，更容易持宽容乐观态度。"[64]可以说，包括内地、香港、台湾在内的中国电影，将会更加关注中西文化的比较，更加强化中国电影的民族性，更加重视中国电影的国际性。

另一方面，一百多年来，几代中国电影艺术家还进行了不懈的探索和追求，致力于从中华民族优秀美学传统中吸取精华和营养，由此形成了中国电影鲜明的民族风格和民族特色。如果从先秦时期算起，中国传统美学已经有两千多年悠久的历史，这些极其丰富宝贵的美学思想，既是历代文学艺术实践经验的总结，也是民族文化传统的结晶，凝聚着中华民族的审美理想、审美方式、审美习惯和审美趣味，作为第七艺术的中国电影完全可以从中汲取到许多可资借鉴的艺术瑰宝。

中国传统美学具有自己独特的体系。虽然东西方文化都强调真、善、美的统一，但相对而言，西方美学更强调"美"与"真"的统一，更多地强调审美价值与科学价值的联系，侧重"纯粹理性"；中国美学则更强调"美"与"善"的统一，更多地强调审美价值与伦理价值的联系，侧重"实践理性"。事实上，中国美学这种独特的体系，早已对中国电影的理论与

[64] 王志敏：《现代电影美学基础》，第470页。

实践产生了巨大的影响。中国和西方的电影美学理论就是由于深受东西方不同美学体系的影响，形成了两种不同的类型。西方电影理论强调"美"与"真"的统一。早在20世纪20年代，欧洲先锋派电影运动就开始研究电影的画面构图和节奏，以后更是出现了爱森斯坦的蒙太奇理论、巴赞和克拉考尔的长镜头理论、麦茨的电影符号学理论，等等。这些理论都是从电影的物质媒介和技术手段出发来探究电影的本性，成为以科学精神为核心的本体美学。而中国电影则强调"美"与"善"的统一。1913年郑正秋导演的中国第一部故事片《难夫难妻》，就是以反对封建婚姻为题材，充满切中时弊的社会内容。20年代侯曜建立的第一个中国电影理论体系，更是提出了"影戏"理论，主张电影的戏剧性和社会功能，使得中国电影理论成为以伦理精神为核心的实践美学。显然，中国传统电影理论形成了一个以伦理教化为内核、以蒙太奇手段和戏剧式叙述为工具的结构形态，并且在事实上长期支配着中国电影的创作实践。重视影片的故事情节，忽视影片的画面造型，重视电影的教化功能，轻视电影的娱乐功能，长期以来成为中国电影的美学原则和美学倾向。因此，传统电影理论既有符合民族审美习惯和关注社会现实的积极方面，又有忽略自身艺术表现潜能和多元化功能的消极方面。直到新时期，电影理论才取得了历史性的突破，摆脱了单一的伦理教化模式和戏剧化框架，吸收了国外电影理论与创作中各种思潮和流派的优秀成果，从传统经典电影理论走向现代电影理论。

中国电影创作实践更是深受中国传统美学潜移默化的影响，历代电影艺术家们在长期的艺术实践中，在这方面坚持不懈地进行着努力的探索。虽然在各个不同的历史时期和历史年代，这种探索有着不同的侧重点，但从总体上讲，中国电影对于本民族传统美学的继承和借鉴始终没有停止过。从不同时代和不同题材的中国优秀影片中，人们不难发现这种共同的美学追求：按照中华民族的审美意识来表现我们民族的生活与心理。

早在20世纪三四十年代，中国电影的先驱者们就已经开始自觉地继承和借鉴传统美学思想。然而，早期的这种追求往往局限在学习和借鉴中国古典戏曲、章回小说、诗歌等传统艺术的水平上，乃至直接袭用这些民族传统艺术的表现手法和艺术技巧。因而，这个时期对民族美学传统的继承和借鉴，集中表现为对外在民族形式的追求。《八千里路云和月》《一江春水向东流》等影片的片名，便是直接来自中国古典诗词。这些影

片在总体艺术构思上也渗透了中国传统诗词的美学特色，《一江春水向东流》的片头、片尾都是滔滔不绝的长江，用象征的手法表现出"问君能有几多愁，恰似一江春水向东流"的意境，使观众思考影片的主题和人物的命运，而这部影片在情节结构上则明显吸取了中国古典戏曲的表现方法。阳翰笙编剧的《万家灯火》吸取了中国传统小说的艺术特色，表现了胡智清一家在人情世态、悲欢离合的境遇中的苦苦挣扎。整部影片朴实无华，具有白描式的艺术风格。类似的例子还可以举出许多，这些都说明三四十年代的中国电影在继承民族美学传统时，主要是学习和借鉴中国各传统艺术门类的表现手法和技巧，吸收和融会它们的叙述方法和结构形式，以适应广大观众的欣赏习惯和审美心理，因而集中表现为对外在民族形式的追求。

20 世纪五六十年代，中国电影对民族美学传统的继承和借鉴呈现出从外在民族形式的追求到内在民族气质的发掘的发展趋势。这个时期的中国电影，着重从电影艺术自身的美学特性出发，创造性地继承和借鉴了中国精湛的美学思想和宝贵的美学遗产。已故著名导演郑君里执导的《林则徐》，在林则徐江畔送别奉调远行的邓廷桢一场戏中，努力通过电影画面的可视形象传达出内在的意蕴和情绪，寓情于景，借景抒情。江边话别后穿插进几个江水滔滔的远景镜头，将李白"孤帆远影碧空尽，唯见长江天际流"的著名诗句融入画面，韵味深长，富有意境。此外，影片《枯木逢春》也是有意识地借鉴了中国古典长幅画卷的创作方法，运用宋朝画家张择端《清明上河图》的表现手法来处理电影构图和场面，借鉴中国传统美学中"游"的美学视点，通过运动镜头把形形色色的乡村景象有机地组织成一幅活动的长卷画面。《红色娘子军》吸取了中国古典叙事文学的传奇性美学特色，有悬念，有起伏，有跌宕，情节曲折，引人入胜。《舞台姐妹》则借鉴了中国传统艺术的对比手法，巧妙地将戏剧"小舞台"与人生"大舞台"形成对比，蕴含着富有深意的人生哲理。这些电影作品都体现出对影视艺术民族风格自觉的美学追求。

20 世纪 80 年代以后，新时期的中国电影对民族美学传统既有继承又有创新，既有借鉴又有改造。新时期的中国电影超越了对外在民族形式的追求，不再从戏曲、话本、诗词、国画中直接搬用叙述方法、结构形式和艺术技巧，而是致力于从审美意识上把握民族精神和民族灵魂，使影片渗

透着浓郁的民族风情和民族神韵。新时期的中国电影还注意将纵向继承与横向借鉴结合起来，在纵与横的交叉点上将民族美学传统和现代电影语言融会起来，呈现出崭新的艺术风格。

《红高粱》自觉地汲取世界电影文化的丰富养料，注重电影观念和电影语言的现代化，具有强烈的艺术探索精神。影片注重突出情绪的冲击力和画面造型的感染力，在银幕上鲜明地展现出创作主体的审美个性和独特风格。与此同时，这部影片又明显借鉴了中国古典艺术传统，如戏曲和话本的传奇色彩，乃至民间民俗文化的野性与活力，在保持情节框架的基础上重视影片的情绪氛围。也就是说，《红高粱》既广泛借鉴了世界电影文化精华，又具有鲜明的民族气派和民族风格。

《黄土地》的叙述方式和视觉风格显然汲取了纪实性电影的长处。从这个意义上讲，它是写实的，以许多质朴逼真的镜头记录了陕北高原地貌和民俗文化。但是，《黄土地》更是写意的，它饱含着电影创作者对民族生活历史的沉思，它的象征和隐喻又接近蒙太奇学派的视觉风格。正是由于这部影片的创作者们将西方美学的再现、模仿、写实与中国美学的表现、抒情、写意有机地融会在一起，在这部纪实性很强的影片中追求表现性，力求表现出中华民族的精神和民族的历史，因此，影片中黄土高原和滔滔黄河的镜头不仅作为环境背景富有国画般的风格和意境，而且仿佛也成为影片的主人公，具有情感、意志和力量，充分体现出民族本质力量的对象化。

新时期的中国电影对民族现实和历史的考察，对民族生存方式和民族心理的思索，都进入了较高的哲理层次。与此相应的，便是在现代人的反思中来把握民族优秀美学传统的全部丰富内涵，形成植根于民族文化心理素质、充满时代精神的民族特色和民族风格。例如，《黄土地》正是通过翠巧一家的命运来探究民族的现实和历史。在作为民族文化摇篮的黄土地上，特定的自然地理环境、生产方式和生活方式形成了中华民族自强不息、生生不已的精神和勤劳奋进、质朴忠厚的品质，但是，千百年来的封建统治与落后的经济文化，也给我们民族带来了沉重的精神枷锁，造成了可怕的愚昧、贫穷和麻木。陈凯歌在这部影片的导演手记中写道，摄制组在奔赴陕北外景地的途中，经过了中华民族的伟大祖先轩辕黄帝的陵墓，当他们在黄帝陵前肃然静默时，在沉沉的寂静中悟到了这部影片的基

调。[65]显然,这种强烈的民族文化寻根意识,使得影片的创作者把目光倾注到我们民族古老文化的发祥地。他们正是从安塞县的民歌、腰鼓和农民画中,深深感受到中华民族顽强生存的伟力和巨大的民族凝聚力。与此同时,新时期乃至21世纪,还有不少其他优秀影视作品,也都是站在更高的美学层次上,对民族的历史和现实进行艺术体现,从而具有了鲜明的民族特色和浓郁的民族风格。

(三)国际传播与民族文化

加拿大著名传播学家麦克卢汉最早提出"地球村"的概念,认为大众传播媒介使人类跨越了空间和时间的限制,信息在瞬间便可传遍世界,于是,地球仿佛变成了一个村庄,大众传播媒介也深深渗透到人类社会生活的各个领域。确实,电影、电视的国际传播已经达到了相当惊人的程度,随着时代的发展更有愈演愈烈的态势。"毫无疑问,国际间的交流带来了不同文化的冲击和影响。国际交流的最重要的形式之一是国际传播,即通过大众传播媒介进行的文化信息的交流和传递,其中对传播者而言,最便利、最有效的工具是通过天空直接传播的媒介,即广播和电视。从历史发展看,国际广播首先开辟了国际电子传播的新领域,电视传播受到了广播经验的极大影响。同时,作为以视觉图像传递的媒介,电视传播又受到国际电影交流的影响,并在纪录媒介的交流中,吸取了国际间电影交流的历史经验,形成了国际间音像特别是影视交流的新领域。"[66]

相比之下,国际电影交流的历史更加漫长。电影曾经一度被人们称为"装在铁盒子里的大使",在电视出现之前长期作为视觉图像传递的主要媒介,发挥着国际文化交流的社会功能。电影的画面具有直观可视性,逼真活动的人物影像可以通过形体语言、行为动作为全人类建立共同的理解前提,在一定程度上克服了书籍、报纸、杂志等印刷媒介对文字的依赖,以及广播对语言的依赖。因此,在一定程度上电影可以跨越语言文字不同所引起的传播阻隔与交流困难,更加容易被不同国家、不同民族和不同文化

[65] 参见陈凯歌:《千里走陕北》,载《电影艺术》1985年第4期。
[66] 钟大年等主编:《电视跨国传播与民族文化》,第121页。

的人们所接受和理解。此外，电影拷贝复制工艺简便，装拷贝的片盒在不同国家的长距离传送也十分方便，为电影的国际交流提供了物质基础。尤其是电影特有的艺术魅力和形象感染力，决定了电影具有为数众多的观众和巨大的社会覆盖面，加之电影为了追求经济利益，必然跨越国界，以国际市场为目标。

电影的国际传播，主要是通过电影的商业性输出和输入、外国电影展映、国际电影节、合作制片等多种方式来进行的。电影的国际交流，不但为电影事业带来了可观的国际收入，同时也促进了国际文化的交流，使得各个国家和民族所创造的文明迅速为全人类所共享。电影在一定程度上起到了传递信息、表达情感、运载文化，在各个国家和民族之间架起国际文化交往的桥梁的作用。事实上，早在诞生初期，电影就已经开始发挥这样的作用。乔治·萨杜尔在《世界电影史》中写道，法国人路易·卢米埃尔于1895年首次在巴黎一家咖啡馆放映自己拍摄的影片后，他和他的摄影师们就极力向全世界推广，进而使得"活动电影机"这个名词普及到地球上的大部分地区。"俄国的沙皇、英国的国王、奥地利的皇室，以及其他国家的元首，都想看到这种新的机器，从而为这种机器作了宣传。"[67]而且在电影诞生的初期，电影的国际贸易就已经开始了，"美国某剧院的老板曾用一万美元的代价收买了卢米埃尔的这部《基督受难》"[68]。可见，电影的国际商业性输出输入早在一百多年前便已开始。据程季华主编的《中国电影发展史》记载，早在1905年中国电影诞生之前，外国电影就已经输入我国。"1896年（清光绪二十二年）8月11日，上海徐园内的'又一村'放映了'西洋影戏'，这是中国第一次电影放映。影片是穿插在'戏法'、'焰火'、'文虎'等一些游艺杂耍节目中放映的。自此以后，徐园就经常放映电影，一直延续了好几年。放映的多为法国影片。"[69]显然，中外电影史均表明，电影自诞生之日起，就开始了国际传播与交流的过程，并且同时具备了国际文化交流与国际商业贸易的双重功能。在电视尚未出现的时期以及电视诞生的初期，电影作为"装在铁盒子里的大使"，长期作为国际文化交流的最重要的大众传播媒介发挥着作用。这种

[67]〔法〕乔治·萨杜尔:《世界电影史》，徐昭、胡承伟译，第7页。
[68] 同上书，第21页。
[69] 程季华主编:《中国电影发展史》，中国电影出版社1963年版，第8页。

情况，直到20世纪下半叶，电视在世界上迅速普及之后才有所改变。随着卫星用于传播电视节目，电视很快取代了电影，一举成为国际文化传播的主角。

依托高科技成长和发展起来的电视，在国际传播方面具有得天独厚的优势。尽管20世纪60年代以来，卫星通信就得到迅速发展，但是电视的跨国传播一般认为兴起于20世纪80年代，其标志是1980年6月美国特纳广播公司创立的有线电视新闻网（CNN）首次通过卫星向邻近国家的电缆电视系统播送新闻节目。这就意味着，卫星为电视提供了节目传送的手段，有线网络则为电视提供了进入千家万户的途径，使得电视成为国际传播的首选媒介。"80年代到90年代初的十余年中，国际电视台纷纷上马，电视的跨国传播有了很大的发展。尤其是1991年海湾战争，使各国清醒地认识到电视跨国传播在政治、经济、外交、军事等各领域的重要作用。为此，不少国家（不仅是发达国家，也有发展中国家）不惜投入财力和技术力量通过卫星开展国际电视节目的传播。一时间，电视传播在先进的卫星传输手段的帮助下，由本土走向了跨国和跨州传播，呈现出全球化传播的态势。与国际广播不同的是，国际电视的发展进程有两大特色：一是民办先行，官办后上。在西方许多国家，国际电视都是民办的商业台形式出现的，而且至今它们仍是一股不可忽视的力量。二是新闻节目与娱乐性节目并重。除了新闻节目外，有不少娱乐、电视体育等专门频道。从这意义上来说，当今的电视跨国传播中文化的渗透是主要的和广泛的。"[70] 随着现代科学技术的迅猛发展，电视国际传播的趋势日益增强，特别是光导纤维中电视频道可多达数百个，为电视传播提供了广阔的前景，尤其是即将来临的数字化时代，更是使得电视的跨国传播如虎添翼。然而，由于电视传播是一种高技术、高投入的传播，因而在跨国传播中，文化的流向基本是单向的，也就是发达国家凭借技术和资金的优势，向发展中国家大量输出自己的文化。

由于电视自身的特点，电视的国际传播比其他任何一种大众传播媒介更具优势。电视除具有与电影同样的直观可视性的特点，能够在一定程度上克服语言文字给跨国传播带来的困难和局限外，还有三个最大的特点：

[70] 钟大年等主编：《电视跨国传播与民族文化》，第147页。

一是即时性。电视通过卫星传播，可以把世界上任何一个地区发生的事情在极短时间内传遍全球，这种传播速度之快已经到达了惊人的程度。"美国一位未来学家在谈到今天的信息传递速度时曾提到这样一个有趣的例子：一百年前，林肯总统遇刺时，由于美国和英国之间没有电报联系，伦敦在5天之后才知道了这个消息。而1981年里根总统遇刺时，与遇刺地点仅隔一条街的新闻记者亨利·费尔尼还正在打字时，当他从英国《观察家》杂志的编辑从伦敦打来的电话中听到这个消息，大吃一惊。因为，这个编辑是从电视上看到里根总统遇刺的实况镜头后打电话告诉他的。电视新闻信息的广泛而迅速的流通，很大程度上改变了人类的生活方式与思维方式。"[71]

二是现场感。电视与电影的另一个重大区别在于，电影追求一种梦幻世界，观众只是被动地被引入其中，通过观赏影片实现情感的宣泄和精神的愉悦；而电视则是追求一种纪实世界，观众仿佛可以主动地参与其中，自得其乐地习惯于电视制造的模拟环境而不自知。电视新闻具有现场感，观众仿佛亲自置身现场观察事件的全过程，殊不知这种所谓的"现场感"也并不完全真实，因为观众所接受到的信息已经经过摄像师、导演、编辑等众多"把关人"的层层筛选。许多电视娱乐节目同样也在制造现场感，比如众多的文艺晚会和娱乐节目，总要配备一些现场观众作为广大观众的化身，使得电视机前的广大观众通过角色置换，在想象与幻想中仿佛身临其境观赏演出。

三是习惯性。观看电视已经成为人们日常生活方式的一个组成部分，成为人们的一种习惯行为。电视新闻类节目的及时性与现场感，电视娱乐类节目的通俗性和娱乐性，使得电视可以聚集最大数量的人群，并且形成一个个特殊的观众群体。每一个观众群体都有自己固定收看的电视台、频道、栏目和节目，通过日复一日、年复一年的习惯性收看行为，最终形成一种文化仪式。由于电视基本上是在家庭收看，这使得看电视成为人们日常生活中消闲娱乐的主要方式。甚至有一种说法，对于过分迷恋电视的观众来说，已经不是在看电视节目，而是习惯性地沉溺其中消磨时间。

对于电视的迷恋和依赖，已经引起了专家们对所谓"电视病"的忧虑

[71] 钟大年等主编：《电视跨国传播与民族文化》，第9页。

和不安。但是，由于电视具有即时性、现场感和习惯性等特点，加之具有直观可视性，在一定程度上克服了不同语言文字造成的传播阻隔，因而，至少在相当一段时期内，电视都是国际传播的首要媒介。当然，专家们已经预测，网络传播由于具有更加方便快捷和交互式传播等优点，会给人类传播史带来革命性影响，也必然会代替电视成为国际传播的首要媒介。但是，至少在当前，影视艺术仍然是国际文化交流的主要手段。尤其在目前，网络传播主要还是承担着新闻传播和信息交流等任务，还未能形成自身成熟的艺术形态，还主要是通过多媒体技术传送影视艺术而已。

影视艺术的国际传播主要有如下几点作用：

第一，可以借助电影、电视这两种现代传播媒介，为世界各国人民起到展示本国民族文化、联络各国人民情感、提供相互学习的机会、促进国际文化交流等诸多作用。世界各国的影视艺术，虽然存在着各种流派、风格、类型的区分，但这些影视作品总可以反映出不同国家、不同民族、不同时代和不同文化的历史与现实，因此，影视艺术作为一种复杂的文化现象，它的意义绝不仅仅在其自身，由它同样可以观照到不同国家和民族的文化精神。通过影视艺术的国际传播，创作者可以将本国和本民族的风土民情、生活状况、文化传统、精神风貌等诸多社会文化信息传递给其他国家和民族的广大群众。与此同时，人们也可以通过观赏其他国家的影视艺术作品，增加对其他国家和民族的社会生活与文化精神的了解和认识，从而增进彼此的友谊。正如匈牙利已故著名电影理论家贝拉·巴拉兹所预言的："一旦有一天，当各国人民由于某一共同的事业而团结起来的时候，电影（它使可见的人类在人人眼中都成为可见的）必将大大有助于消除不同种族和民族在身体动作方面的差异，并因而成为推动人类向大同世界发展的最有作用的先驱者之一。"[72]

第二，由于影视艺术是集科技、艺术、商品、文化于一体的大众艺术，影视艺术的国际交流不但是影响巨大的国际文化传播，而且可以通过票房收入与广告收入，取得巨大的经济效益。影视艺术这种特殊的文化商品可以闯入国际市场，获得利润、积累资金，使影视企业具有资本积累和扩大再生产的能力，从而保证影视艺术生产的良性循环与蓬勃发展。

[72]〔匈〕贝拉·巴拉兹：《电影美学》，何力译，第30页。

第三，影视艺术作为国际性的现代艺术，其语言（如画面、蒙太奇等）是世界性的艺术语言，影视艺术的表现形式和艺术技巧也是世界性的，是全世界影视艺术家共同探索、共同创造、相互借鉴、不断积累而形成的，所以，每个国家和民族的优秀影视作品，不仅属于这个国家和民族，而且属于全世界人民，为全人类所共享。正因为如此，影视艺术家在发展进程中，不但要继承和借鉴本民族优秀的文化传统，体现出本民族风格和特色，同时也需要学习和吸收其他国家和民族优秀影视作品的艺术形式和表现手法，在内容和形式上不断创新，从而使其作品具有浓烈的时代气息和独特的艺术风格，真正代表一个国家或民族的文化水平和艺术水平。

但是，犹如一把双刃剑，电影、电视的国际传播也存在许多复杂的问题。在国际传播的争议中，焦点集中在新闻、信息、文化是否应该不受国界控制而自由地流通。西方发达国家大多主张新闻和信息应当自由流通，而大多数发展中国家则极力主张建立国际传播新秩序。西方发达国家由于具有经济和技术等方面的优势，控制着国际传播与世界影视市场，使得影视传播并不是真正意义上的国际交流，而是一种单向的跨国传播，这也使得国际传播形成了不平等与不合理的格局。

美国好莱坞凭借着先进的科技手段、雄厚的资金实力、丰富的创作经验和强大的推销能力，数十年始终保持着世界电影市场霸主的地位。早在20世纪20年代，美国好莱坞电影便已经出现在世界大多数国家和地区的电影院。进入80年代以后，这种势头更是有增无减。好莱坞遍布世界的代理推销网点多达数千个，一部《泰坦尼克号》耗资2亿多美元，却在全球市场上赚取了30多亿美元，其中一半来自世界各国的票房收入，另一半来自该片的其他收入。好莱坞电影不但大举入侵发展中国家的电影市场，对这些国家的民族电影事业造成了巨大的冲击和威胁，而且也占据了欧洲主要的文化市场。据报道，早在1993年，影视产品就已成为美国出口欧共体各国的第二大出口商品。

相比之下，这种跨国传播的不平衡现象在电视领域更加突出，欧美发达国家的主要电视台已经通过卫星覆盖了全球，全天向世界各地播送节目。电视跨国传播不仅体现为经济上极不平等的强弱竞争，而且体现为发达国家与发展中国家的文化冲突。发达国家凭借自己的经济技术优势，造成了一种国际电视传播"单向流动"的不合理现象。"那么电视的跨国传

播则是一种强制性的灌输。甚至在80年代美国电视跨国进入西欧时，欧洲传播界便议论纷纷，认为美国的电视犹如潘多拉魔盒，给欧洲带来了病菌，指责美国是文化帝国主义，要求限制播出美国节目，以保护民族文化。可以想见，当这种矛头指向更无力抵御还手的亚洲时，对这一地区文化的冲突会是多么的严重。"[73]事实的确如此，发展中国家荧屏上所播放的文化娱乐节目，很大部分都来自少数发达国家，其中充斥着色情和暴力的内容，严重地冲击了各民族的文化传统，其腐朽的道德观念与生活方式也阻碍了广大发展中国家的社会进步，使这些国家和民族传统的社会价值观被摧毁，民族的同一性与凝聚力被削弱。许多发展中国家认识到，政治独立、经济独立、文化独立和传播独立缺一不可，否则，国家的独立便是一句空话。

在这种情况下，广大发展中国家纷纷捍卫自身的利益，维护本民族的文化。从20世纪70年代开始，关于打破国际传播中不平衡、不合理的现象，建立国际传播新秩序的呼声便在联合国及其他相关国际组织中出现，进而导致了一场国际范围的大争论。

许多发展中国家认为，国际传播新秩序具有与国际经济新秩序同等重要的地位。"特别是当跨国传播使外来文化不断涌现到人们面前时，民族传统的文化精神将受到严峻的考验。是福星高照，促进民族文化的发展，还是祸从天降，破坏优秀的文化传统？在很大程度上，这将取决于人们如何认识和把握电视的文化特性。"[74]正是在这样的历史背景下，意识形态理论被引入电影、电视的研究中。

电影的意识形态批评首先表现为对电影制作机制的社会性批评。1970年西方马克思主义学者阿尔都塞发表了《国家机器与意识形态国家机器》一文，认为包括大众传播媒介在内的意识形态国家机器，不同于暴力和强制性的国家机器，其功能不是采用军队、警察、监狱等专政工具来进行暴力镇压，而是通过把个体"询唤"为主体，使其臣服于主流意识形态，不再对现存的社会秩序构成威胁，绝对服从权威，自觉自愿地接受驱使。于是，电影、电视等大众传媒本身就被看作是一种意识形态。与此同时，电

[73] 钟大年等主编：《电视跨国传播与民族文化》，第168页。
[74] 同上书，第11页。

影、电视又是一种工业，必须遵循商品经济规律，其价值消费过程也是实现资本增值的过程，体现出资本的简单再生产和扩大再生产。尤其是从表面上看，电影、电视似乎是在客观公正地机械复制社会现实，但其实不然，它们在叙事中巧妙地运用了意识形态策略，通过"缝合系统"支配着意义的生产，因此，西方影视艺术的消费过程就是资本主义社会观念和资产阶级意识形态再生产的过程。

电影的意识形态理论批评，还对西方电影的主要堡垒好莱坞进行了猛烈的抨击，对好莱坞的工业结构与制作方式采用了解构式的批判立场和方法。特别是 20 世纪 70 年代以后，美国著名学者弗雷德里克·杰姆逊对文本与社会语境、叙事学与意识形态的关系的深入探讨，极大地影响了电影研究中的意识形态理论和批评。杰姆逊的一次重要讲演后来被整理为文章发表，这就是《处于跨国资本主义时代中的第三世界文学》。在这篇文章中，杰姆逊主要通过文学剖析了第三世界文化与第一世界文化帝国主义之间的斗争。实际上，这篇文章对于分析跨国影视艺术传播的现实问题也具有重要的意义。杰姆逊认为，在西方发达国家的资本主义文化中，个性与社会是分裂的；而在第三世界的文本中，甚至那些看起来好像是关于个人的文本，"也总是以民族寓言的形式来投射一种政治：关于个人命运的故事包含着第三世界的大众文化和社会受到冲击的寓言"[75]。这就是说，第三世界的文本总是以政治寓言或民族寓言的形式出现，原因在于第三世界文化在许多领域都同第一世界文化帝国主义进行着生死搏斗，而这种文化搏斗本身就反映出这些国家和民族的政治、经济、文化受到了资本社会的渗透与侵袭。在这种意义上，杰姆逊认为："所有第三世界的文化都不能被看作是人类学所称的独立或自主的文化。相反，这些文化在许多显著的地方处于同第一世界文化帝国主义进行的生死搏斗之中——这种文化搏斗的本身反映了这些地区的经济受到资本的不同阶段或有时被委婉地称为现代化的渗透。"[76] 显然，第三世界与第一世界、发展中国家与发达国家之间的这种文化搏斗还会长期持续下去。一方面，人类社会迈入信息时代，闭关自守、封闭锁国既不可能，也不可取；另一方面，发展中国家为了保护

[75]〔美〕弗雷德里克·杰姆逊：《处于跨国资本主义时代中的第三世界文学》，张京媛译，载《当代电影》1989 年第 6 期。

[76] 同上。

本民族的文化形态、价值观念、伦理道德，乃至经济利益，越来越反对国际影视传播中这种不平等、不合理的格局，并且采取了一系列的限制和管理措施。在这个问题上，消极抵御和放任自流均不可取，关键在于大力发展本国、本民族具有思想性、艺术性、观赏性和娱乐性的优秀影视艺术作品，这些作品不但要为本国、本民族广大观众所喜闻乐见，而且还要大踏步地走向世界。在此基础上，也要大力加强影视艺术作品的国际交流与合作，处理好吸收外来文化与保护民族文化之间的关系。"总而言之，兼收并蓄与中国气派有机统一的电视文化（电影文化也同样如此——笔者注）既是现代的、科学的、开放的文化，又是民族的、独立的、完整的、特色的电视文化。没有现代、科学、开放的特点，它将丧失活力；没有民族的独立性，它将误入歧途。"[77]

[77] 钟大年等主编：《电视跨国传播与民族文化》，第 221 页。

第四章
影视艺术的美学特性

第一节 综合性与技术性

在人类众多的艺术门类中,音乐、舞蹈、绘画、雕塑、建筑、文学、戏剧等都是早在蒙昧时代或者文明时代的初期便已出现。在其后漫长悠久的历史岁月里,人类再没有发明出新的艺术种类。

直到19世纪末叶和20世纪上半叶,随着现代科学技术的迅猛发展,作为现代艺术的电影和它的姊妹艺术电视才相继出现,成为人类文化史与艺术史上具有划时代意义的重大事件。影视艺术是建立在科学技术基础之上的现代综合艺术,吸收了其他各门类艺术的优势和长处,特别是融合了现代科学技术的一系列最新成果,在短短的时间里迅速发展起来,成为20世纪最重要的文化现象,并且延续到21世纪。

(一)综合性

综合性是电影艺术和电视艺术重要的美学特性之一。影视艺术吸收了其他各门类艺术在千百年实践中积累起来的艺术精华,迅速发展起来。

影视艺术的综合性,首先表现在它们综合了戏剧、文学、绘画、雕塑、建筑、音乐、舞蹈、摄影等各门艺术的多种元素,并对其进行了具有质变意义的化合改造,使得这些艺术元素进入电影和电视之后相互融合,形成电影和电视自身新的特性,并且使得电影和电视最终成为两门崭新的、独立的姊妹艺术。正如法国著名电影史论家乔治·萨杜尔所总结的:"一种艺术绝不能在未开垦的处女地上产生出来,而突如其来地在我们眼前出现,它必须吸取人类知识中的各种养料,并且很快地就把它

们消化。电影的伟大就在于它是很多其他艺术的综合。"[1] 显然，乔治·萨杜尔的这一结论也同样适合于电影的姊妹艺术——电视艺术。

电影、电视剧都与戏剧有着十分密切的关系。戏剧也是综合艺术，又是表演艺术，其多年来在编剧、导演、表演等方面所形成的艺术规律为影视艺术提供了许多可贵的经验。事实上，从历史渊源来看，早在电影诞生初期就出现了以梅里爱为代表的戏剧电影学派。我国最早的电影理论也是"影戏"理论，强调戏剧对电影的影响和作用。40年代以美国好莱坞为代表的戏剧化电影美学观更是一度风靡世界影坛，其影响至今不衰。显然，电影和电视剧作为年轻的艺术，在其成长初期，都从戏剧艺术中汲取了许多营养，不仅借用戏剧的创作题材和戏剧表演经验，而且将戏剧性冲突与戏剧性情境纳入作品之中。

时至今日，虽然影视艺术更加注重发挥自身的艺术表现力，但影视艺术与戏剧艺术之间仍有着不解之缘。一些影视作品的编剧、导演、演员，或者来自戏剧舞台，或者三栖于影视和戏剧艺术，就是一个明显的例子。此外，强调情节和故事的戏剧化电影和电视剧，至今仍在世界各国拥有为数众多的观众，尤其是戏剧式结构符合大多数中国观众的审美心理和审美习惯，因而在中国故事片和电视剧中，它将作为一种传统的样式长期存在下去。当然，不管戏剧对影视的影响有多么大，电影、电视毕竟不是戏剧。戏剧舞台在时间和空间上的局限性被影视艺术自由转换的时空所突破，戏剧演员的舞台程式和夸张动作也被影视演员真实、自然、生活化的表演所取代，戏剧中人物的大量对话则更多地被影视艺术中富有视觉形象的动作所代替，电影和电视比戏剧更能全面逼真地再现生活环境和人物行为，具有独特而巨大的艺术表现力。

电影、电视也受到文学的极大影响。文学融入电影和电视，构成了故事片、电视剧和电视专题片的深厚的文学基础。影视艺术的成功首先取决于剧本，从某种意义上讲，影视文学具有举足轻重的地位与作用。此外，影视艺术还从文学中吸取和借鉴了许多叙事手法，甚至文学中的各种体裁（包括诗歌、散文、小说、戏剧等），也都直接对电影产生过巨大的影响。电影向诗歌学习，产生了富于抒情性的诗电影，如我国的《城南旧事》

[1]〔法〕乔治·萨杜尔：《世界电影史》，徐昭、胡承伟译，第31页。

《黄土地》、苏联的《战舰波将金号》、美国的《金色池塘》、日本的《远山的呼唤》，等等；电影向散文学习，产生了散文电影或纪实电影，如意大利的《偷自行车的人》《罗马11时》、美国的《克莱默夫妇》、我国的《红衣少女》，等等；电影还向小说学习，吸取了小说的叙事手法与结构形式，产生了小说电影，如苏联的影片《静静的顿河》《战争与和平》，等等。特别是根据我国四大古典名著改编的《红楼梦》《西游记》《三国演义》《水浒传》电视连续剧，类似于我国的章回小说，成为在广大观众中家喻户晓的优秀电视艺术作品。可以说，文学的各种体裁都直接或间接地对影视艺术产生了巨大的影响。

美国电影理论家普鲁斯东曾经一针见血地指出：电影与文学的联系在于二者都是时间艺术，它们都要在流动的时间中描绘动作和塑造形象，从而表现人物的性格和心理；电影与文学的区别则在于前者既是时间艺术，又是空间艺术。正由于影视是时空综合艺术，可以通过四维空间直接诉诸观众的视觉、听觉，因而影视形象是具体的、可见可闻的；文学形象却是抽象的，无法见其面，无法听其声。影视形象是逼真直观的，文学形象却是想象创造的。

影视艺术从美术（绘画、雕塑、建筑、摄影）中，汲取了造型艺术的规律和特点，使得造型性成为影视艺术重要的美学特性之一。绘画对于光、影、色彩、线条、形体的独特处理，以及运用二维平面去创造三维空间的艺术本领，尤其是强烈的造型意识，为影视艺术的画面造型提供了丰富的艺术营养。影视画面如同绘画、雕塑、摄影作品一样，既是将造型作为一种信息传递的手段，又通过造型给人以巨大的艺术感染力。仅以国产影片为例，《早春二月》以富有美感的画面构图，表现出世外桃源式的江南小镇和水乡风情。《天云山传奇》则采用了中国水墨画的手法，将山水处理得依稀朦胧。尤其是新时期以来我国电影观念的更新，突出表现在对影像造型的重视与探索上。如《孙中山》片头熊熊大火映衬下的孙中山头像特写造型，《红高粱》片尾那无边无际的红彤彤的高粱，都显示出影视艺术造型的巨大生命力。

特别是美术中的摄影，更是与影视艺术关系密切。影视艺术中的摄影（像）师是影视图像的主要创作者，是摄制组的主要创作人员，其任务是通过调动摄影（像）技术手段和艺术手法，借助影视画面的连续性向观众

展示出全片的整体面貌。关于影视艺术造型的独特作用和功能，我们还将在后面详尽介绍，此处不赘。但是，电影、电视毕竟不同于一般的造型艺术，影视画面不仅具有平面绘画和立体雕塑的表现力，而且更是一种在时间中延续的"活动的绘画"，这使得它与静态的摄影作品迥然不同。电影、电视正是以运动性突破了绘画、雕塑、摄影等静态艺术的局限性兼有叙事和造型双重表现力，从而充分表现出电影、电视作为时空综合艺术所具有的巨大的艺术潜力。

影视艺术与音乐、舞蹈具有非常密切的关系。影视艺术从音乐中吸取了节奏感与感染力，音乐成为影视作品概括主题、抒发情感、渲染气氛的重要艺术手段，影视歌曲更是成为影视艺术美的重要组成部分，被人们广为传唱。音乐这一长于抒情的听觉艺术元素，大大丰富了影视艺术的表现力和感染力。尤其是以中央电视台春节联欢晚会为代表的大型综合性文艺晚会，吸收了音乐、舞蹈、曲艺、杂技、小品等各种艺术的特长，内容丰富多彩，形式生动活泼，民族特色鲜明，气氛浓烈欢快，受到全国城乡亿万人民群众的热烈欢迎。每年一度的央视春节晚会已经成为我国人民春节生活不可缺少的一项重要内容，突出表现了综合性文艺晚会的巨大魅力。此外，其他重大节日或重大活动举办的电视综合性文艺晚会，也都受到了广大群众的喜爱与欢迎。在相当长的一段历史时期内，我国的综艺晚会节目保持着三种形式并存的局面：主流文化的庆典型综艺晚会、大众文化的娱乐型综艺晚会，以及精英文化的高雅型综艺晚会。容量巨大、兼收并蓄的综合性使得电视艺术内部的分类体系十分复杂，远远超过了其他传统的艺术门类。尤其是电视艺术即时传播的特性和作为大众传媒的优势，更是使它几乎能够包容以往一切艺术门类和样式。例如，电视与音乐的密切关系，在近些年风靡全世界的 MTV 中表现得尤为明显。MTV 于 20 世纪 80 年代初创于美国，最初是美国的华纳—阿迈克斯公司为推销广告而设计的，后来成为一种新兴的电视文艺品种。它为音乐作品配上了快节奏的画面集锦，具有极强的听觉冲击力和视觉表现力，很快风行世界各国，展现出现代影视综合艺术的巨大魅力。

正因为影视艺术是综合艺术，电影、电视作品的创作是一种十分复杂的艺术活动。其他有些艺术门类的创作属于个体创作，如绘画、雕塑等，而影视作品的创作却几乎涉及所有的艺术门类，包括编、导、演、摄、

美、录、音、道、服、化等许多部门。影视艺术正是最大限度地吸取了诸多艺术门类的手段和技巧，将它们作为艺术元素水乳交融地兼容在一起，形成了自身有机的艺术整体。

其次，影视艺术综合性的美学特征，绝不仅限于上述各种艺术元素的有机融会。影视艺术的综合性突破了艺术学的层次，更加集中地反映在美学层次上。影视艺术对戏剧、文学、绘画、雕塑、建筑、音乐、舞蹈、摄影等各门类艺术的融会综合，从严格意义上来讲，只是一种艺术学层次上的综合，而影视艺术在美学层次上的综合性，则主要体现为时间艺术和空间艺术的综合、视觉艺术和听觉艺术的综合，体现为再现性和表现性的统一、纪实性和哲理性的统一、叙述因素和隐喻因素的统一。电影摄影机和电视摄像机的创造，既是对客观世界的逼真记录，诚如克拉考尔所言，电影的本性即"物质现实的复原"；与此同时，又包含着艺术家作为创作主体的能动作用，在纪实性的手法中体现出哲理性的思考，在最大限度地再现客观世界的同时，最大限度地表现主观世界，充分地体现出客观因素和主观因素的有机统一。这种美学层次上的高度综合性，正是电影和电视区别于其他艺术的全新的特质，再加上技术性与艺术性的综合，使得影视艺术成为迥异于其他艺术门类的现代艺术。

在艺术史上，人们对艺术有过多种分类。在近现代艺术理论中最主要的艺术分类方法有以下几种：第一种是以艺术形象的存在方式为依据，将艺术区分为时间艺术（如音乐）、空间艺术（如雕塑）以及时空艺术；第二种是以艺术形象的审美方式为依据，将艺术区分为听觉艺术（如音乐）、视觉艺术（如绘画），以及视听艺术；第三种是以艺术作品的内容特征为依据，将艺术区分为表现艺术（如建筑）和再现艺术（如戏剧）；第四种是以艺术作品的物化形式为依据，将艺术区分为动态艺术（如舞蹈）和静态艺术（实用工艺）；第五种则是将艺术区分为实用艺术、造型艺术、表情艺术、语言艺术、综合艺术等五大类别。艺术分类的意义在于通过揭示各门类艺术的特性和发展规律，以及它们各自不同的物质媒介和艺术语言，更加深入地认识和掌握各门类艺术的审美特征。显然，无论从上述哪一种分类方法来看，电影和电视都属于综合艺术，它们既是视听艺术，又是时空艺术，既能最大限度地再现客观现实，又能最大限度地表现主观世界。"如果说电影的'综合'在与它之前所产生的诸种媒介的比较中，已

是最高、最多、最强的'综合'——集文学、美术、摄影、戏剧等成分为一体，那么电视在此基础上更强化了这种'综合'，电影所具有的'综合性'电视都能拥有，而且电视在时间与空间、视觉与听觉的'综合'中更有着自己独一无二的特征，这就是电视的'现场性'、'即时性'。"[2]

影视艺术之所以能将其他艺术门类的精华兼收并蓄，融会吸收并纳入自身系统之中，固然是由于电影、电视作为最年轻的艺术种类，必须学习和借鉴其他传统艺术的经验，更重要的是，诞生于现代科学技术基础上的影视艺术，由于插上了科技与艺术的双翼，能够在新世纪的广阔天空中任意翱翔。正由于具有综合性的美学特征，影视艺术能够兼视与听、时与空、动与静、表现与再现于一身。更由于现代科技的优势，影视艺术的时空综合比传统的综合艺术门类如戏剧更加灵活，更加自由。

一部故事片、电视剧或电视专题片，可以在时间上浓缩百年风云，更可以在空间上自由转换，在银幕或荧屏上展现常人无法观察到的神奇的微观世界和浩瀚的宇宙空间，不像传统综合艺术如戏剧那样，受到表演空间和现场时间的限制。与此同时，视觉效果与听觉效果的综合，使得影视艺术魅力倍增。感觉器官是人类接受外界信息的通道，在人类的审美感知中，视觉和听觉最为重要。随着现代科技的发展，电影从无声到有声，在电影史上具有里程碑式的意义，并且直接导致了新的电影美学流派（如20世纪30年代以好莱坞为代表的戏剧化电影美学流派）的诞生。尤其是近年来，随着科技的迅猛发展和美学观念的深化变革，声音（听觉）在现当代影视艺术中的重要性日益突出，许多新的技术手段被采用，许多新的声画艺术表现形式被创造出来，进一步增强了影视的艺术表现力。

最后，影视艺术综合性的美学特征，尤其体现在现代科技与艺术的综合上。电影的诞生距今只有一百多年，电视的诞生距今不到一百年，而影视艺术作为最年轻的艺术，其发展之快、影响之大、覆盖面之广、观众之多，却是其他任何艺术无法比拟的。作为人类科技、文化高度发展的产物，电影、电视融会了人类文学艺术和现代科学技术的各项成果，成为最现代化的大众传播媒介，也成为最有影响力的现代综合艺术。

[2] 高鑫主编：《电视艺术美学》，北京广播学院出版社 1998 年版，第 266 页。

（二）技术性

电影和电视无疑是20世纪最重要的文化现象，但电影、电视的诞生，是技术的发展的结果。完全可以这样说，电影、电视从诞生到发展的全部历史，都与现代科学技术有着十分密切的关系。影视艺术是人类艺术史上迄今为止，唯一产生于现代科学技术基础上的姊妹艺术。

从某种意义上来讲，影视艺术的综合性更多地体现出与其他艺术门类的共性，各门类艺术的多种元素被影视艺术所同化与吸收，并且发生了质的变化，使影视艺术成为时空综合的视听艺术。而影视艺术的技术性则使其体现出更鲜明的个性。没有现代科学技术的发展进步，就没有影视艺术。在电影、电视之前，从来没有哪一门艺术像影视艺术这样依赖于科学技术。影视艺术的发展与现代科学技术的进步有着极为明显的对应关系。随着技术的发展，越来越多的科技成果被运用到影视艺术的创作和生产之中，影视艺术与现代科技的关系也变得越来越紧密，使影视艺术形成了有别于其他传统艺术的特质。因此，完全可以说，正是技术性造就了影视艺术独特的个性色彩。

一部世界电影史或一部世界电视史，既是影视艺术发展史，同时也是影视技术发展史。美国电影史学者罗伯特·艾伦和道格拉斯·戈梅里认为："基于这一事实，我们把对电影史研究的讨论分成四章：美学的、技术的、经济的和社会的。虽然这肯定不是以往做过的唯一的分类，但它的确代表了时至今日电影史研究的主要脉络，并且提供了一种把方法、问题和机遇分门别类的有益方式。而这些方法、问题和机遇还联系到更为广泛的电影史研究。"[3] 电影和电视，一方面凝聚着世界各国艺术家的创造性劳动，另一方面也凝聚着众多科学家的心血。正是由于现代科学技术为影视艺术提供了强有力的物质条件，才使得影视艺术具有了以往任何传统艺术不曾拥有的技术手段与艺术手段，以崭新的面貌出现在世人面前。显然，现代科技不仅是影视艺术诞生和发展的基础，而且也是影视美学中最独特、最活跃的元素，构成了影视艺术同其他传统艺术的重要区别。

影视艺术的诞生与发展都离不开现代科学技术。"影视艺术的里程

[3]〔美〕罗伯特·艾伦、道格拉斯·戈梅里：《电影史：理论与实践》，李迅译，第3页。

碑式的分期往往是以科学技术为先导的,如电影的默片时代、有声时代、彩色时代和多媒体时代等,再如电视的机械电视阶段、电子电视阶段、彩色电视阶段、卫星电视阶段、光缆有线电视阶段、多媒体阶段。这都是与科学技术的重大变革和新成果的问世分不开的。当今世界上,既有'科学的艺术',又有'艺术的科学'。科学技术的现代化必然要带动影视艺术的现代化。历史越往前走,艺术越要科学化,往往是科学技术的发展给影视艺术的表现提供了前所未有的可能,从而开拓了新思路、新手法、新样式。综合性是电影、电视的本体特征,尽管提法变来变去,但万变不离其宗——综合性。电影的综合性论述已经屡见不鲜、约定俗成了。以新兴的电视为例,综合性既是电视的特性之一,也是当今电视发展的主要趋向。"[4]

从诞生到发展,电影始终是一门与现代科学技术紧密结合的艺术。科学技术的进步对电影艺术的发展、对电影语言的创新,甚至对电影美学观念的演变,都有着不容忽视的重大影响。

电影的诞生可以说就是科学技术发展的产物。19世纪后期,在工业革命的基础上,欧美等国的科学技术日趋繁荣,光学、电学、化学、声学、机械学,以及与此相关的各门科学获得了长足的发展。当时,世界上不同的国家中有许多人在进行各种实验,正是他们的共同努力,才促成了电影的问世。1895年12月28日,在法国巴黎一家咖啡馆的地下室里,路易·卢米埃尔兄弟在白色幕布上放映了自己摄制的《火车进站》《水浇园丁》等短片,真正的电影终于问世了。这一天被电影史学家们定为电影正式诞生的日子,标志着无声电影时代的开始。中国电影诞生于1905年,当时的北京丰泰照相馆拍摄了我国第一部影片《定军山》,由著名京剧演员谭鑫培主演。

最初的电影都是无声电影,被称为"默片"。声音的引入,可以说是现代科学技术在电影史上的第一次革命。在长达三十余年的默片时期,人们深感电影这一"伟大的哑巴"无声的缺陷。科技的进步和录音设备的完善使声音真正进入电影。一般认为,有声电影诞生的标志,是1927年美国摄制并公映了第一部有声片《爵士歌王》。它标志着电影史上一个新时

[4] 张凤铸:《高科技时代的影视艺术走向》,载黄式宪主编:《电影电视走向21世纪》,第146页。

代的开始,从此,电影由纯视觉艺术发展成视听综合艺术,表现形式和艺术语言大为丰富,音乐、音响和人声成为电影重要的艺术元素。随着科技的发展,40年代末,磁性录音开始应用于电影。20世纪后期,随着电声学及录音技术的进一步发展,声音的清晰度和高保真度达到相当水平,尤其是多声道立体声和道尔贝(光学)电影立体声系统的出现,在影院里创造出使观众犹如身临其境的音响环境。

最初的电影都是黑白片。人们为了让银幕上的世界像现实生活中的世界一样多姿多彩、五彩缤纷,不断试验,不断努力。彩色电影的出现,或许可以算作是现代科学技术在电影史上的第二次革命。依靠科技的发展,在彩色胶片发明的基础上,世界上第一部彩色电影《浮华世界》终于在1935年于美国诞生了。但是,直到60年代初期,彩色电影才在世界各国普及,色彩也逐渐成为电影的又一个重要的艺术元素,被用来创造氛围、渲染情绪和揭示主题。

20世纪90年代以后,电影大踏步走向计算机时代。高科技以极其逼真的艺术手段和极富想象力的表现手法,极大地增强了电影艺术的魅力。如在美国影片《阿甘正传》中,主人公居然与肯尼迪总统握手见面;《真实的谎言》中,庞大的战斗机在一座座摩天大楼之间横冲直撞;《侏罗纪公园》里竟出现了早已灭绝的恐龙和始祖鸟:这一切都归功于计算机。《玩具总动员》这部三维动画片没有动用一人一笔,完全是由1500多个计算机制作的镜头组成。此外,由李小龙之子李国豪主演的影片《乌鸦》,因在拍摄过程中李国豪殒命,不得不停机,导演后来采用电脑生成图像(CGI),使李国豪的形象在未完成的影片中延续下来,完成了尚未拍竣的影片,令观众难辨真假。可以说,高科技给影视艺术带来的巨大影响,现在仅仅是初露端倪。从某种意义上讲,计算机和多媒体技术或许是现代科学技术在电影史上的第三次革命。计算机的出现和数字化技术对电影、电视的现在和未来都会产生极其巨大的影响,有学者甚至认为,现代高科技的迅猛发展,已经使影视艺术走到了大变革的前夜。

此外,尤其需要强调指出的是,科学技术的发展不仅为电影提供了越来越丰富的技术手段和艺术语言,而且直接影响到电影美学各个流派的产生和发展。例如,声音的引入促成了以美国三四十年代好莱坞为代表的戏剧化电影美学观的诞生;轻便摄影机、高速感光胶片,以及磁带录音机

的出现，使得20世纪四五十年代意大利新现实主义电影美学流派得以实现"把摄影机扛到大街上"的纪实性美学追求。这些事实充分显示了电影同现代科学技术的密切关系。当前，高科技带来的电影美学上的许多新课题，也有待于我们研究和探讨。

综观电影艺术发展史，从无声到有声，从黑白到彩色，从普通银幕到宽银幕、立体电影、全景电影，没有一项不依赖于科学技术的进步与发展。可以预见，随着信息社会的来临，高新科技正以前所未有的巨大威力改变着世界，特别是随着虚拟现实（VR）、增强现实（AR）、混合现实（MR），以及人工智能（AI）等高科技手段的运用，21世纪的电影必将发生巨大变化。

电视的诞生与发展同样离不开现代科学技术。电视是电子技术高度发展的产物，也是20世纪人类最伟大的发明之一。电视与广播、电影相比，是最年轻的传播媒介，然而它的发展之快、影响之大，却是其他任何大众传播媒介无法比拟的。1936年11月2日，英国广播公司（BBC）首先开始电视传播，标志着电视时代的来临。此后，法国于1938年、美国与苏联于1939年相继开始定期播出电视节目。我国第一座电视台、中央电视台的前身——北京电视台于1958年5月1日开始实验播出，同年6月15日播放了我国第一部电视剧《一口菜饼子》，中国电视艺术也由此诞生。

20世纪80年代以来，世界各国电视技术的发展速度越来越快，电视事业的发展进入了一个崭新的阶段。以家庭录像机、有线电视、卫星直播电视，以及多功能电视、多声道电视、数字电视、声像立体化电视、高清晰度电视、移动电视等为代表的媒介载体层出不穷，引人注目。其中，有线电视具有容量大、频带宽、节目套数多、质量好等优势，有的还具有双向传输的功能，具有广阔的开发前景。卫星直播电视不同于过去需要地面站接收并转送信号的卫星传送方式，而是一种家庭拥有专门天线便可接收信号的新的媒介形式，其覆盖遍及全球的优势是其他传输形式不具备的。数字电视与高清晰度电视更是数字化信息技术革命的产物，它们可以提供更清晰的图像、高保真的声音，以及更宽大的屏幕。电视进入数字化时代，标志着电视发展史上一个新时代的开始。而信息高速公路、国际互联网，以及多媒体技术的出现，更是对人类的生产和生活产生了巨大的影

响,并且极大地影响到电视业的发展。例如,交互电视的出现,使得原来广播电视单向传输的格局发生了根本变化,这也使其成为信息高速公路的热点项目。交互电视中的"视频点播"(VOD),可以根据用户的要求随时提供包括视频在内的多媒体信息服务,使得用户坐在家中便可随意点播自己喜爱的节目。

21世纪以来,高科技的发展正在迅速改变着人类社会的面貌,电视、计算机、多媒体技术、光缆通信、信息高速公路等的出现正将人类带入一个全新的世界。专家们已经在探讨,21世纪会不会出现另外一种崭新的艺术?它是否将成为电影、电视姊妹艺术团体中另一位新的成员?"除了高清晰度电视、电子计算机多媒体技术以及全球信息网络已相继投入使用外,一些新技术的研究正在进行。例如,据美国《发现》月报报道,美国华盛顿大学人体界面技术研究室正在研究一种装置,它可以使图像无需电影银幕或电视屏幕,直接以三维方式进入人的视野和大脑,这种装置被称为利用激光扫描在人的视网膜上直接成像的虚像视网膜显示器(VRD)。"[5]

(三)综合性与技术性的辩证关系

如前所述,影视艺术是建立在科学技术基础上的现代综合艺术。在整个人类艺术史上,还从来没有任何一门艺术像电影、电视这样依赖科学技术。现代科学技术不但促成了电影与电视这两门姊妹艺术的诞生,而且影响到影视艺术每一步的发展进程,甚至影响到影视艺术美学观念的变革和艺术流派的形成。尤其是随着人类进入信息社会高科技时代,作为大众传播媒介的电影和电视正处在一场前所未有的大变革之中。作为科学与艺术的结晶,影视艺术正面临全新的挑战和机遇。对于21世纪的影视艺术来说,技术性与艺术性的综合将更加明显,现当代科技革命的重大成果将被迅速应用到影视艺术的创作与生产中,使影视艺术的生产制作过程与接受观赏方式都发生很大的变化。

影视艺术与科学技术之间的这种密切关系,非常值得我们研究。因

[5] 彭吉象主编:《影视鉴赏》,第6页。

为在影视艺术之前，从来没有过任何一门艺术如此依赖科学技术和物质手段。19世纪初，黑格尔在海德堡大学和柏林大学演讲时（后来被他的学生整理为百万字巨著《美学》），把人类有史以来的所有艺术划分为"象征型"（如古代东方建筑）、"古典型"（如古代希腊雕刻）和"浪漫型"（如绘画、音乐、诗歌）这三种类型。黑格尔在此基础上对各个艺术门类的特殊本质和历史发展进行了详细的考察，他认为艺术越向前发展，物质的因素就越下降，精神的因素就越上升，从而导致艺术本身的解体。黑格尔认为："这些就是各门艺术的分类的整体：建筑，外在的艺术；雕刻，客观的艺术；绘画、音乐和诗，主体的艺术。……例如感性材料就可以用做分类标准。依这个标准，建筑就被看成结晶；雕刻就被看成是材料的感性和空间性的整体，把材料刻画为有机体的形状；绘画就被看成着色的平面和线条；而在音乐里，空间就转变为时间的点，本身自有内容；以致最后在诗里，外在素材完全降到没有价值的地位。"[6] 黑格尔关于人类艺术发展的看法，正如朱光潜先生指出的那样："他把艺术的黄金时代摆在过去，对艺术未来的远景存在悲观，把自然和艺术的演变都看成精神逐渐克服物质的演变，这些都是他的基本错误。"[7] "总观黑格尔关于艺术史发展的看法，其中有一个总的概念，是和他的客观唯心主义哲学系统分不开的，这就是艺术越向前发展，物质的因素就逐渐下降，精神的因素就逐渐上升。象征艺术是物质超于精神，古典艺术是物质与精神平衡吻合，浪漫艺术则转到精神超于物质。就浪漫艺术本身的发展来说，也是精神逐渐超于物质。"[8]

然而，黑格尔这位美学大师万万没有预料到，由于科学技术的迅速发展，随着新的物质手段被发现和利用，在19世纪末叶，一门崭新的艺术——电影诞生了，紧跟着，在20世纪30年代它的姊妹艺术——电视也诞生了。技术与艺术、科学与美学，终于在新的历史时代达到高级阶段的新的综合。

事实上，早在人类文明社会初期，"技"与"艺"是不分的。从"艺术"这个词的含义的历史演变中，可以看到："中国甲骨文的'艺'字是一个人在种植的形象，象征着劳动技术。艺术在外文中（拉丁文：Ars；

[6]〔德〕黑格尔：《美学》第1卷，朱光潜译，商务印书馆1979年版，第113页。
[7] 朱光潜：《西方美学史》下卷，人民文学出版社1979年版，第496页。
[8] 同上书，第494页。

英文：Art；法文：L'art；德文：Kunst 等）原来也是技术的意思。在古代社会，由于精神劳动和物质劳动的朴素的统一，'技'与'艺'是不分的。高度熟练的劳动技能，在这时作为人支配、掌握自然力的一种创造性的活动，同时也具有艺术的意义。只是到后来，艺术与技术才逐渐分化了，它们在语词的含义上有了明确的区别。……艺术与技术的区分反映了艺术生产与物质生产的分化，这当然是一个漫长的历史过程。"[9] 艺术与技术正是通过这样"一个漫长的历史过程"逐渐分化、分道扬镳，走上了各自不同的发展道路，但这并不是说它们从此就互不理睬，老死不相往来，恰恰相反，它们也曾有过短暂的相聚。例如意大利文艺复兴时期，以达·芬奇、米开朗基罗、拉斐尔为首的代表人物，既是那个时代最杰出的艺术家，也是那个时代最优秀的科学家，他们不但是绘画、雕塑、建筑等艺术门类的大师，同时也精通光学、数学、力学、几何学、解剖学等科学门类。在这些文艺复兴大师们的作品里，艺术与技术再一次实现了完美的融合。但是，随着欧洲工业革命的兴起，学科分类日益明显，也使技术与艺术更明确地区分开来，在相当长的历史时期，工业产品出现了物质功能与精神功能、使用价值与审美价值相脱节的现象。著名英国美学家赫伯特·里德在他的《艺术与工业》一书中，对这种现象进行了严厉的批评。里德认为，人们把艺术与技术当作两回事，这种观点出现地文艺复兴之后。在以前，技术和艺术本是一体的，人们可以根据需要成为建筑家、雕刻家、画家或工艺家，只是由于社会劳动的分工，才使得二者截然分开了。里德总结了工业革命以来人们在现代化生产过程中的功过是非，澄清了技术与艺术的关系。

影视艺术的出现，最终使技术与艺术在更高阶段上实现了新的综合。如果说综合性体现出影视艺术与其他艺术的共性，那么，技术性则更多地体现出影视艺术的特殊个性。影视艺术同科学技术的这种特殊的密切关系，成为影视艺术迥异于其他艺术的鲜明特色。例如，虽然戏剧艺术也是一种综合艺术，但是，戏剧艺术的综合性与影视艺术的综合性有着鲜明的区别。其根本原因，就在于影视艺术的综合性建立在技术性基础上，影视艺术是建立在科学技术基础之上的现代综合艺术，这就使它与作为传统综合艺术的戏剧艺术彻底区分开来。

[9] 王朝闻主编：《美学概论》，人民出版社 1981 年版，第 117 页。

苏联美学家鲍列夫在谈到艺术的相互作用与综合的历史趋势时,也注意到影视艺术这种综合性与技术性的辩证关系。鲍列夫指出:"在艺术文化发展史上,与不同艺术显露各自的特点从而造成艺术的分离的同时,也发生着一个相反的过程:已经获得独立性和独特性的艺术门类又在不断加强相互作用和相互综合。"[10]鲍列夫把艺术综合的类型概括为"混合""并列从属""黏合""共生""扬弃""集中""转播跟踪"等七种综合形式。他尤其强调第六种"集中"和第七种"转播跟踪"这两种综合形式。所谓"集中",就是指"一种艺术吸收了其他艺术的成果,同时自身不发生变化,始终保持自己的艺术本性"[11]。所谓"转播跟踪",则是指"在这种形式下,一种艺术成为传播另一种艺术的手段。这种综合类型尤显于电视,也见于电影和摄影"[12]。鲍列夫进一步指出:"集中和转播跟踪是现代特别典型的艺术综合形式。这些综合形式主要是在20世纪的'技术性'艺术——电影、电视、摄影——的基础上诞生的。"[13]鲍列夫的这些论述,非常清楚地指出了现代综合艺术的本质特征就在于它们是具有技术性的综合艺术。

另一方面,我们在充分肯定影视艺术技术性的重要作用时,也要清醒地意识到科技发展对审美的消极作用,对这种负面影响绝不能掉以轻心。我们既要清醒地认识到影视技术和艺术原则之间的内在矛盾,并努力在这种矛盾的基础上来认识影视艺术的规律和特性;与此同时,更应当清楚地看到现代科学技术的发展对审美的消极影响。尤其是,"科技新发明所造就的新的艺术传播手段,在打破贵族性,趋向民主化的同时,也在审美接受领域里造成某些消极后果,这主要表现在滋长审美惰性和钝化审美感兴力。以电视为例,电视在当代审美文化的传播方面起着十分积极的作用,这是不必多说的。但是我们应该看到,电视也带来某些消极的后果"[14]。因此,不管现代科学技术怎样发展,影视艺术怎样高度综合,人类发明高科技、发展影视艺术的最终目的还是为人类自身的发展与完善服

[10]〔苏〕鲍列夫:《美学》,乔修业、常谢枫译,中国文联出版公司1986年版,第460页。
[11] 同上书,第462页。
[12] 同上。
[13] 同上。
[14] 叶朗主编:《现代美学体系》,第343页。

务，而审美正是人类社会发展与完善不可或缺的精神活动。

此外，在充分肯定电脑生成图像（CGI）等高科技对影视艺术产生了巨大影响的同时，也要避免将其推向极端的做法。例如，当一批高成本、高科技的好莱坞大片获得高额票房后，有人就想将其当作制胜法宝搬入我国电影业，事实上，正如大制作不一定带来大成功、高投入不一定创造高效益一样，高科技也不是电影振兴的无往不胜的法宝。电脑特技作为一种具有划时代意义的影视艺术表现手法，确实能够充分展现人类的想象力和创造力，制作出如梦如幻的神奇画面，但电脑特技这种新时代的影视表现手法，也与蒙太奇等传统表现手法一样，只有在适当的环境中适当地应用，才能真正展现出无穷的魅力，也才能葆有不衰的艺术生命力。而电脑特技的滥用也必将如同蒙太奇的滥用一样，会招致理论的批评和实践的纠正。又如，还有人宣称，21世纪的电影不再需要编、导、演，只要拥有一台电脑就可以了。随着电脑特技日新月异的发展，只需把演员的形象输入电脑，所有的表演都可以由电脑特技来完成。但是，影视艺术毕竟不是电脑的艺术，而是人的艺术，这种电脑制作的影片，可能完全无需人的表演，但它却离不开人的设计和制作，离不开艺术形象的创作构思，永远需要人的想象力和创造力。这种电脑制作，同样需要艺术构思和艺术想象，同样需要灌注人的思想和情感、意志和愿望。因此，虽然"电子图像技术不但能模拟现实世界，而且能创作许多现实世界根本不可能存在的视听奇观。它可能为电影与现实世界的关系提供某种新的可能性。但是高新技术的存在，只是为艺术家的创造提供更广泛和扎实的基础，而要实现这一切，仍首先有赖于艺术家的创造性劳动。……所以我们在热情地欢迎一切新的技术进步的同时，更期待着艺术家的创造性劳动"[15]。

第二节　逼真性与假定性

电影从它诞生之日起，就开始寻找其特殊的表现形式。卢米埃尔是纪录片的创始者，梅里爱则是最早把戏剧和其他艺术门类引入电影的先驱，

[15] 钟大年：《技术在电影发展中的位置》，载黄式宪主编：《电影电视走向21世纪》，第212页。

由他们创立的两大电影流派在电影史上一直延续下来。卢米埃尔创立的纪实派强调电影的逼真性，梅里爱创立的戏剧派则强调电影的假定性，他们各自抓住并强调了电影美学特性的一个方面。事实上，真正的电影艺术应当是逼真性与假定性的有机统一，虽然创作者有时各有侧重。

从世界电影史来看，由逼真性与假定性形成的两大电影美学思潮之争，一直延续至今。强调电影逼真性的美学流派，从卢米埃尔开始，经历了意大利新现实主义电影的繁荣时期，更由于巴赞和克拉考尔两位电影理论家的大力提倡，形成了一股强大的纪实性潮流，在世界各国涌现出一大批纪实性影片，其中不乏在国际著名电影节上获奖的优秀影片，例如获得奥斯卡最佳影片奖的《克莱默夫妇》《普通人》，等等。强调电影假定性的美学流派，从梅里爱开始，经历了德国表现主义电影和欧洲"先锋派"电影运动，在法国"新浪潮"电影中得到发展，后来的"新德国电影"运动更是起到了推波助澜的作用，尤其是近年来，随着电脑三维动画等高科技的引入，随着电影对现代科学技术的依赖加重，强调电影假定性的思潮有越演越烈之势。

电影美学思潮中，逼真性与假定性之争，也影响到后来诞生的姊妹艺术——电视。"电视纪录的真实是多重假定的真实。电视纪录的'假定'既有唤起观众对于生活真实'幻觉'的一面，又有直接产生生活真实感的一面。因而，通过电视纪录的'艺术假定'或'非艺术假定'所带来的电视观众对直接的生活真实感的追求，是电视纪录美与审美的独有的特性。"[16] 显然，逼真性与假定性也是影视艺术重要的美学特性，值得我们研究探讨。

（一）逼真性

逼真性是影视艺术基本的美学特性。电影、电视的摄影技术，能够逼真地记录和复现客观世界，科技的发展更使得它们能够逼真地再现事物的声音和色彩。因此，在所有的艺术形象中，影视艺术形象最真实、最具有直观性，能精确地呈现出事物的一切细微特征，这使得影视艺术具有其他

[16] 钟艺兵、黄望南：《中国电视艺术发展史》，浙江人民出版社1994年版，第611页。

任何艺术无法企及的真实地反映对象的独特能力。从这种意义上讲，电影、电视的本性就是活动的照相性，也就是逼真性。

影视艺术的逼真性首先是由影视的技术特性决定的。影视艺术凭借现代科学技术所提供的强有力手段，能够十分准确、精细地记录客观现实的影像、色彩、声音、动作，并且将它们在银幕或荧屏上重现出来。影视技术愈先进，影视艺术的逼真性就愈强。可以说，影视技术的每一个重大突破，都进一步拓展了影视艺术的逼真性，增强了影视艺术逼真地反映现实生活的能力。例如声音和色彩的出现，就极大地丰富和发展了电影的逼真性和纪实功能；数字技术与高清晰度电视的出现，更使得观众能够具体而微地观察大千世界。依靠现代科技手段，影视艺术观众不但能看到事物的全貌和整体，还能看到事物的局部和细节。当然，逼真性不等于真实性，观众从银幕和屏幕上获得的实际上只是一种真实感。所以，我们说影视艺术能够比别的艺术门类更逼真地再现生活，实际上是说影视艺术能创造更强的真实感。

首先，影视艺术的逼真性表现在它们是一种直观的真实。这种直观真实就是视听的真实感。影视艺术借助现代的音像实录技术，以直接的方式将物质现实诉诸观众的视觉和听觉，给观众以仿佛身临其境的审美感受。与此同时，这种直观真实也使得影视观众不能容忍银幕和荧屏上有任何虚假，哪怕是极小的细节失真，也会影响到观众的审美感受和影片的魅力。视觉真实感是影视逼真性最主要的方面。影视艺术提供的是实体的直观活动影像，不但可以逼真地再现静止的事物，而且可以表现运动的事物；不但可以逼真地展现人们日常生活的情景，而且可以逼真地揭示在正常条件下看不见的东西。

其次，影视艺术的逼真性，还在于它们能够真实地再现空间与时间。纪实美学大师巴赞认为，电影艺术与其他艺术相比，其伟大之处就在于能最有效地把观众直接带到现实本体面前。巴赞强调："电影的特性，暂就其纯粹状态而言，仅仅在于从摄影上严守空间的统一。"[17]他还指出："基于这种观点，电影的出现使摄影的客观性在时间方面更臻完善。……摄影影像具有独特的形似范畴，这就决定了它有别于绘画，而遵循自己的美学

[17]〔法〕安德烈·巴赞：《电影是什么？》，崔君衍译，第56页。

原则。摄影的美学特性在于揭示真实。"[18]空间和时间的真实问题是巴赞纪实美学的核心。他认为，电影摄影不仅具有照相似的再现空间的功能，而且可以记录时间，具有再现现实的时空性，因而电影与摄影一样，其"美学特性在于揭示真实"，这种"真实"自然包括视听的"真实"与时空的"真实"。他进一步认为，电影应当包括真实的时间流程和真实的现实纵深，电影的整体性要求保持戏剧空间的统一和时间的真实延续。巴赞极力批评蒙太奇随意分切和组接镜头的做法，认为这样破坏了镜头的暧昧性和多义性，破坏了时空的统一性，也破坏了时空的真实性。因此，巴赞提出了用长镜头摄影与景深镜头来取代和对抗传统的蒙太奇手法的观点。巴赞认为，景深镜头可以保留现实空间的真实性，而长镜头则可以通过影片在时间上的延续性，保留现实时间的真实性。于是，观众就能看到现实空间的全貌与事物发展的时间进程。对电影的空间真实与时间真实的论述几乎贯穿巴赞的所有论述，巴赞正是以真实观为基础，确立了一整套电影现实主义美学观念，对传统的蒙太奇美学理论提出了挑战。

当然，影视艺术的真实性绝不仅限于这种直观的真实。视听的逼真主要是形式的逼真和表象的逼真，影视艺术的逼真性最重要的是内在本质的真实感。这就是说，影视艺术应当将本质的真实寓于直观的真实之中，也就是要通过内在真实和外貌逼真的高度统一，真正达到本质的真实。影视的视听真实和内在本质的真实是辩证统一的，二者的共同作用使影视艺术在逼真性方面远远超过其他艺术门类。纪实风格的影视作品总是努力追求二者的完美结合，使观众获得仿佛身临其境的真实感受；即使是非纪实的影视作品，也要满足观众对视听真实与时空真实的要求，具备真实的思想意蕴和情感内涵。所以，内在本质的真实是影视艺术的灵魂，也是衡量影视作品审美价值的基本标准。

相反，如果不能体现出这种本质的真实，即使画面很逼真，影片也可能是不真实的。例如，西方"生活流"电影的代表作品，往往对无足轻重的生活细节不厌其烦地描写，其中有一部长达4个小时的影片，从头至尾只是逼真地拍摄了一个男人躺在床上睡觉的镜头，其间的变化只是他在睡梦中偶尔翻了一下身。又如当代西方先锋派电影艺术家吉达尔，

[18]〔法〕安德烈·巴赞：《电影是什么？》，崔君衍译，第13页。

由美国到英国后摄制了一些相当有影响力的实验影片,其中一部长达52分钟的影片《室内电影1973》,就是用摄影机缓慢地依次拍摄一个室内的家具和床褥,仅仅是注意室内物件的光线处理而已。显然,这种所谓的"物质现实的复原",实际上与影视艺术的逼真性这一美学特性是风马牛不相及的。

影视艺术的逼真性并不排斥艺术创造和艺术加工,也并不排斥影视艺术家的主观作用。银幕与荧屏的高度逼真性,使影视艺术既可以最大限度地再现客观世界的物质形态,也可以最大限度地表现艺术家的主观世界。特别是在数字技术条件下,影视艺术还可以创造出过去和未来可能存在的逼真的影像。正如法国电影理论家马赛尔·马尔丹所说:"我是想说,电影是相当现实主义地重新创造真实的具体空间,但是,此外它也创造一种绝对独有的美学空间,它那些人为的、经过安排的综合的特征,我已在上面谈过了。……唯有出现在银幕上的才是这门艺术独有的东西,因此,电影空间是生动的、形象的、立体的,它像真实的空间一样,具有一种延续时间,而摄影机就像我们一样,试验、探索的正是这种空间,另一方面,电影空间也具有一种同绘画一样的美学现实,它通过分镜头和蒙太奇而像时间一样,被综合和提炼了。"[19]影视虽酷似生活,但绝不等同于生活;影视的逼真是艺术的逼真,而绝非机械的逼真。

在影视艺术史上,认真思考影视的美学精神的艺术家总是尊重生活,严肃地对待创作,努力体现逼真性的美学特性。早在20世纪二三十年代,就已经涌现出大批具有高度逼真性的电影杰作。这批电影创作者十分强调电影的记录功能,主张把摄影机作为事件和场景的目击者,把镜头对准真实的生活,忠实地记录生活的原貌,拍摄了许多既有视觉真实感又有本质真实感的优秀影片,成为电影纪实美学流派的先驱。例如,美国电影艺术家弗拉哈迪拍摄的《北方的纳努克》(1922年首映),成为举世公认的经典作品,展现了北极因纽特人在冰天雪地的环境中劳动与生活的情景。苏联电影艺术家维尔托夫于1921年创立了电影眼睛派,把电影摄影机比作人的眼睛,可以"出其不意地捕捉生活",忠实地摄录生活,把生活原原本本地记录下来。维尔托夫十分重视电影的活动照相性,要求充分发挥电

[19]〔法〕马赛尔·马尔丹:《电影语言》,何振淦译,第183页。

影逼真性的美学特性。20世纪30年代，以格里尔逊为首的英国纪录电影学派更加关注用摄影机去反映社会现实，他们一方面强调用摄影机对现实生活场面进行实录，另一方面也提倡在再现真实生活场面时，讲究画面构图、镜头剪辑、音画配合等而且他们十分注意拍摄普通人的社会生活与艰苦劳动场景，如著名影片《锡兰之歌》忠实地记录了锡兰制茶业工人的劳动情况，《夜邮》则实地摄录了开往苏格兰的列车上邮务员沿途紧张收发邮件的情景。

特别需要指出的是，20世纪40年代意大利新现实主义电影运动的出现，把纪实性电影美学观推向了高峰。他们响亮地提出"把摄影机扛到大街上"的口号，把纪录片的创作方法运用到故事片中，采用实景拍摄、同期录音、非职业演员演出等，使影片具有高度逼真的视听感受。在内容方面，他们关注普通人的生活境况与社会热点。一批优秀影片如《偷自行车的人》《罗马11时》等，直接取材于新闻报道中的真人真事，致力于按照生活的原貌去逼真地再现生活。

纪实性创作思想和创作方法深刻影响了影视美学，直到今天仍然广泛体现在影视创作中。苏联影片《解放》不露痕迹地组接了许多纪录片画面；美国影片《辛德勒的名单》动用了三万多名犹太人充当群众演员；我国影片《秋菊打官司》80%左右的街景是在街头偷拍的，剧中角色口语全部用陕西方言；《一个都不能少》和《我的父亲母亲》也极富生活气息。根据真人真事拍摄的电视剧《9·18大案纪实》让当事人担任角色，采用真实姓名，实地拍摄并同期录音，并且有意模仿电视新闻片的摄像特征；电视片《万里长城》的创作者甚至将摄像机故障造成的信号消失也原封不动地编入了播出节目带中。现当代摄录技术的不断发展，更是为最大限度地体现影视的逼真性提供了技术支持。中央电视台《焦点访谈》《东方时空》等栏目，有时采用特殊摄录器材，在采访对象毫无觉察的情况下，摄下了最真实的生活场景，录下了现场的对话与声音。尤其是近年来，计算机虚拟技术、仿真技术等现代高科技运用于影视制作，使影视的逼真性发挥到极致。

事实上，影视艺术的逼真性和影视艺术家的主观作用是相辅相成的。每当影视艺术从科学技术的发展中获得一种新的手段时，往往都是先将其作为一种逼真反映现实的技术手段，而后才逐步发展成体现艺术家主体意识的艺术手段。在电影从无声变为有声的初期，声音仅仅被用来逼真地模

仿现实世界的对话和音响，后来才被艺术家有意识地用来刻画人物和描绘环境，创造出声画同步、声画对位、音画对立等原则，使声音转化为电影有力的艺术手段。在电影由黑白变为彩色的初期，色彩也只是被用来逼真地呈现大千世界，后来才发展成为影片的色彩基调和场景色调，成为创作主体表现情绪、渲染气氛的艺术手段。这些都有力地证明，逼真性是指影视艺术逼近于真实，而绝不是等同于真实。所有的艺术都有假定性，影视艺术也同样如此。

（二）假定性

电影、电视可以高度逼真地再现物质世界的影像、声音乃至于运动，但是，银幕和荧屏毕竟只是以二维空间的平面图像来表现三维空间的立体世界，展现的只是现实的影像，而不是现实本身。更进一步讲，影视艺术之所以能成为艺术，就在于自然现实本身与艺术再现的影像之间存在着一条界线。这一点，甚至连著名的纪实美学电影理论家巴赞也不得不承认。

巴赞虽然大力提倡"照相本体论"，坚持电影照相本性的观点，但他也指出："艺术的真实显然只能通过人为的方法实现，任何一种美学形式都必然进行选择：什么值得保留，什么应当删除或摒弃；但是，如果一种美学的本质在于创造现实的幻景（如同电影的做法），这种选择就构成美学上的基本矛盾，它既难以接受，又必不可少。它是必不可少的，因为只有通过这种选择，艺术才能存在。假设今天从技术上说已经拍得出完整电影，那么，没有选择的话，我们恐怕又完全回到现实中去了。它又是难以接受的，因为选择毕竟会削弱电影旨在完整再现的这个现实。声音、色彩、立体感这些新技术的目的就是为电影增添真实感，所以，反对技术的进步是荒唐的。其实，电影'艺术'正是从这种矛盾中得到滋养。它充分利用了由银幕目前的局限所提供的抽象化与象征性手法。"[20]巴赞所说的这种"基本矛盾"，其实就是逼真性与假定性的矛盾。电影的假定性是客观存在的，连巴赞也不得不承认"它既难以接受，又必不可少"，这位纪实

[20]〔法〕安德烈·巴赞：《电影是什么？》，崔君衍译，第284页。

美学的一代宗师清楚地看到电影艺术"正是从这种矛盾中得到滋养"。显然，同逼真性一样，假定性也是影视艺术重要的美学特性之一。

影视艺术的假定性，主要表现在以下三个方面：

第一，影视艺术绝不是对现实生活的机械照相式反映，而是需要遵循各门艺术所共有的规律。影视艺术同样是客体与主体、再现与表现、反映与创造、纪实与艺术有机统一的艺术。虽然影视艺术具有逼真性的美学特性，拥有其他艺术无法企及的真实反映对象的能力，但在逼真地再现客观现实的同时，同样也要表现创作者的主体意识，包括创作者对现实生活的价值判断、道德判断、审美判断。同其他任何艺术一样，影视艺术的审美价值必然包含着客观的再现和主观的表现这两个方面。创作者的主体意识渗透在影视作品之中，并且通过作品表现出来。每一部影视作品都凝聚着影视艺术家的审美理想、思想情感和艺术追求，体现出艺术家鲜明的艺术风格和创作个性。因此，影视艺术的假定性首先表现为艺术家强烈的主观因素的渗入。

与此同时，我们在影视作品中看到的一切，往往并不是完全客观的物象。影视艺术是一种创造。这种创造体现在影视作品的方方面面，诸如素材的选择和加工、主题的提炼、题材的处理、情节的安排、结构的建立、人物的设置、视听语言的运用，等等。事实上，摄影（像）机拍摄下来的画面，从镜头选择、取景角度、取景距离、光线色彩、拍摄方式，直到后期剪辑，每一步都离不开人的主观作用。影视画面无论怎样肖似于现实，也永远不可能等同于现实，影视艺术中的道具、布景、服装、化妆等都是人造的现实。没有影视的假定性，也就没有影视的艺术性。

如果说，对于故事片来讲，摄影（像）机是编造故事的工具，离不开假定性，那么，对于纪录片来讲，摄影（像）机是记录客观存在的工具，是否就无需假定性了呢？毫无疑问，纪录片必须具有严格真实的特性，必须用记录的方法真实地、直接地、客观地反映现实生活，拒绝一切虚构和编造。纪实是纪录片的美学风格，真实更是它的灵魂。但是，纪录片也不可能完全做到"物质现实的复原"（克拉考尔语），同样离不开艺术家的主观作用。"实际上纪录片是不可能有闻必录地记录客观事件的，它是作者有意识的创作活动，是作者对客观世界认识的宣言。这需要一个去粗取精、去伪存真的分析过程。纪录影片应该具有较高的概括能力，不只是

罗列现象，它还要综合概括，揭示矛盾，提出问题；它不只是反映现实，还要透视本质，发现、探索、研究现实生活中带有规律性的问题，并用艺术感染力去打动人心，引人思考。做到这一点并非易事，但只有这样，才能提高纪录片的美学价值。纪录片的真实，实际上是一个现实的神话，其中创作者的'良心'起决定的作用。现实存在是一个具有多层次、多侧面的运动过程，任何一部片子都不可能穷尽它。因此，纪录片的所谓真实，就只能是客观性与主观性具有创作者个性的统一。纯粹意义的真实是不存在的。"[21]

就拿在世界电影史上享有盛誉的纪录片《北方的纳努克》来说，弗拉哈迪在这部杰作中记录了生活在北极的因纽特人与大自然斗争的实际情况，但这部纪录片也并非纯粹意义上的"物质现实的复原"，而是大胆地将真实的生活场面同创作者的主观作用完美地结合起来，从而具有强烈的艺术感染力。弗拉哈迪为了拍摄这部纪录片，事先进行了创作构思，特意邀请当地的纳努克一家充当这部影片的"演员"，并且按照自己的创作要求和拍摄需要，重新搭盖了一间较大的冰屋。就连后来被长镜头理论推崇为经典镜头的猎捕海豹这一著名场面，据说事先也有安排。而纳努克一家由于当年全力协助拍摄影片，错过了猎食季节而未能储藏足够的食物，竟然在后来的严冬季节里冻饿而死。显然，"从事纪录片创作的人都知道，即使在最正确的理论范围内，理论与创作实践也存在一定的距离。纪录片是通过摄影机镜头、光线等物质手段把客观事物记录下来，然后呈现给观众的。即使纪实性最强的纪录片在拍摄时也不可能对客观事物无所干预"[22]。当然，纪录片拍摄中的这种"干预"，只允许在尊重事实的前提下，进行拍摄的组织工作，而不能组织拍摄，因为"拍摄的组织工作和组织拍摄在纪录片创作中是两个不同的概念"[23]。

可见，不但电影故事片、电视连续剧等文艺体裁和样式的影视作品离不开艺术家的主观因素，具有假定性的美学特征，就连以真实为灵魂的影视纪录片，也照样离不开艺术家的主观作用，离不开假定性。正如《电影艺术词典》在阐述电影"假定性"时所说的："这些假定性制约着电影，

[21] 钟大年：《纪录片创作论纲》，北京广播学院出版社1997年版，第73页。
[22] 同上书，第71页。
[23] 同上书，第73页。

使它不可能是物质现实的刻板、机械的翻版和摹拟,而使它具有纪录、取舍、揭示等多方面的艺术功能。电影艺术家能够根据特定的创作意图去汲取电影素材,选择和概括生活中为每一部作品所需要的形象,挖掘出这些形象间的对应及相互关系。"[24]

此外,影视的假定性也是由观众决定的。不但在影视创作过程中,影视艺术家与客观现实的相互作用产生了影视作品,呈现出主客体的统一,而且在影视的鉴赏过程中,作品的接受也是作为客体的影片与作为主体的观众二者结合交融的结果,同样呈现出主客体的统一。电影院里和电视机前的观众,既然已经准备好暂时离开现实生活去面对一个艺术世界,就已经从心理上建立起审美的态度,并且清醒地将银幕和屏幕上的一切与现实生活区分开来。同时,影视观众都有审美的知识和经验储备,具有欣赏影视艺术的先在结构和心理经验。因此,"观众想看到真实的愿望需要电影来满足,观众想超越真实的愿望也需要电影来满足。当代电影理论中观众深层心理学在提出观众想在银幕上看到自身的'镜像阶段'论(即一次同化论)后,又提出了观众对电影的二次同化理论。二次同化论认为:观众的无意识深处存在着强烈的情感愿望和欲念冲动,这些情感愿望作为一种动力总是希望得到宣泄和满足……观众走进电影院,就是为了在两个小时内忘却现实中的忧虑、烦恼、焦躁,与虚构的世界同化,虚幻性地得到他们在现实中得不到的对象,看到现实中所没有的存在,实现着他们在现实中暂时还实现不了的理想,逼真地看到他们憧憬的未来"[25]。或许,正是影视观众的这种深层心理,这种期待视界和心理欲求,成为影视艺术逼真性与假定性统一的心理动力。

第二,影视艺术创作的方方面面,可以说都离不开假定性。首先是影视时空的假定性。艺术家运用特殊的技术手段,建立起银幕上的时空结构,但电影中的时空并不是客观现实生活中的时空,而是一种再造的时空或创造的时空。电影能够中断时间、空间的自然连续性,根据剧情的需要重新组接,造成与现实时空不同的银幕时空。例如《城南旧事》主要讲述了小英子童年时期的三个平凡的故事,银幕时空主要围绕这三个故事展

[24]《电影艺术词典》编辑委员会编:《电影艺术词典》,第5页。
[25] 张卫:《纪实影片的电影机制与审美欣赏》,载王亮衡主编:《电影学研究(第一辑)》,第102页。

开，至于其他的经历和事件则被省略，只是以"淡淡的离愁"为主线串联起这三个小故事，仿佛是从回忆中把它们抽取出来重新加以组接。电影也能够利用各种技术手段去拉长或缩短实际时间，扩展或压缩实际空间。例如《一江春水向东流》的故事情节基本上集中在抗战爆发初期和抗战刚刚结束这两段时间内，集中于上海和重庆这两个空间（张忠良从沦陷后的上海跑到大后方重庆，抗战胜利后又从重庆回到上海）。因此，影片中抗战初期的重庆和抗战结束后的上海这两个时空，便被有意识地拉长和扩展，而抗战八年的全过程则被压缩了。电影还能够利用"闪回"来制造假定时空。由于"闪回"表现的是剧中人物的想象或回忆，当这种大脑中想象或回忆的素材转变成具体视像时，这种时空就呈现出明显的假定性。例如美国好莱坞影片《魂断蓝桥》的序幕是第二次世界大战期间，英国上校罗依在滑铁卢桥上回忆发生在第一次世界大战中亲身经历的爱情悲剧，整部影片都是罗依梦幻般的回忆。当然，电影中这种再造的时空，更多的是通过蒙太奇来实现的——通过蒙太奇手法切去中间的过渡部分，从而实现时空的跳跃，而蒙太奇的本质就是假定性。不过，电影中这种再造的时空绝不是偶然的、随意的时空组合，而应具有内在的逻辑，它是电影艺术创作的重要组成部分。

其次是故事结构的假定性。大多数影视作品都是按照生活逻辑来表现故事，直接或间接地从史实或现实中采集素材，但出于艺术表现的需要，创作者必须对素材进行取舍、剪裁、提炼、改造。那些表现真人真事的影视作品虽然必须十分注意忠实于生活的原型，但为了在有限的放映和播出时间内将其再现于银幕或荧屏上，也需要根据艺术逻辑对真人真事进行充实和加工。而那些讲述完全虚构和想象的故事的影视作品不仅不淡化假定性，而且有意突出假定性，比如喜剧片、科幻片和神话、童话、寓言式影片之类。至于影视作品结构的假定性，这方面的经典例子更是不胜枚举。被评为世界电影杰作之一的美国影片《党同伐异》，导演格里菲斯为了阐释主题，在影片中大量运用对比和象征手法，其中最富独创性同时也构成了本片最大特色的是四个故事的平行剪辑，对四个在空间和时间上毫不相关的事件——巴比伦的陷落、基督的受难、法国圣巴托罗缪大屠杀、母与法，导演运用了平行蒙太奇、交叉蒙太奇、对比蒙太奇等多种手法来表现。意大利著名导演费里尼的《八部半》这部影片，正如法国结构主义电

影理论家麦茨所分析的,采用了一种"套层结构",是一部"自我反思型的艺术作品"。《八部半》整部影片采用了主人公吉多的主观视点,一方面是吉多在创作上的彷徨和痛苦,竭尽全力也找不到出路;另一方面是吉多在三个女性之间难以自拔,既无法摆脱性的诱惑,又渴望得到精神上的沟通,最终仍然陷入绝望的境地。这两个层面不断穿插交织,象征着"自我"与"本我"不断搏斗,组成了一种复调式结构。

再次是影视作品中角色的假定性。这些角色是演员和编剧、导演、摄影(像)师、美工师、录音师、化妆师等多个部门的创作人员共同塑造的。表演艺术具有特殊性,演员具有"三位一体"的职能,也就是说演员本身既是创作者,又是创作材料或创作工具,同时还是艺术作品。如果用绘画来比喻,演员则既是画家,又是画笔和油彩,同时还是一幅美术作品。概言之,演员必须以自身为创作手段,通过独特的创造和生动的表演,将剧本中的人物形象体现在银幕或荧屏上。表演艺术的核心,是解决演员与角色之间的矛盾,这突出体现为表演艺术的"双重生活":演员在表演中要努力使自己化身为角色,按照角色的身份和地位、思想和性格、情感和意志,来处理自己的一言一行、一举一动;与此同时,演员作为角色的创造者,又要随时随地地监督自己的表演,控制表演的整个过程。也就是说,演员在全部表演过程中,作为创作者和监督者的"第一自我"(演员的我),构思设计并监督控制着自己所化身的角色,即"第二自我"(角色的我)。两个自我不可分割,并存于演员一身。演员正是在这种"双重生活"与"双重自我"中,体现出表演的分寸和艺术魅力。尤其是拍摄的非连贯性、创作环境的非独立性,有时甚至需要与无实物的对象进行交流等种种原因,使得演员的表演具有假定性。有些表演理论家甚至认为影视表演是假定性极强的表演。"一般认为戏剧表演是假定性较强的表演,而电影则是在真实的环境中进行的。为什么反而说电影是假定性极强的表演呢?这是因为电影演员的银幕形象的完成要经历一个相当复杂的创作过程。它所扮演的角色实体只不过是电影中的一个组成部分。众多的因素制约着他,使他在从'自我'走向影像的过程中并非能够做到'自我'主宰一切。"[26]

第三,影视的假定性,更表现在影视语言和影视手段的运用上。摄影

[26] 李冉苒等:《电影表演艺术概论》,中国电影出版社1995年版,第18页。

机的角度和运动、拍摄速度和镜头焦距的变化、光影和色彩的处理、主观音响和无声源音乐的运用，等等，都体现出创作者对现实的装饰和诗化。影视中声音的运用具有假定性。如苏联影片《一封没寄出的信》的结尾，雪地里躺着一个小小的人形，而这个人心脏的搏动声却响彻了整个电影院；日本影片《砂之器》中，和贺英良演奏完钢琴协奏曲后，剧场观众热烈鼓掌，但他因沉浸在自己的感情之中，以致进入无声的境界，直到他清醒过来，银幕上才再次响起了暴风雨般的掌声。影视中色彩的运用也具有假定性。如《黑炮事件》中"工地出事"一场戏，数十米的结构件和七层楼高的机械都被刷成红色，这种强烈的色彩氛围造成了预期的震惊感；意大利影片《红色的沙漠》里，导演安东尼奥尼更是表现出运用假定性色彩的卓越才能，他把影片中大片的沙漠都涂染成了红色，使画面具有强烈的象征色彩。此外，电影中特技摄影的运用更具有假定性，高速摄影造成画面上人物的慢动作，广角镜头使人物产生夸张和变形，变焦距镜头急拉或猛推使画面形象在瞬间由小变大或由大变小，给观众造成一种急促紧张的感觉。尤其是进入高科技时代以后，影视艺术通过电脑三维动画技术或模型仿真手段，将现实生活中无法实现或并不存在的场景"逼真"地展现在观众面前。于是，我们便在银幕上看到了正在奔跑的恐龙、惊心动魄的天地大冲撞、呼啸而来的龙卷风，以及爆发的火山、塌陷的地壳、肆虐的洪水……电脑生成影像使我们真切地看到了在人世间看不到的一切事物。它们是如此"逼真"，却又是实实在在的"假定"的虚拟影像。

影视语言具有假定性，是因为影视语言本身就是一种艺术符号和艺术语言，它在功能、结构、形态上均不同于天然语言。法国著名电影理论家克里斯蒂安·麦茨指出："'电影语言'这一提法本身已经涉及电影符号学问题，对于这一术语，本应详加阐释，而且，严格来说，只有对于在传达影片信息时起作用的符号学机制进行深入研究之后，才能利用这一术语。但是，为了方便起见，我们不得不在这里保留这一术语，因为它在电影理论家和美学家的专门语言中已经逐渐通用。"[27] 天然语言是一种交流工具，是人们彼此交流的重要手段；而电影语言则没有交流功能，银幕与观众之间不存在双向交流关系，它只是一种表意系统。此外，天然语言中字

[27]〔法〕克里斯蒂安·麦茨：《电影符号学的若干问题》，载李恒基、杨远婴主编：《外国电影理论文选》，第378页。

词的能指与所指之间的意指性联系,是任意性的和约定俗成的;而电影中影像能指与所指之间的意指性联系,却表现为一种"肖似性记号"(皮尔士语)的性质,这种"肖似性记号"是指表达者与被表达者在外形上极其相似。影像的这一特点直接决定着它特殊的表意方式,这就是"直接意指"与"含蓄意指"。"在强调电影作为一种特殊的语言形态及其叙事性的同时,麦茨根据叶尔姆斯列夫的语言理论,把电影语言的意指作用归结为'直接意指'与'含蓄意指'两种方式:即在电影中被摄取的人物、景象与被录制的声音,它们都是电影直接意指意义的构成因素;而画面的构图、景别、摄影机的运动、镜头的排列组合……这些在电影中都起着含蓄意指的作用。……然而,'直接意指'与'含蓄意指'在电影语言中并不是无缘无故地联系在一起。它们必须是从属于共同的影片主题,从属于共同的故事情节,即摄取什么样的物象作为影片的直接意指意义,以及采取什么样的方式把这些物象组成一部完整的电影,必须有着统一的主导叙事动机,而电影的可理解性正是依照着特定的表述对象与表述方式之间建立的相互关系来完成的。"[28]

因此,在麦茨看来,电影符号学既可以看成一种关于"直接意指"的符号学,又可以看成一种关于"含蓄意指"的符号学。电影记号的"直接意指"与"含蓄意指"正是通过摄影机的角度和运动,拍摄速度和镜头焦距的变化,光影、色彩和声音的运用等来完成的。这些电影技巧和手法的巧妙结合,不但能够逼真地再现物质世界,而且可以产生丰富的联想或含蓄性意指作用。麦茨进一步认为,电影研究只有达到"含蓄意指"层次才算是达到了美学层次,他把"直接意指"理解为电影的被再现的叙事情境,而把"含蓄意指"理解为电影的被表现的美学情境。"对于麦茨来说,电影作为一门艺术或独立的艺术是不成问题的,在这个问题上,他只要指出电影的艺术性的源泉就行了。麦茨认为,电影符号学应当同时研究直接意指和含蓄意指,但是,正是含蓄意指研究才使我们更接近于作为艺术的电影观(第七艺术)。从这个意义上说,电影作为艺术和文学作为艺术是一致的。在文学中起含蓄意指作用(即把某种意指增附到直接意指的意义上)的因素有诗韵、章法和比喻;在电影中起含蓄意指作用的因素有框面

[28] 贾磊磊:《电影语言学导论》,第40页。

安排、影机运动和光的'效果'。这是真正美学的序列类型和限制因素。"[29]

（三）逼真性与假定性的辩证关系

世界电影史上，早在电影问世不久的婴幼儿时期，在寻找这门崭新艺术的特殊表现形式时，就已经开始形成了以卢米埃尔和梅里爱为代表的两大流派，并在20世纪的百年历史中绵延下来。尽管这两大传统在后来均有很大的变化和发展，甚至分别吸收了对方的某些优点和长处，但二者之间的区别仍然是十分明显的。正因为如此，德国的克拉考尔把这两大流派称为"纪实派"和"造型派"，并将它们分别与实体美学和形式美学相联系。我国电影理论家或将其概括为西方电影史上的写实主义与技术主义两大传统（邵牧君语），或将其分别称为照相本性论和形象本性论（郑雪来语）。可见，世界电影史上这两大传统或两大流派确实存在着区别。前者强调电影的照相本性和再现性，通过强调电影与现实的近亲性来论证电影是一门独立的艺术；而后者则强调电影的艺术形象和表现性，通过强调电影与现实的疏离性来论证电影是一门独立的艺术。不难看出，从美学特性上讲，其实质是逼真性与假定性之争，归根结底是逼真性与假定性孰重孰轻的问题。前者更加偏重和强调电影的逼真性，后者更加偏重和强调电影的假定性。"电影特性本来兼有逼真性与假定性这两个方面，传统的现实主义电影忽视假定性，片面强调逼真性。……长期以来，我们总以为电影照相性只导致逼真性，其实照相既可能导致逼真性，也可能导致假定性。"[30]

20世纪电影发展史与美学史上，长镜头与蒙太奇之争是十分引人注目的现象。当然，这种提法也并不是十分科学，因为长镜头理论并非巴赞首倡，只不过巴赞的"摄影影像本体"论确实为长镜头美学奠定了理论基础，并在电影理论界流传开来。"80年代初期中国涌起的纪实电影潮流中，自然包含着对长镜头的探索。有些阐述长镜头理论的文章，认为'长镜头'与'蒙太奇'是两个对立的学派，并断言在电影发展史与电影美学史上长

[29] 王志敏：《电影美学分析原理》，中国电影出版社1993年版，第219页。
[30] 罗慧生：《再现性与表现性的现代综合》，载《当代电影》1988年第3期。

镜头学派战胜了蒙太奇学派，从而与蒙太奇至上论者殊途同归，也从一个极端走到另一个极端。"[31]

以爱森斯坦、普多夫金为代表的苏联蒙太奇电影美学流派，被公认为电影有史以来第一个最重要的经典电影理论流派。他们不但将蒙太奇作为电影剪辑的具体技巧和技法，而且将其作为电影的基本结构手段和叙述方式，尤其是把蒙太奇从电影技巧和手段上升到美学的高度，提出了电影反映现实的独特艺术方法即蒙太奇思维，这是其他任何传统艺术都不具备的，在电影美学史上产生了巨大而深远的影响。

他们的蒙太奇理论运用到电影艺术实践中也取得了巨大的成功，尤其是爱森斯坦的《战舰波将金号》和普多夫金的《母亲》，成为世界电影史上的不朽杰作。就电影逼真性与假定性的美学特性而言，毫无疑问，爱森斯坦等人更加重视和偏爱电影的假定性。例如，普多夫金在谈到戏剧导演与电影导演的区别时，就曾经说过这样一段著名的话："但是，人们理解了蒙太奇这一概念以后，电影就发生了基本的变化。人们证明了，电影艺术的真实素材并不是摄影机镜头所拍摄的那些实际的场面。……因此，电影导演所处理的素材不是在实在的空间和时间内发生的一些实在的过程，而是那些记录着实在过程的片断的胶片。这些片断的胶片是完全受剪辑它们的导演的支配的。导演在把任何特定的现象构成为电影形式时，可以删去所有的中间过程。"[32]爱森斯坦则更是强调，电影艺术家在表现现实时应该"干预"现实，被表现的现实素材本身必须经过艺术家的"加工"之后，才能在银幕上出现。毫无疑问，苏联蒙太奇电影美学流派在电影发展史上作出了杰出的贡献，但是，爱森斯坦等人又过分夸大了假定性，过分夸大了蒙太奇的作用，以致走向极端。

以巴赞、克拉考尔为代表的纪实性电影美学流派，对蒙太奇电影美学流派展开了激烈的批评，其理论也成为西方电影界普遍公认的经典电影理论发展史上的第二个里程碑。他们的纪实主义美学观在战后世界电影史上起到转折性的关键作用。巴赞和克拉考尔都十分强调电影的"照相本性"，强调电影是具有逼真性的艺术，认为对于其他任何艺术（例如

[31] 潘秀通、万丽玲：《电影艺术新论》，中国电影出版社 1991 年版，第 307 页。
[32] 〔苏〕普多夫金：《论电影的编剧、导演和演员》，何力译，第 53 页。

绘画、戏剧、文学）来说，在客观世界和艺术作品之间总有艺术家作为"中介"去干预，都需要经过艺术家的加工改造，因此都不够真实。只有电影这种艺术是唯一的例外，因为电影是一种通过机械把现实形象记录下来的20世纪的艺术，电影的本性是"照相艺术的延伸"，是"物质现实的复原"，是对客观现实的复写和模拟，把拍摄对象按照生活原样完整地摄录下来，使其犹如真人真事一样出现在银幕上。从这一点来说，电影区别于照相艺术只不过由于它是一种"活动的照相术"。从这种美学思想出发，巴赞和克拉考尔对经典的蒙太奇电影美学观进行了尖锐激烈的批评。

虽然巴赞和克拉考尔的立论不尽相同，后者显得更为极端，然而，他们对电影本性的认识都是建立在"照相本性"论的基础之上，都强调电影的逼真性这一美学特性，强调电影的空间真实、整体真实和客观真实，强烈谴责蒙太奇的"强制性"，反对滥用假定性。他们斥责蒙太奇原则是一种左右观众思想的"欺骗手段"，提出了"蒙太奇应予禁止"的口号。他们主张"照相式地忠实再现物质现实"，要求摄影机纯客观地记录下现实的全貌，供观众自己去选择和思考，提倡多用景深镜头和长镜头，坚持电影的纪实性与再现性。然而，尽管巴赞大力提倡的纪实性电影能够造成强烈的逼真效果，却仍然不能客观完整地复原现实，电影创作和摄影的各个环节都存在着假定性。"对电影的符号学和假定性分析，使我们得出与巴赞、克拉考尔完全相反的结论，电影不得不接受人的主观干预，并且人的主观介入和操纵是电影与生俱来的属性。"[33]

享有"电影界黑格尔"尊称的法国著名电影理论家让·米特里，在他的巨著《电影美学与心理学》中，反对将蒙太奇和长镜头截然对立起来，认为应以辩证的思维来看待现实与艺术的关系。他从格式塔心理学出发，确立了自己的电影美学理论的三个层次：影像、符号和艺术。他认为，摄影机摄录下来的影像确实是现实的片断，逼真地记录了现实，但这只是第一个层次；将这些影像按照一定的规则组织结构起来，使影像成为一种语言，具有符号的意义，这是第二个层次；再将其创造成艺术，这是第三个

[33] 张卫：《纪实影片的电影机制与审美欣赏》，载王亮衡主编：《电影学研究（第一辑）》，第90页。

层次，也是最高的美学层次。让·米特里正是从这种辩证的立场出发，克服了蒙太奇与长镜头两派互相排斥的弊端，成为经典电影理论的集大成者和现代电影理论的先驱。"在电影理论从经典的本体研究转向现代电影理论——电影文化学研究的过渡中，让·米特里是座根基厚实的桥梁。他学识渊博，充满辩证精神，善于从评析前人成果的基础上博采众长。表面上看，他最大的本领是折衷。例如巴赞的长镜头理论和爱森斯坦的蒙太奇理论，在一般人的眼中绝对是对立的，但是据米特里的分析，它们只是体裁上的差异，没有美学观的对立，因为长镜头只是镜头内的蒙太奇，类似小说笔法，而蒙太奇则接近诗，两者各有不同的功能。其实，这种折衷反映了他的辩证的电影观念。"[34]

除此之外，20世纪70年代美国的布里安·汉德逊更是提出了"综合理论"的新观点。汉德逊详细考察了爱森斯坦和巴赞的理论，认为他们之间的分歧主要集中在电影作为艺术与真实的关系问题上：爱森斯坦用蒙太奇代替了电影与真实的关系，但蒙太奇实际上只是一种有关局部与整体的理论，涉及的仅仅是电影的局部与局部，以及局部与整体的关系；巴赞的理论则是镜头的理论，对巴赞来讲，镜头就是电影艺术的开始和终结，巴赞从真实开始，却未能超越真实，将电影上升到艺术。汉德逊指出："爱森斯坦和巴赞的出发点都是真实。他们之间的主要差别之一，就是爱森斯坦超越了真实（超越了电影与真实的关系），而巴赞却没有。显然，首要的是明确各人对真实的理解：由于这个术语是他们两人的理论基础，它在某种程度上决定着由此而产生的一切。然而这两个理论家实际上并没有对真实下一个定义，也没有发展任何有关真实的学说。在一定程度上，他们两人各自的理论是建筑在本身尚未弄清楚的基础上的。"[35]汉德逊在批评了以上两种电影理论的偏激之处后，分析批判了经典电影理论内在的弱点，并提出了电影的"综合理论"，主张将蒙太奇与长镜头统一起来。这种综合理论在70年代以来的世界影视理论与实践中日益占上风。"近十多年以来，电影美学研究有了很大进展，认识到综合性不仅是电影特性之一，而且发展为一种综合美学。他们进一步认为，

[34] 李恒基、杨远婴主编：《外国电影理论文选》，第8页。
[35] 〔美〕布里安·汉德逊：《电影理论的两种类型》，载张红军编：《电影与新方法》，第6页。

综合性首先是人类思维发展到成熟阶段的先进思维方式,也是电影艺术发展到成熟阶段的一种先进的艺术思维方式。"[36] 当然,21世纪数字技术时代的影视艺术进一步跨越了蒙太奇美学与纪实美学,进入到虚拟美学的新阶段。尤其是《哈利·波特》系列电影、《指环王》三部曲、《阿凡达》等一批好莱坞影片,以及《战狼2》《红海行动》《捉妖记》《流浪地球》等一批国产影片的出现,标志着数字技术时代的电影艺术已经进入到虚拟美学阶段。

显然,逼真性与假定性、长镜头与蒙太奇、再现性与表现性并不是彼此对立、互不相容的。虽然它们在不同体裁和风格的影片中的分量不同,但是,从世界影视发展的历史进程来看,无论在理论上还是实践中,它们都正在日趋综合,综合理论的出现就是一个明显的标志。不过,由于以巴赞和克拉考尔为代表的纪实性电影美学观的巨大影响,相当长的一段时期以来,纪实性在世界许多国家,特别是我国影视理论界占据上风,电影的假定性遭到贬斥。事实上,"电影假定性有巨大的概括功能与艺术潜力,有利于触发创作想象,可是长期以来我们没有很好地利用它,特别是纪实性美学流行之后,假定性被认为与纪实性不相容,这就使电影表现手段日益贫乏。苏联著名电影美学家日丹在其近著《电影美学》中针对这种情况,一再为电影假定性辩护,并以专门章节系统论述电影假定性的美学本性、种类、结构、功能与审美效应等问题。他认为过分强调纪实性会使电影创作像'切线'那样只在生活表面一掠而过,不能深入揭示生活的深层本质。日丹认为,科技革命迅猛发展的新时代,迫切要求我们重新认识与大力发挥电影假定性,这既是电影揭示深层本质所必需,也是现代人迅速加强的'主体意识'所要求的"[37]。

从根本上讲,逼真性与假定性是影视艺术具有辩证关系的美学特性。逼真性虽然是电影和电视的本性,却并不是电影艺术和电视艺术追求的目标。影视的艺术真实不仅仅在于画面的逼真,而且要求寓本质真实于直观真实之中。这就是说,影视艺术的逼真性离不开假定性。与此同时,影视艺术的假定性也离不开逼真性,电影、电视的假定性只能建立在逼真性的

[36] 罗慧生:《世界电影美学思潮史纲》,第326页。
[37] 罗慧生:《再现性与表现性的现代综合》,载《当代电影》1988年第3期。

基础上，因为银幕和荧屏的视听效果必须由可见可闻的人物造型、环境造型和声音造型等来完成，照相性是电影、电视天生具有的属性，正是这一点，构成了电影、电视的假定性迥异于其他各门类艺术的假定性的特殊性质。影视艺术的逼真性与假定性是辩证统一的关系，使得影视艺术能够把照相性与创造性、长镜头与蒙太奇、形似与神似、现实与梦幻、客体与主体、再现与表现有机地融合起来。

值得指出的是，影视艺术中逼真性与假定性的辩证关系，如果从中国传统美学的虚实范畴的角度来看，将会得到更多的启发。虚实作为中国传统美学的重要范畴，二者相反相成、对立统一，在艺术创造与艺术理论中被运用得十分广泛。虚与实，无论是在中国传统哲学还是传统美学中，都不仅仅是指两种相反的特性，更是指它们互对、互补、互动的态势。虚实相互涵摄，你中有我，我中有你，相互感通。尽管中国古代不同艺术领域的理论家对虚实含义的具体理解各不相同，但从大体上讲，虚实涉及幻与真、虚构与实在、无形与有形、深藏与直露、无限与有限、主观与客观等不同理论层次上的一些规律性问题，也涉及艺术真实与生活真实的关系问题。尤其是中国古代戏曲、小说等叙事文学理论中关于虚实关系的论述，更接近影视艺术的实际。从总体上看，中国传统美学都十分讲究虚实结合。如明代戏曲理论家王骥德说："剧戏之道，出之贵实，而用之贵虚。""以实而用实也易，以虚而用实也难。"(《曲律》)明代文学家谢肇淛也说："凡为小说及杂剧戏文，须是虚实相半，方为游戏三昧之笔，亦要情景造极而止，不必问其有无也。"(《五杂俎》)强调小说和戏曲创作不必拘泥于现实生活中的真人真事，完全可以根据需要进行修改加工，但必须适度，如此才能符合艺术真实的要求。此外，中国传统美学的虚实论涉及有形与无形的辩证关系，涉及神与形、意与境、情与景、心与物、显与隐等的关系，无疑也可以为人们探讨影视艺术中逼真性与假定性的辩证关系提供许多有益的启示。

在影视艺术创作实践中，逼真性更加强调反映与再现，假定性更加强调创造和表现；逼真性使影视艺术能够最大限度地再现现实，假定性使影视艺术家能够最大限度地表现自我。这也使得影视艺术具有再现与表现、纪实与写意两大美学功能。出于不同的审美理想，针对不同的作品类型，创作者完全可以体现出不同的艺术风格。有的采用纪实手法，追求最

大程度的逼真性；有的采用写意手法，以便充分发挥假定性；也有的采用综合手法，"虚实相半"，追求逼真性与假定性的和谐统一。因而，在世界影视艺术领域里，既有纪实性、生活化的影视作品，也有戏剧化、心理化的影视作品，还有各种综合性的影视作品，使影视艺术呈现出百花齐放、异彩纷呈的局面。尤其是在当代影视艺术中，在运用高科技的基础上，高度具象性与高度抽象性相结合、高度逼真性与高度假定性相结合，正在成为一种方兴未艾的美学思潮，在当前和未来都会对影视艺术产生巨大的影响。在数字技术与虚拟美学时代，数字影像合成技术已经打破了真实与虚构的界限，将真实影像与虚拟影像结合起来，创造出一个全新意义上的超真实世界。

第三节 造型性与运动性

从本质上看，影视艺术是一种采取空间形式的时间艺术。这种空间形式奠定了造型性在影视艺术中的重要地位，而时间艺术又奠定了运动性在影视艺术中的决定作用。因此，造型性与运动性的统一，构成了影视艺术的重要美学特征。

近年来，一些欧美发达国家常用"视觉艺术"（visual art）来涵盖绘画、雕塑、摄影，以及电影艺术、电视艺术，乃至计算机艺术等多个艺术门类。显然，影视艺术与绘画、雕塑、摄影等传统艺术门类的相同之处就在于造型性，十分注意空间的造型意识。但是，影视艺术与传统的造型艺术也有很大的区别，它们的不同之处首先表现在影视艺术同时具有运动性这一美学特性，影视艺术是运动的空间艺术，具有时空复合的特性。因此，造型与运动的统一、空间与时间的统一，成为影视艺术区别于传统造型艺术的鲜明特征。

（一）造型性

影视艺术作为综合艺术，将多种艺术之长集于一身。但是，电影、电视首先是以视觉为主的视听艺术，必须通过影视画面来塑造人物、叙

述故事、抒发情感、阐述哲理，将活动的画面形象作为其基本表现手段。的确，电影之所以区别于其他艺术，就在于它是由具有动感的画面所组成的。

在英语中，"电影"也可以被称为"moving picture"，直译过来便是"活动的画面"。正如法国电影理论家马赛尔·马尔丹所指出的："画面是电影语言的基本元素。它是电影的原材料，但是，它本身已经成了一种异常复杂的现实。事实上，它的原始结构的突出表现就在于它自身有着一种深刻的双重性：一方面，它是一架能准确、客观地重现它面前的现实的机器自动运转的结果；另一方面，这种活动又是根据导演的具体意图进行的。通过上述方式获得的画面形象构成了一种现象，它同时以多种标准的现实作为它存在的基础，这一点是由画面的一些基本特征所造成的。"[38] 这就是说，电影画面不仅可以忠实地再现摄影机所摄录的事件，而且可以通过艺术家的创造性工作而获得更加复杂的意义。每一部影片的内容和意蕴，都必须通过画面造型表现出来，即使是人物内在的心理活动和情感世界，也只能通过可见的人物造型、环境造型和摄影造型在银幕上体现出来。正是在这种意义上，马赛尔·马尔丹强调："必须学会看一部影片，去捉摸画面的意义，就像去捉摸文字和概念的意义一样，去理解电影语言的细枝末节。"[39]

虽然影视艺术的造型在具体实践中包括影视美术、影视摄影、导演总体构思中的造型艺术部分，乃至演员的外部造型等许多内容，它们构成了每一部影视作品的造型形式和造型风格，但造型方面的这些内容在影视艺术中只能通过画面反映出来，因此，电影和电视画面造型集中体现出影视艺术造型的美学特征。影视画面如同绘画、雕塑、摄影等造型艺术一样，既是以造型作为一种信息传递的手段，又通过造型性给观众以巨大的艺术感染力，并形成影视空间和银幕、屏幕形象的独特规律。

在影视作品中，色彩、光线、画面构图等都具有视觉造型的功能。

影视画面造型可以通过色彩来表现。彩色电影的出现，被认为是电影发展史上的第二次技术革命，大大增强了电影的艺术表现力。"色彩进入

[38]〔法〕马赛尔·马尔丹：《电影语言》，何振淦译，第1页。
[39] 同上书，第8页。

电影，绝不仅仅是自然色的还原，而是艺术家对现实色彩的再创造。它增加了影片的真实性、现实感。因此，影片中的色彩比现实的色彩更具有美学价值，富于艺术意味，更具有审美魅力和情绪上更强烈的冲击力。……影片中的色彩是生活中色彩的艺术升华。色彩即语言，色彩即思想，色彩即情绪，色彩即情感，色彩即节奏。总之，色彩必须成为表现思想主题，刻画人物形象，创造情绪意境，构成影片风格的有力艺术手段。"[40] 色彩造型主要体现在影视作品的色彩基调和色彩构成上。

　　色彩基调是指统领全片的总的色彩倾向和风格，它既是视觉造型，又是情绪氛围。例如，《黄土地》采用一种深黄的色彩基调，表达对我们这个民族和这片土地的眷恋之情；《城南旧事》有意识地选用灰暗古朴的色彩基调，以表现古老北京的往事和垂暮老人的思乡之情；《红高粱》采用纯红色作为全片的主色调，红高粱、红头巾、红绣鞋、红袄、红裤、红酒，大片大片的红色在画面上闪耀，给观众以强烈的视觉刺激和心灵震撼，不仅体现出色彩的造型美，而且体现出生命活力的崇高美。以红色为主的基调赋予这部影片以传说式的剧情色彩和酒神情绪，并且在视觉造型上对一个民族的精神和生命力进行了热烈的渲染和礼赞。

　　色彩构成则是指在色彩基调之上的色彩组合及其关系，它的重要功能是创造出具有鲜明视觉感的色彩特征，并蕴涵某种意味，成为抒情表意的视觉符号。意大利著名导演安东尼奥尼执导的影片《红色沙漠》（1964），堪称运用色彩造型的经典影片，甚至有的西方影评家称之为"第一部美学意义上的彩色影片"。在这部影片中，安东尼奥尼把沙漠涂成了红色，把工厂的烟雾涂成了黄色，把大自然风景涂成了灰色和褐色，巧妙地展现出大工业社会对环境的污染和对人的异化。苏联影片《这里的黎明静悄悄》（1972）为了反映残酷、艰辛的卫国战争，用彩色来表现现在战后和平年代宁静的生活，对过去战争年代的记录却全部采用黑白片，而剧中女主人公们对战前和平生活的回忆则采用高调摄影，三种色彩氛围形成强烈的对比。尤其是班长丽塔回忆她和年轻的中尉在战前的美好甜蜜生活时，银幕上一片白色，白色的墙，白色的窗框，他们两人宁静、幸福地躺在洁白的房间里。突然，战争来临了，银幕上一片红色，年轻的中尉在红色背景中

[40] 林洪桐：《银幕技巧与手段》，中国电影出版社 1993 年版，第 359 页。

向她告别,从此一去不复返,全红的背景仿佛是用鲜血染成。通过这种强化了的色彩造型手段,观众清楚而强烈地感受到丽塔心中对于侵略者的仇恨。色彩有着独特的艺术功能和审美价值,影视艺术的色彩丰富了造型语言,形成了具有强烈感染力的视觉形象。

影视画面造型也可以通过光线来表现。光是影视艺术赖以存在的基本媒介和主要工具,影视用光的光源包括自然光和人造光。影响光线造型的主要因素有光型(分为主光、辅光、背景光、环境光、修饰光、效果光、眼神光、轮廓光等)、光位(分为顺光、逆光、侧光、顶光、脚光等),以及光度、光比、光色,等等。影视艺术家完全可以通过对各种光的灵活处理,实现影视艺术的造型意图。

从总体上讲,影视用光大致可以分为戏剧光效和自然光效。戏剧光效的布光很考究,强调光线的表现性和写意性,富有情绪感染力和视觉冲击力;自然光效则充分采用自然光或尽量模拟自然光,追求逼真感和写实性,具有自然、真实、柔和的视觉效果。从某种意义上讲,光是影视画面的灵魂,大自然由于有光,才有了生命与活力,影视画面也同样由于有光,才具有了生命与活力。从技术上看,光说是视觉造型的第一要素;从艺术上看,光具有表现功能,可以渲染气氛、创造情调、表达感情。犹如作家利用文字写作,影视摄影师则用光作画。光既是摄影的基础,也是人们视觉感受的基础,银幕或荧屏画面上的影像的形状、轮廓、结构、色彩、明暗、情调,等等,无一不受到光的影响,尤其是经过艺术家的创造,光成为影视艺术中具有巨大潜力的艺术元素。英国影片《钢琴课》采用自然光效,以灰蒙蒙的散射光为主,创造出笼罩全片的沉闷压抑的悲剧氛围,剧中女主人公的造型则多采用较硬的侧逆光,勾勒出她冷峻的面部轮廓,以表现她刚毅的性格。我国影片《霸王别姬》为了表现"人生是戏,戏是人生"的主题,采用戏剧光效,渲染主题、强化氛围,加强了影片的间离效果。优秀摄影(像)师在处理一部影视作品的光线时,都会先设定一个总体倾向,或软调或硬调,或亮调或暗调,通过光线来体现作品的基调或风格。

需要指出的是,光与色是相互联系的,色从光来,光色相连,色彩的本质就是波长不同的光。有了光,才会有缤纷绚丽的色彩。在影视创作方面,色彩和光线各有其造型功能和造型特点,但艺术家们更多的时候是

将光与色综合运用于影视画面造型，以创造更富有感染力的视觉效果。

美国影片《现代启示录》堪称光与色综合造型的典范。按照导演科波拉的意图，影片追求一种歌剧风格，全片采用戏剧光效，大量运用逆光、轮廓光、眼神光、背景光等，为了制造歌剧式的气氛，还施放了红、黄、绿、蓝、紫各种颜色的烟雾和烟火，使血腥的战场和神秘的丛林看上去更像五光十色的舞台。这样的造型处理是对美国现代文明和侵越战争的讽喻，暗示出创作者的道德判断和哲学思考。因该片而获得奥斯卡最佳摄影奖的摄影师斯图拉鲁说："拍摄一部影片，可以说是在解决明与暗、冷调与暖调、蓝色与橙色或者其他对比色调之间的各种矛盾。……我打算表现技术力量和原始力量之间的冲突。譬如，一边是丛林，是原始力量统治的那个黑暗、幽深的丛林；一边是美军基地，是依靠大功率发电机和巨型探照灯提供力量的基地，我打算把这两种力量作一个对比。技术和自然原始之间的冲突实际上是两种文化之间的冲突，我想在拍摄时通过采光和摄影处理暗示出这一点。"[41]尤其是影片中有一场戏，描写美军在丛林前搭起巨大的舞台进行慰问演出，光与色的造型处理得十分精彩，用强聚光灯把舞台照得明亮刺眼，与隐约可见的黑色丛林背景形成强烈对比，暗示出两种文化与道德价值观的冲突。光效的力量在片中得到了充分的体现，造成了强烈的艺术效果，充分显示出光在影视画面造型方面的巨大潜力。

影视造型更需要通过画面构图来表现。在影视的画面造型中，除了色彩造型和光线造型外，摄影机的创造性运用（摄影机的距离、角度、视点等）也是其中一个重要的组成部分，另一个重要的组成部分则是画面的构图。影视的画面构图具有运动性，它是影视艺术与绘画、摄影等艺术的主要区别之处。电影画面的运动来自摄影机的运动和被摄对象的运动，运动构图成为电影画面构图的主要表现形式。虽然电影画面构图有静态构图和动态构图的区分，但静态构图主要在 20 世纪 30 年代默片时期运用较多，动态构图则成为现代电影的主要形式。其实，从严格的意义上来讲，电影几乎没有静态构图，即使是一个完全静止的空镜头（没有人物的风景画面），也会有风吹草动、树叶摇曳的现象。事实上，电影画面的静态构图只不过是动中求静，犹如绘画的构图是在静中求动一样。

[41]《〈现代启示录〉摄影师访问记》，载《世界电影》1983 年第 3 期。

画面构图最能体现出电影的造型性。由于题材、风格、样式不同，不同的影片所运用的构图手法也不同，形成了多样的造型形式。艺术家在电影造型方面体现出的不同的创造倾向和美学追求，形成了世界影坛上的两大摄影流派。

一种是绘画派摄影，讲究画面造型的整体布局，注重借鉴绘画构图的原则，运用和谐、对比、变化、均衡等构图规则，追求画面的完整感。正如苏联电影艺术家齐阿乌列里所说的，绘画是影片造型处理的基础，影片的造型处理和彩色处理应该像世界名画那样完善和美丽。《早春二月》就是以和谐、均衡、富有美感的画面构图，表现出世外桃源式的江南小镇和水乡风情；《天云山传奇》则采用了中国水墨画的手法，把山水处理得依稀朦胧，在茫茫雪原中，冯晴岚拉着板车把重病的罗群接回家，富有魅力的画面造型产生了情景交融的美学效果。

另一种是纪实派摄影，追求画面的自然感与生活化，常常在完整的总体造型构思下采用不完整的画面构图，重视运动镜头和自然光源的运用。荣获七项奥斯卡金像奖的美国影片《辛德勒的名单》，运用了以黑白摄影为主调的纪实手法，不仅突出了历史真实感，也象征了犹太人的黑暗岁月。影片在画面构图上讲究纪实性，入木三分地刻画出德国法西斯犯下的滔天罪行，展现出纳粹分子的残暴和血腥。荣获威尼斯国际电影节金狮奖的中国影片《秋菊打官司》，在摄影上体现出鲜明的纪实风格，通过不规则的画面构图追求真实感与生活感。这部影片约有半数场景采用了偷拍手法，有时是三台摄影机同时进入现场，捕捉到极为质朴和生活化的银幕形象。

在影视艺术语言中，影视画面具有叙事、抒情、传神等诸多功能。情绪性画面构图如《林则徐》中林则徐送别邓廷桢一场戏，大江东去，一叶孤舟，创造出"孤帆远影碧空尽，唯见长江天际流"的意境。节奏性画面构图如《城南旧事》中"台湾义地"一场戏，镜头缓缓摇过座座石碑和坟墓，最后摇到了英子父亲的坟墓前，似乎停下来呆滞不动了。象征性画面构图如卓别林的《摩登时代》，影片开始便是画面上一大群羊被赶进屠宰场，接着是一大群工人涌向工厂大门，这一象征性镜头产生了强烈的艺术效果。哲理性画面构图如《这里的黎明静悄悄》中反复出现的一个风景画面——静悄悄的湖面上有一座古老的小教堂，是根据俄罗斯画家列维坦的

名画《超越永恒的宁静》（又名《墓地上空》）拍摄的，在影片中它是战士心中祖国的象征。影视画面造型是影视艺术美的重要因素，它使得影视艺术具有了极其复杂和丰富的艺术语言。

还需要指出的是，在影视创作中，声音也被当作造型辅助手段来利用，它与视觉画面一起构筑起影视空间。影视艺术中的声音一般可以分为人声、音响与音乐三大类型。画面与声音之间，既相互依赖，又各自独立。声画结合的方式，从存在形式和相互关系上，大体可划分为声画同步、声画分离、声画合一、声画对位，以及静默等几种方式，具有不同的审美功能和艺术效果。例如日本影片《生死恋》结尾，男主人公伫立在网球场外，心中思念死去的女友，球场上空无一人，画外却出现了从前两人一起打球的碰撞声和女友的欢笑声，声画分离造成了时空的错位，表现了人物复杂的内心情感。这种以声音再现场景、抒写情感的手法，充分显示出声音造型的特殊功能。

随着影视艺术空间意识的发展，造型性日益被提到新的高度来认识，影视艺术的造型也超越了单纯艺术手段的范畴，成为影视艺术本体自我确认的标志。影视造型已经不仅仅是一种表现手段，而且成为一种创作原则和思维方法。

新时期以来我国电影观念的更新，突出表现为对电影造型的重新认识与空间形式的探索。除了《黄土地》《红高粱》《城南旧事》等一批优秀影片外，《孙中山》也在电影的造型性方面取得了令人惊讶的成就。影片片头是在熊熊大火映衬下的孙中山头像特写造型，光、声、色综合造型手段的运用为整部影片定下了凝重坚定的总基调。影片结尾，广场上挥动着白色小旗的人群在沸腾，孙中山的座椅像一叶小舟漂浮在这白色的海洋之上，他回眸人间，疲倦的眼里充满了惜别和爱，大远景镜头中，孙中山在人民的海洋中渐渐远去……这部影片正是在这些令人震撼的电影造型中，塑造出富有艺术魅力的孙中山形象。该片导演丁荫楠对此有着明确的追求，他在《〈孙中山〉影片制作构思的美学原则》中谈道："我经过长时间思索，敢于放弃戏剧结构，而依赖于造型，把《孙中山》制作成一部具有独特魅力的心理情绪电影。""它的实践，使我对电影又有新的发现：造型的作用无可置疑地在导演构思中具有美学价值的地位。"所以，电影造型作为电影思维方式的出现，标志着作为电影美学特性之

一的造型性，日益受到电影理论家和创作者的重视。

在现代影视艺术中，造型不仅创造出客观的视觉空间，而且还创造出主观的思维空间。艺术家们综合运用各种造型手段和造型形式，调动影视造型的多种功能，使影视画面具有强大的情绪感染力和视觉冲击力。从总体上讲，影视导演的"造型—空间"意识，可以大致分为技术层、艺术层、哲理层这样三个层次。

第一是技术层。导演主要将造型当作一种技术语言来运用，其含义通常是简单而直接的。从这个意义上讲，任何一部影视作品都离不开造型，都必须通过形、光、色等造型元素来表现人、景、物，塑造视觉形象。在这个层次上，影视造型主要是一种再现和复制手段，还原具有真实感的空间现场，诸如人物形象、物体形状、环境状况等。

第二是艺术层。在这个层次上，导演已经不再将造型仅仅看作是技术语言，而是主要将造型当作一种艺术语言来使用，通过直观而生动的视觉形象来塑造人物、叙述事件、推动剧情，此时的影视画面造型已经具备叙事与抒情、再现与表现、反映与创造的双重功能。例如英国影片《简·爱》中，女主人公绝大多数时候都穿着一件黑色的长裙，只是当她首次体味到爱情的甜蜜时，才第一次换上了明亮鲜丽的连衣裙，服饰色彩的变化深刻反映出人物心理的变化。我国影片《一个和八个》中，女卫生员杨芹儿与八个犯人在一个场景中，明亮柔和的灯光照射在杨芹儿脸上，而大秃子等犯人的脸上则是阴暗坚硬的光，画面具有强烈的反差，形成了美与丑的鲜明对比，光线造型在这里已具有视觉表意的功能。

第三是哲理层。在这个层次上，影视造型已经不再局限于作为技术语言和艺术语言，而是一种隐喻和象征语言，充满哲理和意蕴，恰如英国美学家克莱夫·贝尔所讲，是一种"有意味的形式"。在这个层次上的造型，体现出影视巨大的艺术潜力。这种影视画面造型追求一种"言外之意"或"象外之旨"，在有限中体现出无限，在个别中包含着普遍，传达出深刻的人生哲理或意蕴内涵。这类影视作品体现出一种只可意会、不可言传的艺术境界，具有无穷的艺术魅力，需要观众用自己的全部心灵去感悟和领会。例如，《黄土地》中大片的黄土地与《红高粱》中大片的红高粱，就是对影像符号自身的超越，既是指黄色的土地或红色的高粱（指称义），也是指陕北或山东高密的地理环境（概括义），更是指中华民族

的文化环境或人类的生命赞歌（象征义）。显然，在这两部影片中，其画面造型都体现出影像符号的本义和象征义。又如，影片《黑炮事件》的色彩构成以黑、红、白色为主，视觉上反差较大，本身就有很强的造型性，在心理和文化上又有很强的象征性。影片中主人公赵书信穿着黑色服装，下棋总执黑子。黑色象征着个体的消失、内心的封闭与扭曲。与黑色形成强烈对比的是赵书信周围无处不在的红色：红伞、红轿车、红房子、红地毯、红裙子、红太阳、红色广告牌，等等。此处的红色隐喻着极"左"的思想还在影响着社会生活与人们的思维逻辑。会议室一场戏，全部处理成白色，墙壁、窗帘、桌布、椅子、与会者的服装、巨大的石英钟，一律都是白色，白色造型貌似庄严圣洁，实则象征着冷漠、苍白、病态的社会机制。显然，在这个层次上的造型，已经实现了直观影像与内在意蕴的高度结合，具有象征和隐喻的功能，拓展了银幕形象的表现力，堪称影视造型的最高层次。

从一定意义上讲，影视画面造型也是优秀影视导演形成自身艺术风格的一个重要方面。从国际影坛来看，世界各国的电影大师们都有自己处理画面的独特方法，从而形成了各自不同的造型风格。正如美国电影理论家波布克所指出的：

> 每一个最重要的当代导演都有一种处理视觉画面的独特手法。伯格曼的场面从来不会被误认为是费里尼的场面；雷乃的场面在照明和构图上同特吕弗毫无共同之处；库布里克和贝托卢奇从来不会相混。认识这些导演之间的差异、鉴别造成这些差异的元素的能力，是研究电影艺术的基本要求。
>
> 伯格曼的场面在构图上十分严整而富于戏剧性；它的构图就好像一幅静态的照片。画面构图把我们的注意力深深吸进画框之中。……
>
> 在雷乃的场面中，构图仿佛是漫不经心的，好像就要溢出画框来了。照明是扩散的，所以显得像是自然光，而不是人工光。柔和的灰色光调充满了画框的每一个角落，创造出雷乃作品所特有的奇怪的诗意的气氛。
>
> 安东尼奥尼的画面风格完全不同于伯格曼和雷乃。对比几

乎完全消失了。天空和大地融为一体；形体和皮肤的色调同他们周围的元素越来越相近。画面构图近乎杂乱无章，很少或是根本不引人注目。

此外，一个导演对画面的处理就是他对运动的处理。这也是一个很容易辨别的风格元素。……确实这一运动已成为这位艺术家的一个身份证明，清楚得就仿佛他把自己的名字签在每一个画框下边似的。[42]

（二）运动性

正如上述波布克讲的那样，"一个导演对画面的处理就是他对运动的处理"，在影视艺术中，造型性与运动性是不能分开的。运动性同样也是影视艺术的基本美学特性之一。

美国电影理论家斯坦利·梭罗门认为："正因为电影是同运动分不开的，所以我们知道影片同其他基本上按直线方向或时间次序揭示意义的艺术形式，例如戏剧、某些类型的芭蕾舞，以及小说，是有关系的。运动不仅是可以叙述的，而且还意味着叙事是电影这种特定艺术形式的基本表现方式。也就是说，除了试验性的短片之外，电影是作为一种叙事艺术而存在的。"[43]显然，影视艺术必须在延续的时间中完成其叙事功能，因为它既是空间艺术，也是时间艺术。

另一方面，作为"活动的绘画"，电影和电视又是通过每个画面内部的运动和这些画面在运动中的延续，来再现客观世界中人和事物的演变状态，并通过摄影（像）机的运动产生丰富多变的视像效果。可以说，运动性正是电影、电视区别于绘画、雕塑、摄影等一切静态造型艺术的根本原因，使得影视艺术虽然采取了空间形式，但与此同时又需要在时间中延续和展开。

电影、电视中强有力的、逼真的、富于表现力的运动，是其他任何艺术形式都无法达到的。连续的运动成为影视艺术重要的美学特性。影视

[42]〔美〕李·R.波布克：《电影的元素》，伍菡卿译，中国电影出版社1986年版，第157—158页。

[43]〔美〕斯坦利·梭罗门：《电影的观念》，第5页。

的运动,包括被拍摄对象的运动、摄影(像)机的运动、主客体的复合运动,以及蒙太奇剪辑所造成的运动。这些运动综合表现在银幕或荧屏上,使得影视艺术具有无限的视觉表现力,可以在上下几千年、纵横几万里的时空跨度中跳跃,成为真正在空间和时间上享有绝对自由的艺术。正如德国心理学家、电影理论家鲁道夫·阿恩海姆在《电影作为艺术》一书中所说的:"我们今天所知道的电影在技术上具有两个根本性的特点:它在一个平面上通过某种机械方法照相式地(即非常忠实地)再现我们世界上的物象;它同时也像再现物体的形状那样准确地再现动作和事件。人类自古以来就希望能逼真地再现周围的事物,而当他能再现活动的时候,他这种古老的愿望就得到了新的满足。"[44]确实,美学家们常常说诗歌是"化静为动",绘画是"静中求动",18世纪德国启蒙运动美学家莱辛就是通过拉奥孔这个题材在古典诗歌和古代雕塑中的不同表现手法,论证了时间艺术与空间艺术的区别。事实上,诗歌和绘画等各门艺术中的"运动"仍然只是想象中的运动,只有电影和电视才能最大限度地逼真再现万事万物的运动。正是由于具有运动性,影视艺术能够叙述事件、塑造人物、传达意蕴,真正成为具有独特表现力的艺术形式。可以说,运动性是影视艺术最富魅力的特性,没有运动就没有影视。

影视的运动包括被拍摄物体的运动、摄影(像)机的运动、主客体的复合运动,以及蒙太奇运动。

被拍摄物体的运动,是指影视镜头画面中人或物的运动。它既包括被拍摄对象在空间和时间中发生、发展的运动过程,也包括被拍摄对象的形态、位移等。前者主要表现运动的发展变化,而后者主要表现运动的状态及时空关系。"现实中一切有形、有声、有色、占有一定空间位置的运动事物都可成为影视的视听表现对象。故事片(电视剧)主要表现对象是人及其在生活和社会环境中的行为动作,以及其他对象的各种运动。人的衣食住行,自然界的飘雪、落雨、树影摇曳、麦浪起伏;鸟飞、蝉动、鱼游、虎啸,这些就是对象及其发出的行为动作。被摄对象的行为动作、运动状态、在画面中所占的位置、运动方向、速度、节奏就能成为可资拍摄的'视觉材料'(克莱尔语)。它们是构成银幕形象的视觉因素,是决定运

[44]〔德〕鲁道夫·爱因汉姆:《电影作为艺术》,杨跃译,第133页。

动再现的首要对象,亦是动态构图的构图元素。"[45]德国电影理论家克拉考尔认为最适合电影来表现的运动,包括"追赶""舞蹈"以及"发生中的运动"这样三大类,因为只有电影摄影机才能记录这些运动,而电影也最适合表现这些由多种多样的运动组成的题材。尤其是"追赶",克拉考尔认为它是最上乘的电影题材:"希区柯克说,'我认为追赶是电影手段的最高表现'。这一整套互相牵连的运动是活动量最大的,我们简直可以说,像这样的活动肯定是非常有助于构成一连串充满了悬念的形体活动的。所以从20世纪初以来,追赶始终是个吸引人的题材。"[46]事实上,除了上述这些大幅度的运动外,电影、电视还可以表现那些平时肉眼很难觉察到的细微变化和运动,诸如一瞬间的细微活动和眼神变化等。

摄影(像)机的运动,是指摄影(像)机可以借助推、拉、摇、移、跟、升降、变焦、旋转等种种运动形式,通过机位与焦距的变化来造成运动。"发展到当代的电影,艺术家已广泛地运用运动摄影,促进了电影语言的演变和发展,推动和丰富了电影美学的新探索。运动摄影是丰富多彩的,一般分为以下几类:推拉镜头、平行移动镜头、摇镜头、跟镜头、升降镜头,以及综合运动镜头。60年代电影技术的发展,又有了变焦镜头、运动镜头。其艺术效果可以是'描述式'的,也可以是'戏剧性'的,或者'心理情绪式'的。一般说移动镜头具有如下的艺术作用:创造视觉空间立体感的幻觉,造成观众介入影片事件、冲突的视觉感;展示动作的场面与规模;突出表现剧情中的关键性戏剧元素;突出表现人物的内心世界;创造特定的情绪与氛围;创造影片的节奏;造成两个戏剧元素间的有机联系;揭示和深化场面的内涵;等等。"[47]显然,移动摄影创造了影视艺术的空间运动和空间调度,极大地拓展了影视的表现功能。电影经过百余年的发展,电视经历半个多世纪的演变,已经形成并拥有了自己独特的艺术语言和表现手法,镜头运动使得影视观众能够和摄影(像)机一道进入银幕、荧屏的影像世界,随着画面角度和距离的变换,获得变化多端的视角,而这恰恰是其他任何艺术都无法企及的审美效果。从表现功能来看,摄影(像)机的运动不仅可以制造运动感和动势,而且可以制造节奏和

[45] 郑国恩:《影视摄影构图学》,北京广播学院出版社1998年版,第199页。
[46]〔德〕齐格弗里德·克拉考尔:《电影的本性——物质现实的复原》,邵牧君译,第52页。
[47] 林洪桐:《银幕技巧与手段》,第332页。

韵律；它既可以叙述、描写、议论、抒情，也可以暗示、隐喻、寓意、象征。法国电影理论家马赛尔·马尔丹认为，电影摄影机具有"创造作用"，他在《电影语言》一书中，用专门的章节来详细论述和分析了摄影机各种不同的运动，及其带来的各种不同的审美效果。他认为："我们可以把有关摄影机的创造作用的上述分析看成是对作为电影语言的基础的画面形象的实际探索。它具体地说明了画面形象从静态逐步发展为动态的变迁过程。电影表现手段的各个发展阶段自然是同人们日益深刻地摆脱舞台剧观点的束缚和建立愈来愈有特点的电影形象相符合的。"[48]

主客体的复合运动，则是指在一个镜头中，人或物与摄影（像）机同时运动。换句话说，就是同一个影视镜头中，同时具有上述两种运动形式。事实上，大多数影视镜头中的运动都是主客体的复合运动。因为在大多数影视镜头中，总是既有被拍摄的人或物的运动，同时又有摄影（像）机的运动。因此，主客体的复合运动比单纯的客体运动或主体运动更加复杂，可以创造出更加丰富多彩的影视时空和画面动态。当然，这种动态构图方式也最为复杂，创作者除了要组织和安排好一切构图元素外，还要同时兼顾对象的运动和运动拍摄这两个方面，才能使观众获得身临其境的感受。这种运动又可分为两种情况：一种是摄影（像）机充当旁观者，代表观众的视点；另一种是摄影（像）机充当剧中人，代表角色的视点。总而言之，主客体复合运动的镜头常常同时具有多种多样的运动形式，在流畅的物理运动中造成强烈的心理运动，传递出丰富复杂的信息，具有很强的感染力。所以，"影视表现运动和绘画不同，还不仅仅在于，它能表现现实世界各种运动存在形式，表现运动过程、运动的时空进展和变化，而在于它能表现出其他艺术所不能表现的运动美。就是说，艺术表现运动，不仅拥有现实主义的全部外在表现，就其能改变运动形态、速度，能表现现实无法察觉，甚至根本不存在的运动而言，它还拥有浪漫主义的、表现主义的，乃至象征主义的几乎全部的外在表现。影视所建构的运动形象，乃是由对象运动和摄影技巧两方面构成的。运动负载情意信息。因此，影视摄影构图除将对象结构在幅面什么位置上外，主要是组织运动，表现运动美。运动是'能'和'力'的发挥，它

[48]〔法〕马赛尔·马尔丹：《电影语言》，何振淦译，第35页。

带来变化，体现运动形态、速度和节奏，这些都将构成运动形态美。影视运动，从美的形态看可表现为运动美、速度美、力度美、韵律美、变化美、情境美，等等。作为艺术形象的'美'，不仅它本身好看，而是它有超越自身的更多形象性，更深更广的意蕴"[49]

　　蒙太奇运动，是指运用蒙太奇手法时，镜头衔接与转化产生的运动。创作者通过镜头的组接，可以创造出影视作品的外部节奏，即蒙太奇节奏。蒙太奇运动主要分为两种情况：一种是静态镜头的衔接。如爱森斯坦的著名影片《战舰波将金号》，拍摄过程中，导演在曾经是沙皇行宫的阿鲁普津偶然发现了石阶上的三个大理石狮子：一只熟睡，一只苏醒，一只正在爬起，于是，爱森斯坦便巧妙地运用蒙太奇手法，将这三个静态镜头迅速组接起来，构成石狮子卧着、石狮子抬起头、石狮子前身跃起的银幕形象。这组隐喻蒙太奇在观众心理上造成了很强的动感，以具体生动的直观形象，象征着饱受沙皇压迫的人民的觉醒。另一种是动态镜头的衔接。从剪辑的技术角度来看，在运动中寻找剪辑点是创作者衔接和转化画面的最自然的选择；而从艺术表现的角度来讲，蒙太奇本身就是运动的组织方式，一旦与技术结合起来，就可以大大加强运动的感染力和震撼力。例如，《战舰波将金号》中的"敖德萨阶梯"一场戏是世界各国电影理论家们经常援引的经典性范例，爱森斯坦将沙皇士兵的脚、士兵举枪齐射的镜头，与惊慌逃命的群众、相继中弹倒下的群众、血迹斑斑的阶梯等镜头快速交叉剪辑在一起，尤其是其中一辆载着婴儿的摇篮车因为母亲中弹倒下，顺着阶梯以越来越快的速度冲向海里，令观众揪心不已。这个蒙太奇段落由150个镜头快速转换组接而成，其中90%以上的镜头长度时值仅3秒钟，采用了高速拍摄和快速剪接的手法，全景、近景与特写镜头迅速交替出现，准确地传达出人们无比愤慨的心情，给观众的心灵造成强烈震撼。

　　大多数学者都认为，影视作品中的运动是很广泛的，既包括一般意义上的运动，即物理运动，也包括特殊意义上的运动，即心理运动。从一定意义上讲，运动性同整部影视作品的叙事方式、美学追求和艺术意蕴有着十分密切的关系。正如美国电影理论家斯坦利·梭罗门所说的："电影艺术的主要基础就是描绘运动的概念，因此拍电影的最大问题是怎样才能

[49] 郑国恩：《影视摄影构图学》，第218页。

最好地描绘运动。然而任何有一定长度的叙事片必然既有静止的又有运动的人和物的形象。……换句话说，一部影片并不是只包括外露的行动，只有人们在跳来跳去的镜头，而是还要叙事，必须把实际的或隐含的运动同主题观念结合在一起。影片首先是由它的主题观念决定的。"[50]

这就是说，在影视作品中，一方面导演和摄影（像）师要千方百计突出运动的因素，即使表现静止的对象，也要通过推、拉、摇、移等镜头运动方式，使画面产生动感，并将运动性融汇到情节发展之中，使之成为情节的有机组成部分。例如荣获奥斯卡最佳影片奖的《与狼共舞》，有一场围猎野牛群的戏，动用了数百名群众演员，以及3500头牛，影片中潮水般的野牛铺天盖地地疾速狂奔，彪悍的印第安骑手同野牛展开了激烈的追逐和搏杀，气势恢宏，动感强烈，扣人心弦。

另一方面，影视创作者们更加注重通过摄影机的运动来传递思想和情感，表达意义。这方面最精彩的例子当属黑泽明的《罗生门》，这部影片由讲述同一个事件的四个片段组成，每个片段都由一位主人公从主观立场出发来讲述自己目击的事件，不同的人对同一事件的叙述十分不同。为了表现如此复杂的结构和内容，黑泽明采用了运动摄影和主观镜头，赋予四位当事人的叙述以完全不同的基调，以不同的节奏和手法来强调当事人叙述的主观性，形成极其独特的影片风格。其中，高速跟拍强盗多襄丸在灌木丛中奔跑的镜头，更是成为世界电影史上的经典镜头。斯坦利·梭罗门认为："黑泽明的《罗生门》（1950）采用了始终变幻不定的摄影机运动模式，而且是对这种模式的发展产生了最大影响的影片之一。黑泽明拍摄的那些穿越森林的出色推拉镜头，也许是《罗生门》在技术方面的最惊人成就。在这以前，从来没有一台活动的摄影机曾经这样优雅地表现强烈的紧张，从来没有一台摄影机曾经这样迅速而巧妙地移动。虽然运动是电影的观念所固有的，而且电影创作者并不想让人注意拍摄过程本身，但是《罗生门》的拍摄工作仍然是卓越技巧的范例，掌握这种技巧的是具有最高水平的电影大师，他能够十全十美地实现每一段落的美学目的。"[51]有意思的是，斯坦利·梭罗门的这段评论并不完全正确。《罗生门》这部影片

[50]〔美〕斯坦利·梭罗门:《电影的观念》，第287页。
[51] 同上书，第298页。

是黑泽明在20世纪50年代初拍摄的，当时全世界几乎没有轻便摄影机，只有安装在轨道车上的庞大摄影机。那么，《罗生门》中丛林奔跑这场戏到底是如何拍摄的呢？"直到改革开放以后的20世纪80年代，中国电影家协会代表团访问日本，见到了黑泽明导演本人，当面向他询问，得到的回答却出乎所有人的预料。原来黑泽明导演在拍摄丛林奔跑这场戏时，仍然是用一台固定摄影机，只是安排了两队人马分列左右，各自手中高举一棵树木，弯腰低头向摄影机跑过来。拍摄完成后，观众在银幕上看到的就是人物在丛林中快速奔跑的效果了。"[52]

（三）造型性与运动性的辩证关系

从美学特性来看，影视艺术的造型性与运动性既有相异之处，也有相同之处，两者是一种辩证的关系。

影视艺术的造型性与运动性是两种不同的特性，造型性指的是画面视觉元素的构成和形式特征，运动性指的则是视觉内容的变化及其特点。前者关注镜头画面的色彩、光线、构图，后者关注镜头画面的速度、力量、变化。前者注重每一个画面本身，后者更注意画面与画面之间的联系。从根本上讲，它们的区别在于：造型性强调影视的空间意识，造型美主要是空间结构之美；运动性则更注重影视的时间意识，运动美主要是时间进程之美。

事实上，作为时空综合艺术，影视艺术应当而且必须将叙事和造型置于同等重要的地位。影视所表现的一切，可以说都是在空间中存在、在时间中展开的。运动性不能脱离造型性，因为影视的运动只有在无数画面的相继连接中才能完成；造型性更离不开运动性，画面造型的叙事、抒情等诸多功能必须在运动性中才能实现。在影视作品中，造型和运动同构并存，影视作品实际上是运动的造型或造型的运动。从这种意义上讲，影视艺术无非是运动的造型形象的序列。在影视艺术中，造型性和运动性都必须体现为视觉形象，服从同样的艺术规律和美学法则。我们在观看影视作品时，通常不可能也不需要将造型和运动分离开来，而是在特定的时空和

[52] 彭吉象：《艺术鉴赏导论》，北京大学出版社2018年版，第135页。

情境中整体感受影视作品。当我们感受造型美的时候,实际上已经感受到了运动;当我们感受运动美的时候,已经从视觉画面中看到了造型。正如美国电影理论家劳逊所说的:"构图绝不只是动作的注解。它本身就是动作。景中人物与摄影机之间有着不断变化的动的关系。"[53]

根据艺术表现和影片风格的需要,创作者有时也会对造型和运动有所侧重。有的影视作品可能更多地强调造型性,讲究镜头画面的优美感;有的影视作品可能更多地强调运动性,讲究镜头的力量和变化。当然,有时候在一部影片中,根据艺术表现的需要,也可能有些段落侧重造型性,而另外一些段落侧重运动性。例如,"求雨"和"腰鼓"可以说是《黄土地》整部影片的两个重场戏,导演采用象征的手法,以渲染情绪。但是,"求雨"追求的是"静",强调造型性;而"腰鼓"追求的是"动",强调运动性。在"求雨"这场戏中,无数个光脊梁的庄稼汉匍匐在地,组成了一个求雨的方阵。他们排列成行,跪在地上虔诚地唱着求雨歌,他们的头被低低地压在画面的底部。在该片分镜头台本中,导演陈凯歌专门加了一个注释:"求雨为静的力。这是渴求达于极限时的声音。它的意义应能超越形态本身。"[54] 显然,"求雨"这场戏主要是通过画面造型,在"静"的氛围中传达出震撼人心的情绪。而"腰鼓"这场戏,却是无数个庄稼汉猛击着腰鼓,他们上下腾跃,旋转搏动,展现出奔放刚烈的舞姿。在该片分镜头台本上,导演规定了第 438 号镜头的内容:"(从画面右向左横摇)在黑、红、黄构成的画面中,只看得见无数的腰鼓,在翻飞而上,扶摇而下,旋转搏动,这是一幅幅跳跃的画面,这是猛击腰鼓的农民的中部。"[55] 这场戏始终贯穿着腰鼓阵的鼓声、吹打声和呐喊声,导演几乎调动了一切艺术手段,通过"动"来造成巨大的视觉冲击力和心灵震撼力。在该片分镜头台本的"腰鼓"段落后,有这样的文字:"导演注:这是全片唯一的一场'动'的戏,一定要做到淋漓酣畅。"[56] 从完成后的影片来看,这场戏也确实达到了预期目标,取得了很好的艺术效果。显然,《黄土地》这部影片虽然以

[53] 〔美〕约翰·劳逊:《戏剧与电影的创作理论与技巧》,邵牧君、齐宙译,中国电影出版社 1978 年版,第 466 页。
[54] 上海文艺出版社编:《探索电影集》,上海文艺出版社 1987 年版,第 189 页。
[55] 同上书,第 176 页。
[56] 同上。

造型性为主，但也考虑到了运动性，"腰鼓"这场戏堪称该片的画龙点睛之笔。"动"与"静"的这两场戏，形成了整部影片起伏跌宕的节奏。

瑞典电影大师伯格曼曾经讲过："节奏是至关重要的，永远是至关重要的。""因为节奏无处不在。生活的每一瞬间，尽管我们没有意识到，却总是处在这样一种或那样一种节奏中——呼吸、心跳、眨眼、昼夜的转换、破坏与创造的交替，等等。世界上的万事万物无一不存在着节奏。因此，艺术创作也理应建立在这一事实上。"[57]法国先锋派电影理论家莱翁·慕西纳克更是从造型与运动、空间与时间的关系，论证了节奏在电影中的重要作用："电影是一种造型艺术，因而是一种空间艺术，从这个意义上来说，它的一部分美系来自画面本身的布局和形式，但是不要忘记，电影也是时间艺术，作品是由各个部分连接起来表现的，它从这些画面的表达中，得到了它的美的补充。为此，电影具有一切艺术的特征，何况这个后起之秀如今也有着显要的地位。但是，正如我们所看到的，电影的大部分感染力量是应该从作者在整个作品中固定给画面的位置和延续时间中体现，因此必须像编写管弦乐那样去编排电影的画面和节奏。"[58]

确实，在人类活动的大千世界中，几乎到处充满了节奏，节奏是事物运动和生命活动的表现形式。在艺术领域里，无论是音乐、舞蹈、建筑、绘画，还是戏剧、诗歌，都离不开节奏。节奏是最重要的艺术表现形式之一，影视艺术同样离不开节奏。节奏是影视艺术重要的艺术元素和表现手段，它可以推动剧情的发展和矛盾的激化，生动形象地展现人物的情绪和内心世界，揭示和深化影片的主题。影视节奏还可以渲染气氛、创造氛围，最大限度地调动和激发观众的情感，强化和丰富影片的艺术魅力。因此，节奏仿佛是影视作品的生命，又像是影视作品的灵魂。可以说，每一部影片的创作都需要导演定好全片的总体节奏和每一单元的具体节奏，并通过这表演、摄影、美术、音乐、录音、剪辑等体现出来。

节奏的本质究竟是什么？这是一个令人感兴趣的美学之谜。虽然有各种各样的说法，但大多数人认为，节奏源于运动和变化，可归结为"动"和"静"之间的关系。早在两千多年前，《礼记·乐记》就写道："节奏，

[57]〔瑞典〕英格玛·伯格曼：《没有魔力的魔力》，载《外国文艺》1987年第2期。
[58]〔法〕莱翁·慕西纳克：《论电影节奏》，载李恒基、杨远婴主编：《外国电影理论文选》，第63页。

谓或作或止,作则奏之,止则节之。"这种关于节奏的解释,同英语中"rhythm"(律动、节奏)的含义是一致的,都将节奏归于运动和变化。影视是运动的艺术,影视的节奏以镜头的内部运动和外部运动为基础。但与此同时,节奏又与人的情绪情感有着十分密切的关系,不同强度、类型的情绪情感都可以找到与之相应的节奏强度和律动。

节奏是影视艺术极其重要的表现形式和生命特征。从形式上看,影视节奏有内部节奏和外部节奏之分;从性质上看,影视节奏有情节节奏和情绪节奏之分。

影视的内部节奏,是多种因素综合而成。它包括剧作的总体节奏(情节结构的起承转合)、导演的节奏总谱(影视作品节奏基调的总体安排)、人物动作和语言的节奏(包括人物外部动作和内心情感的起伏变化)、画面构图的节奏(包括动态构图与静态构图)、光和影调变化的节奏、音乐和音响创造的节奏、场面调度和景别变化造成的节奏,以及摄影(像)机创造的节奏,等等。随着影视艺术的发展,影视艺术节奏的构成因素和表现形式也变得越来越丰富复杂。荣获七项奥斯卡金像奖的《辛德勒的名单》在这方面堪称典范,全片的节奏基调是沉稳凝重、忧郁悲伤的,影片以长镜头为主,大量采用全景和远景,镜头运动冷静而平稳,摄影以黑白为主调,将主人公的情感历程和惨痛的历史画卷徐徐展现在观众面前。同斯皮尔伯格其他的影片一样,这部影片在节奏总谱上也注意张弛有度,在沉闷的情节中加入了紧张的气氛,在感伤的氛围中糅进了幽默的因素。例如剧中由于文件出错,满载犹太妇女的列车开到奥斯维辛集中营,在生死关头,辛德勒及时赶到,终于将她们救回工厂,形成了节奏的起伏和变化。

影视的外部节奏,主要是指蒙太奇节奏。莱翁·慕西纳克指出,电影除了具有内部节奏外,还具有外部节奏,即镜头组接的节奏。他说:"节奏并不单纯存在于画面本身,它也存在于画面的连续中。电影表现的大部分威力正是依靠这种外部节奏才产生的,而它的感染力是那样强烈,使得许多电影工作者都不知不觉地在寻找这种节奏(但他们并没有去研究这种节奏)。因此,剪接一部影片其实就是赋予影片以一种节奏。"[59]一般来说,

[59]〔法〕莱翁·慕西纳克:《论电影节奏》,载李恒基、杨远婴主编:《外国电影理论文选》,第62页。

在影视艺术的蒙太奇节奏中，镜头的长度与节奏的强度呈反比关系，镜头转换的频次则与节奏成正比关系。也就是说，在通常情况下，影视艺术的外部节奏是指镜头的长度与其组接转换所产生的节奏。一个蒙太奇段落，如果镜头短、组接快、转换多，节奏就强；反之，节奏就弱。简单来说，就是短镜头造成快节奏，长镜头造成慢节奏。但必须注意的是，节奏并不在蒙太奇过程中形成，我们在探讨影视艺术的外部节奏时，也需要考虑到影视作为时空综合艺术的特性，所以，上述结论具有相对的意义，还必须参照每部影视作品的具体情况来加以分析。

苏联电影理论家多宾在他的《电影艺术诗学》一书中，详尽分析了普多夫金的著名影片《母亲》中一个节奏处理得很精巧的蒙太奇段落，指出蒙太奇手法、长镜头与短镜头的相互穿插取决于镜头内运动的性质。多宾认为："不能把电影节奏仅仅解释为镜头长度的变化。这种长度绝不是随意决定的。这取决于镜头内的富于动作的内容。是否可以由此得出结论说，蒙太奇是机械地预先决定于镜头的内容呢？绝不是。镜头内应当表现出来的东西，可以由艺术家以不同的方式去加以解释。"[60]造成上述片面认识的原因，是"把节奏归结为时间因素（镜头长度），而忽视了空间—动态的富于动作的镜头内容。我们知道，生活中存在着空间的节奏（建筑）。而在电影艺术中（与音乐和诗不同），时间因素和造型—空间因素融为一体"[61]。显然，正是影视艺术的造型性和艺术性、空间性与时间性一道，形成了影视艺术不同于其他艺术形式的节奏。

从运动的性质来看，影视艺术的节奏可以区分为情节节奏和情绪节奏。所谓情节节奏，是指一部剧情发展变化的节奏。每一部影片的情节，总要波澜起伏、动静结合，有衬托，有呼应，有高潮，有跌宕，才能吸引观众。例如影片《黑炮事件》的开头，赵书信来到邮局，拍发一个寻找"黑炮"的电报后，立刻引起了一阵惊恐，将观众引入紧张的氛围之中；随着情节的发展，观众逐渐明白只不过丢了一枚棋子，紧张的心理渐趋平静。不过，一枚"黑炮"的丢失引发了一连串的事件，最终导致WD工程发生严重事故，造成重大的经济损失。故事情节的突变强烈地

[60]〔苏〕多宾：《电影艺术诗学》，罗慧生、伍刚译，中国电影出版社1984年版，第143页。
[61]同上书，第141页。

震撼和冲击着观众,从这个近乎荒诞的故事中,观众意识到几千年的封建文化传统和一段时期极"左"的思想的影响并没有完全销声匿迹。《黑炮事件》整部影片的情节节奏,正体现出情节发展的轨迹。影片开头的节奏急促紧张,有意给观众造成惊险侦破片的气氛,最大限度地调动了观众的审美注意力;随着情节的展开,影片充分利用夸张和变形的音乐音响,带有象征意义的红、黄、黑、白组成的色彩总谱,以及构成主义绘画风格的画面构图,在沉重凝滞的节奏中揭示出荒诞的故事内涵;影片结尾,伴随着太阳画面,出现了余音袅袅的钟声,节奏趋于平静徐缓,让观众对整部影片进行回味和反思。可以说,影视艺术的情节节奏与影片的结构和内容有着内在的对应关系,不同类型和风格的影片各有自己鲜明的节奏特征。但不管怎样,影视创作者都需要注意情节线与节奏线的融会贯通和完美统一,依据影视作品内容与形式的需要,充分发掘节奏本身固有的潜力,最大限度地发挥节奏的感染力。

所谓情绪节奏,是指通过影视艺术的特殊表现手段,来传达影视作品的内在力量和情绪情感,从而引发观众情绪感受上的共鸣。一部影视作品总有整体统一、贯穿始终的情绪节奏,以形成整部作品的情绪基调;与此同时,情绪节奏也可以运用于某个段落或场面,造成强烈的情绪氛围和心理效果。法国电影理论家雷纳·克莱尔曾经这样来论证电影节奏的本质:"如果确实存在一种电影美学的话……这种美学可以归结成为两个字,即'运动'。除了物体的可见的外部运动外,今天我们还要加上剧情的内在运动。这两种运动的结合便可以产生我们经常谈论然而却很少看到的那种东西:节奏。"[62] 显然,雷纳·克莱尔的这种说法抓住了节奏的物理根源,却忽视了另一个方面,即节奏的心理根源。归根到底,影视节奏无非是艺术家在作品中通过特殊的表现手段,反映出一定强度的情绪情感,并通过格式塔心理学同形同构的关系,使观众在情绪情感上产生共鸣,造成特殊的审美心理效果。这也,正如朱光潜先生所说的:"节奏是主观和客观的统一,也是心理和生理的统一。"[63]

节奏作为主观与客观的统一体,一方面是指影视节奏的处理依据是

[62]〔法〕雷纳·克莱尔:《电影随想录》,邵牧君、何振淦译,中国电影出版社 1981 年版,第 75 页。

[63] 朱光潜:《谈美书简》,上海文艺出版社 1980 年版,第 78 页。

生活，创作者必须按照影片内容与形式的需要做出选择；与此同时，影视节奏又鲜明地体现出创作者的美学追求和艺术风格。另一方面，节奏作为主观与客观的统一体，表现为影片情绪情感与观众情绪情感同形同构的对应关系。也就是说，节奏是影视艺术家内在情感的外化，正因为如此，它创造的每一个真正的艺术形式，都会使欣赏者产生共鸣，因为这种艺术形式既是主体又是客体，既是形式又是生命。一旦和影片的节奏图式同构或契合，观众便会产生与审美对象同形的动态图式，也会产生情绪情感的起伏与节奏。所以，惊险片会使观众的心理和生理极度紧张，悲剧片会使观众的心理和生理极度压抑，喜剧片会使观众的心理和生理极度亢奋。也就是说，影视节奏实质上是影视艺术家通过作品传达给观众的一种"力的图式"，或许，这正是节奏的本质。

值得指出的是，我国影视艺术家继承和借鉴了中华民族的优秀美学传统，致力于追求造型与运动、静与动的有机统一。"中国古代哲学认为宇宙、大自然是一个永远充满生机、生生不息的世界。在这世界之中，一切事物之间、每一事物内部都存在着两种对立、对应、互为转化的性质、功能与态势，处于永恒运动变易转换之中。……中国传统思想本来就认为动静是密不可分的，有动必有静，有静必有动。"[64]历代艺术家一贯主张以静示动、寓动于静、动静合一，并且在创作实践中以这种朴素的辩证思维方式铸造意象、营造意境。我国影视艺术家自觉借鉴传统美学思维方法处理动与静、运动与造型的关系，强调诗情与画意的统一，赋予作品鲜明的民族特色，丰富了影视造型性和运动性的美学内涵。"前人云：'太极动而生阳，动之动也；静而生阴，动之静也。''天地之道，阴阳刚柔而已。'在电影的创作中，人们固然应该重视创造'动之动'的阳刚之美，但也不应忽略'动之静'的阴柔之美的创造，而电影的运动造型美和节奏美正是动与静、阳与阴、刚与柔、实与虚交叉复合的流动美。电影的运动造型只有动静刚柔相交叉、对比，'协和以为体'，才能创造出动态美和节奏美，并适应影片情节的运动。"[65]香港著名电影学者林年同先生指出，国产影片《枯木逢春》有意识地运用了中国传统"游"的美学思想，借鉴了中国古

[64] 彭吉象主编：《中国艺术学》，高等教育出版社1997年版，第407页。
[65] 潘秀通、万丽玲：《电影艺术新论》，第33页。

代长幅画卷的创作手法，利用宋朝画家张择端《清明上河图》的表现手法来处理电影构图和镜头画面，把造型和运动有机结合起来，通过移动的视点，将形形色色的景象有机地串联在一起。摄影机在荒村、枯树、断壁、残垣之间不停地游动，展现出"万户萧疏鬼唱歌"的悲惨凄凉情景，真正做到了造型与运动、静与动的完美统一，从中我们可以领略到中国传统美学运用于现代影视艺术所产生的独特魅力。

第四节　电视艺术美学特性初探

电视兼有媒介属性与艺术属性。与此同时，电视又具有多种功能。一般认为，电视至少具有新闻信息功能、文化娱乐功能，以及社会教育功能和社会服务功能等四种功能。但是，世界各国电视收视调查统计均表明，前两种功能（即新闻信息功能和文化娱乐功能）最为重要，占据了观众绝大部分的收视时间。

从总体上讲，电视艺术就是运用电视手段所创造出来的各种文艺样式，包括电视剧、电视综艺节目、电视游戏节目、电视真人秀节目、电视纪录片与专题片，以及音乐电视（MTV）、电视舞蹈、电视戏曲、电视文艺谈话节目，等等。每种样式又可以细分为各种不同的体裁与类型。

与其他传统艺术门类相比，电视艺术最大的特点是同时具有媒介属性与艺术属性。一方面，作为大众传播媒介，电视所特有的兼容性、参与性、即时性等诸多特性对电视艺术产生了极大的影响；另一方面，作为新兴艺术种类，凭借最新的传播技术与制作手段，电视艺术具有大众性、娱乐性、日常性等许多特性，因而后来居上，成为覆盖面最广、影响力最大的一门当代艺术。

电视是最年轻的一门新兴艺术，在短短几十年的时间里迅速发展起来，加上电视具有媒介属性与艺术属性的双重身份，使得电视艺术的理论研究工作变得十分复杂困难。长期以来，电视理论研究落后于电视媒体本身的发展，也落后于电视艺术实践的发展。不仅如此，电影学作为一门学科已经于20世纪60年代正式进入欧美发达国家的大学课堂，人文社会科学领域中许多新的研究方法和批评模式几乎被同步搬移到电影学的研究

中，使得电影学研究在20世纪后半叶取得了长足的发展，相比之下，电视艺术学的研究明显处于滞后的状态。在这种情况下，不少中外学者都认为，至少到目前为止，电视艺术尚未形成自己独特的美学体系，于是将影视美学并提。

毫无疑问，影视美学的提法至少在当前仍然可行。尤其是电视自身的审美特性还没有得到充分的发掘，借鉴与参考电影美学的研究方法不仅是可行的，而且是必须经历的一个阶段。特别是在21世纪数字技术条件下，影视融合的趋势日益加强。电影艺术与电视艺术作为姊妹艺术，具有几乎相同的艺术语言（画面、声音、蒙太奇），再加上它们都是现代科学技术的产物，而且具有鲜明的综合性，因此，如前所述，电影艺术与电视艺术都具有"综合性与技术性""逼真性与假定性""造型性与运动性"等一系列美学特性。

但是，电影艺术与电视艺术毕竟是两个不同的艺术门类，尤其是电视艺术依靠作为大众传播媒介的电视母体，同时具有媒介属性与艺术属性，从而具有了与电影艺术迥然不同的许多特性。众所周知，电影与电视成像原理不同，电影是通过静止画面的连续放映，借助人的视觉暂留现象造成运动影像的效果；电视则是通过逐点扫描与像素成像的原理来形成图像。因此，至少在目前这个时期，电视影像的清晰度一般仍然低于电影。加拿大著名传播学家麦克卢汉坚决主张影视异质，他的一个重要理论根据就是"冷媒介"与"热媒介"的区别。麦克卢汉认为，"热媒介"就是以高清晰度延伸人的单一感觉的媒介，电影属于"热媒介"，能够为观众提供清晰的画面和充足的信息；"冷媒介"则是以低清晰度延伸人的感觉的媒介，电视就属于"冷媒介"。正是在这样的理论前提下，麦克卢汉坚持认为："电视图像除了也造成非语言的外形即形状系列以外，与电影和摄影没有任何共同之处。"[66]此外，人们也常常提到电影与电视的其他一些区别，比如电影银幕面积大，电视荧光屏面积小。显然，上面所列举的这些差异，大多是技术原因造成的，随着现代科学技术的迅速发展，这些差异正在迅速缩小。例如，就清晰度而言，随着数字技术的快速发展，高清晰度电视已走入千家万户；就荧屏大小而言，超大型电视已经出现。完全可

[66] 参见《世界电影》1996年第5期相关文章。

以预言,类似于电影银幕大小并且具有高清晰度画面的电视,离我们并不遥远。甚至在拍摄方法上,电影与电视也已经相互交叉。由此可见,技术上的差异并不能构成影视姊妹艺术在美学特性上的根本区别。数字技术条件下,电影、电视、电脑、电话"四电合一"的趋势日益明显。

但是,作为两门不同的艺术,电视与电影仍然存在着巨大的区别。电视艺术具有自身的美学特性,集中体现在兼容性、参与性、即时性,以及日常性接受等几个方面。

(一)电视艺术的兼容性

毫无疑问,电影艺术与电视艺术都是综合艺术。首先,影视艺术的综合性,是在艺术学层次上综合了各门艺术的多种元素,并将其改造成为自身新的特性;其次,影视艺术的综合性,更加集中地反映为美学层次上的高度综合性,将时间艺术与空间艺术、视觉艺术与听觉艺术、再现艺术与表现艺术、客观因素与主观因素有机统一起来;最后,影视艺术的综合性,还体现在科技与艺术的综合上,形成影视艺术不同于其他传统综合艺术(如戏剧)的鲜明时代特色。

但是,电视作为一种现代大众传播媒介,首先具有信息传播和记录功能,能够迅速甚至同步地传播和记录人类社会实践活动的方方面面,通过声音与画面等视听信息来传达真实风貌。电视的这种传播功能,可以说是此前任何传播媒介均不曾有过的。显然,这种独特的媒介属性与传播功能,大大增加了电视艺术的魅力,使电视艺术不仅具有了与电影艺术相同的综合性,而且具有了电影所不具备的兼容性。

其一,电视艺术的这种兼容性表现在它可以采取现场直播或录播的方式,将一场场话剧、歌剧、舞剧或一台台综艺晚会,传送到世界各地的千千万万户家庭之中。电视艺术可以涵盖文学、戏剧、音乐、舞蹈、绘画、雕塑、建筑、电影等一切艺术门类。电视艺术的这种兼容性与实况性十分重要,因为电影是不可能进行现场直播或实况传播的,只有电视才能突破时间与空间的限制,将现场的图像、声音、人物、景物等及时完整地传播给电视机前的广大观众,使他们得以与现场观众同步接受。电视艺术的这种兼容性,使它具有了纪实的特性。电视节目一方面可以直接采用新

闻事件,另一方面可以采用真实事件和真实人物的素材,通过演员的逼真表演,来表现真实生活。苏联美学家鲍列夫指出:"电视的一个重要审美特点是叙述'此时此刻的事件',直接播映采访的现场,把观众带进此时此刻正在发生的历史事件之中,这一事件只有明天才能搬上银幕,后天才能成为文学、戏剧和绘画的主题。"[67]

其二,电视艺术的兼容性更表现在运用电视特有的技术手段和艺术手段,创造出各种具有鲜明特色的电视艺术样式。例如,音乐电视(MTV)就是一种十分独特的电视艺术品种。最初这种节目只是利用视听手段来包装音乐作品,以推销音乐制品。音乐电视将画面与音乐、视觉与听觉、具象与抽象有机地结合在一起,创造出全新的声画形象,具有巨大的视听觉冲击力与艺术感染力。从某种意义上讲,音乐电视是一种独特的电视艺术品种,它充分利用了电视特有的技术手段和艺术手段,通过高科技将声音和画面完美地结合在一起,精美的画面使音乐这种最抽象的艺术变得更加容易接受和理解。音乐电视也影响到文学、戏曲、舞蹈等多个艺术门类,使这些艺术门类迅速彻底地电视化,产生出许多新的电视艺术品种,如电视散文、电视戏曲,等等。又比如,电视剧也是一种十分独特的电视艺术样式,虽然电视剧与电影故事片有许多相似之处,从故事片那里借鉴了视听语言、叙事技巧等表现手段,但是,作为一种独立的电视艺术样式,电视剧与故事片有着十分明显的区别。尤其是长篇电视连续剧,通过大容量的篇幅为观众讲述一个个内容丰富、人物众多、涉及面广的故事,而故事的生动曲折和人物命运的生死未卜,吸引着观众每晚坐在电视机前定时收看,颇有一点中国传统评书"欲知后事如何,且听下回分解"的味道。正因为如此,电影和电视虽然同属时空艺术,但相比之下,故事片更偏重于空间艺术,电视剧更偏重于时间艺术;故事片更偏重于造型,电视剧更偏重于叙事;故事片更适合表现大场面、大视野的全景式题材,电视剧则更适合表现家庭伦理与普通人日常生活的题材,在小小的荧屏上展现人间真情。电影院里黑暗封闭的环境,使观众对故事片创造的梦幻世界趋于认同,产生仿佛身临其境的体验;电视则是在日常家庭环境中欣赏,由于各种干扰的存在,观众始终保持一种清醒理智的状态,与剧情若即若

[67]〔苏〕鲍列夫:《美学》,乔修业、常谢枫译,第451页。

离。从这个意义上讲，看电影是忘情的享受，看电视剧却是理智的感受。

其三，电视艺术的兼容性尤其表现在电视文艺栏目的设立上。电视文艺栏目的出现意义重大，可以说是电视文艺类型化与规范化的标志。每一个电视文艺栏目都有自己特定的内容和范围，有相对固定的主持人和节目板块，以及固定的播出时间，从而也有了相对稳定的观众群。电视文艺栏目的出现，标志着电视文艺从转播舞台演出实况为主转变为以自办节目为主，从简单编排节目播出转变为精心开办文艺专栏，标志着电视文艺的有序化和规模化生产，也标志着电视文艺节目开始有了自己特殊的包装形式，成为最具特色的电视文艺类型，集中体现出电视文艺的综合性与兼容性，也集中体现出电视文艺自身的优势和特色。电视文艺栏目可以在每周固定时间连续播出，使观众产生相对固定的收视习惯，这是电影等其他艺术门类不具备的。中央电视台的综艺栏目《综艺大观》《正大综艺》《曲苑杂坛》等，均有几年乃至十几年的历史，一度成为最受观众欢迎的形式之一。20世纪90年代末，以湖南电视台的《快乐大本营》、北京电视台的《欢乐总动员》等为代表的游戏娱乐类栏目在全国出现，显示出电视文艺节目栏目化的趋势进一步强化。还需要指出的是，除综艺栏目、游戏类栏目、娱乐类栏目、益智类栏目外，文艺专题类栏目、文艺谈话类栏目等新样式和新品种也不断涌现，表明当代电视文艺日益栏目化。

（二）电视艺术的参与性

就现代传播媒介的参与性来讲，毫无疑问，电视介于电影与互联网之间。比起单向传播的电影来，电视观众显然具有参与性。广大电视观众的这种参与性与介入感，可以说是此前其他任何艺术门类的观众所不具备的，而且随着科技的进一步发展，电视传播的双向性与互动性进一步增强。但是，比起迅速发展的互联网，电视观众的这种参与性与介入性又是微不足道的。互联网可以实现全球信息高速传递与共享，大大提高了人类交流信息的效率。正因为如此，虽然有学者把互联网称为继报刊、广播、电视之后的第四媒体，但另一些学者则认为互联网既是媒体又不是媒体，互联网使得communication成为真正意义上的"交流"，而不再只是"传播"。然而，至少在当前，电视仍然是最具有影响力的大众传播媒介，参

与性仍然是电视文艺最突出的特点，并且有日益增强的趋势。

首先，电视艺术的参与性表现在电视作为大众传播媒介，往往强调现场性与即时性，通过现场直接交流的方式，努力营造出观众介入的氛围。正因为如此，许多电视节目和晚会都邀请现场观众参与。现场观众虽然数量很少，但意义重大，因为他们代表着为数众多的不在现场的广大观众群体。现场观众的行为介入能够引发广大场外观众的心理介入，使得广大观众在欣赏电视艺术的过程中，不是被动接受，而是主动参与。为了进一步加强这种参与性和介入感，许多晚会（如历年春节联欢晚会）都采用类似茶座的直播方式，以加强现场演员与现场观众的交流，并以此来带动广大电视机前的观众的参与感和介入感。此外，晚会进行过程中随时插入的热线电话、信函电报、短信微信等，也使广大电视机前的观众的心理介入转变为行为介入，增强了观众的参与性。近年来发展迅速的游戏娱乐类节目，更是将观众参与放在首位来考虑。这类游戏娱乐节目往往都是以场上嘉宾竞赛和场下现场观众积极参与为特点，千方百计调动场外观众的参与感。例如竞猜类节目往往都有巧妙的设计，使得现场外的广大观众与现场嘉宾仿佛在进行一场智力的角逐；又如博彩形式的节目，更是充分利用了广大电视观众的期待心理，使其在急切地等待最终结果的过程中获得娱乐享受，对普通观众颇有吸引力。当然，由于观众的文化层次、年龄结构、职业等存在差异，电视文艺工作者不可能做到让所有观众同时参与同一类型的节目，但是，所有的电视文艺都需要运用各种不同的方法，让其节目的目标观众群最大限度地参与。

其次，电视艺术的参与性，还表现在电视作为大众传播媒介，强调"面对面"的传播。正因为如此，电视新闻节目需要主持人，电视体育节目也需要主持人，电视文艺节目同样需要主持人。主持人是电视节目中最独特的一个角色。他（她）既是电视节目创作的重要参与者，又是电视观众接受过程的重要参与者，是架设在电视节目与电视观众之间的一座桥梁。一位优秀的电视节目主持人不仅可以很好地完成电视节目与电视观众的沟通者这一职业性角色，而且可以最大限度地调动和激发观众的参与性。电视观众的参与可以分为两个方面：现场观众的亲身参与和场外观众的心理参与。电视文艺节目主持人不但需要有良好的控场技术，调动观众的情绪，唤起观众的共鸣，活跃现场的气氛；与此同时，更需要考虑场外

电视机前千千万万的观众，通过荧屏与广大观众面对面地直接交流，使观众产生一种身临其境的现场参与感。正是由于主持人对电视文艺的参与性至关重要，从某种意义上讲，主持人本身已经成为电视美的一个重要组成部分。此外，20世纪末开始发展、21世纪方兴未艾的真人秀电视节目，正在世界各国蓬勃开展。各种类型的电视真人秀节目有一个共同之处，那就是强调普通人参与。可以说，观众的参与是真人秀节目的核心。

尤其是随着信息社会的来临，大众传播方式发生了巨大变化，现代传媒也更加重视受众的作用。传统的"子弹论""靶子论""皮下注射论"等早期流行的传播效果理论均已过时，传播学者强调，受众并不是被动地接受信息，而是选择性地接受，大众媒介传播的信息经过了社会类型、社会关系、个人差异等诸多环节的"过滤"，具体的传播效果受制于传播主体、传播方式、传播对象等三个方面。受众接受信息的行为具有选择性，包括选择性注意、选择性理解和选择性记忆等，近年来出现的"知识沟与传播效果沟"理论，更是认为信息社会中大众传媒越发达，越会造成信息接受的不平等现象。总而言之，现代传播学理论越来越重视受众的参与性，这与文艺理论中接受美学重视欣赏者的参与性不谋而合。德国接受美学的主要创立者姚斯，认为文学作品从根本上讲是注定为其接受者而创作的。他将读者的参与性提升到十分突出的重要地位，强调任何文学作品的意义和价值只有在读者的阅读中才能逐步得到实现。显然，如同文学审美中的读者一样，电视审美中的观众也积极主动地参与到电视艺术的创作与鉴赏之中。甚至可以说，电视观众的接受和参与制约着电视节目创作的整个过程，从电视节目的构思到艺术手段的运用，从节目的制作到播出，创作者都必须考虑电视观众的接受与认可，每一个环节都需要最大限度地调动观众参与和介入。

（三）电视艺术的即时性

电视与电影最大的区别之一，或许就在于其具有声画兼备、即时传播的特性。这种特性，正是电视的优势和特长，也是以往各种艺术门类和大众传媒所不曾有过的。"当全世界电视观众，几亿人或几十亿人在同一时间收看同一电视节目时，竟由于同一镜头的缘故，世界的东半球和西半

球刹那间欢呼雀跃起来,如今的电视就能产生这样的热效应。"[68]

电视即时传播的功能,使不同地区的观众都仿佛身临其境、耳闻目睹现场发生的一切。凭借高科技手段,电视几乎可以在同一时间将任何地区、任何角落发生的事件传播到全球。电视的这种同一性集中体现为在时间与空间两个方面均能达到传播过程与事件发生过程的同一。显然,这对新闻节目来说是十分重要的。正是由于电视可以即时传播,从现场直接发出的报道,几乎可以同时被千千万万电视机前的观众所接收,观众能够同步地看到从现场传来的活动影像,听到与影像相伴随的现场声音。电视的这种功能与特性,是电影所不具备的。"如果说电影是通过记录下来的活动的画面和音响来实现其艺术功能的话,那么电视则在本质上总是在一个即时的瞬间把全部艺术信息传达给受众。不论这些信息是直播的还是先期制作的,即时传真的传播——接受方式总会给电视艺术本身带来某些与电影非常不同的东西。"[69]

克服时间与空间的障碍,是人类长期以来的愿望。法国著名电影理论家、纪实美学大师安德烈·巴赞认为,所有的视觉艺术(从雕刻、绘画到摄影、电影)都是人类追求逼真地复现现实的产物,而这种追求源于人类自古便有的集体无意识:与时间抗衡,使生命永存。从这个意义上可以讲,绘画、摄影等造型艺术以静止的画面记录了人类的活动,而电影、电视则以活动的影像实现了人类再现现实的幻想。如果说电影、电视共同实现了人类克服时间障碍的愿望,那么,唯有电视同时实现了人类克服空间障碍的另一愿望。电视的即时传播,使人类终于跨越了空间,整个世界仿佛成为一个"地球村"。"如果说从古代岩画直至电影的发展,标志着人类试图通过复制外部世界影像来超越时间达到永恒的努力,那么从远古的烽燧到无线电广播的发展线索,则体现了人类试图冲破空间障碍的追求。电视正是沿着两条发展线索而来的:一条线索由绘画、照相到电影,反映出人类尽可能完美地记录现实世界的轨迹;另一条线索由古代通讯方式、电报到无线电广播,反映出人类力争实现远距离快速传递信息的轨迹。两条线索通过电视交合在一起,在人类挣脱自然的束缚,冲破时间与空间的双重障碍的历程中,树立了一

[68] 高峰、肖平:《电视纪录片论语》,中国国际广播出版社1999年版,第3页。
[69] 苗棣:《电视艺术哲学》,北京广播学院出版社1997年版,第22页。

座光辉的里程碑。"[70]

电视的即时传播特性,自然对电视艺术产生了极大的影响。苏联美学家鲍列夫认为,电视的一个重要审美特点是叙述"此时此刻的事件",直接播映采访的现场,把观众带进此时此刻正在发生的历史事件之中。他还说:"电视就是因为产生了希望能当时当日、以直观记录的形式,真实准确地传播并从思想和艺术角度加工当代生活的事实和事件的那种需要才出现的。"[71]正因为如此,诸如春节联欢晚会这样的大型综艺节目虽然长达四个多小时,但许多观众仍然能够津津有味地、从头至尾地欣赏。从这种意义上讲,电视艺术即时传播所带来的现场感、悬念感、期待感,等等,是十分重要的,而且是电视艺术审美心理的重要组成部分。

(四)电视艺术的日常性接受

电影观众和电视观众,最明显的区别就在于接受环境和接受方式的不同,前者是在电影院里群体接受,后者则是在家庭环境中日常性接受。这种区别十分重要,甚至在一定程度上构成了影视艺术二者审美特征的本质性差异。电视艺术的日常性接受主要体现在以下三个方面:

其一是电视艺术的随意性收看。电影是一门集体观赏的艺术,电影观众是作为一个群体而存在的,尤其是电影院特殊的环境,黑暗的放映厅与明亮的银幕画面形成了巨大的反差,使电影观众完全沉浸在梦幻世界之中。这种具有集体性与仪式感的放映环境,使得电影观众相互之间存在着某种依赖与共鸣。电影观众个体的情绪反应往往受到观众群体情绪的影响,他们不仅从影片观赏中得到享受和乐趣,而且还会受到周围观众情绪的感染,享受到自己单独欣赏时享受不到的乐趣。正如苏联理论家列·科兹诺夫所说的:"感受电影画面的实际行动每一次都会形成一种独特的社会集群,一种在心理上这样或那样联系在一起的集群。而在这集群的范围内会出现某种审美沟通,并通过它出现某种社会行为情境。"[72]这

[70] 苗棣:《电视艺术哲学》,北京广播学院出版社1997年版,第48页。
[71] 〔苏〕鲍列夫:《美学》,乔修业、常谢枫译,第470页。
[72] 〔苏〕列·科兹诺夫:《电影与电视:相互影响的若干方面》,载《世界艺术与美学》第七辑,文化艺术出版社1986年版,第327页。

段话指出了电影院内观众群体的特点，以及观众从这种反应的集体性中获得的某种心理满足。与之相反，电视观赏则主要是在随意、自然的日常生活环境中进行，电视观众以个体接受或者家庭接受的方式来观看。正因为如此，电视观众完全可以根据自己的兴趣爱好，随意挑选自己喜欢看的电视节目，完全没有了看电影时那种集体性与仪式性的氛围。电视观众很难全身心地投入到电视世界之中，时时被日常生活中的琐事所干扰，艺术的假定性氛围大大降低。电视世界仿佛只是日常现实生活的延伸，观众往往是清醒地而不是迷狂地观赏电视节目。对此，列·科兹诺夫指出，电视观众从来不会把注意力全部投射到电视节目上，由于日常生活环境的影响，电视观众不可能做到聚精会神。他说："电视观众处于两种现实的某个边界上，或者在它们之间的某个缓冲区。他经常摇摆于两种状态之间：即在充分的审美交流和与画面单纯在生理上适应的陌生化状态之间摇摆。这个中间性，这种摇摆性，这种心理上的松散注意力的渗透性，就是电视感受的最重要特点之所在。"[73]

　　黑暗的电影放映厅里，观众处于"入片状态"，沉浸在电影创造的梦幻世界之中，审美注意力集中，审美心理距离适中，审美情感完全倾注到影片之中，观众的无意识欲望在这种"白日梦"中得到充分的宣泄；而电视观众身处日常生活环境之中，相当理性地、随意性地观赏，通常只是凭直觉被动地接受荧屏上的艺术形象。从审美心理机制来看，如果说观众与影视艺术中的人物认同，那么这种认同在电影和电视中正好是相悖逆的。"在影院中，失去'超我'控制的观众受其强烈的自恋心理驱使，通过想象中的自我完美化把自己缝合到银幕的梦幻世界中，用'自居'的方式使缺乏状态的主体获得了极大的满足。"[74]而在家庭环境中观看电视，由于一切都是在现实环境中，"看电影的神秘感和仪式感便消退了"，"心理的遮蔽物消失了，'窥淫'便成为不合理，家人的存在和现实的环境无不提醒精神世界不能超越现实世界的藩篱"。[75]"因此，电视剧的认同方式，更多的是想象的，而不是梦幻式或幻想式的，是积极的、参与式的，而不像

[73]〔苏〕列·科兹诺夫：《电影与电视：相互影响的若干方面》，载《世界艺术与美学》第七辑，第333页。
[74] 唐锡光：《电影和电视：相悖的认同机制》，载《电影艺术》1991年第1期。
[75] 同上。

电影观众那样是无能的、被动的。"[76]

其二是电视艺术的习惯性收看。传统的综合艺术如话剧、歌剧、舞剧、戏曲，乃至电影，都需要观众到剧院或影院去欣赏，唯有电视艺术，人们可以在自己家里随时收看。电视这种特殊的接受方式，一方面使电视艺术产生了电视连续剧、电视栏目等艺术形式，以满足广大电视观众日日收看的愿望和需求；另一方面也使得电视观众形成了特殊的收视行为与收视习惯，尤其是习惯性收视方式。观众每天或每周收看某个栏目或某部电视剧的习惯具有十分明显的惯性作用，甚至成为影响观众收视行为的主要因素之一。每天收看电视已经成为诸多现代人日常生活不可缺少的一部分。这种习惯发展到极端，甚至会成为一种迷恋，如同人们对烟、酒的迷恋一样，以致每天回家就打开电视，看电视的行为本身成了迷恋的对象，而所收看的电视节目内容反而处于次要的地位。特别是在当前电视频道众多的情况下，许多观众已经养成了随意更换频道，甚至整个晚上都在不停地更换频道的习惯。收视调查结果表明，北京地区的观众平均不到一分钟便按动一次遥控器。可以想见，在这样的情况下，看电视的行为本身比所看电视节目的内容更加重要，正如劳拉·穆尔维所说的，"看本身就是快感的源泉"。

电视艺术的习惯性收看，有着深层的心理根源和社会根源，除了窥视癖与自恋欲等深层心理原因之外，同现代社会中人的生存状态也密切相关。"在现代社会中，电视不仅是家庭娱乐消遣的主要媒介，供人们闭门享受，而且使家庭这个人生旅途中歇脚喘息的'港湾'，既能遮风挡雨，又能置于'共同社会'的海洋，成为世界大家庭中的一员。这显然不同于那与世隔绝的'桃花源'和自我封闭的'乌托邦'。现代人那种既向往'外面的世界很精彩，很无奈'，又巴望'躲进小楼成一统'的两难心态，通过电视这个魔匣获得了一种替代性满足。"[77] 虽然电视观众多数是以个人化或家庭化方式收看电视，但他们通过电视节目却达到了与他人、与社会沟通的目的。电视观众不但与剧中人物沟通，而且通过观看活动与其他观众实现心灵沟通，如此一来，个体化的电视观看方式便具有了社会化的内涵

[76] 唐锡光：《电影和电视：相悖的认同机制》，载《电影艺术》1991年第1期。
[77] 张宇丹：《电视受众初探》，载《电视艺术论坛》1989年试刊号。

和特征。

其三是电视艺术的闲暇性收看。从某种意义上讲，社会闲暇时间与人类文明的发展有着十分密切的关系。总体上讲，社会生产力与科学技术越发达，人们也就有越多的自由时间或闲暇时间。马克思曾经讲过，生产力发展到一定水平，财富的尺度就不再是劳动时间，而是可以自由支配的时间，每个人都有充分的闲暇时间从历史遗留下来的文化（科学、艺术、交际方式，等等）中享受一切真正有价值的东西。人的生活时间主要是由劳动时间和闲暇时间组成，在闲暇时间里，人们从强制性和狭隘性的功利束缚中解脱出来，通过文化娱乐休闲活动等多种方式，使自己的精力、体力和智力得到恢复和发展。然而，在现当代社会中，电视的出现和普及使得社会闲暇时间的支配和利用发生了重大变化，过去从来没有任何一种大众传播媒介或文化娱乐方式像电视这样，占据了人们大部分的闲暇时间，对人类生活的方方面面产生了巨大而深远的影响。

美国传播学鼻祖施拉姆在《传播学概论》一书中，曾经引述了他人的调查数据来说明电视所占用的大量个人时间："看电视被称为是比包括吃饭在内的其他活动次要的事，但电视却占去了全部闲暇时间的整整三分之一，约为闲暇时间的百分之四十……电视成了美国自由支配的生活中的主要组成部分。"[78]"因此，我们把如此多醒着的时间用于大众媒介，所产生的是无声的，但却是强有力的一种效果。它使起座间变成娱乐中心，并使我们不想到别的地方去寻求娱乐。它减少了我们的社会生活、旅行和我们闲聊的时间，它使我们睡眠时间减少了，它创造了一系列我们可以称之为'媒介假日'的事情。……它们在我们不知不觉中重新安排了我们的生活，只有我们问起自己时才觉察到。假如除了报纸和书之外，一切都突然不复存在，当我们一旦惊讶地发现电视频道真正死亡了，我们重新得到这四个多小时的闲暇时间，我们去干什么呢？"[79]特别是在现代社会竞争激烈、生活紧张的情况下，人们的心理负担加剧，更需要在闲暇时间通过休息娱乐来放松一下，使紧张的神经与疲惫的身躯得到休息。作为时代的宠物，电视这一大

[78]〔美〕威尔伯·施拉姆、威廉·波特：《传播学概论》，陈亮等译，第251页。
[79] 同上书，第254页。

众媒介适应了电子时代的社会脉搏和人们的心理节奏，成为千家万户主要的信息工具和娱乐工具。

美国著名女学者吉妮·格拉汉姆·斯克特甚至认为，人们在现代社会中深感孤独和焦虑，尤其在闲暇时间更是如此，正是逃避痛苦的现实生活的潜在愿望，造就了为数众多的电视脱口秀观众群体。她指出："广播和电视谈话节目具有强大的吸引力，是因为它们是听众放松身心和表达自己的愤怒和痛苦的一个途径。在今天的地球村里，这些节目还起着古老时代社区议事场的作用，人们在那里进行面对面的交流，讨论现实问题，交流闲闻逸事，或是谈论哲学、艺术和文学。"[80]现在的儿童更是在电视机旁长大的一代，他们在看电视方面花的时间大大超过成年人。施拉姆教授谈道："年青的美国人在他们上到高中三年级时，每人都看电视至少一万五千小时，比他们在学校、玩耍或者是除睡眠之外的其他任何活动的时间都要多。"[81]尤其是进入21世纪以来，人们不仅通过电视机观看电视节目，利用电脑、手机观看各种电视节目，更是成为一种风尚。电视占据了人们如此多的闲暇时间，不但给现当代人们的生活方式带来了巨大影响，而且也对电视艺术创作产生了巨大影响。

从一定意义上讲，电视艺术的随意性收看、习惯性收看、闲暇性收看等因素，共同构成了电视艺术的日常性接受方式，这也是电视艺术与电影艺术的重要区别。这种日常性审美方式，不但是电视艺术重要的审美特征之一，甚至在一定程度上代表着后工业化与高科技时代所特有的一种审美方式。人们不仅可以通过电视机在家中观看过去只有在剧院或电影院里才能欣赏到的歌剧、舞剧或故事片，而且可以通过手机收听到过去只有在音乐厅才能欣赏到的高雅音乐节目，还可以通过电脑在网上浏览过去只有在美术馆里才能欣赏到的著名美术作品。甚至可以讲，这种日常性审美接受方式或许正是后工业社会或信息社会人们审美的一种趋势。随着国际互联网的出现，这种趋势有增无减。

[80]〔美〕吉妮·格拉汉姆·斯克特：《脱口秀——广播电视谈话节目的威力与影响》，苗棣译，新华出版社1999年版，第8页。

[81]〔美〕威尔伯·施拉姆、威廉·波特：《传播学概论》，陈亮等译，第249页。

第五节　数字技术时代的影视美学

21世纪的人类社会正在进入一个崭新的数字时代。从更高的层次上讲，在21世纪，人类社会已经进入了信息时代，科学技术的迅猛发展使整个世界发生了巨大而深刻的变化。而信息社会的标志就是数字技术。

应当承认，数字技术给当代人类社会带来的巨大变化现在才刚刚开始，初露端倪，它不但使电影、电视、广播、互联网等现代传媒发生了重大的变革，而且形成了一个电影、电视、电话、电脑"四电合一"的数字技术平台。在家庭的这个数字平台上，人们既可以观看电视，也可以打可视电话，还可以上网，甚至可以通过解码将空中信号接收下来，观赏最新的电影；与此同时，这个家庭数字技术平台还可以为人们提供商务、教育、医疗、通信等多项服务。可以说，数字技术会给人类社会带来多么重大的变化，我们现在还没有办法完全预估。

（一）数字技术与电视媒体

毫无疑问，电视作为20世纪人类最伟大的发明之一，是人类社会文明进步的标志。迄今为止，电视仍然是最具影响力的大众传播媒介。

1936年，英国广播公司正式播出电视节目，标志着电视的诞生。八十多年来，电视在世界各国飞速发展。中国电视自1958年5月1日正式播出，在短短半个多世纪的时间里取得了突飞猛进的发展。1958年，全中国只有一个电视台和一个电视频道，当时叫"北京电视台"，也就是后来的中央电视台。发展到今天，全国已经有数千个电视频道，而且频道数量还在不断增加。1958年6月15日，我国第一部电视剧《一口菜饼子》播出，剧情简单，场景简陋，采用直播剧的形式现场播出；但是，半个多世纪以后，我国每年生产的电视剧数量高达一万多集，每天晚上有好几亿观众在收看各种各样的国产电视剧，电视剧产量与观众数量都称得上世界之最。尤其是改革开放四十余年来，伴随着中国经济的快速发展，中国电视产业发展迅猛，电视艺术深受城乡广大人民群众的喜爱。

自诞生以来的八十多年历史进程中，电视经历了从黑白电视到彩色电视、从有线电视到卫星电视、从普通画质电视到高清晰度电视等多次技

术变革。但是，比起当前方兴未艾的广播电视数字化变革大潮，以往的这些技术变革简直可以说是微不足道。甚至有不少学者认为，数字技术完全可以说是电视诞生以来的第二个里程碑，它将从根本上改变传统电视观念；数字技术给世界电视业和电影业带来的巨大变化，我们怎么估计也不过分。

21世纪以来，经济全球化的趋势和数字技术的迅猛发展，使得欧美发达国家纷纷调整广播电视的传播技术和传播内容，推进广播电视管理体制与监管政策的变革。例如，作为全世界最早开播电视节目的发达国家，英国为了保持其在广播电视行业的优势地位，早在20世纪末就开始大规模进行广播电视的重大变革。在英国政府的大力推动下，英国的广播电视行业在数字技术时代取得了长足的发展。英国天空广播公司（B-Sky-B）发展出14大类主题，下辖400多个频道。有关资料表明，早在2003年，英国电视业的付费收入就首次超过了广告收入，成为电视业的主要收入来源。另外，数字电视的其他收入，诸如节目点播、电视购物等各项服务性收入也大幅增长。显然，在全球竞争激烈的大背景下，在电视业的两次重大变革中，英国都处在领先地位：在第一次大变革时，英国BBC于1936年率先向公众播放电视节目，标志着电视的诞生；在第二次大变革来临之时，英国又在21世纪初的头几年里，对广播电视从政策上和体制上加以革新，以适应数字技术时代的急剧变化和快速发展。

除英国外，美国、德国、加拿大、日本等发达国家也纷纷加快了广播电视数字化进程，以适应现代科技的发展和全球竞争的态势。荷兰已经于2006年12月11日停止了模拟电视节目的播出，成为世界上第一个完成数字电视信号转换的国家。美国则在2009年6月20日完成模拟电视向数字电视的全面转换。美国是世界上最早酝酿数字电视的国家，20世纪80年代日本采用模拟技术研制高清晰度电视取得成功，为了与日本竞争，美国国会通过了一个富于挑战性的方案：放弃模拟技术的更新换代，实行彻底的技术变革，将全美的模拟电视转换为数字电视。与此同时，美国传媒业巨头们纷纷制订新的战略计划，以实现传统媒体与新媒体的融合，充分发挥数字技术的优势，加强数字媒体的互动功能。例如，早在2007年1月举行的第40届国际电子产品博览会上，美国哥伦比亚广播公司（CBS）总裁莱斯·穆思维斯就指出："传统媒体与新媒体之间不再有任

何区别。无论是像广播电视业这样的传统媒体还是新近产生的在线视频，都是在同一个巨大的数字领域中运作。"[82] 穆思维斯还具体说明了哥伦比亚广播公司将如何利用先进的数字技术，来增加传统广播电视节目的互动内容。比如，可以通过在受众家中安装摄像头的办法，使观众直接参与到节目之中，仿佛面对面地与主持人交流。他甚至还具体举例说，当观看杜克大学和乔治城大学之间的篮球激战时，你的朋友们将通过视频在线出现在电脑屏幕上，你们可以一边聊天，一边看球赛，仿佛一起在现场观看比赛。遇到有争议的裁决时，还可以互相讨论。显然，世界各发达国家和传媒业巨头们之所以如此重视数字技术，正是因为注意到其中蕴藏的巨大战略意义和经济效益。

如前所述，数字化是世界电视业自诞生以来面临的最重大的变革。对于我国电视业来讲，数字技术既带来了一次重大的历史机遇，同时也带来了一场严峻的挑战，标志着中国电视发展新阶段的开始。同世界其他国家一样，我国政府已制定了明确的数字电视发展规划，将于2020年停止播出模拟电视信号，全面转换为数字电视信号。尤其是进入21世纪以后，我国先后在多个地区和城市进行了数字电视的试用与推广，相继出现了"青岛模式""佛山模式""杭州模式"，等等，采取有线先行、再卫星传输、最后地面无线的"三步走"发展战略，努力构建数字电视的"四大平台"，即节目平台、传输平台、服务平台和监管平台。中数传媒公司、北广传媒数字电视有限公司、上海文广电视有限公司等单位先后开办了上百个有线电视付费频道。特别是2008年北京举办奥运会期间，成功地运用数字技术向全球播放比赛实况，以及奥运会开、闭幕式和残奥会开、闭幕式四台大型晚会现场，更是极大地推动了中国电视的数字化进程。

总而言之，广播电视的全面数字化，正在世界范围内形成一种不可抗拒的潮流。广播电视的数字化革命，使广电行业的制作模式、播出模式、管理模式、营利模式，乃至广大受众的接收模式等发生了巨大而深刻的变化。

在数字技术时代，电视业发生的变化无疑是巨大而深刻的。数字技术对传媒行业的冲击，现在只是刚刚开始，我们还很难预言它未来的发展。

[82] 彭吉象主编：《数字技术时代的中国电视》，北京大学出版社2008年版，第8页。

但是，从目前来看，数字技术时代的电视主要具有以下几个特点：

第一，频道数量大大增加。同模拟电视时代频道数量有限相比，数字电视时代的频道数量大大增加。"过去十分稀缺的频道资源，现在变得十分富足，数字付费电视也应运而生，通过对有线电视众多频道进行加密处理，用户必须付费才能收看，为小众化与分众化的电视受众提供了广阔的空间。电视频道日趋专业化和对象化，受众也有了更多的选择权与主动权，使'广播'变为'窄播'，'大众传媒'变成'小众传媒'。总而言之，由于电视技术迅猛发展，正在产生深刻而全面的巨大影响，使得电视业呈现出技术数字化、功能多样化、频道专业化的崭新发展趋势。"[83]

电视专业化频道于20世纪后半叶在欧美发达国家兴起，成果显著，随着数字技术的出现，更是发展迅速。应当指出，电视专业化频道的兴起，有着十分复杂的媒介、技术、受众、市场、理论等多方面的原因。[84]但毫无疑问，正是数字技术的出现，客观上为数量众多的专业化频道的兴起提供了基础和前提。

当前我国不少电视台已经划分出新闻频道、文艺频道、体育频道、电影频道、音乐频道、少儿频道、购物频道等多个频道，然而它们还不能算作真正的专业频道，或许只能称为准专业频道。在美国、英国等发达国家，电视频道被分得更细，真正体现出内容为王的理念，以及分众化与小众化的追求。例如，一些发达国家的电视台常常在体育频道里又细分出足球频道、篮球频道、棒球频道、拳击频道、高尔夫频道，等等；在电影频道里，细分出卡通片频道、科幻片频道、喜剧片频道、伦理片频道、恐怖片频道、经典片频道、真实电影频道，等等；在音乐频道里，细分出经典音乐频道、流行音乐频道、摇滚音乐频道、蓝调及说唱音乐频道、MTV频道，等等；在购物频道里，又细分出时装频道、珠宝频道、汽车频道、房地产频道、折价频道、最佳直销频道，等等。

欧美发达国家电视业的经验告诉我们，随着数字技术等高科技手段的运用，一方面电视频道资源大幅增加，另一方面电视内容越来越重要，电视频道、栏目和节目越来越需要具备可看性和必看性，也就是需要具备

[83] 彭吉象主编：《机遇与挑战：电视专业化频道的营销策略》，中国广播电视出版社2006年版，第11页。

[84] 同上书，参见第一章。

观赏性和独特性。打个比方，假如我们将电视频道比作高速公路，而将电视节目比作在高速公路上行驶的汽车，那么，在数字技术条件下，高速公路已经四通八达，许许多多频道已经形成了一张大网，缺的是在这些高速公路上飞驶的汽车，尤其是质量很好的汽车，也就是具有可看性和必看性、观赏性和独特性的优秀电视栏目与节目。显然，频道专业化是世界电视业发展的必然趋势，数字付费电视的内容产业必须实现真正意义上的分众化与小众化。

第二，收视质量大大提高。与传统模拟电视相比，数字电视从节目的制作与编辑，到信号的发射与传输，再到受众的接收与观赏，全过程和全系统都采用数字技术处理，因而具有更清晰的图像与高保真的声音，完全可以同电影的画面与声音相媲美。

人们对数字电视的研究自20世纪40年代末期已经开始，但是，直到80年代以后才取得实质性的突破，90年代则取得了长足的发展。数字电视与高清晰度电视作为数字信息技术革命的产物，采用数字技术来处理、传输、接收、显示图像和声音，其工作过程及技术原理完全不同于传统的模拟电视。同传统模拟电视相比，数字电视在性能上更加优越：一方面，数字电视具有更清晰的图像，因为它抗干扰能力强，在传输过程中不会受到其他信号的干扰，所以其信号接收端甚至可以达到演播室的清晰水平；另一方面，数字电视具有高保真的声音，通过采用数字图像压缩技术与数字音频技术，大幅度提高了音质，创造出逼真的音响效果以及环绕立体声家庭影院效果，这使得人们在家中观看电视时可以享受到如同坐在电影院的高保真声音与高清晰画面。

第三，收视习惯彻底改变。在传统模拟电视时代，人们必须早早地坐在电视机前，等待自己喜爱的电视节目按时播放，稍微晚了点就会看不到电视剧的开头或者综艺晚会的开场节目。不少北京人还记得1990年播出电视剧《渴望》时，到了晚上北京城里几乎打不到出租车，因为当时大多数家庭还没有录像机，为了按时收看这部电视剧，出租车司机们只好早早收车回家等着。今天，数字技术的发展使得电视观众在收看时间上有了彻底的自由。数字电视具有强大的功能，可以把数量巨大的电视节目储存起来，观众可以随心所欲地随时收看，可以在任何时间收看已经播出的任何电视节目，如有兴趣还可以反复收看或分段收看。数字电视彻底改变了传

统电视受众必须同步观看电视节目的习惯，将电视收看的控制权真正交到了电视观众手里。

与此同时，数字电视也使得观众真正具有了参与权和主动权，或者换句话讲，数字电视可以真正实现互动。在模拟电视条件下，传统电视节目的制作者和主持人也在努力与场外观众互动，比如动员观众通过打电话、发手机短信等方式来参与节目，但是，传统电视的这种互动并不是真正意义上的互动。只有数字电视才彻底改变了传统电视媒体单向传播的特点，真正具有双向互动的功能，使受众具有了越来越多的主动权。在数字技术条件下，观众不仅可以自己点播电视节目，使电视真正成为自己的家庭影院，而且可以通过视频在线同节目主持人交流，直接参与到晚会现场和谈话节目中。甚至在节目制作过程中，观众也可以参与进去，对节目的构思与创作提出自己的看法和建议。通过电视的视频点播（VOD）功能，观众可以点播自己需要的影视节目，服务中心则将节目传送到用户的电视接收器或者机顶盒里，供观众观看。而 VOD 的高级形式，不仅可以提供视频信息，还可以提供文字、数据、声音、图像等多媒体综合信息，形成一种全交互式电视系统，真正实现电脑、电视、电话"三电合一"。

第四，服务功能大大增加。如前所述，数字技术使得传统上互不相干的电视、电话、电脑整合为一，它们可以共用一个接收终端，也就是挂在家庭客厅墙壁上的一个屏幕。这个屏幕非常薄，甚至可以折叠起来，就像电影幕布一样。我们既可以用它来观赏电视（具有高清晰度的影像和高保真的声音），也可以将它当作电脑屏幕来使用（具有一切计算机所具有的功能，因为它就是一台家庭计算机的显示器）；与此同时，我们还可以用它来打可视电话（可以双向传输语言和图像，可以通过这个屏幕同远在外地甚至远在外国的亲戚朋友交流谈心）。显然，我们已经不能把这个屏幕再看成是传统电视的荧屏，因为它具有计算机、电视和通信这三种功能，我们只能把它叫作家庭接收器或接收终端。我们甚至可以通过付费，将数字电影信号下载解码，直接在自己家庭的屏幕上播放，坐在家里就可以观赏到最新的电影。从这个意义上讲，这个屏幕接收器实际上具有了电视、电影、电脑、电话"四电合一"的功能。

与此同时，先进的数字技术还使得人们能够从传统的"看电视"，发展到"用电视"。这就是说，数字电视除了传统的收看、收听功能外，还

增加了许多新的服务和功能。随着数字技术的发展和数字电视的普及,电视购物、远程教学、远程医疗、电视游戏、电视动漫制作,以及通过电视购买车票、询问天气等许多新的服务都被开发出来。例如英国天空广播公司的 QVC 购物频道,就是 Quality,Value 和 Convenience 的缩写,意思是通过这个购物频道,用户可以方便快捷地买到质量上乘的商品,包括食物、化妆品、服装、珠宝首饰以及电子产品等。而英国天空广播公司的众多生活服务频道中,既有专门教用户做饭的美食频道,也有教用户如何管理、耕耘自家庭园的园艺频道。此外,数字技术也使得真正意义上的远程教学和远程医疗成为可能。比如,远在大西南四川的学生,可以在当地通过数字技术听到北大、清华教授在课堂上的现场讲授,甚至可以通过家庭接收终端同教授们面对面地交流,提出问题并当场得到解答。而远在大西北甘肃的病人,可以同北京著名医院的专家通过数字技术双向交流,远隔千里诊治疑难病症。

　　第五,新兴媒体相继出现。特别需要指出的是,数字技术的广泛运用和不断发展,不仅使传统的广播、电视、电影等大众传播媒体彻底更新换代,而且产生了一些前所未有的新兴媒体,例如 IPTV、手机电视,以及飞机、汽车、火车、轮船的移动电视,等等,极大地拓展了数字电视的载体和传播范围。不仅如此,随着科技的进步和时代的发展,还会有更多新媒体不断涌现。

　　从一定意义上讲,数字技术促进了电视业、电影业、电信业与计算机业之间的融合,在全部数字化之后,电视、电影、电话、电脑"四电合一"已没有任何技术障碍,它们的传播都可以用同样的符号"0"和"1"来完成。正如未来学家尼葛洛庞帝在《数字化生存》一书中所说的:"理解未来电视的关键,是不再把电视当电视看待。从比特的角度来思考电视才能给它带来大量收益。"[85]作为网络电视,不管是利用有线电视网络的广播式 IPTV,还是利用电信网络的网络式 IPTV,实际上都已经突破了原有的产业局限,将传统的电视、广播、电影等传媒业与网络、通信整合起来,形成一个高度综合的终端平台。这个数字技术的终端平台可以提供娱

[85]〔美〕尼古拉·尼葛洛庞帝:《数字化生存》,胡泳、范海燕译,海南出版社 1996 年版,第 63 页。

乐、资讯、商务、教育、通信等多项服务。可以说，现在的数字电视已经不再是传统意义上的电视，而是一个多功能、多用途的数字技术终端平台。

如前所述，数字电视首先使受众获得了时间上的自由，彻底改变了电视观众原来只能按照电视台播放节目的时间表同步观看的传统。在数字技术条件下，受众随时可以随心所欲地收看到电视台已经播出过的节目。与此同时，数字技术带来的移动电视和手机电视的飞速发展，使得广大受众获得了空间上的自由。电视观众再也不必像从前那样需要坐在客厅或卧室观看电视了，无论在自驾汽车还是公共汽车上，在火车车厢还是飞机客舱内，甚至在辽阔的大海边、茫茫的草原上，以及静寂的田野里抑或繁华的街道上，手机电视都可以为观众提供多种多样的电视节目。在数字技术条件下，传播渠道的多元化和接收终端的多样化使广大受众真正获得了时间上和空间上的自由，使传统意义上的大众传播媒介从点对面的传播转变为点对点的传播，从而为受众提供更加个性化和人性化的服务。这种点对点的人性化传播，或许才是加拿大传播学家麦克卢汉提出的"地球村"这一著名概念的真正含义。

（二）数字技术与电影艺术

从一定意义上讲，数字技术的出现完全颠覆了传统电影的制作方式与美学观念，为世界电影开辟了一个新纪元。数字技术使世界电影面临着巨大的机遇与严峻的挑战。"机遇"在于电影获得了前所未有的表现能力，可以随意创造世界上已有的甚至没有的各种影像，具有了此前从未有过的巨大表现力和视听冲击力。"挑战"在于数字技术的出现使传统的电影观念与电影美学陷入落伍与过时的尴尬境地，甚至使得一些老电影人张皇失措、无所适从，也给电影院校的人才培养提出了崭新的课题。有的理论家甚至断言，在21世纪，数字技术将使电影进入后电影时代。

从1895年电影诞生算起，百余年世界电影史上的三次重大变革，都与科学技术的发展直接有关。换句话说，正是科学技术的发展，促成了电影艺术的重大变革。世界电影史上的第一次大变革是电影从无声到有声，1927年美国摄制并公映的第一部有声片《爵士歌王》标志着电影史上一

个新时代的开始,使得电影真正成为视听综合艺术,也促成了好莱坞戏剧化电影美学的诞生。世界电影史上的第二次大变革是电影从黑白到彩色,1935年世界上第一部彩色电影《浮华世界》在美国诞生,色彩造型成为电影艺术又一个强有力的表现手段,使得银幕上的世界同现实生活中的世界一样多姿多彩,大大增强了电影的艺术表现力。世界电影史上的第三次大变革,可以从美国导演乔治·卢卡斯1977年首先将数字技术制作的特技效果成功运用到《星球大战》中开始算起。《星球大战》这部影片不仅拯救了电影业,而且开创了一种"高概念电影",即通过高科技、高投入来获得高票房、高回报,也就是我们通常所说的大片策略。特别是随着数字技术时代虚拟现实技术(VR)、增强现实技术(AR)、混合现实技术(MR)与人工智能(AI)等科技的介入,这次重大变革的巨大作用和深远影响远远超过了前两次变革,将给电影艺术带来翻天覆地的变化,也促进了电影和电视的融合,使得这两门姊妹艺术真正成为建立在数字技术基础上的影视艺术。

 从一定意义上讲,好莱坞电影之所以能吸引全球各地千千万万的观众,与这些大片大量采用现代高科技手段,形成令人眼花缭乱的视觉冲击力是分不开的。例如,《侏罗纪公园》里栩栩如生、健步飞跑的巨大恐龙,《真实的谎言》中庞大的战斗机在一幢幢摩天大楼之间横冲直撞,《泰坦尼克号》中巨大的游轮倾覆在大海中,众多乘客在冰冷的海水中挣扎求生,这些无不归功于数字技术。特别是2004年获得11项奥斯卡大奖的《指环王:王者归来》,更是用数字技术创造出令人震惊的视觉奇观。执导了一系列著名影片如《终结者》《异形2》《真实的谎言》《泰坦尼克号》《阿凡达》等的导演卡梅隆在1995年为《数字化电影制片》一书所写的"前言"中讲道:"视觉娱乐影像制作的艺术和技术正在发生着一场革命。这场革命给我们制作电影和制作其他视觉媒体节目的方式带来了如此深刻的变化,以至于我们只能用出现了一场数字化文艺复兴运动来描述它。……整个数字领域都是电影制作人员和讲故事者学习的课堂,他们结业的时候就会明白:只有想不到,没有做不到。"[86]

[86]〔美〕托马斯·A.奥汉年、迈克尔·E.菲利浦斯:《数字化电影制片》,施正宁译,中国电影出版社1998年版,第22页。

从更深刻的意义上讲，数字技术的运用可以说保住了电影工业。早在20世纪下半叶，电视业和录像业的迅猛发展造成电影票房急剧下降，许多人宁可选择坐在家里看小屏幕的电视或看录像，也不愿去影院看大银幕的电影。当时甚至有人惊呼：电视取代了电影，电影艺术将消亡。正是在电影工业最困难的时候，高科技大量运用于电影制作，使好莱坞电影重获新生、如虎添翼。1977年美国出品的《星球大战》被普遍认为首先将电脑技术和数字技术成功地运用到影片的特技效果领域。著名导演乔治·卢卡斯不仅创造了"星球大战"的神话，相继拍出了一系列此类题材的大片，他的突出贡献更在于大力提倡将数字技术和电脑技术运用到大片制作中。这些大片令人炫目的视觉奇观和震耳欲聋的音响效果，观众坐在家里通过电视或投影屏幕是很难感受到的。于是，大批观众又被重新吸引回电影院，享受高科技制作的电影大餐。为此，卢卡斯导演还专门成立了光魔电影工业公司（ILM），大量采用电脑三维技术和特技效果制作出一系列享誉全球的影片，包括1993年在世界电影史上第一次成功运用数字技术创造完成的《侏罗纪公园》，该片由斯皮尔伯格导演，但特技效果由光魔电影工业公司制作。此外，该公司还承担了《绿巨人》《龙卷风》《拯救大兵瑞恩》，以及《星球大战前传Ⅱ》和《星球大战前传Ⅲ》等诸多影片的特技效果制作。应当说，在世界电影史上，乔治·卢卡斯不仅作为一位著名导演享有盛誉，更重要的是他大力倡导数字技术与虚拟现实技术，大力倡导科学技术与电影艺术的结合，为世界电影带来了新的活力。

数字技术对电影艺术的巨大影响，既涉及技术层面，也涉及艺术层面；既涉及制作发行，也涉及特技效果；既涉及电影本体，也涉及虚拟现实；既涉及电影创作，也涉及电影美学。从总体上而言，数字技术给电影艺术带来的巨大变化大致可分为以下几个方面：

第一，数字技术改变了电影的制作发行。传统电影是用摄影机拍摄真实景物的胶片电影。而在数字技术条件下，既有利用数字特技镜头拍摄的胶片电影，也有采用数字高清摄影机和计算机制作、通过数字电影放映机播放的全数字电影。从某种意义上讲，数字技术彻底颠覆了传统电影的制作方式、发行方式和放映方式。

首先，在数字技术条件下，影像的拍摄可以采用数字高清摄影机，再将取得的影像在计算机平台上进行数字化处理，包括对图像的调色、

修复、变形和特技合成、非线性编辑，等等。显然，数字技术彻底改变了传统电影的制作方式，用胶片拍摄、后期洗印加工的传统电影制作时代已经一去不复返了。数字摄影机不但可以创造出高清晰度的图像，而且可以提供高保真度的声音，创作者还可以利用数字技术和数据库的软件来完成特技的制作。后期制作上，数字技术更是无所不能，画面的非线性编辑具有很大的自由度，创作者可以利用相关软件和数据库里的画面、声音资料，对拍摄图像进行修改、补充和加工。

其次，数字技术条件下影像的拍摄突破了传统电影制作的局限。传统电影制作需要花费大量人力、物力和财力搭建摄影棚，或者费时费力地移师到外景地拍摄，现在创作者运用蓝屏拍摄与数字合成，就可以完成上述拍摄：创作者将演员在蓝色背景幕布前进行的表演拍摄下来，然后采用抠像技术将拍摄的人物从蓝屏背景中分离出来，再同计算机制作的场景进行合成。过去传统电影表现战争场面或历史场景，常常需要在摄影棚或现场搭景，不仅造价昂贵、费时费力，而且效果未必真实。数字技术使电影艺术可以轻松地真实再现战争场面和历史场景，如好莱坞大片《拯救大兵瑞恩》，利用数字技术真实再现了诺曼底战役的残酷场面，国产大片《集结号》同样运用数字技术，创造出中国电影史上战争题材电影从未有过的惊心动魄的画面和场景。

最后，数字技术更是完全颠覆了传统电影发行与放映的模式，创造出更加方便快捷的高科技发行放映模式。传统电影的发行放映十分复杂，要将胶片制成拷贝，放在铁制片盒内，通过汽车、火车、飞机等运输工具运往国内各省市和国外城市，再由电影院通过放映机放映给观众看。正因为如此，过去电影被称作"装在铁盒子里的文化大使"。而数字技术的运用，大大降低了电影发行与放映的劳动强度和运输成本。尤其是采用数字技术，可以保证发行与放映过程不出现任何损耗，不会出现影像亮度和色彩的衰退，更不会出现原来电影胶片中常有的划痕和脏点等问题，也不会因年代久远造成胶片影像的损坏。数字影像可以在硬盘中长久保存。

第二，数字技术创造出虚拟的影像。数字技术神奇的地方，就在于它能够创造出看似逼真的虚拟影像。用数字技术制作的人物、动物和场景栩栩如生，让人难辨真假。尤其是虚拟现实技术（VR）的出现，更是为影视艺术创造了无限广阔的想象空间。所谓 VR（Virtual Reality），中文译作

"虚拟现实"或"仿真境界","它是一种可以创建和体验虚拟世界的计算机系统。它是由计算机生成的,通过视、听、触觉等作用于使用者,使之产生身临其境的交互式视景的仿真"[87]。VR 的出现,不但为当前电影大片的制作提供了有力的高科技支持,而且也为未来诞生新的互动艺术样式和互动娱乐方式奠定了技术基础。随后出现的 AR(Augmented Reality,中文译作"增强现实"),以及 MR(Mix Reality,中文译作"混合现实"或"融合现实"),更是将现实世界与虚拟世界合并在一起,创造出一个崭新的环境。

20世纪90年代以来,电脑成像技术与数字影像合成技术发展迅速,打破了真实和虚构的界限,创造出一个全新的超真实世界。例如斯皮尔伯格的《侏罗纪公园》,以及后来的《侏罗纪公园2》《侏罗纪公园3》《侏罗纪世界》等,都运用数字技术复活了史前的庞然大物恐龙,再将它们同男女演员的影像放置在同一个画面中,也就是将摄影机实拍出来的真实影像和计算机三维动画创造出来的虚拟影像混合在同一个画面中,创造出逼真的全新世界。于是,观众看到银幕上,几位科研人员在拼命奔跑,而其身后尾随着一群恐龙,天上还有早已灭绝了的始祖鸟在飞翔。毫无疑问,这种场面震撼人心。1997年,耗资2亿多美元拍摄的超级大片《泰坦尼克号》最终在全球获得了18.36亿美元的票房,以及数量可观的其他收入,影片的商业成功很大程度上归功于数字技术。导演卡梅隆曾经讲过,在这场"数字化文艺复兴运动中",电影制作正在发生一场革命,现在只有想不到的,没有做不到的。卡梅隆按照原船大小建造了一艘泰坦尼克号的模型,与此同时又制造了许多大大小小的模型,以满足不同的拍摄需要。但是,影片的成功更依赖于500多个计算机生成的镜头,特别是泰坦尼克号沉没的场景,给全世界观众留下了极其难忘的印象。这部影片中,还有不少令人难忘的镜头,也是采用数字影像合成技术完成的。例如,泰坦尼克号即将起锚驶向大海时,观众仿佛通过航拍从空中看到了这艘海上巨无霸的全貌:四个巨大的烟囱,甲板上拥挤的乘客,甲板顶端刚刚相识的男女主人公。接着,这艘巨轮远远驶去,消失在大海深处。这些令人震惊的场景都是真实影像和虚拟影像结合的产物。《泰坦尼克号》不但取得了商业票房

[87] 张文俊编著:《当代传媒新技术》,第221页。

的巨大成功，还一举拿下了包括最佳影片、最佳导演在内的 11 项奥斯卡大奖。显然，随着数字技术在电影领域的全面应用，当代电影正在发生前所未有的巨大变化，而且这种变化还在继续，可能会超出我们的想象。

　　第三，数字技术促进了影视艺术的融合与普及。数字技术给影视艺术带来的巨大变革是多方位的。除了电影的制作外，数字技术对电影的传播方式、发行渠道、接受方式，乃至美学观念都产生了巨大的影响。采用笨重的摄影机拍摄、采用装在铁盒子里的胶片传播、采用笨重的放映机放映的传统电影模式，转变成轻便灵活的数字拍摄和数字放映模式，电影与电视合流的趋势更加明显。尤其需要指出的是，数码摄像机（DV）近年来发展迅速，以其价格便宜、操作简单、携带方便等优势，在广大人民群众中迅速普及。人们普遍采用 DV 来拍摄家庭影像，甚至拍摄纪录片和故事片。如同卡拉 OK 在广大人民群众中普及了音乐文化一样，DV 也必将在广大人民群众中普及影视文化。人们不但要"看电影"，而且要拿着机器自己"拍电影"，2019 年初公映的《四个春天》就是典型的例证。

　　与此同时，在数字技术条件下，作为姊妹艺术的电影艺术和电视艺术更加难以区分，影视一体化的进程不断加速。美国斯坦福大学的亨利·布雷切斯教授认为，随着科学技术的迅猛发展，大众传媒呈现出趋同现象，尤其是电影和电视融合的趋势日益明显。他指出："当我们比较电影和电视之间的区别时，单纯从技术角度考虑是不对的，虽然历史上电影以摄影机械技术为基础，电视则以电子技术为基础，但电影和电视的演进是趋向合一的。所谓的'数字革命'将使电影、电视技术上的区别变得无关紧要。"[88]

（三）数字技术时代的多媒体视像文化

　　电影和电视在 20 世纪共同组成了一种影视文化，对人类社会生活的方方面面产生了巨大而深远的影响。电影和电视作为记录、保存、普及、传播人类文明的媒介，其作用可以同人类文明史上的文字创造、印刷术等

[88]〔美〕亨利·布雷切斯：《为电视制作电影：电视电影趋融最佳案例》，载黄式宪主编：《电影电视走向 21 世纪》，第 118 页。

重大发明相媲美。在人类还没有发明影视这种现代化大众传播媒介之前，人类文明的成果主要是通过书籍、报纸、刊物等印刷品，乃至某些造型艺术如绘画、雕塑等来记录、保存、传播和交流的。随着时代的发展，电影、广播和电视以及方兴未艾的网络成为最富有影响力的大众传播媒介。

当代社会中，大众文化是大众传播媒介所造就的。从这种意义上讲，影视文化的产生可以说是人类文化史上自语言、文字、印刷术产生以来的一次划时代的革命。"传播给人类社会带来了重大影响。广播、电视等电子媒体使传播活动发生了根本性的变化。纵观古今中外的历史，我们可以看到，从人际传播到大众传播，传播者都在试图把预期的社会功能予以充分发挥，传播在社会生活中举足轻重的地位日益显著。"[89] 尤其是大众传播媒介在20世纪从以印刷媒介（报纸、杂志、书籍）为主，发展到以声像媒介（广播、电影、电视、计算机）为主，可以说是人类传播史上一个具有里程碑意义的巨大变化。人类不再单纯依靠文字传播文化，而是主要依靠声音和图像来记录、保存和传播文化，对人类社会生活产生了极其重要和深远的影响。

20世纪末和21世纪初，数字技术的迅速发展标志着人类进入了一个崭新的时代——信息时代。信息高速公路和国际互联网使人类的传播方式发生了根本性的变革，从单向性的传播方式发展到双向性的传播方式，标志着人类传播史上一个新时代的来临。"在以往的历史中，从印刷到电影再到电视的新媒体演进过程是比较缓慢的。近年来技术变革极大地加速了演化的过程。这一推动力就是数字技术。数字技术使模拟文本、声音、图像转化为数字信息并以一套共用的传送系统传输成为可能。这也是媒体集中过程背后的内涵——电信、广播电视和电脑产业的融合（或者如乔治·吉尔德所言，电信和广播产业崩溃于电脑产业）。"[90]

尤其需要强调指出的是，随着数字技术的飞速发展，21世纪的人类社会正在形成一种多媒体视像文化，其主要特征就是通过数字技术将声音、图像、文字压缩汇集在一起。"在信息社会的高级阶段，信息的主

[89] 胡正荣：《传播学总论》，第152页。
[90] 〔加〕考林·霍斯金斯等：《全球电视和电影：产业经济学导论》，刘海丰、张慧宇译，新华出版社2004年版，第186页。

流将是视像信息，或者说信息文明的一个重要表征便是视像文化的发达充溢。"[91]"同时，一切信息——图像（包括非电子类）、图文（图表和文字）、声音（包括语言）——全被纳入了电子图像系统。信息社会高级阶段的另一主要特征便是电视、电脑、电信一体化，构成统一的电子信息网，即信息高速公路。"[92]建立在数字技术基础上的多媒体视像文化，超越了抽象的文字和直观的图像，将技术与艺术、科技与文化综合起来。

数字技术形成的多媒体视像文化，将对人类的生产、生活、文化、教育、娱乐、信息等诸多方面，产生长久而深远的影响。建立在现代电子媒介和网络传播媒介基础上的多媒体视像文化，具有快捷直观、通俗易懂的优点，使此前只有少数社会上层人士和知识精英才能够获得和掌握的信息，在极大程度上为全体社会成员所共享。

加拿大著名传播学家麦克卢汉曾经对人类传播进行过独到的研究，他在20世纪60年代出版的《理解媒介：人的延伸》（1964）和《媒介即讯息》（1967）等著作中，提出了许多独特的见解。麦克卢汉提出"媒介是人的延伸"的观点，认为人类之所以发明创造如此多样的媒介，归根结底是为了延伸人的视觉和听觉功能。他也最早提出了"地球村"的概念，认为人类传播史可以分为三个时期：人类社会早期属于口头传播时代，人们的交流只能面对面进行，属于部落化阶段；印刷媒介出现后，人类用印刷的文字（书籍、报刊）进行传播，脱离群体的个体同样可以进行社会交流，属于个体化传播阶段；电视、卫星及其他传播媒介出现后，大大缩短了空间的距离，使得人类又重新接近，整个地球仿佛变成了一个村庄，属于"地球村"时代。显然，数字技术完全可以使地球两端的人通过屏幕面对面地交流。麦克卢汉还提出了"媒介即讯息"的著名观点，认为每一种媒介传播的信息都代表着规模、速度，或者是类型的变化，并且会影响到人类社会生活。"在麦克卢汉看来，每一种新媒介一旦出现，无论它传递的具体内容如何，这种媒介的形式本身就会给人类社会带来某种信息，并引起社会的某种变革。从这个意义上谈，媒介本身就代表着某种时代的信息，媒介就是信息。"[93]借用麦克卢汉的这种观点，我们不难发现，数

[91] 黄式宪主编：《电影电视走向21世纪》，第180页。
[92] 同上书，第181页。
[93] 张国良主编：《传播学原理》，第127页。

字技术形成的 21 世纪多媒体视像文化本身就代表着信息社会的时代信息，或者换句话说，它就是信息社会的产物。

虽然麦克卢汉提出了许多精辟独到的观点，但是，科学技术的进步和数字技术的发展实在是太快了，以致麦克卢汉这位国际传播学权威的某些观点在今天已经过时。例如，麦克卢汉曾经将媒介区分为"热媒介"和"冷媒介"。他认为所谓"热媒介"就是具有"高清晰度"和"低参与度"的媒介，如电影、广播等；"冷媒介"则相反，具有"高参与度"和"低清晰度"，如电视、电话等。然而，数字技术的出现，彻底颠覆了麦克卢汉关于"冷媒介""热媒介"的区分。如前所述，数字技术使电影、电视、电脑、电话融合到一起，将声音、图像、文字、符号整合到一起，吸收了"热媒介"和"冷媒介"各自不同的优势，既有"高清晰度"，又有"高参与度"，充分体现出多媒体视像文化的无穷魅力。

此外，人们经常提到一个问题："如果说继音乐、舞蹈、戏剧、绘画、雕塑、建筑之后，电影是第七艺术，电视是第八艺术的话，那么，人类现在有没有第九艺术？目前的计算机艺术算不算是人类的第九艺术？"这个问题的答案是否定的，至少目前还没有出现第九艺术。在当前，计算机艺术还不能算作人类的第九艺术，因为它还没有形成自己独特的艺术语言和表现手段，人们仍然是在通过计算机观看影视作品或欣赏音乐作品，计算机目前还只是一种传播工具。它可以传播影视、音乐、舞蹈、戏剧等各类艺术，但是自身至少在目前还没有真正成为一门独特的艺术。

当然，随着数字技术的飞速发展，情况正在发生变化。特别是虚拟现实技术，不但已经广泛应用于飞行员、驾驶员等的培训活动中，而且开始应用到影视业、游戏业、动漫业，以及家庭娱乐活动等许多领域。虚拟现实技术可以令使用者在视觉、听觉、触觉等方面产生一种身临其境的幻真感觉。"虚拟现实技术将对整个多媒体和计算机领域的发展与应用产生不可估量的作用，是下一代多媒体的发展方向。目前世界各国都投入大量的人力、物力、财力研究虚拟现实技术。我国一些科研单位和高校也先后开展了虚拟现实技术的研究，在仿真技术、可视化技术、遥感技术及传感器技术上都取得了令人瞩目的成就。"[94] 与此同时，另一个值得重视的

[94] 张文俊编著：《当代传媒新技术》，第 231 页。

领域是互动娱乐,观众不再仅仅是看电影,而且可以自己参与影片的创作或改编。"90年代中期,另一个引人注目的发展更大地影响了传统的两小时线性叙事的电影制作,这就是所谓的'互动娱乐'。被制作出来的互动电影为观众(用户)提供了这样的可能性:即从一个音像数据库选取素材,建立多种不同的电影叙事走向,事实上就是构造观众(用户)自己的故事。几种不同的剧作版本都被拍出来,全部储存进一个只读记忆光盘(CD-Rom)。用户从浏览光盘上的程序表开始,随时决定电影的下一场应该发生什么,电脑程序将展示所选择内容的素材。……最早的互动电影大约是1997年发生的《黯淡》(Darkening),该片由电脑游戏公司花费600万美金制作而成,并有电影明星出演。这样的产品被'出版'在只读记忆光盘上,在游戏终端上而不是电影院的银幕上播放观看,这也显示出互动娱乐为文化实践带来的全新变化。绝大多数互动娱乐产品都由电影、录像、传播和游戏业的风云人物联手制作,预示着这一新兴产品在艺术创造和商业收益上的可观潜力。"[95]

因此,我们显然可以乐观地预见到,随着数字技术的不断发展,在21世纪很可能会出现一种崭新的艺术,即第九艺术。未来这种崭新的艺术样式将把电影、电视、动漫、计算机游戏和数码摄像机,以及虚拟现实技术、增强现实技术、人工智能等通过数字技术整合起来,观众(用户)可以通过数字资料馆中大量的影像资料和自己运用数码摄像机(DV)拍摄的素材来进行创作。人类未来的第九艺术的最大特点,就是更加鲜明地体现出科技与艺术的结合,更加突出观众的互动性和参与性。今后观众不仅"看电影",而且自己"制造电影"。人类以前所有的艺术门类,包括音乐、舞蹈、戏剧、绘画、雕塑、建筑、电影和电视等,都有一个共同的特点,即创作者(艺术家)和欣赏者(观众和听众)是区分开来的,而未来的第九艺术将会填平创作者和欣赏者之间的鸿沟。在未来的第九艺术中,人们既是创作者,又是欣赏者,在一种近乎游戏的状态中完成自己的作品。如果说美是人的本质力量的对象化,艺术体现出人的自由自觉的活动,那么,或许未来的第九艺术最能体现出这样的特点,达到"人人都是

[95] 游飞:《电影新技术与后电影时代》,载刘书亮主编:《电影艺术与技术》,北京广播学院出版社2000年版,第395页。

艺术家"的境界，真正体现出美的本质和艺术的本质。与此同时，未来的第九艺术也将在电影、电视、计算机的基础上，进一步促进多媒体视像文化的发展。

（四）数字技术时代的虚拟美学

正如本书第一章和第二章所介绍的，一百年来影视美学经历了经典理论和现代理论两大阶段，出现了许多重要的电影美学理论和美学流派。但是，当数字技术时代来临之际，所有这些电影美学理论都显得如此苍白无力，甚至有些过时，无法解释数字技术时代的电影现象。

毫无疑问，在众多世界电影美学流派中，对电影艺术创作实践影响最大的是蒙太奇美学流派和纪实美学流派。蒙太奇美学流派以爱森斯坦、普多夫金为代表，强调蒙太奇电影镜头的组合可以产生比画面或镜头本身更丰富的含义。蒙太奇的心理基础是联想，蒙太奇的所有类型几乎都可以从联想的不同形式中找到心理根据。平行蒙太奇的心理根据是相似联想，就是由一件事物引起和该事物在性质上或形态上相似的事物的联想，如普多夫金的著名影片《母亲》，将工人示威游行的镜头与春天河水解冻的镜头组接在一起，使观众产生相似联想。对比蒙太奇的心理根据则是对比联想，通过不同形象的对立或反衬来强化影片的心理冲击力，如影片《一江春水向东流》中，一方是张忠良和他的情妇在大后方花天酒地，另一方则是妻子素芳带着孩子在敌占区苦苦挣扎。显然，蒙太奇正是通过镜头与镜头、场面与场面的剪辑和组接，来形成完整的电影形象。蒙太奇电影美学理论肯定镜头内容的真实性，强调具有真实内容的两个镜头通过组接，可以产生新的第三种含义。正如爱森斯坦的名言："两个蒙太奇的并列，不是二数之和，而是二数之积。"显然，这里所讲的蒙太奇镜头是指电影摄影机拍摄出来的真实影像。

以巴赞和克拉考尔为代表的纪实美学流派，则把电影的真实影像从镜头的真实扩大为整部影片的真实。比起蒙太奇流派注重镜头的真实，纪实美学流派更要求镜头、场景、段落，甚至整部影片的真实。巴赞的"影像本体论"强调摄影影像与客观现实中的被摄物同一，他批评蒙太奇将真实的空间劈成一堆碎片，也就是一组画面，然后再将这堆碎片（画面）组

接起来，创造出原来并不具有的意义，违反了电影的空间真实。巴赞大力推崇景深镜头和长镜头，认为它们可以保持电影空间的真实。克拉考尔更是把电影空间的真实推向了极端，认为电影的基本特性无非是照相本性和记录功能，"电影按其本质说是照相的一次外延"，或者说电影无非就是活动的照相。应当承认，巴赞和克拉考尔的"影像本体论"对世界电影的理论和实践产生了巨大影响，长期以来被各国电影界奉为经典理论和美学规范，甚至出现了《俄罗斯方舟》这样用一个长镜头贯穿全片的影片。我国的张艺谋也在纪实美学理论的影响下先后拍摄了《秋菊打官司》《一个都不能少》《我的父亲母亲》等一系列纪实风格的电影。

　　如果说蒙太奇美学理论强调电影镜头的真实，那么，纪实美学流派则更强调影片整体的真实，甚至把它提高到电影本体论的高度来加以强调。但是，在数字技术时代来临之际，蒙太奇美学理论和纪实美学理论都显得过时了，完全无法解释数字技术时代电影创作与制作的巨大变革——通过虚拟现实技术、电脑成像技术与数字影像合成技术，创造出看起来十分逼真的虚拟影像。这些数字技术产生的虚拟影像，不但不是纪实美学强调的照相外延，而且也不是蒙太奇美学主张的建立在联想基础上的镜头组接。虚拟影像完全是一种建立在想象基础上的全新的影像体系，它带来的是一场以假乱真的电影美学变革，一种"假作真时真亦假，无为有处有还无"的境界。

　　以国产老故事片《铁道游击队》中的精彩段落"老洪飞车搞机枪"为例，假如由一位传统蒙太奇电影美学流派的导演来拍摄，他需要将飞驰的火车、老洪从铁道边一跃而起，以及最后老洪成功飞上列车这几个镜头剪辑在一起，完成这个段落。如果由一位传统纪实美学流派的导演来拍摄，则需要启用替身演员，装扮成游击队长老洪的模样，将火车飞驰和演员飞车的情景在一个长镜头和景深镜头内完成，以体现飞车过程的真实性。但是，在数字技术条件下，这些导演手法都过时了。电影导演只需要将飞速急驰的火车和老洪一跃而起的镜头分别拍摄后输入电脑，就完全可以毫不费力地在计算机里圆满完成"老洪飞车"的精彩段落，不仅不需要任何替身演员，而且影像十分真实自然，创造出一种"真实的非真实"。这样一来，纪实美学大师克拉考尔的名言"电影的本性是物质现实的复原"，显然已经落伍和过时了。在数字技术条件下，电影不但可以记录现实，而且

可以创造现实；不但可以复原现实，而且可以虚拟现实。从这个意义上讲，我们似乎可以将数字技术时代的电影美学暂时命名为"虚拟美学"。

显然，21世纪数字技术条件下的电影虚拟影像，正是要创造出一种"真实的非真实"。这里所谓的"非真实"，是指影片中的人物、事物或景物的影像，并不是由摄影机拍摄的，而是由计算机生成的或者数字影像合成的。这里所谓的"真实"至少有两层含义：一方面，这些影像在观众看来是真实的，它们在银幕上生动自然，如《阿甘正传》中阿甘与肯尼迪总统握手交谈；另一方面，这些影像符合观众的心理真实，如《指环王》中七万魔兵大战的场景，虽然纯粹是数字技术创造的影像，但是因为符合人们的接受心理而得到观众的认可。正因为如此，数字技术时代的这种"真实的非真实"影像，正是电影虚拟美学的核心和关键。

数字技术使好莱坞如鱼得水、如虎添翼，相继拍摄出《指环王》（三部）、《哈利·波特》系列、《纳尼亚传奇》系列等一大批影片，这批影片与传统好莱坞的电影类型片完全不同。过去好莱坞的类型片常常被划分为12种类型，但是数字技术时代的这些影片无法纳入任何一种传统类型片之中。它们实际上形成了一种崭新的好莱坞类型片，我们可以称之为"魔幻片"。这些影片大量运用电脑成像技术与数字影像合成技术，创造出一种"真实的非真实"影像。这些银幕上的影像完全做到了以假乱真，将观众带入一个全新的超真实世界。这批影片也创造出巨大的商业利益和票房价值，如《指环王》三部影片在全球取得了60多亿美元的巨额票房。应该说，好莱坞新出现的魔幻片不同于过去的科幻片，两者的区别在于：科幻片的依据是现代科学技术，其表现的事物随着科学的发展和技术的进步有望实现，如科幻片《星球大战》中的宇宙飞船，人类不仅已在使用，而且在不断改进；而魔幻片则依据神话传说，无论科学技术如何发展，其表现的物象也不可能实现，如《指环王》中的那枚魔戒，科学再发达也不可能使它具有如此魔力，又如哈利·波特运用魔法可以骑着扫帚飞起来，也是绝不可能出现的情景。总而言之，数字技术的运用极大地拓展了人类想象的空间，为影视艺术开辟了更加广阔的天地。随着数字技术的发展，人们可以创造出更多新的电影类型或电影样式，甚至有可能创造出继电影艺术与电视艺术之后的第九艺术。

当然，辩证法告诉我们，宇宙间的一切事物都是对立统一的。数字技

术同样也不例外。一方面，我们应当完全肯定数字技术给影视艺术带来了巨大的机遇与活力；另一方面，我们也必须清醒地认识到高科技绝不是影视艺术无往不胜的法宝。影视艺术作为科学与艺术相结合的产物，科技与艺术犹如其双翼，缺一不可。影视艺术必须始终坚持"内容为王"，注重创作质量和文化内涵。说到底，影视艺术作为人类的创造物，必须体现人的理想、人的愿望、人的情感，体现人类对真善美的追求。特别是中国故事片和电视剧，还应当体现一种中国艺术精神。近年来，国产大片正是在这个方面走了一段弯路。当包括《卧虎藏龙》在内的一批好莱坞大片的成功经验传入我国后，电影界迅速掀起了一股大片热潮，相继拍摄了一批高科技、高成本、大制作的影片，如《英雄》《十面埋伏》《无极》《夜宴》《满城尽带黄金甲》，等等。这批大片大量采用高科技手段，创造出令人眼花缭乱的视觉效果，具有强大的视听冲击力。但是，这些瑰丽壮观的画面并不能掩盖影片艺术意蕴的缺失，自然受到了广大观众的批评。此后出现的《集结号》《梅兰芳》等影片，吸取教训，改弦更张。创作者不仅重视创造银幕影像，而且更加重视创造人物形象；不仅重视影片的视听效果，而且更加重视影片的故事内涵；不仅重视影片的科技含量，而且更加重视影片的艺术意蕴，开始了中国电影类型片创作道路的多种探索。近年来《战狼》《红海行动》等军事题材影片的出现，《我不是药神》等现实主义题材影片的出现，以及《流浪地球》等科幻题材影片的出现，都为国产电影的发展带来了新的曙光。

此外，数字技术时代的影视美学还必须面对另一个问题，就是不少学者所说的"后电影"时代的来临。所谓"后电影"，"它可以被理解为超越了现代电影之后的发展阶段。从电影文化学的角度来理解，它又代表一种文化现象，在后电影阶段，电影艺术在现代电影已有的基础上，其制作方式、制作的文化背景、主要技术形态和观看方法都发生了变化。后电影主要是由制作方式以及支撑这一制作方式的主要技术手段引发出观念的变化而诞生的。……正是数字化技术的发展、网络功能的增强、电脑的更新换代，改变了电影的技术系统和艺术系统，推动了后电影的生成和发展"[96]。显然，所谓"后电影"现象，就是我们前面所讲的数字

[96] 周安华主编：《电影艺术理论》，中国广播电视出版社2005年版，第533页。

技术条件下电影、电视、电脑、电话"四电合一"的数字平台，也就是数字时代的多媒体视像文化。

毫无疑问，以数字技术为代表的现代科学技术对当代影视艺术的影响是十分深远的。在漫长的人类文明进程中，科学技术与艺术的联姻有过三个辉煌时期。第一个辉煌时期是古希腊时期，早在公元前6世纪，古希腊的毕达哥拉斯学派就提出了"黄金分割"理论，并且将这一理论运用到建筑、雕刻、绘画、音乐等各门艺术之中，体现出"美是和谐"的理想。第二个辉煌时期是欧洲文艺复兴时期，当时的自然科学取得了极大的发展，与此同时，诸多大艺术家本身也是大科学家，被称为"文艺复兴三杰"的达·芬奇、拉斐尔、米开朗基罗就是如此，他们在自然科学和艺术领域取得的巨大成就，对人类文化产生了重大而深远的影响。第三个辉煌时期是20世纪下半叶至当今，现代科学技术以前所未有的速度突飞猛进地发展，人类社会生活的方方面面无不受到其影响，特别是信息技术、生物技术、宇航技术、数字技术、人工智能的迅猛发展，使人类社会日新月异。

21世纪的人类社会已经进入了信息时代，这是人类历史上一个划时代的伟大转折。如同农业社会的标志是农耕技术，工业社会的标志是机械技术，信息社会的标志便是数字技术。从某种意义上讲，人类的21世纪将是一个崭新的数字时代。当代科学技术的迅猛发展将给全世界、全人类带来十分巨大的变化。

第五章
影视艺术的审美心理

第一节 镜像世界与视觉心理

作为人类艺术殿堂里最年轻的缪斯女神,电影与电视为什么具有如此巨大的艺术魅力,吸引了数量如此众多的观众?这个问题引起了世界各国美学家、心理学家、电影理论家们的极大兴趣,他们分别从不同的角度入手来探究影视艺术审美心理的奥秘。

影视审美心理愈来愈受到重视,这种现象并不奇怪。就哲学而言,近现代哲学逐渐从重视客体的研究转向重视主体的研究,反映在美学上就是加强了对审美主体的研究。就科学而言自19世纪科学心理学诞生以来,近代心理学的迅速发展使得审美心理的研究逐步深入。就文学艺术而言,随着文学艺术的发展,人们越来越重视对创作主体和欣赏主体,创作心理和欣赏心理的研究。例如,20世纪60年代德国兴起的接受美学流派,就是从19世纪实证批评家圣佩韦等人重视对作家的研究,以及20世纪新批评派和结构主义重视对作品的研究,转而发展到重视对欣赏者(读者、观众、听众)的研究。

在电影研究领域,二战后西欧电影美学研究焦点主要集中在作品和作者上,如电影符号学主要是研究电影作品表达面的记号与结构问题,作者结构主义和电影叙事学则主要研究作者与叙事者的结构功能。从20世纪70年代开始,西方电影美学研究对象日益转向观众,尤其是受雅克·拉康结构主义精神分析论的影响,观众心理学,特别是观众深层心理结构研究占上风。著名电影符号学家克里斯蒂安·麦茨在1975年出版了《想象的能指》这部著作,借助精神分析学来探索一系列符号学问题,标志着电影符号学研究进入了一个崭新的阶段。

影视艺术的审美心理既是一个理论课题,也是一个实践课题,涉

影视心理学、影视观众学等多个学科,其核心是观影心理结构。"在这一领域内,应有观影的深层心理、观影的视觉心理、观影的文化心理、观影的情绪心理、观影的社会心理几个分支。观影的深层心理是探讨影像与人的深层愿望之间的内在联系,以及深层愿望如何借助影像得到替代性满足、替代性宣泄以及升华过程,这一探讨以当代电影理论在这方面的最新研究成果(镜像阶段论)为基础。……对观影视觉心理的研究,应以阿恩海姆的格式塔心理学为基础。"[1]事实上,几乎与格式塔心理学流派同时出现的德国著名心理学家雨果·闵斯特堡的专著《电影:心理学研究》(1916)既是世界上第一部有分量的电影理论著作,也标志着电影心理学这门新学科的诞生。

(一)深度感与运动感

格式塔心理学又称完形心理学,是1912年发轫于德国的一个心理学派别,也是现代西方心理学的主要流派之一,代表人物有惠特曼、考夫卡、柯勒等人。所谓"格式塔",乃是德文"gestalt"一词的音译,强调的是知觉中的"完形"。这种"完形"并不是客观事物的纯外形,而是在知觉中呈现的形式,因此,对"完形"的研究首先是对知觉的研究。格式塔心理学家们认为,"完形"具有整体性和独立性的特点。他们尤其强调,"完形"不是一种纯客观的性质,而是在知觉中呈现出来的样式,它并不是客体本身的性质,而是主体经由知觉活动所体验到的整体。当然,"完形"也并不是纯主体的创造,而是客观的刺激物在主体知觉活动中的呈现。所以说,"完形"实际上把客体与主体统一起来,从而把审美对象和审美主体统一起来。

在格式塔心理学诞生几年之后,被称为"第一位从美学上发现电影的心理学家"的雨果·闵斯特堡出版了他一生中唯一的一部电影理论著作《电影:心理学研究》。这位被称为"应用心理学之父"的德国著名心理学家,从审美心理生成的角度对尚处于童年时期的电影作了相当全面的考察。但令人遗憾的是,这部充满真知灼见的电影心理学专著在当时没有引

[1] 章柏青、张卫:《电影观众学》,第2页。

起人们的注意,被埋没了50年之后,人们才发现了它的价值。闵斯特堡最早从电影心理学的角度论证了电影是一门艺术,他认为单纯复现自然的影片不是真正的艺术品,影片真正的审美价值在于客观现实被转化为审美观照对象。闵斯特堡甚至认为,电影不存在于胶片上,甚至不存在于银幕上,而只是存在于观众的脑海里,存在于电影观众对银幕上一系列活动影像的感知过程中,存在于观众欣赏影片的审美心理中。闵斯特堡分别研究了电影的"现象"与"本体",对前者他运用了当时刚刚诞生不久的格式塔心理学,对后者他借助于康德美学,将具体的研究成果从理论上加以深化与扩展。

闵斯特堡对电影心理学的研究,主要是从视知觉的生理和心理角度,来解释电影影像的运动感和纵深感。他指出,电影银幕上的运动并不是真正的运动,而是视觉滞留现象造成的运动幻觉。所谓"视觉滞留",源于心理学上的"视觉后像",是指"光刺激物对眼的作用停止以后,视感觉并不立刻消失的现象。它分为正后像和负后像两种:正后像在于保持效应刺激物所具有同一品质的光刺激的痕迹;如果看到的颜色是被注视颜色的补色,就是负后像"[2]。人眼在观看运动中的形象时,每个形象消失后仍在视网膜上滞留不到十分之一秒的时间,当一幅幅静止的画面以每秒24幅的速度出现在银幕上时,观众就看到了活动的影像。闵斯特堡在分析了正像滞留与负像滞留后指出:"我们的运动印象不仅仅是看到连续阶段的结果,而且包含一个更高级的思维活动,连续视觉印象仅是这种思维活动中的某些因素,这一说法本身也不是真正的解释。因为它并没有使我们解决那个高级中心过程的本性是什么的问题。但是对我们来说,明白运动连续性的印象是来源于一个复杂的思维活动过程,而这个过程把各种画面聚集成一个更高级活动的统一体也就足够了。"[3]这就是说,除了生理方面的视像滞留因素外,也有心理因素在起作用:人的视像有一种天生的组织原则,习惯于把零散的运动集合成一个整体的倾向。于是,银幕上出现的虽然是逐格显现的静止画面,但观众头脑中却出现了连续运动的影像。显然,闵斯特堡的这种分析方法符合格式塔心理学的审美知觉整体论。与此

[2]《心理学词典》,广西人民出版社1984年版,第162页。
[3]〔德〕雨果·闵斯特堡:《深度和运动》,彭吉象译,载《当代电影》1984年第3期。

同时，格式塔心理学实验也多次证明，人的运动感知离不开主体心理的参与，主体往往根据平衡、简化等原则创造性地组织感官材料。闵斯特堡正是基于视觉滞留的生理特点和格式塔心理学"完形"认同的特点，从观影感知与心理机制的关系出发，探讨了电影影像的运动感，提出了电影中的运动不是在银幕上，而是在人们的想象中完成的。

另一方面，闵斯特堡也深入探讨了电影银幕世界的纵深感。事实上，并不是每个观众都清楚地懂得二维平面的银幕何以会成为三维的电影空间。19世纪末，卢米埃尔兄弟在巴黎大咖啡馆里放映自己拍摄的影片，许多观众看到银幕上的火车向他们驶来时吓得起身躲闪，由此可见观众对银幕的纵深幻觉。闵斯特堡对电影的深度感进行了分析和研究，指出电影的深度效果是这样地不可否认，以致有些人认为它是产生银幕印象的主要因素。闵斯特堡还将电影同绘画和舞台戏剧进行了比较，指出电影的深度感是一种独特的内心体验，甚至是一种全新的艺术知觉形式。与平面的绘画相比，电影的深度感显然十分明显，因为银幕上的人物可以朝我们走来，也可以离我们远去，这是绘画所无法具有的深度感与运动感；另一方面，与真实的戏剧舞台演出相比，观众又清醒地认识到，银幕上人物移动的距离并不是我们真实空间中的距离，而且银幕上的人物本身也不是真正的血肉之躯。正是在这种比较中，闵斯特堡发现了电影这门新艺术独特的感知方式。他说："银幕有深度和运动，但又不是真实的深度和运动。我们看到了遥远的和移动的物体，但它的深度和运动与其说是我们看到的，还不如说是我们想象出来的，我们通过心理功能创造出了这种深度和运动。"[4]

闵斯特堡进一步分析，电影确实是一门新兴的独特的艺术，有自己的感知方式与审美心理结构。他说："这既不同于一幅纯粹的图画，又不同于纯粹的舞台演出，它把我们的思想带进一种奇特的复杂状态。我们将会发现这在整个影戏的思维构成方面起着并非不重要的作用。"[5] 在研究电影的深度感和运动感的基础上，闵斯特堡对电影欣赏中的其他心理现象，诸如注意力、记忆、想象、情感等逐一进行了分析，并且为不同的心理元

[4]〔德〕雨果·闵斯特堡：《深度和运动》，彭吉象译，载《当代电影》1984年第3期。
[5] 同上。

素找到了对应的电影形式。闵斯特堡最后得出结论,正在成长和发展中的电影是一门独立的艺术,它使观众的心理上反应远比真实生活中更加生动和强烈。这些理论认识出现在电影艺术形成的初期,确实是十分难能可贵的。

影视的深度感与运动感具有举足轻重的地位,它们不仅构成了影视艺术独特的空间与时间,而且是影视艺术魅力的重要组成部分。调查统计表明,观众对动作片、武打片等具有强烈运动性的影视作品特别喜爱。"观众为什么如此迷恋运动性强、动作性强的影片呢?武打片、动作片具有什么样的魅力如此吸引观众的视觉注意?具有什么样的魔力能强有力地作用于观众的欣赏知觉?视觉心理的研究专家阿恩海姆回答道:'运动是视觉最容易强烈注意到的现象。'"[6]人和动物都会对运动现象马上作出反应,就是因为运动变化与人和动物的生理心理本能相联系,对其具有强烈的吸引力。"从心理角度看,影像运动对观众的影响更为巨大,因为影像运动是一种视觉刺激,是一种作用于有机体的活动,当这种活动通过视觉听觉器官输入人的神经系统时,就必然引起神经系统的活动性反应。所以克拉考尔认为运动是最上乘的电影题材。希区柯克则认为追赶是电影的最高表现形式,追赶非常有助于构成一连串充满悬念的形体活动,因而它是最吸引人的题材。弗拉哈迪认为,西部片之所以受人欢迎,是'因为在原野上策马飞驰的景象叫人百看不厌'。难怪格里菲斯的'最后一刻营救'成为电影史上永恒的视觉范例。"[7]

在闵斯特堡之后,又有许多心理学家和电影学者对电影的深度感和运动感进行了研究。著名心理学家、美学家鲁道夫·阿恩海姆,是格式塔心理学创始人柯勒的追随者,他在20世纪30年代主要致力于电影理论的研究,这方面的成果集中反映在《电影作为艺术》一书中。阿恩海姆后来致力于运用格式塔心理学原理来研究视知觉的本质及其对艺术的意义等问题,他撰写的《艺术与视知觉》(1954)一书被公认为格式塔心理学美学的代表性著作。阿恩海姆的知觉概念建立在一种力的样式的基础之上,他特别强调"简化"和"张力"是视知觉的两种组织方式,视知觉正是对力

[6] 章柏青、张卫:《电影观众学》,第45页。
[7] 同上书,第46页。

的样式和结构的感知,并以此来弥合感性与理性、知觉与思维、艺术与科学之间的鸿沟。阿恩海姆运用格式塔理论分析了电影影像与现实之间的关系,提出了"局部幻象论"与"形象偏离论"。他指出电影介于摄影绘画与戏剧演出之间,虽然电影像普通照片一样只有一个扁平的表面,但电影所具有的空间感却能使观众产生某种幻觉;另一方面,电影又具有绘画的长处,这是舞台演出不具备的。阿恩海姆由此认为:"电影,和戏剧一样,只造成部分的幻觉。它只在一定程度上给人以真实生活的印象。电影不同于戏剧之处,在于它还能在真实的环境中描绘真实的——也就是并非模仿的——生活,因而这个幻觉成分就更为强烈。在另一方面,电影又富有绘画的特性,这是舞台绝无可能做到的。"[8]

克拉考尔更是重视电影中的运动。他认为,作为物质现实的再现形式,电影必须发挥"记录的功能",记录多种多样的运动。在他看来,"追赶""舞蹈"与"发生中的活动"这三种运动,"是最上乘的电影题材"。[9]这些运动特别适合电影来表现。克拉考尔从观众对电影运动的生理反应,来证明运动会导致观众的感官不由自主地紧张和无以名状地兴奋,因此,电影中的运动本身就是某种吸引人的东西。克拉考尔在此基础上得出了结论:"负有记录任务的电影再现的是活动中的世界。以你能想到的任何一部影片为例:它由于本性假想,总是由一连串不断变化着的画面组成的,它们合在一起给人以一道流水、一种恒常的运动的现象。绝对不会有哪一部影片是不表现——或者不如说描绘——活动的东西的。运动是电影手段的主体。观众看到运动时,仿佛会产生一种'共鸣'的效果,引起诸如肌肉的反射或运动的冲动等之类的动力学反应。客体的运动,在任何场合下,都是一种生理的激素。"[10]

确实,深度感和运动感是影视艺术与生俱来的特质,也是影视艺术区别于绘画、摄影、戏剧等其他艺术的重要标志,影视艺术可以在二维平面的银幕或荧屏上创造出三维立体空间的幻觉,而其的运动感,则正如闵斯特堡所言,"来源于一个复杂的思维活动过程"。美国电影理论家斯坦利·梭罗门指出:"如果一部影片要发挥电影的特长,它就必须经常造

[8]〔德〕鲁道夫·爱因汉姆:《电影作为艺术》,杨跃译,第 22 页。
[9]〔德〕齐格弗里德·克拉考尔:《电影的本性——物质现实的复原》,邵牧君译,第 52 页。
[10] 同上书,第 199 页。

成它正在描绘运动的幻觉。正因为电影是同运动分不开的，所以我们知道影片同其他基本上按直线方向或时间次序揭示意义的艺术形式，例如戏剧、某些类型的芭蕾舞，以及小说，是有关系的。运动不仅是可以叙述的，而且还意味着叙事是电影这种特定艺术形式的基本表现方式。也就是说，除了实验性的短片之外，电影是作为一种叙事艺术而存在的，尽管它并不一定总是用于叙述虚构的故事。……在另一方面，电影的机械性质（即电影是由印在胶片上的静止照片组成的），意味着电影同静物摄影这样的'无运动'艺术也有关系。一般的电影创作者看来大都忽视这种关系，但是处理好这种关系仍然是电影艺术家必须经常注意的任务。这个任务要求电影创作者注意绘画和摄影这些不按直线发展揭示其含义的艺术形式的美学要求。"[11]

（二）影视艺术与视知觉

审美心理是审美主体在审美活动中产生的极其复杂的心理活动和心理过程。从现当代的大量研究成果来看，审美心理包含感知、注意、联想、想象、情感、理解等基本要素，这些要素不是孤立存在的，它们彼此之间有着极其微妙和复杂的关系，进而形成有机统一的审美心理动态结构，影视审美心理自然也不例外。

审美心理是以感知为基础的，人要感受到审美对象的美，就必须以直接感知的方式去接触对象，感知对象的色彩、线条、形状、声音，等等。感觉是对事物个别特征的反应，与直接的生理心理因素有关；知觉却是对事物各个不同特征的整体性把握，是一种更加积极主动的心理活动。审美知觉在表面上是迅速地和直觉地完成的，但在它的后面却隐藏着联想、想象、情感、理解等因素。人类审美的感官主要是视觉和听觉这两种高级感官。现代心理学研究结果表明，人类感知所得信息总和的85%以上来自视听感官。由此可以看出，作为视听艺术的电影显然在审美感知方面较之其他艺术，具有更加优越的地位。电影具有直观的、活动的可视形象和真实的语言、色彩、音响，完全可以使观众如临其境、如闻其声、如

[11]〔美〕斯坦利·梭罗门：《电影的观念》，第5页。

见其形。

德国著名美学家鲁道夫·阿恩海姆于二战后移居美国,致力于研究艺术与视知觉的审美关系,显然,他早年对电影所进行的研究以及取得的成果,也自然而然地融会到他后来的研究工作之中。阿恩海姆可以说是第一位系统地研究电影视觉表现手段的格式塔派心理学家,他详细考察了电影形象在深度、光影、颜色、投影诸方面与现实形象的差异,尤其侧重于以格式塔心理学的方法,来研究电影与视知觉之间的复杂关系。阿恩海姆在《电影作为艺术》一书的自序中讲道:"本书的读者将会发现,电影对于我来说,是20世纪最初的三十年在视觉艺术方面的一个独特实验……本书作者原来十分热衷于把他在心理学和艺术方面所学到的一切都运用到有关电影的研究中去。"[12]阿恩海姆正是运用了格式塔心理学原理来探讨电影艺术表现手段的特点,认为电影是"立体在平面上的投影",这就是说,电影把三维立体的客观事物投影在二维平面的银幕上,实际上最后也就投影到观众的视网膜上。阿恩海姆进一步指出,在一般情况下,人的眼睛通常是和其他器官共同作用的,但在看电影时,尤其是在观看无声电影时,视觉之外的其他感觉都失去了作用。然而,由于"局部幻象"的作用,电影观众得以将活动的画面想象成生活的场景。根据格式塔心理学原理,艺术作品不单纯是创作者对现实的模仿或有选择的复制,而是将观察到的特征纳入一定的形式结构之中。于是,阿恩海姆得出了这样的结论:"按照这种学说,即便是最简单的视觉过程也不等于机械地摄录外在世界,而是根据简单、规则和平衡等对感觉器官起着支配作用的原则,创造性地组织感官材料。"[13]

阿恩海姆移居美国之后,开始潜心研究涉及面更广的艺术视像问题,但他在讲义和论文中仍然经常把电影作为具体的例子,甚至在他的代表作《艺术与视知觉》的某些章节中,电影仍然占了不少篇幅。但是,阿恩海姆关于艺术作品与视知觉之间关系的基本观点并没有发生根本的改变,只不过在许多方面有了深化与拓展。他在《艺术与视知觉》一书的"引言"中写道:"视觉形象永远不是对感性材料的机械复制,而是对现实的一种

[12] 〔德〕鲁道夫·爱因汉姆:《电影作为艺术》,杨跃译,第1页。
[13] 同上书,第2页。

创造性把握，它把握到的形象是含有丰富的想象性、创造性、敏锐性的美的形象。一个不可否认的事实是：那些赋予思想家和艺术家的行为以高贵性的东西只能是心灵。心理学家们已经发现，这一事实实际上并不是一种偶然的和个别的现象，它不仅在视觉中存在着，而且在其他的心理能力中存在着。人的各种心理能力中差不多都有心灵在发挥作用，因为人的诸心理能力在任何时候都是作为一个整体活动着，一切知觉中都包含着思维，一切推理中都包含着直觉，一切观测中都包含着创造。"[14]

格式塔心理学研究的出发点是完形。完形从客体方面讲是一种结构，从主体方面讲是一种组织。完形是在知觉中呈现的，对完形的研究首先是对知觉的研究。"视觉不是对元素的机械复制，而是对有意义的整体结构式样的把握。"[15]因此，视知觉必须通过"简化"与"张力"这样两种组织方式，来对对象进行"整体结构式样的把握"。

这两种方式中，首先是"简化"。格式塔心理学家发现，凡是好的完形，都符合视觉组织活动的简化原则。简化的实质，是以尽可能少的结构特征把复杂的材料组织成有秩序的整体，这个整体是由各个成分所包含的力决定的。"观赏电影作品的视觉心理学认为：观众的大脑领域里存在着一种向最简单结构发展的趋势，即眼睛尽可能使观看对象变得简单，视知觉倾向于把任何刺激样式以一种尽可能简单的结构组织起来，当刺激样式确实呈简化状态时，观赏的感觉是愉快的。"[16]简化并不只是简单，而是主体根据其心理需要和记忆图式来对画面图式进行改造，忽视对象的某些特征，突出对象的另一些特征，从而获得离形得似、遗貌取神的审美效果。简化是以走向平衡为核心，以变的趋势去获得美的完形。例如，影片《黄土地》的色彩总谱设计以黄颜色为基调，大片的黄土地几乎占去了镜头画面的四分之三，剩下四分之一展现天地交接处犁地的几个人物（小到几乎成为黑点），此外，影片低机位拍摄的黄河，以及高远视角镜头中起伏舒缓的黄色山峦，使色彩与画面的简化达到了极致，人物的服装也以黑、红、灰为主，尽量保持单纯简约，以突出影片的黄色基调，并通过黄土地与黄河来揭示中华民族的性格和历史。因此，这部影片的简化处理其实更

[14]〔美〕鲁道夫·阿恩海姆：《艺术与视知觉》，滕守尧、朱疆源译，第5页。
[15] 同上书，第6页。
[16] 章柏青、张卫：《电影观众学》，第68页。

加能够深刻地反映事物，简单的形式体现出复杂的意义，其目的是追求一种深沉隽永的意境，恰如中国传统美学所言的："超以象外，得其环中"。正是从这种意义上讲，"简化是观赏电影、电视作品过程中的一个重要的视觉现象，研究观影视知觉中简化的特点和规律，将有助于我们更加全面地认识电影观众，把握电影欣赏本质，有助于我们的电影、电视创作有的放矢，更具艺术魅力"[17]。

视知觉完形的另一个原则是"张力"。格式塔心理学家认为，简化的核心是动态平衡，动态平衡的基础在于张力，从某种意义上讲，简化就是一种张力式样。阿恩海姆谈道："我们发现，造成表现性的基础是一种力的结构，这种结构之所以会引起我们的兴趣，不仅在于它对那个拥有这种结构的客观事物本身具有意义，而且在于它对于一般的物理世界和精神世界均有意义。"[18]阿恩海姆认为，视觉式样的表现性之所以对艺术具有重要意义，就是因为表现性的基础在于"力的结构"。正是外在世界的"力的结构"与人体生理心理的"力的结构"具有同一性，使得艺术品的表现性内容集中存在于它的视觉式样的力的结构之中，加之外在世界之物理力与内在世界之心理力同形同构，从而使得表现性成为艺术的一个基本特征。阿恩海姆强调指出："那诉诸人的知觉的表现性，要想完成自己的使命，就不能仅仅是我们自己感情的共鸣。我们必须认识到，那推动我们自己的情感活动起来的力，与那些作用于整个宇宙的普遍性的力，实际上是同一种力。"[19]阿恩海姆的"力的结构"说，从一个全新的角度揭示了艺术表现的奥秘，而过去的理论往往只把知觉事物的表现性归因于联想或移情。在阿恩海姆看来，表现性的基础就是"力的结构"，表现性是知觉式样固有的特征，人能从中领会或感受到表现性，就在于"力的结构"不仅对物质世界而且对精神世界有普遍意义，而简化与张力是以宇宙人生的动态平衡为基础的两种完形模式，也可以说是视知觉的两种组织方式。因此，阿恩海姆在《艺术与视知觉》中专门辟出一章来分析"张力"，他指出："我们在不动的式样中看到的'运动'或'具有倾向性的张力'，恰恰就是由这样一些生理力的活动和表演造成的。换言之，我们在不动的式样中感受到

[17] 章柏青、张卫：《电影观众学》，第 79 页。
[18] 〔美〕鲁道夫·阿恩海姆：《艺术与视知觉》，滕守尧、朱疆源译，第 625 页。
[19] 同上书，第 573 页。

的'运动',就是大脑在对知觉刺激进行组织时激起的生理活动的心理对应物。这种运动性质就是视觉经验的性质,它与视觉经验密不可分,正如视觉对象的那些静态性质——形状、大小、色彩,与视觉经验密不可分一样。"[20] 除了这种"在不动的式样中看到的'运动'"是来自于张力外,阿恩海姆还详细分析了"由倾斜造成的动感"和"由变形造成的动感",其原因也在于具有倾向性的张力。

阿恩海姆的这些论述,对于分析影视观众对画面构图的视觉反应具有重要意义。影视画面的构图平衡可以给观众带来视觉愉悦,一方面是由于观众的视知觉总是在通过简化与张力来追求内在的动态平衡;另一方面,构图平衡也标志着影视画面传达的意义清楚鲜明,便于观众理解与领悟,可以说是"在不动的式样中看到的'运动'",达到了内部与外部张力的统一和谐。此外,观众也希望看到不平衡构图的影视画面,包括倾斜构图和变形构图。"我们常常发现,每当电影作品中出现不平衡构图时,观众就觉得刺激,然而仍对其不满足,期待影像运动的下一步结果。这是因为倾斜构图呈现出一种发展的势能,一种位移的运动,它还没有结局,最终的意义尚未确定。"[21] 倾斜构图之所以给影视观众造成视觉愉悦,一方面是由于人的生命结构本身就具有平衡与不平衡两种状态,人的心理结构也同样如此,从平衡到不平衡,再从不平衡到新的平衡,才是宇宙人生动态平衡的真谛;另一方面,倾斜构图更容易使观众产生运动感,刺激观众的神经,使其产生强烈的紧张和兴奋情绪。"所以观众在观赏娱乐性强、故事性强、动作性强的故事片时所产生的快乐是两种形态:一种是打破平衡、打破规则、产生刺激、产生运动、振奋精神、激发情绪所带来的快乐;一种是满足需要、恢复平衡、恢复秩序所带来的愉悦。平衡构图与不平衡构图的使用各有其度,如果不平衡构图太多、倾斜过大、张力过大,与观众心理结构中的格式塔原形相去太远,就会彻底堵塞观众与画面沟通的渠道。探索片之所以拷贝发行数低、上座率低,一个重要的原因,就在于探索片中与观众格式塔对立的摄影构图太多。……而另外一些影片,从头至尾都是平衡构图,没有变化、没有张力、没有刺激,观众也会觉其淡

[20]〔美〕鲁道夫·阿恩海姆:《艺术与视知觉》,滕守尧、朱疆源译,第573页。
[21] 章柏青、张卫:《电影观众学》,第85页。

而无味,甚至腻烦生厌。所以观众的平衡愉悦与倾斜快乐都是相对的,把任何一方推向绝对化都会失去观众。"[22]

(三)镜像世界与视觉快感

随着影视文化向视像文化迅猛发展,生活在高度发达的物质社会的当代人,过度沉溺于图像化的世界中。人们对电影、电视已经达到了一种迷恋的程度,而这种迷恋,正是影视艺术产生视觉快感的心理基础。"从根本上讲,观众对电影的迷恋,已不再是简单地对某类影片、某个人物的迷恋,而是对不断满足自己欲望的观影过程的迷恋,正所谓'看本身就是快感的源泉'(劳拉·穆尔维语)。这种对物自身的迷恋就像人们对香烟、对酒精的迷恋一样,到时间就要享用,就要满足。人对这种习惯本身的嗜好已经超过了对习惯之物的嗜好,这就是所谓迷恋的本质。"[23]

电视的出现,更使得人们对它的迷恋程度大大超过了电影。由于电视节目是在家庭环境中欣赏的大众艺术,具有电影所不具备的方便和快捷特性,因此,当电视刚刚进入人们的日常生活时,人们对电视的迷恋程度远远超过了当年对电影的迷恋程度。"当电视在一个地方刚刚出现的时候,由于它鲜明的即时传真的特点,总会引起受众的极大兴趣。有人这样形容20世纪40年代末期美国人对于刚流行起来的电视的迷恋:'电视先生极大地改变着美国人的生活习惯。在星期二晚上8点钟,餐厅里的侍者只能无所事事地绞着自己的手指头,而演员们也只能对着空屋子表演。似乎所有的人都在家里,通过电视看米尔泰大叔的那些滑稽杂耍。'在80年代初期的中国,当全国的电视网络初步成形,电视开始走入城市居民的家庭的时候,也同样有过一个受众高度专注的时期,一部质量不高的美国冒险系列电视剧《加里森敢死队》,在播出时竟然造成万人空巷的盛况。"[24]

不可否认,观众对影视艺术的这种迷恋,有着十分复杂的心理根源。拉康早在1936年就提出了"镜像阶段论",以新的视角和方法重新阐释了弗洛伊德的主体与客体的同化理论。正是在这一年,拉康在第14届国际

[22] 章柏青、张卫:《电影观众学》,第89页。
[23] 贾磊磊:《电影语言学导论》,第100页。
[24] 苗棣:《电视艺术哲学》,第227页。

精神分析协会年会上发表了一篇题为《镜像阶段》的论文，之后，他将此论文加以修改，于 1949 年在第 16 届年会上重新提交。拉康的这篇重要论文论述了"我"的基本构成，以及"我"（I）通过类似镜像的整合、投射而形成"自我"（ego），并继而形成"主体"（subject）的内在机制。拉康认为，婴儿出生时本来是一个"非主体"的存在物，没有物我之分、主客之分，只是一种原动力形式的"理念我"。从"理念我"向"镜像我"的过渡是通过镜像阶段来完成的，这是由于人类的个体心理中有一种自恋本能，人对镜像的喜爱在人格形成的早期阶段，也就是"自我"形成的阶段，起着决定性作用。拉康指出，在对镜像的态度上，人与猿存在着根本的区别。实验结果证实，猿对于映现在镜中的自己的影像往往因感到厌倦而逃离，而婴儿却常常拼命向镜子靠近，以便更清楚地看到镜中自己的影像。显然，正是婴儿的这种自恋本能和对镜像的喜爱，促成了"理念我"向"镜像我"的过渡。

拉康认为，镜像阶段发生于婴儿诞生后第 6 个月到第 18 个月这段时期，是其人生的第一个重要转折点。在此期间，婴儿的运动机能尚未成熟，一般也不会说话，但婴儿正是在这一段时期完成了其视觉上的早熟。婴儿首次在镜中看见了自己的镜像，以及身旁母亲的镜像，"认出了自己，并发现自己的肢体原来是一个整体"（拉康语）。婴儿后来进一步区分出自己的身体与母亲的身体，区分出自己的身体与镜中的自己，这种初步的区分使得婴儿确认了自己与他人的区别，以及自己与自己镜像的同一。拉康指出，婴儿在镜前的自我识别才是"我"作为实体的初次出现，从此"我"这个实体才开始成立。拉康将这个过程称为"一次同化"，即婴儿与自己镜像的认同。他十分重视这一过程，认为人初次认出自己的镜像具有非常重要的意义，是婴儿从生物的人成长为文明的人的重要阶段之一。当然，在镜像阶段，婴儿仅仅是从镜子中的那个"母亲"和那个"婴儿"的形象中，间接地认知到自身的完整性，他所认同的只是自己的镜像，并不是他自身，他还不能将"他者"与自身区分开。因此，自我之生命其实是在一个"误识"的环境中开始的。另一方面，拉康也指出，婴儿与自身镜像同化的阶段也就是其"自恋狂"的阶段，此时主体对自己肉身在镜中的影像无限爱恋。于是，拉康认为，在镜像阶段，婴儿的"想象界"形成了。在"想象界"，婴儿认识的这个世界基本上就是一个

形象的世界，充满了欲望、想象、幻想，以及视觉形象，受所谓"幻想的逻辑"支配。也就是说，在镜像阶段，主体只不过是被预先想象的，主体的真正形成则是在幼儿进入"象征界"以后。概括起来讲，镜像阶段包含三个步骤：第一，婴儿在镜中看到了"另一个人"和"另一个母亲"的形象。第二，婴儿从镜像中间接地感受到自身的完整性。第三，婴儿终于发觉镜像是自己的形象，并为这一发现而感到高兴，这一方面表明婴儿对自己的喜爱（即自恋），另一方面也表明婴儿的自我被整合起来，婴儿开始与镜中形象认同，完成了"一次同化"，形成了其"想象界"。

拉康指出，完成了"一次同化"的婴儿，成长到4岁左右，要经历一个俄狄浦斯情结阶段，也就是要经历"二次同化"，才能形成其"象征界"。在"象征界"，幼儿开始接受语言，在象征与语言的世界出现之后，主体的演化真正进入另一个重要转折点。为了更好地解释这一发展阶段，拉康引入了弗洛伊德的"俄狄浦斯情结"。在弗洛伊德看来，希腊神话中弑父娶母的俄狄浦斯王，实际上反映出人人心中都潜藏着的原始的、本能的无意识欲望。幼儿在成长过程中，仿佛是在重复人类从原始状态进入文明社会的过程，只有经过了这一时期，幼儿才能真正成为主体，才由自然的人变为文明的人。

拉康把俄狄浦斯情结阶段划分为三个时期：第一期，是母子双边关系期。男孩子想成为母亲欲望的对象，下意识地想去补充她的短缺物"菲勒斯"（phallus），因而间接地与母亲同化。第二期，父亲开始介入，开始了三边关系期。此时期，作为有"菲勒斯"的父亲夺去了孩子欲望的对象，同时对孩子发出禁令——"不应与母同眠"，并对其母发出禁令——"不应再占有汝之产物。"于是，孩子遭遇到父法。第三期，孩子最终服从于父法，按照拉康的话来讲，就是"自我主体的成熟是以牺牲欲望的真实作为代价"。孩子开始与父亲同化，在心灵上产生了象征性去势，从而在父法秩序中接受了父亲的权威，获得了自己的名字与位置。拉康强调，名字与位置就是主体性最初的萌动，因此，与父同化、语言的接受、象征界的出现、主体的形成，以及从自然状态进入文明世界，等等，均同时发生。拉康指出，在这一阶段，幼儿心理中混杂了对与己同性的父或母的恨，以及对与己异性的父或母的爱。"二次同化"从一开始就是含混性质的，幼儿既想是父，因而恨父，又想有父，因而爱父。拉康认为，这是人的个性

成长中十分重要的一个阶段。如果将两次同化进行比较，不难看出，"一次同化"在镜像阶段完成，从无自我到有自我，并喜欢这个自我（自恋），从而完成了从"理念我"向"镜像我"的过渡，形成了"想象界"。"二次同化"在俄狄浦斯情结阶段完成，从无语言的自我到有语言的主体，通过与父亲认同取得了自己的名字与位置，与此同时，幼儿的"超我"也开始形成，完成他恋性的二次认同，进入"象征界"。拉康指出，个体在其生命发展历程中的三个人格层面，即理念我（实在界）、镜像我（想象界）、社会我（象征界）最终获得了统一，形成一个具有完整人格的自我。

 拉康的理论在电影界引起了巨大的反响，开启了电影结构主义精神分析学研究，并且直接促成了麦茨的第二电影符号学的诞生。许多电影学者都或多或少地从拉康理论中寻找依据。尤其需要指出的是，拉康的镜像理论加快了电影传统理论迅速发展为现代理论的进程，并成为符号学电影理论和精神分析学电影理论的基石。"精神分析的引入的关键在于银幕自身概念的变化。银幕是什么？爱森斯坦说，它是旨在建立含义和效果的画框；巴赞说，它是面向世界的窗户；让·米特里说，它既是画框，又是窗户。精神分析学则提出一种新的隐喻，说银幕是一面镜子，这样艺术对象便由客体变为主体。精神分析强调观众与影片的复杂关系，寻找观影心理机制和电影影像机制的同一性。电影精神分析学主要受法国心理学家雅克·拉康的影响。……他提出的镜像分析对于理解电影的现实具有本质性的意义，它为个体与世界的想象关系，提供了一个独特视角。这一理论超越人们在镜前的特定情景，暗示任何具有转换倾向的状态。每一种混淆现实与想象的情况都能构成镜像体验。作为文化象征的电影，正是以转换的方式沟通观影者与社会的联系。"[25]与此同时，建立在拉康理论基础上的精神分析学电影理论对电影第一符号学造成了冲击，并且对盛极一时的巴赞、克拉考尔的理论给予了致命的打击。"精神分析学的镜子的类比推翻了电影是物质现实复原的传统观念，提出了观影主体的问题，使电影研究的主题产生重大位移，从而推动电影理论的当代发展，把电影理论从第一符号学的纯理性的，甚至是机械性的狭笼中解放出来，并把主体的构成引入电影的表意过程。"[26]

[25] 李恒基、杨远婴主编：《外国电影理论文选》，第11页。
[26] 同上书，第12页。

法国电影学者让-路易·博德里在《基本电影机器的意识形态效果》一文中，进一步论述了镜中婴儿的情境与电影观众的情境具有双重相似性。第一点，镜子与电影银幕十分相似，它们都有框架，而且都是在二维平面中体现三维空间。只不过电影银幕比镜子更加神奇，镜子只能够提供一个"我"的想象的世界，银幕却可以将电影形象与现实世界分离，展现一个更加广阔的想象世界，远远不限于画面中的人物与景物。博德里指出："由于被反映的影像不是身体本身的影像，而是已被赋予了含义的某个世界的影像，所以人们可以把认同划分为两个层面。第一层面与影像本身相关，它派生于作为第二级认同的核心的特质，并承载着一种不断被领悟和重建的同一性。第二层面使第一层面显现出来，并将其放到'起作用'的位置——这就是先验的主体，它的位置被摄影机占取了。摄影机构造并规定这个世界中的客体。"[27] 在这里，博德里强调电影观赏过程中的"一次同化"只是观众与银幕上人物影像的认同，"二次同化"则是观众与"构造并规定"电影世界的摄影机的认同。

博德里进一步指出，电影观众与镜中婴儿的相似性，还有第二点，那就是在黑暗的电影院里观众注视着银幕，这种情况类似于婴儿注视着镜子的状态，二者同样处于不动的状态，而且二者都符合拉康所强调的两个互补条件：移动能力尚未全部获得与视觉组织力处于早熟状态。此外，博德里还援引弗洛伊德关于婴儿"口腔阶段"的理论，来分析观众的观影心理。弗洛伊德认为，婴儿在口腔阶段，动情区是嘴，婴儿吸吮奶头是最初的性欲冲动，也是人的性欲发展的第一个阶段。而口腔阶段同化的特点，则表现在婴儿主体一方面与所欲所爱的客体同化，另一方面又想将所欲所爱的客体"吞噬"。博德里认为，观众在黑暗的电影院有着类似的心理状态，观众与银幕同化相当于向口腔阶段倒退，其特点就是内与外、主体与客体、主动与被动含混不清。

从根本上讲，影视观众视觉快感的心理基础在于其对观赏过程本身的迷恋，而且这种迷恋已经成了现众的一种生活习惯。这种迷恋反映出现代人在竞争激烈、信息爆炸的社会里，深感孤独与寂寞，渴望增加对外

[27]〔法〕让-路易·博德里：《基本电影机器的意识形态效果》，载李恒基、杨远婴主编：《外国电影理论文选》，第496页。

界的了解，希望通过休闲娱乐来排遣内心的苦闷与烦恼。与此同时，精神分析学还认为，影视观众对视觉快感的迷恋涉及两种重要的深层心理，即"窥视癖"与"自恋欲"。

所谓"窥视癖"（scopophilia），又译"观淫癖"。弗洛伊德把人的窥视癖当作是性本能的一种表现，认为儿童对他人生殖器官和生理机能的好奇，就是窥视癖的原初表现。美国著名电影学者斯坦利·梭罗门讲道："到60年代后期，一般公众已经明显看出，电影界出现了强烈的观淫癖倾向。许多人认为这是可悲的。这确实是一种使人感到遗憾的现象，然而这是电影原来就有的一种倾向的合乎逻辑的结果，这种倾向就是用一种特殊的方式让观众看到他们过去没有见过的对象或事件，使之变得十分生动，能成为群众经验的一部分。"[28]这就是说，影视艺术作品以一种合理合法的方式来满足观众的这种窥视癖或观淫癖。当然，影视作品中出现两性关系的场面应当适度，符合电影观念和电影创作的要求，而不能出于纯粹商业利益的考虑。斯坦利·梭罗门指出："电影业认为当代人是有观淫癖的，这就使许多制片人感到不得不使用两性关系的画面，而不问它是否同叙事有关。……但是一般的电影创作者绝不能以此为借口而摄制黄色镜头以满足公众的观淫癖，或者是取悦那些以为公众爱看这种影片的制片人。"[29]

构成影视观众观赏快感的另一种深层心理是"自恋欲"（narcissism），或译"自体观窥欲"。弗洛伊德从力比多的角度解释了自恋欲，并区分了"自我力比多"和"客体力比多"之间的联系和区别，认为自恋是对力比多需求的满足。他说："我们只要稍加思索，便足见世上如确有这种爱恋自己身体的现象，那么这个现象必不完全是例外的或无意义的。也许这种自恋乃是普遍的原始的现象，有了这个现象，然后才有对客体的爱。但自恋的现象却也不必因此而消失。"[30]

麦茨认为，电影院里的观众如同窥视癖者一样，通过窥睹无法获得的对象而得到满足。电影观众这种想看见的欲望甚至比性神经官能症患者的欲望更加强烈，而电影正是通过满足观众的窥视癖、物恋狂、自恋欲等，使这些潜藏在观众深层心理中的无意识得到宣泄与升华。

[28]〔美〕斯坦利·梭罗门：《电影的观念》，第258页。
[29]同上书，第263页。
[30]〔奥〕弗洛伊德：《精神分析引论》，高觉敷译，第334页。

麦茨的理论根据是拉康的"镜像阶段论",婴儿通过注视镜子,初次认出了自己的影像,标志着婴儿主体意识的觉醒,这个"一次同化"时期也是主体的"自恋欲"阶段,婴儿的想象界开始形成。电影观众的"自恋欲"类似于婴儿,只不过婴儿是与镜中自身的镜像认同,而观众则是与银幕上自己想象中的化身认同,在虚幻的感觉世界中满足自己的自恋情结。电影的运作机制,正是要使作为观众的成人释放出早期镜像阶段的力比多。"电影观众深层心理分析认为:幼儿面对镜子的情境与电影观众面对银幕的情境有双重的类似性。说电影观众对影像的认同如同婴儿对自己的认同。对这种类比我们当然无法完全同意。银幕上的影像当然与自我镜像不同,将两者等同类比的确有些生拉硬扯。——然而,我们若将二者仔细地加以分析比较,就会发现其中不乏极有启发意义的相似性元素:婴儿出于自恋借助于想象与自我的镜像认同,观众也可能出于自愿而借助于影像,设想自己就是银幕上的人物。"[31]

第二节　梦幻世界与深层心理

影视艺术为什么会具有如此大的魅力,能够吸引为数众多的观众?观众在欣赏电影时,究竟处于怎样一种精神状态?这些问题引起了许多电影理论家、美学家和心理学家的兴趣,他们从不同的角度进行了研究。然而,十分有趣的是,尽管他们研究的途径和方法迥然不同,却意外地殊途同归,得出了大致相同的结论。

美国著名美学家苏珊·朗格认为:"电影与梦境有某种联系,实际上就是说,电影与梦境具有相同的方式。"[32] 法国电影理论家雷纳·克莱尔指出:"请注意一下电影观众所特有的精神状态,那是一种和梦幻状态不无相似之处的精神状态。黑暗的放映厅,音乐的催眠效果,在明亮的幕上闪过的无声的影子,这一切都联合起来把观众送进了昏昏欲睡的状态。在这种状态中,我们眼前所看到的东西,便跟我们在真正的睡眠状态中看

[31] 章柏青、张卫:《电影观众学》,第245页。
[32] 〔美〕苏珊·朗格:《情感与形式》(英文本),1953年版,第483页。

到的东西一样，具有同等威力的催眠作用。"[33]法国电影符号学家克里斯蒂安·麦茨更是把电影符号学与精神分析学结合起来，找到了一条探索电影观众深层心理结构的研究途径。他认为，"电影的运作"深深植根于弗洛伊德学说充分阐明了的广阔的人类学图景之中，电影是一种现实、梦境、幻想的三重奏。

（一）梦的运作与影视创作

精神分析学与电影的关系密切，"梦与电影之间相当明显的相似性"[34]。精神分析学美学认为，艺术在本质上是一种无意识活动，梦的法则就是艺术的基本法则之一，自然也是电影艺术的基本法则。电影的创作与梦的运作有许多相似之处，电影观众更是在银幕提供的虚幻世界中获得一种替代性满足，因此，电影早就被人们称为"白日梦"，好莱坞则被称为"梦工厂"。对梦的解析构成了弗洛伊德精神分析学体系的重要组成部分，尽管人类对梦的解释有着漫长的历史，但弗洛伊德无疑是给予梦以科学系统解释的第一人。弗洛伊德强调指出，梦"完全是有意义的精神现象。实际上，是一种愿望的达成。它可以算是一种清醒状态精神活动的延续。它是由高度错综复杂的智慧活动所产生的"[35]。当然，这种"愿望的达成"，是被压抑的"愿望"经加工改造后的"达成"。从这种意义上讲，梦的运作与电影的创作确实有许多相同之处。弗洛伊德认为，梦的工作方式主要有四种：

第一，凝缩作用（condensation）。精神分析学研究表明，梦有一种凝缩或压缩功能，也就是说，外显的梦比内隐的梦具有较少的内容，或者换句话说，它是后者的一种简略的译本。弗洛伊德指出："这种实例不难举出。就在你们自己的梦中，也可得到'数人合为一人'的压缩的例子。这种混合而成的影像，形状像甲，衣服像乙，职业又像丙，但是你始终知道他是丁。四人所共有的属性因此特别显著。关于物件或地点，也可有这种混合的影像……这种混合影像的形成，在梦的工作上应占极重要的地位，

[33]〔法〕雷纳·克莱尔：《电影随想录》，邵牧君、何振淦译，第89页。
[34]〔美〕尼克·布朗：《电影理论史评》，徐建生译，第136页。
[35]〔奥〕弗洛伊德：《梦的解析》，赖其万、符传孝译，中国民间文艺出版社1986年版，第55页。

因为我们可以证明，混合影像在形成时所需要的共同属性开头本不存在，都是有意制成的。"[36] 弗洛伊德的这段话，同鲁迅论述文学艺术中典型形象的创造方法何其相似。鲁迅曾谈到他自己作品中典型人物形象的创造方法："往往嘴在浙江，脸在北京，衣服在山西，是一个拼凑起来的角色。"[37] 可以说，鲁迅作品中家喻户晓的阿Q、祥林嫂等人物形象都是这样创造出来的。弗洛伊德在《梦的解析》一书中，将这种在梦中创造出来的人物称为"集锦人物"。他说："'集锦人物'的产生是'梦凝缩'的一大方法。"[38] 显而易见，梦的工作与文艺创作的机制十分相似。

弗洛伊德所说的梦中的"集锦人物"，类似于文艺创作中的典型人物。所谓艺术典型，就是作家、艺术家运用典型化的方法，创造出的具有鲜明个性并带有普遍意义的典型形象。与艺术形象相比，艺术典型具有更强烈的个性与更广泛的共性。除了梦中的"集锦人物"外，弗洛伊德认为"关于物件或地点，也可有这种混合的影像"，这就是说，梦的凝缩作用不仅适用于人物，而且适用于物体、地点、事件等。其实，小说和戏剧艺术、电影艺术和电视艺术，以及其他种类的叙事艺术作品，也都需要经历一个综合概括的创作过程。影视编导正是在大量素材的基础上选择题材、提炼主题、塑造人物、安排情节，并对这些素材进行剪裁加工。

第二，移置作用（displacement）。弗洛伊德指出："移置作用有两种方式：（一）一个隐意的元素不以自己的一部分为代表，而以较无关的他事相替代，其性质略近于暗喻；（二）其重点由一重要的元素，移置于另一个不重要的元素之上，梦的重心既被推移，于是梦就似乎呈现了一种异样的形态。"[39] 通过这种移置或转移作用，梦的重心发生了变化，人们从显梦中很难直接体会到隐意。梦的隐意就是隐藏在显梦背后的意义，相当于梦中故事的主题。布朗教授指出："语言学家罗曼·雅各布逊最早注意到在电影作品中凝缩和移置的作用。他将凝缩和移置作用与语言的隐喻及换喻属性相应地联系起来。凝缩和移置的过程，即梦的两大基本运作，相应于结构主义对语言的两个主轴（聚类和组合）的描述。从方法论的角度讲，

[36]〔奥〕弗洛伊德：《精神分析引论》，高觉敷译，第130页。
[37] 鲁迅：《我怎么写起小说来》，《鲁迅全集》第4卷，第394页。
[38]〔奥〕弗洛伊德：《梦的解析》，赖其万、符传孝译，第215页。
[39]〔奥〕弗洛伊德：《精神分析引论》，高觉敷译，第132页。

梦的运作和'电影的工作'的这种类似意味着弗洛伊德对梦的运作的描述可以作为说明影片文本中意义生成过程的模式。"[40]事实上，丹麦学者叶尔姆斯列夫就曾经提出过记号的"直接意指"和"含蓄意指"概念，前者指语词或影像的直接意义，后者则指其联想或含蓄的意义。这两个概念在20世纪60年代曾被法国符号学家巴尔特广泛运用，对之后的电影影像意指方式的研究产生了深远的影响。正是在这种意义上，意大利电影学家帕索里尼认为"电影靠隐喻而生存"。

另一位意大利电影符号学家温别尔托·艾柯则是从"影像即符码"的观点出发，认为电影影像本身就是符号系统。他不但认为单幅电影画面具有象形图像、象形符号和象形义素三重分节，而且认为电影符码具有"超意指"功能。法国电影符号学家克里斯蒂安·麦茨更是认为，尽管电影不像文学那样具有大量固定的隐喻表达方式，但仍具有相当于含蓄意指的手法，例如卓别林的影片《摩登时代》开头，羊群、屠宰场与工人、工厂的镜头便是如此。麦茨说："简言之，影片能进行含蓄性意指而又不需要有特殊的含蓄意指词，因为电影具有最基本的含蓄意指作用的功能：即在几种结构化的直接意指的方式内的选择。另一方面，今日已不存在单靠肖似性作用去意指的自动作用，因为电影远不只是照相。"[41]实际上，电影记号的直接意指是通过画面、声音、摄影机运动、蒙太奇等艺术手法来实现的，这些手法的巧妙结合和运用可以让人产生丰富的联想和想象。

第三，具象化（means of representation）。弗洛伊德指出："梦的工作的第三个成就，由心理学的观点看来，最有趣味。这个方法，乃是将思想变为视像（visual images）。……这显然不是一种容易的方法。你们要明白这种困难，可设想你们现在要绘图说明报纸中一篇政治论文，须尽量将文字改成图画。文中所有具体的人和物都不难用图画代表，而且可以代表得更完满；但是假使你们要将一切抽象的文字改成图画，以及将指示各种思想关系的语词如关系词、连接词等一概变为画面，则其困难马上就会发生。"[42]具象化其实就是将梦思翻译成形象语言。人类的思想一般都是以语

[40]〔美〕尼克·布朗：《电影理论史评》，徐建生译，第137页。
[41]〔法〕克里斯蒂安·麦茨：《电影语言》（英文本），1974年版，第119页。
[42]〔奥〕弗洛伊德：《精神分析引论》，高觉敷译，第132页。

言为载体,只有视觉艺术如绘画、雕塑、电影、电视等才是以视觉形象为载体,此外,人的思想在梦中也只能以视觉形象的方式出现。梦的具象化工作方式,就是把抽象思想翻译为视觉形象。

意大利电影学家帕索里尼指出,电影语言具有视觉形象性,同人的梦境和诗的语言很相似,都体现出一种"自交流性",因此,电影的形象记号具有明显的主观性与抒情性。这使得电影语言既是极端客观的(形象性),又是极端主观的(主观性)。帕索里尼进一步指出:"还必须补充一点:电影导演在他的第一步工作,即编纂形象词典的过程中,是永远不可能收集到抽象词汇的。这也许是文学作品和电影作品的主要区别。电影导演的语言和文法领域是由形象组成的。形象从来就是具体的而非抽象的。只有在千百年的时间长河中,形象象征才或许有可能经历一个类似词语所经历过的演变过程,使原先是具体的象征在长期使用中变成了抽象的东西。这就是为什么电影至今还是一种艺术的而不是哲学的语言。它可以使用比喻,但绝不直接表达概念。这是用第三种说法来肯定电影的艺术本性,它的表现力、梦幻性和隐喻性。"[43]

第四,二度装饰(secondary elaboration)。梦的运作的最后一个过程,就是把梦的最后产物发展为某种统一的东西,某种近于连贯的东西。梦的运作中,凝缩和移置作用以及视像化过程使得梦的内容缺乏清晰的因果联系,各种梦思杂乱无章。为了形成一个完整的梦,必须对梦进行叙事化处理,提供合乎逻辑的因果联系,并从总体上使其更加可信。当然,这种二度装饰或润饰,只不过是给梦的更深层的形式结构披上伪装而已,使经过伪装的受压抑欲望得到满足。正如弗洛伊德所说的:"大概地说,我们可不得以显梦的另一部分解释显梦的这一部分,好像梦是互相连贯,表里一致似的。就大多数的梦而言,其构造实无异于粘石,以水泥将各种石片互相黏合,而使表面上的界线不同于里面各石片原来的界线。梦的工作的这一机制,名为'润饰'(secondary elaboration),其目的在于将梦的工作的直接产物合成一个连贯的整体;在润饰时,梦的材料往往排成和隐念大相违背的次序,而为了达到这个目的,于是交错穿插就无所不至了。"[44]这

[43]〔意〕帕索里尼:《诗的电影》,载李恒基、杨远婴主编:《外国电影理论文选》,第413页。
[44]〔奥〕弗洛伊德:《精神分析引论》,高觉敷译,第5页。

种二度装饰或润饰作用,一方面使梦境系统化和条理化,另一方使做梦者和释梦者都陷入了严重的"误识"状态。电影同样需要采取一种类似于梦的润饰的修辞策略,这种有效的叙事方式和修辞方式对于完成电影"白日梦"至关重要,正因为如此,电影叙事学应运而生。

电影叙事学吸收了俄国普洛普的叙事结构研究和法国巴尔特的叙事话语研究,以及结构主义的研究方法,强调对电影的叙事结构、叙事语态、叙事时态、叙事人称、叙事角度等进行多方面的研究。尤其是电影叙事学与电影符号学结合起来,在某种意义上甚至可以说,电影叙事学成为电影符号学的一个分支。麦茨的电影符号学专门研究了电影的叙事结构问题,他还运用结构主义语言学的方法,区分出影片的八大组合段,并以此来涵盖全部蒙太奇叙事结构。麦茨说:"电影和叙事的结合是一个重要现象,但是,它既非注定如此,恐怕也不能说出于偶然:这是一个历史和社会现象,是文明的一种产物……在电影王国中,一切非叙事体'样式'(纪录影片、科技影片等),可以说,成了偏远外省,成了边境地区;而长故事片(人们通常简略地称之为'影片'),日益明显地成为电影表现形式的康庄大道。"[45]麦茨进一步强调:"因此,考察故事片也就直接抓住了问题的核心。此外,历时性的考察也促使我们重点研究叙事影片。"[46]

从以上精神分析学和符号学关于梦的运作的论述不难看出,文艺创作(特别是影视艺术创作)与梦的运作十分相似。影视艺术与梦一样,可以通过想象把人的思想与欲望视觉化。当然,从根本上讲,影视创作与梦的运作也有着明显的区别,前者属于集体的、理智的、积极主动的活动;后者则是个人的、无意识的、消极被动的活动。

(二)电影观众与梦境

不仅电影的创作与梦的运作具有相似性,而且观影主体与做梦主体、观影情境与梦境也具有相似性。"看电影的过程,本身就存在着梦幻、想

[45]〔法〕克里斯蒂安·麦茨:《电影符号学的若干问题》,载李恒基、杨远婴主编:《外国电影理论文选》,第379页。
[46] 同上书,第380页。

象的特质。这种特质既来自于观影者自我的心理动机,同时又来自于观影者的观看情境——电影院这种把人与现实分隔开来,而把人与梦幻联系起来的特殊环境。事实上,观众这种'非现实'的观看位置,决定了他们对影片所采取的'非现实'的态度。银幕上的意义又必须通过创造者与观众双重意义上的想象(创造)来完成:人们首先制造了一个假想的银幕世界,然后又在观赏这个假想的世界时把更多的假想投射到银幕上去。"[47]正因为如此,作为"物质现实的复原"(克拉考尔语)的电影,恰恰具有强烈的非现实性;与此同时,在非现实的电影艺术世界中,又潜藏着极其深刻的现实性,蕴涵着社会的、民族的、时代的诸种信息。

美国电影学者阿尔特曼认为,电影在某种程度上类似于梦境,这种看法早已存在。他指出,早在1916年,雨果·闵斯特堡就宣称:"在影戏里,我们的幻想被投射在银幕上。"到了1949年,雨果·毛尔霍佛就已经提到"电影境"一词,说它同梦境相似,两者具有许多共同的特征,区别仅在于:"在睡眠中,我们自己制造我们的梦;在电影中,呈现给我们的是已经制成的梦。"1953年苏珊·朗格的《情感与形式》一书出版,全面阐释了艺术是人类的情感符号,认为各类艺术的区别在于它们具有不同的"基本幻象",比如绘画是"虚幻的空间",音乐是"虚幻的时间",舞蹈是"虚幻的力",文学是"虚幻的经验",等等。谈到电影,苏珊·朗格认为:"电影'像'梦,在于它的表现方式:它创造了虚幻的现在,一种直接的幻象出现的秩序。这是梦的方式。"她进一步指出:"观众随着摄影机进行观察……摄影机就等于观众的眼睛……观众取代了做梦者的位置。"[48]阿尔特曼指出,在研究电影与梦的关系问题上,当代法国学派尤其是博德里,以及克里斯蒂安·麦茨等人作出了重要的贡献,他们都是运用精神分析符号学来分析电影与梦的关系。

在麦茨看来,电影观众深层心理首先表现为"入片状态"。所谓"入片状态",就是由于电影满足了观众内心深处潜藏的种种无意识欲望,观众一方面清楚地意识到自己是在看电影,银幕上的一切只不过是虚幻的影像;另一方面又像睡着了一样沉溺于影片之中,以致把银幕上的一切

[47] 贾磊磊:《电影语言学导论》,第174页。
[48] 以上引文均转引自〔美〕阿尔特曼:《精神分析与电影:想象的表述》,载李恒基、杨远婴主编:《外国电影理论文选》,第473—474页。

都当作现实。麦茨认为,观影过程中现实与梦幻的融合,使观众产生了这种犹如"白日梦"的幻觉,"在这些幻觉中,现实的不同层面混合在一起,从而通过作为'我'这一职能的体验的现实的活动,产生某种暂时的冲击"[49]。麦茨指出,做梦与看电影也有区别,例如在梦中不存在感觉或知觉的真正对象,而看电影时银幕上存在着鲜明的影像,尽管这种影像是虚幻的;又如,做梦者既是梦的作者又是梦的观者,而电影这个"白日梦"却是由作者创造出来,再由观众来欣赏的;等等。麦茨强调指出,做梦与看电影的共同之处就在于它们都是一种欲望的满足。看电影和做梦一样,"本我"虽然也需要经过乔装打扮,才能冲出"自我"和"超我"看守的大门,甚至也需要如同"梦的工作"一样来完成"电影的运作",但不管怎么样,"本我"种种原始的、本能的欲望和冲动可以得到满足。而且,观众选择了走进电影院这一方式,就是在社会文化、习俗、法律、伦理认可的情况下来实现"本我"的满足,是在排除了冒险、犯罪、乱伦的情况下,安安全全、舒舒服服地让"本我"得到充分的满足。这就是为什么三四十年代美国经济大萧条时期,电影院的上座率却特别高,以至于好莱坞被称为"梦工厂"的原因。

在麦茨看来,电影观众的深层心理尤其表现在"视觉欲望"上。坐在黑暗的电影院里望着明亮的银幕,观众如同窥视癖者一样,通过窥睹无法获得的对象而得到一种心理上的满足。麦茨的理论根据是拉康的"镜像阶段论",拉康把婴儿确认自己与他人的区别,以及自己与自身镜像的同一称作"一次同化"。在这个镜像阶段,婴儿的想象世界开始展开,这个时期也是主体"自恋狂"的阶段。麦茨认为,黑暗的放映厅里,一动不动地凝视着银幕的观众正如镜子前的婴儿,再一次经历着"同化"的过程。与此同时,麦茨也清楚地认识到电影观众与镜前婴儿的不同,因为婴儿从镜中看到的只是自己或母亲的镜像,而观众从银幕上看到的却是与自身无关的人或物的形象,那么,这种"认同"又是如何实现的呢?麦茨进一步求助于拉康的"二次同化"论。在俄狄浦斯时期,幼儿既想取代父亲而恨父,又想有父亲而爱父,这使得"二次同化"具有十分明显的含混性。麦茨认

[49]〔法〕克里斯蒂安·麦茨:《虚构的影片及其观众》,转引自《电影与方法》(英文本),1976年版,第589页。

为,观影活动同样具有十分明显的含混性,从某种意义上讲,观影活动本身就是知觉在意识与无意识之间游移的过程。此外,观众在对银幕上的各种人物形象进行"二次同化"时,同样处于含混暧昧的状态中:有时与男主人公认同,有时又与女主人公认同;有时与求爱者认同,有时又与被爱者认同。甚至对影片中互相对立的角色,观众也可以发生交替性的认同:有时与追捕逃犯的警察认同,有时却又同情逃犯;有时同情受害的女性,有时却又与施暴者认同。

古典美学者认为,观众与影片中的角色同喜同忧,是由于审美活动中存在着移情现象,但是,当代西方电影理论家却强调应当从观众的深层心理角度来寻找原因。不是同情产生同化,而是同化产生同情。同情只是同化的结果而已。因为只有观众与电影过程同化时,才会产生对角色的同情。麦茨强调,电影观赏过程中的"一次同化"只是观众与角色目光的同化,"二次同化"才是观众与银幕上人物的同化,特别是与摄影机视点的同化。摄影机的视点也就是观众的视点,它犹如观众眼睛的延伸,起着控制、操纵和引导观众的作用。摄影机的视点在整部影片的叙事过程中是具有指向性的,引领着观众不知不觉地进入电影情境。

舒里安在《影视心理学》一书中谈道:"心理分析尝试经过无意识,也叫梦幻思维的无意识而抵达人格的历史。电影则力图通过梦幻现实的制作(从而可使之变成真正的现实),而在一段长时期内使观众一道进入故事、融入其中,从而留住观众、影响观众。电影和心理学这两者有着不同的初始背景、同样的方法、类似的目标。"[50] 从心理学的角度来分析电影观众的心理结构和观影过程,不难发现,电影在某种意义上确实满足了观众深层心理的种种欲望,尤其是惊险片、武打片等娱乐电影更是如此。

从审美心理来分析,惊险片是通过紧张刺激的种种悬念、偶然、误会、巧合等,人为地造成观众心理暂时的恐慌与失衡,从而激发起他们的安全欲求,最终达到一种新的安宁与平衡,使观众体验到一种极其强烈的生命愉悦。从本质上讲,人的生命活动与精神活动,乃至人的情感、愿望等,总是处在由平衡到不平衡、再由不平衡到新的平衡的发展变化过程。

[50]〔德〕W. 舒里安:《影视心理学》,罗悌伦译,第 30 页。

弗洛伊德精神分析学认为，人的深层心理中存在着本能欲望和冲动，主要是生命本能和死亡本能两种。生的本能包括"性欲、恋爱、建设的动力"，主要是性的欲望和生存倾向，遵循快乐原则；死的本能包括"杀伤、虐待、破坏的动力"，主要是破坏和攻击倾向，遵循死亡原则。这些本能欲望强烈渴求得到满足。一些电影理论家认为，精神分析学从深层心理上阐释了惊险片的心理根源：惊险片能够同时满足观众的安全感（快乐原则）和侵犯欲（死亡原则），使人的生命原动力中的这两种本能欲望得到释放和宣泄，从而使厌倦了平凡单调的日常生活的电影观众能够在自身安全的条件下经历危险紧张的突发事件，舒舒服服地坐在电影院里体验到日常生活中难以感受到的巨大心灵震撼，进而获得异常或超常的愉悦和快感，深层心理能量得到释放、宣泄和升华。

与此同时，从认知心理学的角度来看，惊险片还有另一种心理功能，那就是可以满足观众的好奇心和求知欲。认知心理学认为，人的心理意识深层存在着一种探索内驱力，它使得人在婴孩阶段就开始对身外之物感兴趣。当然，从人的注意的生理机制和外部表现来看，刺激物的新奇之处是引起人们注意的重要原因。求知欲则更是人的思维动力之一，心理学研究结果表明："求知欲在发现问题和明确地提出问题中起着重要作用，它是人追求某种现象或弄清某个问题的内部原因。"[51]惊险电影正是通过一个又一个悬念，不断激发观众的欲望和好奇心。被称为"悬念大师"的希区柯克就曾经讲过："炸弹绝不能爆炸，炸弹不爆炸，观众就总是惴惴不安。"显然，惊险片创作的关键就在于通过悬念的设置与揭晓来满足观众的好奇心和求知欲。

武打片同样如此，使观众体验到在日常生活中难以感受到的快感。随着人类的进化和文明的发展，人的大脑越来越发达；各种现代化工具和机器的使用，则使得人的四肢越来越退化。科学研究结果表明，虽然人的头脑比自己的祖先猿的头脑不知发达了多少倍，但人的四肢却远远没有猿的四肢灵活有力。欣赏武打片，犹如观看体育竞赛或表演，满足了人们复归自然的生理和心理欲望。弗洛伊德认为，一切快感都直接或间接和性有

[51] 华东师范大学心理学系公共必修心理学教研室编：《心理学》，华东师范大学出版社1982年版，第157页。

关,他所谓的性的含义是极为广泛的。他认为,性的后面有一种潜力,常驱使人去寻求快感,弗洛伊德把它叫作"力比多"。在正常的情况下,力比多可以在正当的性的活动中得到发泄,但在异常的情况下,它会走向别的非正常的途径,附着在别的活动中。武打片正是提供了这样一条释放和宣泄力比多的渠道,激烈的打斗场面、鲜明的节奏和强烈的动感引起观众肌体的兴奋和心灵的震动,肉体和精神得到愉悦。"电影中武打使人们被压抑的情绪得以宣泄,无疑是件好事。进而,人们还会普遍地——自觉或不自觉地——选择一方(通常当然是正义/英雄一方)投注自己的'精神自我'及情感偏向,通过移情来满足自我的欲望。"[52] 有的电影理论家还认为,通过凝缩和移置作用,观众完全可以把武打片中作恶多端但终受惩罚的恶棍想象成现实生活中令人愤怒的坏人,从而使情感得到宣泄,心理保持平衡。

情节剧等娱乐电影也不例外,往往具有悲欢离合的故事情节与善必胜恶的最后结局,通过煽情使观众心酸流泪,再通过大团圆结尾使观众在感情上得到满足。"在好莱坞的经典影片中,融贯着一种有效地消解观众自我意识,诱导观众向银幕形象认同的语法规则。用叙事学的理论表述就是存在着一个'情境关系结构网'。它完全是按照观众观看常规电影的经验方式来编排影片中的人物关系、故事情节,使观众只要面对好莱坞的影片,就立即能够联想到与此相关的类似情境。"[53]

但是,我们又必须看到,作为影视艺术审美主体的广大观众,既是个体,又是社会成员。因此,在研究观众的审美心理时,我们一方面要从心理学的角度去分析观众的个人审美心理,另一方面也需要从社会心理学的角度去分析观众的社会审美心理。虽然电影观众总是以个体的、感性的方式出现,但是,在这种感性中积淀着理性和社会性。观众作为社会成员,必定具有社会情感、时代情绪、民族心理等。何况,影视观众实际上是作为一个群体存在的。"所以我们说,观赏电影的心理结构是由民族文化发展的各个历史时期的精神积淀组合而成,这便是心理学家所说的'集体无意识'。"[54]

[52] 陈墨:《刀光侠影蒙太奇:中国武侠电影论》,第253页。
[53] 贾磊磊:《电影语言学导论》,第115页。
[54] 章柏青、张卫:《电影观众学》,第110页。

"集体无意识"的思想是由弗洛伊德的学生和分析心理学的创始人、瑞士著名心理学家荣格提出来的。荣格与弗洛伊德的重要思想分歧，集中在关于力比多和无意识的见解上。荣格认为，力比多不只是性欲的内驱力，而是一种更为普遍的基本的生命力，无意识也不仅包含个体无意识，而且包含更为重要的集体无意识。荣格指出："我们所说的集体无意识，是指由各种遗传力量形成的一定的心理倾向。"[55]荣格把意识、个体无意识、集体无意识三者的关系比喻为"海岛""海滩""海床"的关系。他认为，意识就像是露出海面的小岛，个体无意识是随着潮涨潮落偶尔露出水面的海岛沙滩，而集体无意识则是永远不曾出现于海水之上的深深的海床，它是集体的、普遍的、非个人的。荣格强调："我之所以用'集体无意识'这个词，是因为这部分无意识并不是属于个体的，而是普遍的，它不管在什么地方，无论在什么人身上，都有着相同的内容和活动方式，这一点与个体无意识是不同的……它构成了心理的基础，本质上是超个人的，它出现在我们每个人的内心之中。"[56]观众心理也含有种种社会心理因素，具有集体无意识。大众传播心理学认为："集体无意识中的'集体'是个相对的概念，有大小之分，按照这个原则，我们今天理解集体无意识可以有三种层面：其一是人类共性方面；其二是民族性（包括不同国家）的差异；其三是同一国家（或民族）内部因地域（或地区）造成的区别。"[57]这就要求影视作品表现具有时代感和民族性，乃至地域特色的社会生活，反映广大观众的愿望和需求，符合这一时期社会审美心理的主流。归根结底，这是因为影视审美心理是在无意识中渗透着意识，在感性中交织着理性，在个性中积淀着社会性。

显然，在研究观众深层心理时，我们既需要把观众视作个体，又需要把观众视作群体，因为从社会心理学的角度看，影视艺术在本质上表达的不仅是个人的欲望和情感，也是社会的欲望和情感，观众深层心理中积淀着传统文化、民族心理、时代情绪、社会情感，等等，具有集体无意识。从这种意义上讲，影视艺术的宣泄作用，也应包括对社会集体无意识

[55]〔瑞士〕荣格：《心理学与文学》，冯川、苏克译，三联书店1987年版，第137页。
[56]〔瑞士〕荣格：《个性的完善》，载《荣格著作集》第7集（英文本），1969年版，第52页。
[57]刘京林：《大众传播心理学》，北京广播学院出版社，1997年版，第83页。

的宣泄。例如西方政治电影,宣泄出人们对官场黑暗和政治腐败的愤怒;中国反腐败题材的电影也深受广大观众欢迎,宣泄出人们对社会上腐败行为和不正之风的怨气;苏联道德题材影片,更是将人们对爱情、婚姻、家庭中存在的种种问题的担心和忧虑尽情地宣泄出来。其实,"宣泄"这个词在希腊文中也具有"净化"或"陶冶"之义。自从古希腊亚里士多德在《诗学》中提到这个词以来,许多学者都认为它是指通过文艺的宣泄作用,来达到心灵的净化和道德的陶冶,因而本身就具有社会和道德的内涵。

从哲学高度上讲,影视艺术为人们提供了一种占有和肯定自我的现代手段。观众正是通过银幕世界和荧屏天地中人的本质力量的对象化,来直观自身。正如马克思所说的:"一切对象对他说来也就成为他自身的对象化,成为确证和实现他的个性的对象,而这就是说,对象成了他自身。对象如何对他说来成为他的对象,这取决于对象的性质以及与之相适应的本质力量的性质。"[58]影视艺术作为一种诞生于现代社会的大众艺术,具有时空无限自由的综合艺术的特征,这也是人类本质力量在艺术审美领域的一种延伸。

(三) 窗、梦、镜

传统经典电影理论研究的核心是银幕与现实的关系问题,认为银幕是一幅图画的画框或者一扇通向室外的窗户,观众正是通过电影银幕这个画框或者这扇窗户来观察和了解社会生活。其中,以爱森斯坦、普多夫金为代表的蒙太奇电影理论学者,倾向于将屏幕比喻为画框;而以巴赞、克拉考尔为代表的长镜头理论学者,则更倾向于将银幕比喻为窗户。蒙太奇大师普多夫金曾经指出:"必须经常记住,每一个表现活动的镜头都要受到那一个长方形的银幕空间的限制。演员在现实的立体空间中的活动只是一种素材,导演从中只选择一些要素来结构将来银幕上的形象———种平面的而且恰好与画格的空间相吻合的形象。"[59]正因为如此,蒙太奇电影美学十分重视画面造型以及画面的组合关系,认为把在不同的时间和地点拍

[58]《马克思恩格斯全集》第42卷,人民出版社1972年版,第125页。
[59]〔苏〕普多夫金:《论电影的编剧、导演和演员》,何力译,第101页。

摄下来的镜头组接在一起，可以创造出现实生活中并不存在的电影时间与空间，而这也集中体现出电影艺术具有无限的表现能力。

蒙太奇电影美学理论遭到了巴赞和克拉考尔的猛烈抨击。以巴赞和克拉考尔为代表的纪实美学流派强调电影艺术的逼真性和真实性，主张用深焦距和长镜头来保持电影空间和时间的完整性。在巴赞看来，电影就像是一扇面向世界的窗户，观众透过这扇窗户可以观看大千世界的现实生活。巴赞指出："摄影影像具有独特的形似范畴，这也决定了它有别于绘画，而遵循自己的美学原则。摄影的美学特性在于揭示事实。在外部世界的背景中分辨出湿漉漉的人行道上的倒影或一个孩子的手势。"[60]显然，巴赞心目中的观影情景，与通过窗户观看室外街道上的情景毫无差别。事实上，意大利新现实主义电影也正如"生活之窗"，其响亮的口号就是"把摄影机扛到大街上"，对真实生活场面进行实录，把生活原原本本地记录下来。

20世纪60年代是传统经典电影理论与现代电影理论的分水岭。1964年，克里斯蒂安·麦茨发表了长篇论文《电影：语言还是言语》，标志着电影第一符号学诞生，同时也标志着电影学这门新兴学科有了重大进展。麦茨的电影第一符号学以索绪尔的结构主义语言学和列维-斯特劳斯的结构主义理论为基础，确定了电影的符号学特性，分析了电影语言与普通语言的根本区别，并在此基础上划分了电影符码的类别，探讨了电影文本的叙事结构，认为普通日常语言的编码原则（即语言符号的能指与所指的关系）是约定俗成，而电影语言的编码原则却基本上是类似性，即电影影像的能指与所指之间具有类似性。在此基础上，麦茨提出了关于电影叙事结构八大组合段的理论。显然，从电影符号学开始的现代电影理论，已经从传统经典电影理论关于"电影是不是一门艺术"，转到了"电影是不是一门语言"的研究，从而使得电影学研究更加系统化、规范化和科学化。但是，电影第一符号学机械搬用语言学和符号学理论，脱离电影艺术实践，分析方法枯燥空洞，日益暴露出局限性和狭隘性。尤其是这种方法站在主客体分离的立场上来研究影片文本，完全无视观影主体的存在，运用一大堆复杂的学术语言来鼓吹电影的非意识形态性，遭到了多方面的指责和批评。

[60]〔法〕安德烈·巴赞：《电影是什么？》，崔君衍译，第13页。

在这种情况下,麦茨本人也不得不将电影学研究从符号层面转向文化层面。他在20世纪70年代出版的《想象的能指》一书奠定了电影第二符号学的基础。如果说电影第一符号学是语言学模式,那么电影第二符号学则是精神分析学模式。麦茨以精神分析学特别是拉康的结构主义精神分析为依据,探索了符号学提出的一系列范畴。尤其是拉康关于镜像阶段与主体结构的理论,直接促成了银幕／镜子这一隐喻的诞生,使得电影研究对象由客体转变为主体。美国加州大学布朗教授指出:"巴赞理论中的写实主义课题(系统阐述影像与真实事物的关系),已被当代电影理论转换成确定能指的影像与观者(主体)的关系问题。影片镜头在写实主义美学中被视为一扇窗子。在当代,影片镜头被视为一面镜子。镜头并不能敞开描述真实世界,它只不过是主体的一个映像。麦茨关于电影能指与主体的关系的两篇论文,就是以弗洛伊德对梦的运作过程的描述和拉康对'镜像阶段'的描述为依据的。"[61] 很明显,传统经典电影理论中关于"银幕／画框"与"银幕／窗户"的隐喻,已经被当代电影理论的"银幕／梦"与"银幕／镜"所取代。这种隐喻的转换具有极其深刻的意义,实际上否认了电影是"物质现实的复原"的传统观念,鲜明地将观影主体作为电影研究的核心问题。这种银幕／镜子的理论,意味着任何一种混淆现实与想象的情况都能构成镜像体验,为理解观众与电影、个体与世界的想象关系提供了一个独特的视角。正是从这个意义上讲,电影第二符号学不再只是对文本进行研究,而是更加着重于研究电影文本与观众之间的关系;也不再只是对电影进行艺术学研究,而是对电影进行文化学研究。此外,电影第二符号学并没有抛弃语言学模式,而是将其与精神分析学模式结合起来,形成了更富有人文色彩的电影学研究的科学体系。正如布朗教授指出的那样:"以两个阶段(即第一符号学和第二符号学)来说明当代电影理论的发展仅有一定道理。作为麦茨的著作《想象的能指》中的一个描述,这一区分确实表明了符号学从一种结构符号学发展为一种主体符号学的过程。第二阶段仍然研究'特性',但是这时研究的不是符码,而是能指,即影像的具体特征。具体地说,第二符号学是围绕电影观者与电影影像之间的心理

[61]〔美〕尼克·布朗:《电影理论史评》,徐建生译,第138页。

关系问题而建立起来的。"[62]

但是，精神分析学引入电影理论研究之后，也产生了许多值得讨论的问题。如前所述，电影观众既是个体，又属于一定的社会、民族、时代；与此同时，观众审美心理中既有无意识，也有意识，既有感性，也有理性。此外，镜像分析理论也不应仅限于个体，还应当包括社会群体，因为在放映大厅中这群观众正在共享同一个"梦"，或者说正在共用同一面"镜"。其实，作为文化象征的电影正是以这种特殊的方式维系着观众与社会的联系。

美国电影学者阿尔特曼指出，"银幕像镜子，电影像梦"这种类比至少具有三个主要弊端：第一，这种类比的表述是不完备的。银幕像镜子的这类视觉隐喻，在把握看片经验的丰富性和复杂性方面是远远不够的。因为电影除了光、影、色之外，至少还有对话、音乐、音响等各种声音。镜子的隐喻完全不能包括影片的声音，因此，这种类比是不完备的。第二，这种类比的表述是程序性的。阿尔特曼认为，弗洛伊德学派理论总有一种过分程序化的倾向，这就是说，人在成年后的行为似乎早在童年期就被编定了程序，一切行为都被归于童年的经历，不免有牵强附会、削足适履之嫌。第三，这种类比的表述是想象的。阿尔特曼尖锐地指出，这种类比法的推论方式只能在一定程度上使用，因为它缺乏实证方法的检验。"所以，只因麦茨本人采用了一种想象的表述，他才能够论证电影有一个想象的能指。作为一种推理方法，类推法表现出经常的危险：评论语言将始终是想象关系的囚犯。"[63]

另一位著名电影学家比尔·尼柯尔斯详细分析了当代电影理论的各个新流派，明确提出了"精神分析靠边站"的口号。他指出："符号学-精神分析学在电影研究中的应用（尤其是在研究观影者同银幕的关系方面）已经开始结出可观的硕果；但是必须经常保持警惕，防止那种把一切社会现象都说成是按照儿童期的剧本重新上演的描述方式的实质上的简单化。"[64]他进一步谈道："精神分析是帮助我们了解欲望的动力的有力工具，而不

[62]〔美〕尼克·布朗：《电影理论史评》，徐建生译，第164页。
[63] 以上引文及相关内容，均见〔美〕阿尔特曼：《精神分析与电影：想象的表述》，载李恒基、杨远婴主编：《外国电影理论文选》，第478—481页。
[64]〔加〕比尔·尼柯尔斯：《说〈群鸟〉》，载《当代电影》1987年第5期。

是任何把社会性简化为个体性的企图,也不是把意识形态和一个具体社会在前进中的物质实践简化为本源实在论的精神分析冒险。跟大部分工具一样,精神分析学的价值,绝对要看我们是怎样使用它的。"[65] 显然,尼柯尔斯对那种不加鉴别地套用精神分析法的做法,提出了严厉的谴责和批评,强调精神分析法同其他研究工具一样,关键在于如何运用它。尼柯尔斯的这些见解,对我们无疑具有重要的启发意义。

第三节 期待视界与接受心理

在 20 世纪,电影和心理学可以说是结下了不解之缘。心理学中不断涌现的各种流派和方法,许多被迅速应用到电影学的研究中;另一方面,电影以及后来出现的电视,也成为心理学关注的对象,尤其是影视观众学与观影心理学,更是日益成为研究的重点。德国艺术心理学家舒里安教授指出,电影是在 19 世纪末才诞生的,心理学也是在 19 世纪才真正作为一门学科崭露头角,但它们却在自己的发展历程中相互交融、相互渗透、相互推动,成为 20 世纪文化和科学领域里一个引人瞩目的重要现象。舒里安强调指出:"倘若要从全球角度去描述 20 世纪在文化和科学领域的本质性的、卓有成效的特征和表现形式,那么,这可以一方面通过电影的技巧和艺术,另一方面通过心理学的科学和功效方式,再一方面通过以上两者对时代精神和同时代人的共同作用和影响来完成。电影是从众多角度展现 20 世纪特征的、最具渗透力的媒介;至少在 20 世纪末进行回顾时显得如此。它的涵盖范围很广,从艺术和审美表达直到聊天、交往和可影响性。此外,在 20 世纪下半叶,通过电影和电视的交融,一种全新的、其影响还根本无法预见的功效即对个人行为举止、对团体和协会以及对社会的作用在全球范围内已经起步了。"[66]

确实如此,从某种意义上讲,影视观赏心理是一个极其复杂的系统,不但涉及视觉心理和深层心理,还涉及人的心理的其他诸多方面。正是诸

[65]〔加〕比尔·尼柯尔斯:《说〈群鸟〉》,载《当代电影》1987 年第 5 期。
[66]〔德〕W. 舒里安:《影视心理学》,罗悌伦译,第 27 页。

多心理因素的共同积极作用，构成了影视艺术的接受心理。

（一）复合形象与期待视界

随着心理学的发展，以及对电影、电视观赏心理研究的不断深入，人们越来越认识到，影视观赏是一种非常复杂的心理活动过程，绝不能用一种简单的模式去加以概括，必须不断运用心理学和其他学科的最新成果去进行系统的研究。

匈牙利著名女电影理论家伊芙特·皮洛的著作《世俗神话：电影的野性思维》问世不久，20世纪80年代就被译成多种文字在世界许多国家发行，学术界认为这部著述具有自己的独特追求和新颖视野，称得上是当代最重要的电影学著作之一。皮洛在这本书中运用了当时心理学研究的最新成果，特别是瑞士心理学家皮亚杰（1896—1980）的"发生认识论"等，来研究电影思维的特征，并且以诸多有力的证据批驳了单纯强调电影的感性特征，忽视或否定电影的理性思维的种种倾向。皮洛尤其抨击了银幕／镜子的观点，认为镜像模式无法从本质上解释观众的欣赏机制和欣赏心理，因为电影观赏实质上是一个复杂得多的心理过程。坐在放映厅里的观众，面对银幕绝不像面对一面镜子，观众的大脑犹如一套具有现代计算机功能的高级雷达系统，不断接受每一个信号，评价和处理全部信号，或立即使用，或存储备用，从而使其新接受的信息和预存的已知图式之间形成相互影响的双向关系。皮洛强调指出："近年来的研究已经根本改变了我们对于视觉机制所持的观点。人们曾经认为视觉犹如我们的其他感官的功能一样，可以用镜像模式加以解释。换句话说，大脑所反映的是呈现在视网膜上的影像，感知所反映的是发生在大脑中的活动。但是，实际上模式要复杂得多。"[67]

皮洛接着举例子来加以说明："譬如，对深度的感知，我们需要一个相当复杂的大脑运作过程以便形成空间排列的准确图案。……简言之，这些不同感知活动的集合，要求大脑发挥积极的作用。长期以来，感知被比

[67]〔匈〕伊芙特·皮洛：《世俗神话：电影的野性思维》，崔君衍译，中国电影出版社1991年版，第52页。

作照相，但是，这种理论业已失效。"[68]她谈到，即使在最简单的情况下，观看活动也不仅仅是对外部刺激的简单接受，眼睛总要对各种刺激进行选择和比较，大脑会进行干预，有选择地对信息加以处理。因此，她坚持认为："视觉就是感知活动与大脑存储的知识进行对照，但是，这种对照不仅是与个人经验的对照——集体知识也出现在这一过程中。感知有很大的游移性，它一向是变动不居的：在新鲜印象的背后总是有不同的背景，或者说按照个人心理文化状态进行解释的基础。因此，我们可以凑趣地说，我们并不知道我们看到了什么，恰恰相反：我们知道什么才会看到什么。"[69]这其实是讲，观众在观看电影或电视时，实际上已经有了一个审美心理上的"先在结构"。根据接受美学的观点，这种"先在结构"是欣赏者个体在接受作品之前就已经具有的由诸多主观因素组成的心理模式，这种心理模式与个人的生活经历、文化程度、社会地位、知识素养、气质禀赋、兴趣习惯等有着密切的关系，而每个观众在欣赏影视作品时，都会不自觉地接受这种"先在结构"的制约和影响，于是才会出现"我们知道什么才会看到什么"的现象。因为任何观看活动，都必然有大脑的积极参与，伴随着复杂的心理活动，是主客体之间相互作用的结果。正是在这种意义上，伊芙特·皮洛认为感知不是照相，更不是照镜子，而是一种主客体交融互渗的"复合形象"。"复合形象"的提法，强调了影视欣赏过程中，观众作为审美主体的积极参与。皮洛指出："感知不是外部世界的简单快照，而是我们每个人依据一切可用的内部和外部信息构成的复合形象。因此，两个人在完全等同的条件下感知到的影像不会相同。"[70]

显然，电影与观众之间是一种相互作用的复杂关系，欣赏电影其实是一个积极的思维过程。从表面上看，坐在放映厅里的观众似乎完全处于一种被动的、静观的状态，实际上，观众在欣赏电影的过程中有着主动的、积极的、十分复杂的心理活动。从心理学角度来看，电影审美心理中包含着人的内在心理要素与银幕世界之间复杂作用的结果。我们知道，在艺术欣赏活动中，欣赏者与艺术作品之间是一种审美主客体关系，它是欣

[68]〔匈〕伊芙特·皮洛：《世俗神话：电影的野性思维》，崔君衍译，中国电影出版社1991年版，第52页。
[69] 同上书，第53页。
[70] 同上书，第54页。

赏主体和艺术客体相互作用的过程。同样，电影欣赏是审美主体（观众）和审美客体（影片）相互作用的过程。一方面，作为审美客体的影片总是通过特定的故事情节、人物形象和艺术手法，引导着观众向作品所规定的艺术境界运动；另一方面，作为审美主体的观众也并不是被动地反应和消极地静观，而是在欣赏影片的过程中，不断依据自己的文化传统、生活经验、艺术素养和美学趣味，对影片进行补充与加工，其结果就是主客体交融互渗的"复合形象"。因此，正如接受美学的代表人物、德国美学家汉斯·罗伯特·姚斯和沃尔夫冈·伊瑟尔再三强调的，必须十分注意研究欣赏者（读者、观众、听众）怎样理解、鉴赏和接受文艺作品，也就是要注意研究欣赏者的审美心理。

作为接受美学的主要创立者之一，姚斯把海德格尔的"前结构"概念，发展成为审美经验中的"期待视界"。姚斯在谈到关于文学阅读的审美鉴赏活动时，提到了有关审美经验的"期待视界"："从类型的前理解，从已经熟识作品的形式与主题、从诗歌语言和实践语言的对立中产生了期待视界。"[71]姚斯所说的"期待视界"，是指文学接受活动中，读者原先的各种经验、趣味、素养、习惯等综合形成的对文学作品的欣赏要求和审美期待。姚斯进一步认为，文学史上，一部部作品需要借助作者与读者（包括批评家）的"期待视界"才能获得关联与统一。作为审美客体的文学作品的潜在意义是通过读者的接受"视界"体现的。而接受主体也必须不断改变自己的视界，并与作品所代表的作者和传统的"视界"达到某种程度的交融，才能深入理解作品的内蕴。显然，姚斯的这一理论，既吸收了伽达默尔解释学有关"视界交融"的观点，也吸收了皮亚杰"发生认识论"关于主体心理既成结构图式的成果。广而言之，这种"期待视界"在影视艺术接受活动中也同样存在。当欣赏任何一部影视艺术作品时，观众都需要依赖和借鉴其先前观赏过的文本，以及作为影视欣赏的前理解和前结构而存在的影视经验与生活经验的总和。事实上，这就是影视审美经验中的"期待视界"。

这种审美经验中的"期待视界"，根据姚斯的看法，就文学阅读而

[71]〔德〕H. R. 姚斯、〔美〕R. C. 霍拉勃：《接受美学与接受理论》，周宁、金元浦译，辽宁人民出版社1987年版，第28页。

言，主要包括以下三个方面：其一是对文学作品某种类型和标准的熟识和掌握，这样一种内在尺度作为读者阅读作品的"前理解"起作用；其二是对文学史上或当代一些作品的熟识，包括它们的内容与形式、主题与风格，等等，这种熟识作为阅读经验积累在读者心中，使其在不知不觉中带着由过去作品所形成的阅读眼光来看新作品；其三是读者总带着现实生活的体验进入阅读状态，这种体验有时会成为一种参照系而进入其阅读视界，使其不由自主地将作品中的虚构世界与现实生活相比较。显而易见，姚斯关于文学阅读中"期待视界"的三个方面的内容，也同样适用于影视欣赏审美经验中的"期待视界"。欣赏任何一部影视艺术作品，首先离不开对同一种类型和标准的影视作品的熟识和掌握；其次也离不开对影视艺术史上或当代一些影视作品的熟识；最后，观众也同样是带着现实生活的体验进入观赏状态，并且常常不由自主地将影视作品中的虚构世界与现实生活相比较。姚斯关于审美经验中的"期待视界"的看法，无疑是具有创见和新意的，对深入研究影视艺术审美心理具有极大的启迪意义。

但是，我们也不能不看到，姚斯关于审美经验中的"期待视界"的论述，似乎显得过于片面和狭窄。事实上，人的审美心理结构是作为一个完整的精神文化整体投入文艺鉴赏活动中的。姚斯所谈到的其实主要只是文学方面的知识和过去的阅读经验，包括作品的类型、标准、内容、形式、主题、风格，等等，这些固然也是"期待视界"的组成部分，但不是全部，甚至不是主要的部分。因此，我们认为，影视艺术审美经验中的"期待视界"，除了以上谈到的几个方面外，至少还应补充以下几点：

第一，"期待视界"中的文化因素。观众欣赏影视作品的"期待视界"首先必然是一个文化心理结构。观众衡量影视作品好坏与否、真实与否的标准，实际上是一个文化的标准。正如麦茨所说：电影与生活的形似性不是建立在影像与原物之间，而是建立在影像与早已建成的文化泛文本之间。观众对电影的感知本身便包含着文化的符码，过去被看作是自然的真实的形似性，实际上是依附于文化的。[72]这种"期待视界"中的文化因素，又必然带有社会的、民族的、时代的烙印，形成了富有民族特色和时代特点的观片文化心理结构。在中国观众的观片文化心理结构中，就积淀着中

[72] 参见《电影艺术》1987年第11期相关文章。

国观众的审美理想、人生态度、教化需求、伦理观念、情感方式，乃至富有民族特点的视觉方式，等等。

第二，"期待视界"中的艺术修养。观众欣赏影视作品，离不开熟悉和掌握艺术的基本知识和规律，尤其必须熟悉和掌握影视的艺术特征、美学特征、艺术语言、表现手法，等等，只有掌握了这些基本知识和规律，才能真正领会和理解影视作品，才能真正读解影片文本。与此同时，"期待视界"也包括每一位观众的文化水平、智力水平、知识水平，以及接受外来文化影响的状态，等等，多方面的因素综合构成了影视观众的精神文化视野。从一定程度上讲，文化素养较高的观众，其"期待视界"也会相应具有较高的水平。

第三，"期待视界"中的个性心理。不同的观众个体，其心理气质不一样，对影视作品的兴趣点也会有差异。例如，内倾思维型的观众比较喜欢哲理性强的影片，外倾情感型的观众比较喜欢爱情片、青春片，等等。此外，观众深层心理中的本能欲望，需要通过影视作品的虚构情境得到替代性宣泄或替代性满足，影响着观众对各种类型影片的选择和认同。总而言之，影视观众的"期待视界"是由多种因素综合形成的先在结构，存在于观众的意识与潜意识之中，影响着观众对影片文本的理解。

影视审美经验中的"期待视界"对影视观赏具有重要的意义和作用。从广义上讲，观众从选择影片到感受影片，从理解影片到认同影片，从体验影片到评价影片，每一步都离不开"期待视界"潜移默化的作用。从狭义上讲，理解影片文本，尤其离不开"期待视界"的作用。因为观众在观赏影视艺术作品时，容易接受和理解的往往是他们"期待视界"中先在经验结构所接受和理解的东西，它帮助观众以自己的方式，从自己的角度，凭借自己的知识和经验，来理解和把握作品。以娱乐片为例，正是由于娱乐片具有类型化影片结构和常规化形式编码，符合大众的"期待视界"，才产生了观众普遍接受的效果。娱乐片与大多数观众的"期待视界"至少具有三方面的对应关系：

第一方面，文本中的英雄主义与观众的"期待视界"相对应。观众在观片过程中总是不自觉地把自己当作影片中的主人公，在潜意识中把自己投射到主人公身上，向主人公认同，把自己与主人公合而为一。而每部娱乐片中常常有一位英雄主人公，如美国西部片中的牛仔、日本影片中的武

士、中国武侠片中的义侠等，使观众"期待视界"中的自我中心主义得到满足，在自身绝对安全的条件下实现日常生活条件下无法实现的英雄梦。

第二方面，文本中的悲欢离合与观众的"期待视界"相对应。娱乐片常常以悲欢离合、曲折感人的戏剧化情节，以起伏的情感波澜和强烈的灵魂震撼，形成一种打动观众情感的强大感染力，使观众在日常生活中郁积起来的种种情绪和情感，乃至潜意识领域里的种种本能和欲望得到宣泄、转移或升华，获得心理上的满足。从一定意义上讲，影视艺术的存在为观众的避世心理提供了一个合法的精神寓所，使观众得以在现实的原则之外自由地娱乐。

第三方面，文本中的二元价值观与观众的"期待视界"相对应。娱乐片虚构的世界里，总是呈现出是非、善恶、真假、美丑相互对立、泾渭分明的二元结构，而现实生活并非如此。观众"期待视界"中美好的理想和愿望需要在影视艺术中得到替代性满足，现实生活中解决不了的种种矛盾也需要得到虚幻性解决。娱乐片中善恶对立的二元分裂，在一定程度上满足了观众的自我认同心理，缓解了观众因现实矛盾无法解决所形成的心理张力，心理趋于平衡，如释重负般进入愉悦的状态。

从根本上讲，影视审美经验中"期待视界"的提出，突出了长期被忽视的观众（接受主体）参与艺术价值的创造的作用，强调影视作品的价值只有在观众对影片文本的读解中才能得到实现。从这种意义上讲，影视作品的意义与价值本身，不只是编导所赋予的，或作品本身所蕴藏的，也应包括观众在观赏作品时所增补和丰富的，因此，一部影视作品的现实价值正是体现在所有观众的欣赏与评价的总和之中。

（二）定向期待与创新期待

当代认识论与心理学相结合，取得了令人瞩目的成果，其中，瑞士心理学家让·皮亚杰于20世纪60年代提出的"发生认识论"，在国际上享有盛誉，产生了广泛的影响。有学者认为，"发生认识论"和信息加工认知心理学共同构成了当今西方心理学的主流。西方学术界也把皮亚杰和巴甫洛夫、弗洛伊德并称为当代国际心理学三大伟人。皮亚杰的理论主要是认识发生的理论，他的"发生认识论"不但解决了认识发生的心理学基

础问题，而且对于我们进行文艺心理学研究，以及影视审美心理研究等，都具有极大的启发意义，提供了有效的理论指南。

皮亚杰的"发生认识论"认为，认识活动绝不是单向的主体对客体刺激的消极接受或被动反应，而是主体已有的认识结构与客体刺激的交互作用。因此，人的认识是主客体在相互作用中，一方面"同化于己"，即将外界的信息同化到主体的认知结构，另一方面又"顺应于物"，即改变主体的认知结构以适应客观环境，在这两方面的共同作用下完成的。因此，认识过程也是主体认知结构不断重复的过程。于是，皮亚杰突破了由生物学家拉马克提出、由行为主义心理学派加以发挥的单向的"刺激—反应"（S→R 公式），而提出了"S↔R"的双向作用公式，以后又进一步明确提出了"S→AT→R"的公式（此处 S 是客体的刺激，T 是主体的认知结构，A 是同化作用，即主体将客体刺激纳入自身认知结构之内以扩展认识，然后才作出对客体的反应 R）。[73] 显然，这是一种极富启发性的重要突破，堪称认知学说的一次重大变革。皮亚杰对此进行了理论概括："一方面，认识既不是起因于一个有自我意识的主体，也不是起因于业已形成的、会把自己烙印在主体之上的客体；认识起因于主客体之间的相互作用，这种作用发生在主体和客体之间的中途，因而同时既包含着主体又包含着客体。"[74] 显然，皮亚杰把认识看成主客体之间交互作用的一个不断建构的活动过程，这一基本思想是卓越的，是认识史上的一大突破。

皮亚杰的"发生认识论"，无疑会加深我们对影视审美经验中"期待视界"的进一步认识和理解。当一位观众面对银幕或荧屏开始聚精会神地观赏影视作品时，他是张开着他的全部审美经验的"期待视界"来迎接作品的。从"发生认识论"的角度看，此时这位观众的头脑并非是一张白纸，而是一张经纬交织的审美期待的复杂网络。在这张网络上，既有这位观众在此之前具有的影视方面的各种知识和观赏经验，以及对影视作品类型、标准、内容、形式、主题、风格等的理解和认识，也包括他个人的艺术文化素养和个性心理特征，甚至还有社会的、民族的、时代的、文化的因素潜藏在内。可见，当观众欣赏影视作品时，并非是头

[73] 参见《皮亚杰学说及其发展》，陈孝禅等译，湖南教育出版社 1983 年版，第 21 页。
[74] 〔瑞士〕皮亚杰：《发生认识论原理》，王宪钿等译，商务印书馆 1981 年版，第 21 页。

脑一片空白地去欣赏，而是张开了一个极其复杂的网络接受影片信息，读解影片文本。与此同时，更为重要的是，观众对影片的接受完全不是单纯的"刺激—反应"公式，而是一种极其复杂的审美主客体交互作用的过程。观众必须通过自己的认知结构即"期待视界"，以及自身心理的同化作用，将影像和声音等各种刺激接受下来，并且经过个人观片文化心理结构的筛选、过滤、淘汰、分解、整合，根据自己的观赏经验所构成的思维定式或先在结构，对影像语言进行理解、感悟、领会、把握、体验。这就是皮亚杰的"S → AT → R"的公式，即观众并不是消极被动地对待影像、声音等外界刺激，而是调动其已有的思想、文化、知识、修养、能力、经验、习惯等形成的观赏模式，来理解和阐释影视作品所提供的显在的或潜在的各种信息，然后才作出对影视作品的反应。从某种意义上讲，观众的"期待视界"已预先决定了他的观赏结果，决定了他对影视作品审美认识和审美理解的方向，虽然这同时也取决于作品本身的性质和特点。正因为如此，大众传播心理学在谈到皮亚杰"发生认识论"与大众传播的关系时认为，影视观众的认知图式需要经常被激活与构建，"因长期使用媒介，受者积累了一定数量的认知图式，并形成了一定规模的认知结构网络。但在平时，除了当前活跃在意识范围内的认知图式外，大多数认知图式是沉入于潜意识之中的，当面对新出现的媒介信息，需要进行识别和选择时，主体须主动从潜意识里提取足够的能同化新信息的认知图式，以此来填补一时出现的认知空缺"[75]。

除此之外，皮亚杰"发生认识论"对影视观赏心理的其他方面，也具有极大的启迪作用。其中，定向期待与创新期待就是具有十分重要的理论意义与实践意义的课题。实际上，在影视艺术观赏活动中，观众审美经验的"期待视界"起着两种相反相成的作用：倾向于审美心理保守性的定向期待，以及倾向于审美心理变异性的创新期待。这样两种相反相成的期待倾向，构成了审美心理的双重性。

影视观众的审美心理潜藏着保守性与变异性这两种截然相反的倾向。所谓审美心理的保守性，是指人们的审美意识或审美趣味习惯于按照某种传统的趋向发展，具体表现为人们在鉴赏活动中的种种偏好、选择或取

[75] 刘京林:《大众传播心理学》，第138页。

舍，以及特殊的欣赏方式、欣赏习惯、审美态度和审美趣味。这种特殊的倾向和方式往往与观众的文化层次和美学修养有关，也常常带有时代与民族的特色。与此同时，影视观众的审美心理又存在着变异性。所谓审美心理的变异性，是指由于时代的前进和社会生活的变化，以及国际文化交流的发展和大众审美水平的提高，人们的欣赏习惯和审美趣味随之发生变化。事实上，追求多样变化是人类最基本的心理趋向，好奇心和求知欲催发着观众审美心理的变异，而各种时代精神的更迭变易和文艺思潮的起伏消长，又总是在不断改变着人们的审美态度和审美理想。

影视观赏中的定向期待，往往表现出一种审美心理的保守性。苏联美学家鲍列夫将这种定向期待称为接受定向，他指出："接受定向是艺术欣赏的重要心理因素。这种心理机制依靠着凝聚在我们头脑中的整个历史文化体系，依靠着所有前人的经验。接受定向是一种欣赏者预先就有的趣味方向，这种趣味方向在整个艺术感受过程中一直在发挥作用。"[76]这是由于人的审美心理结构具有前后相连的连续性和层积性。就个人来说，形成一个完整的审美心理结构总需要经过相当漫长的过程，心理学上称之为大脑皮层动力定型的建立。这就是说，观众在长期欣赏影视艺术的实践活动中，形成了特定的欣赏习惯和欣赏方式，经过多次重复后就成为直觉性情感。一旦影片文本符合观众的大脑皮层动力定型，观众就会立即产生相应的肯定情感或否定情感。因此，定向期待其实就是一种习惯性倾向，它是观众"期待视界"的各个构成要素交汇成的一种惯性心理力量，一种内化为心理机制的文化习惯，一种经个体选择后的传统文化在其心理结构上的积淀。

由于习惯总是一种稳定的、惰性的力量，所以定向期待在影视观赏中发挥着某种稳定性和保守性的作用，成为观众一种相对稳定的心理趋向。正是这种定向期待，使得影视观众总是以自己的方式去理解和体会影视作品。一旦影片文本符合了观众的定向期待，他就会马上向银幕形象认同，"包括'移情'、'卷入'、'同化'、'忘我'……总之它意味着文本对观众控制与观众自我意识的消解"[77]。一旦影片文本不符合观众的定

[76]〔苏〕鲍列夫：《美学》，乔修业、常谢枫译，第314页。
[77] 贾磊磊：《电影语言学导论》，第115页。

向期待，他就会拒斥、反感，要么对作品不理解，要么以自己的方式来理解作品，产生一种"误读"。可见，定向期待在影视观赏心理中占有重要的地位与作用。

　　影视观赏中的创新期待，往往表现为一种审美心理的变异性，它是"期待视界"中与定向期待相反和对立的方面。作为观众"期待视界"的深层结构，创新期待也是人类共有的，创新意识实际上是人类更内在、更深层的愿望与倾向。"当代艺术心理学认为，人的深层心理中还有一种探索内驱力，它表现为一种探索新事物、新因素的愿望，用朴素的话来说，就是好奇心。"[78]好奇心和求知欲是人的天性和本能，影视欣赏活动中，这种好奇心表现为观众对于影片题材的新颖、主题的独创、风格的奇崛、电影语言的创新等方面的审美需求。心理学家们认为："新东西容易成为注意的对象，而千篇一律的、刻板的、多次重复的东西，就很难吸引人们的注意。"[79]显然，富有新意的影视作品，可以更为有力地吸引观众的审美注意力，激发观众的审美想象，使他们获得更加隽永的审美体验和更加独特的审美认识。正是由于鉴赏活动中审美趣味经常保持着变异性和创新性的倾向，观众的审美水平和欣赏能力才得以不断地发展和提高，而许许多多具有独创性和探索性的影视作品，也才有可能得到观众的认同。当然，心理学家们同时又指出："研究表明：新异性可分为绝对新异性（在这种情况下该刺激物在我们经验中从来未出现过的）和相对新异性（各种已熟知的刺激物的不寻常结合）。引起注意更多的是刺激物的相对新异性。"[80]这无异于告诉我们，探索电影的创新度应与观众的欣赏心理保持在"似与不似"之间，必须考虑观众的欣赏水平和接受水平，使影片具有"相对新异性"。实践证明，那种所谓"绝对新异"的影片，只能引起观众的反感和拒斥。因此，探索片的创新因素与传统因素应当并存共举，在追求影片的探索创新的同时，也要考虑观众的理解接受程度，这就需要认真研究影视艺术作品探索的超前度与继承的固守量之间的关系和比例问题。

　　如果我们以皮亚杰"发生认识论"为依据来探讨一下这个问题，会

[78] 章柏青、张卫:《电影观众学》，第212页。
[79] 华东师范大学心理学系公共必修心理学教研室编:《心理学》，华东师范大学出版社1982年版，第90页。
[80] 同上。

对定向期待和创新期待有更深一层的理解。皮亚杰认为，主体的认知结构本身具有"同化"（assimilation）和"顺应"（accommodation）两种对立统一的功能，它们是个体适应客体环境的两种主要机能。皮亚杰指出："刺激输入的过滤或改变叫作同化；内部图式的改变，以适应现实，叫作顺应。"[81] 这两种机能贯穿认识发生和建构的全过程。所谓"同化"作用，就是主体将外界客体刺激纳入自己原有的心理活动图式中，这只能引起原有图式的量的扩展和变化，没有新的发展。所谓"顺应"作用，则是指主体具有一种调节或顺应的心理功能，当主体原有图式不能囊括或同化新的信息时，就必须通过主体图式的自我调节，改变原有图式或者创立新的图式，以适应变化的客体，形成图式的质变，并使主体的认识不断发展。这就是顺应或调节的功能。

　　观众在鉴赏影视作品时，总是从原有的欣赏习惯和欣赏趣味出发，按照自己的审美心理图式去同化影片，呈现出审美趣味的某种趋向和定式，这就是影视观赏中的定向期待。美国心理学家克雷奇把这种心理定式解释为我们倾向于看见以前看过的东西。这种审美心理的定向期待对于影片的被接受和被欣赏具有极为重要的意义，尤其是电影作为一门耗资巨大的群众性艺术，不能不考虑广大观众的传统欣赏心理，甚至连现代电影观念的代表人物克拉考尔也承认："像电影这样一种群众性的手段，不能不屈服于社会和文化的习俗、集体的偏爱和根深蒂固的欣赏习惯的巨大压力。"[82] 与此同时，当今社会的急剧变革和电影新潮的迅速发展，又使观众眼花缭乱、目不暇接，许多崭新的电影语言和表现手法突破了观众原有的审美心理图式，使他们再也无法按照原有的图式或结构去同化影片，不能不通过顺应作用，来改变原有的审美心理结构和欣赏习惯图式，表现为审美心理的变异性和发展性，这就符合了影视观赏中的创新期待。正是由于审美心理中这种同化与顺应的心理功能，以及定向期待与创新期待所起的两种相反相成的类似于同化与顺应的作用，广大观众的审美能力和鉴赏水平不断提高，整个民族的电影文化水平达到一个新的高度。

　　审美心理的双重性，以及审美经验"期待视界"中的定向期待与创新

[81]〔瑞士〕J. 皮亚杰、B. 英海尔德：《儿童心理学》，吴福元译，商务印书馆1980年版，第7页。
[82]〔德〕齐格弗里德·克拉考尔：《电影的本性》，邵牧君译，第7页。

期待，既是对立的、矛盾的，又是统一的、互补的，它们正是通过同化与顺应不断地调节与发展。同化是从量的方面来丰富审美心理，顺应则是从质的方面来拓展审美心理，从而实现审美心理结构的发展和变化，使得作为审美主体的观众通过影视艺术欣赏活动不断提高自身的审美感受能力，不断超越自我，这也就是影视观众审美心理的嬗变过程。

（三）以人为本

观众心理学认为，影视观赏的核心是观众与影视作品的认同机制。尤其是对电影观众而言，一旦进入放映厅，实际上就已经不自觉地、无意识地完成了由现实生活中的"我"向观众角色的"我"的转换。当然，这种转换是自愿的和主动的。在黑暗的电影放映厅里，观众向电影的认同首先通过观众视点与摄影机视点的同化来完成。对于大多数影片来说，摄影机不仅向观众提供画面、影像、人物、环境等各种内容，更重要的是还为观众提供观看的位置、角度、情感、态度等具有主观色彩的立场。摄影机巧妙地把自己隐藏在银幕背后，暗地里操纵观众，通过丝丝入扣的叙事链条消解观众的自我意识，引导观众"入戏"。与此同时，观众也在潜意识中把自己投射到影片主人公身上，不自觉地把自己当作主人公，实现了其与影片中角色的同化，从而完成了电影观赏过程中观众的双重同化。尤其是商业片，更是充分利用观众的明星崇拜心理，不断强化观众与影片文本的认同。

明星崇拜有着深刻的社会、心理，乃至生理根源。正如贝拉·巴拉兹早在20世纪上半叶谈到电影明星时所言："在我们这个电影文化的时代，人的形体又成为可见的，人们就恢复了美的意识，可见的美的形象又成为由来已久的生理的和社会的要求的一种表现。"[83]这就是说，观众在欣赏电影时，常常将自己的精神依恋寄托在某些特别喜爱的明星上，同明星扮演的主人公一起经历愤怒、悲伤、爱恋、欢乐等多种情绪和情感，使现实生活中无法实现的情绪、欲望、期待、理想等获得替代性满足和宣泄。被称为"梦幻工厂"的好莱坞，正是通过推出各种类型化的明星，并且通过精

[83]〔匈〕贝拉·巴拉兹：《电影美学》，何力译，第267页。

心编排的娱乐型影片的叙事法则，来诱导观众无条件地向银幕形象认同。

在观众与作品的认同方面，电影与电视有着十分明显的不同。首先，电影院的观众是在一个集体性、仪式性的环境和氛围中观看影片；而电视观众常常是在家庭中观赏节目，这种观看环境的生活化与日常化，使观众感到电视世界并不是另一个世界，只是日常现实生活的延伸而已，难以进入绝对的"入戏"状态。其次，观看电视与观看电影更大的一个区别，在于电视观众具有主动性、随意性和选择权，可以按照自己的兴趣爱好随意挑选自己喜欢的电视节目。调查资料表明，电视观众随意转换频道的频率越来越快，原因是电视节目日益丰富和观众主体性日益增强，这种状况更使电视观众难以"入戏"。所以，接受环境和接受心理等方面的因素，形成了电视观众的特殊性。正因为如此，"作为'可读文本'的电视艺术除应该具有复杂性程度较低的特点，以适应观众注意力不够集中的接受状态之外，还应该是容易被接受的，以适应观众在观赏中缺乏可靠的心理距离（如传统接受方式中那样）的情况"[84]。这就是说，欣赏电视艺术，同欣赏其他任何艺术都不一样，欣赏其他艺术时需要强烈的专注性与认同感，而欣赏电视艺术则具有突出的随意性和选择性，这正是电视艺术独特的审美接受方式。也正因为如此，电视观众在电视艺术创作与欣赏的全过程中，具有更加特殊和重要的地位，这使得电视节目制作的每一个环节，都不能不考虑到电视观众的接受这个根本性的问题。从某种意义上讲，观众的接受就是电视艺术创作的出发点。"随着电视传播在数量与质量、领域与层次的不断扩展与提高，随着人们对电视美与电视审美要求的不断提高，电视观众对电视节目的介入，也必然会不断扩展与提高。因此，电视节目的竞争实际上也是对电视观众的争夺，而如何更好地、更深入地调动电视观众对于电视节目的介入，将是电视接受美学的不容忽略的大的课题。"[85]

从这个意义上讲，无论是电影还是电视，都必须首先考虑观众的接受心理。尤其是在当前大众传播媒介竞争日益激烈的情况下，广大观众的选择机会更多，需求更趋多元化，审美趣味变化更快，对节目质量要求更高。因此，在一定程度上完全可以讲，研究观众的接受心理已经成为影

[84] 苗棣：《电视艺术哲学》，第263页。
[85] 高鑫主编：《电视艺术美学》，第283页。

视艺术的当务之急,它不但具有重大的理论价值,而且具有重大的实践意义;它不但是影视美学理论发展的需要,而且也是解决当代大众传播媒介所面临的实际问题的需要。

正因为这样,研究影视观众的接受心理,最关键的一条就是尊重观众,以人为本。尊重观众,就是要尊重观众的欣赏习惯和审美趣味,尊重观众的兴趣爱好和情感需求,尊重观众的选择权利和积极参与,乃至于尊重观众熟悉和喜爱的叙事模式和叙事风格。而尊重观众的核心,就是以人为本。这就是说,影视艺术工作者在创作的全过程中,从前期工作到中期拍摄再到后期制作,必须始终把观众放在心中。因为影视艺术是一种大众的艺术,需要大众的理解和大众的认可,观众的眼光、观众的反映、观众的评价、观众的好恶常常成为衡量一部影视艺术作品的价值尺度。所以,以人为本可以说是影视观众接受心理研究的核心。在这个方面,马斯洛的人本主义心理学或许可以给我们提供一些有益的启示。

马斯洛曾任美国心理学会主席,他所创立的人本主义心理学在西方被认为是既不同于行为主义心理学,又不同于精神分析学的新学派。人本主义心理学首先提倡人化的心理学,强调把人当作人来研究,认为人各有其个性和特点,这才是心理学应当着力研究的。因此,人本主义心理学首先批评在西方心理学界占有重要地位的行为主义心理学,批评行为主义心理学仅仅机械地在化学、物理学和生物学的层面上解释心理活动;人本主义心理学反对将人动物化或计算机化,认为人不是"较大的白鼠"或"较缓慢的计算机"。与此同时,人本主义心理学也严厉抨击在西方心理学界具有重要影响的弗洛伊德精神分析学,认为精神分析学主要以精神病患者和心理变态者为素材,这种研究只能使人们对人类的信心越来越小,产生"畸形的心理学和哲学"。[86]在此基础上,马斯洛提出了以人为本的人本主义心理学。

马斯洛的人本主义心理学理论中,最核心的范畴有两个:一个是"需要层次",另一个是"自我实现"。马斯洛认为,了解一个人,就需要研究他对价值的态度。人本主义心理学认为价值是人类动机的重要方面,真善美的价值可以给人提供有力的动机。人受到许多不同动机的驱使,而这些

[86] 以上参见高觉敷主编:《西方近代心理学史》,人民教育出版社1982年版,第463页。

动机又是和人的各种层次的需要分不开的。马斯洛的动机理论是以他对人类基本需要的理解为依据的,这些需要不仅是生理的,而且是心理的,它们构成了人真正的内在本质。马斯洛把人的基本需要由低到高、由下而上排列为金字塔形状:生理需要、安全的需要、爱和归属的需要、自尊的需要、自我实现的需要。马斯洛指出:"一个人能够成为什么,他就必须成为什么,他必须忠实于他自己的本性,这一需要我们就可以称为自我实现的需要。"[87]只有当低级需要得到满足之后,人才会出现高级需要,物质需要满足之后,人才会提出精神需要。在马斯洛"需要层次论"中处于金字塔尖端的是自我实现的需要。所谓"自我实现",就是人为了完善自身,充分实现和调动自己的各种潜力,人为了这种高级的需要可以作出自我牺牲甚至献出生命。这也是实现人的完美人性的必要途径。"自我实现"的最高境界就是"高峰体验"。"高峰体验"是指这样一些时刻,即人处在最佳状态并感到十分快乐,在这种时刻人会感到十分幸福、狂喜、顿悟、完美。"高峰体验"也是"自我实现"的最高点。

马斯洛认为,"高峰体验"尤其存在于人的高级精神活动之中。他概括指出:"存在爱的体验,也就是父母的体验,神秘的或海洋般的或自然的体验,审美的知觉,创造性的时刻,矫治的和智力的顿悟,情欲高潮的体验,运动完成的某种状态,等等。这些以及其他最高快乐实现的时刻,我将称为高峰体验。"[88]当然,审美活动的最高境界毫无疑问也是一种"高峰体验",马斯洛认为不但诗人和艺术家在创作狂热的时候是处于"高峰体验"中,甚至聆听一首感人至深的音乐乐曲也可以产生"高峰体验"。马斯洛高度重视审美活动对于创造完美人格所具有的意义,竭力从人的心理冲动的角度揭示出人的审美需要的最终根源。在西方现当代心理学主要流派中,像马斯洛这样重视审美活动的心理学家真可谓首屈一指。马斯洛强调指出,在审美活动中主客体完全融为一体。他说:"在审美体验和恋爱体验中,有可能成为如此全神贯注,并且'倾注'到客体之中去,所以

[87]〔美〕A.H.马斯洛:《动机与人格》,许金声、程朝翔译,华夏出版社1987年版,第53页。

[88]〔美〕A.H.马斯洛:《存在心理学探索》,李文湉译,云南人民出版社1987年版,第65页。

自我确实消失了。"[89] 马斯洛还进一步指出，审美活动中的"高峰体验"实际上是通过自我证实而达到审美的最高境界，是对审美主体的本质和价值的肯定。他说："审美知觉肯定有其内在的自我证实，它被认为是一种宝贵的和奇妙的体验。"[90] 显然，马斯洛的这些理论，对于我们研究影视观众的观赏活动与审美心理，具有十分重要的启发作用。

人本主义心理学至少可以给我们以下三点启发：

第一，在当今消费社会和大众文化时代，在物质需要和消费需求席卷人们的情况下，强调人的价值，强调精神的魅力，强调人的需要和动机的多重性是十分必要的。"马斯洛的动机理论把人类对自身潜能及价值的注重和追求作为人的成长和发展的目标；把人的社会化进程与人的需要从低级到高级渐次发展的过程联系起来，表明个性越成熟、越丰富，其需要就越高级，同时这一理论把人的物质性需要与其精神性需要的依存关系表达得很清楚，即精神需要是在人的一定的物质需要得到满足后的更高层次的需求。这说明，当物质文明达到一定的高度时，必须强化精神文明，才能使人的两种需求得到和谐、平衡的发展。……从人本主义中汲取营养，在物质生活不断提高时，不忘对人的精神世界的重塑，这正是我们今天研究马斯洛的动机理论的实践意义。"[91]

第二，电影、电视等大众传播媒介，必须真正树立为大众服务的思想，研究影视观众的审美需要和接受心理，真正做到尊重观众，以人为本。针对人的异化，在西方近现代心理学流派中独树一帜的人本主义心理学提出了"以人为本"的宗旨，强调人的尊严，重视人的价值，发挥人的潜能，创造完美的人格。这些思想，无疑对影视等大众传播媒介都有一定的启迪意义。尤其是大众传媒的工作者（传者），应当充分尊重观众（受者）和传播活动的参与者（采访对象等）。大众传播心理学认为："人本主义强调以人为本，用句很直白的话讲就是'把人当人看'。在大众传播活动中的认识主体主要有传者、受者和采访对象等。尽管他们的社会角色不同，尽管在传播活动中传者居于操纵媒体的主导地位，但是从'人'的角

[89]〔美〕A.H.马斯洛：《存在心理学探索》，李文湉译，第71页。
[90] 同上书，第89页。
[91] 刘京林：《大众传播心理学》，第97页。

度看，他们都是平等的，他们都有自己的主体意识、主体精神，他们都希望表达自我，实现自我的价值，因而不同的认识主体都应得到他人的承认和尊重。这种承认和尊重实质上是一种态度体现，它渗透于传受者相互作用的方方面面。对传者而言，它是媒介性质和服务宗旨的外化；对受者而言它是自己人格的表露。"[92]正因为如此，大众传播媒介应当更关注普通百姓的生活，根据普通百姓的需要来设置媒介栏目和选择媒介内容，关怀普通百姓从衣食住行的基本需要到更高层次的精神需要，从与普通百姓息息相关的话题和事件中挑选媒介的热点和焦点。总而言之，大众传媒应当贴近现实、贴近生活，真正做到与普通百姓同呼吸，共命运。

第三，影视艺术应当以人文理想和人文关怀为最高价值，而绝不能以商业利益作为终极目标。影视将传播、艺术、文化、商品集于一身，影视艺术作品是一种特殊形态的商品，上座率和收视率直接关系到影视艺术生产的经济效益。但是，我们又必须看到，影视艺术也应当具有社会价值和审美价值，应当有艺术的品位和美学的追求。中外电影史和电视史上，曾经涌现出许多脍炙人口、广为流传的优秀影视作品，给一代又一代的观众留下了难以忘怀的美好印象，甚至使有的观众能够达到"高峰体验"这种审美活动的最高境界，充分显示出不朽的魅力。正如电影观众学所言："在观影情绪的发展高潮和欢畅宣泄阶段，有时观众可能获得一种高峰体验。……这时候他的情绪达到了一种狂喜和极乐状态，他的情绪能够得到彻底的释放，尽情的倾泻。高峰体验过后，欣赏者可能获得对自然、对人类、对民族、对父母、对一切帮助主人公获得奇迹的人和事的感恩之情，这种感激之情可能转化为崇拜、信仰、热爱，表现为对一切善良人们的爱，或者报效民族、祖国、献身人类进步事业的渴望。"[93]显然，影视欣赏活动中的这种境界，一方面应当是影视艺术家创作活动的最高追求，另一方面也应当是影视观众鉴赏活动努力追求的最高境界。

附录1
中国大片向何处去？

附录2
电影文学：当前国产大片的致命弱点

附录3
类型电影：中国电影的必由之路

[92] 刘京林：《大众传播心理学》，第99页。
[93] 章柏青、张卫：《电影观众学》，第103页。

主要参考书目

《传播学概论》,〔美〕威尔伯·施拉姆、威廉·波特著,陈亮等译,新华出版社,
　　1984年。
《传播学原理》,张国良主编,复旦大学出版社,1995年。
《传播学总论》,胡正荣著,北京广播学院出版社,1997年。
《大众传播心理学》,刘京林著,北京广播学院出版社,1997年。
《单面人》,〔德〕马尔库塞著,左晓斯等译,湖南人民出版社,1988年。
《当代传媒新技术》,张文俊编著,复旦大学出版社,1998年。
《当代美国电视》,陈犀禾编著,复旦大学出版社,1998年。
《当代西方电影美学思想》,李幼蒸著,中国社会科学出版社,1986年。
《电视跨国传播与民族文化》,钟大年等主编,北京广播学院出版社,1998年。
《电视声画艺术》,张凤铸著,北京广播学院出版社,1997年。
《电视艺术美学》,高鑫主编,北京广播学院出版社,1998年。
《电视艺术哲学》,苗棣著,北京广播学院出版社,1997年。
《电视影响评析》,时统宇著,新华出版社,1999年。
《电影的本性——物质现实的复原》,〔德〕齐格弗里德·克拉考尔著,邵牧君译,
　　中国电影出版社,1982年。
《电影的观念》,〔美〕斯坦利·梭罗门著,中国电影出版社,1983年。
《电影的元素》,〔美〕李·R.波布克著,伍菡卿译,中国电影出版社,1986年。
《电影电视走向21世纪》,黄式宪主编,中国电影出版社,1997年。
《电影观众学》,章柏青、张卫著,中国电影出版社,1994年。
《电影理论概念》,〔美〕达德利·安德鲁著,郝大铮等译,上海文艺出版社,1990年。
《电影理论史评》,〔美〕尼克·布朗著,徐建生译,中国电影出版社,1994年。
《电影美学》,〔匈〕贝拉·巴拉兹著,何力译,中国电影出版社,1982年。

《电影美学》，姚晓蒙著，东方出版社，1991年。

《电影美学分析原理》，王志敏著，中国电影出版社，1993年。

《电影社会学研究》，汪天云等著，上海三联书店，1993年。

《电影史：理论与实践》，〔美〕罗伯特·艾伦、道格拉斯·戈梅里著，李迅译，中国电影出版社，1997年。

《电影是什么？》，〔法〕安德烈·巴赞著，崔君衍译，中国电影出版社，1987年。

《电影随想录》，〔法〕雷纳·克莱尔著，邵牧君、何振淦译，中国电影出版社，1981年。

《电影形态学》，朱辉军著，中国电影出版社，1994年。

《电影学论稿》，郑雪来著，中国电影出版社，1986年。

《电影学研究（第一辑）》，王亮衡主编，中国广播电视出版社，1997年。

《电影研究导论》，〔英〕吉尔·内尔姆斯主编，李小刚译，世界图书出版公司，2013年。

《电影艺术：形式与风格》，〔美〕大卫·波德维尔、克里斯汀·汤普森著，曾伟祯译，北京联合出版公司，2015年。

《电影艺术的科学》，金天逸著，中国电影出版社，1996年。

《电影艺术理论》，周安华主编，中国广播电视出版社，2005年。

《电影艺术诗学》，〔苏〕多宾著，罗慧生、伍刚译，中国电影出版社，1984年。

《电影艺术新论》，潘秀通、万丽玲著，中国电影出版社，1991年。

《电影与新方法》，张红军编，中国广播电视出版社，1992年。

《电影语言》，〔法〕马赛尔·马尔丹著，何振淦译，中国电影出版社，1980年。

《电影语言学导论》，贾磊磊著，中国电影出版社，1996年。

《电影作为艺术》，〔德〕鲁道夫·爱因汉姆著，杨跃译，中国电影出版社，1981年。

《弗洛伊德后期著作选》，〔奥〕弗洛伊德著，林尘等译，上海译文出版社，2005年。

《弗洛伊德论创造力与无意识》，〔奥〕弗洛伊德著，孙恺祥译，中国展望出版社，1986年。

《符号学美学》，〔法〕罗兰·巴尔特著，董学文、王葵译，辽宁人民出版社，1987年。

《改革与中国电影》，倪震主编，中国电影出版社，1994年。

《好莱坞大师谈艺录》，郝一匡等编译，中国电影出版社，1998年。

《后现代主义文化与美学》，王岳川等选编，北京大学出版社，1987年。

《后现代主义与文化理论》，〔美〕弗雷德里克·杰姆逊著，唐小兵译，陕西师范大学出版社，1986年。

《机遇与挑战：电视专业化频道营销策略》，彭吉象主编，中国广播电视出版社，2006年。

《纪录片创作论纲》，钟大年著，北京广播学院出版社，1997年。

《建构电影的意义》，〔美〕大卫·波德维尔著，陈旭光、苏涛等译，北京大学出版社，2017年。

《接受美学》，朱立元著，上海人民出版社，1989年。

《接受美学与接受理论》，〔德〕H.R.姚斯、〔美〕R.C.霍拉勃著，周宁、金元浦译，辽宁人民出版社，1986年。

《结构主义和符号学》，李幼蒸选编，三联书店，1987年。

《精神分析引论》，〔奥〕弗洛伊德著，高觉敷译，商务印书馆，1984年。

《镜像阅读：九十年代影视文化随想》，尹鸿著，海天出版社，1998年。

《论电影艺术》，〔英〕欧纳斯特·林格伦著，何力等译，中国电影出版社，1979年。

《美学的将来》，〔日〕今道友信主编，广西教育出版社，1997年。

《美学理论》，〔德〕西奥多·阿多诺著，王柯平译，四川人民出版社，1998年。

《美学与现代性》，吴予敏著，西北大学出版社，1998年。

《梦的解析》，〔奥〕弗洛伊德著，赖其万、符传孝译，中国民间文艺出版社，1986年。

《普通心理学》，〔苏〕彼得罗夫斯基主编，龚浩然等译，人民教育出版社，1981年。

《认识电影》，〔美〕路易斯·贾内梯著，焦雄屏译，北京联合出版公司，2016年。

《审美过程研究》，〔德〕W.伊泽尔著，霍桂恒、李宝彦译，中国人民大学出版社，1988年。

《世界电视史话》，张讴著，中国文联出版公司，1992年。

《世界电影美学思潮史纲》，罗慧生著，山西人民出版社，1985年。

《世界电影史》，〔德〕乌利希·格雷戈尔著，郑再新译，中国电影出版社，1987年。

《世界电影史》，〔法〕乔治·萨杜尔著，徐昭、胡承伟译，中国电影出版社，1995年。

《世界电影史（第二版）》，〔美〕大卫·波德维尔著，范倍译，北京大学出版社，2014年。

《世俗神话：电影的野性思维》，〔匈〕伊芙特·皮洛著，崔君衍译，中国电影出版社，1991年。

《数字技术时代的中国电视》，彭吉象主编，北京大学出版社，2008年。

《数字时代的影像制作》，李铭主编，中国电影出版社，2004年。

《图腾与禁忌》，〔奥〕弗洛伊德著，赵立玮译，上海人民出版社，2005年。

《外国电影理论文选》，李恒基、杨远婴主编，上海文艺出版社，1995年。

《文艺学美学方法论》，胡经之、王岳川主编，北京大学出版社，1994年。

《西方电影史概论》，邵牧君著，中国电影出版社，1982年。

《西方电影中的性问题》，〔美〕托马斯·R.阿特金斯编，郝一匡、徐建生译，中国电影出版社，1999年。

《西方近代心理学史》，高觉敷主编，人民教育出版社，1982年。

《现代电视纪实》，朱羽君著，北京广播学院出版社，1998年。

《现代美学体系》，叶朗主编，北京大学出版社，1988年。

《现代西方心理学主要派别》，杨清著，辽宁人民出版社，1983年。

《艺术化生存》，聂振斌、滕守尧、章建刚著，四川人民出版社，1997年。

《艺术鉴赏导论》，彭吉象著，北京大学出版社，2018年。

《艺术与视知觉》，〔美〕鲁道夫·阿恩海姆著，滕守尧、朱疆源译，中国社会科学出版社，1984年。

《银幕技巧与手段》，林洪桐著，中国电影出版社，1993年。

《影视鉴赏》（第二版），彭吉象主编，高等教育出版社，2006年。

《影视摄影构图学》，郑国恩著，北京广播学院出版社，1998年。

《影视心理学》，〔德〕W.舒里安著，罗悌伦译，四川人民出版社，1998年。

《中国电视艺术发展史》，钟艺兵主编，浙江人民出版社，1994年。

《中国电影发展史》，程季华主编，中国电影出版社，1981年。

《中国电影史》，钟大丰、舒晓鸣著，中国广播电视出版社，1995年。

Colonialism and Nationalism in Asian Cinema, Dissanayake, Wimal, Indiana University Press, 1994.

Film and the Dreamscreen, Eberwein, Robert, Princeton University Press, 1984.

Movies and Methods（Ⅱ）, Nicholas, Bill, University of California Press（Berkeley），1985.

Movies and Methods, Nicholas, Bill, University of California Press（Berkeley），1976.

The Elements of Cinema, Sharff, Stefan, Columbia University Press, 1982.

《影视美学（第 3 版）》教学课件申请表

尊敬的老师，您好！

 我们制作了与《影视美学（第 3 版）》配套使用的教学图片光盘，以方便您的教学。在您确认将本书作为指定教材后，请您填好以下表格（可复印），并盖上系办公室的公章，回寄给我们，或者给我们的教师服务邮箱 907067241@qq.com 写信，我们将向您发送电子版的申请表，填写完整后发送回教师服务邮箱，之后我们将免费向您提供该书的教学课件。我们愿以真诚的服务回报您对北京大学出版社的关心和支持！

您的姓名	
您所在的院系	
您所讲授的课程名称	
每学期学生人数	_____ 人 _____ 年级 _____ 学时
课程的类型（请在相应方框上画"√"）	□ 全校公选课　　□ 院系专业必修课 □ 其他 _____
您目前采用的教材	作者 _____　书名 _____ 出版社 _____
您准备何时采用此书授课	
您的联系地址和邮编	
您的电话（必填）	
E-mail（必填）	
目前主要教学专业	
科研方向（必填）	
您对本书的建议	系办公室 盖　章

我们的联系方式：
北京市海淀区成府路 205 号北京大学文史哲事业部 艺术组
邮编：100871　电话：010-62752022　传真：010-62556201
教师服务邮箱：907067241@qq.com　网址：http://www.pupbook.com